디지털인문학이란 무엇인가?

디지털 시대, 인문학에 대한 진단과 전망
디지털인문학이란 무엇인가?

2015년 12월 11일 **1판 1쇄 인쇄**
2015년 12월 18일 **1판 1쇄 펴냄**

지은이 박치완, 김기홍, 유제상, 세바스티안 뮐러 외
펴낸이 구모니카
마케팅 신진섭
디자인 김해연
펴낸곳 꿈꿀권리
등록 제7-292호 2005년 1월 13일
주소 서울시 마포구 서교동 393-5 1002호
전화 02-323-4610
팩스 02-323-4601
E-mail nikaoh@hanmail.net

ISBN 978-89-92947-99-2 03600

※ 정가는 뒤표지에 있습니다. 잘못된 책은 바꾸어 드립니다.
※ 이 도서의 국립중앙도서관 출판예정도서목록(CIP)은 서지정보유통지원시스템
 홈페이지(http://seoji.nl.go.kr)와 국가자료공동목록시스템(http://www.nl.go.kr/kolisnet)에서
 이용하실 수 있습니다.(CIP제어번호: CIP2015030228)

디 지 털 시 대
인 문 학 에 대 한
진 단 과 전 망

디지털인문학이란 무엇인가?

박치완, 김기홍, 유제상, 세바스티안 뮐러 외

꿈꿀권리

머리말: 디지털인문학,
인문학의 미래인가?

이제 우리는 디지털인문학(digital humanities)의 의미를 찾는 노정을 시작하려 한다. 디지털에 투영된 인문학의 빛과 그림자를 함께 보려는 것이다. 디지털인문학은 지식의 적체에서 벗어나 그 활용 방안에만 몰두하는 게 특징이다. 이를 위해서 먼저 디지털인문학의 현주소를 살피고 디지털인문학의 미래를 전망하여, 디지털인문학이란 우리에게 어떤 의미를 지니고 있는지 밝히는 것이 이 책의 목표이다.

스티브 잡스의 유명세는 한국에도 널리 알려져 있다. 그가 자신의 애플 제품에 인문학과 예술을 부여하기 전까지, 어느 누구도 섣불리 '최첨단의' 디지털 기술과 '낡고 오래된' 인간의 지식을 섞으려고 시도하지 않았다. 한편 이러한 잡스의 유명세에 비해, 그가 일찍이 1983년에 한국을 방문하여 삼성 이병철 회장을 만났다는 사실은 잘 알려지지 않았다. 당시 이병철 회장은 스티브 잡스에게 "지금 하는 사업이 인류에 도움이 되는지 확인하고, 인재를 중시하며, 다른 회사와 공존공영 관계를 중시해야 한다는 점을 경영철학으로 삼으라"고 충고했다는 일화가 전설처럼 전해지고 있다.

잡스에게 이병철 회장의 충고가 얼마나 영향을 미쳤는지는 알 길이 없다. 80년대 당시 두 사람은 반도체 공장 설립과, 새로 출시될 개인용 컴퓨터인 '매킨토시'의 판매에 각기 매진해있었다. 다만 두 거장의 만남을 통해서 알 수 있는 사실은, 현재 디지털 기술의 양대 거두로 도약해 있는 된 애플과 삼성의 과거 위치가 그렇게 먼 거리만

은 아니었다는 것이다. 21세기가 된 지금, 이 두 회사는 각각 iOS와 안드로이드 진영을 대표하는 기기를 만들며 치열하게 경쟁하고 있다. 그리고 이들의 뒤에는 약 17억 5천만 명에 달하는 스마트폰 사용자들이 존재하고 있다. 두 회사의 리더는 (어느 정도 시간 차이를 두고는 있지만) 인간 중심을 부르짖으며 사업을 키워왔던 것이다.

이 두 사람의 일화는 인간 관계망의 전형이라 할 수 있다. 인간과 인간은 대화와 소통을 통해 서로의 같은 점과 다른 점을 이해해 나간다. 그러면서 서로를 상대방에게 각인시켜 나가면서 관계가 만들어진다. 그런데 중요한 부분은 21세기 현대의 디지털 기술이 이러한 국면을 확대, 가속시키고 있다는 것이다. 아날로그와는 달리 대량 생산과 유통과 소비를 가능하게 만드는 도깨비 방망이 같은 기술이 디지털인 탓이다. 디지털은 똑 같은 것들을 수 없이 복제하고, 다양하게 변형될 수 있도록 하는데, 인간 관계 역시 여기서 결코 예외가 아니다. 디지털은 수많은 사람들과 접하면서 서로 간의 관계망을 복합적이고 지속적으로 형성하게 만들어 주는 현대 기술의 총아다.

디지털을 기반으로 하는 인터넷과 SNS는 최근 인간의 관계망을 현재 거의 무한대로 넓혀 놓았다. 이를 감안한다면, 디지털인문학은 이 디지털 기술과 관계망의 일환으로 기능하는 학문이라고 포괄적으로 정의내릴 수 있을 것 같다. 디지털인문학은 무엇이든 간에 대량으로 디스플레이하고 조합하며 많은 사람들에게 동시에 호소하고 관계하고자 한다. 디지털인문학을 표방하는 학자들 대다수가 이 개념이 새롭고도 획기적인 무엇이라기보다는, '동시대적인 인문학'에 가까운 의미를 담는다고 강조하는 이유다.

'디지털인문학'이라는 용어는 유럽-미주를 중심으로 하여 점차 퍼져나가고 있으나, 아직까지 그 실체가 완전하게 드러나지 않고 있다. 사회과학도 아닌 인문학에 디지털 기술을 첨가한다는 것 자체가 명확한 목표와 결론을 산출하기에는 모호하지 않은가라는 자문까지 할 수 있게 만들기도 한다. 그럼에도 불구하고 이 책에서처럼 많은 이들이 디지털인문학의 의미를 찾고자 하는 이유는 필경 이 개념이 '동시대의 인문학'이라는 단순한 정리를 넘어 장차 인문학의 미래를 볼 수 있게 해 주는 하나의 창구가 아닐까라는 막연한 추측이 사회저변에서 작용하고 있기 때문일 것이다.

그렇다면 과연 디지털인문학의 어떤 특성이 이러한 역할을 수행하게 돕는 것일

까? 첫 번째로 디지털인문학은 디지털 기술에 새로운 개념을 부여한다는 점이다. 양적 정리를 위주로 학문에서 자주 지적한 바와 같이 인문학의 특징은 특유의 모호함과 불명확함에서 나온다. 이런 퍼지(fuzzy)한 개념은 오늘날 우리가 사용하는 다양한 디지털 결과물에서 이미 확인할 수 있다. 사용자의 기분을 감지하는 음악 플레이어나, 사용자에게 꼭 필요한 메뉴만 남겨놓은 인터넷 사이트의 구성은 디지털 기술만으로는 확보할 수 없는 것들이다.

두 번째로 디지털인문학이 지니고 있는 용어의 힘을 들 수 있다. 많은 이들은 이를 '인문학이 디지털화되는' 관점에 치중하고 있지만, 사실 디지털인문학이란 그 반대의 경우에도 해당되며, 나아가 서로의 경계를 확인할 수 없는 영역까지 지칭하는 용어다. 마치 물과 기름이 한 데 모인 것과 같은 이런 용어에는 눈에 보이지 않는 묘한 장막이 서로를 걸쳐두고 형성되어 있는 것 같다. 미래를 보게 하려면 이 장막을 없애야 하며, 여기에는 촉매 역할을 하는 무언가를 반드시 필요로 하게 마련이다. 디지털인문학이 이 촉매 역할을 할 것이라고 기대하는 것이다.

『디지털인문학이란 무엇인가?』는 바로 이러한 궁금증들을 풀어보고자 세상에 선보이는 책이다. 이 책은 총 3부의 구성을 취하고 있다. 이중에서 1부. 디지털인문학, 그 키워드와 지형도는 디지털인문학의 주된 키워드를 현황 분석 중심으로 풀어냈다. 디지털 플랫폼, 멀티미디어, 인터넷, 빅데이터, 클라우드 세대, 디지털 저작권 등은 바로 오늘날 디지털인문학의 지형도를 그려내는 중요한 키워드이다. 따라서 1부에서는 이들이 보이는 디지털인문학의 윤곽을 먼저 살펴본다.

다음으로 2부. 디지털 기술과 지식생산 패러다임의 변화에서는 디지털인문학이 지식생산에 있어서 어떻게 관여하는지 그 활용의 예를 중심으로 서술하였다. 정보시각화, 지리적 정보 시스템, 디지털 출판, 집단 지성, 체감형 전시, 디지털 아트 등은 현장에서 디지털 기술이 직접적으로 활용될 수 있는 분야들이다. 2부는 이러한 활용의 측면으로 통해 디지털인문학의 실용적인 측면을 알아본다.

마지막으로 3부. 디지털인문학의 국내외 연구 동향에서는 일본, 중국, 미국, 영국과 유럽 전역의 디지털인문학 연구 동향을 살펴보았다. 이는 본 책이 지니는 대표적인 차별성으로, 각국의 디지털인문학은 다채로운 개념을 띠며 발전하고 있음을 확인

할 수 있다. 일본의 경우 전통문화의 디지털화를 통해 디지털인문학 개념을 다지고 있으며, 중국의 경우 종이 족보에서 디지털 족보로 전환하는데 디지털인문학 개념을 활용하고 있다. 미국과 영국은 문학의 디지털 정보화를 시작으로 민관이 협력하는 가운데 디지털인문학 개념화에 총력을 쏟고 있다.

이상의 내용을 통해 우리는 디지털인문학이 생각보다 더 빠르게 그 내용을 다듬어 가고 있다는 점을 알 수 있게 될 것이다. 이미 사회의 곳곳에서 사용되고 있을 뿐만 아니라, 세계 각지에서 이를 다루고 있다는 사실을 확인할 수 있다. 이는 디지털인문학이 결국 인문학을 모태로 한 것이기에, 인문학이 지니고 있는 인본주의의 영속성을 공유할 수밖에 없다는 데에서 기인하기도 한다. 디지털인문학은 인문학의 변화라기보다 디지털이 얼마나 현세대에 있어서 중요한지를 보여주는 지표이며, 나아가 결국 오늘날의 테크놀로지적 키워드가 디지털 기술에 있다는 것을 증명해주는 근거라고 할 수 있다. 이 지난한 개념과 사례의 담화 속에서 결국 다시 고민하게 될 내용은 우리의 미래, 인간의 미래, 그리고 인문학의 미래라 믿어 의심치 않는다.

먼저 늘어놓았던 잡스와 이병철 회장의 만남 이야기로 돌아가 보자. 이병철 회장은 잡스를 "굉장히 훌륭한 기술을 가진 젊은이"로 평가하며, 추후 애플은 IBM의 라이벌이 될 것으로 예견했다. 그러나 운명의 장난이었을까? 잡스는 이병철 회장 앞에서 자신했던 매킨토시의 부진이 시발점이 되어 자신이 세운 애플에 의해 십여 년간 쫓겨나는 신세가 된다. 그가 회사로 돌아와 신형 아이맥과 아이팟으로 애플을 되살렸을 때만해도, 많은 이들은 일시적인 현상으로 치부했다. 그러나 잡스는 아이팟을 베이스로 삼은 휴대폰을 출시하게 되고, 결과적으로 iOS 진영의 수장이 되어 삼성과 경쟁하게 된다. 그 사이 이병철 회장이 잡스의 라이벌로 꼽았던 IBM은 PC시장에서 철수하고, 고유의 브랜드 또한 중국 업체에 내주게 된다. 이 다난한 일련의 일들이 우리에게 시사하는 바는 무엇일까? 서로 간에 협조와 경쟁, '친구인 동시에 적'을 말하는 프레너미(frenemy)의 대표적인 예인 것 같기도 하다. 디지털인문학이라는 개념이 대두될 수 있게 된 시대 배경을 단적으로 설명하는 듯도 하다.

이 책에서 우리는 디지털인문학에 대한 보다 충실한 해설서가 되고자 노력하였다. 그러나 명시적인 정답을 제공했다고 생각하지는 않는다. 다만 우리는 디지털인문학

이 단순한 인문학 정보의 디지털화만을 의미하지 않는다는 점, 디지털 인문학이 기술적인 측면에 얽매여 있어서는 안 된다는 점을 강조하고자 했다. 디지털인문학에 대한 전체 윤곽과 개별 사례, 그리고 세계 각국의 현황을 살펴보면서 입체적인 조망을 시도한 본서의 의도가 바로 여기에 있다. 이 책이 밑거름이 되어 모쪼록 인문학의 현재와 미래를 진단하고 조망할 수 있기를 기대한다.

1부

디지털인문학,
그 키워드와 지형도

인문학을 위한 디지털 플랫폼
—
멀티미디어와 인터넷 월드와이드웹
—
클라우드 세대와 콘텐츠
—
디지털 저작권과 지식의 공유

인문학을 위한 디지털 플랫폼

유제상

디지털인문학은 방대한 아카이브의 활용과 인문정보의 중개 및 재현을 전제로 한다. 따라서 이러한 활용·중개·재현을 펼칠 수 있는 토대의 형성이 매우 중요하다. 디지털 관련 분야에서 이 토대를 부르는 용어로 자주 사용되는 것이 바로 플랫폼(platform)이다. 열차의 승강장을 의미하던 이 용어는 제조업에서 먼저 사용되어 제품이 만들어지는 구성요소와 그 제반체계 전반을 지칭하였다. 이후 플랫폼은 IT용어로 받아들여지게 되는데, IT에서의 플랫폼은 특정한 어플리케이션이 구동될 수 있는 기반 즉 개인용 컴퓨터에서의 OS(Operating System)와 유사한 의미로 쓰이게 된다. 본 장은 이러한 디지털 플랫폼의 특징과 더불어 인문학을 위하여 갖춰야 할 점으로 무엇이 있는지를 살펴본다.

1. 인문학과 디지털 플랫폼

일반적으로 인문학은 인간의 삶을 탐구하는 학문으로 이해된다. 사회과학이 사회적인 삶과 그 조건을 다루고, 자연과학이 생물학적인 삶과 그 환경을 다루는 반면[1] 인문학은 인간 중심의 연구 방법론에 기반을 두고 문화의 생산과 향유 방식에 관여한다.

1 최희수, 「디지털인문학의 현황과 과제」, 『소통과 인문학』 제13집, 한성대학교 인문과학연구원, 2011, 70쪽.

이러한 인문학 고유의 특징은 급변하는 사회의 제반 환경에도 불구하고 아직까지 많은 이들이 인문학을 다루는 주요한 근거가 된다. 그러나 인문학도 매체의 다각화와 콘텐츠의 다양화를 불러온 디지털 환경과의 접목으로 인해 변화하고 있다. 원래 인문학은 쓰기와 읽기를 매개로 하는 문자 중심의 연구 영역이었다. 그러나 대중문화의 폭발적인 팽창으로 인해 이러한 풍토는 점점 사라지게 되었다. 이런 와중에 디지털이라는 새로운 기술 혁명이 등장하여 어느 틈엔가 우리의 삶이 전면적으로 변화하기에 이른 것이다.[2]

디지털인문학은 이런 시대적인 변화를 인식한 국내·외 관련기관에서 그 대안으로 제시하고 있는 인문학 연구와 교육의 새로운 방법론이다. 국외에서 디지털인문학이 하나의 담론으로 드러나게 된 것은 미국의 국립인문학 기금(National Endowment for the Humanities) 산하에 디지털인문학부(ODH: Office of Digital Humanities)가 2008년 설치되면서부터이다. 이들은 미국 내 재단은 물론이고 외국 연구기관과도 파트너십을 맺으며 관련 연구를 시작하였다.[3] 이후 다수의 기관·기업 및 언론매체에서 디지털인문학에 대한 논의를 진행하며 오늘에 이르고 있다. 사실 이러한 맥락에도 불구하고 디지털인문학의 개념적 정의에 대한 합의가 도출되었다고 보긴 어렵다. 다만 디지털인문학이 단편적인 방법론으로서의 디지털 기술을 논하기 보다는 디지털 사회에서 인문학의 연구주제와 내용, 그 소통의 방법 등 포괄적인 논의를 다룰 수 있다는 점에서 볼 때, 우리는 디지털인문학을 '디지털 사회에서의 인문학'으로 폭넓게 정의내릴 수 있다.[4]

디지털인문학은 다음의 두 가지 문제를 함축하고 있다. 첫 번째는 인문정보와 관련된 '방대한 아카이브(archive)'를 어떻게 효율적으로 다룰 것인가의 문제이다. 1990년대 인터넷의 사용이 본격화되면서 과거 인쇄매체로만 남아있던 다양한 텍스트가 전산화·데이터베이스화되었다. 이후 정보검색이 가능한 포털 사이트의 증가와 관련 서비스의 기능 향상, 옛 문헌을 디지털화하는 국책사업의 영향으로 인해 현재 인

2 강연호, 「디지털 매체 시대와 문학」, 『열린정신 인문학연구』 제13권 제2호, 원광대학교 인문학연구소, 2012, 80쪽.
3 안종훈, 「디지털인문학과 셰익스피어 읽기」, 『Shakespeare Review』 제47권 제2호, 한국셰익스피어학회, 2011, 317쪽.
4 최희수, 앞의 글, 2011, 68-69쪽.

터넷을 비롯한 디지털 매체에는 적지 않은 양의 인문정보가 저장되어 있다. 따라서 이 아카이브를 효율적으로 사용하기 위한 방안을 마련하는 것이 디지털인문학의 중요한 목적 중 하나가 된다.[5]

그리고 인문정보의 '중개(mediation)'와 '재현(representation)'을 어떻게 실현할 것인가도 디지털인문학의 주요한 문제 가운데 하나이다. 중개는 정보와 정보 간의 관계, 정보 상호간의 의미 연계를 다루는 것으로 하이퍼링크(hyper link) 등의 디지털 기술이 중시된다. 그리고 재현은 시각화(visualization)와 관련된 것으로, 인문정보가 단순히 텍스트의 차원에 머무르는 것이 아니라 다양한 형태의 시각 이미지로 시각화됨[6] 으로 인해 거둘 수 있는 정보의 현장화, 정보의 현실화를 중시한다.[7] 여기에도 중개의 경우와 마찬가지로 디지털 기술이 개입하게 되는데, 인터넷의 경우 기존에 비해 시각성을 향상시키는 RIA(Rich Internet Application)가 재연과 연관된 대표적인 기술이 될 것이다. 이러한 중개와 재현의 문제는 곧 매체 기술의 발달에 따른 것으로 "기술의 영향력은 의견이나 개념 차원에서 일어나는 것이 아니라 인식의 차원에서 우리를 아무런 저항감이 없도록 바꿔" 놓으며 그 결과 "모든 새로운 매체는 인간을 변화시킨다"고 한 맥루언의 언급을 상기시킨다.[8]

이처럼 디지털인문학은 방대한 아카이브의 활용과 인문정보의 중개 및 재현을 전제로 한다. 따라서 이러한 활용 · 중개 · 재현을 펼칠 수 있는 토대의 형성이 매우 중요하다. 디지털 관련 분야에서 이 토대를 부르는 용어로 자주 사용되는 것이 바로 플랫폼(platform)이다. 열차의 승강장을 의미하던 이 용어는 제조업에서 먼저 사용되어 제품이 만들어지는 구성요소(components)와 그 제반체계(subsystems) 전반을 지칭하였다.[9] 이후 플랫폼은 IT용어로 받아들여지게 되는데, IT에서의 플랫폼은 특정한 어플

5 David M. Berry, "Introduction: Understanding the Digital Humanities", Understanding Digital Humanities, Palgrave Macmillan, 2012, 1쪽 참조.

6 사실 이러한 시각화 자체가 이미 정보의 증가를 의미한다. 우리가 특정한 사실을 글로, 사진으로, 음향으로, (글과 사진과 음향이 결합된) 영상으로 접할수록 정보의 양은 늘어나게 마련이다.

7 David M. Berry, 앞의 글, 2012, 2쪽 참조.

8 Marshal McLuhan, Understanding Media: The Extensions of Man, Routledge, 2001, 31쪽.

9 Timothy W. Simpson, Zahed Siddique & Roger Jianxin Jiao, Product Platform and Product Family Design: Methods and Applications, Springer, 2006, 88쪽 참조.

리케이션이 구동될 수 있는 기반 즉 개인용 컴퓨터에서의 OS(Operating System)와 유사한 의미로 쓰이게 된다.[10]

　사실 디지털 환경에서 이러한 플랫폼의 의미를 가장 활발하게 사용하고 있는 영역은 다름 아닌 게임 콘텐츠이다. 비디오 게임은 주된 사업자의 목표의식에 따라서 자사의 소프트가 유통될 수 있는 별도의 플랫폼을 구성하게 되는데, 이것이 우리가 흔히 비디오 게임 콘솔(video game console)이라 부르는 기기 일체이다. 닌텐도, 소니, 마이크로소프트 등 유수의 업체들은 자사의 플랫폼을 규정하고 이에 맞는 기술적·상업적 정책을 지속적으로 제시함으로서 콘솔 중심의 콘텐츠 생태계를 구축한다.[11] 이처럼 플랫폼은 특정한 콘텐츠가 취할 수 있는 모든 환경을 의미한다. 이를 인문학 대상으로 한정하여 설명하면 다음과 같다. 일단 인문학 플랫폼은 연구자 혹은 관련 전공 학생들이 인문학과 관련된 정보·지식을 자유롭게 검색하여 선택할 수 있어야 한다. 플랫폼 내부에 다양한 인문학 아카이브가 이미 구축되어 있거나, 이를 연계해 줄 수 있는 기술이 있어야 함은 물론이다. 아울러 플랫폼은 검색을 통해 취득한 정보를 하나로 모으거나 보관할 수 있도록 고안되어야 하며, 이러한 정보가 새로운 지식을 탄생시키는데 있어서 관여하도록 도움을 주어야 한다. 그리고 상술한 과정을 거쳐 탄생된 새로운 인문학의 배급 및 전파도 보조하여야 한다.

　플랫폼은 넓은 범주의 용어이므로 이것이 어떠한 기능을 갖추고 어떠한 역할을 해야 하는지에 대해서는 여러 가지 의견이 나올 수 있다. 사실 인문정보와 관련하여 과거 국내 플랫폼은 〈조선왕조실록〉[12]의 경우처럼 데이터베이스 서비스[13]에 집중하여 논의의 범주가 제한적인 경우가 많았다. 이러한 정보 서비스는 단순한 정보의 집적

10　Dino Quintero et al., IBM Platform Computing Solutions, IBM Redbooks, 2012, 98쪽 참조.

11　Steven E. Jones, The Meaning of Video Games: Gaming and Textual Strategies, Routledge, 2008, 146-147 쪽 참조.

12　sillok.history.go.kr/main/main.jsp

13　『조선왕조실록』의 디지털화는 국내 디지털인문학의 출발점으로 평가된다. 최초 시디롬으로 제작된 본 콘텐츠는 총 413권이라는 방대한 분량의 『조선왕조실록』을 전산입력하여 이를 쉽게 검색하고 열람할 수 있게 하는데 초점이 맞추어져 있다. 이후 2005년에 한문 원본에 표점을 더한 〈조선왕조실록 데이터베이스〉가 완성되었으며, 현재 국사편찬위원회에서 인터넷으로 서비스하여 오늘에 이르고 있다. 이러한 방대한 역사자료의 집적은 조선왕조실록 전 부분에 걸쳐 전문연구자들은 물론 일반인들도 자유로이 접근할 수 있도록 해주어 정보의 공유 측면에서 큰 효과를 거두고 있다. 최희수, 앞의 글, 2011, 70-71쪽 참조.

(集積)에 그치지 않고 다른 문헌과 하이퍼링크 되어 있다든지[14], 페이지 인쇄나 URL의 복사가 가능하도록 조치함으로 인해 하나의 인문학 플랫폼 역할을 해온 것이 사실이다.

다만 최근 플랫폼과 관련하여 전자상거래 및 교육학을 중심으로 여러 논의들이 오가고 있으므로 디지털인문학을 위한 플랫폼 구성에 이러한 논의들을 참조할 필요가 있다고 생각된다. 따라서 본 연구는 다음과 같은 과정을 통해 인문학 플랫폼에 관해 밝히고자 한다. 우선 플랫폼과 관련된 기존의 논의를 되짚어본다. 특히 2010년 이후로 디지털 플랫폼의 구축 및 활용에 관하여 다양한 논의들이 전개되고 있다. 본 연구에서는 이러한 논의 중 일부를 발췌하여 인문학을 위한 디지털 플랫폼의 정의와 특징을 밝히고 그 의미를 서술한다. 그리고 인문학 플랫폼 사례를 알아보기 위해 〈아카데미아.에듀〉(Academia.edu)[15]와 〈멘들레이〉(Mendeley)[16]를 소개하고 이를 간략히 분석한다. 각각의 서비스는 논문의 검색과 업로드·다운로드가 하나의 플랫폼에서 모두 이루어지며, 개별적인 서비스가 사용자 친화적으로 제공되어 향후 인문학을 위한 디지털 플랫폼의 나아갈 방향을 제시한다. 그럼 다음 장에서 인문학을 위한 디지털 플랫폼의 정의와 특징을 먼저 알아본다.

2. 인문학 플랫폼의 정의와 특징

인문학 플랫폼을 정의내리기 위해서는 먼저 디지털 플랫폼에 대한 이해가 선행되어야 한다. 일반적으로 디지털 플랫폼이 중요하게 다루어지는 분야는 바로 전자상거래(電子商去來, e-commerce)이다. 전자상거래에서 디지털 플랫폼은 공급자와 소비자를 서로 연결해 거래를 성사시키는 중요한 장으로 인식된다. 따라서 전자상거래에서 디지털 플랫폼은 "공급자, 소비자와 (플랫폼 제공자를 포함한) 서드파티(third party, 주거래 대상 외의 주요 협력자를 통칭)를 한 자리에 모이게 하는 다방면(multi-sided)의 네트워크이

14 〈조선왕조실록〉 사이트의 경우 『승정원일기』, 『비변사등록』과 연계되어 있다.

15 www.academia.edu

16 www.mendeley.com

자 마켓"[17]이다. 이러한 디지털 플랫폼의 성립은 '상호 강화 전략'과 '네트워크 효과'로 인해 가능해진다. 이들 중 상호 강화 전략은 이해 당사자들을 한 자리에 모음으로 인해 얻을 수 있는 이득을 정리한 것이고, 네트워크 효과는 한데 모인 이해 당사자들을 서로 연계해주는 것으로 이해된다.

전자상거래에서의 디지털 플랫폼은 다음의 두 가지 특징을 지닌다. 먼저 개별 참여자는 플랫폼의 고객(customer)이 된다. 즉, 플랫폼이라는 체제 안에서는 상품의 공급자도, 구매자도 모두 플랫폼 서비스의 사용자이자 수용자인 고객이 되는 것이다. 그리고 참여자 간 상호작용성이 존재하며, 이들은 일정한 특징을 지닌다. 그 특징이란 서로 간의 연결성(connectivity), 다양성의 확대(expanding variety), 각각의 사용자를 서로 다른 사용자와 연결(matching different users with each other), 플랫폼 안에서의 가격 결정(setting prices within the platform), 그리고 표준의 제공(providing standards), 사용자와 사용자 행위 규제를 중개하는 정책 및 규칙 제시 등을 의미한다.[18] 이를 다시 풀어서 설명하면 전자상거래에 사용되는 디지털 플랫폼을 통해서 사용자는 서로 연계되어 상호작용한다. 그리고 이들의 거래는 점차 다양한 품목으로 확대되며, 플랫폼은 단순 거래뿐만 아니라 가격 결정, 표준 제공, 사용자 행위 규제를 위한 정책 및 규칙 제시 등을 관장한다.

지금까지 살펴본 전자상거래에서의 디지털 플랫폼 정의와 특징을 인문학을 위한 디지털 플랫폼에 적용해보면 다음의 〈표 1〉과 같다. 표의 좌측은 전자상거래 플랫폼의 정의와 특징을 설명한 것이고, 우측은 전자상거래 플랫폼을 바탕으로 해서 인문학 플랫폼의 정의와 특징을 도출한 것이다. 사실 인문학을 위한 디지털 플랫폼은 다루는 객체가 (유·무형의) 상품이 아닌 무형의 인문지식이고, 또 직접적인 상거래를 상정한 것은 아니므로 양자는 어느 정도 차이를 보일 수 있다. 그러나 전자상거래가 디지털 플랫폼에 주목한 이유가 참여자(공급자와 소비자 외) 간 서로를 '찾는 비용(search costs)'과 거래의 '합의 비용(transaction costs)'을 명백히 줄여준다[19]는 점에 있음을 감안할

17 Jun Xu, Managing Digital Enterprise: Ten Essential Topics, Springer, 2013, 131쪽.
18 위의 책, 같은 쪽 참조.
19 위의 책, 132쪽.

필요가 있다. 이러한 효율성은 인문학을 위한 디지털 플랫폼에 있어서도 마찬가지로 추구될 것이다.

〈표 1〉 전자상거래 플랫폼과 인문학 플랫폼의 비교

항목	전자상거래 플랫폼	인문학 플랫폼
정의	공급자, 소비자와 (플랫폼 제공자를 포함한) 서드파티(third party)를 한 자리에 모이게 하는 다방면(multi-sided)의 네트워크이자 마켓	인문지식의 공급자와 이를 활용하고자 하는 모든 사람을 한 자리에 모이게 하는 다방면의 네트워크
특징	서로 간의 연결성(connectivity)	인문지식 사용자간의 연결
	다양성의 확대(expanding variety)	인문지식 다양성의 확대
	각각의 사용자를 서로 다른 사용자와 연결(matching different users with each other)	인문지식을 업로드한 사람과 업로드된 인문지식을 필요로 하는 사람 간 매칭
	플랫폼 안에서의 가격 결정 (setting prices within the platform)	플랫폼 내에서의 정당한 가치 제공
	표준의 제공(providing standards)	통용되는 인문지식의 형식 및 포맷 표준 제공
	사용자와 사용자 행위 규제를 중개하는 정책 및 규칙 제시	사용자에게 도움이 되는 정책 및 규칙 제시

일련의 과정을 통해 우리는 인문학을 위한 디지털 플랫폼이 어떠한 정의와 특징을 지니는지 확인할 수 있다. 먼저 인문학 플랫폼은 인문지식의 공급자와 이를 활용하고자 하는 모든 사람을 한 자리에 모이게 하는 다방면의 네트워크가 되어야 한다. 이러한 정의 아래에서의 인문지식은 무형의 콘텐츠 형태를 띠므로, 다른 분야의 플랫폼에 비해 그 구조가 좀 더 디지털 매체에 특화되어야 한다. 따라서 인문학 플랫폼은 '이해당사자 상호간의 연계'에 집중하게 된다. '인문지식 사용자간의 연결'과 '인문지식 업로더와 다운로더 상호간 매칭'이 바로 이러한 연계에 부합하는 특징이다.

그리고 인문지식의 다양성 확대에 대해서도 고민할 필요가 있다. 이는 '방대한 아카이브의 활용'이라는 디지털인문학의 본질과 서로 연계되기 때문이다. 아울러 플랫폼 내의 사용자 행위를 돕기 위해 정당한 가치 제공이나 통용되는 정보의 형식 및 포맷 표준 제공, 정책 및 규칙의 제시와 같은 것들이 병행되어야 한다. 이상의 내용은 이후 3장의 사례 분석에서 인문학을 위한 디지털 플랫폼으로서 이러한 특징들을 구비하고 있는지를 확인하는 근거로 기능한다.

과거 전자상거래 플랫폼은 비지니스 투 컨슈머(B2C)나 비지니스 투 비즈니스(B2B)

의 측면에서 주목을 받아왔다. 이들 중 전자의 경우에 해당하는 예로 애플 앱스토어(App store)의 앱 공급을 들 수 있다. 이는 다양한 앱을 공급하는 플랫폼을 제공하여 업체와 개인을 연결시켜주는 것이다. 그리고 후자의 경우로 알리바바(www.alibaba.com)와 같은 오픈마켓의 판매자와 외국 바이어 물품 거래를 들 수 있다. 이는 업체 간 연결을 의미하며 주로 대량의 물품 및 데이터 거래가 이루어진다. 그러나 인문학을 위한 디지털 플랫폼의 경우 개인과 개인 간의 거래인 컨슈머 투 컨슈머(C2C)의 방식을 보조해야 할 것인데, 이는 우리가 접하는 다수의 인문지식이 고도화된 연구자 개인의 논문 형태로 되어있기 때문이다. 따라서 다른 거래형태보다 더욱 더 정산의 투명화와 업로더의 보상 체계 확립이 요구된다. 그리고 이러한 시스템의 확립이 향후 디지털인문학 발전에 기여함을 명심해야 한다. 디지털 플랫폼이 주목할 만하고(measurable), 명확하며(specific), 발달을 위한 분명한 로드맵을 제시해 준다는 점을 잊어서는 안 된다.[20]

〈표 2〉 DTP의 특징과 구성요소

특징	내용	구성요소
디지털 네트워크 환경의 구축	교육자와 수학자 쌍방을 연결하는 역할을 수행	– 상호작용 인터페이스(interactive interface) – 커리큘럼과 과제 작성 툴 – 과제 피드백 툴
교육 콘텐츠 제공	커리큘럼, 교육, 실습, 평가에 관한 모든 정보를 포함한 콘텐츠 제공	– 인터랙티브한 구성요소 – 조종 행위(manipulative activities) – 특별한 목적을 지닌 어플리케이션 – 멀티미디어 교보재
교실 안에서의 실시간 상호작용성 제공	교실 내 수학자의 교육 행위를 관리하는 도구의 제공	– 교육의 진행에 따른 모니터링 – 학생 과제, 데몬스트레이션, 과제 도전에 대한 인터랙티브 디스플레이 – 관리 그룹의 토론 및 코디네이팅

전자상거래 다음으로 디지털 플랫폼과 관련하여 주목할 분야는 바로 교육학이다. 교육학에서 다루는 LMS(Learning Management Systems)는 디지털 플랫폼을 구축한 이후

20 Tim Frick & Kate Eyler-Werve, Return on Engagement: Content Strategy and Web Design Techniques for Digital Marketing, CRC Press, 2014, 10쪽.

에야 구현 가능한 것이다. 따라서 디지털 기술을 활용한 교육에 있어서 플랫폼은 반드시 짚고 넘어가야 할 구성요소이다. LMS 구현을 위한 디지털 플랫폼으로 언급되는 것이 바로 DTP(Digital Teaching Platforms)이다. DTP는 교육을 위하여 완벽하게 구현되는, 네트워크로 연결된 디지털 환경이다. 이는 교육자와 수학자 쌍방을 잇는 상호작용 인터페이스(interactive interface)를 포함한다. 교육자는 커리큘럼과 과제를 만드는 데 있어서 DTP의 관리 툴을 사용한다. 그리고 수학자가 작성하여 다시 보내는 과제를 DTP를 통해 관리하고 측정한다.[21]

일반적으로 DTP는 앞의 〈표 2〉와 같은 세 가지 특징을 지닌다.[22] 특히 '교육 콘텐츠 제공'과 '교실 안에서의 실시간 상호작용 제공'의 두 측면이 주목할 만한데, 전자가 무형의 콘텐츠 제공을 위해 사용된다면, 후자는 오프라인 교실에서의 교육을 위한 제반사항 전반에 관여한다. 이러한 상호보완적인 특징은 전통적인 교실의 주고받는 환경에 따른 효율적 기능을 위해 디자인되어 있다.[23] 디지털인문학이 추후 교육의 측면에 관여하는 점을 감안할 때 〈표 2〉의 DTP 특징 또한 상세히 살펴볼 필요가 있다. 다만, 본 연구는 어디까지나 연구 영역을 디지털 플랫폼에 한정하므로 범위를 더 확장하지 않고 DTP 또한 인문학을 위한 디지털 플랫폼의 경우처럼 네트워크와 상호작용을 중시한다는 점을 확인하는데 그친다.

전자상거래와 교육학 관련 기존 논의를 분석함으로써 우리는 다음의 사실을 확인할 수 있다. 첫 번째는 전자상거래 플랫폼의 기존 논의를 통해 알 수 있는 것으로, 인문학 플랫폼을 구성하기 위한 몇 가지 특징적인 요소들이 존재한다는 점이다. 본 연구에서는 이를 간략하게 줄여 ① 사용자간 연결, ② 지식 다양성의 확대, ③ 상호간 매칭, ④ 가치 제공, ⑤ 형식 표준 제공, ⑥ 정책 제시로 부른다. 이후 살펴볼 인문학 플랫폼 사례는 이러한 특징적인 요소들이 대체로 잘 드러난다. 두 번째로 우리는 기존의 두 논의에서 공통적으로 네트워크성, 상호작용, 그리고 하나의 플랫폼 안에서 모

21 Christopher Dede & John Richards, Digital Teaching Platforms: Customizing Classroom Learning for Each Student, Teachers College Press, 2012, 1쪽.

22 위의 책, 1-2쪽 참조.

23 위의 책, 2쪽.

든 서비스가 이루어지는 원스탑 서비스(one-stop service)의 특성을 다루고 있음을 확인하였다. 이러한 특성들은 디지털 플랫폼 전반이 공유하는 것으로 향후 인문학을 위한 디지털 플랫폼의 틀을 형성하는데 있어서 의미하는 바가 크다.

3. 인문학 플랫폼 사례 분석

앞서 2장에서는 디지털 플랫폼과 관련한 기존 논의를 살펴보고, 인문학을 위한 디지털 플랫폼 구축에 있어서 어떠한 특성이 구현되어야하는지 알아보았다. 본 장에서는 인문학 플랫폼의 구체적인 사례로 〈아카데미아.에듀〉와 〈멘들레이〉를 들어 그 내용을 플랫폼 구성 요소와 대조해봄으로써 향후 해당 플랫폼이 나아갈 방향을 제시해보기로 한다.

1) 〈아카데미아.에듀〉

우선 첫 번째 사례로 〈아카데미아.에듀〉에 대해서 살펴보면 다음과 같다. 이 사이트는 '학술을 위한 플랫폼(platform for academics)'으로 학술논문을 공유하는 것을 기본 목적으로 삼는다. 〈아카데미아.에듀〉를 통해 학술논문을 공유하면, 자신의 논문이 어떠한 영향을 미치는지 깊이 있는 분석이 가능하다. 이는 〈아카데미아.에듀〉가 458만여 건의 논문과 136만여 건의 보고서를 탑재하고 있기에 가능한 일이다. 또한 2014년 12월 기준으로 월간 1억 5천 700만 명의 사이트 방문수를 기록하고 있다.[24] 본 플랫폼이 지니고 있는 특징을 정리하면 다음과 같다.

(1) 사용자간 연결

〈아카데미아.에듀〉는 최초 회원가입 시에 본인이 원하는 연구 분야를 설정하여 이를 표기하도록 되어있다. 이는 흡사 쇼핑몰에서 뉴스레터를 받기 위해 관심 분야를

24 〈아카데미아.에듀〉의 About 메뉴에서 발췌(www.academia.edu/about, 검색일 2014.12.17).

체크하는 것과 같다. 본인이 선택한 연구 분야에 해당하는 인원은 주기적으로 메인 화면의 우측에 노출이 되며, 이 인원이 어떠한 논문을 작성하였는지도 바로 확인이 가능하다.

〈그림 1〉 사용자가 관심을 갖는 연구 분야의 추천된 인원(좌)과 해당 인원의 개인 페이지(우)

(2) 지식 다양성의 확대

본 플랫폼은 메뉴를 특정 연구 분야에 제한하지 않고 자유롭게 태그(tag)하는 형식으로 구성되어 있다〈그림 2〉의 좌측). 따라서 다양한 연구 분야의 논문이 업로드 된다. 또한 본인이 읽을 수 있는 언어의 선택도 가능하다.

〈그림 2〉 연구 분야 태그(좌) 및 언어권 선택(우)

(3) 상호간 매칭

〈아카데미아.에듀〉는 앞서 설명한 '사용자간 연결'에서의 연구자 추천뿐만 아니라, 본인이 태그한 연구 분야에 해당되는 논문을 주기적으로 메인화면에 업로드 해준다. 이는 사용자가 해당 연구자를 굳이 페이스북이나 트위터의 경우에서처럼 팔로우 (follow)하지 않아도 가능하다. 새로운 논문의 제시는 약 10여분 내외를 주기로 업데이트된다.

(4) 가치 제공

본 플랫폼이 사용자에게 제공하는 가치로는 크게 두 가지를 들 수 있다. 하나는 자유로운 논문 원본의 다운로드로, 회원에 가입하면 자신의 논문을 하나 이상 업로드하는 대신 다른 회원의 논문을 자유로이 열람할 수 있다. 이는 초기 신규 회원을 모집하는데 있어서 중요한 영향을 미친다. 그리고 가치 제공에 대한 또 하나의 예시로 이용통계 제시를 들 수 있다. 〈아카데미아.에듀〉는 사용자의 논문을 열람한 사람의 수와 유입경로 등 일반적인 사이트에서의 이용통계를 무료로 제공한다. 이를 통해 사용자는 자신의 논문을 어떤 키워드 아래 검색했으며, 얼마나 많은 사람들이 이를 보았는지 확인할 수 있다(〈그림 3〉).

〈그림 3〉 유입통계(좌)와 유입키워드 및 경로(우)

(5) 형식 표준 제공

〈아카데미아.에듀〉에 업로드하는 논문은 그 형식을 가리지 않는다. 그러나 대부분의 경우 PDF 포맷으로 업로드하고 있으며, 서지정보의 경우도 기존 본인이 논문 관련 사이트에 입력하던 것을 그대로 사용할 수 있다.

(6) 정책 제시

웹 기반 플랫폼이 일반적으로 그러하듯이 〈아카데미아.에듀〉도 일정한 운영 정책을 지니고 있다. 다만 최근 경향대로 별도의 회원가입 없이 SNS 계정을 통해 사이트 가입을 할 수 있으며, 프로필과 소개의 글도 해당 SNS에 수록된 것을 그대로 사용할 수 있다.

2) 〈멘들레이〉

〈멘들레이〉는 학술논문 관리를 위한 설치형 프로그램으로 '무료 레퍼런스 매니저 (a free reference manager)'를 표방하고 있다. 〈멘들레이〉는 기존에 서비스되고 있는 엔드 노트(EndNote), 레프웍스(RefWorks)와 유사한 서지정보 관리 기능을 지니지만, 기본 소프트웨어 패키지에 한해 요금을 받지 않으며 논문의 공유에 있어서 '열린 데이터베이스 정책'을 취하고 있다.[25] 본 플랫폼이 지니고 있는 특징을 정리하면 다음과 같다.

(1) 상호간 매칭

〈멘들레이〉가 기존의 서지정보 관리 서비스와 차별화된 점은 자신이 업로드한 논문을 기반으로 다른 사용자의 유사한 논문을 찾아주는 것이다. 사용자가 최초 자신의 논문을 업로드하면 이는 제목과 본문 속 키워드에 따라 분할되어 일정한 대푯값을 띠게 된다. 이후 〈멘들레이〉의 '연계(Related)' 메뉴를 선택하면 자신의 연구 분야와 연계된 논문의 서지정보를 일정 시간 검색을 거쳐 제시하는데, 전문이 공개된 경우 해당 논문의 PDF를 바로 다운로드 받을 수 있도록 돕는다(〈그림 4〉). 이러한 상호간 매칭 기능은 인터넷 검색 이상의 정보를 제공하여 연구자의 작업을 보조하는 역할을 한다.

〈그림 4〉 〈멘들레이〉를 통한 논문 검색(좌)과 검색 결과로 열람 가능한 논문(우)

25 〈멘들레이〉의 Guides 메뉴에서 발췌(resources.mendeley.com, 검색일 2014.12.25).

(2) 가치 제공

본 플랫폼은 기본적으로 자신이 작성한 학술논문의 서지정보를 관리하는데 활용된다. 과거 이러한 서지정보 서비스는 일정한 비용을 받고 기능을 제공한 바 있다. 그러나 〈멘들레이〉의 경우 다양한 사용자가 참여할 수 있도록 기본 소프트웨어 패키지는 무료로 제공하되 몇몇의 장치를 통해 논문의 공유를 유도한다. 특히 메뉴 중 'My Publications'의 경우 해당 메뉴에 논문을 업로드시 다른 사용자가 이를 다운로드할 수 있도록 보조하여, '서지정보 관리 기능의 무료 제공'과 '학술논문의 공유'라는 두 가지 가치를 사용자가 동시에 취할 수 있도록 돕는다.

(3) 형식 표준 제공 및 정책 제시

〈멘들레이〉는 PDF 파일로 논문을 업로드하는 것을 기본으로 삼고 있으며, 정책적인 측면에 있어서도 〈아카데미아.에듀〉에 비해서 세부적인 사항에 대한 제약이 두드러진다. 다만 이러한 제약을 따를 경우 일정한 이점을 누릴 수 있는데, 일단 등록된 논문의 서지정보가 정확할수록 자신이 찾고자 하는 논문의 검색 결과도 좋아진다. 이는 앞서 상호간 매칭에서 확인한 것처럼 '연계' 메뉴가 논문의 제목과 본문 속 키워드에 따라서 관련 논문을 찾기 때문이다. 따라서 〈멘들레이〉의 형식 표준 제공 및 정책 제시는 사용자의 행위를 제한하기 위한 것이 아니라, 오히려 만족스러운 서비스를 수행하기 위한 규약으로 보는 것이 옳다.

지금까지 우리는 디지털 플랫폼 현황 분석을 위해 〈아카데미아.에듀〉와 〈멘들레이〉 두 서비스를 살펴보았다. 이들이 다른 학술 서비스와 구분되는 점을 정리하면 다음과 같다. 우선 〈아카데미아.에듀〉와 〈멘들레이〉 모두 간편한 절차를 통해 수록된 논문을 무료로 공유한다는 점에 있다. 일례로 〈아카데미아.에듀〉는 회원에 한하여 자신의 관심분야에 해당하는 논문을 자유롭게 열람할 수 있는데, 열람의 유일한 조건인 회원이 되는 것도 자신의 논문을 한 편 이상 업로드하면 된다. 또한 이들은 일정한 가치를 제공함으로서 사용자의 참여를 독려하고 있다. 〈아카데미아.에듀〉는 주기적으로 자신의 논문을 열람한 인원과 그 내역을 분석해 보고서를 메일로 전송하며, 사이트 내

의 메뉴에도 게재해 이를 상세하게 알아볼 수 있다. 그리고 〈멘들레이〉는 기존에 유료로 제공되었던 서지정보 관리 기능을 무료로 제시하고 이를 논문 공유와 연계하여 사용자가 좀 더 해당 플랫폼에 적극적으로 참여할 수 있도록 돕는다.

이처럼 '지식공유'와 '가치 제공'이라는 웹콘텐츠의 특징을 잘 살린 플랫폼을 구축함으로써, 〈아카데미아.에듀〉와 〈멘들레이〉는 과거 소속 기관원만이 사용 가능한 폐쇄적인 환경에서의 학술논문 열람이나 음성적으로 업로드 및 다운로드 되고 있는 불법 PDF 사이트와 비교해볼 때 원 저작권자의 권익을 존중하면서도 지식의 공유 및 이용통계로 인해 의미 있는 정보를 제공받는다는 점에서 긍정적인 모델로 평가된다. 그렇다면 앞서 살펴본 인문학 플랫폼이 갖추어야 할 특성 – 사용자간 연결, 정보 다양성의 확대, 상호간 매칭, 가치 제공, 형식 표준 제공, 정책 제시 – 과 각 플랫폼의 특징이 어떻게 연계되는지를 다음 장에서 살펴본다.

4. 분석 결과 정리 및 의의 도출

앞선 〈아카데미아.에듀〉와 〈멘들레이〉의 분석 결과를 바탕으로 우리는 인문학을 위한 디지털 플랫폼이 어떠한 특징을 지녀야 하는지 살펴보았다. 이를 정리하면 다음의 네 가지 측면을 들 수 있다.

첫째로 언급할 것은 네트워크에 관한 것이다. 학술의 전통적인 형태와는 반대로, 디지털적 접근은 설령 그것이 인문학적 연구의 전통에 기반을 두고 있다고 해도 두드러지게 협업적(collaborative)이고 생성적(generative)이다.[26] 따라서 인문학을 위한 디지털 플랫폼은 이러한 협업적 성격을 반영할 수 있도록 연구주제와 분야에 맞게 서로를 연결시키는 작업이 필요하다. 이는 전통적인 태깅(tagging) 작업으로도 가능하지만, 사용자의 참여를 이끌어낼 수 있는 방안을 마련한다면 더욱 좋을 것이다. 이러한 인문학 플랫폼의 특징은 학문의 영역에서 도출된 연구 성과물이 대중에게 공개되

26 Anne Burdick et al., Digital Humanities, MIT Press, 2012, 3쪽.

어, 이를 이용하고자 하는 사람들과 소통이 가능해진다는 점에서 긍정적으로 평가될 수 있다. 기존 인문학이 공식화된 논문과 저서를 통해 연구 성과를 공유하는데 비해, 인문학 플랫폼은 디지털화된 데이터에 기반을 두고 성과물을 불특정 다수와 공유한다.[27] 따라서 연구자는 자신의 성과물에 대한 다양한 의견을 수집하는 것이 가능하며 경우에 따라서는 연구자가 예측하지 못한 활용의 결과를 도출해낼 수도 있다.

둘째로 언급할 점은 사용자 중심의 플랫폼 구축이다. 〈아카데미아.에듀〉의 예에서 보듯이 디지털 플랫폼은 사용자가 원하는 정보를 특별한 조작 없이도 바로 보여줄 수 있어야 한다. 따라서 연계되는 서비스의 내역을 미리 한정하고, 한정된 범위 안에서 유사도가 높은 정보를 보여주는 형식이 필요하다. 물론 현재 이와 같은 방식의 게시물 게재는 페이스북이나 트위터의 팔로우 시스템으로 구현되고 있지만 이는 인적 네트워크에 따른 것이므로 정보를 다루는 측면에서는 이와 다른 방식이 필요하다. 여기에는 최근 많이 논의되고 있는 사용자 경험(User Experience, UX)을 감안하는 것이 필요하다. 사용자 경험은 사용자가 어떤 시스템, 제품, 서비스를 직·간접적으로 이용하면서 느끼고 생각하게 되는 총체적 경험을 말한다. 여기에는 단순히 기능이나 절차상의 만족 뿐 아니라 지각 가능한 모든 면에서 사용자가 참여, 사용, 관찰하고 상호 교감을 통해서 알 수 있는 가치 있는 경험이 포함된다.[28] 인문학을 위한 디지털 플랫폼 구축을 위해서는 사용자 경험을 반영하여 사용자의 이용 편의를 살피고 만족도를 부여하는 방안이 고민되어야 한다.

셋째로는 인문지식의 게시에 따른 선명한 보상체계 구축이 필요하다. 사실 보상체계의 구축은 사용자의 손으로 콘텐츠를 채워나가는 오늘날 대부분의 웹 서비스에 있어서 공통된 문제이다. 기존의 논문 서비스처럼 저작권료를 학회 단위로 일괄 지급하거나 레포트 사이트처럼 건별로 다운로드 비용을 지급하는 방안도 있겠으나, 이러한 금전적인 보상체계의 구축은 정산 및 지급시기에 관한 여러 가지 문제를 야기하므로 C2C 서비스에 있어서 장기적인 측면에서는 바람직하지 않다. 따라서 〈아카데

27 최희수, 앞의 글, 2011, 90쪽.
28 한동숭, 「문화기술과 인문학」, 『인문콘텐츠』 제27호, 인문콘텐츠학회, 2012, 200쪽.

미아.에듀〉가 유입 인구 및 키워드에 대한 이용통계를 공급하거나 〈멘델레이〉가 무료로 서지정보 관리 기능을 제공하는 것처럼, 업로더에게 직접적인 도움이 되면서도 디지털 플랫폼이기에 수행할 수 있는 중간 지점의 데이터를 제공하는 형태가 장기적인 사이트 운영 측면에서 바람직할 것이다.

마지막으로 플랫폼의 확장을 염두에 둘 필요가 있다. 앞서 2장의 DTP 사례에서 확인할 수 있듯이, 디지털인문학은 전통적인 연구 및 교육환경을 결코 등한시하지 않는다. 따라서 디지털에서 얻을 수 있는 정보를 디지털 환경에서만 볼 수 있도록 제약해둘 것이 아니라, POD(Publish On Demand) 등의 서비스를 통해 사용자가 원하는 방식대로 오프라인에서도 볼 수 있도록 고안하는 것이 추후 필요할 것이다. 이러한 플랫폼의 확장은 기존에 개별적으로 존재하던 매체들 간의 경계가 모호해지면서 모든 정보들이 하나의 형태로 통합되는 '탈경계적 컨버전스 현상'의 연장선상에 있다.[29] 과거 아날로그 방식이 인간의 문화와 관계된 일상생활 방식의 존중을 내포한다면 디지털 기술은 여기에 실질적인 구현을 지원함으로써 양자가 공존하게 된다.[30] 인문학을 위한 디지털 플랫폼을 고안하는데 있어서 이처럼 디지털로 촉발된 현대사회의 다양한 제반사항이 함께 고려되어야 함을 잊지 말아야 할 것이다.

5. 결론을 대신하여

지금까지 우리는 인문학이 구현되는 장이라 할 수 있는 디지털 플랫폼에 관하여 알아보았다. 앞서 서술한 인문학 플랫폼에 관한 내용은 사실 서론에서 다룬 디지털인문학이라고 하는 개념이 추후 어떻게 다루어져야할 것인가에 대한 고민으로 귀결된다. 디지털인문학의 활성화를 위한 방법으로는 여러 가지가 있겠지만, 본 연구에

29 천현순, 「디지털 컨버전스 시대 인간과 문화의 변화양상」, 「탈경계인문학」, 제3권 제2호, 이화여자대학교 이화인문과학원, 2010, 115쪽.
30 문찬, 「디지털문화와 인문학, 그리고 디자인의 새로운 가치 추구 방향」, 「소통과 인문학」, 제13집, 한성대학교 인문과학연구원, 2011, 38쪽.

서 다른 디지털 플랫폼을 거치지 않기란 어려울 것이다. 그런 의미에서 필자는 몇 가지 인식의 변화를 촉구하며 글을 마치고자 한다.

우선 디지털인문학이 갑자기 등장한 새로운 개념이 아니라, 이미 현실화되어 우리가 경험하고 있는 '동시대적 현상'임을 지적할 필요가 있다. 본 연구에서는 〈아카데미아.에듀〉, 〈멘들레이〉와 같은 국내에 잘 알려지지 않은 서비스를 플랫폼의 사례로 소개하였지만, 사실 우리가 일상적으로 사용하는 논문 서비스나 레포트 사이트, 포털 사이트의 지식정보 및 웹 데이터베이스 모두가 인문학 플랫폼의 주요한 사례로 언급 가능하다. 디지털인문학은 전대미문의 현상도 아니다. 오히려 인문학 발전의 연장선상에 있는 '현시점의 인문학'이다. 따라서 인문학 플랫폼에 관한 문제도 이와 같은 시점으로 바라보아야 한다.

다음으로 인문지식 데이터베이스의 시각화가 디지털인문학의 주된 목적인 것처럼 호도되는 상황에 우려를 표하고 싶다. 디지털인문학의 외형을 이루는 디지털 매체는 메타 미디어적 성격을 띠며 상위에 위치하여 기존 미디어를 하나로 혼합하는데 관여하고 있다. 따라서 디지털인문학의 연구 영역에서 문화적 기록을 디자인하는 것은 생각의 장(章)을 구분하는 것이다.[31] 이는 다원적 가치를 구축하기 위한 것이지 단순히 시각화로 인해 기존의 텍스트보다 사람들의 시선을 사로잡기 위함이 아니다. 데이터베이스의 시각화는 어디까지나 담긴 내용의 의미를 강화하는데 쓰여야 한다.

마지막으로 결국 인문학의 본질적인 문제들이 변하지 않았다는 점을 언급할 필요가 있겠다. 이는 지식과 정보를 창출하여 인터넷 플랫폼에 업로드하고, 또 이러한 창출과정을 위해 기존 자료를 다운로드 하는 행위 속에서도 결국 인문학을 수행하는 행위의 본질은 변하지 않았음을 의미한다. 『디지털인문학』(Digital Humanities)에 따르면 인문학의 핵심은 애매모호함(ambiguity)과 내포된 추정(implicit assumptions)이다. 컴퓨팅(computing)과 인문학의 상호작용 속에서, 인문학자는 컴퓨팅의 범주 안에 자신의 작업을 수행해야 하는 기로에 놓이게 된다. 다만 자주 알려지지 않은 점이 있다면 컴퓨

31 Anne Burdick et al., 앞의 글, MIT Press, 2012, 15쪽.

팅이 이미 오래 전부터 인문학적 접근의 주요한 방법들을 대체해왔었다는 점이다.[32]

컴퓨터는 최초 계산기로 개발되고 사용되어왔지만, 그 시작에 오래지 않아 문서를 작성하는 작업에 활용되면서 타자기의 자리를 대체해왔다. 오늘날 대부분의 문서 작업이 컴퓨터를 통해 이루어지는 것은 그다지 놀라운 일이 아니다. 디지털인문학이 동시대의 키워드이듯이, 인문학에서의 컴퓨터 활용은 이미 우리에게 익숙한 현상인 것이다. 이는 결국 디지털 플랫폼의 토대 위에서, 인문학의 어떤 고민을 담을 것인지에 대한 의문을 다시금 상기시킨다.

32 위의 책, 17쪽.

멀티미디어와 인터넷 월드와이드웹
- 사이버공간과 디지털인문학

———

김성수

인터넷의 시각화 과정을 통해 구현된 월드와이드웹은 디지털 기술, 나열된 정보와 하이퍼텍스트, 광고기법, 동영상, 비주얼 디자인, 사진과 합성 그림, 전자게시판 등이 혼합된 결과로 만들어진 멀티미디어의 결정체다. 우리는 이를 사이버공간이라 호칭한다. 이 장에서는 월드와이드웹의 궤적을 추적해 보며, 멀티미디어와 결합되어 있는 이 사이버공간의 문제가 최근의 디지털인문학 개념에 어떤 내용을 시사할 수 있을지에 대해 검토해 보았다.

1. 서언: 하이브리드와 멀티미디어

혼성, 혼혈, 잡종으로 흔히 번역되는 '하이브리드(hybrid)'에는 동종(同種)이 아닌 이종(異種)의 결합, 이에 따른 새로운 종이라는 생물학적 개념이 함축되어 있다. 하이브리드는 기존의 것들이 다양한 방식으로 혼합되어 새롭게 만들어진 개체 혹은 종의 탄생을 지칭한다. 그러나 이는 비단 유기체에만 해당되지는 않는다. 인간이 만들어낸 산업물의 경우에는 하이브리드 보다는 컨버전스(convergence)라는 표현이 더 적당하다. 각종의 산업적 하이브리드 '결과물'을 컨버전스라고 할 수 있는데, 예를 들어 휴대폰에 카메라, DMB, 인터넷 기능 등을 넣은 디지털 컨버전스의 대표산물인 스마트폰은 기술 하이브리드 과정의 결과로 탄생한 새로운 형태의 종이다. 2000년대 중반

정도부터 유행되기 시작한 이 스마트폰은 휴대폰이라는 기본 플랫폼(platform)에 다양한 기능 및 기술적 산물들을 융합시킨 컨버전스 현상의 대표적 사례다.

그러나 이는 인터넷 월드와이드웹(World Wide Web)으로 이미 구현된 상황을 뒤따르는 것이라 생각될 수 있을 듯도 하다. 월드와이드웹을 각종의 정보들이 다양한 미디어 제반 기술들로 하이브리드 되어 사이버공간에서 구현된 디지털 컨버전스의 주요 사례 중 하나로 볼 수 있다. 월드와이드웹의 웹사이트는 디지털 기술, 컴퓨터, 통신, 비주얼 디자인, 지식 정보, 음악, 예술, 사용자의 참여 등 다양한 문화들을 내재하고 있는, 곧 21세기 문화들을 하나로 집대성한 기술적 산물의 결정체다. 스마트폰이 휴대전화, 카메라, MP3, DMB, 인터넷 웹브라우저, 게임기 등이 혼합된 결과로 만들어진 하드웨어적 혼성체라면, 월드와이드웹은 나열된 디지털 정보들과 하이퍼텍스트, 광고기법, 동영상, 비주얼 디자인, 사진과 합성 그림, 전자게시판(bulletin board system) 등이 혼합된 결과로 만들어진 소프트웨어적 혼성체라 할 수 있다. 이 같은 월드와이드웹의 하이브리드는 멀티미디어(multimedia) 개념과 직결된다. 잘 알려져 있듯 멀티미디어는 문자 외에도 음성, 도형, 그림, 사진, 동영상 등으로 이루어진 다양한 매체 정보를 처리하는 장치 기술을 총칭하며, 현재의 PC 컴퓨터는 여러 미디어의 기능을 통합하여 이를 수행할 수 있는 장치들이 있으며, 응용 프로그램인 웹브라우저(web browser)로 이용할 수 있게 설계되어 있다.—다양한 형태 및 내용의 디지털 정보들이 하나의 주제와 목적을 위해 혼성 및 병합되어 있다는 측면을 감안한다면 이를 디지털 정보의 하이브리드 현상이라고 달리 호칭할 수도 있을 것이다.

21세기 디지털 시대는 문자 연속체나 스토리 등으로 구성된 단편적인 정보보다는 멀티미디어로 구성되어 적극적이고 호소력 강하며 상시 수정변형 또한 가능한 표현물들이 각광받고 있다. 월드와이드웹이 이를 선도하며, 이 상황은 가상의 사이버공간(virtual cyberspace)이 헤드 마운티드 디스플레이(head mounted display) 등과 같은 비주얼적 가상현실(virtual reality)에 국한되지 않는다는 논리와도 연결되고 있다. 시각으로 실제처럼 인지하는 착시의 공간을 가상의 사이버공간으로 간주하게 되기보다는, 수많은 디지털 정보 및 기술들이 다양하게 구현된 관념적 공간(conceptual space)인 인터넷 월드와이드웹을 현대 사회의 다양한 모습들을 담지하는 보다 유효하고 실질적인

사이버공간으로 볼 수 있게 한다. 여기서 더 나아가 인터넷 월드와이드웹은 정치·사회·문화적 다원성내지 중립성이 적극적으로 발현되는 것이 옳다고 보는, 즉 다양한 관점들과 목소리들이 교차되고 포용되며 분화되고 연합되는 이데올로기의 교류 및 통합 공간이어야 한다는 견해도 있다. 이 내용들은 모두 인문학을 디지털 기술로 구현·발전시키고자 하는 디지털인문학과도 어느 정도 연결되고 있는데, 디지털인문학은 방대한 인문 지식들의 효과적 정리 및 사회적 확산 이념을 그 기저에 두고 있기 때문이다.

본 연구는 위 맥락에서의 월드와이드웹에 대한 검토다. 멀티미디어라는 측면에서 인터넷 월드와이드웹의 특징에 대해 살펴보고, 왜 이 인터넷 기술이 사이버공간의 총아로서 많은 사용자들로부터 각광받고 있는 지에 대해 사이버공간 개념을 중심으로 이해해 보며, 나아가 디지털인문학적 측면에서 어떠한 의의와 책임을 가지고 있는지를 진단해 보고자 한다. 또한 이러한 검토를 통해 최근 여러 논의가 계속되는 디지털인문학에 월드와이드웹이 직접·간접적으로 시사하는 바가 무엇인지에 대해 고민해 보려 한다. 월드와이드웹에 대한 이해가 디지털인문학을 이해하는데 있어서 중요하다는 점이 드러날 수 있을 것이다. 먼저 인터넷 및 월드와이드웹의 발달사를 알아보고, 멀티미디어를 사용하는 월드와이드웹이 현시하는 사이버공간의 특징에 대해 분해해서 고찰한 뒤, 디지털인문학과 연계지어 검토해 볼 것이다. 디지털 및 멀티미디어 기술의 발전과 인터넷 사이버공간의 형성이 현대의 인문학에 어떤 영향을 주는지에 대해 일견할 수 있게 될 듯하다.

2. 컴퓨터에서 인터넷 월드와이드웹으로

근세의 파스칼(B. Pascal)이 기계식 수동 계산기를 발명(1642)하여 컴퓨터에 개념을 정립한 이후, 300여 년 동안 컴퓨터는 발전을 거듭하였다. 1939년에 세계 최초의 전자식 컴퓨터인 아타나소프-베리 컴퓨터(Atanasoff - Berry computer)가 시험 운영되었으며, 이 기계는 1946년의 현대식 전자 컴퓨터의 시조격인 에니악(Electronic Numerical

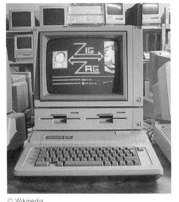
© Wikipedia

〈그림 1〉 애플 lle 컴퓨터

Integrator And Computer)의 발명으로 이어졌다. 이후, 수십여 년 간 계속되는 개량과 상업화의 노정을 거쳐 최초의 현대식 개인용 컴퓨터(personal computer)인 애플[1]이 1975년에 사무실과 가정에 설치되었다. 이어 대형 컴퓨터를 제작해왔던 IBM 역시 PC 시장에 진입했으며, 애플 PC와 IBM PC 호환(compatible)으로 크게 양분되는 PC 시장이 본격적으로 열리게 되어 사용자층이 확대되는 결과를 낳았다. PC가 최초 출시된 당시에는 PC를 어떻게 활용해야 하는지에 대한 논란이 있었으며, 집안의 오디오, 선풍기처럼 대하는 것이 옳다고 생각하는 사용자들도 많았다. PC 통신에 대한 개념이 없던 시기였으므로 대부분의 사용자들은 전자계산기, 메모장, 가벼운 가정용 오락기 정도의 역할을 PC에 기대하기도 하였다.

하지만 이 개인용 컴퓨터가 정보화 사회(information society)라는 새로운 세기의 장을 열었음은 확실하다. 인간이 대용량의 정보를 저장, 가공, 처리할 수 있는 컴퓨터와 그에 상응하는 정보들을 '개인이 자유롭게 사용'할 수 있게 하는 PC를 발명하지 않았다면, 애초부터 인터넷이나 사이버공간이란 개념 자체가 만들어지고 확산될 수 없었다. PC라는 하드웨어가 만들어진 후, 이를 유지 · 발전시키기 위하여 부수되는 수많은 소프트웨어 회사들이 생겨났다. PC를 인간의 생활 전반에서 다양하게 활용해야 한다는 사회적 통념 또한 전 지구적 차원에서 유행하게 되었다. 수많은 소프트웨어들은 원본과 동일한 '복제(copy)'라는 디지털 기술의 전형적 기능을 이용하여 전 세계로 유포되었으며, 이는 다시 PC 하드웨어의 개량과 발전에 지속적으로 자극을 주는 현상을 낳았다. 그리고 이는 다시 현대 사회 전체에 걸쳐 큰 파급을 주는 상황으로 확

1 애플(Apple) 컴퓨터는 스티브 잡스(S. Jobs)와 스티브 워즈니악(S. Wozniak)에 의해 만들어져 1975년 상용화된 최초의 개인용 컴퓨터이다.

대 · 발전 되었는데, 곧 뉴미디어로서의 컴퓨터
활용 문화가 현대 사회의 주요 문화 중 하나로
자리 잡게 만드는 계기가 되었다. 이에 대해 테
렐 비넘(T. W. Bynum, 1988)은 "강력한 기술들은
심오한 사회적 결과들을 갖는다. 농업과 인쇄
와 공업화가 세상에 영향을 미친 예로 미루어
보아, 정보 기술(information technology)도 예외가
아닐 것이다. … 그러므로 정보 혁명의 성장은

© donga.com 자료화면

〈그림 2〉 PC 통신 하이텔 화면
(86년 케텔로 시작하여 03년 웹사이트로 전환되어
운영되다가 04년에 파란, 12년에 다음으로 통폐합)

단순히 기술적인 분야의 문제가 아니다.—이것은 근본적으로 사회적이고 윤리적인
문제이다"라고 평가한 바 있다. PC와 정보 기술의 출현 자체가 인간의 세계와 문화
와 정신에 엄청난 영향을 미친 것이다.

　PC 하드웨어의 발전은 곧이어 전자 통신 시스템(electronic communication system)과
의 결합으로 이어졌다. 기존 대형 컴퓨터들이 각종 통신망(network)들을 통해 연결되
어 정보를 공유하는 것처럼 PC들 역시 통신으로 결합되어 정보들을 교류할 수 있도
록 해야 한다는 관념이 생겨나 PC의 제작-사용자들에게 빠르게 확산되었다. 맥루언
(M. McLuhan)은 인터넷 시대 이전인 1964년도에 일찍이 이를 예견한 적이 있었는데,
이것이 현재까지도 정보 기술과 현대 통신의 기원으로 널리 수용되고 있다. 맥루언
은 "전기 불빛(electric light)은 통신 매체로서의 관심을 벗어나고 있는데, 그것은 '내용'
이 없기 때문이다. 그리고 이것은 어떻게 사람들이 통신매체(미디어)를 연구하는데 실
패하는지를 보여주는 무가치한 현상을 만든다. … 하지만 전기 불빛의 메시지는 산
업에서 전력(electric power)의 메시지와 같다. 완전히 급진적이고, 널리 퍼지며, 집중배
제식이다"라고 말하며, 전자 통신이 현대 사회에서 새롭게 각광받게 될 것이라 예견
하였다. 대략 1980년대 후반부터 PC의 발전은 소프트웨어의 발전 및 전자 통신의 발

2　Terrell Ward Bynum, "Global information ethics and the information revolution", Terrell Ward Bynum and
　James H. Moor (eds.), The Digital Phoenix: How Computers are Changing Philosophy, Blackwell Publishers,
　2000, 274쪽.

3　Marshall McLuhan, Understanding Media, Routledge & Kegan Paul Ltd., 1964, 9쪽.

전과 자연스럽게 궤를 같이한다. 이 상황은 향후 2000년대 IT 산업 시대를 본격화 하는 기폭제로 작용하였다.

본래 전자 통신은 1836년에 사무엘 모르스(S. Morse)의 우연적인 전신기 발명으로부터 시작되었는데, 그는 점(.)과 막대기(-)모양의 부호 조합으로 모르스 부호를 창안했으며 이를 통해 글자들을 전달하였다. 더욱 발전된 형태의 전자 통신 시스템은 1876년 알렉산더 그레함 벨(A. G. Bell)의 전화 발명으로 나타났다. 전화는 글자가 아닌 인간의 목소리를 실시간으로 전달하는 것이었으며, 이때부터 전자 통신 시스템은 1950년대 무렵 까지 계속 발전하였다. 그러던 중 1950년대에 미국에서 최초의 컴퓨터 통신 시스템이 개발되었다. 이 시스템은 냉전 시대 구소련에 맞서기 위한 대공 방어 시스템의 일환으로 고안되었는데, 글자나 목소리뿐만이 아닌 대량의 데이터를 전달할 수 있는 통신 시스템이라는 점에서 매우 획기적인 것이었다. 이 시스템에서 자료 연결(data link) 시간이 승리를 결정짓는 중요한 변수라는 것 또한 부각되었다. 레이더에 의해 관찰된 데이터들이 중앙 통제실에 있는 중앙 컴퓨터로 얼마나 빠르게 전송되느냐가 전투에서의 승리와 직결되었으므로, 통신 시스템은 이를 감당할 수 있어야 했다. 미 국방부는 이후 고속 모뎀의 개발을 지속적으로 계속하게 되었다.

한편 1957년 구소련은 유인 우주선을 미국보다 먼저 우주로 내보냈다. 이는 냉전시대의 우주 개발 경쟁 본격화를 알리는 신호였지만, 동시에 국가의 물리적 영역에 대한 새로운 사고방식을 분명하게 각인시키는 사건이기도 했다. 영토나 영해만이 아니라 영공과 우주까지 감안해야 한다는 생각, 즉 공간에 대한 확장적 사유가 전 세계적으로 팽배하게 되었고, 이에 따라 미국으로 하여금 구소련의 로켓 기술의 위력을 심각하게 고민하게 만들었다. 구소련이 확보한 미사일 시스템에 대한 위협에 직면한 미국은 국가방어기구인 DARPA(Defense Advanced Research Projects Agency)라는 미 국방부 산하 연구기관을 창설한다. DARPA는 구소련의 갑작스런 공격으로부터 미국 전체의 군사 통신 시스템을 방어하는 네트워크 프로젝트를 1969년에 수립하였으며, 이 프로젝트의 이름을 ARPA 네트워크, 곧 아르파넷(ARPAnet)으로 명명하였다. 이 프로젝트는 구소련의 핵공격에 의해 미 국방성의 중앙통신시스템이 파괴되는 경우에도 전장 전체를 통제할 수 있게 고안된 통합전장정보 시스템이었다. 아르파넷은 미

국 방어와 관련된 모든 컴퓨터를 네트워크에 넣어 통제하고자 했으며, 국방에 관련된 모든 데이터들을 연결하고 백업해서 다른 컴퓨터에 분산시킬 수 있게 하였다. 이를 위해 1969년에 미국 내 4개의 대학교[4]를 테스트용으로 우선 연결했으며, 점차 미국 전역으로 네트워크를 확대했다.

아르파넷은 점차 규모가 커져 각 국의 통신망과 연결되었으며, 1983년에 국방 목적을 위한 네트워크인 MILnet(military network)과 민간 연구를 위한 기존의 아르파넷으로 분리되었다. 이 아르파넷이 1986년에 미국 과학 재단 네트

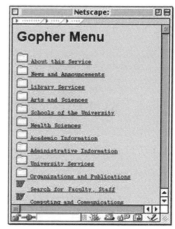

© Wikipedia

〈그림 3〉 텍스트 메뉴 방식의 고퍼

워크(NSFnet)과 연결되면서 후에 일반에게 공개되는 인터넷으로 발전하였다. 미국의 과학자들이 연구를 위해 만든 순수 학문 프로젝트 네트워크였던 NSFnet은 미국 내 대학들의 슈퍼컴퓨터를 연결시켜 네트워크를 구축하려 했으며, 이를 위해 현재도 사용되는 TCP/IP(Transmission Control Protocol/Internet Protocol)이라는 인터넷 규약(internet protocol)을 채택하였다. 그 결과 TCP/IP라는 일종의 암묵적 협약이 컴퓨터 통신 기술 전체로 확대되었으며, 나중에는 국제적인 인터넷 연결 규약으로 인정받게 되었다. 1984년에 만들어졌던 사용자의 이름과 주소를 사용하는 '도메인이름시스템(DNS)'도 이때 더욱 활성화되었다. 1992년에는 고퍼(Gopher)라는 시스템이 만들어져 통신공간에서 활용되었는데, 문서들(현재의 document나 html 문서들)을 메뉴로 연결해서 사용하는 기술들로 구성된 고퍼는 네비게이션(인터넷 서핑) 개념을 가능하게 하는 도구가 되었다. 현재처럼 웹사이트 개념으로 구성되어 있어서 상업화된 인터넷의 모습으로 서서히 변모할 수 있게 하는 매개적 역할을 하였다.

4 4개의 호스트 대학교는 스탠포드 대학교(Stanford University), 산타바바라 대학교(University of Santa Barbara), UCLA와 유타대학교(University of Utah)라고 한다. 미국 전역에 걸쳐진 연결임을 알 수 있게 된다.

이후 전자 문서와 그래픽 기술의 조합으로 구현된 월드와이드웹이 본격적으로 등장하여, 현재와 같은 인터넷의 모습으로 형상화 되고 일반인들에게까지도 널리 친숙하게 되었다. 이 기술은 그래픽으로 구현된 도구 프로그램인 웹브라우저를 활용하여 각 웹사이트를 방문하면서 인터넷 통신을 하는 방식이었다. 1966년에 밥 골드스타인(Bob Goldsteinn)이 고안했던 '멀티미디어' 개념 또한 이 무렵부터 본격적으로 확산되기 시작하였다. 도스와 같이 문자텍스트가 아닌 그래픽 사용자 인터페이스(graphic user interface)에 기반을 둔 이 방식은 전 세계적인 반향을 얻었으며, 텍스트와 사진과 그림이 함께 조합될 수 있게 하는 틀을 제공하였다. 문자텍스트로 구현되는 PC 통신을 통해 이미 네트워크에 연결되어 있었던 PC는 이 새로운 전자 통신 기술을 빠르게 적극 채용하여 일반인 사용자들로 하여금 각 가정에서 용이하게 인터넷에 접속할 수 있도록 하였다.

3. GUI, 월드와이드웹, 멀티미디어 백과사전

현재의 인터넷 전자 통신 네트워크 시스템인 월드와이드웹이 1992년에 탄생하여 일반인들도 인터넷에 쉽게 접속할 수 있도록 되었다. 사용자들 모두는 월드와이드웹에 만들어진 웹사이트에 접근하려면 제작된 특정의 웹브라우저 프로그램들을 설치해야만 했다. 월드와이드웹의 초창기에는 MS 인터넷 익스플로러와 넷스케이프가 대표적인 웹브라우저였다. 그래픽으로 구현되어 있는 이 방식의 네트워크가 현재에도 인터넷으로 약칭되고 있는 전자통신 기술이다. IBM PC의 운영체제(operating system)도 MS의 윈도우즈(Windows) 3.0이 출시된 1990년부터 텍스트 방식의 기존 DOS에서 GUI 방식으로 서서히 전환되어가는 상황[5]이었으며, 95년에 출시된 3.1에는 인터넷 익스플로러가 기본으로 설치되어 사용자들로 하여금 인터넷에 보다 쉽게

5 애플의 매킨토시 PC와는 달리, 이때의 IBM PC 호환기종은 여전히 DOS를 먼저 설치하고, Windows를 추가로 설치하는 방식이었다. − Windows 3.x 버전은 프로그램의 일종인 16비트 운영체제였다. DOS를 설치하지 않고, Windows를 처음으로 설치하여 기본으로 하고, DOS를 내재하는 방식은 32비트 운영체제인 Windows 95부터 시작되었다.

접속할 수 있도록 편의를 제공하였다. 애플 PC의 경우는 1984년도부터 이미 MAC OS GUI를 탑재한 제품인 매킨토시들이 출시되어 있었는데, 1992년도부터는 웹브라우저 프로그램인 삼바(Samba), 맥웹(MacWeb) 등을 채택하여 사용자들이 인터넷을 OS에서 바로 사용할 수 있게 하였다.

© Wikipedia

〈그림4〉 월드와이드웹 및 웹브라우저 개발 당시로 추정되는 화면

주지하듯 월드와이드웹은 영국의 통신기술자였던 팀 버너스-리(Tim Berners-Lee)의 발명품이다. 스위스 제네바의 유럽입자물리학연구소(CERN)에서 일하던 그는 1990년에 원거리에 있는 연구자들이 쉽게 정보를 공유하기 위한 방편으로 하이퍼텍스트(hypertext)라는 방식을 이용하는 정보 전달 방법을 고안했다. 본래 하이퍼텍스트는 1960년대 테오도르 넬슨(T. Nelson)이 'hyper(건너 편, 초월)'와 'text'를 합성하여 만든 컴퓨터 용어로 문서의 특정 자료가 다른 문서의 특정 자료로 링크되어 순서에 상관없이 자유롭게 연결되는 형태의 구조를 총칭하는 말이다. 버너스-리는 이를 전자문서통신에 적용하여 다량의 문서 디스플레이들이 하나의 웹사이트를 통해 시각화되어 보이도록 했으며, 이것이 바로 월드와이드웹이 되었다. 월드와이드웹은 하이퍼텍스트 기반 하 문서들의 연결 집합체들로 HTML(hypertext mark-up language) 문서로 작성되며 HTTP를 기본 프로토콜로 사용하고 있다.

월드와이드웹은 기본적으로 크게 5가지의 기초적인 콘셉트를 가진다고 알려져 있다.[6]

① Universal Readership: 하나의 플랫폼으로 다양한 데이터베이스/환경에 접근하여 필요한 정보를 검색, 수집할 수 있는 기능
② Hypertext: 하이퍼텍스트 링크를 통한 문서간의 연결 기능
③ Searching: 방대한 문서에서 필요한 단어/부분을 찾을 수 있는 기능

6 https://mirror.enha.kr/wiki/%EC%9B%94%EB%93%9C%20%EC%99%80%EC%9D%B4%EB%93%9C%20%EC%9B%B9 (2014년 12월 접속)

④ Client-Server Model: 중심에서 흐름을 관리하는 관리자나 관리기능이 존재하지 않으며
　　누구라도 문서를 제작하고 읽을 수 있는 기능
⑤ Format negotiation: 공용화할 수 있는 표시 언어. 즉 HTML

1990년에 NeXT라는 컴퓨터에서 이 인터넷 개념들이 만들어졌으며, 대중에게 시연되었다.[7] 월드와이드웹 방식의 인터넷 통신은 1991년에 개최된 하이퍼텍스트 학술대회에서 발표되어 본격적으로 대중에게 알려지기 시작했으며, 1992년 미국의 슈퍼컴퓨팅센터(National Center for Super computing Applications)가 모자익(Mosaic)이라는 이름의 웹브라우저를 제작하여 무상 배포하면서 일반 대중의 인터넷 시대를 열었다.

월드와이드웹 이전에는 소수의 사용자들만이 복잡한 문자 인터넷 인터페이스 형식을 사용하는 유닉스(Unix)에 연결된 네트워크를 사용하여 인터넷을 이용하였다. 이 당시 인터넷은 컴퓨터 활용에 익숙한 소수들의 전용 통신 공간이었다. 인터넷 월드와이드웹의 탄생 이후, 사람들은 정보의 홍수에 직면하였으며 글자나 소리만이 아닌 그래픽으로 구현된 그림, 사진, 동영상 등 콘텐츠를 스스로 제작하여 인터넷을 통해 다른 사용자들과 교류할 수 있게 되었다. 디지털화된 명화(名畵)들과 음악들을 쉽게 이메일로 보낼 수 있게 되었고, 자신이 촬영한 사진에 메모를 적어 홈페이지에 게재할 수도 있게 되었다. 그러면서 인터넷 서비스에 활용되는 호스트 슈퍼컴퓨터들에 저장된 대량의 HTML 문서들은 단순히 전자문서의 집합이 아니라 관념적인 공간으로 인지될 수 있게 되었다. 읽고 쓸 수 있는 능력, PC, 전용선만 있으면, 누구나 다 지식 정보의 바다 속으로 들어갈 수 있게 되었으므로, 월드와이드웹은 대중화된 지식정보사회의 초석을 놓는 계기가 되었다.

더욱이 월드와이드웹은 GUI 기술 콘텐츠와 불가분의 관계에 있으므로, GUI가 사용자들을 인터넷에 더욱 익숙할 수 있게 만들었다고도 할 수 있을 것이다. 이런 면에서 인터페이스(interface)는 통신공간의 새로운 형태인 동시에 통신공간으로 접속해

7 넥스트 컴퓨터는 1985년에 애플사에서 퇴출된 스티브 잡스가 설립한 넥스트(Next) Inc.에서 만든 워크스테이션이었다. 1990년에 출시된 넥스트 큐브 컴퓨터를 이용하여 팀 버너스-리는 월드와이드웹 및 웹브라우저를 제작했으며, 존 카맥은 FPS 게임의 고전 울펜슈타인 3D와 둠을 제작했다. 컴퓨터 그래픽의 역사 면에서 보면 이 컴퓨터와 90년대 초반은 분수령이 된다. 넥스트 Inc.는 1996년 애플에 매각되었으며, 이때 잡스는 애플로 복귀했다. 잡스의 영향력이 현대 컴퓨터문화에 얼마나 지대했는가를 보여주는 대목이다.

들어가는 새로운 문이자 차원으로 주
의를 기울일 수 있는 개념이 된다. 이
에 대해 마이클 하임은 다음과 같이
지적한다. "기본적으로 인터페이스는
비디오 하드웨어를 넘어서는 것이라
할 수 있다. 우리가 인지하고 접촉하는
화면의 개념을 넘어서는 것이다. 인터
페이스는 소프트웨어를 말하며, 실제
적으로 우리 인간들이 컴퓨터 조작을

© Crosscert.com

〈그림5〉 넷스케이프로 접속한 초창기 인터넷 쇼핑몰

변화시킨 방법이며, 우리가 이 컴퓨터들에 의해 통제되는 세계를 변화시킨 방법이
다. 인터페이스는 소프트웨어가 인간 사용자와 컴퓨터의 처리장치(processor)를 연결
해 주는 곳으로서의 접촉점이다. 그런데 바로 이것이 매우 신비로운 것, 다시 말해 전
기신호들이 정보가 되는 비물질적인 어떤 점인 까닭이다. 인터페이스를 만드는 것은
소프트웨어와 우리의 상호작용이다. 인터페이스는 인간들이 얽어매어진다는 것을
의미한다. 그러나 역으로 말하면, 기술이 인간을 얽어맨 것이다."[8] 정보들 및 미디어
들의 결합 등은 모두 인터페이스를 통해 드러나므로 GUI의 발전 및 표현 상황과 직
결되어 있다.

　한편 인터넷상에서 하나의 공간에서 다른 공간으로 이동하는 것은 입력 장치인 마
우스 버튼의 클릭에 의한 관념적인 이동이라는 면도 주요한 주제다. 실제로 몸이 이
동하는 대신 시각을 통해 보고 느끼고 생각하는 내용이 달라지는 것이다.―몸의 이
동에 의해 지각 대상이 바뀐 경우에도, 결국을 시각을 통해 보고 느끼고 생각하는 내
용이 달라진다는 면이 있다. 인터페이스는 이를 물리적으로 실질적이게 구현하는,
곧 물리적인 현실의 공간과 모니터 내부에 문서로 이루어진 가상공간을 매개해 주는
역할을 한다. 윈도우즈, 익스플로러 등과 같은 GUI 시스템을 통해서 사이버공간의

8　GUI와 인터페이스의 역할은 워드프로세서, 파워포인트, 프로그래밍 등 컴퓨터 소프트웨어 전반으로 계속해서 확대되었
다. Michael Heim, The Metaphysics of Virtual Reality, Oxford University Press, 1993, 78쪽.

의미와 중요성이 보다 더 분명하게 부각될 수 있는 이유다. 어떤 내용들이 어떻게 조합되어 인터페이스에 내재되어 웹사이트로 구현되느냐가 관건이다. 웹사이트는 정보 내용들과 더불어 이 내용들을 그래픽으로 디자인하여 효과적이게 구현하기 위한 인터페이스가 핵심이다.

이제까지 서술한 이 내용들 모두가 인터넷을 사이버공간이라고 호칭하게 만드는데 도움을 준 요소들이라 할 수 있을 듯하다.[9] 이 맥락에서 현실과 가상의 대비, 계급과 사회의 발전 양상에 수반되는 가상 세계 개념이 변화하는 것에 대한 이해도 가능하며, 인터넷을 통해 각종의 미디어 산물들이 어떻게 결합될 수밖에 없느냐에 대한 하나의 답도 나오게 되는 것 같다. 각종의 정보들은 컴퓨터 내의 여러 장치들과 포맷 등을 통해 혼종되어 표현되고 있다. 물론 이는 수많은 데이터들이 디지털화 되어 있으며 다양하게 조합이 되기 때문에 가능할 수 있는 것이다.

그러므로 이러한 디지털 정보 측면에서 별종, 혼합, 혼종 등은 모두 '멀티미디어'라는 함축어로 설명되는 것이 당연하다. 내용, 형식, 인터페이스 등 모든 면에서 디지털화 된 여러 종류의 정보들이 어떤 방식으로 어떻게 혼합되면서 가공되느냐의 문제인까닭이다. 이러한 멀티미디어 기술은 90년대 전자백과사전 CD-ROM 형태에서 어느 정도 확연하게 드러났다. 전자백과사전을 멀티미디어 시스템 상용화의 시스템 테스트 단계 정도로 볼 수 있을 듯한데, 전자백과사전에는 지식과 정보로서의 문자 외에도 음악, 동영상, 이미지, 하이퍼링크 등 각종의 다양한 방식의 내용들이 기술적으로 조합되어 담겨 있으며, 하나의 표제어 항목을 설명하기 위하여 다양한 정보들이 멀티미디어 형태로 표현되어 있다.

9 스톤은 가상 세계(virtual world)를 다음의 4단계로 구분한다.
 제1기: 문자들 (1600년대 중반부터)
 제2기: 전자통신과 오락 매체 (1900년대부터)
 제3기: 정보 기술 (1960년대부터)
 제4기: 버추얼 리얼리티와 사이버공간(1984년 이후)
 Allucqure Rosanne Stone, "Will the Real Body Stand up?", M. Benedikt, Cyberspace: First steps, MIT Press, 1994, 102-104쪽 참조.
 인간 사회 전체와 더불어 개인을 고려한다면, 이 시기 구분 기준에 대해 이의를 제기할 수 있을 듯도 하다. 근세 이전에 대다수의 일반인들은 읽고 쓰는 것이 가능하지 않았다. 제1기를 문자의 단계로 간단히 규정하는 것이 무리일 수도 있다는 의미다. 인간 개개인이 정보에 쉽게 다가갈 수 있느냐 없느냐의 차원, 일반 대중이 읽고 쓸 줄 알며 정보를 이해할 수 있다는 차원 등은 정보 문제에서 매우 중요하다. 대중사회에서 개인의 위치가 얼마나 중요한가를 보여주는 반증이기도 하다.

최근의 인터넷 월드와이드웹은 이 내용들을 보다 다양하게 조합해서 표현하고 있으며, '대중주의'라는 점을 예전보다 훨씬 강하게 부각하고 있다. 특히 포탈(potal) 사이트와 같은 종합적 성격의 웹사이트나 미술관 및 박물관 혹은 역사 및 유적들과 관련된 웹사이트는 수많은 종류 및 형태의 멀티미디어 기술들을 동원하고 있으며, 이로 인해 보다 시각적인 동시에 깊은 의미를

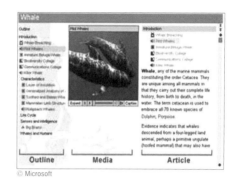

© Microsoft

〈그림 6〉 MS의 엔카르타 97
(고래에 대한 설명으로 동영상, 문자, 미디어, 사진, 음향 등 멀티미디어로 구현되어 있음)

내재할 수 있게 되었다.─물론 시각적으로 화려하기 만한 웹사이트들로 있기는 하다. 전자백과사전 자체가 이미 GUI의 역할이 없었다면 불가능했다고 말할 수 있지만, 최근 대중화된 웹사이트가 내포하는 시청각적 멀티미디어 상황은 여기서 더 나아가 보다 정교한 GUI 혹은 3D 그래픽 등을 이용하는 복합적이고 입체적인 구성을 요청하고 있다. 최근의 멀티미디어 기술은 절대 다수의 일반 사용자들에게 적극적으로 호소하고 몰입을 유도하는 여러 전략을 이용하여 복잡한 방식들과 기제들로 구사되면서 보다 다원화되고 이채로운 사이버공간의 양상들을 현시하고자 한다.

4. 멀티미디어가 만들어낸 사이버공간의 특성

다량의 정보들이 가득한 인터넷 웹사이트들은 TV나 잡지와 같은 올드미디어와는 다르게 대중의 기호를 감안하면서 수시로 갱신되고 있다. Adobe flash player와 같은 기술에 의해 동영상, 사진, 음악 등이 웹사이트에서 자유롭고 현란하게 구현되고 있다. 다양한 미디어들이 랜덤으로 조합되어 사이버공간을 구성하고 있으며, 이는 상상력에 의해 현현된 환상 세계를 만드는 동시에 실제의 세계들을 점차적으로 더욱 닮아가는 양상을 보이고 있다. 가상적인 사이버공간의 이런 전형적인 특성에 대해

마르쿠스 슈뢰르(M. Schroer)는 "가상공간은 실제공간과 마찬가지로 하나의 통일적인 공간이 아니다. 가상공간 속에서는 실제공간에서처럼 여러 다양한 경계들이 교차하고 공간들이 겹쳐진다. 가상과 실제 사이의 경계가 재차 바뀔 뿐만이 아니라, 이 경계가 오히려 가상적인 것 자체 속에 들어오고 있다. 그 결과 네트는 한편으로는 매우 잘 알려진 실제 삶의 양태를 반복하면서, 다른 한편으로는 미지 세계의 유혹을 자꾸 확보 해두고 있는 것이다"[10]라고 평가한 바 있다.

본래 '사이버'라는 단어는 미국의 수학자인 노버트 위너(N. Wiener)에 의해 1948년 처음 사용되었다. 위너는 '사이버네틱스'라는 단어를 인간들과 인간들, 인간들과 기계들, 기계들과 기계들 사이에 있어서 소통의 폭넓은 범위를 포괄하기 위해서 사용했다. 그는 사이버네틱스란 개념에 메시지의 통신, 시간과 원거리 방해를 없애기 위한 정보의 가능성, 그리고 특별히 인간들과 다른 인간들이 접촉하는 모든 시스템들 사이에 있어서의 반응(feedback) 기능들을 포함시켰다. 또한 이 견지에서 위너가 "효과적으로 산다는 것은 적절한 정보를 가지고 사는 것"이라고 말했다는 점에 주목할 필요도 있다. 정보의 중요성을 강조하는 그의 말은 정보 사회 및 사이버공간 개념과 직결되고 있다. 한편 '사이버공간'이라는 단어는 과학소설가인 윌리엄 깁슨(W. Gibson)에 의해 1984년에 처음 사용되었으며 이후 대중화되었다. 그는 자신의 소설 『뉴로맨서(Neuromancer)』에서 사이버공간을 "모든 나라에서 수학적 개념들을 교육받은 아이들과 수억의 합법적인 사용자들에 의해서 매일같이 경험되어지는 교감의 환상(consensual hallucination). … 인간 시스템에서 모든 컴퓨터들의 자료은행으로부터 추상화된 자료들의 그림화된 표상(graphical representation). 생각할 수 없는 복잡성. 자료들의 클러스터와 배열, 정신의 비공간화 속에 정렬된 빛의 라인들(lines of light). 마치 도시의 빛들과 희미함…"[11]이라 정의하였다.

물론 위 설명 때문에 '사이버공간'이 종종 '가상현실(virtual reality)'과 혼동되기도 한다. 두 단어가 모두 '비실재'라는 의미와 연결되어 있는 것이다. 그러나 자세히 살펴

10 마르쿠스 슈뢰르, 『공간, 장소, 경계』, 정인모 · 배진희 옮김, 에코리브르, 2010, 310쪽.
11 William Gibson, Neuromancer, Ace Books, 1984, 54쪽

보면 내용이 다르다. '사이버'라는 단어는 kybernetes라는 희랍어로부터 왔으며, 그 뜻은 조타수 또는 키잡이이며, 반면 '버추얼'은 라틴어 virtus로부터 유래된 것으로서 그 뜻은 힘, 남성적임, 그리고 덕을 나타내고 있으며 '가능성'[12]—라틴 학술용어로 virtualis는 힘의 능력 안에 있는 어떤 것으로서의 가능성을 지칭하는데, 버추얼이란 존재로부터 박탈된 것이 아니라 가능성 또는 실제 존재로 발전될 수 있는 힘을 소유하고 있는 것—이란 의미까지 함축한다. '사이버'는 조타수라는 의미를 내포한 채, 컴퓨터 또는 정보 네트워크와 직접적으로 연결된 사람이나 사물을 서술하는 경우의 접두어로서 사용되고 있다. 그렇기에 정보의 바다, 인터넷 서핑이나 네비게이션 등과 같은 말이 인터넷 사이버공간과 연결되어 은유적으로 흔히 사용될 수 있는 것이다.[13]

대신 '버추얼'은 아직 실재하지는 않지만 가능태적으로 실재할 수 있는 어떤 것이다. 현대 영어에서 '버추얼'은 '거의 진짜 같아서 대부분의 경우에서 진짜처럼 간주될 수 있는 어떤 것'이란 의미를 내포하고 있다. 종합하자면, 가상현실은 실재하는 것 같으나 실제로는 실재하지 않는 어떤 것을 의미하며, 사이버공간은 컴퓨터 네트워크들에 의해 창조되고 통제되는 공간을 일컫는 단어다. 가상현실은 컴퓨터에 의해 창조된 그래픽 이미지에 따르는 착시된 공간이며, 사람이 봤을 때 2차원과 3차원 컴퓨터 그래픽과 시각 환상 기술을 사용함에 의해 정말 실제 같아 보이는 이미지를 말한다. 가상현실이 사이버공간 개념과 결합됨에 따라 미래의 사이버공간[14]을 구성할 수 있다고 말해지므로 이 두 단어는 분명히 구분된다고 할 수 있다.

하지만 이 구분에 따라 오히려 논란이 되는 부분은 사이버공간의 실재성(reality)이다. 사이버공간은 실제 세계와 완전히 다른 무엇이라고 해야 하는가 아니면 실제 세계의 일부분으로 봐야 하는가? 사이버공간은 두 특징 모두를 소유했다고 보는 게 옳을 듯한데, 사이버공간은 실제 세계가 아니지만 실제 세계에서 접속을 통해 들어가는 실제 세계의 연장선이라는 측면이 기본적으로 있기 때문이다. 바로 이 점이 멀티

12 Marie-Laure Ryan, "Cyberspace, Virtuality, and the text", Marie-Laure Ryan (ed.), Cyberspace textuality, Indiana University Press, 1999, 88쪽.

13 인터넷을 공간이나 바다 등으로 은유하는 것에 대해서는 마르쿠스 슈뢰르, 위의 책, 2010, 261-299쪽에 잘 나타나 있다.

14 가상현실과 사이버스페이스의 결합은 영화에 가끔 등장하는 경향이 있는데, 비근한 예는 〈마이너리티 리포트〉에서 주인공 존 앤더튼(톰 크루즈 분)이 정보를 검색하는 장면이다.

1부. 디지털인문학, 그 키워드와 지형도

미디어 개념이 활성화된 이유를 증명하고 있다. 실제 세계의 다양한 정보들이 디지털화 되어 데이터로 컴퓨터에 입력되면서 그 정보들은 혼합되고 다양한 방식으로 표현되어 다시 변화 혹은 첨언된 정보가 되며, 계속해서 수정되어 산출되고 있다. 그러므로 사이버공간에서 구현된 실재물은 가상이기는 하지만 단순히 가상이 아닌 또 하나의 실재라는 점을 분명하게 인지하고 수용해야할 필요가 있다. 유사하지만 제3의 산물일 수 있는 것이다. 실재들이 디지털 데이터화를 거치면서 컴퓨터 속에서 하이브리드 되고 합성되어 다시 새롭게 인지 및 이해 가능한 실재가 되고 있다. 사이버공간을 인간의 기술들과 사회들이 만들어낸 부가적인 세계라고 하는 이유가 여기에 있다. 가상으로 만들어진 실제 세계, 장 보드리야르(J. Baudrillard)의 말처럼 신문이나 잡지, 책, 영화들처럼 정보들로 채워진 가상적이지만 현실이 될 수 있는 미디어가 만들어낸 세계라는 의미다.[15]—과거의 미디어와 다른 점은 디지털 정보화 되어 컴퓨터 속으로 들어간 스크린 위의 세계라는 점일 것이다. 사이버공간은 컴퓨터 네트워크들을 통해 만들어진 공간인 동시에 인간이 만들어낸 다양한 지식들로 구성된 공간이다. 사이버공간은 물리적으로 실재하는 공간이 아니지만, 실제의 세계에 관념적이고 비물리적으로 분명하게 위치해 있다.

마이클 베네딕트(M. Benedikt)는 사이버공간의 특징을 다음과 같이 정리한다.[16]

"새로운 우주, 세계의 컴퓨터와 통신선으로 창조되고 지탱되는 병렬의 우주. 지식과 비밀들, 척도, 표시기, 오락, 그리고 거대한 전기의 밤에서 꽃피고 있는 지구의 표면에서는 결코 볼 수 없는 시각, 청각, 현존으로서의 형태를 받아들인 인간 대리인(alter-human agency)의 전지구적 소통 안에 있는 세계.

시스템에 연결되어 있는 어떤 컴퓨터로도 접속이 가능하며, 장소 곧 하나의 장소지만 한계가 없고, 벤쿠버의 지하창고에서든 포토우프린스의 보트 안

15 Mark Poster, "Theorizing Virtual reality: Baudrillard and Derrida", Marie-Laure Ryan (ed.), Cyberspace textuality, Indiana University Press, 1999, 45-50쪽.
16 Michael Benedikt, "Cyberspace: First steps", Barbara M. Kennedy & David Bell (eds.), The Cybercultures reader, Routledge, 2000, 29쪽.

에서든, 뉴욕의 택시 안에서든, 텍사스의 차고 안에서든, 로마의 아파트에서든, 홍콩의 사무실에서든 쿄토의 술집에서든, 킨샤샤의 카페에서든, 달의 실험실 안에서든 동등하게 들어갈 수 있는 곳.

서판이 책의 페이지가 되어서 스크린이 되고 세계가 된 곳, 버추얼한 세계. 세상의 모든 장소이지만 존재하지 않는 장소, 아무 것도 잊혀지지 않는 곳이지만, 모든 것이 변하는 곳."

사용자들은 컴퓨터 모니터 속에서 현란한 멀티미디어 기술들로 구현된 각종의 인터넷 웹사이트들과 전자게시판(BBS) 등을 보고 있을 따름이지만, 그 모니터 속의 내용물들은 가상과 현실, 지역과 세계, 정보와 지식, 주체와 객체를 넘어설 수 있게 해주는 사이버공간이다. 이 사이버공간을 인터넷(internet), 즉 인간들 사이에서 상호작용하는 네트워크 시스템(INTER-communication NETwork system)이라고 부르는 이유일 것이다.

이러한 사이버공간의 특성을 감안한다면 인터넷 사이버문화의 특성은 대략 5가지(접속성, 익명성, 개방성, 자율성, 상호작용성) 정도로 정리될 수 있을 듯하다.―사이버문화는 웹사이트, 대화방, 네트워크 게임, 전자게시판, e-메일, 통신동호회 등을 통해 광범위하게 생성·전개되고 있다. 첫째로, 사이버문화는 '접속성'의 문화다. 사이버문화는 컴퓨터 네트워크 시스템에 사용자

© Microsoft

〈그림 7〉 각종의 지식 정보들이 멀티미디어로 현실 공간의 쇼핑몰처럼 복잡하게 전개, 구현되어 있는 포털 사이트 네이버 지식in의 메인 화면

의 접속함으로부터 시작된다. 둘째로, 사이버문화는 '익명성'의 문화다. 사이버공간 안에서, 사용자들은 자신들의 접속 아이디(ID) 뒤로 숨을 수도 있으며 통신명과 같은 별명을 사용할 수 있다. 셋째로 사이버문화는 '개방성'의 문화이다. 적절한 컴퓨터와 통신선을 가지고 같은 언어를 사용하기만 한다면 아무런 제약 없이 소통의 장에 나

설 수 있는 문화가 사이버문화다. 넷째로 사이버문화는 '자율성'의 문화이다. 사이버문화의 규칙이나 에티켓들은 사용자들이 자발적으로 형성하여 지키고자 하는 것들이다. 그러나 사이버공간의 사용자들은 실제 세계의 규칙과 법에서 어느 정도 자유롭고자 하는 지향점도 가지고 있다.—비록 사이버공간의 많은 문제점들이 실제 세계와 마찬가지로 발생하고 있음에도 그렇다.[17] 마지막으로 사이버문화는 '상호작용'의 문화다. 사용자들은 실제 세계에서는 만나기 어려운 사람들과 조차도 사이버공간 상에서 쉽게 교류하고 있으며, 컴퓨터 모니터 속 상대방의 문자 혹은 얼굴만을 보면서도 통신할 수 있다.

그런데 이 5가지 특성은 멀티미디어 개념과도 직결된다. 다양한 그래픽 기술에 의해 구현되었으므로 전자 이미지들의 변화와 배열은 사용자의 편의와 선호에 따라 자유롭게 이루어질 수 있다. 사용자들은 컴퓨터의 사용과 인터넷 접속을 통해 상호 간에 교류하듯 작용하면서 각양각색의 정보들을 만들고 변화시키고 있다. 사진의 수정과 합성, 동영상의 제작과 편집은 더 이상 프로의 전유물이 아니다. 또한 집단지성(collective intelligence)이라는 개념으로 서로 간에 능력을 합쳐 협업으로 특정의 웹사이트를 완성시키거나 동호회 활동 등을 하는 것은 더 이상 특이한 일이 아니다. 직접 대면으로 인간관계를 맺을 필요가 반드시 없으므로 쉽게 익명성 뒤에 숨어서 또 다른 형태의 자아(second self)를 만들 수 있으며 새롭게 하이브리드된 모습을 드러낼 수 있다. 사이버공간은 너무나 개방적이고 자율적이어서 어떻게 어떤 방식으로 상황을 설정하느냐에 대한 고민이 늘 부수된다는 점도 가장 큰 관건일 수 있을 것이다. 결국 멀티미디어 기술로부터 비롯된 이 같은 면들이 재미 요소가 되어 인터넷의 대중적 특성을 실질적으로 구성하고 있기도 하다.

마이클 하임(Michael Heim)은 이 견지에서 전자 공간이 전자 통신 매체 또는 컴퓨터 상호 소통적 설계(interface design)를 넘어서는 것이며, 사이버공간의 가상적인 환경과 유사 세계라는 면을 감안할 때 사이버공간 자체가 형이상학적인 실험실이며 인간의

17 이러한 경향들을 1996년의 사이버공간 독립선언문에서 확인할 수 있다. John Perry Barlow, "A Declaration of the Independence of Cyberspace",
http://homes.eff.org/~barlow/Declaration-Final.html (2014년 12월 접속)

실재 감각을 실험하기 위한 도구라고 강조하였다.[18] 사이버공간의 사용자들이 그들의 감각들과 환경들과 지식들을 과학기술에 의해 만들어진 인위의 전자공간으로 계속해서 적극적으로 이식하고 확장시키려 하는 것도 이 때문이다. 그 결과로 인해 PC와 통신 네트워크로 만들어진 사이버공간은 21세기 인간 세계의 또 다른 거대한 새로운 문화 현상이 되었다. 그 탓에 디지털 미디어적 견지에서의 변화와 결합을 의미하는 멀티미디어는 이제 더 이상 특이한 것이 아닌, 아주 자연스럽고 당연한 것이 되었다. 사이버공간은 실제 세계의 모습들과 상당히 유사해져 가고 있으면서도, 그와 동시에 다른 한편으로는 다양한 방식과 내용들로 구성되어 실제와는 다르게 나름의 규칙과 유행에 따라 더욱 복잡해지는 양상을 띠고 있다.

5. 디지털인문학의 견지에서 본 지식 소통의 장으로서의 인터넷 사이버공간

디지털인문학은 PC, GUI, 멀티미디어, 인터넷 월드와이드웹, 사이버공간이 이미 있었기에 가능하며 이들의 특징을 모두 조합해서 내재하고 있다. 전산 인문학에서 출발하여 현재에 이른 디지털인문학은 인문학과 정보기술(ICT: Information and Communication Technologies)이 융합된 학문 분야라고 알려져 있다. 디지털인문학은 인간의 삶의 궤적이나 이해 등에 대해 여러 방식으로 다루는 전통적인 인문학의 연구에 전자 자료들의 입력, 저장, 분석, 출력이라는 과정이라는 방식으로 도식화 된 정보기술 처리 방식이 디지털 기술이라는 기반을 바탕으로 융합되어 구현된 인문학을 총칭한다. 일반적인 정의로서의 "디지털인문학은 좁게는 디지털 자료를 조직 및 관리하거나 디지털 자료로 재가공하는 것부터 넓게는 디지털 자료 또는 디지털화된 아날로그 자료들을 컴퓨팅하거나 디지털 퍼블리싱의 도구들을 활용하여 역사, 철학, 언어학, 문학, 예술, 건축학, 음악, 문화연구 등의 인문학 및 사회과학적 전통의 방법론

18 Michael Heim, "The Erotic Ontology of cyberspace", Michael Benedikt (ed.), Cyberspace: First steps, MIT Press, 1994, 59쪽.

과 결합하는 연구들을 모두 포함"[19]한다. 그에 따라 디지털인문학은 새로운 방법론에 의해 새롭게 만들어진 학문 분과라고 역설하는 편도 있으며, 디지털인문학은 인문학이 디지털 시대에 맞게 다소 가공된 변형 학문에 불과하다고 간주하는 편도 생겨났다.

패트릭 스벤손(P. Svenson)은 디지털인문학을 관여 양식(modes of engagement)에 따라 5가지로 분류하였다.

구 분	주요 관심사	대표적 연구
도구(Tool)	인문학 자료의 계량화, 디지털화를 위한 테크놀로지의 효율적 사용 및 문제해결(problem solving)	문헌정보학, 컴퓨터공학 기반의 디지털인문학 연구
연구의 대상 (Study Object)	사회문화적 맥락에서 정보 테크놀로지 자체를 인문학의 연구대상으로 설정	언어학, 문화연구, 문화인류학, 비판 인터넷 연구(ex. AoIR) 기반의 연구
표현 매체 (Expressive Medium)	3D, 그래픽, 동영상 음악 등 멀티미디어 표현방식의 복집성(complexity), 다면성(multimodality), 네트워크성(networked expression)	복합 인문학 연구 (multimodal humanities)
탐색적 랩 (Exploratory Laboratory)	탐색적 방법론에 초점을 맞춘 분석적, 창의적 데이터 가공	스웨덴의 도구적 연구전통 (ex. 우메다 대학교의 HUM랩)
행동주의자의 실천공간 (Activist Venue)	예술과 디지털의 결합에 따른 미학적 실천과 행동주의적 관여	비판 연구

© ICT 인문사회융합동향, 2013. 03. Vol.01

〈그림8〉 「ICT 인문사회융합동향」에 소개된 스벤손의 '관여양식'에 따른 디지털인문학의 분류

인터넷 월드와이드웹을 통해 진단하는 디지털인문학은 복합 인문학 연구의 일환이라 할 수 있다. 내용은 물론, 내용이 현시되는 표현 매체를 어떻게 배열하고 정리하느냐에 관건이 있는 것이다. 이 견지에서 보면 디지털인문학의 목적은 많은 자료들을 조사 활용해 왔던 특정의 기존 인문학 분과가 컴퓨터 기술 및 다양한 시각화의 논리를 이용하여 결과물들을 보다 더 분명하게 보여 주는데 있다고 정리할 수 있게 된다.

그런 탓에 디지털인문학은 수집(디지털화)−분석(디지털 추론)−출력(시각화)의 3단계로 크게 구분된다고 말해질 수 있다. 디지털인문학으로 간주되는 특정 역사적 사료의 디지털 자료화 사업, 지리정보시스템(geographic information system) 컴퓨터 프로그램을 이용하여 특정의 지역 정보 내용을 보다 효과적으로 정리한 결과물 제작 등 모두가 수집−분석−출력이라는 3단계로 구성되어 있다. 하지만 이는 단지 디지털이나 컴

19 정보통신정책연구원, 「ICT 인문사회융합 동향」, 2013. 03 Vol. 01, 33쪽.

퓨터 기술에만 국한된 사항이 아님 또
한 분명하게 인지해야 할 필요가 있
다. 디지털이나 컴퓨터 기술 이전에도
대다수의 자료 활용 인문학자들은 수
집-분석-출력의 단계로 결과물들을
산출해 왔다. 더욱이 이 3단계 도식은
연구 과정을 단순화 하여 정리한 것에
불과할 뿐, 실제로는 자료의 선정과 정
리 방식, 관련된 내용에 대한 심층 논
의, 출력 방식 설정 및 피드백 등 연구

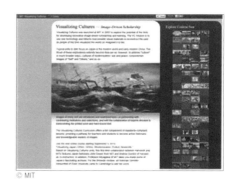

© MIT

〈그림 9〉 디지털인문학의 대표 사례 중 하나로 소개되고 있는
MIT의 Visualizing Culture
http://ocw.mit.edu/ans7870/21f/21f.027/home/index.html

과정 등을 넣어 보다 세분해서 다양하게 생각해 볼 수도 있다. 그러므로 복합인문학
이라는 측면을 감안한다면, 자료를 어떻게 다루고 분류할 것인가와 관련되는 온톨로
지(ontology)나, 보다 어떻게 시각적으로 디스플레이 되는 것이 효과적인가라는 논의
와 관련된 인터페이스 디자인(interface design) 개념 등이 보다 더 매우 세밀하게 연구
되어야 할 필요가 있다. 인터페이스를 지나치게 사용자가 다루기 어려울 정도로 복
잡하게 만든다면 오히려 좋지 않으므로 사용자 경험(user experience)를 보다 적극적으
로 고려하는 연구가 무엇보다 더 중요할 수도 있다.

 결국 이 디지털인문학에는 그 디지털 기술에 의해 산출된 결과물들이 과연 얼마나
과거의 기존 결과물들 보다 효율적이고 활용 가치가 높으며, 보다 자세하고 정밀한
가 등과 같은 매우 현실적인 문제들이 함유되어 있을 수밖에 없다. 디지털인문학이
만들어낸 결과물들은 '디지털'이라는 개념이 일반적으로 상징하고 제시하듯 기존의
아날로그 방식과는 비교도 안 될 정도로 보다 정교하고 명확하며 복잡해야 하면서도
더욱 고급스럽고 유용하며 단순하게 시각화 되어 사용이 편리해야 한다.─결과적으
로 이는 다소 실용주의적인 견지에서 고민하고 접근할 수밖에 없는 문제가 되고 마
는 듯하다. 디지털인문학의 결과물 자체가 기존의 대상이나 접근에 대한 실용주의적
차원의 재해석일 수 있는 것이다. 즉 디지털인문학은 기존의 자료 활용 인문학에 컴
퓨터의 각종 자료 정리 및 디스플레이 메커니즘을 가미해서 보다 효과적으로 내용물

들을 구현해 내어 사용자에게 적극적으로 호소하려는 데 궁극적인 목표를 두고 있다는 것이다.

디지털인문학에 내포된 이 맥락을 감안한다면 월드와이드웹으로 구성된 인터넷 사이버공간은 이와 불가분의 관계다. 다양한 시각콘텐츠를 적극 활용하고 정보를 가공하며 멀티미디어로 구현된 인터넷 월드와이드웹의 발명은 대중을 TV, 영화, 라디오 등과 같은 일방향적 미디어에서 해방될 수 있도록 만들었다. 방안의 PC를 통해 인터넷에 접속하여 대량의 정보를 습득할 수 있게 되었으며, 사용자 자신들이 개인용 홈페이지 등과 같은 웹사이트를 구축하여 정보와 지식을 공개할 수 있게 되는 쌍방향적 미디어 개념이 생겨나 유행하였다.[20] 멀티미디어 개념에 근거한 새로운 인간간의 소통 방식이 활성화되었으며, 이는 현대인들의 삶의 방식에 많은 영향을 주었다. 디지털인문학의 사례로 소개되고 있는 많은 프로젝트들 또한 이미 대부분 월드와이드웹으로 구현[21]되어 있으므로, 이 상황들을 기본적으로 내포하고 있다. GUI로 현현된 현재의 인터넷 사이버공간은 컴퓨터, 디지털 정보 기술 등을 통해 정리된 디지털인문학의 결과물이 대중에게 널리 확산될 수 있게 하는 일종의 통로 내지 장치 역할을 하고 있는 것이다.—즉 대중과 연결되고 지식 소통을 널리 가능하게 해 주는 일종의 대표적인 플랫폼 역할을 한다.

따라서 디지털인문학은 월드와이드웹 사이버공간의 역할과 아주 밀접하게 연결되며, 넓게 보면 이 내막은 디지털인문학이 추동해 내는 학문 소통의 장으로서의 사이버공간이라는 특성과 연결된다. 인터넷 월드와이드웹이 만들어내는 사이버공간 문화의 일부가 디지털인문학이라고 볼 수 있게 되는 것이다. 또한 장차 디지털인문학의 결과물들이 사회 전체에 크게 영향을 미칠 수도 있다고 판단되는 이유도 바로 이 맥락이 있기 때문이라 할 수 있다. 이는 기존의 전자백과사전이 인터넷 사이버공간을 통해 대중에게 공개되고 보다 적극적으로 확산되어, 지식정보화사회로 사회 전

20 일방향적인 응용프로그램 스타일의 Web 1.0에서 사용자들이 함께 협업으로 만들어 가는 Web 2.0으로 진화하고 있다는 측면도 쉽게 간과해서는 안 될 내용이다.

21 '디지털인문학' 사례에 대한 소개는 김현, 2013 「디지털인문학」, 인문콘텐츠 제29호. 9-26쪽, 김바로, 2014 「해외 디지털인문학 동향」, 인문콘텐츠 제33호. 229-255쪽 등에서 찾아볼 수 있다.

체 분위기를 일신시킨 것과 동일선 상에서 생각해 볼 수 있는 문제다. 디지털인문학의 결과물은 단순히 수집이나 분석에만 있는 것이 아니라 GUI를 이용한 영상 디스플레이를 통해 보다 세련되고 정교하게 정리되어 월드와이드웹 사용자들의 관심을 도출해 낼 수 있어야만 하는 것이다. 개인 사용자들은 월드와이드웹에 게시된 디지털인문학의 결과물들을 보고, 타인들과

© Wikipedia

〈그림 10〉 지식 정보들이 멀티미디어로 조합되어 있으며, 인문·사회과학의 내용들이 혼재되어 있는 위키피디아 한국어판의 '문화' 항목

공유하면서 삶 속에서 자연스럽게 인문학을 수렴할 수 있게 될 것이기 때문이다.

그런데 사실 이 내용들은 위키피디아(Wikipedia)에서도 이미 모두 찾아볼 수 있는 사항이다. 2002년 10월 지미 웨일즈(J. Wales)에 의해 시작된 위키피디아는 부정확하고 무책임한 내용, 악의적인 편집, 권위의 부재 등이 고질적인 문제로 지적되고 있음에도 불구하고, 공공적인 자발성의 윤리가 널리 통용되는 집단지성 프로젝트의 대표격으로 널리 알려져 있다. 학술적인 내용은 상식적 수준에 그치고 있으나 상식적인 내용이 학술적인 수준에 근접한다는 평가를 보통 사용자들로부터 받고 있는 편이다. 위키피디아는 그림, 사진, 동영상, 하이퍼텍스트 등 다양한 멀티미디어 기술로 구성된 전형적인 웹사이트이다. 웹 2.0의 기본 아키텍쳐에 따라 인터넷 사용자들이 자발적으로 내용을 자유롭게 가감, 편집할 수 있게 되어 있다. 영어판의 성공에 힘입어 세계 주요 각국의 언어들로 만들어진 별개의 판본이 만들어져 운영되고 있으며, 특정 국가의 문화를 바탕으로 하는 특수 항목들의 경우는 다른 나라에서의 동일 항목들보다 훨씬 더 높은 수준을 유지하고 있다는 점에서 위키피디아 자체에 이미 문화코드가 반영되어 있다고 볼 수도 있다.

물론 이러한 대중적인 인터넷 전자 사전을 디지털인문학과 직결시켜 이해해야 하느냐라는 반론은 충분히 가능하다. 그러나 위키피디아에서도 기본적으로 디지털적인 수집-분석-출력이라는 도식이 적절하게 들어맞으며, 사전이 대중 인문학과 연결

되고 있다는 측면, 과거 르네상스의 백과사전적 인문주의, 디드로(D. Diderot), 달랑베르(J-B. d'Alembert) 등의 프랑스 진보적 백과사전파가 인문학의 새로운 부흥을 촉발시켰다는 점 등을 고려한다면, 또한 기술적으로는 GUI를 통한 각양각색의 디지털 정보들이 사전이라는 프레임을 통해 보다 대중적으로 생생하게 구현될 수 있게 된다는 면 등을 감안한다면, 이 같은 인터넷 전자백과사전 또한 디지털인문학의 분과 중 하나로 충분히 편입시켜 이해할 수 있으며, 사회의 진보와도 연결되어 있다고 볼 수 있을 것이다. 인문학적 지식의 조감적 접근, 인문·사회·자연과학의 융합 및 통섭 결과물 중의 하나로 만들어진 것이 인터넷 전자백과사전이라고 간주하는 데 크게 이견을 가질 필요는 없다는 뜻이다. 위키피디아는 디지털인문학 개념을 응용한 다소 토대적인 혹은 가장 대중적인 형태라고 보는 것이 적절할 듯하다.

당연히 디지털인문학은 위키피디아보다는 더 복잡한 방식으로 전개되고 있다. 훨씬 더 난해하고 고급스러운 지식이 콘텐츠가 되어 있으며, GUI 프로그램 프레임에 다양한 방식으로 이 전문적인 내용들을 정리하고 분류하여 탑재하고자 한다. 특정 학자의 방대한 저작들을 다양한 방식으로 분류하고 정리하여 다시 시각화 하여 디스플레이 하는 작업을 한다거나, 방대한 양의 역사적 자료들에 대해 새로운 시각을 접목하여 정리하는 것 내지는 사건과 연대기 등으로 재분류하여 정리하는 작업하는 것, 세계적으로 널리 퍼져 있는 불특정 다수의 자료들을 GIS를 이용하여 새롭게 정리하여 보다 효율적인 시각화를 통해 디스플레이를 하고자 하는 것 등이 모두 다 좋은 예다.[22] 또한 국내 학회의 최근 성향 역시 디지털인문학으로 향하는 그럴듯한 한 예로 볼 수 있을 것이다. 이전 학회의 웹사이트들은 학회의 소개 및 학술 논문 저장 창고의 역할을 하는 정도가 보통이었으나, 최근 한국연구재단에서 보급한 JAMS 2.0 시스템은 소개와 저장 창고의 역할을 넘어 논문심사와 출판, 회원 관리까지 동시에 가능하게 만들고 있다. 물론 이 역시 디지털인문학의 모든 면을 설명한다고 보기는 어려우며 실효성에 대한 논란이 있을 수 있으나, 디지털인문학의 외연을 확장하는 하

22 디지털인문학의 사업적 측면에 대한 설명은 Todd Presner & Chris Johanson, The Promise of Digital Humanities – A Whitepaper, UCLA, 2009에서 확인할 수 있다.
http://www.itpb.ucla.edu/documents/2009/PromiseofDigitalHumanities.pdf (2015년 1월 접속)

나의 시험적 사례 정도로 수용하기에는 충분하다. 스벤손은 맥퍼슨(Tara McPherson)의 정리에 따라 디지털인문학을 ①전산 인문학(데이터의 표준을 세우는 등 도구적 목적), ②블로깅 인문학(웹사이트의 댓글, 게시판 의견 등 개인 자료의 생산과 유통), ③다면적 인문학(네트워크화된 자료들 외에도 디지털 미디어 환경에서 생산되는 다양한 시청각 자료들을 활용)

© 조선왕조실록 홈페이지

〈그림 11〉 조선왕조실록이 탑재된 인터넷 웹사이트

으로 구분하기도 한다. 위 5가지의 분류를 감안한다면, 이 3가지 구분은 디지털인문학이 복잡한 양상으로 전개되고 있음을 확인시켜주는 좋은 예라 할 수 있다.[23] 대체적으로 MIT의 Visualizing Culture는 다면적 인문학에, 위키피디아는 블로깅 인문학에, 조선왕조실록이 탑재된 웹사이트는 전산 인문학의 역할에 다소 치우친다고 조망해 볼 수도 있을 것이다.

학문 활동의 상당부분이 컴퓨터 속으로 들어가고, 인터넷 사이버공간을 통해 공개되고 유행되면서 인문학의 활동은 경계가 부재한 일상생활의 일부로 새롭게 그 위치가 재정위되고 있다는 면은 분명하게 인정되어야 한다. 지식정보화 사회는 이 모든 사항들을 인터넷 사이버공간과 연결되는 디지털인문학의 특성으로 수용하고자 한다. 그런 탓에 사이버공간의 주요 특성인 접속성, 익명성, 개방성, 자율성, 상호작용성이 상호존중과 교류 공간을 특징으로 하는 디지털인문학에도 다시 그대로 적용되는 상황으로 발전되고 있다. 예전처럼 몰두하면서 공부하는 인문학이 아닌, 자유롭게 스캔하듯 즐기면서 공부하는, 그리고 나아가 시각적으로 다양하게 정리되고 공개된 자료들을 통해 오히려 보다 더 심도 있게 나아갈 수도 있게 되는 자연스러운 인문학의 발전 가능성을 조심스럽게 예견해 볼 수 있게 된다. 이는 인터넷 월드와이드웹 사

23 Patrik Svensson, "The Landscape of Digital Humanities", Digital Humanities Quarterly, vol. 4, no. 1, 2010. online available at http://www.digitalhumanities.org/dhq/vol/4/1/000080/000080.html (2015년 3월 접속)

이버공간이 세상 지식의 지형도나 지식 권력을 민주적이고 평평하게 만드는 기반으로 상당부분 작용한다는 점과도 무관하지 않다. 사이버공간의 기초적 속성인 기존의 폐쇄성과 위계성에 대한 초월이라는 맥락은 혁신과 재사유를 중시하는 디지털인문학의 결과를 통해 보다 더 내실 있게 활성화 될 수 있으리라는 막연한 낙관을 사회 전체에 불러일으키게 만들고 있다.

하지만 이는 다소는 낙관적인 시각일 따름이다. 주지하듯 인터넷 월드와이드웹 사이버공간에는 심각한 부작용들이 많으며, 디지털인문학 역시 이 상황에서 자유롭지 못할 가능성이 많다. 익명성 탓에 편법과 무례가 일상화 되어 있으며, 개방성 때문에 바이러스나 스팸메일, 개인 정보의 과도한 공개 등이 문제점으로 제시되고 있다. 자율성의 가면 아래에서 수많은 검열 등이 당연시되고 있으며, 상호작용성은 컴퓨터 모니터 스크린이 일종의 바리케이트 작용을 하는 탓에 마음 놓고 편하게 불법 행동과 비이성적인 싸움을 하게 만드는 촉매제 역할을 하고 있다. 더욱이 이 모든 것은 인터넷의 대중적 특성, 또한 대중적이지 못하면 사장될 수밖에 없다는 인터넷 시장의 논리와도 연결되고 있으며, 나아가 인터넷 월드와이드웹의 하위문화(subculture)적인 재미요소와도 직결되고 있다. 바꾸어 말해 멀티미디어 기술을 적극적으로 활용하여 사용자들에 호소하지 못하는 고상하고 자극적이지 않은 디지털 정보는 존재 지위나 의미가 명확치 않을 수도 있다는 것이다. 그러므로 DVD-ROM 등을 이용하여 자료화 하는 정도가 아니라 인터넷 월드와이드웹 사이버공간에 공개되어야만 한다면, 디지털인문학의 결과물들은 인터넷 사이버문화의 각종 역기능들에도 노출되며 재미 및 시장의 논리와도 자연스럽게 결합될 것이다. 디지털인문학의 방식으로 산출해 낸 특정의 결과물들이 대중화되지 못하고, 학자들의 순수 전유물로만 남는다거나 사장되는 경우가 많아진다면, 이로 인해 디지털 기술 활용에 있어서의 생산과 소비 불균형이 초래되어 지속적인 디지털 사업의 전개가 어렵게 되는 국면으로 비화될 가능성도 있다. 종합하자면 인터넷 월드와이드웹은 디지털인문학과 잘 연결되지만, 결코 이 상황이 월드와이드웹 사이버공간 개념에 힘입어 구현된 현대 지식정보사회의 장밋빛 미래를 보장하지는 않는다는 것이다. '디지털인문학의 구현' 자체보다 '어떻게 디지털인문학을 구현'하느냐가 훨씬 더 중요하다는 뜻이다.

6. 인터넷 월드와이드웹의 미래

인터넷 월드와이드웹의 발명 이후, 사용자들은 인터넷을 자신만의 상황에 맞게 각기 다른 목적과 이유로 사용하는 것을 미덕으로 삼고 있다. 전화 · 핸드폰에 이어 인터넷은 세계에서 가장 대중적인 통신도구가 되었으며, 월드와이드웹 기술에 내재된 멀티미디어 정보들은 정보와 재미 요소가 결합하여 극대화된 탓에 최첨단 상품의 역할까지 하고 있다. 이로 인해 월드와이드웹은 현대 시장 경제 체제의 총아로 인정받게 되었으며, 현대 사회의 가장 핵심적인 문화 중 하나로 부상하였다. 이를 유지하고 더욱 발전시키기 위해 멀티미디어 기술 및 구현 방법 또한 계속 고안되고 있다.

인류는 이미 부분적으로는 사이버공간에서 살고 있다. 월드와이드웹의 출현 이후, 인터넷에 대해 낙관적이었으며 무한의 자유를 꿈꾸던 상당수의 네티즌들은 이제 인터넷을 삶의 일부 정도로만 받아들이는 사용자가 되었다. 인터넷은 현실의 대안적인 사이버공간이 아닌 현실 세계의 한 영역, 곧 현실 속의 사이버공간으로 자리매김 된 것이다. 특히 스마트폰 및 태블릿 PC의 발명에 따라 유비쿼터스 개념이 본격화되기 시작한 2000년 이후, 인터넷 월드와이드웹의 사용자 및 사용빈도는 기하급수적으로 늘어가고 있다. 실제의 공간과는 다르게 언제 어디서든지 정보의 바다 속으로 자유롭게 접속해 들어갈 수 있는 접속성이 보다 강조되면서 더욱 각광과 관심을 받고 있다.

이미 사이버공간은 온갖 형태의 자본주의적 산물들로 과잉되어 있으며, 이를 현재의 세계 질서 상태로서는 제어할 수 있는 방법이 없는 지경이다. 전 세계의 인터넷은 서로 간에 복수의 통로를 통해 연결되어 있으며, 경제 논리에 따르는 영역의 확대와 축소가 반복되면서 월드와이드웹 사이버공간은 폭발적으로 증대되고 있다. 그 결과로 최근에는 현실의 경제, 교육, 정치, 종교 등 인간의 문화들 전체를 인터넷 월드와이드웹 속으로 보다 완전하고 신속하게 밀어 넣으려는 움직임이 강해지고 있다. 선생의 역할을 인터넷 웹사이트의 프로그램이 대신하며, 종교인들의 신앙생활 또한 웹사이트에서 일부 이루어지고 있다. 현실의 정치와 경제 활동 모두가 다 인터넷 웹사이트와 연결되어 있는 상황이다. 인간의 문화 전체가 서서히 계속해서 디지털화되고

있는 국면이라고 할 수 있을 정도다. 향후에도 월드와이드웹이 인간성과 인간 사회에 더욱 강한 영향을 계속해서 미치게 되리라는 점은 충분히 예견 가능하다.

디지털인문학도 이 맥락에서 발생해서 전개되고 있는 것이다. 애초부터 인문학을 디지털 기술을 통해 연구하겠다는 의도는 디지털 기술의 정확성과 편이성을 수용하면서 산출 결과를 극대화 하고, 많은 사용자들과 이를 함께 공유하겠다는 의지를 직·간접적으로 명시하는 것이다. 결국 인터넷 월드와이드웹에 구현되는 디지털인문학적 정보들은 가상적인 허상이 아니라, 현실을 디지털 사이버공간의 규칙에 따라 가공하고 하이브리드 하여, 실제 현실을 있는 그대로 또는 때로는 보다 멋있게 표현하여 드러내는 실재물(realities)들이 되어야 한다. 이는 가상공간에서 현실과 가상 사이를 부유하는 새로운 형태의 하이브리드가 될 수도 있을 듯하다. 그에 따라 사용자들의 사이버공간 의존도는 점점 더 높아지며, 계속해서 개발되는 각종의 관련 디지털 기술들 및 고급화된 하이브리드 산물들이 인터넷 월드와이드웹에 탑재되는 상황으로 전개될 것이다. 보다 복잡하고 세련된 멀티미디어 결과물들이 월드와이드웹을 통해 구현되는 것이 옳다는 국면이 계속 조성되고 있으며, 이는 사회의 경제 논리와도 연결되고 있다. 또한 온갖 형태의 하위문화적 요소들도 여전히 계속해서 월드와이드웹에 업로드 되고 있다. 바야흐로 월드와이드웹 사이버공간은 현실의 분위기와 더욱 유사해지고 있다.

월드와이드웹은 시각적으로도 내용적으로도 계속해서 진화하고 있으며, 메인 프레임 디자인 또한 계속 개선되어 왔다. 최근에는 웹 3.0의 시대가 전 세계적으로 도래하고 있다는 의견들이 개진되고 있다. 혹자는 웹 3.0이 시맨틱 웹처럼 새로 생겨난 기술들이 웹을 변형시키고 인공 지능에 대한 새로운 가능성을 부여하는 시스템이 되리라 보고 있다. 인터넷 연결 속도가 빨라지고 웹 애플리케이션의 수가 증가되며 컴퓨터 그래픽 기술이 보다 진보함에 따라 가상이 현실보다 더욱 현실처럼 되는 상황이 조성되리라 보는 이도 있다. 웹 3.0의 발전에 따라 인터넷 의존 현상은 더욱 가속화 될 것이 분명하다. 향후에는 기존의 멀티미디어 기술이나 웹브라우저를 넘어서는 인터넷이 개발될 수도 있을 것이다. 이는 사회, 경제, 정신, 문화 모든 면에서 보다 더 업그레이드된 멀티미디어 기술과 그 결과물을 향유하고자 하는 인간 욕망의 발로로 이해

될 수 있다. 이에 따라 디지털인문학의 향방 또한 결정될 수 있을지 모른다. 디지털인문학의 발전적인 전개를 위해서는 사이버공간 문화의 순기능과 역기능, 새로운 기술의 특성과 본질, 파생되는 면 등을 고려해서 보다 정교하게 논의와 연구를 진행시키는 것이 필요할 듯하다.

클라우드 세대와 콘텐츠
- 과정적 생태의 참여 행위로서 클라우드 퍼블리싱[1]

구모니카

자신의 잘린 머리를 들고 성지를 향한 '드니 성인'의 모습을 빗대어 스마트 세대들이 들고 다니는 디지털 디바이스를 또 하나의 뇌로 보고 이들이 '두 개의 뇌'로 사고한다고 이야기한 미셸 세르(M, Serres). 본고는 컴퓨팅 시스템과 디지털의 역사적 흐름 속에서 등장한 이들 세대를 '클라우드 세대'로 명명하고 그들에게 '콘텐츠'는 무엇일까? 라는 질문을 통해 "모든 책이 거대한 한 권의 책으로 연결"되는 '리딩2.0 시대' 콘텐츠의 위상과 의미를 클라우드 퍼블리싱이라는 관점에서 점검해본다.

"엄지세대는 여전히 책의 낱장 같은 네모난 공간에서 부지런히 열 손가락을 움직여 그 화면에 글을 쓰거나, 엄지손가락 두 개만을 놀려 휴대폰에서 글을 쓴다. 그 일을 끝낸 엄지세대는 그것을 얼른 출력한다. 각 분야의 혁신가들은 새로운 전자책을 찾아 나선다. 하지만 전자책이 비록 종이책과는 전혀 다른 것, 네모난 낱장이라는 역사적 형태와는 완전히 다른 것을 포함한다고 해도, 이때까지 단 한 번도 책이 아니었던 적은 없다. 방금 언급한 완전히 다른 것이 무엇인지는 이제부터 새롭게 발견되어야 할 것이다. 그런 일이라면 엄지세대가 우리를 도와줄 것이다. […] 최근에 일어난 혁명이 적어도 인쇄술과 문자의 발명에 버금갈 만큼 강력한 것이라 할지라도, 지식과 그 지식을 전수

1 본 논문은 인문콘텐츠학회의 『인문콘텐츠』(제37호)에 개재된 동일 제목의 논문을 일부 수정한 원고임을 밝힙니다.

하는 교수법이나 대학의 공간 배치 방식에서는 아무런 변화가 없었다. 책에 의해서, 책을 위해서 발명된 과거의 형태와 다를 바 없었다. 이래서는 안 된다. 신기술은 책과 책의 낱장에서 영향을 받은 공간 형태에서 벗어나야만 한다. 그러려면 어떻게 해야 할까?"

<div align="right">— 미셸 세르(M. Serres), 『엄지 세대 두 개의 뇌로 만들 미래』</div>

1. '두 개의 뇌'로 사고하는 '엄지 세대' : '클라우드 유니버스'에 거주하는 '클라우드 세대'

스마트 미디어가 일반에 보급되고 우리 앞에 신풍속도가 그려지고 있다. 언제 어디에서나 손에 스마트폰을 쥐고 있는 현대인들의 자화상을 그린다면 아마도 스마트폰을 몸의 일부로 묘사해야 할 것이다. 하루도 스마트폰 없이 살아갈 수가 없게 된 이들은 스마트폰으로 '못할 일'이 없다. 각종 업무처리와 자료 검색, 학습부터 관계 맺기와 소통, 오락, 킬링 타임 등등의 그토록 스마트한 일상이 아침에 눈을 뜨자마자 시작된다. 사실 스마트폰으로 '못할 일'이 없는 것이 아니라 '스마트폰으로만 가능한 일들'이 그야말로 스마트하게, 마치 공기처럼 현대인들을 둘러싸게 되었다. '스마트폰 금단 증세'는 이미 여러 방송에 보도된 바 있다. 미셸 세르는 이들 스마트 세대를 '엄지 세대(Thumb Generation)'로 명명하면서 그들이 '두 개의 뇌'로 사고한다고 이야기한다. 자신의 잘린 머리를 들고 성지를 향한 '드니 성인'의 모습을 빗대어 스마트 세대들이 들고 다니는 각종 디지털 기기(digital device)를 또 하나의 뇌라고 설명하는 데, 이는 엄지 세대에게 스마트폰을 포함한 각종 디지털 기기들이 이미 신체의 일부로 기능하게 된 상황을 적시한 것이다.

마셜 맥루언(M. Mcluhan)은 일찍이 미디어의 형식 자체가 메시지, 즉 내용을 지배한다는 "미디어가 메시지다"[2]라는 금언으로 매체 자체가 인간 감각의 확장에 기여한다

2 Marshall Mcluhan, The Gutenberg Galaxy: The Making of Typographic Man, University of Toronto Press, 1962, 38쪽.

고 말한 바 있다. 이는 매체가 곧 인간을 둘러싼 직접적인 삶의 환경으로서 '인간 감각의 확장'에 기여한다는 것인데, 지금처럼 매체 자체가 생활의 배경이자 신체의 일부가 되어버린 스마트 시대에 매체와 인간 감각의 조응에 강력한 시사점을 제공한다. 매체를 기술 이상의 문화콘텐츠 환경으로 파악하고 인간의 확장으로 바라본 점은 세르가 언급한 엄지 세대의 특성과 일맥상통한다. '스마트 피플'이라 불려 마땅할 엄지세대의 일상은 또 하나의 뇌이자 신체의 일부가 되어버린 각종 '디지털 디바이스'와 더불어 과연 얼마나 어떤 방식으로 스마트해지게 되었을까? 신인류로 불리는 그들은 그야말로 '요람에서 무덤까지' 디지털 디바이스와 함께 보낼 역사상 첫 세대이다. 디지털 디바이스를 지니고 클라우드(Cloud) 환경에 둘러싸여 살아가는 그들은 시공을 초월하여 인맥을 맺고, 필요한 지식과 정보를 언제나 어디서나 찾아내며, 다양한 주제에 관심이 많고 멀티태스킹에 능하며, 열린 자세로 세상을 수용하며 상상력과 창의력으로 무장하고 있다. 그야말로 "한계가 없는 세대"[3]다.

세르는 묻는다. 필요한 지식과 정보는 이미 클라우드에 게재되어 있고 이를 원하는 시간, 원하는 장소에서 손쉽게 구할 수 있는 그들에게 지식과 정보는 어떤 의미와 가치를 가지게 될 것인가? 학벌과 지식을 소유한다는 것은? 평생을 바쳐 이뤄내야 할 사명은? 돈벌이와 직업을 갖는다는 것은? 그 답은 기성세대가 예측할 수 있는 미래가 아니라고 단언하며 세르는 이른바 클라우드 혁명의 시대에 엄지 세대를 진단하고, 그들의 방식에 맞춰 이 혁명을 성공으로 이끌어가야 한다고 충고한다. 이 혁명이 아무리 문자와 쓰기, 인쇄술의 발명에 버금가는 강력한 것이어도, 지식과 그 지식을 발화시키는 틀에 아무런 변화가 없다면 우리는 이 혁명에의 적응에 실패하거나 엄청난 시간을 낭비하게 될 것이다. 세르는 엄지 세대의 특징을 다음처럼 정의한다. '이들의 머리는 우리의 머리와 다르다.' '이들은 우리와 같은 공간에 살지 않는다.' '이들은 다른 방식으로 세상을 인식한다.' '우리와 다른 언어를 구사한다.' '이들 엄지남녀들은 모두 엄밀한 의미에서 개인이 되었다.'[4]

3 미셸 세르, 『엄지세대 두 개의 뇌로 만들 미래』, 양영란 옮김, 갈라파고스, 2014, 14쪽.
4 위의 책, 39-44쪽, 참조.

디지털 디바이스를 자신의 뇌로 여기는 이들 엄지 세대가 살고 있는 세상, 그 우주는 "클라우드" 개념으로 묘사되고 있으며, 이들 세대를 "클라우드 세대"라고 바꿔 불러도 좋은 이유가 여기 있다. 클라우드라는 개념은 글로벌 IT기업 구글(Google)로 인해 알려지게 되었는데, 구글은 클라우드가 본격적으로 개념화되기 이전부터 클라우드를 이해한 유일한 기업으로 평가된다. 구글의 생각은 이런 식이다. '사람들이 언제 어디서건 디바이스를 키고 스마트 세상에 접속하는 순간 곧 바로 인터넷과 네트워크로 연결되고, 이것은 모든 사람들이 디지털 디바이스를 가지고 클라우드의 세계로 직행한다'는 것이다. 이처럼 구글이 지향하는 본격적인 클라우드 컴퓨팅의 개념은 다음과 같다. "개인정보이건 독점정보이건 한 번 컴퓨터에 저장시켜 놓으면 인터넷을 통해 어디에 있건 접속 가능하게 한다는 의미다. 사용자 입장에서 정보는 거대한 데이터 클라우드에 거주하며, 실질적인 위치가 어디에 있건 상관없이 끄집어내서 보거나 집어넣을 수 있다."[5] 세르가 언급한 바, 클라우드 세대의 머리, 공간, 인식, 언어, 존재 자체가 이전의 세대와 다른 것은 그들이 사는 세상이 바로 '클라우드 우주(유니버스:universe)'이기 때문이다.

최근 글로벌 IT 기업들은 앞 다투어 '클라우드 세대 맞춤형 콘텐츠'를 개발하고 있는데, 이러한 움직임은 '콘텐츠의 개인화' 열풍을 일으키고 있다. '콘텐츠의 세분화'라고 불리는 이러한 열풍은 대부분의 온라인 미디어가 가지는 공통된 특징이라 할 수 있겠다. 이를테면, 앨범이 아닌 곡별로 구입하는 음악의 세분화(아이튠즈:iTunes 및 각종 음악 어플), 텔레비전의 프로그램별 구매(각종 TV앱 서비스), 짧은 클립 비디오 시청(유튜브:YouTube), 도서의 쪼개팔기(아마존:Amazone 및 전자책 서비스), 텍스트 발췌본 서비스(구글), 라디오 프로그램의 세분화(포드캐스팅:PodCasting), 백과사전의 세분화(위키피디아:Wikipedia) 같은 서비스들은 "세계의 컴퓨터들이 단일 네트워크로 통합됨에 따라 이른바 콘텐츠 세분화 시대를 예고하고 있다."[6] 이처럼 클라우드 유니버스에서 노닐며 정보와 지식 등 모든 콘텐츠를 공유하며 소통하는 클라우드 세대에게 콘텐츠는

5 스티븐 레비, 『IN THE PLEX : 0과 1로 세상을 바꾸는 구글, 그 모든 이야기』, 위민복 옮김, 에이콘, 2012, 255쪽.
6 니콜라스 카, 『빅스위치』, 임종기 옮김, 동아시아, 2008, 217쪽.

어떤 의미를 가질 것인가? 이는 들뢰즈와 가타리가 이야기한 "모두가 참여하고 모두가 소비하는 과정적 상태의 참여"로서 다이나믹하게 우주와 개념을 재창조하는 "카오스모스(Chaosmos)"의 계기될 수 있을 것인가?[7] 이에 대한 답을 책과 전자책, 읽기와 쓰기 콘텐츠의 변모로서 등장한 '클라우드 퍼블리싱(Cloud Publishing)'의 관점에서 살펴보자.

〈표 1〉 온라인 미디어의 콘텐츠 세분화 경향

분류	서비스명 및 주체	내용
음악	아이튠즈(iTunes) 및 각종 음악 어플	곡 단위의 음원 스트리밍
영상	각종 TV앱 서비스	텔레비전 프로그램별 구입
	유튜브(YouTube)	클립 비디오 시청
도서	아마존(Amazone) 및 전자책 서비스	도서 콘텐츠의 쪼개팔기
	구글 도서	텍스트 발췌본 서비스
라디오	포드캐스팅(PodCasting)	라디오 프리그램의 세분화
백과사전	위키피디아(Wikipedia)	백과사전의 세분화

2. '완전히 다른 것'이 되어버린 책과 읽기·쓰기 문화
: 이미 도처에서 전수되고 있는 지식과 정보 콘텐츠

우리가 접하는 모든 미디어가 디지털화의 대상이 되고 이제 더는 디지털화할 것이 남아있지 않은 듯 보이는 명실상부 디지털 콘텐츠 세상에 살고 있다. 그런데 4대 언론으로 불리는 방송, 신문, 잡지, 출판 중 가장 뒤늦게 디지털화의 대상이 된 것이 바로 '출판' 즉, '책'(유형물로서의 책)이었다는 사실은 우리에게 무엇을 시사할까? 여러 연구들을 살펴보면 사실상 디지털화의 첫 번째 대상이 되었던 것은 '텍스트'였다는 것을 알 수 있다. 디지털을 채우고 있는 각종 자료와 데이터, 정보, 지식 관련 '텍스트'들은 이미 80년대부터 디지털화의 대상이었다는 얘기인데, 유독 유형물로 고정된 읽

7 질 들뢰즈 · 펠릭스 가타리, 『철학이란 무엇인가』, 이정임 · 윤정임 옮김, 현대미학사, 1995, 295쪽.

을거리로서의 '종이책'은 가장 늦게 디지털 · 스마트 시대를 맞이하였고 저작권, 소유권이나 유통 상의 이슈들로 인해 여전히 난항 중이다. 국내에 '아마존 킨들'발 '전자책 이슈'가 상륙한 지 6년을 맞이한 현재, 여전히 활성화의 조짐을 보이지 않는 이유는 무엇일까. 아래 전자책 관련 통계 자료를 살펴보자.

아래 〈그림 1〉에서 알 수 있듯 2012년 국내 출판 시장에서 전자책의 매출 점유율 분포는 '1% 이하'(35.7%) 〉 '2~9%'(17.1%) 〉 '10% 이상'(10%) 순으로 집계되었다. 전자책을 발행하는 출판사들의 약 73% 정도는 정확한 매출 비중을 아예 모르거나 총매출액 기준 1% 미만의 미미한 매출 실적을 기록하고 있으며, 출판계 전체로 보면 극소수 출판사(해당 조사의 전체 응답 출판사 504개사 기준 3.8% 정도인 19개사)만이 전자책에서 총매출의 1% 이상 매출액을 거둔 것으로 분석된다. 저조한 매출액 및 시장규모를 여실히 드러내는 해당 조사는 전자출판산업의 현 실태를 잘 드러내준다. 2013년 문화체육관광부의 보고서 〈전자책 독서실태 조사〉의 결과, 전자책 독서율은 14.6%, 비독서자를 포함한 전자책 독서량은 1.6권이며(전자책 독서자 기준 10.8권, 전자책 독서율 = 지난 1년 동안 전자책을 1권 이상 읽은 사람의 비율) 전자책 선호 분야는 '장르문학'(종이책 시장과는 별도로 성장한 디지털 콘텐츠 1위 주자)이다. 또한 전자책을 읽는 매체는 평소 사용하는 '스마트폰'이나 '컴퓨터 · 노트북'이 주류를 이루는데, 이는 '전자책 전용 단말기' 비중이 가장 높은 미국과는 대비를 보인다.[8]

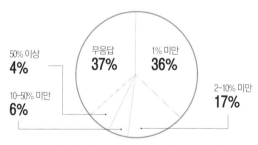

〈그림 1〉 출판사의 전자책 매출 비중(총 매출 대비)
※ 출처: 〈한국 출판산업의 디지털 생태계 현황 조사 연구 보고서〉, 한국출판연구소, 2012.

8 문화체육관광부, 「전자책 독서실태 조사」, 2013.

이처럼 전자책 시장이 제자리걸음을 하는 주된 이유는 '디지털 콘텐츠 독서 환경'과 '소비자 이용 요인'에 대한 고민의 부재가 지적되고 있다. 기존 종이책의 디지털화에만 급급하고(심지어 그 마저도 하지 않는 출판사가 대다수다), 디지털이라는 형식에만 골몰해온(종이책의 단순 디지털 변환 작업에 그치고 있다) 출판사들의 대응이 완전히 잘못된 것임을 보여준다. 정작 출판사들이 집중했어야 하는 일은 스마트 미디어 사용자들의 읽기 습성, 콘텐츠 소비 패턴에 따른 디지털 출판콘텐츠의 발굴·개발이었던 것이다. 이를 테면 여타의 디지털 콘텐츠 미디어들(음악, 게임, 비디오클립, 만화 등)이 클라우드 시스템에 익숙한 독자 편의(엔비언트:ambient) 환경 조성에 적극적이었던 것을 감안한다면, 전자책 이용자들의 무관심은 당연한 귀결로 보인다. 전자책을 과거 인쇄산업화 시대를 채웠던 종이책과 동일시하는 접근으로는 클라우드 세대의 취향에 어필할 수가 없다. 클라우드 환경에서 언제 어디서든 필요로 하는 지식과 정보에 자유자재로 접근이 가능한 그들에게 종이책 논리로 형성된 전자책 시장은 관심이 대상이되지 못했던 것이다. 세르의 말마따나 '완전히 다른 것'이 되어버린 책과 읽기·쓰기 문화가 도래하고 있으며, 이 지점에서 우리는 세르의 경고를 곱씹어야 할 것이다. '이래서는 안 된다.'

완전히 다른 것으로서의 전자책은 무엇인지 '이제부터 새롭게 발견되어야 할 것'이다. 세르는 "어떤 의미에서 보자면 지식은 항상, 도처에서 이미 전수"[9]되고 있으므로 지식과 정보의 제공 방식에 혁명적 전환이 필요하다고 역설한다. 그들이 책의 자식이자 문자의 손자들인 것은 자명하지만 이제 모든 지식은 모두에게 열려 있으므로 새로운 유형의 디지털 출판콘텐츠와 그 본질에 대해 고민해야 하는 것이다. 스마트 매체는 지식과 정보의 유통 방식의 혁명과 동시에 인지 기능과 사고방식 자체를 바꾸어 버린다. 두 개의 뇌를 가지고 살아가는 클라우드 세대에게 중요한 것은 지식과 정보의 저장이나 분류('클라우드 환경'이라는 뇌)가 아니라 상상력과 창의력의 발휘이며, 지식정보의 융복합적 활용(자신의 진짜 뇌)이다. 란도(G. P. Landow)는 디지털텍스트 연구의 틀로 '하이퍼텍스트(Hypertext) 3.0' 개념을 제안하였는데, 이는 디지털 기술이 단

9 미셸 세르, 앞의 책, 50쪽.

순히 물리적으로 구현하는 하이퍼텍스트 개념에서 진일보한 '인문학적인 관점의 하이퍼텍스트'를 말한다. 특히 '바흐친적인 하이퍼텍스트성' 즉, "흩어져 있으면서 연결된 텍스트 덩어리"[10]를 하이퍼텍스트 3.0의 특성으로 진단한다. 이러한 텍스트 덩어리로 연결된 세계를 따라가면 "끝없이 확장되고 커지는 메타텍스트 혹은 우주를 만나게 된다."[11] 결국 스마트 테크놀로지를 통해 텍스트성(textuality)에 대한 경험이 '재구성'된다는 점을 강조하면서, 인쇄 테크놀로지에서 유래된 관습에서 벗어나 텍스트를 '재구성'할 것을 제안한다. 따라서 전자책 이해관계자들은 '클라우드 세대가 원하는 디지털 콘텐츠는 어떤 것이어야 하는가?' 하는 기본 물음부터 다시 해야 한다.

피에르 레비(P. Levy) 역시 새로운 시대의 사이버 문화에 대해 경고했다. "도래할 사이버문화 속에서 온갖 형태의 자신들을 파헤치는 세계적 시장과, 모든 언어 형태를 사용하는 세계적인 미디어 도서관과, 모든 권력을 사용하는 세계적인 도구와, 모든 경험을 시험하는 세계적 실험실과, 온갖 종류의 행정 형태들을 시도하는 세계적 의회와, 온갖 분쟁과 그것의 해결 형태를 찾아보는 세계적 재판소와, 인간이 발견한 모든 형태들을 각자가 탐색할 것을 권유하고 가르치고 문화의 형성과 전달에 공헌하려는 사람들이 모두 교수가 되는 세계적인 학교 간의 차이점은 점점 줄어들 것이다. […] 마치 모든 전통의 계보들이 각자의 내부로 집결하듯이, 모든 정신적 계보들이 이 사이버 공간에 모여들어 집결한다."[12] 클라우드 세대가 만들어갈 사이버 문화에 대해 진지한 자세로 고민하고 그들의 입장에서 이해하고자 하는 노력을 경주하지 않는다면, 디지털 콘텐츠로서 전자책 시대는 우리 앞에 당도할 수 없다.

디지털 클라우드가 일상 환경이 된 클라우드 세대에게 읽기·쓰기라는 행위가 얼마나 자연스럽고 익숙한 일상이 되었는지 주의를 한번 둘러보자. 이메일, 인스턴트 메시지(메신저, 채팅 등), 각종 문자 메시지, SNS(트위터, 페이스북 등), 블로그, 밴드나 카페 소모임에서부터 소소한 댓글까지 클라우드 세대들이 일상적으로 텍스트를 읽고 써온 역사는 우리가 짐작하고 상상하는 것 그 이상의 의미와 가치를 지니고 있다. 당

10 조지 P. 란도, 『하이퍼텍스트 3.0』, 김익현 옮김, 커뮤니케이션북스, 2009, 104쪽.
11 위의 책, 290쪽.
12 Pierre Levy, World Philosophie, Odile Jacob, 2000, 196쪽.

대의 현실적 문제에 대해 일상적 생각을 담은 SNS와 블로그, 댓글 등의 '디지털 텍스트'들은 짧은 이야기로서, 서간문으로서, 웅변이나 논총으로서, 타인의 의견에 대한 응답으로서, 다양한 대화와 끼어들기의 행위로서 고대 소크라테스적 대화(Socratic Dialogue)와 메니포스적 풍자(Satura Menippea)를 닮아 있다. 최근 들어 일반 대중들의 읽기·쓰기 본능을 촉발하는 다양한 콘텐츠 플랫폼 서비스가 활성화되는 현상에서 우리는 힌트를 발견할 수 있다. 일반인의 전자책을 직접 출간해주거나 SNS의 글을 전자책으로 발행해주는 '셀프 퍼블리싱(Self Publishing)' 서비스와 새로운 쓰기 방식의 팬픽(fan-fic)으로 등장하여 화제가 되고 있는 카카오스토리 서비스의 '카스 썰(ssul)' 등은 읽기·쓰기 콘텐츠의 창작과 소비 방식의 혁명이자 콘텐츠에 대한 대중의 사고방식 자체를 바꾸어 버리고 있다.

매체미학자인 노르베르트 볼츠(N. Bolz)는 예술작품의 아름다움에 대한 평가와 분석이 대상을 수용하는 주체(수용자)의 측면에서 다시 진행되어야 한다면서, "본래 지각에 관한 이론에서 출발했던 미학은 소위 미학자들에 의해서 오랫동안 무시되어 왔다"[13]고 말한다. 다시 말해 미학은 이제 아름다운 예술들에 관하여 이야기할 것이 아니라, 미학의 원래 의미였던 지각에 관하여 이야기해야 한다는 것이다. 결국 전통적 미학의 범주로는 지금의 미적 상황과 미적 체험을 설명하기 어려우며, 전통적인 아름다움이 지금의 예술작품에서 재현되는 것도 아니고, 예술이 선이나 진리라는 개념과 반드시 연관되는 것도 아니므로 당대의 예술과 작품에 대한 새로운 지각과 미학이 필요하다는 것이다. 클라우드 세대에게 과거 종이책 시절과 유사한 '책'의 꼴을 갖춘 유형물을 읽고 쓰는 것, 경외의 대상인 학자와 문인들이 쓴 유려한 '글'만이 진정한 책과 글의 가치이자 진리라고 강요하기 보다는, 지금 여기서 그들이 읽고 쓰는 바로 그 '일상의 텍스트'를 유의미한 디지털 콘텐츠로 전환하려는 움직임에서 새로운 가치를 발견해야 하는 것이다.

전자책과 출판콘텐츠의 르네상스는 이처럼 콘텐츠 창작과 소비 방식의 진정한 혁신과 전환이 이루어지는 바로 그 지점에 시작될 것이다. 아래 '클라우드 소싱(Cloud

13 노르베르트 볼츠, 『구텐베르크-은하계의 끝에서』, 윤종석 역, 문학과지성사, 2000, 16쪽.

Sourcing)'과 '콘텐츠 마이닝(Contents Mining)', '리딩 2.0(Reading 2.0)' 등의 현상에서 콘텐츠 창작과 소비의 전환이 어떻게 일어나고 있는지 살펴보고자 한다.

3. 콘텐츠 창작·소비 방식의 다이나믹한 변화에 대하여
: '리딩 2.0' 그리고 '클라우드 소싱', '콘텐츠 마이닝'

클라우드 세대가 무엇을 어떻게 읽고 쓰던 이미 그들만의 세상에서 심상치 않은 일이 일어나고 있는 것은 분명해졌다. 그렇다면, 이제 우리가 해결할 과제는 전자책 콘텐츠는 무엇이어야 하는지, 어떻게 접근해야 할 것인지 하는 방법론이다. 디지털 콘텐츠 플랫폼의 중요성을 역설하며 김지현은 출판콘텐츠(전자책)에 대한 소비자의 요구는 반드시 도래할 것이며, 그러한 플랫폼의 강자는 '태블릿 플랫폼(Tablet Platform)'이 될 것으로 설명한다. 현재 3천 2백만이 사용 중인 압도적 플랫폼인 '모바일 플랫폼(Mobile Platform)'에서 킬러 콘텐츠(killer contents)는 "검색, 소통, 킬링타임"의 세 가지 목적을 지향하는 콘텐츠인 반면 '지식과 정보 콘텐츠'의 요체라 할 수 있는 전자책은 태블릿 플랫폼에 최적이라는 것이다.[14] 일각에서는 디지털 디바이스를 신체의 일부로 여기는 클라우드 세대가 맞이할 다음 시대를 '1인 다매체 시대'로 진단하기도 한다. 즉 그들은 다양한 디바이스를 보유하고 '다목적', '분산적'으로 각종 콘텐츠를 소비하게 될 것이라는 예측이다. '모바일 플랫폼' 이용자들이 카카오톡(Kakao Talk), SNS나 모바일TV 등 스마트 환경이 없이 못 살게 되었듯이 '태블릿 플랫폼' 이용자들이 '읽기 · 쓰기 출판콘텐츠 클라우드 플랫폼'을 일상적으로 소비하게 되는 날을 준비해야 한다. 드니 성인이 자신의 머리를 들고 성지로 이동하듯, 전자책 관계자들은 소비자들이 '전자책 디바이스'를 신체의 일부처럼 여기게 되는 날을 설계하고 디자인해야 하는 것이다.

우리는 이제까지 경험하지 못했던 읽기 · 쓰기 문화의 세계로 진입하고 있다. 읽기

14 김지현, 『책을 넘어 콘텐츠 플랫폼으로』, 민음사, 2013, 35-78쪽.

가 처음 출현하고 읽기 가능한 일부 사람들은 '낭송(朗誦)'을 통해 대중들에게 콘텐츠를 경험하게 하던 시절이 있었고, 인쇄산업화 시절을 거치면서 독서는 고독하고 외로운 '묵독(默讀)'의 시대를 맞이하였다. 디지털로 오면서 사람들은 다시 또 새로운 읽기의 세계를 경험하게 된다. 디지털 콘텐츠를 읽는 사람들은 거의 무의식적으로 댓글을 달거나 댓들을 읽으며 대화나 토론, 논평 등의 행위를 통해 서로의 의견을 공유한다.(일부 전자책에는 SNS 기능이 있어 실시간 토론방의 기능을 갖추고 있다.) 쓰기 행위와 하이퍼텍스트 기능을 통해 콘텐츠 간의 네트워킹이 가능했던 것보다 훨씬 강도 높은 '넘나들기'가 읽기 행위에서 가능해진 것이다. 이재현은 "지배적인 읽기 관습인 묵독이 실행되는 가운데 디지털 텍스트의 고유한 특성 때문에 유의미한 행동 및 감각 양식의 변화가 일어나고 있다"[15]고 설명하면서, 디지털 시대의 새로운 읽기 현상을 다음의 세 가지로 정리한다. 하나는 '다중 읽기'로 이는 비선형적 읽기, 분산적 읽기, 촉각적 읽기(햅틱:Haptic 읽기)다. 두 번째는 '소셜 읽기'로 텍스트가 독자·이용자 차원에서 확장되고, 텍스트 자체에서 기술적으로 공동체가 구현된다. 세 번째는 '증강 읽기'로 이는 음독(音讀)과 묵독에 이은 제3의 읽기 관습으로 '텍스트 3.0'으로도 불리는데, 단순 하이퍼링크 기능을 넘어서서 인공지능으로 탐지되는 '아이 트래커(eye-tracker)' 같은 증강 읽기가 그것이다. 이재현은 이 중 특히 쿨리(H. R. Cooley)를 참고하여, '햅틱 읽기'를 디지털 시대의 읽기 현상으로 규정한다.[16]

머코스키(J. Merkoski) 역시 '리딩 2.0'이라는 개념으로 클라우드 읽기 행위를 진단한다. 그는 구글의 프로젝트인 클라우드 비즈니스를 예로 들면서 모든 책들이 디지털화되고, 클라우드에 탑재되어 '하나의 거대한 우주적인 라이브러리'가 만들어지는 날을 예측한다. 결국 모든 콘텐츠는 클라우드에 귀속되고 소비자들은 필요로 하는 텍스트를 내려 받아 단지 '읽을 권리'(대여)만을 가지게 된다. 소유권을 주장하기가 어려운 디지털의 특성은 누가 무엇을 가지고 있는가하는 소유권이나 저작권 문제에 혁명적인 변화를 예고한다. 여기서 엄지세대의 사고와 인식, 행동의 특성이 결정된다. 그

15 이재현, 『디지털 시대의 읽기 쓰기』, 커뮤니케이션북스, 2013, 81쪽.
16 위의 책, 78-85쪽 참조.

들은 클라우드라는 거대 라이브러리에 접근하는 방법을 알고 있으며, 결국 정보와 지식의 저장이 아니라 그 활용에만 관심을 갖게 된다. 이를 '리딩 2.0'이라 개념화한 것이다. "클라우드는 새로운 라이브러리다. […] 전자책은 클라우드 안에 있다. […] 나는 구글이 매우 현명하고 멀리 내다보는 안목이 있다고 생각한다. 그들은 결국 우리의 개인 라이브러리를 소유하게 될 것이다. […] 그들의 전략은 단기적으로는 성과가 저조한 것처럼 보이지만, 내가 '리딩 2.0'이라고 부르는 책읽기의 다음 단계를 이끌기에 가장 완벽한 방법이다.'"[17] 머코스키가 예상한 독서 기능의 변화는 세상의 모든 콘텐츠를 클라우드 안으로 수렴하고 하이퍼링크로 그 모든 콘텐츠를 연결하는 것이며, 이는 읽기·쓰기 문화의 혁명적 전환점이 될 것이다.

이처럼 클라우드 환경에서는 모든 것이 혁명적으로 뒤바뀐다. 특히 컴퓨팅 시스템을 이용하여 콘텐츠를 창작하고 소비하는 방식의 다이나믹한 변화는 인류의 인문학적 본능과 예측을 뛰어넘는 경지에 다다른 듯 보인다. 우리는 클라우드를 통해 읽고 쓰는 행위를 수행하면서 그러한 행위가 벌어지고 있는 클라우드 환경이나 시스템을 인식하지 못하며 사실상은 인식할 필요성도 느끼지 못한다. 대한민국 어딘가에 살고 있을 누군가의 생각을 읽고 있지만 그 사람이 어디에서 어떤 컴퓨터를 사용하고 원본이 어디에 저장되고 나에게 어떻게 도달하고 있는지 궁금해 하는 사람이 있을까? 지구반대편 누군가의 아이디어와 정보를 접하면서 그것이 내게 당도한 경위나 콘텐츠의 근원을 파헤치려는 사람이 있을까? 중요한 것은 '콘텐츠 그 자체'이며 그 내용이 나에게 어떠한 소용과 필요가 있는가의 여부일 뿐이다. 이처럼 우리에게 중요한 것은 기술이나 시스템이 아니라 콘텐츠의 창작과 소비 행위 그 자체이다. 이처럼 콘텐츠에 관심에 집중될수록 클라우드는 모두가 창작하고 모두가 소비하는 콘텐츠들로 넘쳐나게 되는 것이다.

대중의 콘텐츠 창작과 소비 열풍으로 인해 최근 거론되는 웹의 경제학 개념은 바로 '클라우드 소싱'(사용자 제작 콘텐츠)이다. 니콜라스 카(Nicholas Carr)는 "네트워크로

17 제이슨 머코스키, 「무엇으로 읽을 것인가」, 김유미 옮김, 서울 : 흐름출판, 2014, 204-213쪽.

연결된 다중들의 창작품"[18] 이라는 글을 통해 '사용자 제작 콘텐츠'가 일상화 되는 현상과 그러한 창작의 결과물들의 일부가 영리기업들(유튜브, 위키피디아)에 의해서 상품화되는 현상을 지적한 바 있다. 콘텐츠 창작과 소비 플랫폼 서비스 사용자들은 기꺼이 창작 비용을 감당하는 경향이 강한데, 그들이 누리는 이익은 다음과 같다. 사회적 (관계 등) 이익, (일부 서비스의 경우) 광고수익, 지위추구, 즐거움, 만족감, 공동사회에의 참여 등이라고 카는 설명한다. '클라우드 소싱' 현상으로 인해 우리에게 직접적으로 일어나 변화는 무엇일까? 바로 엄청나게 '많은 선택권'이다. 물론 카의 경고처럼 이러한 콘텐츠의 양적 증가 현상이 '좋은 선택'으로 우리를 이끌게 될 것인가 하는 과제가 남아있지만, 우리가 향유할 수 있는 콘텐츠에 일반 대중의 참여가 일상이 되었으며, 콘텐츠가 양적으로 증가하고 있다는 사실은 자명해졌다.

클라우드 환경에서 나타난 새로운 형태의 출판 행위를 집중적으로 살펴보면 인쇄 산업화 시대에는 상상도 못했던 사용자 제작 콘텐츠들이 태생되고 있다. 과거 사전류에만 적용되어오던 집단 창작 붐은 문학작품 창작으로 이어지고 있으며, SNS에서 저널리스트를 능가하는 뉴스를 생산하고 소비하는 현상은 일반화되었으며, 보다 많은 대중이 자신의 글과 사진을 작품화하여 셀프 퍼블리싱에 참여하고 있고, 이제 출판콘텐츠는 통으로 편집된 한권의 책을 사야하는 상품이 아니라 내가 필요한 부분만 쪼개서 구매할 수 있게 되었고, 종이의 한계를 벗어나 다양한 매체적 기능이 복합된 멀티미디어 북(Multimedia Book)이 일반화되고 있고, 전자책 콘텐츠의 유통·판매 방식도 음악이나 만화, 게임 콘텐츠처럼 대여 혹은 구독 모델이 적용되고 있으며, 클라우드에 게시된 전자책은 수시로 업데이트가 되고 있다. 사용자들이 적극적으로 개입하고 참여하면서 이제 출판콘텐츠는 과거의 위용에서 벗어나 누구나 어디에서나 간편하게 수집하고 접속이 가능한 대상으로 변모하고 있다. 이는 출판콘텐츠 개인전문가들의 탄생을 예고한다.

결국 이 모든 콘텐츠 창작과 소비의 행위는 궁극적으로 '콘텐츠 마이닝'으로 귀결된다. 컴퓨팅 검색 환경이 발달하면서 '데이터마이닝(Data Mining)' 기술은 우리가 찾고

18 니콜라스 카, 『빅스위치』, 임종기 옮김, 동아시아, 2008, 190쪽.

자 하는 모든 콘텐츠들을 보다 손쉽게 우리 앞에 불러오게 되었다. 콘텐츠의 개인화, 앰비언트 디스플레이(Ambient Display), 유비쿼터스 컴퓨팅(Ubiquitous Computing) 환경 아래서 우리가 궁극적으로 추구하고 도달하고자 하는 지향은 바로 '콘텐츠 마이닝' 인 것이다. 구글이 노골적으로 사업의 최종 목적을 밝혔듯이 "우리는 궁극의 검색엔 진을 창조하고 싶습니다. 궁극의 검색엔진은 세계의 모든 것을 이해할 수 있을 겁니 다."[19] 인류의 모든 콘텐츠와 문화가 클라우드에 게재되는 순간, 우리는 세상에 존재 하는 모든 콘텐츠와 문화에 접속하게 될 것이고 이는 상호문화주의의 궁극적 발현으 로 세상에 대한 이해를 높일 것이라는 얘기다. 대중이 직접 창작하여 클라우드에 게 재한 수많은 콘텐츠들 중에서 나의 필요와 요구에 맞는 콘텐츠를 다시 발견하고 재 차 활용할 수 있도록 해주는 '콘텐츠 마이닝'은 인류의 읽기 · 쓰기 활동에 기반하고 있으며, 이는 결국 '인간의 심상'에 의존할 수밖에 없다.

　주지하듯 컴퓨팅 시스템과 기술의 작동 원리는 중요하지 않다. 결국 인간에 의해 만들어지고 인간에게 소용되는 것은 '콘텐츠 그 자체'이며 어떤 기술도 '인간의 심상' 에 기반하지 않고 빛을 발할 수 없다. 결국 '데이터마이닝'은 '콘텐츠 마이닝'인 것이 다. 클라우드나 인터넷 세상은 인간의 욕망과 사고를 지속적으로 수집하고 분석하게 될 것이고, 이런 방식으로 인간들은 클라우드와 컴퓨터를 생각하는 기계로 만들고 우리의 지능이 기계로 양도될 것이라는 카의 염려에 전혀 동의하지 못하는 바는 아 니다. 그러나 역설적으로 생각해보자. 기계가 지금 수집하고 분석하고 있는, 즉 컴퓨 터가 마이닝하고 있는 바로 그 콘텐츠는 누구에 의해 창조된 것인가를, 그리고 마이 닝된 콘텐츠를 필요로 하는 것이 누구이며, 종국에는 콘텐츠 마이닝을 통해 콘텐츠 의 재구성 · 재창조 행위를 하는 이는 누구일 것인지를 말이다.

19　위의 책, 295쪽.

4. 콘텐츠 큐레이션에 관한 디지털인문학적 고찰
: 과정적 생태의 참여 행위로서 클라우드 퍼블리싱

"당신은 어떤 책을 읽기 시작해서 링크를 따라가기만 하면 자연스럽게 다른 책으로 넘어갈 수 있다. […] 나는 하이퍼링크가 너무 앞서간 21세기의 발명품이라고 생각한다. 우리는 아직 이 발명품을 충분히 다루지 못하고 있다. 구글은 이것을 가능하게 하는 유리한 조건을 보유했다. 구글은 검색엔진을 알고 있고 책 사이의 모든 참고문헌이 손상되지 않고 업데이트되도록 모든 책의 콘텐츠를 계속 하이퍼링크로 처리하는 방법을 이해하고 있다. […] 모든 책이 연결되어 있는 것처럼 모든 문화도 연결되어 있다. 모든 미디어를 아우르는 하이퍼텍스트 오버레이(Hypertext Overlay)는 소비자가 원하는 대로 책에서 영화로, 만화영화로 옮겨갔다가 본래의 책으로 돌아올 수 있게 할 것이다. 오직 한 권의 책, 모든 인류의 문화의 책이 존재하게 될 것이다. 그것은 위대한 책이지만 너무 길어서 평생 다 읽을 수 없는 책이기도 하다."[20]

클라우드를 기반으로 한 글로벌 IT 기업들은 더 많은 책과 콘텐츠를 디지털로 저장하기 위해 열을 올리고 있으며, 장기적으로는 이러한 모든 디지털 콘텐츠를 하이퍼링크로 연결하여 클라우드 전체가 한 권의 무료 책이 되는 '리딩 2.0' 시대를 준비하고 있다. 우리는 일생 동안 완전한 디지털 독자가 될 것이며 구글이 결국 우리의 개인 라이브러리를 소유하게 될 것이라는 머코스키의 예측은 곧 현실이 될 것이다. 그는 구글의 장기적인 프로젝트의 결과 클라우드 상의 모든 책이 종국에 '거대한 한 권의 책'이 될 것이라 예측한다. 구글을 비롯한 글로벌 기업들은 클라우드로 무엇을 하려는 것일까. 결국 세상의 모든 문화를 소통시키겠다는 야심의 기저에는 인간의 지식, 정보, 의식의 요체인 '콘텐츠'가 존재한다. 다시 말해 인류의 심상에서 창조된 원천 콘텐츠가 없다면 '우주적인 라이브러리'니 '인류의 문화의 책'이니 하는 개념도 없게 된

20 제이슨 머코스키, 앞의 책, 218-221쪽.

다. 수많은 글로벌 기업들이 '콘텐츠'를 '인공지능'의 기술과 연결하면서 '인간', '인간학' 등의 '인문학적 접근법'을 강조하는 것은 그 때문이다. 모든 인류의 문화와 책을 클라우드로 연결하고자 하는 순간 인문학적 접근이 불가피했던 구글의 이야기는 이렇다. "우리는 인간이 읽을 모든 책들을 스캔하고 있지는 않습니다. 우리는 인공지능이 읽을 그러한 모든 책들을 스캔하고 있는 겁니다." 결국 구글은 클라우드에 인류의 콘텐츠를 집대성하고 그것들을 가용 콘텐츠로서 마이닝하기 위해 "당신의 두뇌보다 더 똑똑한 인공지능"[21]을 개발하는 것이다.

이러한 변화의 주체가 될 인류에 대해 세르는 '호미네상스(hominescence)'[22]를 언급한다. '스마트 미디어를 신체의 일부로 여기며, 모든 인류의 문화의 책'의 시대를 사는 엄지세대가 그들이다. 이들은 그야말로 '신인류'이다. 세상을 인식하는 방식과 뇌의 사고 체계도 다르고, 다른 시공간에 살고 있으며, 다른 언어를 구사하는 이들 신인류에게 언어, 읽기·쓰기 관습, 책, 콘텐츠는 우리가 알고 있던 것과는 전혀 다른 무엇이다. 이제 디지털 출판콘텐츠는 그 언어에서부터 내용, 주제, 소통과 수용의 방식 등의 모든 변화를 수반할 수밖에 없다. 소크라테스 시대의 콘텐츠와 디지털 콘텐츠의 내용과 주제, 소통과 습득 방식이 같을 수는 없지 않은가. 스마트 미디어를 또 하나의 뇌로 활용하면서 '호미네상스'로 진화 중인 신인류는 '디지털 융복합 미디어'라는 '인공지능'을 적극적으로 활용함으로서 다양한 디지털 콘텐츠의 창작과 소비에 참여하고 있으며, 정작 클라우드 세대에게는 "창조만이 유일하고 진정한 지적 행위"[23]가 될 것으로 세르는 예측한다. '다시 태어남'을 의미하는 '르네상스(renaissance)'는 신인류의 콘텐츠 창작과 소비 행위에 가장 어울리는 표현인 듯하다.

이 시점에서 우리 기성세대는 질문해야 한다. 새롭게 태어난 그들을 위한 새로운 책과 출판, 콘텐츠는 무엇이야 할 것인가? 책과 출판, 콘텐츠가 신인류와 함께 다시 태어날 수 있을 것인가? 기성세대가 참여하고 이룩해야 할 클라우드 세대를 위한 기초공사는 이제 막 시작되었다. 세르의 조언처럼 종이책과는 '완전히 다른 것'이 무엇

21 니콜라스 카, 앞의 책, 311쪽.

22 미셸 세르, 앞의 책, 47쪽. 호모사피엔스에서 또 다른 인류로 진화해가는 단계를 일컬음.

23 위의 책, 95쪽.

인지, '그런 일이라면 엄지 세대가 우리를 도와줄 것'이다. 현재 전자책을 만드는 주체, 디지털 출판콘텐츠 비즈니스를 이끄는 사람들은 누구인가? 그들은 실상 클라우드 세대가 아니다. 그들은 '디지털 네이티브(Digital Native)'들과 어울려 살기 위해 엄청난 노력을 기울여야만 했던 '디지털 이민자(Digital Immigrant)' 출신이다. 클라우드 시대 전자책과 출판 행위의 주체, 전자책 르네상스의 주인공은 엄지 세대들이 될 것이며, 기성세대로서 디지털 이민자들은 강력하고 든든한 조력자로서 클라우드 퍼블리싱의 시대에 동참해야 한다. 그 방법론으로서 '인간 본위의 인문학적 접근'은 세대 간 소통의 연결고리가 될 것이다.

우리가 이 자리에서 희망을 말할 수 있는 것은 디지털 이민자 세대들이 디지털 네이티브와 어울려 잘 살아가고 있기 때문이며, 상호 협력을 통해 '후바벨기'의 기적을 이뤄낼 날을 기대할 수 있기 때문이다. 신이 인간의 오만함에 대한 징벌로 인간의 언어를 뒤섞어 서로의 말을 알아들을 수 없게 된 '바벨기'를 지나 디지털이라는 축복 속에서 모든 사람이 서로 다른 언어를 이해할 수 있는 '후바벨기'의 세기로 나아가고 있는 중이다. 어오양(E. C. Eoyang)의 말처럼 "기술은 문화의 개별성을 억압하기보다 강화한다. 미래에는 다양성이 덜 해지지 않고 더욱 드러날 것이다. 실제로 바벨기의 불편함이 컴퓨터에 의해 서서히 줄어들고 있다."[24] '잘 쓴 글, 좋은 작품을 읽고자 하는 사람들로 넘쳐날 것이고, 세상은 더 살기 좋아질 것'이라는 식의 예측은 읽기 · 쓰기 문화의 역사에서 반복적으로 거론되어왔다. 사실 인간의 미학적 가치 기준과 혜안은 거의 본능에 가깝고 동시에 또 이러한 기준은 쉽사리 바뀌지 않기 때문이다.

글로벌 기업과 스타트업 기업들이 공생하며 준비 중인 클라우드와 콘텐츠의 미래에 대해 연구자들을 비롯한 출판콘텐츠 관계자들은 인문학적인 접근을 해야 할 의무가 있다. 이러한 접근법 혹은 방법론이 신인류가 맞이할 변화에 적절한 대응책을 마련해 줄 수 있을 것이기 때문이다. 이에 연구자는 그 답을 '협업적(collaborative)'이고 '생성적(generative)'인 '디지털인문학(Digital Humanities)'에서 찾고자 한다. 디지털인문학

24 Eugene Chen Eoyang, Two-Way Mirrors: Cross-Cultural Studies in Glocalization, Lexington Books, 2007, 178쪽.

은 '전통적인 인문학과 컴퓨터적 방법의 만남 사이에서 태어난 것'으로, 언뜻 '컴퓨터 활용과 인문학의 상호작용' 연구라는 이슈는 상충하는 듯 보인다. 하지만 이미 오래 전부터 IT전문가들은 컴퓨터 활용 방식에 있어 인문학적 접근의 주요한 방법들을 차용해 왔다.[25] 이제 인문학자들이 디지털의 주요한 현상과 기술에 대해 보다 적극적인 개입을 할 시점이다. 디지털인문학에서는 출판콘텐츠 연구자들의 임무를 다음처럼 설명하고 있다. 이미 클라우드에는 상당한 양의 콘텐츠와 데이터가 축적되어 있으니, 결국 이 시점에서 우리가 집중할 일은 "비판적 큐레이션(Critical Curation)"임을 강조하면서 큐레이션 개념에 대해 다음처럼 정의한다. "큐레이션이란 걸러내고 정리하고 다듬는 과정을 말하며, 궁극적으로는 무수한 잠재적 이야기, 유물, 그리고 목소리로 만들어진 이야기에 대해 관심을 기울이는 것이다. 디지털인문학에 있어서, 큐레이션은 가치, 영향, 그리고 내용을 창출해내기 위해 인류의 문화적 기록을 정리하고 다시 보여주는 광범위한 실천을 의미한다."[26] 방법론이자 실천적 행위로서 클라우드 퍼블리싱과 디지털인문학은 이제 동의어로 보아도 무방할 것이다.

　클라우드 시대에 콘텐츠의 수집과 구축, 그 기술적 근거 등은 이미 확보된 바, 이제 우리는 본고의 애초의 물음 "클라우드 세대에게 콘텐츠란 무엇인가?"로 회귀할 수 있다. 이미 그 해법은 인류가 스스로 만들어 가고 있는 중이다. 인류는 이제 우주적인 라이브러리를 채우는 주체로서 거대한 한 권의 책을 공동집필할 일상의 작가이자 콘텐츠의 가치와 영향을 창조할 콘텐츠 큐레이터(Contents Curator)로서 '클라우드 퍼블리싱'을 완성해나갈 것이다. 책과 전자책, 읽기와 쓰기 콘텐츠의 인문학적 르네상스의 계기로서, 신인류 호미네상스의 동인으로 등장한 '클라우드 퍼블리싱'의 시대는 이제 막 개막되었다. 출판과 콘텐츠의 디지털인문학이자 미래적 해법으로서 우리는 클라우드 우주에서 콘텐츠 큐레이터가 되고자 하며 전혀 새로운 우리만의 질서를 만들어낼 것이다. 지금까지 우리가 점검한 콘텐츠의 세분화, 리딩 2.0, 콘텐츠 마이닝,

25　A. Burdick et al., DIGITAL HUMANITIES, The MIT PRESS, 2012, 3-17쪽 참조. 디지털인문학의 주요 특징은 주로 '디자인'과 깊이 관계되어 있는데, '언어의 상징적 재현', '콘셉트의 그래픽적 재현', '스타일과 아이덴티티', '커뮤니케이션과 상호작용', '사용자 경험', '인터페이스', '디지털 시스템', '미디어 디자인' 등의 개념은 디지털 기술로만 접근해서는 안 되는 디지털인문학의 주요 키워드들로 소개된다.

26　위의 책, 34쪽.

클라우드 소싱, 콘텐츠 큐레이션 등의 디지털인문학 개념은 클라우드 유니버스의 새로운 질서가 형성되고 있는 과정에서 나타난 핵심 징후이며, 추후 이에 대한 구체적인 사례 연구, 정량적 연구 등이 요구된다 하겠다.

세르는 교육에서 문화의 혼합은 절대 따로 떼어서 생각할 수 없는 요소임을 강조하면서 '제3자 교육(Tiers-Instruit)'을 거론한다. "언제나 자기에게 익숙한 지표(신체적, 심리적, 사회적, 문화적 지표를 모두 포함)를 벗어나 자기가 제어하지 못하는 낯선 지표와 부딪칠 필요가 있다. 이러한 경험을 통해서 학생은 (다르다는 의미에서의) 3자(tiers), (정보를 접했다는 의미에서의) 교육받은 자(instruit)가 된다는 것이다. [...] 질서는 세우되 이성적이지 않은 질서, 이유 없는 질서를 생각해내자. 이성이라는 것을 바꿔야 한다."[27] 감성과 이성, 지식과 정보의 층위를 새롭게 창조하고 있는 클라우드 세대들이 '읽고 쓰는' 디지털 출판콘텐츠는 '제3자 교육'의 교과서가 될 것이다. 이는 마치 들뢰즈와 가타리가 "철학이란 무엇인가?"라는 질문을 해결하고자 '철학-과학-예술의 상관관계'와 각각의 개념에 천착하여 궁극적으로 '카오스(chaos)라는 무질서 속의 질서'를 발견해낸 것과 동일한 논리이다. "예술은 카오스가 아니라, 비전이나 감각을 내어주는 카오스의 구성(카오스모스-구성된 카오스)"이며, 우리 인간은 '흘러가는 세상의 한 순간'일지라도 '그 순간 자체가 되어야'하며, 즉 "우리는 세상 안에 있는 것이 아니라 세상과 더불어 생성"되고 있는 것이다.[28] 궁극적으로 "우리는 우주가 되어간다."[29] 이처럼 '클라우드 퍼블리싱' 현상은 '모두가 참여하고 모두가 소비하는 과정적 상태의 참여'로서 다이나믹하게 우주와 개념을 재창조하고 큐레이션하는 '콘텐츠의 카오스모스(Chaosmos of Contents)'로서 신인류가 주도할 콘텐츠 창작과 소비의 주요한 개념이 될 것이다.

27 미셸 세르, 앞의 책, 93-94쪽.
28 질 들뢰즈 · 펠릭스 가타리, 앞의 책, 295쪽.
29 위의 책, 243쪽.

디지털 저작권과
지식의 공유

김평수

정보란 여러 사람과 나눌수록 더욱 그 가치가 증가된다. 자신이 가지고 있는 정보를
여러 사람과 공유함으로써 정보는 더욱 유용한 가치를 지니게 되며, 이는 개인의 가치
를 창출하는 것에 그치지 않고 사회적 가치까지도 촉진하게 되는 것이다. 이런 관점에
서 생각할 때 〈GNU 프로젝트〉는 정보재의 고유한 특성을 인위적으로 억누르는 지적
재산권에 대항하여 정보공유의 새로운 방식이 공상적 사고에서가 아니라 구체적인 현
실로 가능하다는 확실한 가능성을 보여준다.

1. 지식공유운동의 출발 〈GNU/GPL〉

1980년대에 들어와서 소프트웨어의 상품화에 따라 더 이상 관련 정보를 자유롭
게 공유하고 기술개발에 전념하는 것이 불가능하게 되었다. 이 문제에 대응하기 위
해 미국의 리처드 스톨만¹은 1984년 1월에 '자유소프트웨어 재단(FSF, Free Software

1 1953년 맨하탄 출생. 고등학교 시절 컴퓨터에 입문하여 16살 때부터 IBM 뉴욕지사에서 아르바이트로 프로젝트를 맡아
 일했으며 하버드대학에 입학하여 어셈블리어 운영체계 그리고 텍스트 편집기에 관해 상당한 이론을 쌓았다. 그러나 권위
 주의적인 하버드대 컴퓨터 센터의 분위기 때문에 고민하다가 학교를 자퇴하고 1971년 MIT로 옮기게 된다. 졸업 후 MIT
 인공지능연구소에 취업했으며, 1974년 최고의 에디터라 불리는 이맥스(Emacs)를 개발했다. 리차드 스톨만은 소프트웨
 어 상업화에 반대하고 소프트웨어 개발 초기의 상호협력적인 문화로 돌아갈 것을 주장하며 84년 GNU프로젝트를 주도
 했다. 네이버 용어사전(http://terms.naver.com) 참조.

Foundation)'을 만들고 "소프트웨어는 공유돼야 하며 프로그래머는 소프트웨어로 돈을 벌어서는 안 된다"는 내용의 GNU선언문을 제정하기도 했다. 그리고 GNU정신[2]의 효율적인 계승을 위해 카피레프트 운동도 주창했다.

이 작업은 1990년대 초에 GNU/LINUX의 개발이라는 형태로 일단락된다. 자유소프트웨어라는 개념은 1980년대 이전까지 존재하지 않았다. 왜냐하면 당시의 모든 소프트웨어는 현재의 자유소프트웨어 개념으로 사용되었기 때문이다. 〈GNU 프로젝트〉의 창시자인 리처드 스톨만은 그때를 "특정한 프로그램의 소스 코드를 자유롭게 얻을 수 있었기 때문에 프로그램을 수정하거나 그 프로그램을 기반으로 한 새로운 프로그램을 만들 수 있는 가능성이 언제든지 열려있었던 공유의 정신이 충만한 시절"이었다고 말한다.[3]

그렇지만 80년대 이후 거의 모든 소프트웨어를 지적재산권을 근거로 제한함에 따라 개발자와 사용자에 대한 자유로운 이용이 금지되기 시작됐다. 이에 대항해 리처드 스톨만은 〈GNU 프로젝트〉와 〈자유소프트웨어〉운동을 시작한다. 〈GNU 프로젝트〉와 〈자유소프트웨어〉운동의 목적은 80년대 이전과 같이 소프트웨어 사용자에게 소프트웨어 이용의 자유의 권리를 되찾게 하는 것이다. 이렇게 80년대 이후로 등장한 독점 소프트웨어에 대항하기위해 〈GNU 프로젝트〉와 자유소프트웨어 운동은 시작됐다.[4]

스톨만은 첫 선언문에 이은 〈GNU 선언문〉[5]을 비롯한 여러 글들을 통해서, "초기 전산공동체에 지배적이었던, 협동정신을 되돌리자"라고 주장했다. 〈GNU 프로젝트〉는 '누구나 자유롭게 실행 복사 수정 배포할 수 있고, 누구도 그런 권리를 제한하

2 GNU란 「GNU is Not Unix」의 약자. GNU 프로젝트는 아이비엠과 미국전신전화 등 컴퓨터기업들이 유닉스를 상용화해 사용료를 요구하는 것에 반발해 시작됐다. GNU는 프로그램을 단지 무료로 사용하는 것보다는 프로그램을 입수한 뒤 수정과 재배포에 대한 권리까지 갖는다는 포괄적인 의미를 담고 있다.

3 GNU 홈페이지 (http://www.gnu.org/gnu/thegnuproject.html) 참조.

4 이들은 사용자권리를 구속하는 독점소프트웨어의 저작권에 반대해 소프트웨어를 자유로운 상태로 유지하기 위해 'copyright'의 반대개념으로 'copyleft'를 정의하고, 모든 자유소프트웨어는 자유(Free)를 실제로 구현한 라이선스인 〈GPL〉를 따르도록 했다. 「정보 공유의 자유를 위한 GNU 그리고 카피레프트」, 블로터넷, 2008.01.02. (http://bloter.net/archives/1787)

5 GNU선언문 한국어판. (http://www.gnu.org/gnu/manifesto.ko.html)

면 안 된다'는 사용허가권(License)아래 소프트웨어를 배포한다. 1985년에 스톨만은 〈GNU 프로젝트〉를 철학적 법률적 금융적으로 지원하기위해 자선단체인 〈자유소프트웨어재단〉(FSF)을 세웠다. 1992년 "GNU/Linux" 또는 "Linux 배포판"을 발표했다.[6]

〈GNU General Public License(이하 〈GPL〉)〉은 〈GNU 프로젝트〉에 가장 먼저 적용된 라이선스이며 리눅스에 적용되어 있고 또한 가장 널리 적용되고, 가장 대표적인 공개소프트웨어의 라이선스이다. 〈GPL〉은 리처드 스톨만(Richard Stallman)에 의해 만들어졌고 자유소프트웨어재단(FSF : Free Software Foundation)의 철학을 반영하고 있다.[7] 〈GPL〉이적용되어 있는 공개소프트웨어의 복제와 유통에는 제약이 없다. 하지만 〈GPL〉이 적용되어 있는 소프트웨어는 다음과 같은 조건을 따라야 한다.

즉, 자유소프트웨어는 다음과 같은 조건하에서 소프트웨어의 복제와 개작, 배포가 자유롭게 허용되며, 프로그램의 사용에 대해서는 아무런 제한 없이 자유롭게 사용할 수 있다. 첫째, 사용자가 소스코드를 쉽게 사용할 수 있어야 한다. 둘째, 배포되는 소프트웨어에는 〈GPL〉이 포함되어 있어야 한다. 배포된 소프트웨어를 사용하는 사람은 〈GPL〉상의 사용허가를 그대로 유지하는 조건하에 소스코드를 자유롭게 복제, 배포할 수 있다. 셋째, 쌍방향(interactive)프로그램의 경우, 프로그램이 시작될 때 이를 게시하여야 한다. 넷째, 프로그램을 수정할 경우에는 언제 누구에 의해 수정되는지를 명시해야한다. 다섯째, 파생품을 만들 수 있으며 만들어진 파생품에는 〈GPL〉이 적용되어야 한다. 즉, 소프트웨어를 양도받은 자는 소프트웨어를 자유롭게 개작할 수 있고, 개작된 소프트웨어는 〈GPL〉을 그대로 유지하는 조건에서 배포할 수 있다. 여섯째, 〈GPL〉이 적용된 소프트웨어를 결합하여 만든 소프트웨어에는 반드시 〈GPL〉이 적용되어야 한다. 일곱째, 소프트웨어가 오브젝트 파일(object code)이나 실행파일 형

6 1991년에 리누스 토르발스는 유닉스 호환의 리눅스 커널을 작성하여 〈GPL〉 라이선스 아래에 배포했다. 다른 여러 프로그래머들은 인터넷을 통해 리눅스를 더욱 발전시켰다. 1992년 리눅스는 GNU 시스템과 통합되었고, 이로서 완전한 공개 운영 체제가 탄생되었다. GNU 시스템들 가운데 가장 흔한 것이, "GNU/Linux" 또는 "Linux 배포판"이라고 불리는 바로 이 시스템이다. 위키피디아 한글판 'GNU' 검색 (http://ko.wikipedia.org/wiki/GNU) 참조.

7 〈GPL〉은 누구에게나 다음의 네 가지의 자유를 저작권의 한 부분으로서 보장한다. 첫째, 컴퓨터 프로그램을 어떠한 목적으로든지 사용할 수 있다. 둘째, 컴퓨터 프로그램의복사본을 언제나 프로그램의 코드와 함께 판매 또는 무료로 배포할 수 있다. 셋째, 컴퓨터 프로그램의 코드를 용도에 따라 변경할 수 있다. 넷째, 변경된 컴퓨터 프로그램 역시프로그램의 코드와 함께 자유로이 배포할 수 있다. 위키피디아 한국어판, "GPL"검색 (http://ko.wikipedia.org/wiki/GPL) 참조.

태로 배포될 경우 반드시 소스코드를 함께 제공하여야 한다. 여덟째, 〈GPL〉하에서 배포되는 소프트웨어는 무상으로 제공되는 것이므로 소프트웨어에 대한 어떠한 보증도 제공되지 않는다.

위의 여섯 번째 조건으로 인하여 〈GPL〉은 바이러스적인 효과를 가지고 있다. 즉, 기업에서 〈GPL〉이 적용된 소프트웨어의 일부를 사용하여 다른 소프트웨어를 개발하였을 경우에 기업은 그들이 개발한 소프트웨어의 소스코드를 공개해야만 한다. 결과적으로 소프트웨어를 제작 판매하는 기업에서는 〈GPL〉이 적용된 소프트웨어를 기피하게 되었다. 이것이 〈GPL〉의 아킬레스건이 되어버렸다.[8]

2. 공유라이선스 〈CCL〉의 대중적 확산

〈CCL〉은 스톨만의 자유소프트웨어재단의 〈GPL〉로부터 많은 영향을 받아 저작권 분야에서 나타난 최초의 자유 라이선스[9]이다. 사회적으로 창조적 활동에 자신의 저작물을 공유하자는 새로운 라이선스 시스템〈CCL〉은 스탠포드대 법대의 로렌스 레식[10] 교수를 비롯한 여러 전문가[11]들에 의해 만들어졌다. 2001년 첫 선을 보인 이후 세계 52개국에 확산되며 공감의 폭을 넓히고 있다.[12]

쉽게 말해 〈CCL〉은 자신의 저작물을 바탕으로 누군가 사회적 창조에 활용할 수

8 「공개소프트웨어 라이선스 유형」, 리눅스포털, 2006.01.21. (http://www.linux.co.kr/home2/board/bbs/board.php?bo_table=column_L&wr_id=25)

9 저작물에 관한 자유 라이선스로는 크리에이티브 커먼즈 라이선스(Creative Commons License) 외에도 몇 가지가 더 있다. 국내에서는 정보공유연대에서 만든 정보공유라이선스(www.freeuse.or.kr), GPL의 문서에 관한 자유 라이선스로 위키피디아에서 사용되고 있는 FDL(Free Document License) 등을 찾아 볼 수 있다.

10 예일대 로스쿨을 졸업한 후 시카고 로스쿨 및 하버드 로스쿨을 거쳐 스탠포드 로스쿨 교수로 재직하고 있다. 그는 지식재산권의 가치를 인정하면서도 지식재산권의 남용을 거듭 경계했다. 그의 주장은 네 가지로 요약할 수 있다. 첫째, 이미 존재하고 있는 저작권을 더 연장하지는 말아야 한다. 둘째, 정부가 만든 저작물은 저작권을 적용하지 말아야 한다. 셋째, 과학 분야 역시 모든 자료가 공유될 수 있도록 정부가 충분한 지원을 해야 한다. 넷째, 새로운 권리를 만들지 말아야 한다.

11 Creative Commons에 참여한 전문가에 대한 자세한 내용은 (http://creativecommons.org/about/history/) 참조.

12 2009년 10월 현재, (http://creativecommons.org/international). 크게 보아 미국 메사추세츠의 비영리 법인인 Creative Commons Corporation과 영국의 비영리 법인인 Creative Commons International로 구성되어 있다. 또한 〈CCL〉이 런칭된 각 나라에서 CC의 이념을 장려하기 위해 활동하고 있는 팀인 Project Leads가 있다. 현재 전 세계 52개국에서 CC에 참여하고 있다.

있도록 허락하자는 것이다. '이 저작물은 내가 만들었지만 좋은 일에 쓰겠다면 맘대로 써라'는 것이다. 저작물은 그것이 또 다른 사람들의 창조적 활동에 활용됨으로써 더 나은 가치가 만들어질 수 있다는 것이다. 〈CCL〉이 촉진하고자 하는 것은 바로 사람들의 '나눔 정신'이라 할 수 있다. 이 '나눔 정신'의 전파를 통해 저작권시스템의 구조적 모순과 한계를 넘어서자는 의미다. 이는 창작물에 대한 접근금지가 아닌 창작물의 공유를 통해 전 사회적으로 문화적 창조활동을 촉진 할 수 있는 이상과 낭만에 기초한 것이지만 저작권법이 만든 압도적인 권리자 중심의 제도 속에서 단연 돋보이는 대안으로 여겨진다.

한국에서도 〈Creative Commons International〉의 구성원으로서 〈CC Korea〉가 설립되었는데 2005년 3월 21일, 〈CCL〉의 한국어판을 런칭함과 동시에 공식적으로 출범되었다. 비영리법인인 사단법인 한국정보법학회를 모체로 하는 프로젝트 그룹에서 독자적인 단체로 독립하였다.[13]

1) 〈CCL〉의 정신

CC는 폐쇄적이고 경직된 저작권시스템의 부작용을 해소하고 인터넷 시대의 문화적인 잠재력을 최대한 발휘할 수 있도록 유연한 저작권이라는 모토의 실현을 목표로 하고 있다. CC는 개방과 공유의사 표시 도구이자 자유 라이선스(Free License)의 하나인 〈CCL〉을 보급하는 것이 핵심적인 활동이다.[14]

〈CCL〉은 저작권자가 자신의 저작권을 선택적으로 행사할 수 있도록 고안된 것이 가장 큰 특징이다. 이 라이선스는 공통적으로 누구나 자유롭게 저작물을 복제 배포 전송 실연 등 자유롭게 이용할 수 있도록 하되, 저작권자는 상업적 사용 허락 여부, 2차 저작물에서 동일한 라이선스의 부여 여부, 개작 등 2차 저작물의 허용 여부 등을

13 Creative Commons Korea 홈페이지. (http://www.creativecommons.or.kr/info/about)
14 CC Korea의 프로젝트 리드인 윤종수 판사는 "〈CCL〉의 개발 · 보급에 그치는 것이 아니라 〈CCL〉을 이용한 다양한 사회 · 경제 · 문화적인 모델을 연구하고 더 나아가 개개인의 문화적 잠재력을 실현하고 그 결과물을 함께 공유하면서 이를 기초로 새로운 창작을 해나가는 이른바 열린 문화(open culture)의 실현을 위해 다양한 분야의 일을 한다"고 말한다. 윤종수, 「디지털 시대의 저작권과 Creative Commons License」, 2009. 17쪽. 위의 원문 자료를 찾기 어려울 경우는 아래의 윤종수 판사 홈페이지를 참조하라. (http://sites.google.com/site/hybridthinker/sharing-information/keulieitibeu-keomeonjeu)

선택할 수 있도록 하였고, 각각의 라이선스에 해당하는 아이콘을 만들어 누구나 쉽게 알아 볼 수 있도록 하였다.[15]

2) Creative Commons License 구성요소

〈CCL〉의 구성요소 즉, 이용자에게 부과하고 있는 "이용방법 및 조건"의 구체적 내용은 다음과 같은 4가지로 정리된다.[16] CC는 2007년 말 기존의 〈CCL〉을 보완한 CC0(CC Zero)와 CC+(CC Plus) 등을 새로 제안했다. CC0는 저작권자가 권리를 아예 포기하거나 거부해 해당 저작물을 이용할 때 어떠한 의무도 부과하지 않는 표시를 의미한다. CC+는 〈CCL〉이 정한 범위를 넘어서 상업적인 목적으로 해당 저작물을 활용하고 싶은 이용자들을 위한 표시로 안내문이 들어가 있다.[17] CC0는 주로 공공재 성격을 지닌 법률 과학 의학자료 등에 적용되는 반면, CC+는 비즈니스를 위한 라이선스 조건이다. 기존 〈CCL〉의 범위를 넘어 해당 콘텐츠를 상업적 용도로 사용하고자 할 때 이 표식을 웹상에서 클릭하면 상업적 조건을 의논할 수 있는 안내 표시로 연결된다. CC+는 저작자와 상업적 이용자를 연결하는 안내자 역할을 한다.[18]

〈CCL〉은 위 4가지 요건 중에 어느 것을 채택하였느냐에 따라 서로 다른 내용의 라이선스가 되는데 성질상 "변경금지"와 "동일조건변경허락"은 동시에 적용할 수 없으므로 논리적으로 가능한 이용허락의 유형은 총 11가지이다. 그러나 "저작자표시"는 모든 라이선스에 기본으로 들어가 있어 실제 운용되는 라이선스는 "저작자표시", "저작자표시-비영리", "저작자표시-변경금지", "저작자표시-동일조건변경허락", "저작자표시-비영리-변경금지", "저작자표시-비영리-동일조건변경허락"의 6종류이다.[19]

15 오병일,「저작권을 둘러싼 쟁점들」,「2009 동계 문화사회 아카데미 강의록」, (사)문화사회연구소, 2009, 61~62쪽.

16 CC Korea 홈페이지. (http://www.creativecommons.or.kr/info/about)

17 「제 저작물 퍼가서 멋진 제2창작」하세요: "저작권을 유연하게" CCL 도입 확산」, 한겨레, 2008.03.18. (http://www.hani.co.kr/arti/economy/economy_general/276328.html)

18 「자유로운 공유와 저작권, 양립 가능할까: 저작물 공유 운동 〈CCL〉 창안한 로렌스 레식 교수」, 미디어오늘, 2008.03.18. (http://www.mediatoday.co.kr/news/articleView.html?idxno=66561)

19 Creative Commons Korea 홈페이지. (http://www.creativecommons.or.kr/info/about) 저작자들은 유형별 라이선스 중 적당한 것을 선택하여 자신들의 저작물에 적용하고 이용자들은 그 저작물에 첨부된 라이선스의 내용을 확인한 후 저작물을 이용함으로써 저작자와 이용자 사이에 그와 같은 내용의 이용허락계약이 체결된 것으로 간주된다. 이용자가 〈CCL〉에 포함된 이용조건을 위반하면 이는 저작권의 침해에 해당하고 저작권자는 저작권법에서 규정하고 있는 모

앞서 언급한 바와 같이 2005년에 한국판 〈CCL〉을 런칭한 대한민국을 비롯한 약 52 개국에서 각 국의 저작권법에 부합하게 약간의 수정을 거쳐 그 나라의 언어로 제공 되고 있고 8개국[20]에서 〈CCL〉의 도입절차를 밟고 있는 등 국제적인 공조 하에 개발 과 보급이 이루어지고 있어 일반 저작물에 관한 자유라이선스로는 유일하게 글로벌 한 표준을 갖고 있다. 한 나라에 머물지 않는 저작물의 이용 및 분쟁해결을 위해서는 세계 표준의 규약이 필요하다는 점에서 이는 중요한 장점으로 평가된다.[21]

3. 지식공유운동의 성과와 한계

정보란 여러 사람과 나눌수록 더욱 그 가치가 증가된다. 자신이 가지고 있는 정보 를 여러 사람과 공유함으로써 정보는 더욱 유용한 가치를 지니게 되며, 이는 개인의 가치를 창출하는 것에 그치지 않고 사회적 가치까지도 촉진하게 되는 것이다. 이런 관점에서 생각할 때 〈GNU 프로젝트〉의 성과는 '독점소프트웨어에 맞서 새로운 정 보의 생산과 유통의 흐름'을 만들어 내고 '소프트웨어의 원래의 생산방식과 유통방식 을 복원'하고, 이용자 간에 서로의 정보를 공유하도록 함으로써 '사회적 부를 증가시 키는 방식을 복원'했다는데 가장 큰 의의가 있다. GNU는 정보재의 고유한 특성을 인 위적으로 억누르는 지적재산권에 대항하여 정보공유의 새로운 방식이 공상적 사고 에서가 아니라 구체적인 현실로 가능하다는 확실한 가능성을 보여주었다.[22]

그리고 이들은 정보공유정신에 입각한 소프트웨어를 통해 이용자가 스스로 소프 트웨어를 자신에 맞게 수정할 수 있는 권리를 가져야 하며, 이러한 자유로운 소통을

든 권리 구제방법을 행사할 수 있다. 〈CCL〉은 자유이용이 가능한 저작물을 공급하는 한편 자유롭게 이용할 수 있는 저작 물과 그렇지 않은 저작물에 대한 확실한 구분을 가능하게 하여 아무런 이용허락의 의사표시가 없는 저작물의 경우에는 원칙적으로 모든 권리가 유보되어 있다는 것을 자연스레 인식시켜준다. 따라서 이용자들로 하여금 올바른 정보 공유의 이 해와 함께 저작권에 대한 확고한 인식을 갖도록 하는 교육적 효과가 있다고 할 수 있다.

20 2009년 10월 현재. CCL 공식홈페이지 (http://creativecommons.org/international)

21 윤종수, 「디지털 시대의 저작권과 Creative Commons License」, 2009, 19-20쪽. 위의 원문 자료를 찾기 어려울 경우 는 아래의 윤종수 판사 홈페이지를 참조하라. (http://sites.google.com/site/hybridthinker/sharing-information/keulieitibeu-keomeonjeu)

22 주철민, 「인터넷은 자유다-자유 소프트웨어 운동」, 「디지털은 자유다」, 이후, 2000, 252-253쪽.

통해 독점적 소프트웨어를 제거하는 동시에 인위적으로 정보의 흐름을 막는 지적재산권에 대항해야 한다고 주장한다. 그러나 GNU의 철학으로 탄생한 GNU/LINUX의 성공에도 불구하고 GNU의 철학은 널리 알려지지 못하고 안타깝게도 많은 사람들이 GNU/LINUX를 무료소프트웨어나 마이크로소프트의 윈도우에 비해 값이 싼 상품 정도로 여기고 있을 뿐이다.[23]

〈GPL〉은 지적재산권제도를 인정하면서도 이를 이용하여 저작권 제도의 단점을 극복한 모범적 사례라 할 수 있고 할 수 있다. 〈GPL〉은 적극적인 라이선스 조건을 요구함으로써 자유소프트웨어 진영을 공고히하고 또 점차 확대해 나가고 있다. 이를 위해 〈GPL〉정책은 여러 가지 장치들을 마련하고 있는데 공개소프트웨어 중에서도 높은 채택률 등을 봤을 때 상당한 성과를 거두고 있는 것[24]으로 평가 받는 반면에 다른 공개소프트웨어 라이선스 정책과 비교해 지나치게 엄격하다는 점에서 대중성이 떨어지는 것도 사실이다. 그러나 〈GPL〉은 소프트웨어분야에서뿐만 아니라 철학적인 면에서도 〈CCL〉 등의 공유운동에 많은 영향을 준 것은 업적이라 할 수 있다.

또한 〈CCL〉은 기존의 개발되어 있는 어떤 공유 라이선스보다 법률적으로 세련되고, 창작자가 매우 편리하게 스스로 라이선스를 조합할 수 있도록 하는데, 이 라이선스의 조합은 단순히 복제, 배포의 자유만 허용하는 라이선스에서부터 〈GPL〉까지 포함하는 등 범위가 매우 넓다. 따라서 CC는 자신의 저작물을 공유하고자 하는 창작자들에게 많은 호응을 얻고 있다. 로렌스 레식 교수는 자신의 저작에서 〈CCL〉은 저작권법의 목적인 공익과 창작자의 사적이익 사이에서 균형을 실현시키는 것을 목적으로 한다고 말한다. "크리에이티브 커먼스 프로젝트는 저작권과 경쟁하려고 하지 않는다. 이 프로젝트는 오히려 저작권을 보완한다. 그 목적은 저작자들의 권리를 패퇴시키는 것이 아니다. 오히려 저작자와 창작자들이 보다 신축적이고 저렴한 비용부담으로 자신의 권리를 보다 쉽게 행사할 수 있도록 하자는 것이 이 프로젝트의 목적이다. 이런 변화로 생겨나는 차이는 창작물이 더욱 원활하게 전파되도록 할 것이라고

23 주철민, 앞의 글, 257-260쪽.
24 고철수, 「공개소프트웨어 Review : GNU 〈GPL〉을 중심으로」, 「토론회, 국내외 정보공유운동 모델과 Open Access License」, 정보공유연대, 2003, 53쪽.

우리는 믿는다."[25]

그 활용분야도 비즈니스, 학계, 예술계, 전통적 미디어, 뉴미디어 등의 다양한 분야로 확대되고 있고[26] 국내도 작년 통계에 따르면 미국을 제외한 다른 나라들 중에서 4위 안에 드는 라이선스 적용례를 보여주고 있고, 최근에 들어와서는 한국판 라이선스로 연결되는 트래픽이 CC 전체의 트래픽 중 2위를 차지하는 등 급격한 성장을 보이고 있다. 이러한 성장은 네이버, 다음 등 대규모 포탈의 참여가 중요한 역할을 하고 있는 것으로 추측된다.[27]

그러나 〈CCL〉은 몇 가지 구조적 한계에 대해서 비판을 받고 있다. 첫 번째는 저작권자의 자발적 의사에만 의존하고 있다는 점이다. 〈CCL〉에 의한 이용허락이 저작권 전 분야로 광범위하게 확산되지 않는다면 저작권 문제에 대해 해결하는 데에는 일정한 한계가 있다는 지적도 있다.[28] 두 번째는 〈CCL〉운동은 현재의 저작권법의 구조적 문제에 대한 해결이 아니라는 것이다. 저작권법 체제가 구축하는 질서의 문제점과 모순에 대해서는 문제제기를 하지 않는다. 즉, 저작자의 자발적 기부에 의한 콘텐츠 공유 운동에 중심을 두고 있다. 그러다 보니 자유로운 창작자 집단의 공동창작과 배포방식이나 기존의 저작권 시스템이 가지는 저작인접권의 강화문제 등 구조적 문제에는 접근할 가능성이 적다고 할 수 있다.[29] 따라서 〈CCL〉은 '유연한' 저작권 체제를 통해, 전통적인 저작권의 제약을 감소시키려는 것일 뿐이라는 것이다.[30]

즉, 〈CCL〉은 〈GPL〉의 정신에서 영향을 받고 〈GPL〉을 포괄했지만, 그 철학을 제대로 포괄하지 못했다. 결국 〈CCL〉은 단순히 저작권의 문제를 근본적으로 극복하기 위한 해결방안이라기 보다는 디지털시대의 새로운 문화를 만들어내고자 하는 사회적

25 Lawrence Lessig, 『자유문화』, 이주명 옮김, 필맥, 2004, 432-433쪽.

26 위키피디아 영문판 참조. (http://en.wikipedia.org/wiki/List_of_works_available_under_a_Creative_Commons_License)

27 윤종수, 앞의 글, 2009, 22-23쪽.

28 이대희, 「UCC 관련 저작권 쟁점」, 『UCC 컨퍼런스 발제문』, 2007, 34쪽.

29 김인수, 「오픈 컨텐츠 운동과 오픈 컨텐츠 라이선스」, 『토론회, 국내외 정보공유운동 모델과 Open Access License』, 정보공유연대 IPLeft, 2003, 22-23쪽.

30 Andy Lowenthal, "Free Media vs Free Beer", 2007.08.23. (http://www.engagemedia.org/Members/andrewl/news/freebeer/view)

문화운동의 성격이 강하다. 이것은 〈CCL〉의 대중성에 많은 기여를 하는 동력이기도 하지만 〈CCL〉의 궁극적인 한계가 될 것이다.

결론적으로 자유 라이선스 운동은 무엇보다도 먼저 여러 세력들과의 적극적 연대가 필요하다고 보인다. 〈GPL〉은 해커주의가 지닌 자유주의적 한계를 벗어나야 하고 〈CCL〉은 자신의 낭만주의적 한계를 벗어나야 한다. 연대를 통해야 저작권의 세계적 체계의 구조적 고착에 대해 효과적으로 대응할 수 있으며 자신들이 생각하는 지식과 정보의 접근이 자유로운 문화를 만들 수 있다고 생각한다.

1부 참고문헌

1. 국내문헌

강연호, 「디지털 매체 시대와 문학」, 『열린정신 인문학연구』 제13권 제2호, 원광대학교 인문학연구소, 2012.

고철수, 「공개소프트웨어 Review : GNU 〈GPL〉을 중심으로」, 『토론회, 국내외 정보공유운동 모델과 Open Access License』, 정보공유연대, 2003.12.

김도훈 외, 『디지털 시대의 인문학, 무엇을 할 것인가』, ㈜사회평론, 2001.

김바로, 「해외 디지털인문학 동향」, 『인문콘텐츠』 제33호, 인문콘텐츠학회, 2014.

김성수, 「문화의 탈경계 현상과 연결되는 다섯 용어들에 대한 검토」, 『철학과 문화』 26호, 한국외대 철학과문화연구소, 2013.

김인수, 「오픈 컨텐츠 운동과 오픈 컨텐츠 라이선스」, 『토론회, 국내외 정보공유운동 모델과 Open Access License』, 정보공유연대 IPLeft, 2003.12.

김지현, 『책을 넘어 콘텐츠 플랫폼으로』, 민음사, 2013.

김현, 「디지털인문학」, 『인문콘텐츠』 제29호, 인문콘텐츠학회 2013.

노르베르트 볼츠, 『구텐베르크-은하계의 끝에서』, 윤종석 역, 문학과지성사, 2000.

니콜라스 카, 『빅스위치』, 임종기 옮김, 동아시아, 2008.

렌달 패커, 『멀티미디어 ― 바그너에서 가상 현실까지』, 아트센터 나비 학예연구실 옮김, 나비 프레스, 2004.

로렌스 레식, 『자유문화』, 이주명 옮김, 필맥, 2004.

마르쿠스 슈뢰르, 『공간, 장소, 경계』, 정인모 · 배진희 옮김, 에코리브르, 2010.

문찬, 「디지털문화와 인문학, 그리고 디자인의 새로운 가치 추구 방향」, 『소통과 인문학』 제13집, 한성대학교 인문과학연구원, 2011.

문화체육관광부, 『전자책 독서실태 조사』, 2013.

미셸 셰르, 『엄지세대 두 개의 뇌로 만들 미래』, 양영란 옮김, 갈라파고스, 2014.

스티븐 레비, 『IN THE PLEX : 0과 1로 세상을 바꾸는 구글, 그 모든 이야기』, 위민복 옮김, 에이콘, 2012.

안종훈, 「디지털인문학과 셰익스피어 읽기」, 『Shakespeare Review』 제47권 제2호, 한국셰익스피어학회, 2011.

오병일, 「저작권을 둘러싼 쟁점들」, 『2009 동계 문화사회 아카데미 강의록』, (사)문화사회연구소, 2009.

윤종수, 「디지털 시대의 저작권과 Creative Commons License」, 2009.

이대희, 「UCC 관련 저작권 쟁점」, 『UCC 컨퍼런스 발제문』, 2007.02.

이재현, 『디지털 시대의 읽기 쓰기』, 커뮤니케이션북스, 2013.

이종관 외, 『디지털 철학』, 성균관대 출판부, 2014.

정보통신정책연구원, 「ICT 인문사회융합 동향」, 2013. 03 Vol. 01.

제이슨 머코스키, 『무엇으로 읽을 것인가』, 김유미 옮김, 흐름출판, 2014.

조지 P. 란도, 『하이퍼텍스트 3.0』, 김익현 옮김, 커뮤니케이션북스, 2009.

주철민, 「인터넷은 자유다-자유 소프트웨어 운동」, 『디지털은 자유다』, 이후, 2000.

질 들뢰즈 · 펠릭스 가타리, 『철학이란 무엇인가』, 이정임 · 윤정임 옮김, 현대미학사, 1995.

천현순, 「디지털 컨버전스 시대 인간과 문화의 변화양상」, 『탈경계인문학』 제3권 제2호, 이화여자대
학교 이화인문과학원, 2010.

최희수, 「디지털인문학의 현황과 과제」, 『소통과 인문학』 제13집, 한성대학교 인문과학연구원, 2011.

케빈 뮬렛 · 다렐 사노, 『비주얼 인터페이스 디자인』, 황지연 옮김, 안그라픽스, 2003.

한국출판연구소, 『한국 출판산업의 디지털 생태계 현황 조사 연구 보고서』, 2012.

한동숭, 「문화기술과 인문학」, 『인문콘텐츠』 제27호, 인문콘텐츠학회, 2012.

2. 해외문헌

Anne Burdick et al., *Digital Humanities*, The MIT Press, 2012.

Allucquère Rosanne Stone, "Will the Real Body Stand up?", Michael Benedikt (ed.), *Cyberspace:
First steps*, MIT Press, 1994.

Andy Lowenthal, "Free Media vs Free Beer", 2007.08.23.

Christopher Dede & John Richards, *Digital Teaching Platforms: Customizing Classroom Learning
for Each Student*, Teachers College Press, 2012.

David M. Berry (ed.), *Understanding Digital Humanities*, Palgrave Macmillan, 2012.

Dino Quintero et al., *IBM Platform Computing Solutions*, IBM Redbooks, 2012.

Eugene Chen Eoyang, *Two-Way Mirrors. Cross-Cultural Studies in Glocalization*, Lexington Books,
2007.

Hubert L. Dreyfus, *On the Internet*, Routledge, 2001.

John Perry Barlow, "A Declaration of the Independence of Cyberspace", 1996.

Jun Xu, Managing Digital Enterprise: *Ten Essential Topics*, Springer, 2013.

Marie-Laure Ryan. "Cyberspace, Virtuality, and the text", Marie-Laure Ryan (ed.), *Cyberspace
textuality*, Indiana University Press, 1999.

Mark Poster, "Theorizing Virtual reality: Baudrillard and Derrida", Marie-Laure Ryan (ed.)
Cyberspace textuality, Indiana University Press, 1999.

Marshal McLuhan, Understanding Media: *The Extensions of Man*, Routledge, 2001.

_____, *The Gutenberg Galaxy: The Making of Typographic Man*, University of Toronto
Press, 1962.

Michael Benedikt, "Cyberspace: First steps", Barbara M. Kennedy & David Bell (eds.) *The
Cybercultures reader*, Routledge, 2000.

Michael Heim, "The Erotic Ontology of cyberspace", Michael Benedikt (ed.), *Cyberspace: First*

steps, MIT Press, 1994.

_____, *The Metaphysics of Virtual Reality*, Oxford University Press, 1993.

Nicholas Carr, *The Big Switch*, W. W. Norton & Company, 2009.

Patrik Svensson, "Envisioning Digital Humanities", *Digital Humanities Quarterly*, vol. 6, no. 1, 2012.

_____, "The Landscape of Digital Humanities", *Digital Humanities Quarterly*, vol. 4, no. 1, 2010.

Pierre Levy, *World Philosophie*, Odile Jacob, 2000.

Soung-su Kim, "Human, Cyberspace and Scientism", Lancaster University UK M.A. *Thesis*, 2002.

Steven E. Jones, *The Meaning of Video Games: Gaming and Textual Strategies*, Routledge, 2008.

Steven Levy, *In the Plex : How Google Thinks, Works, and Shapes Our Lives*, Simon & Schuster, 2011.

Susan Schreibman & Ray Siemens (ed.), *A Companion to Digital Humanities*, Wiley-Blackwell, 2008.

Terrell Ward Bynum, "Global information ethics and the information revolution", Terrell Ward Bynum and James H. Moor (eds.), *The Digital Phoenix: How Computers are Changing Philosophy*, Blackwell Publishers, 2000.

Tim Frick & Kate Eyler-Werve, *Return on Engagement: Content Strategy and Web Design Techniques for Digital Marketing*, CRC Press, 2014.

Timothy W. Simpson, Zahed Siddique & Roger Jianxin Jiao, *Product Platform and Product Family Design: Methods and Applications*, Springer, 2006.

Todd Presner & Chris Johanson, *The Promise of Digital Humanities —A Whitepaper*, UCLA, 2009.

William Gibson, *Neuromancer*, Ace Books, 1984.

디지털인문학에서
시각화의 의미와 가치에 대한 고찰

———

김기홍

최근 인문학의 중요한 이슈가 되고 있는 디지털인문학에 있어 시각화는 매우 중요한 개념이자 현상이다. 본 절에서는 서구 디지털인문학의 담론들을 중심으로 시각화에 대해 살펴보고 인문학적 의의와 전망에 대해 검토하고자 한다. 먼저 디지털인문학의 효용과 역할에 대해 알아보겠다. 디지털인문학은 비교적 신생 분야이기 때문에 이에 대한 기본적인 이해가 선행되어야 할 것이다. 특히 디지털인문학이 추구하고자 하는 것, 그것을 통해 기대할 수 있는 것들을 중심으로 살펴보고자 한다. 다음, 디지털인문학에서의 시각화의 의미와 사례에 대해 알아보겠다. 특히 이 분야에서 활발히 활동 중인 영국과 미국 연구진들의 결과물을 중심으로 디지털인문학에서 시각화가 가진 의미에 대해 고찰하겠다.

1. 서론

최근 국내에서 디지털인문학에 대한 관심이 높아지고 있다. 북미와 유럽 권 학자들이 주도하는 학술조류로서, 문자 그대로 디지털기술을 인문학 연구에 적용하는 것이다. 이 분야는 단순히 역사자료나 서적에 기록된 활자와 이미지를 디지털화하는

수준을 넘어 새로운 연구방법론 제시를 고민하는 단계로 발전하고 있다.[1] '과연 인문학인가?'와 같은 학문적 정체성과 가치 구현 가능성에 대한 근원적인 의구심은 여전히 있으며 방향성과 기대효과에 대한 고민은 지속되어야 하겠으나,[2] 빠르게 확산되는 세계적 추세를 관찰해 볼 때, 최소한 현재와 미래의 인문학에 적지 않은 영향을 미칠 하나의 움직임이라는 점은 분명해 보인다.[3]

주지하다시피, 혁신적인 학문발전은 기술발전과 궤를 같이 해 왔다. 종이의 발명, 인쇄기술의 발명 등이 지식의 생산과 보급, 보전을 통한 연구 심화와 확대재생산에 기여한 바가 사례가 될 것이다. 디지털인문학에 거는 기대의 최고치 역시 컴퓨터와 인터넷 기술이 지렛대 역할을 해 혁신적인 학문발전이 이루어지는 그림일 것이다. 실제, 옹호론자 중에는 이러한 학술발전의 도저한 흐름 속에 디지털인문학을 편입시켜 권위를 부여하려는 움직임도 있다. 데 슈메트(Koenraad de Smedt)와 같은 이가 사례다. 그는 1608년 발명된 망원경의 기대효용은 전쟁에 유용한 도구 정도였으나, 갈릴레이라는 위대한 학자에 의해 학술적 목적으로 활용되면서 인간의 자연에 대한 이해의 지평을 태양계까지 확장했음을 논한다. 이와 마찬가지로 인문학자들이 디지털 기술을 진지하게 학술적 목적으로 활용한다면 그와 같은 효과를 기대할 수 있다는 주장인 것이다.[4]

본 논문은 도구적 성질인 '디지털'이 과연 '갈릴레이의 망원경'이 되어 인문학의 발전에 기여할 수 있을 것인지 가늠해 보는 것이 궁극적인 목적이며, 따라서 기술이 디지털인문학에서 획득할 수 있는 가치와 의미에 대해 알아보고자 한다. 이런 입장에

1 Niels Brügger & Niels Ole Finnemann, "The Web and Digital Humanities: Theoretical and Methodological Concerns", Journal of Broadcasting & Electronic Media, 57(1), 2013 참조.

2 박치완, 김기홍, 「디지털인문학, 인문학의 창발적 변화인가?」, 「현대유럽철학연구」제38집, 2015 참조.

3 예를 들어, 유럽과 북미 등 각국의 유수 대학과 연구단체들에 산재한 디지털인문학 연구기관들은 지난 십 수 년 간 정보교류와 공동연구를 모색하는 협력 네트워크를 구축해 왔으며, 이미 190개 연구기관이 참여하는 centerNet과 같은 체제를 형성하고 있다. Digital Humanities centerNet 웹사이트 참조. http://dhcenternet.org/; 미국 내에서도 듀크(Duke)대학과 뉴욕 시립대학을 중심으로 인문학과 예술, 사회과학, 이공계를 망라한 학자들이 참여하는 아카데미 소셜 네트워크 hastac(Humanities, Art, Science, and Technology Alliance and collaboration)이 활동 중이다

4 Koenraad de Smedt, Computing in Humanities Education: A European Perspective, SOCRATES/ERASMUS thematic network project on Advanced Computing in the Humanities (ACO*HUM), University of Bergen, 1999, 99쪽.

서 가장 눈에 띄는 것이 디지털인문학에서 중요하게 여겨지는 시각화(visualization) 분야다. 아날로그 시절에도 시각화는 중요해서, 전 사회적으로 다이어그램, 인포그래픽 등 문자와 숫자 추상을 시각이미지로 바꾸어 직관적 이해를 도모하는 일은 중요하게 여겨졌고, 꾸준히 발전해 왔다. 디지털시대에 들어 '이미지의 범람'과 같은 용어로 상징되는 전 사회적 현상과 이미지의 생산 및 조작, 디스플레이와 관련된 빠른 기술 진보에 힘입어, 양적·질적으로 과거와 비교할 수 없는 성장을 이루었고, 지식의 생산과 보급 활성화에 혁신적인 기여를 할 수 있을 것으로 기대되면서 디지털인문학에서도 중요한 분야로 자리매김했다.

디지털인문학의 외연적 확장과 내적 성숙의 과정에서 다양한 시각화 관련 프로젝트들이 수행되면서 시각화에 대한 인식에 유의미한 변화가 감지되고 있다. 높은 가독성과 같은 기능적이고 편의적인 특성의 강조에서 한 걸음 더 나아가, 진보된 디지털기술을 활용하여 지식에 대한 인식론적 확장과 변화를 추동할 가능성이 높다는 점이 조명을 받게 된 것이다. 이는 미래 지식생산 전반의 발전적 변화를 가져올 수 있다는 점에서 주목할 필요가 있다.

본 연구는 이에, 먼저 디지털인문학의 궤적 속에서 기술과 학문의 관계 형성과 변화에 대해 고찰하고, 이어서 가장 중요한 사례로 시각화를 제시하며 의미와 발전 가능성을 따져보겠다. 디지털인문학이 비교적 신생 분야이기 때문에 이에 대한 기본적인 이해가 필요할 것으로 사료된다. 이는 신생학문이나 방법론의 초기 단계에서 으레 있게 마련인 용어의 난맥과 해결을 위한 노력을 짚어보는 방식으로 논해보겠다. 이어서 디지털이라는 기술이 인문학과 관계 맺는 양상과 의미에 대해 논하며, 그 기술의 발현으로서의 시각화에 대해 특히 이 분야에서 활발히 활동 중인 영국과 미국 연구진들의 결과물을 중심으로 고찰하도록 하겠다.

2. 디지털인문학 방법론의 인식론적 쟁점

'디지털인문학'이라는 조어는 당위성과 적합성에 관한 논쟁을 야기하는 강한 경향을 보여 왔다. 국내뿐 아니라 서구에서도 마찬가지다. '디지털'과 '인문학'이라는 독립된 거대 담론체계를 하나로 합쳐놓은 조어의 무리함이나 두 용어의 직관적 이질감, 디지털 시대에 편승한 일시적 유행어 혐의 등이 원인일 것이다.

기호적 난맥뿐만 아니라 실제 연구에 있어서도 디지털인문학은 참여 주체들의 범주화나 용어 사용에 대한 인정과 합의 등 여러 면에서 정리가 잘 안 되는 복잡한 양상을 보이고 있다. 램지(Stephen Ramsay)는 『디지털인문학 정의하기(Defining Digital Humanities)』에서 "최근 이 용어는 미디어 연구에서 일렉트로닉 아트까지, 데이터마이닝(data mining)에서 교육공학까지, 학술지 편집에서 [제도권 교육계] 규범 밖의 [학술적] 블로그 활동까지, 그 무엇이든 의미할 수 있다"며, 이런 광범위한 의미의 캔버스에 기성학자들뿐만 아니라 "프로그래밍 중독자들(code junkies), 디지털 아티스트, 웹 표준화주의자들(standards wonks), 탈경계인문학자들(transhumanists), 게임 이론가들, 자유문화옹호론자들, 기록보관자, 도서관 사서, 대안교육옹호론자들(edupunks)까지"[5] 일관된 목적성이나 유사성 없는 다양한 주체들이 참여해 디지털인문학이라는 그림을 혼미하게 그려가고 있다고 진단한다.

일각에서는 컴퓨터로 제어하는 전자정밀측정기기 사용 등 디지털 기술 활용이 상대적으로 훨씬 빈번한 자연과학자를 굳이 '디지털과학자'라고 부르지 않는데, 인문학자가 컴퓨터 기술을 일부 사용한다고 왜 그를 디지털인문학자라고 불러야 하나 비판하는 이도 있다.[6] 이런 문제들을 해결하고 적확한 규정을 위해 "디지털인문학과 컴퓨팅인문학(computing humanities), 블로그 인문학(blogging humanities), 멀티모드 인문학(multimodal humanities) 등을 구분"해 사용하자는 제안도 있다.[7] 이러한 불가해성의 심

5 Stephen Ramsay, "Who's In and Who's Out", Melissa Terras, Julianne Nyhan, Edward Vanhoutte, (eds.), Defining Digital Humanities, Ashgate, 2013, 239쪽.

6 "How do you define Humanities Computing / Digital Humanities?," – http://www.artsrn.ualberta.ca/taporwiki/index.php/How_do_you_define_Humanities_Computing_/_Digital_Humanities%3F.

7 Tara McPherson. "Dynamic Vernaculars: Emerent Digital Forms in Contemporary Scholarship". HUMLab 학술

화 속에서 디지털인문학은 하나의 "통일된 분야가 아니라 일련의 융합적인 실천들"[8]로 느슨하게 정의될 수밖에 없는 실정이다.

그러나 용어의 난맥을 떠나 인문학 연구에서 컴퓨터 활용의 역사를 살펴보면, '콘텐츠 분석(content analysis)'과 같은 연구 분야의 도구로서 아날로그 시절부터 컴퓨터가 사용되어 오는 등 꽤 오랜 관계가 있음을 알 수 있다. 토마스 아퀴나스 관련 텍스트의 집대성인 부사(Roberto Busa) 신부의 『인덱스 토미스티쿠스(Index Thoisticus)』가 대표사례다. 1950년 IBM의 초기 컴퓨터를 사용한 대형 관·산·학 프로젝트로서, 1970년대 중후반 출간된 이래 신학과 철학, 문화역사학, 중세연구, 라틴학자들과 언어학자들에게 대단히 중요한 자료로 쓰였고, 그 학문적 기여도가 인정되어 디지털인문학의 효시격의 과업으로 여겨지고 있다.[9] 여러 정황으로 볼 때, 디지털인문학은 분명, 시대에 편승하는 얄팍한 영합주의 혹은 마케팅을 본색으로 하는 사이비 인문학일지 모른다는 의구심과 인문학의 건설적 패러다임 변화 혹은 '위기의 인문학'의 극복과 건강한 재생에 대한 본연적인 기대 사이에 위치해 있는 것으로 보인다.[10]

디지털인문학이 형성 중에 있으므로, 그에 대한 선행적 가치 판단은 보류하고 발전 방향을 모색해 보는 것이 현재 단계에서 합리적인 선택으로 보인다. 이런 맥락에서 위와 같은 개념의 난맥과 우려의 지속은 학문 발전에 저해요인이므로 극복 과제로 상정할 필요가 있다. 이러한 문제의식에서 연구의 당위적 목표와 적합한 방향 및 성격을 제시하며 디지털인문학을 '올바로' 정의하고 발전 가능성을 찾고자 하는 담론

대회 발표자료. Umeå University, 4 March 2008. http://stream.humlab.umu.se/index.php?streamName=dynamicVernaculars.

8 Jeffrey Schnapp & Todd Presner, "Digital Humanities Menifesto", 미국 UCLA에서 개최된 Mellon Seminar 2008-2009를 통해 발표한 인터넷 출판물. http://manifesto.humanities.ucla.edu/2009/05/29/the-digital-humanities-manifesto-20/. 접속일 : 2014년 11월 19일.

9 Burton, D.M., "Review of Index Thomisticus: Santi Thomae Aquinatis Operum Indices et Concordantiae, by R. Busa", Speculum, Vol.59, 1984, 891-894쪽.

10 매튜 커셴바움(Matthew Kirschenbaum)에 의하면 digital humanities 용어는 2001년 버지니아 대학의 대학원 학위 프로그램 이름으로 고안된 것으로서, 그는 이 용어가 확산된 것이 "마케팅 및 활용(uptake)"과 일차적인 관계가 있다고 주장한다. Matthew G. Kirschenbaum, "What is Digital Humanities and What's It Doing in English Department?", ADE Bulletin, No.150, 2010, pp.55-61; 또 톰 에이어즈(Tom Eyers)는 문헌연구에서 새로운 디지털 방법에 대한 옹호가 만드는 폐해를 지적하며, 무비판적 낙관주의에 빠진 채 표면적으로는 비판적 역사주의를 옹호하는 경향이 있다고 비판하기도 한다. Tom Eyers, "The Perils of the Digital Humanities : New Positivisms and the Fate of Literary Theory", Postmodern Culture 23(2), 2013.

이 형성 중에 있어 살펴보고자 한다. 먼저 디지털인문학을 좀 더 구체적으로 이해하기 위해 특성 일반에 대해 알아보겠다. 미국 UCLA 대학 디지털인문학 센터의 몇몇 교수들은 온라인 백서 발간을 통해 디지털인문학의 성격을 다음과 같이 정리한 바 있다.[11]

<표 1> 디지털인문학의 특징

디지털인문학의 특징	설명 및 사례
간학제적 (interdisciplinary)	지리정보시스템(GIS) 공학과 역사학의 간학제적 접근은 예컨대 문화적 산물의 이전 현상을 매핑하는 등의 학술과업에 도움을 줄 수 있다.
협업적 (collaborative)	디지털인문학 연구는 대게 팀 기반(team-based)으로 진행된다. 하나의 연구문제를 개념화하고 해결하기위해 인문학자는 물론, 기술자, 사회과학자, 예술가, 건축가, 정보과학자, 컴퓨터과학자가 협업하기도 한다.
사회적 연계 (socially engaged)	대학의 학자들뿐만 아니라 뮤지엄, 아카이브, 역사관련 학회, 도서관 등 필요에 따라 다수의 기관들이 협업을 통해 연구를 수행한다.
글로벌 (global)	기본적으로 웹 기반이기 때문에 글로벌한 특성이 있다. 이에, 전 세계의 일반 대중은 단순히 접속만 가능한 것이 아니라 비판적 참여도 할 수 있다.
시의적절성 (timely and relevant)	디지털인문학은 디지털의 첨단성, 상시 온라인을 통한 실시간 정보성 등 디지털 네트워크의 장점을 바탕으로 빠르게 변화하는 오늘날의 세계와 다양한 의미에서 긴밀히 연계되어 있다.

'간학제적', '협업적', '사회적 연계', '글로벌', '시의적절성'으로 제시된 위 논의의 핵심은 디지털 기술과 네트워크를 통한 '융합'이라는 실천적 가치가 인문학 연구에 적용된 것이라 할 수 있다. 풀어보자면, 디지털인문학은 개별 학제들의 독립적 연구보다는 간학제적이고 다학제적으로 진행되는 특성이 있으며, 조직화와 협업을 통한 연구가 당연히 강조된다. 이런 협업은 연구주체인 대학과 도서관, 학회, 뮤지엄 등 유관기관들과의 사회적 연계까지도 포함하며, 더 나아가 '월드 와이드(world wide)'하게 구축된 웹의 특성을 십분 활용해 글로벌적 수행을 기본으로 한다. 이런 연계성에 첨단을 추구하는 디지털 미디어와 통신기술의 융합적 발전까지 더해지면, 빠르게 변하는 세계에 실시간으로 적응할 수 있는 시의적절성까지 갖춘 것이 디지털인문학의 특성

11 Todd Presner, Chris Johanson, The Promise of Digital Humanities : A Whitepaper, UCLA 대학 온라인 출판물, (본 연구의 맥락에 맞춰 내용과 형식을 재구성). 2009, http://www.itpb.ucla.edu/documents/2009/PromiseofDigitalHumanities.pdf, 접속일 : 2015년 6월 20일.

이라는 것이다.[12]

강조되어야 할 점은 이러한 특성들에 의해 인문학 연구가 더 이상 혼자 책을 읽고 글을 쓰는 행위가 아니라 교류성과 집단성, 협력성 등을 근간으로 하는 성격으로 바뀌었다는 것이다. 이는, 최소한 이 분야 내에서, 지식의 생산과 확산 및 활용방식의 포괄적 변화를 예견하는 것으로 여겨진다. 예를 들어 학술대회를 통한 면대면 교류, 전문가 심사(peer review)를 통한 학술지 발간과 인용 등 학자들이 유무형의 영향을 주고받았던 고전적이고 아날로그적인 상호작용 방식이 크게 변해, 가상세계에서의 공동 작업이라는 특성에 수렴하게 된다는 의미다.[13]

위에 열거된 특성들은 현행 디지털인문학의 일반적 성격을 기술한 것이지만, 학문 연구가 디지털기술을 매개로 간학제적 협업, 글로벌적 연계를 수행한다는 진술은 완료보고라기 보다 하나의 지향점이나 목표라고 볼 수 있다. 이를 달성하고 지속하기 위해서는 물질, 비물질적 환경이 필요할 것이다. 연구목적에 부합하는 디지털기기와 개별 연구자들을 묶어주는 네트워크 시스템, 연구 성과의 저장과 검색을 지원하는 아카이브 시스템 등 대규모의 하드웨어와 소프트웨어 설비가 요구되는 것이다. 이런 인프라 구축은 개별 연구기관이 감당하기 힘든 규모의 재원을 필요로 하므로, 국가 교육지원기관 등 공적재원투자가 필요하다. 자본조달과 기술적, 물리적 환경구축에 덧붙여, 쉽게 어울리기 힘들어 보이는 서로 다른 분과학문의 학자들, 예컨대 어문계열 학자와 컴퓨터공학자들이 공동의 연구 과제를 선정하고 연구팀을 조직해 실제 연구에 착수하기 위해서는 인적교류와 정보교환, 관심 연구주제 공유, 의기투합 등을 위한 상당한 시간과 노력 또한 필요할 것이다.

이런 과업들이 1990년대 후반에서 2000년대 초반 사이 서구 학계에서 활발히 이루어졌다. 2002년 유럽연합의 재정지원에 의해 출범한 대규모 사이버인프라 구축사업인 '연구 인프라스트럭처 구축을 위한 유럽 전략 포럼' 즉 ESFRI(European Strategy Forum on Research Infrastructure)나, 그 일환으로 진행된 디지털인문학 사업인

12 위의 글.
13 위의 글.

DARIAH(Digital Research Infrastructure for the Arts and Humanities)가 대표적 사례일 것이다.[14] 이 시기는 인문학 연구에 컴퓨터의 일부 기능을 사용하는 소박한 수준에서 컴퓨터의 기술적 특성이 연구 자체의 특성 및 성과와 의미 있게 결합되는 단계로 넘어가는 '형성기'라 할 수 있다. 수행된 과업들 또한 그 목적에 부합하게도, 이미지 스캐닝을 포함하여 대규모의 디지털 데이터화 프로젝트, 기술적 인프라 구축 등이 주류를 이루었다. 이에 임하는 학자들은 주로 자신이 소속된 학제의 테두리를 벗어나지 않는 선에서 디지털인문학 활동을 수행했다. 주요 과업은 "분류 체계나 마크업(mark-up) 언어[15], 텍스트 인코딩, 학술지 편집" 등 전통적인 텍스트 분석 관련 연구가 주를 이루었고, 연구 목적에 맞게 컴퓨터의 활용 역시 "데이터 검색 능력 함양, 코퍼스(corpus) 언어학의 자동화, 하이퍼카드의 최적 구성[16]" 등 기능과 효율 극대화가 단기목표였다. 이렇게 데이터를 하나하나 쌓아가고 의미 있는 배열과 상호관계를 고민하는 환경과 분위기에서 연구방법론적 지향점은 당연하게 정량적(quantitative) 접근이 지배적이었다.[17]

기술과 연구의 관계에 대한 의미와 가치 변화를 배경으로 이 시기부터 '디지털인문학'이라는 용어가 학자들에게 빠르게 수용되기 시작했다. 일부 학자들에 의해 디지털기술이 실제 인문학 발전에 기여할 가능성이 발견된 것이다. 이는 지식생산 방식에 있어 디지털인문학의 위상을, 연구에 대한 단순한 "지원 서비스 정도의 낮은 지위에서 고유의 전문가적 실천과, 엄격한 잣대와, 흥미로운 이론적 탐구를 꾀하는 진

14 '연구 인프라스트럭처 구축을 위한 유럽 전략 포럼' 즉 ESFRI(European Strategy Forum on Research Infrastructure)는 2002년 유럽연합의 재정지원에 의해 출범한 대규모 사이버인프라 구축사업으로서, 이 거대 기획은 38개의 초기 프로젝트로 출발했는데, 그 중 디지털인문학과 관련된 대표 프로젝트로서 '인문학 분야 디지털 연구 인프라스트럭처' 구축사업, 즉 DARIAH(Digital Research Infrastructure for the Arts and Humanities)가 있다. Andreas Henrich & Tobias Gradl, "DARIAH(-DE): Digital Research Infrastructure for the Arts and Humanities - Concepts and Perspectives", International Journal of Humanities and Arts Computing 7, 2013, 47~58쪽.

15 컴퓨터 언어로서, 시작과 끝이 '〈', '〉', '〈/'와 같은 마크로 된 언어다. 사례로 인터넷 언어 중 가장 잘 알려진 HTML을 들 수 있는데, 이는 '하이퍼텍스트 마크업 언어'(Hyper Text Markup Language)의 줄임말이다.

16 원문은 'stacking hypercards into critical arrays'이다. 이때, 하이퍼카드는 애플사의 매킨토시 컴퓨터 소프트웨어의 이름으로, 하이퍼텍스트 구현에 필요한 문자, 그래픽, 영상, 음성 등을 수용할 가상의 카드를 종류별로 쌓아 스택(stack)을 구성하는 방식으로 되어 있다. 따라서 'stacking'은 이러한 구성작업을 일컫는 동명사다.

17 Jeffrey Schnapp & Todd Presner, 앞의 글.

정한 지적 노력으로 격상"시킨 신호[18]로 해석되고 있다.

필요한 인프라와 분위기가 갖춰지고 대단히 많은 수의 연구들이 수행되면서, 디지털인문학의 성격은 빠르게 변하게 된다. 프로젝트들의 규모가 커지고 복잡해짐에 따라 점점 난이도가 높은 디지털 기술이 요구되었고, 컴퓨터 사용에 상당히 능숙한 연구자들이 등장하면서 디지털인문학에서 '디지털'이 차지하는 비중이나 활용방안에 대한 인식이 큰 폭으로 변한 것이다. 이들 연구자들이 이전 연구자들과 다른 것은 '인문학 연구를 위한 컴퓨터의 부차적 사용'이 아닌, 컴퓨터 사용과 디지털 기술 자체에 의미를 부여하기 시작했다는 점이다. 이는 디지털인문학이 초기 단계에서 다음단계로 빠르게 발전하면서 자연스럽게 세대구분이 이루어 졌음을 의미한다. 최근의 디지털인문학 연구 경향의 추이를 통해 자세히 접근해 보자. 영국 유니버시티 칼리지 런던(UCL)의 디지털인문학 센터의 나이언(Julianne Nyhan)은 중요한 몇 개의 디지털인문학 활동을 아래와 같이 분류한 바 있다.[19]

〈표 2〉 디지털인문학의 중요 활동과 사례

중요 디지털인문학 활동	사례
커뮤니케이션과 콜라보레이션	영국 UCL 대학의 "Trsnscribe Bentham" 프로젝트 : www.ucl.ac.uk/transcribe-bentham
텍스트 코딩과 분석	TEI (Text Encoding Initiative) 프로젝트 : www.tei-c.org
데이터마이닝과 텍스트 분석	아가사 크리스티 작품에 대한 이언 랭카셔의 프로젝트(Ian Lancashire's Work on Agatha Christie) : radiolab.org
시각화	미국 스탠포드 대학의 "Mapping the republic of letters" 프로젝트 : republicofletters.stanford.edu
멀티미디어 – 새로운 의미 및 이해 경험	"Qrator" 프로젝트 : Qrator.com
가상현실 : 건축과 고고학적 모델	영국 King's College London 대학의 "King's visualization lab" 프로젝트 : http://www.kvl.cch.kcl.ac.uk/

18 Katherine Hayles. "How We Think: Transforming Power and Digital Technologies", in David Berry (ed.), Understanding the Digital Humanities. Palgrave, 2011. 42-44쪽.

19 Julianne Nyhan, "Introduction to Digital Humanities", 2014년 9월 27일 영국 Kent 대학교의 심포지엄 "Knowledge Machines: The Potential of the Digital. A Symposium on Alternative Practices for Humanities Research" 강연실황 영상에서 발췌하여 재정리. http://disruptivemedia.org.uk/knowledge-machines-conference-report-and-video-recordings-now-available/. 접속일 : 2015년 5월 7일.

이미지와 이미지로 상상하기(imagining) : 작품의 디지털화 및 이미지 데이터 통합을 위한 이미지 프로세싱	중세 아일랜드 양피지 문서 재구성 프로젝트 "the great parchment book" 프로젝트 : greatparchmentbook.org
e사이언스(eSience), 그리드(Grids), 가상연구 환경	독일의 "TextGrid" 프로젝트 : textgrid.de
디지털인문학 학술지	계간 디지털인문학 : www.digitalhumanities.org/dhq/

위의 활동 분류를 목적별로 살펴보면, 디지털 기술의 연구방법에의 적용(Text Coding and Analysis, Data Mining and Text Analysis), 사료 디지털화를 통한 보존(Images and Imagining), 연구 및 교육효과 극대화(Communication and Collaboration, Visualization) 등으로 나누어 볼 수 있다. 이는 컴퓨터나 기술이 결국 인문학 연구의 목적 달성을 위한 수단이라는 상식을 재확인시켜준다. 그러나 '간학제적', '협업적', '사회적 연계', '글로벌', '시의적절성' 등 디지털인문학의 이상 실현 가능성을 기준으로 살펴보자면, 이제 그 수단이 '단순한 수단일 뿐'으로 격하될 수 없는 맥락에 놓이게 되었음 또한 분명하다.

예를 들어보자. 표의 최상단 프로젝트 사례인 'Trnascribe Bentham'은 영국의 한 대학 디지털인문학 센터가 수행한 것으로서, 공리주의 사상가인 벤담(Jeremy Bentham)이 남긴 상당 분량의 미출간 원고를 스캔하고, 그 내용을 디지털 텍스트로 코딩하는 것이 골자다. 일견, 가치 있는 고전 텍스트들을 디지털 데이터로 축적해놓자는 전 세대의 단조로운 디지털인문학 연구 방향에 가까워 보인다. 그러나 이 프로젝트는 'Transcription Desk'라는 소프트웨어 플랫폼을 제공함으로써 연구의 방향과 가치, 목표를 완전히 바꿔놓는다. 즉, 인터넷 접속 가능한 유저면 누구나 참여하여 벤담의 원고 스캔 이미지를 모니터로 확인하며 자신의 컴퓨터를 사용해 텍스트로 옮겨 입력할 수 있도록 디자인한 것이다. 이를 통해 특별한 기술 없이 위대한 사상가의 업적을 디지털화하는 역사적 작업에 누구라도 참여할 수 있게 되었다. 협업이니 연계니 글로벌이니 하는 이상들이 구호로만 존재하는 것이 아니라 디지털인문학 프로젝트 안에서 구현되는 것이다. 현재도 이 프로젝트는 진행 중이며, 입력의 양을 기준으로 기여자들의 순위가 웹사이트에 발표되고 있는데, 프로젝트의 참여자로 이름을 남기게 되는 것이 거의 유일한 대가임에도, 벤담의 육중한 이름값과 집단지성적 참여문화의 내재적 힘이 더해져 상당히 많은 이들이 자발적으로 작업에 참여하고 있다. 고등교

육기관인 대학에서 시행하는 프로젝트답게, 유명학자의 수기원고를 단순히 스캔하거나 타이핑을 통해 디지털데이터로 처리 및 적재하는 것이 아니라, 협업적인 시민참여 학술활동이 가능하도록 디지털기술을 적용해 인문학적이고 교육적 프로젝트로 구성한 것이다.

이 밖에 위의 표에서 보듯, 런던 큐가든(Royal Botanical Gardens at Kew), 로열 셰익스피어 극장 등 국보급 건축물과 고고학적 대상들을 3D로 모델링하여 가상현실 환경을 만들고, 실시간 3D나 상호작용 미디어 등의 기술과 연계한 'King's visualization lab' 프로젝트나, 사이버스페이스에 연구자들의 협업을 돕는 가상연구환경(virtual research environment)을 제공하고 개별연구자의 연구를 기술적으로 지원하는 'Textgrid' 등의 프로젝트들은 모두 디지털 기술의 빠른 발전을 바탕으로, 연구의 보조수단으로서의 디지털 기술이 아닌 기술 주도형 연구과제를 통해 '간학제적, 협업적, 사회적 연계, 글로벌, 시의적절성'과 같은 디지털인문학의 목표일반을 달성해가는 사례라 하겠다.

이를 통해 얻을 수 있는 소결은, 인프라 구축과 데이터 집적에 힘을 쏟은 초기 프로젝트가 컴퓨터 프로그래머 등과 같은 연구 외부 인사들이 '납품'한 기술 플랫폼을 사용한 것이라면, 현행의 경향은 "환경과 도구(tool)를 직접 만들어 지식의 생산은 물론 활용관리(curating)에" 적용하는 단계로 진일보했다는 것이다.[20] 즉, 연구 바깥을 맴돌며 '활용 중' 혹은 '활용대기상태' 정도에 머물러 있던 '기술'이, 과제 창안과 기획, 실행 등 전 단계에 걸쳐 연구 그 자체의 일부로 녹아들었다는 점이다. 이에, 연구계획의 자유도가 높아져, 오히려 기술이 아니라 인문학자들의 기획이 더욱 중요해 지게 되었다는 점이 지적되어야 한다. 내적 완결성을 높이기 위한 데이터 가공이 되었건, 참여나 지식공유를 유도하는 교육적 목표가 되었건, 연구자 기획의 자유도와 성공가능성은 현저히 상승했으며, 이제 단순히 방대한 양의 스캔 이미지와 데이터 코딩 수준을 떠난 디지털인문학은 새로운 국면을 맞이하게 된 것이다.

20 Todd Presner, 'Digital Humanities 2.0: A Report on Knowledge', 2010. 6쪽. 인터넷 출판물 http://cnx.org/content/m34246/1.6/?format=pdf, 접속일 : 2015년 6월 20일.

이런 변화는 의미하는 바가 커서, 인프라 구축에 방점이 찍힌 초기 단계를 '첫 번째 물결(wave)', 다음 단계를 '두 번째 물결'로 표현하는 이도 있으며, 두 번째 물결을 "완전히 새로운 학제적 패러다임과 융합적 [연구의] 장, 하이브리드 방법론, 새로운 [디지털] 출판 모델"을 제시한 것으로 평가하기도 한다. 이 평가에 의하면, 첫 번째 물결의 개괄적 성격이 정량적이었던 것에 비해 두 번째 물결은 기본적으로 정성적(qualitative)이며 "해석적, 경험적, 감성적"인 접근이 더해져, "생성적(generative)" 성격을 가지게 되었다.[21] 디지털인문학에서 컴퓨터 기술이 단순 기능지원이 아니라 "오늘날 인문학에서 제기되는 많은 의문들을 생각하기 위해 요구되는 가능성의 [기본] 조건"이 되고 있다는 주장이 나오기에 이른 것이다.[22]

디지털인문학의 발전 방향을 논의한 본 장에서, 디지털기술이 단순 지원도구에서 연구의 일부로 녹아들었음을 알아보았다. 구체적으로 이 '녹아듦'을 잘 설명해주는 것이 시각화다. 이는 시각적인 것의 중요성이 강조되는 시대적 분위기와 함께, 연구 대상이나 연구 업적이 오프라인 세계에 존재하는 텍스트나 물리적인 연구대상을 디지털 인화를 통해 데이터로 변환된 것을 일컫던 과거와 달리 원래부터 디지털로 생산된(digital-born) 정보들로 넘쳐나는 현상을 반영한 것이다. 다음 장에서 이에 대해 자세히 짚어보며, 특히 디지털인문학의 연구방법론으로서의 시각화에 대해 고찰해 보겠다.

3. 디지털인문학에서 시각화의 연구방법론과 인식론의 변화

1) 시각화의 특성과 인식론적 변화

디지털인문학 내에서 중요한 연구 '활동(activity)'으로 분류되는 시각화는[23] 텍스트

21 Jeffrey Schnapp & Todd Presner, 앞의 글.

22 David Berry, "The Computational Turn: Thinking about the Digital Humanities", Culture Machine Vol.12, 2011, 2쪽.

23 앞의 장 〈표2〉 '디지털인문학의 중요 활동과 사례' 참조.

나 숫자와 같이 추상적 대상을 이미지로 재현하는 것이다. 쉽게 그래프나 차트와 같은 것을 생각해 볼 수 있다. 본래 시각적이지 않은 추상적인 그 무엇을 시각적 대상으로 만든다는 것이다. '디지털인문학에서의 시각화'라는 카테고리와 이에 대한 토의 필요성은, 직관성과 같은 본래의 기능적 유용성에 디지털기술의 발전된 특성이 결합해 인문학 연구에 어떤 부가적인 영향력을 행사하고 있음을 전제로 한다. 다시 말하자면, 텍스트를 과거와는 다른 기술적 방식으로 구현함으로써 인문학이라는 학문세계에 단순한 문자, 숫자, 그림 이상의 의미가 되어 개입하고 있다는 것이다. 그 범위와 한계, 기대효과와 우려, 미래전망에 대해 논하도록 하겠다.

디지털인문학 성과들의 사회적 장점은 그것이 다른 연구의 토대연구가 된다는 것이며, 뜻하지 않은 연구 영감을 불러일으키는 원천이 된다는 점이다. 예컨대 미국 링컨(Abraham Lincoln) 전 대통령의 출간물 디지털화 및 인터넷 공개 프로젝트를 주도한 스토웰(Daniel W. Stowell)은 콘텐츠의 주요 이용자가 응당 역사학자일 것으로 예측했으나, 서비스 이후 분석을 통해 옥스퍼드 대학 출판부의 영어사전 편저자들이 특정 단어의 출현 시기를 추적하기 위해 이 사이트를 가장 많이 이용한 것을 알고 놀랐던 일을 보고하며, 이렇게 제공된 디지털인문학 데이터들은 상상하기 힘든 방식으로 연구에 응용된다는 점에서 흥미롭다고 평가한 바 있다.[24]

시각화 역시 이런 기능적 장점에 큰 의미를 부여할 수 있을 것이다. 디지털인문학 초기의 시각화 방법은 주로 텍스트를 분석해 표로 제시하는 것이었는데, 이는 어떤 사실이나 현상을 발견할 목적으로 수행된 시각화라기보다 일단 인코딩된 방대한 자료들을 일목요연한 시각적 차트로 재현하는 과정에서 예상하지 못한 패턴의 발견이 연구를 추동하는 재료가 되는 방식이 많았다. 17, 8세기 영어권 작가 100명의 작품을 인코딩해 어휘 사용의 빈도 등을 측정, 분석한 한 영문학자의 디지털인문학 시각화 연구를 사례로 들어보자. 이 연구는 대상 작가들이 사용한 대명사나 동사 등 일상어 (common word)를 쓰는 경향에서 특이점이 있지 않은지 알고자 한 것으로, 개별 작품들

24 Patricia Cohen, Digital Keys for Unlocking the Humanities' Riches, The New York Times, 2010년 11월 16일, 미국 뉴욕타임즈 신문 인터넷판, http://www.nytimes.com/2010/11/17/arts/17digital.html?_r=0 접속일: 2015년 6월 17일.

에서 추출된 어휘들이 방대한 데이터로 코딩되고 시각화되어 연구자에게 많은 영감을 주었다. 그 중에는 1인칭 대명사 사용 패턴 데이터도 있어서 이를 통해 영국, 미국 작가들이 '나'(I/my/me)를 주로 쓰는데 비해 호주 작가들이 '우리'(we/our/us)를 통계적으로 유의미한 정도로 많이 쓰는 것을 발견했고, 이러한 우연치 않은 발견이 이 영문학자를 추동해 그 원인을 문화적, 문학적, 역사적 프레임 등을 동원해 분석 및 해석해 들어가는 연구를 수행하게 만든 사례도 있다.[25]

이처럼, 디지털인문학 초기의 연구는 기본적으로 '양적 접근'이었기 때문에, 극단적으로는 컴퓨터가 없어도 어마어마한 노동력을 동원해서 수행이 가능한 성격의 프로젝트들이 많았다. 컴퓨터의 연산속도의 우수성을 따라가지 못할 뿐, 당시의 시각화 역시 마찬가지였다. 이에 비해 질적 접근으로 바뀐 오늘날 디지털인문학 연구에서의 시각화는, 이미지 표현의 방식과 함께 네트워크, 사이버스페이스, 협업과 같은 요소가 더해졌다는 점에서 큰 차이를 보이고 있다. 즉, 과거에는 텍스트를 직관적인 차트로 재정리하거나, 복잡한 수치와 계산식들을 그래프로 일목요연하게 정리해주는 부가적인 것이었다면, 디지털인문학의 심화와 함께 오늘날에는 그 자체가 의미를 구성하면서 연구의 방법과 절차의 중심에 서거나, 시각화 없이는 수행할 수 없는 연구기획들이 발표되고 있는 것이다.

이는 시각화 관련 소프트웨어의 광범위한 사용 확대와 직접 관련이 있다. 최근 많은 프로그램들이 인터넷상에서 유, 무료로 제공되고 있어 학자들의 이용이 빈번해 지고 있다. Gephi, Google Fusion Tables REST API, IBM ManyEyes, NodeXL[26]와 같은 것들이 인터넷을 통해 손쉽게 접근해 볼 수 있는 플랫폼들이다.

이런 환경은 시각적 재현에 대한 도구적 요구를 넘어선 연구 방법론의 새로운 인식론을 제시하고 있다. 여기서 '방법론'은 연구방법에 관한 도구적 관점, 즉 연구 방법(research method)이라는 의미도 있으나, "연구주제와 방향에 관한 인식론적 관점"이라

25 John Burrows, "Textual Analysis", Susan Schreibman, Ray Siemens, & John Unsworth (Eds.) A Companion to Digital Humanities, Blackwell, 2004.

26 이들 시각화 관련 툴들은 다음 웹사이트를 통해 사용할 수 있다. Gephi: https://gephi.github.io/; Google Fusion Tables REST API: https://developers.google.com/fusiontables/; IBM ManyEyes: http://www-969.ibm.com/software/analytics/manyeyes/; NodeXL: http://nodexl.codeplex.com/

는 의미의 방법론(methodology)[27]이라는 의미에 더욱 무게가 실린다. 시각화의 의미 변화가 연구에 대한 인식론의 변화와 관련을 맺으면서, 이제까지 보지 못했던 새로운 연구의 주제와 방법을 제시하는 한편, 최소한 디지털인문학 분야 내에서, 연구 그 자체에 대한 인식도 바꿔놓고 있는 것이다.

주지하다시피, 시각화는 "百聞이 不如一見"이나, 서구적 언어 관습에서 "I see!"가 시각현상 보고가 아니라 "알겠어!"라는 인지상태 진술이라는 데서 알 수 있듯, 인지적 관점에서 오랫동안 중요하게 다루어져 왔다. 예를 들어 아른하임(Rudolf Arnheim)은 이 분야의 고전인 『시각적 사고』에서 쇼펜하우어(Arthur Schopenhauer)가 "추리 (reasoning) 즉, 이치를 따지는 것이 무엇인가를 받아들인 후에야 무언가를 내어놓을 수 있다는 의미에서 여성적"이라고 말한 것을 인용하며, "시공간의 사상(事象)에 대한 정보가 없으면 인간의 뇌는 작용할 수 없"기 때문에 "인간의 마음은 이 세상에 적응하기 위해 정보를 수집하고 또 그것을 처리"하는 두 가지 기능을 해야만 한다고 주장한 바 있다.[28] 이를 통해 그는 "시각(視覺)과 사고(思考)를 관습적으로 분리" 해 온 것을 비판하며 "사고라는 용어를 지각에서 떼어놓을 방도가 없[고, 따라서] 시지각은 시각적 사고(visual perception is visual thinking)"[29]라는 주장을 통해 시각성과 인지적 활동의 불가분성을 강조했다.

시각연구에서 의미 하는 바도 유사하다. 프로서(Jon Prosser)는 연구에 있어서 "'시각화하다(visualize)' 혹은 '시각화'라는 용어는 인식론적인 근거에서 연구자의 이해를 형성하는 속성(sense-making attributes)을 일컬으며, 개념의 형성, 분석 프로세스, 재현양식 등을 포함"한다고[30] 소개한다.

디지털인문학에서의 시각화는 연구결과물에 삽입된 보조적 수단으로서의 이미지 정도가 아니라 연구 과정에 개입해 그 이상의 의미를 수행한다는 데서 의미를 찾을

27 이희은, 「문화연구의 방법론으로서 가추법이 갖는 유용성」, 『한국언론정보학보』제54호, 2011, 77-78쪽.

28 루돌프 아른하임, 『시각적 사고 (개정판)』, 김정오 옮김, 이화여자대학교 출판부, [1969] 2004. 19쪽.

29 위의 글, 37쪽.

30 Jon Prosser, "Visual Methodology: Toward a More Seeing Research", in Norman Denzin & Yvonna Lincoln (Eds.) The SAGE Handbook of Qualitative Research, Sage, 2011, 479쪽.

수 있다. 이에, 제솝(Martyn Jessop)은 디지털인문학에서의 시각화와 기존 출판물의 일러스트레이션이 변별되는 두 가지 요소를 첫째, 상호작용성과 둘째, 그래픽 재현과 그 재현에 사용된 추출 데이터 양자의 조작(manipulation) 가능성으로 비교하며 이미지가 연구에서 가질 수 있는 부가적인 의미를 탐색한다.[31] 기존 출판물의 일러스트레이션은 대체로 보조적 성격이 강하며, 텍스트 안에 갇혀 고정된 상태다.

이런 의미에서 기존의 일러스트레이션들이 부가적인(support) 은유 장치의 성격이었다면, 디지털인문학에서의 시각화는 데이터를 다양한 방식으로 재현한 것으로서, 그 자체로 연구와 분석의 대상인 '가시적인 정보 덩어리'가 된다. 여기에 GUI와 같은 시각적 직관성 극대화를 통한 대중화나 시각표시기술의 기능성 향상, 상호작용적 성격 등이 덧붙여지면서 이미지의 사용가능성이 크게 증대되었다. 다시 말하자면, 기존의 연구가 '이미지에 대한' 연구이거나, '이미지를 보조적으로 배치한' 연구(결과)의 성격이 강했다면, 디지털인문학에서의 시각화는 '이미지를 통한' 연구가 된다는 의미다. 이런 맥락에서 디지털 시각화가 단순한 방법(method)를 넘어 연구방법론(methodology)으로 발전할 수 있을 가능성이 점쳐지는 것이다.[32]

이는 연구에 있어서 시각적인 것을 단순한 대상과 커뮤니케이션 도구로 인식하는 구분과 연계된다. 즉, 시각 정보(visual information)와 시각 커뮤니케이션(visual communication)을 구분하는 것으로, 문서의 내용을 시각화 한 시각정보와 "의도, 사회적 상호작용, 맥락, 또는 다양한 [사회적] 진행과정에서 발생하는 변수들"을 포함하는 것이 시각 커뮤니케이션이라는 것이다.[33] 다시 말해, 텍스트 정보로서의 시각적 대상을 만들기 위한 시각화 작업과, 시각을 통해 연구를 수행하기 위한 시각화가 구분될 필요가 있는 것이다. 이는 연구방법의 도구적 요청과 인식론적 요청의 차이라 할 수 있다.

디지털인문학에서의 시각화가 정보제공 기능을 넘어 시각적 인지, 시각 커뮤니케

31 Martyn Jessop, "Digital Visualization as a Scholarly Activity", Literary and Linguistic Computing 23(3), 2008.

32 위의 글.

33 Estelle Jussim, "The Research Uses of Visual Information," Library Trends 25 ,1977. 763-778쪽.

이션 등 연구의 인식론적 지평을 넓혀나가고 있음에 대해 논하였다. 기술적 발전에 의해 시각화가 연구의 외부에 위치한 부차적인 수단에서 연구의 '안으로' 들어왔다는 것이 골자다. 이제, 사례를 통해 인문학에서 시각화가 수행하고 있는 역할에 대해 고찰해 보고, 의미와 발전가능성을 짚어보기로 하겠다.

2) 사례연구 : '서신공화국 매핑' 프로젝트의 인문학적 함의

표 1에서도 보듯, 미국 스탠포드 대학의 '서신공화국 매핑(Mapping the republic of letters)' 프로젝트는 디지털인문학의 시각화 분야에서 대표성을 인정받는 연구다. 요약하자면, 1629년과 1824년 사이 유럽의 유명 계몽주의 철학자들이 발신하거나 수신한 5만여 통의 서신이 데이터의 형태로 처리되었고, 이를 유럽의 지도를 배경으로 다양하게 시각화되어 제공되고 있다. 데이터는 발신자의 이름, 수신자의 이름, 발신지와 수신지, 년도, 기본적인 내용과 같은 기본정보를 포함하고 있다. 이 사이트에 접속해 보면, 누가 언제 누구에게 무슨 내용의 서신을 보냈는지와 같은 정보를 검색하는 문자 입출력형 윈도우와, 이 정보와 관련된 다양한 지도 이미지가 제공되는 등 제한적인 상호작용이 가능하다. 예를 들어 볼테르(Francois Voltaire)의 경우 1만 9천여 통의 서신을 주고받은 것으로 되어 있는데 이 프로젝트에서는 그 중 우선 10% 가량이

처리된 상태로서, 대상 년도 등을 기입하면 빈도 그래프와 지도를 비롯해 다양한 시각화 자료가 제시되는데, 아래 제시된 사례는 '1750년부터 1770년까지'를 조건으로 얻은 볼테르의 서신교환 추적지도이다.[34]

그러나 이를 단일 프로젝트의 시각적 결과물인 웹사이트의 몇몇 이미지들을 살펴보는 것으로는 의미 파악이 힘들다.

〈그림 1〉 1750-1770년까지 볼테르의 서신교환 지도

34 http://ink.designhumanities.org/voltaire/

다른 연구들도 그러하거니와, 역사학자나 영문학자, 불문학자와 같은 연구관심이 없다면, 그저 또 하나의 웹사이트에 불과할 수도 있는 것이다. 좀 더 거시적인 관점에서 계몽을 이해하려는 디지털인문학의 노력들을 살피며 윤곽을 그려보고 그 과정에서 하나의 프로젝트로서 서신공화국 매핑 프로젝트를 관찰함으로써 가치에 대한 평가와 함께 한국에서의 디지털인문학의 발전방향에 유의미한 사례가 제시될 것으로 보인다.

'서신공화국'은 물론, 실존하는 국가는 아니고 은유적 표현이다. 정확한 기원을 알기 힘들만큼 오래 전부터 쓰였던 것으로, 혹자는 플라톤의 공화국을 기원으로 주장하기도 하지만, 주로 17세기에서 19세기까지 계몽주의 학자들이 스스로를 일컬은 용어로 잘 알려져 있다. 한 마디로 '지식인 집단'이라는 의미다.[35] 같은 맥락에서 'republic of letters'를 '서신공화국'으로 번역하고 있으나, 이때 letters는 중의적인 의미라는 점이 지적될 필요가 있다. 즉 수신자와 발신자가 편지를 주고받는 물리적인 '서신'과, 문학을 의미하는 라틴어 표현 'Res Publica Litteraria'에서 보듯, 지식의 상징으로서 '문자'나 '문학'이라는 의미를 모두 가진다.

여기에 '공화국' 표현이 붙어있는데, 절대왕정이 지배적 정치체제였던 17세기 경지식인 집단이 자신을 가상의 공화국 시민임을 운위한 것 자체로 유추할 수 있는 것이 많다. 르네상스 시기의 문학가 사베드라(Spaniard Diego Saavedra)는 1655년 출간한 『서신공화국』에서 이를 "기발한 도시로, 둘러싼 해자는 잉크로 가득 차 있고 탑들은 제지공장으로 휘감겨 있다"는 은유로 설명했으며, 18세기 초 독일의 논문에서는 이 서신공화국이 군주정과 과두정, 민주정 중 어떠한 형태가 되어야 하는가에 대한 진지한 논의가 발견되기도 했다.[36] '잉크의 해자'를 둘러, 즉 비판적 지식과 문필로 자신들의 도시를 보호하겠다거나, 지식인들이 군주정과 같은 정치제제를 구축해야 한다는 논의 등은 모두 이성과 과학의 적대 세력인 교회와 기존 국가권력에 대한 계몽주의 진영의 저항의 의미를 담고 있다.

35 'republic' 대신 'men'을 붙여 'men of letters' 라는 표현을 쓰기도 한다. 직역하면 '지식인들'이 될 것이다.
36 Lorraine Daston, "The Ideal and Reality of the Republic of Letters in the Enlightenment", Science in Context Vol.4(2), 1991, 368쪽.

과학의 세기라 불리는 17세기의 합리주의 분위기와 인쇄술의 발달은 지식인들의 사회적 지위와 영향력을 격상시켰다. 하버마스(Jürgen Habermas)는 'Öffentlichkeit' 개념을 논하며, 18세기 서신공화국이 절대군주제 귀족집단의 폐쇄적 문화에 반하는 정치적 담론이 되는 공론의 장(public sphere)이 되었음을 주장한 바 있다.[37] 당대의 지식인들은, 학술적 논쟁과 개인적 호불호는 존재했으되, 전반적으로 국가를 초월하여 계몽정신을 공유하는 지식인 집단 혹은 계급을 하나의 이상적이고 가상적인 국가로 인식했고, 상호 평등과 교류를 지향하고자 하는 보편적 사고를 가지고 있었던 것으로 보인다. 이에, 서신공화국이 상징하는 바는 코스모폴리타니즘(cosmopolitanism)이나 보편주의(universalism), 국제주의(internationalism), 관용(tolerance) 등의 가치가 된다.

이러한 '지식인 연대' 뿐만 아니라 '서신'의 의미로서의 'letters' 개념도 중요하다. 당시 지식인들이 실제 저서 발간 활동만큼이나 서신을 통해 지식을 공유한데서 온 것이다. 예를 들어, 17세기 프랑스 수학자 마랭 메르센(Marin Mersenne)은 이미 70명이 넘는 서신교환자로 구성된 '글로벌 네트워크'를 가지고 있었다고 한다.[38] 계몽주의는 다분히 '유럽적' 현상이라고 볼 수 있는데, 서신 교환은 통신기술이 발달하지 못했던 당시 어떻게 동시다발적인 '유럽적' 지식 체계의 구축이 가능했는가를 잘 설명해준다.

여기에 당시 정치적 상황 몇 가지가 덧붙여지면서 이 '서신'은 초국가적 네트워크를 형성하는 계기가 된다. 앞서 언급한 기득권에의 반항은 당연하게도 왕정과 교회의 탄압을 야기하게 되고, 암스테르담으로 도주했던 데카르트(René Descartes), 로크(John Locke)나, 프랑스로 망명했던 홉스(Thomas Hobbes)에서 보듯, 많은 지식인들이 망명생활을 하게 되는데, 이는 지식인들의 국제적 인식 공유와 서신교환 문화를 발전시켜 '계몽주의의 유럽적 공유'를 발전시키는 계기가 된다. 예컨대 조롱과 냉소로 유명한 볼테르는 현상금까지 걸리자 시레이(Château de Cirey)로 도주해 15년간 거주했으나, 라이프니츠(Leibnitz)와 뉴턴(Newton)의 물리학 등 유럽 곳곳의 지식을 섭렵하며 파리를 비롯해 도처의 지식인들과 활발한 서신 왕래를 통해 당대 학계의 최전선에서

37 Jürgen Habermas, The Structural Transformation of the Public Sphere: An Inquiry into a Category of Bourgeois Society, MIT Press, 1991, 51~56쪽.

38 Lorraine Daston, 앞의 글, 371쪽.

활동을 지속한 것이다.[39]

이런 의미에서 'Republic of Letters'는 '서신공화국'으로 번역해 읽지만 그 함의는 인터넷과 유사한 '계몽시대의 지식 네트워크'다. 봉건적 정치, 권위주의적 편견, 비이성적이고 반과학적인 종교권력으로 점철된 당대의 왕정으로부터 이성과 학문의 독립을 추구하는 계몽주의 지식인 집단의 정보교류 시스템이었던 것이다.

서신공화국은 계몽주의를 조형한 중요한 요소로서, 계몽주의 전반의 연구와 깊이 연계되며, 주지하다시피 서구 학계는 이와 관련하여 광범위하고 깊이 있는 연구들을 수백 년간 지속해 왔다. 그러나 연구에 있어서 문제는 서신 정보들이 너무 많다는 점이다. 종류도 다종다기하다. '공화국'의 지식인들은 수만, 수십 만 통의 서신들을 통해 "새로운 이론들, 비판적 사상들, 새로운 가십거리들, 무미건조한 일상의 이야기들"까지 마구 뱉어낸 것이다.[40] '정보의 종합적 처리'가 사실상 불가능한 가운데, 그 동안의 연구는 대게 '일급' 학자들의 저서와 서신의 '내용'에 치중되어 있었다.

한편 많은 학자들이 궁금했으나 접근하기 힘들었던 것은 전체적인 패턴 분석에 관한 것으로서, 특정한 사상이나 이론의 기원, 좀 더 순진하지만 본연적인 의문인 "영국이 프랑스에 영향을 미쳤나? 혹은 프랑스 계몽주의가 영국으로 건너갔나?"[41], "유럽 계몽주의의 기원은 언제이며 어디이며 누구인가?"[42]와 같은 것이었다.

앞선 장에서 알아보았듯, 방대한 분량의 고전을 디지털화 해 편리하게 연구에 이용할 수 있도록 서지정보를 일목요연하게 정리하는 방식이 초기 디지털인문학에서 중요한 과업이었고, 이를 창의적으로 활용해 학술적 부가가치를 창출하는 일이 근래 디지털인문학의 주요 방점이다. 서신공화국 프로젝트는 디지털인문학의 이런 역사 발전의 궤적과 의미를 잘 담고 있다. 퍼스널컴퓨터 대량 보급의 초기인 1990년대 중반 이미 '서신공화국' 대상 계몽주의 학자의 서신들을 데이터베이스화 하는 사업을

39 Meredith Hindley, "Mapping the Republic of Letters", Humanities Vol.34(6), 2013.

40 위의 글.

41 위의 글.

42 Daniel Chang, Yuankai Ge, Shiwei Song, "Visualizing the Republic of Letters: An Interactive Visualization Tool for Exploring Spatial History and the Enlightenment", Report of the Mapping the Republic of Letters Project, http://www.shiweisong.com/files/rpl.pdf. 접속일 2015년 4월 9일.

개시한 것이다. 기초 코딩 사업부터 차근차근 진행된 것으로, 이는 소장 서적이 500만 권이 넘는 것으로 알려진 영국의 보들레이언(Bodleian) 도서관과 옥스퍼드(Oxford) 대학교가 함께 진행하는 e-계몽주의(Electronic Enlightenment) 사업으로 발전했다.[43] 이 사업은 지금까지 67,875건의 역사적 기록과 8,311명의 역사적 인물들을 데이터화했으며, 재정지원에 의해 계속사업이 가능하게 됨에 따라 디지털 형태로 처리되는 학술정보의 분량은 현재도 지속적으로 늘어나고 있다.[44]

이 메타데이터를 시각화 프로그램으로 처리해 연구문제를 풀어보자는 기획이 '서신공화국 매핑'사업이다. e-계몽주의 사업단과 스탠포드대학 불어과 등 문과대와 컴퓨터 관련 공대 교수들이 의기투합하여 진행한 사업으로서, 이 역시 다른 연구자들에게 도움을 주고자 하는 토대연구이지만, 아래와 같은 기본 연구문제들을 제기하면서 시작하였다.

- 이들 (계몽시대의) 지식 네트워크는 대체로 코스모폴리탄 했나 아니면 국내적이었나?
- 당시 진정한 글로벌 네트워크가 가능하려면 무엇이 요구되었나?
- 지역의 서신교환은 어떤 역할을 했나?
- 이 서신 공화국에 있어서, 어디가 맹점(coldspots)이었나?

기술적으로는 컴퓨터 사용자들에게 익숙한 Adobe Flash Player와 Flare visualization toolkit 등의 소프트웨어로 시각화를 처리하여, 아래 그림과 같이 년도와 특정 인물 등의 조건을 입력하면 다양한 이미지를 제시해주는 방식으로 처리하고 있다.

43 e-계몽주의 프로젝트 웹사이트: http://www.e-enlightenment.com/
44 앞의 사이트. 접속일: 2015년 8월 30일.

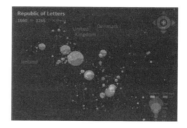

〈그림 2〉 서신왕래 연계장면(connection view) 〈그림 3〉 수신과 발신 분량비교 그래프(volume view)

이 연구 수행을 통해 지금까지 몇 가지 의미 있는 발견들이 이루어졌다. 예를 들어 위 연구문제의 마지막 질문인 서신교환 지역의 '맹점'과 관련하여, 볼테르의 맹점이 알려진 것과 다르게 잉글랜드인 것으로 밝혀졌다거나,[45] 연구 책임자 중 하나인 스탠포드 대학 에델스틴(Dan Edelstein)이 말하듯, 흔히 생각하는 것과 다르게 런던과 파리 사이에 계몽시기 서신교환이 대단히 적었다거나, 잉글랜드가 계몽의 발생지가 아닐 가능성과 같은 것이 패턴 분석에 의해 밝혀지고 있는 등[46]이 그것이다.

그러나 위의 연구문제들은 단답형 질문이 아니다. 말 그대로 '인문학적' 연구의 대상이다. 또, 문제풀이는 연구를 수행한 연구자들의 몫이 아니라, 디지털인문학의 기본적인 공유정신을 바탕으로, 이 웹사이트에 접속한 관심자들 혹은 관련 학자들 모두가 공유하는 과제가 된다. 더욱 중요한 것은 이와 같은 토대 연구와 수십억 개의 메타데이터로 처리된 학술 서비스가 수많은 연구자들에게 자기만의 연구문제를 직접 만들어 이리저리 풀어볼 수 있는 원천연구 혹은 토대연구의 역할을 수행한다는 점이다.

이런 점에서 이 프로젝트의 성격과 관련하여서도 그러하거니와 디지털인문학과 시각화의 전반적인 인문학적 함의를 짚어볼 수 있다. 시각문화와 관련하여 오늘날의 문화를 "과거와 현저히 다르게 만든 것은 이미지의 양이나 이미지의 표면적인 가

45 당시 영국, 프랑스, 독일 등의 석학들은 자국에 대한 애정의 발로로서 자국의 정치, 학술 풍토를 개탄하고 타국의 시스템이나 분위기를 칭송한 경우가 있었는데, 볼테르의 경우는 잉글랜드였다. 이런 점에서 볼테르의 서신왕래에 있어 잉글랜드가 '맹점'이라는 것은 다소 의아한 발견이며 추가 연구 과제라 할 수 있다.

46 Patricia Cohen, 앞의 글.

독 효과뿐만이 아니라, 우리가 생산하고 소비해온 이미지의 종류"라는 엘킨스(James Elkins)의 주장과 같이[47], 우리가 일상에서 흔히 접하는 시각적 대상의 종류 변화는 시대의 변화, 좀 더 정확하게는 시대에 귀속된 인식의 구조나 이해의 지평, 에피스테메와 같은 것들을 바꾸게 된다. 지금 그러한 일이 실제 일어나고 있다. 디지털 시각화 기술은 점점 발전하고 있다. 시간을 넘나들며 공간을 재구성하고자 하는 학술적 욕망이 최근 실험적 시각화(experiemental visualization)를 통해 구현되어, 가상현실 기술을 활용해 "역사 시뮬레이션 환경이 관람자를 몰입적 환경으로 구성된 고대 중국 한왕조의 농촌 마을이나 후기 고대 로마의 포로 로마노(Roman Forum)로 데려갈 수 있는" 시대가 된 것이다. 디지털 도구의 사용이 확산되면서 연구 활동이 "시각적 전환(visual turn)"을 맞이했고, "비주얼 '읽기'에 대한 관심이 비주얼 '저작하기(authoring)'로 확장" 되었다는 진단[48]이 허구가 아님을 상기시키는 대목이다.

그러나 어떠한 경우에도 기계가 공부를 대신해 주지 않는다. 기술은 연구하는 인간을 도와줄 뿐이다. 과거의 경우 '기술'은 책이었고, 계몽주의 시기에 디지털인문학의 시각화의 역할을 맡았던 기술은 백과전서(Encyclopédie)였다. "프랑스 계몽의 가장 표상적인 텍스트"로서의 백과전서를 "문자와 예술 공화국[즉, 서신공화국의 지식인]에 의해서만 완수될 수 있는" 프로젝트 혹은 기획이라고 표현한 백과전서의 편집자 디드로(Denis Diderot)는 편찬 목적을 지식의 집적이 아니라 사람들의 생각을 바꿔놓는 것이라 한 바 있다.[49] 정보를 쌓거나 이용하는 것이 아니라 타인과의 공유를 통해 새로운 사유의 가능성을 여는 것이 지식인의 의무라는 의미다.

디지털인문학 역시 서구 학자들이 디지털 기술을 이용해 계몽시기의 백과전서와 같은 가치를 가지는 학술적 업적을 사이버스페이스에 재현하고자 하는 디지털 계몽주의 프로젝트로 볼 수 있다. 물론 이때의 '계몽'은 과거의 그것과 다른, '학문에 의한 세계의 발전적 변혁'의 메타포 정도일 것이다. 이를 서구의 학자들이 학술적 이니셔

47 James Elkins, The Domain of Images, Cornell University Press, 1999.

48 Annee Burdick, Johanna Drucker, Peter Lunenfeld, Todd Presner, Jeffrey Schnapp, Digital Humanities, MIT press, 2012, 41쪽.

49 Graeme Garrard, Rousseau's Counter-Enlightenment: A Republican Critique of the Philosophes, State University of New York Press, 2003, 12쪽.

티브를 유지하고자 하는 무의식의 발현으로 보건, 혹은 소박한 학자적 의무감과 양식의 소산으로 보건, 이들이 오랜 기간 하나씩 쌓아온 데이터베이스와 시각화를 통한 그 활용 노력은 분명 시사하는 바가 크다. 그것은 '서신공화국 매핑' 프로젝트의 보고서에 명시된 기획의도로서, 인문학 연구자에게 통찰력(insight)을 제공하는 것이며,[50] 디지털 기술을 통해 백과전서적 공유정신을 통한 지식 발전을 견인하고자 하는 것이다.

4. 결론

흥미롭게도, 로고스 중심주의적 맥락에서 배척받아온 시각성이 그 배척을 주도했던 인문학자들(의 후예)에 의해 화려하게 부활하고 있다. 이미지적인 것을 천시하고 배척했던 플라톤은 그것이 이데아적 진리 함량이 한참 떨어져 상상에 가까운 산물로 보았다. 교부철학과 계몽시대 합리주의자들 역시 시각을 중심에 둔 인간의 감각이 오류가 많아 신뢰할 수 없으며, 문자적, 논리적 추론을 통해서만 진리에 도달할 수 있다는 확고한 신념을 가지게 된 것 또한 주지의 사실이다. 이런 의미에서 디지털인문학에서의 시각화의 강조는 이미지(image)를 그리는 능력으로서의 상상력(imagination)의 복권 경향과 결부되어 있다고 볼 것이다. 격세지감이 느껴지는 대목이다.

우리는 이제, 가상현실 기술을 활용해 창조된 가상의 고려시대 개경의 시장을 거닐며 상인들의 거래를 관찰하거나, 조선시대 국왕의 행차에 동참해 궁중 문화를 살펴보는 디지털 연구 환경을 어렵지 않게 상상해 볼 수 있는 디지털(인문학) 시대를 맞이하게 되었다. 이런 환경이 만약 있다면, 기획단계에서 수많은 고증이 뒷받침 되었을 것이고, 그보다 더 많은 해석과 상상력이 발휘되었을 것이다. 비주얼 재현은 연구의 결과이기도 하고, 또 다른 연구의 원인으로 기능할 수도 있다. 추가 고증 필요성을

50 Daniel Chang, Yuankai Ge, Shiwei Song, Nicole Coleman, Jon Christensen, and Jeffrey Heer, "Visualizing the Republic of Letters", Report of the Mapping the Republic of Letters Project, http://web.stanford.edu/group/toolingup/rplviz/papers/Vis_RofL_2009.

비롯한 더 많은 궁금증을 나을 수도 있고, 가상현실 공간을 거닐며 치밀한 관찰을 통해 그 환경을 기획했던 사람조차 간과했던 새로운 '역사적 사실'을 발견할 가능성도 있다. 이러한 환경은 부가적인 연구를 통해 가다듬어지거나, 연구결과의 수월성이나 새로운 해석에 의해 완전히 뒤바뀔 수도 있을 것이다. 그 환경이 재현하는 비주얼은, 결코 그 시절의 완벽한 재현은 될 수 없을 것이나, 우리가 과거를 돌아보는 태도와 해석에 동원되는 이성적, 감성적 추상의 재현으로서, 오늘을 살아가는 우리 에피스테메의 적나라한 시각화가 될 것이다. 이렇듯, 디지털인문학에서 시각화는 영감을 불러일으키고 통찰력을 제공하여 추가적인 연구와 문제를 던져준다는 점에서 그 의미를 찾을 수 있다.

현재 시점에서 이런 비주얼의 인문학 연구에의 활용은 어느 학자에게는 컴퓨터 그래픽과 조작에 의한 어설픈 시각 유희로서, 진리 추구와는 거리가 먼 '가짜'로 인식될 수도 있고, 다른 누군가에게는 연구방법론의 인식론적 전환을 추동하는 패러다임 시프트가 될 수도 있다.

이런 의미에서 평생을 문자와 씨름해 온 노학자에게 디지털 시대가 도래 했으니 비주얼-인식론적 사유에 의한 연구 활동을 해야 한다고 요구한다면, 그것은 명백한 폭력이 될 것이다. 마찬가지로, 환경적 변화를 도외시하여 시각화의 중요성을 간과한다면, 지배적인 사유체계를 따라가지 못해 문맹상태에 빠진 많은 후진들이 동시대인들에 비해 '인식론적 지체'와 같은 어려움에 처할 가능성도 배재할 수 없다. 디지털 이미지로 제시된 '시각적 의미 덩어리'로서의 정보를 해독할 능력이 없다면, 분석이나 해석은 불가능할 것이므로 연구가 수행 될 리 만무한 것이다.

디지털인문학과 시각화는 분명 학문발전에 큰 도움을 줄 수 있는 잠재력을 가지고 있다. 비주얼에 대한 균형 잡힌 시각, 타인의 연구방법에 대한 존중, 연구방법론적 인식론에 대한 고민 등이 더해질 때 그 결실을 기대할 수 있을 것으로 보인다. 그 어떠한 경우에도 디지털인문학이 '도구'라는 점과, 그러나 도구일 뿐으로 폄훼되어서는 안 된다는 점이 강조되어야 할 것이다. 진정한 인문학자라면 계몽주의의 백과전서를 쌓아놓은 종이덩어리로 취급하지는 않을 것이기 때문이다.

인문학에서의
지리적 정보 시스템과 그 활용

세바스티안 뮐러

공간과 장소는 인간과 인간의 삶에 강력한 영향력을 발휘하며 활발히 창조되고 형성되는 다층적인 실체이다. 그러므로 공간을 이해하는 것은 인문학 관련 분야에서 중요한 부분이다. 지리적 정보 시스템(GIS)은 공간과 장소를 다차원적으로 표시하고 분석하는 기회를 제공한다.

1. 서론

인문학이라는 용어 아래 놓인 다양한 분야의 포섭 학문들은 공간과 장소에 대한 담론을 형성함에 있어서 오랜 전통을 지니고 있다. 그러나 각기 다른 주제에 따라, 공간의 중요성과 공간에 대한 인식은 시간을 거듭하며 다양해졌다. 특히 1960년대에 들어 공간적 데이터를 연구하기 위한 컴퓨터 기반 기술의 도입과 당시에 이루어진 많은 연구들에서 일반적으로 나타나던 인식론적 경향은, '공간적 전환'[1] 그 이상으로

1 Jo Guldi, What is the Spatial Turn? Online resource: http://spatial.scholarslab.org/spatial-turn/what-is-the-spatial-turn/ (last retrieved on 28.03.2015). David J. Bodenhamer, The Potential of Spatial Humanities. David J. Bodenhamer/John Corrigan/Trevor M. Harris (eds.), The Spatial Humanities. GIS and the Future of Humanities Scholarship. Bloomington: Indiana University Press, 2010, p. 15; Michael F. Goodchild and Donald G. Janelle, Toward critical spatial thinking in the social sciences and humanities. GeoJournal, Vol. 75, No. 1, 2010, 4쪽.

설명되는 인문학 연구에 있어서 상당히 중요한 변수로 등장한 '공간'과 '장소'에 관심이 쏠리도록 하는 역할을 하였다.

따라서 본고에서는 공간과 장소에 관한 상이한 인식의 간략한 개요를 다루며, 공간과 장소로의 접근은 인간에 의해 적극적으로 생성되는 공간과 장소를 강조하기 위해 그리고 이 두 개념이 다층적 실체로서만 이해될 수 있다는 점으로 인해 함께 묶여 서술될 것이다. 이를 통해 지리 정보 시스템(GIS)은 인문학 연구를 위해 상당한 잠재력을 제공한다는 것이 증명될 것이다. 특히 고고학과 역사 연구에서 이미 GIS의 사용 증가로부터 괄목할만한 혜택을 받아온 바 있다. 그러나 다른 인문학 분야에서는 여전히 GIS 기반 응용 프로그램의 한계가 존재하며, 이를 적용할 기회를 탐색하고 있다. 따라서 본고는 현재 연구 상태에서, 특히 딥 매핑 기술이 공간과 장소를 다차원적으로 접근을 하기 위한 높은 잠재력을 가지고 있다는 점과 인문학 관련 주제의 넓은 스펙트럼에서 GIS 통합을 유지하는 점을 보여줄 것이다.

2. 공간과 장소의 개념

지리학자 T. 크레스웰이 강조한 바와 같이, 공간과 장소에 대한 철학적 접근을 위해 고대 그리스 시대로 거슬러 올라가 본다.[2] '코라(chora)'와 '토포스(topos)' 개념을 통해 공간성을 구별 지은 것으로는 유명한 철학자인 플라톤과 아리스토텔레스만한 학자가 없다. 플라톤은 '코라'라는 용어를 공간이 되는 과정에 놓인 모든 자체적인 오브젝트와 공간을 설명하기 위해 사용하였다. 그러나 '토포스'는 이미 구현된 장소를 의미한다.[3] 크레스웰 기록에 따르면, 아리스토텔레스는 국가를 언급하기 위하여, '토포스'라는 것이 '코라'를 포함하고 있는 지역이나 장소라고 설명하면서 '코라'라는 용어를 사용했다. 특히 강조되어야 할 것은 "아리스토텔레스에게 있어서, 존재하는 모든

2 Tim Cresswell, Place. In: Nigel Thrift; Rob Kitchen (eds.), International Encyclopedia of Human Geography. Vol. 8, Oxford: Elsevier, 2009, 169–177쪽.

3 Tim Cresswell, 앞의 글, 170쪽.

것이 먼저 발생하고 위치되어야 하므로 장소가 가장 우선시 된다"는 크레스웰의 통찰이다.[4] 따라서, 아리스토텔레스는 이 분야를 연구함에 있어서 훨씬 나중에야 완전하게 이해된, 연구자의 상식으로 자리 잡은 이 사실을 고대에 이미 짚어내고 있었다.

공간에 관한 현대 철학은 공간 자체의 인식과 사회영역에 미치는 영향을 특징으로 하여 각각의 사유학파로 나뉜다. 아담 T. 스미스는 공간이 절대적 혹은 주관적으로 명명된 학술분야에서 어떻게 인식되는지를 두 가지의 일반적인 방향으로 구분한다.[5] 그는 절대적인 공간이 오랫동안 학문적인 담론에 지배당한 그리고 여전히 오늘날에도 일반적인 이론으로 자리 잡고 있는 사회진화론의 개념과 밀접한 관계가 있다는 것을 확인한다.[6] 기본적으로 사회진화론은 인간사회가 단순한 데서부터 복잡한 조직으로 발달된다는 전제로 작동하며, 반면에 발전은 단 방향 및 보편적인 과정으로 진행되며 이는 전 세계적으로 같은 방식을 취한다. 이러한 사회진화론으로 유명한 학자는 대표적으로 칼 마르크스와 허버트 스펜서다.[7] 장소 또는 심지어 인간의 행동이 사회의 발전과 형성에 적극적인 역할을 하지 않는다는 사실이 진화 체계의 보편적인 개념으로부터 나왔다.[8] 유명한 내과의사 아이작 뉴턴에 따라, 공간은 그 자체로 개체 또는 인간역사의 전개를 위한 배경 또는 단계로 존재하는 단순한 컨테이너이며, 절대 범주로서 사회진화론으로 간주된다.[9]

공간은 절대적이며 그러므로 공간은 그것에 포함된 어떠한 개체에도 영향을 받지 않는 것이 지배적인 전제임에도 불구하고, 이러한 개체들이 공간에 끼치는 영향의 진위 여부가 공간 현상 연구를 불분명하게 이끄는데 주도적인 역할을 했다.[10] 스미

4 위의 글, 170쪽.

5 Adam T. Smith, The Political Landscape. Constellations of Authority in Early Complex Polities. Berkeley/Los Angeles/London: University of California Press 2003.

6 위의 글, 31쪽.

7 위의 글, 33쪽.

8 위의 글, 34쪽.

9 위의 글, 35쪽.

10 위의 글, 35쪽.

〈그림 1〉 보로노이(voronoi) 다이어그램을 사용한 북서독일
의 위치적 공간 분석(The Political Landscape, p. 39; fig. 4)

스에 따르면 절대 공간을 기계적인 인식과 유기적 인식, 이 두 가지 방향으로 관찰할 수 있다.[11] 기계적인 인식은 공간을 기계로써 인식하는 것이다. 그들은 공간의 기본이 되는 지리를 관찰하고 이해하려고 노력한다. 특히 19세기 지리학자들은 지리의 기본적 또는 보편적인 구조 원칙들로 연구한 수단들을 개발했다. 〈그림 1〉은 독일 학자 발터 크리스탈러가 남서부 독일에서 타협의 계층 구조를 분석하기 위해 보로노이-다이어그램을 사용한 것이다.[12] 공간을 기계적으로 접근한 방법의 결과물은 보편적인 규칙을 반영하여 개체의 패턴을 표시하는 "이상적이고 추상적인 기하학적 평면"[13]이다.

한편 유기적 절대주의를 추종하는 학자들은 공간을 완전히 다른 각도에서 인식하고 분석한다. 공간이 신체 또는 유기체와 비교되며, 공간 속 개체속성이 공간에 직접적인 영향을 미치는 것으로 이해한다.[14] 사람들이 생활하는 방식, 의사소통하는 경로의 과정 그리고 경제적 상황 등은 환경에 의해 영향을 받는 것으로 간주된다. 20세기 전반에 유기적 접근 방식으로 가장 유명한 대표 중 하나이며, 특히 많은 영향을 끼친 학자들이 프랑스 아날 학파(the French Annales-school)이다.[15] 인간 문제에 있어 환경이 영향을 미친다는 인식에도 불구하고, 사회 진화의 보편적인 규칙들은 스미스가 강조한대로, 유기적 절대주의로 인해 무효화 되지 않는다.[16]

11 위의 글, 35-36쪽.

12 위의 글, 38-39쪽.

13 위의 글, 45쪽.

14 위의 글, 36쪽; 45-46쪽.

15 위의 글, 48-49쪽. Fernand Braudel, The Mediterranean and the Mediterranean World in the Age of Philip II. Berkley and Los Angeles: University of California Press 1995.

16 Adam T. Smith, 앞의 글, 52-53쪽.

절대 공간에 대한 일반적인 인식은 사람들의 인지력을 통해 창조하여 구축한 공간의 개념을 강조한 주관론자 기류에 의해 경쟁하고 있다. 특정 학파의 사유공간에 따라서 공간은 인간의 감각 장치를 통해 구성되고 경험된 실체로 이해된다.[17] 미학과 특정한 사회나 문화의 장점에 강력하게 초점을 맞춘 역사주의에 뿌리를 두고 있는 주관론 학자의 연구[18] 외에도, 또 다른 편의 주관론 학자들 역시 단순한 위치와 중요성을 넘어, 실제로 공간과 장소가 무엇인지를 현대적으로 해석하는데 상당한 기여를 했다. 그들은 공간과 장소를 사회나 문화에 대한 정보를 전달하는 상징적인 단체 또는 심지어 텍스트로 인식한다. 공간은 이런 방식으로 적극적으로 창조되며 힘과 이데올로기를 재현하는 데에 사용된다.[19] 가장 영향력 있는 접근 방법 중 하나는 사람과 환경의 감정적인 연결을 강조한 마르틴 하이데거의 현상학이다.[20] 스미스는 공간 개념을 논함에 있어서 현상학자의 가장 중심적인 입장들 중 하나를 요약하였고 이는 다음과 같다: "공간은 […] 형태의 구조에 의해 정의되지 않는다; 오히려, 그것은 인식이 문화적 가치와 공명하는 관능적인 경험이다."[21] 놀랍게도, 이러한 생각에 대한 주관론자의 이론은 인종학적 연구에서 받아들여진다. 이미 제안된 연구로서, 어떤 공간의 인식, 측정 및 경험이 지구촌 문화 사이마다 다르다는 것에 의심할 나위가 없으며[22] 그리고 이것은 공간적 정보가 사회와 문화를 구축하고 특징짓는 핵심요소라는 결론에 닿는다. 따라서 공간과 장소는 전 과학 분야에 있어서 인류 그리고 인간의 행동과 창조를 다룰 것이라면 무엇이든지 이에 속한다.

공간과 장소는 이 두 개념의 정의뿐만 아니라 공간과 장소가 인간 삶의 문제에 통합하는 방식에도 학자들마다 차이를 보인다는 것은 별로 놀라운 일이 아니다. 인류학자 아담 T. 스미스에 따르면 공간이라는 용어는 "형태를 구성하는 높이, 너비, 길이

17 위의 글, 56쪽.
18 위의 글, 57-60쪽.
19 David J. Bodenhamer, 앞의 글, 16쪽.
20 Adam T. Smith, 앞의 글, 62쪽.
21 위의 글, 62쪽.
22 See for instance Mary W. Helms, Ulysses' Sail. An Ethnographic Odyssey of Power, Knowledge, and Geographic Distance. Princeton University Press, 1988, 20-65쪽.

를 포함하는 크기와 그것의 확장인 일반적인 개념"을 의미한다.[23] 공간은 상응관계에 놓인 물체사이의 위치와 거리를 통하여 측정된다.[24] 이러한 관계없이는 공간은 결코 경험되지 않고 – 일부 철학자들이 주장했듯이 – 존재할 수조차 없다.[25] 장소 개념은 스미스 이후에 "인간의 행동과 의미의 더 큰 세계로" 통합된 현장으로서 특징지어졌다.[26] 스미스의 관점에서 풍경은 공간과 장소가 발생하고 서로의 관계가 한층 진행된 캔버스로 비유된다.[27]

아마도 좀 더 교육적인 정의는 장소가 세 가지 요소로 구성되어 있음을 강조한 지리학자 T. 크레스웰이 제시한 게 아닐까 싶다. 첫 번째 요소는 공간에 수치로 나타낼 수 있는 정확한 지점이 있는 위치이다. 두 번째 요소는 현장인데, 예를 들어 장소의 외관, 건물의 스타일, 그곳을 구축하는데 사용한 물질들, 그 부근에 인접한 공원과 나무들 등과 그 이상 여러 가지를 의미한다. 세 번째 요소는 그 지역의 분위기, 때때로 특정 장소를 방문하거나 생각함으로써 불러일으켜지는 주관적인 정서와 느낌을 포괄하는 개념이다.[28] 덧붙여, 크레스웰은 어떤 장소, 물질성, 의미와 실천의 이 세 가지 요소가 있다고 지적한다.[29] 물질성은 집, 길 또는 독특한 구조와 같이 재료적인 구조를 의미한다. 장소에 기인하는 의미는 개인적이거나 사람들 사이에서 공유 할 수 있으며 관습은 사람들이 실제로 그 장소에서 무엇을 하는지를 의미한다. 이러한 요소는 상호 관련 되어 있어, 서로 영향을 주고받는다. 예를 들어, 장소의 의미는 그곳에서 발생하고 있는 일들의 규모에 달려있다.[30] 이러한 모든 요소가 함께 특정 장소에 대한 우리의 이해를 형성하기 때문에 어떤 요소 한 가지라도 중요하지 않은 것이 없다.

어떤 정의가 특정한 학문 분파에 의해 선호되는지에 관한 질문과는 별개로, 공간

23 Adam T. Smith, 앞의 글, 11쪽.
24 위의 글, 11쪽.
25 위의 글, 56쪽.
26 위의 글, 11쪽.
27 위의 글, 11쪽.
28 Tim Cresswell, 앞의 글, 169쪽.
29 위의 글, 169쪽.
30 위의 글, 170쪽.

과 장소가 충분히 이해되기 위해서는 다차원적 접근 방식을 통해야 한다는 것만은 분명하다. 이 모든 다차원적인 접근은 학자들이 모든 정보들을 지도 위에 실행하고 분석하고 눈으로 보듯이 그려낼 수 있도록 쉽게 사용할 수 있는 강력한 컴퓨터와 인터넷 덕분이며 이러한 정보들은 장소와 그 장소에 구성된 사람에 관한 더 나은 이해를 위해 고려될 필요가 있는 것이다.

3. 공간과 장소를 이해하기 위한 도구로써 GIS

다차원 또는 멀티 레이어 된 독립체의 공간과 장소의 온톨로지는 적절한 설명과 평가를 위해 선택된 혹은 특정한 지리적 위치와 경관에 대하여 우리의 이해를 증폭시키는데 필요한 모든 관계가 있는 층위들을 디스플레이 할 능력을 가진 수단과 매체를 요구한다. 공간 및 장소를 재현한 전통적인 주제도는 단순한 위치나 거리의 제시를 넘어 정보의 측정치들을 전달하기 위해 인간의 역사에서 오랜 동안 사용되었다. 비록 투명 페이지 또는 여러 층을 통해 막대한 양의 정보를 한 지도 위에 디스플레이하는 것을 가능하게 한 기술이 중세 이래로 실행되어왔지만[31], 그것은 이러한 처리를 허용한 디지털 혁명과 관련한 지리 정보 시스템(이를 약어로 GIS라 한다)의 발생과 공간을 참고하여 이루어진 많은 양의 데이터의 시각화 덕분이다.[32]

인문학에서 GIS의 유용성을 이해하기 위해서는 놀랍도록 간단한 그 기본 구조를 인식 할 필요가 있다: 그것은 표 형식의 데이터베이스와 그 데이터베이스로부터 추출한 정보로 매핑된 하나 또는 수 개의 기본 지도들로 구성되어 있다(〈그림 2〉 참조).[33]

매핑은 디스플레이 위에 활성화 또는 비활성화 될 수 있다. 다른 지리 데이터와 결합된 디스플레이는 모호하거나 데이터 세트 내에 숨겨진 패턴과의 상관관계를 인식

31 David J. Bodenhamer, 앞의 글, 17쪽.

32 Atsuyuki Okabe, Introduction. Atsuyuki Okabe (ed.), GIS-based Studies in the Humanities and Social Sciences. Boca Raton: CRC Press 2005, 2쪽.

33 David J. Bodenhamer, 앞의 글, 20쪽; Atsuyuki Okabe, 앞의 글, 4쪽.

해낼 수 있다. 기술적으로 말하자면 GIS는 특정 기능을 추출한 보통의 잘 알려진 지형도나 주제도와 본질적으로 같은 방식으로 만들어졌으며 이런 지형도와 주제도의 업그레이드 버전이라 할 수 있다. 그러나 책에 그려진 지도와 GIS지도의 차이점이 있다면 무엇보다도 막대한 정보를 결합하는 무제한 옵션과 지도의 잠재적인 상호작용뿐만 아니라 지도 위에서 구현되고 처리 되는 모든 데이터의 양이다. 현대의 GIS 애플리케이션은 더욱이, 통계적인 방법을 통해 데이터베이스 안에 있는 정보를 분석하고 실험한 결과(예를 들면 다이어그램 같은 것)를 표시하는 것을 허용한다(〈그림 3〉 참조). 그 외에도, 지형을 모델링하고 가상의 장소뿐만 아니라 과거 그리고 현재의 장소 역시 사실상 구축하고 모의실험을 행할 수 있다.

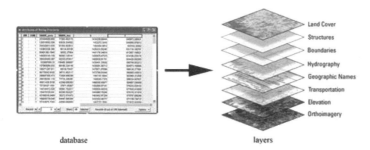

〈그림 2〉 GIS의 기본 구조

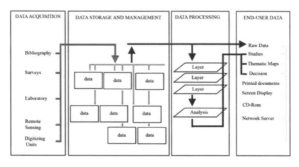

〈그림 3〉 GIS 스키마의 네 단계인 ① 데이터 습득, ② 데이터 저장과 관리, ③ 데이터 처리, ④ 엔드 유저 데이터의 산출

GIS 작업도는 네 가지 주요 단계로 구성 된다: 실제 매핑 데이터 수집(데이터가 수집되는 곳으로부터의 소스 및 그 방법), 데이터 저장 및 관리(데이터 인코딩 및 데이터베이스에 입력하는 방식), 데이터 처리 (실제 매핑), 최종 사용자 데이터 출력(이에 대한 예시로, 인쇄물 또는 가상 웹 애플리케이션으로서)이다(〈그림 3〉 참조). GIS 소프트웨어의 성장하는 전문성과 GIS 각 단계를 수행하기 위해 필요한 지식은 과연 GIS가 공간 데이터 조사를 위한 수단이 될 수 있는지 또 그것 자체가 과학적으로 고려될 필요가 있는지에 관한 논의를 촉발시켰다.[34] GIS로 작업하기 위해서는 다양한 훈련과 경험이 필요하다는 것에 의심의 여지가 없지만, 대부분의 학자들은 무엇보다도 GIS가 특정 주제를 위한 과학적인 연구를 수행토록 하는 도구라는 사실에 동의한다.

다층화 된 공간과 GIS의 층 구조의 인식은 탁월한 일치를 보인다하더라도 J. 보덴하머가 지적한 바와 같이, 인문학에서 GIS를 사용할 시에는 여러 가지 문제를 수반한다. 우선, GIS의 데이터 처리 방법 및 판정 결과는 자연 과학 맥락에서 개발되었다.[35] 인문학으로부터 출발한 연구의 관점과 접근은 고려되지 않았으므로 다양한 주제를 위한 GIS 기반의 실험들의 중요성에 관하여서는 불가피하게 한계에 봉착하게 되었다. 데이터베이스 또는 인상적인 지도의 표시에 대한 작업은 GIS의 출력이 종종 실증주의 방식으로 나타나는 문제를 불러일으킨다.[36] 데이터 수집 규모와 정보, 정보의 분류 및 인코딩, 선택된 기본 지도, 결국 지도 위에 나타내기로 결정한 주제층의 선택에 대한 문제는 종종 풀리지 않은 채 남아있다.

또 다른 일반적인 문제는 GIS로 작업을 하기 위한 요건과 함께 데이터베이스 내에서 쉽게 압축할 수 있는 대형 데이터 세트 또는 정보가 인문학에서는 작동하지 않는다는 것이다.[37] 게다가, 장소들에 완전히 근접 할 수 있도록 위에서 크레스웰이 내린

34 Dawn J. Wright, Michael F. Goodchild, and James D. Proctor, GIS: Tool or Science? Demystifying the Persistent Ambiguity of GIS as "Tool" Versus "Science". In: The Annals of the Association of American Geographers, 87(2), 1997, 346-362쪽. published online: http://dusk2.geo.orst.edu/annals.html - last retrieved 17.12.2014.

35 David J. Bodenhamer, 앞의 글, 20쪽.

36 위의 글, 19쪽.

37 위의 글, 23쪽.

정의에 따라, GIS의 일반적인 결과물은 상기 주어진 데이터베이스 내에서 정보들에 대한 질문의 결과를 표시하는 맵이다. 그러므로 지금 인문학에서 다양한 일반적인 GIS 응용 프로그램은 위치와 장소, 사진 또는 비디오 파일과 같은 각종 미디어를 통해 제공하는 것에 만족한다. 그러나 의미 또는 의미의 요인은 아마도 그 요인 자체의 주체성과 일반적인 흔들림 때문에 종종 충분히 깊게 간주되지 않는다.

미래의 어플리케이션에 이러한 범주를 포함하기 위해 보덴하머는 딥 매핑(deep mapping)으로 알려진 기술의 사용을 강조한다.[38] 딥 맵은 특정 장소의 메모리 구성을 위하여 의미 있는 것으로 간주되는 것이라면 무엇이든지 잠재적으로 담을 수 있다. 예를 들어, 그것은 다른 날씨와 다른 조명을 가진 동일 장소에 대한 사진들 또는 특정 장소에 대하여 쓴 시, 노래, 소설, 일기 등의 항목이 될 수 있다. 특정 유물 또는 대표적인 재료 및 질감의 컬렉션뿐만 아니라 음악, 소리 또는 장소의 분위기를 표현하거나 포착하는 텍스트가 포함될 수 있다.[39] GIS의 윤곽은 그것의 레이어 구조를 통해 정교한 관찰과 분석의 잠재력을 지니며 수집되고 매핑되고 있는 정보를 위한 무제한 옵션을 남긴다.

공간을 확보하고 포괄적인 방법으로 더 접근하고 배치하는 또 다른 방법은 지도와 고급 멀티미디어 요소의 조합이다. 예를 들어 고대 도시의 3D 재현되고 비디오 게임과 유사하게 자신의 관점으로 거리를 걸을 수 있는 기회, 그리고 어쩌면 그 구현된 환경과 상호 작용 할 수 있는 기회는 보덴하머에 따르면, 인문학에서 GIS 응용 프로그램에 대한 또 하나의 전도유망한 점이다.[40]

4. 인문학에서의 GIS 어플리케이션

GIS의 사용은 여전히 인문학 대부분의 분야에서 아주 새로운 현상 또는 연구가 아

38 위의 글, 26-27쪽.
39 위의 글, 27-28쪽.
40 위의 글, 25쪽.

직 진행 중인 미개척 분야이지만, 인문학 관련 GIS 응용 프로그램과 관련된 프로젝트의 수는 확실히 지난 십년 사이에 크게 증가했다. GIS가 개발된 이래 지리, 경제, 생태, 건축, 토지 이용 계획, 사회적, 정치적 과학 등의 지리적 관련 데이터의 처리 분야에서 자주 사용된다. 범죄, 여론 조사, 선거 결과, 생태 영역 또는 인구 조사 데이터의 매핑은 특정 조사 또는 특정 문제의 시각화를 위한 직접적인 혜택을 제공하는 아주 명백한 응용 프로그램이다. 전술 한 바와 같이, 인문학과 관련된 주제들은 종종 데이터의 양과 GIS 애플리케이션의 동작에 필요한 데이터의 명확한 구조의 부족에 시달린다.

보통의 인문학에서 GIS를 배재시키는 경우와 달리 인문학가운데서 그들의 연구 주제에 공간적 맥락을 확장하며 GIS를 적극 활용하고 있는 분야는 역사와 고고학이다. 특히 고고학에서는 컴퓨터를 사용하는 것이 더 쉽고 비용이 덜 들기 때문에 비교적 GIS를 빠르게 받아들이며 지역을 탐색한 자료와 잠재적인 공간 패턴을 파악하기 위해 매핑을 해 온 긴 연구의 역사를 가지고 있다.[41] 사실, 고고학에서 발견한 지역의 위치를 기록한 단순한 자료로써 뿐만 아니라 연구를 위한 도구로써 지도의 사용은 1900년부터 베를린에서 교수로 일하던 독일 고고학자 구스타프 코시나로 거슬러 올라간다. 당대의 민족주의 시대정신의 강력한 추종자로서, 후에는 신흥 국가의 사회주의 운동의 후원자로서 코시나는 오늘날의 독일 국민의 부분적 조상인 게르만 민족이 세계 문화의 엘리트라는 것을 증명하려는 욕망으로 가득 차 있었다.

당시에 논의 된 문제들 중 하나는 게르만족이 정착한 지역의 위치였고[42] 이는 민족의 인종 차별 개념과 함께 구동되었으며 선사 시대를 통해 현대의 영토 주장을 정당화하기 위한 이데아에 연결되었다.[43] 코시나는 게르만족에 특정 유물 유형을 할당하고 지도위에 나타난 그들의 분포 패턴이 게르만족의 지역 정착을 의미한다는 이론을

41 Jeremy Huggett, Core or Periphery? Digital Humanities from an Archaeological Perspective. Historical Social Research Vol. 37, No. 3 (141), 2012, 86–105쪽.

42 Gustaf Kossinna, Ursprung und Verbreitung der Germanen in vor- und frühgeschichtlicher Zeit. Berlin: Germanen-Verlag 1926.

43 Manuel Fernández-Götz, Ethnische Interpretation und archäologische Forschung: Entwicklung, Probleme, Lösungsansätze. TÜVA Mitteilungen Heft 14, 2013, 60–62쪽.

개발했다(〈그림 4〉 참조). 코시나의 해석이 잘못된 이데올로기적 결정이었다는 것이 입증되었다 하더라도, 분석틀로 지도를 사용함으로써 과거로의 새로운 통찰력을 열어준 잠재력은 널리 인정되고 있으며 현재 고고학적 연구의 상당 부분이 걸려있다. 그러므로 고고학에서 GIS의 일반적인 응용 프로그램은 분포 패턴을 확인하기 위하여 찾는 장소와 유물의 매핑이다. GIS 소프트웨어 솔루션에서 더 정교하고 표준적인 구현은 특정한 지리적 영역이나 거주지, 기타 고고학적 유적지 사이의 지형을 참고하고 분석한 결과값이다.[44] 관련 있는 지역의 매핑은, 예를 들어 강, 언덕의 경사, 토양 유형 등 특정 자연의 기능과 또한 관찰된 지역 분포 패턴은 가령 유산 관리의 분야에서, 아직 조사되지 않은 유적지의 발생 예측에 사용된다.[45]

〈그림 4〉 코시나(G. Kossinna)가 제시한 위치 분배 맵의 예시. 이 맵은 선사시대 독일 부족의 정착지를 산정하는데 사용되었다(after Kossinna, Ursprung und Verbreitung der Germanen in vor- und frühgeschichtlicher Zeit, Abb. 26).

점점 커지는 의의도 체계적으로 여러 분야의 정보를 결합하는 활동들과 대규모 프로젝트에 의해 얻어지고 이를 통해 무료로 액세스를 제공하는 웹 어플리케이션이 생긴다. 이러한 점에서 가장 영향력 있는 연계조직 중 하나는 확실히 종교, 역사, 언어, (예를 들면 책 인쇄와 같은) 인간의 활동과 특정 지역의 발달을 총체적으로 아우르며 세계의 모든 학자 및 교육 기관을 연결하는 여러 가지 주제에 천착한 전자지도 책의 네트워크이다.[46] 이미 생성된 그리고 인터넷 기반 솔루션을 통해 자유롭게 접근 할 수 있는 지도책은 일반적으로 인문학에서 GIS를 사용할 수 있는 분야의 폭 넓은 기회를 제공하고 특히 역사 연구에서 인상적인 통찰력을 제공한다. 예를 들어 전자 문화 지도책 프로젝트에 대한 교본은 'ECAI 실크로드 아틀라스(the

44 David Wheatley, Cumulative viewshed analysis: a GIS-based method for investigating intervisibility, and its archaeological application. In: Gary Lock and Zoran Stancic (eds.), Archaeology and Geographical Information Systems. London: Taylor & Francis 1995, 171-185쪽.

45 P. Martijn van Leusen, GIS and archaeological resource management: a European agenda. In: Gary Lock and Zoran Stancic (eds.), Archaeology and Geographical Information Systems. London: Taylor & Francis 1995, 27-41쪽.

46 http://www.ecai.org.

ECAI Silk Road Atlas)[47] 또는 '타임맵 한국(the TimeMap Korea)[48]이다. 게다가 일본의 문화 예술을 위한 디지털인문학 센터[49]와 미국의 스탠포드 대학의 공간 역사 프로젝트[50] 등 GIS 기반의 웹 애플리케이션과 국가 연구 기관 활성을 촉진하기 위한 국제적인 시도들이 발전에 기여하고 있다.

인문학 특정 주제와 관련된 지도의 대부분은 디스플레이를 위해 층을 활성화 할 수 있는 고전적인 GIS 구조로 구성된다. 또한 매핑된 위치는 종종 수반된 텍스트와 이미지를 포함한 추가 정보에 연결되어 있다. 이러한 로마와 중세 문명 디지털 아틀라스[51] 또는 디지털 아우구스투스 로마[52]는 무료 접근지도 및 이런 종류의 데이터 프리젠테이션을 위한 교육적인 예이다. 반면에, 고고학은 기본적인 소스의 문서 및 매핑뿐만 아니라 위에서 언급 한 바와 같이 사람들이 그들이 살고 있는 자연경관을 어떻게 경험하고, 사용하고, 구축하였는가 하는 질문에 답을 구하기 위한 조사 도구로써 GIS를 사용한다. 예를 들어, 컴퓨터 게임에서 보여주는 것처럼 실감나는 조합으로 고대 또는 역사적 도시와 지역의 3차원적 복구는 과거의 실제와 흡사한 가상세계를 보여줌으로써 오랫동안 잃어버렸던 세계를 이해하고 경험하는 것을 가능하게 만든다.[53] 이러한 의미에서 인상적인 프로젝트는 바로 사용자가 이집트의 기자 고원에서 세계적으로 유명한 피라미드, 사원과 무덤을 체험 할 수 있도록 고안된 '기자 3D(Giza3D)'이다. 3D 모델과 이 프로그램에서 제공하는 많은 다른 정보들은 고대 이집트 고고학, 건축, 미술사 등 수 백년 이상 계속되어온 연구들의 합성이다.[54] 유사 프로

47 http://ecai.org/silkroad/ - last retrieved on 29.03.2015.

48 http://ecai.org/Area/AreaTeamExamples/Korea/KoreaHistoryAnimation.html - last retrieved on 29.03.2015.

49 http://www.arc.ritsumei.ac.jp/lib/GCOE/guideline_e.html - last retrieved on 29.03.2015.

50 http://web.stanford.edu/group/spatialhistory/cgi-bin/site/index.php - last retrieved on 29.03.2015.

51 http://darmc.harvard.edu/icb/icb.do - last retrieved on 19.02.2015.

52 http://digitalaugustanrome.org/ - last retrieved on 19.02.2015.

53 David J. Bodenhamer, 앞의 글, 21-22쪽.

54 http://giza3d.3ds.com - last retrieved on 19.02.2015.

젝트들이 개발되었거나 로마[55], 폼페이[56], 아테네[57]와 다른 유적지에서도 이와 같은 프로젝트가 진행되고 있다.

역사적 주제를 다루는 프로젝트는 그 개념에 있어서 고고학적 응용 프로그램과 유사하다. 게다가 조선 문화 전자 아틀라스[58], 유교문화지도[59], 초기 인쇄지도[60], 또는 디지털 해리스버그 아틀라스[61]와 같이, 위에서 언급했던 고고학적 연구와 유사한 매핑 프로젝트 외에도, GIS 응용 프로그램은 고대 저자의 저작 소스들의 연결 및 텍스트 내에 등장하는 지리적 정보의 위치 등을 분석하는 경우에도 사용된다.[62]

일반적으로, GIS가 잠재적인 응용 프로그램의 거대한 범위를 아우르는 역사 과학을 위한 유용한 도구임을 의심의 여지가 없다. 그러나 문학, 음악, 철학 등 인문학의 다른 분야에서 GIS 활용도를 살펴보면 여전히 사용 시작 단계에 있거나 그들의 연구 조사를 위한 GIS의 사용이 경시되는 면이 있다. 그럼에도 불구하고 최초의 프로젝트는 인문학 연구를 위한 GIS의 위대한 잠재력을 보여준다. 특히 작가의 작품, 삶, 이동 반경에 나타난 지리적 위치를 지도화한 아일랜드의 디지털 문학 아틀라스[63]나 유럽의 문학 아틀라스[64] 같은 문학 연구 작업들은 이미 유망한 결과들을 제공하고 있다. D. 알베스와 A. 퀘이 로즈는 포르투갈의 도시 리스본 지도 위에 그곳의 역사와 도시 발전상을 통찰하고 장기적으로는 도시 안에서 발생하는 문학적 공간과 사회 현상들을 관찰하기 위해 문학 공간을 지도화하는데 이에 19세기 중반부터 현재에 이르기까지의 문학작품을 사용한다.[65]

55 http://romereborn.frischerconsulting.com/ – last retrieved on 19.02.2015.

56 http://pompeii.uark.edu/ – last retrieved on 19.02.2015.

57 http://www.ancientathens3d.com/index.html – last retrieved on 19.02.2015.

58 http://www.atlaskorea.org/historymap/IdxRoot.do – last retrieved on 19.02.2015.

59 http://www.ugyo.net/cf/frm/tuFrm.jsp?CODE1=02&CODE2=01

60 http://atlas.lib.uiowa.edu/ – last retrieved on 19.02.2015.

61 http://digitalharrisburg.com/ – last retrieved on 19.02.2015.

62 See for instance the website Myths on Maps, http://myths.uvic.ca/reader.xql – last retrieved on 19.02.2015 or Hestia, http://hestia.open.ac.uk/ – last retrieved on 19.02.2015.

63 http://www.tcd.ie/trinitylongroomhub/digital-atlas/ – last retrieved on 19.02.2015.

64 http://www.literaturatlas.eu/en/ – last retrieved on 19.02.2015.

65 Daniel Alves and Ana Isabel Queiroz, Studying Urban Space and Literary Representations Using GIS. Social

5. GIS와 탈지리적 공간들

분야가 다양한 인문학에서 GIS를 실행하는데 주로 장애가 되는 부분이 분명 인문학은 단순히 정보 또는 지리적 공간의 관점에서 관찰되거나 기인할 수 있는 대용량 데이터 세트를 처리하지 않는다는 사실이다. 그러나 이미 전술했듯이, 변형과 가공을 하며 GIS의 응용 프로그램에 대한 시작점을 제공함과 동시에 공간 관련한 은유의 사용 및 탈지리적 또는 가상공간을 불러들이는 방식은 인문학에서 매우 일반적이다.

GIS 및 이미 구성된 자료를 위한 GIS도구는 일반적으로 특정 지역에 기인하는 사진, 프로토콜이나 사운드 파일 같은 엄청난 양의 데이터를 가지고 연구하는 학자들을 위해 사용될 수 있다. 공간에 따른 데이터의 조직은 공간의 특정 장소와 정보를 연결하기 때문에 이와 관련하여 보다 직관적인 작업 형식을 용이하게 하는데, 가령 인간이 정보를 더 잘 기억하도록 하고 인간이 그 밖에 다른 어떤 추상적인 시스템보다 더욱 신속하게 정보를 찾을 수 있도록 한다.[66]

코딩튼은 예로 화가와 특정 화가의 정체성뿐만 아니라 그 화가의 성격 등을 이해하는데도 중요한 그들의 작업 방식에 대한 결론을 도출하는 GIS의 도움으로 추상 회화의 색을 매핑하는 기술에 대해 설명한다.[67] 일반적으로, 여러 프로젝트는 실험 단계에 있는 가상 또는 마음 공간의 개념을 매핑할 수 있는 방법을 파악하는 것을 목표로 하고 있다. 이러한 프로젝트들 중 하나인 서로 다른 범주에 있는 어휘들의 상호관계를 밝혀내기 위한 유의어 사전의 매핑을 예를 들자면 이는 특히 언어학자들에게 흥미로울 뿐만 아니라 문학연구 측면에서 문화적 특성과 문화 간 연결에 관한 이해를 제공할 상당한 잠재력을 보유하고 있다.[68] 비슷하지만 한층 진보된 프로젝트에서는

Science History 37:4, 2013, 457-481쪽.

66 Michael F. Goodchild and Donald G. Janelle, Toward critical spatial thinking in the social sciences and humanities, 10-11쪽.

67 Jim Coddington, The Geography of Art: Imaging the Abstract with GIS. http://www.directionsmag.com/features/the-geography-of-art-imaging-the-abstract-with-gis/129732 - last retrieved 27.03.2015.

68 L. John Old, Information Cartography: Using GIS for Visualizing Non-Spatial Data. Online-publication: http://proceedings.esri.com/library/userconf/proc02/pap0239/p0239.htm - last retrieved 27.03.2015.

불교 경전을 다룬다. 매핑 기술의 애플리케이션은 특정 문자 패턴 및 분포, 그리고 경전에 완전히 새로운 접근을 용이하게 하는 워드 시퀀스의 관찰을 허용한다.[69]

보덴하머가 지적한 바와 같이, 인문학의 여러 가지 개념에 대한 큰 문제는 일련의 정확한 좌표를 필요로 하는 지도에 전송하기에 덜 적합한 학문 자체가 가진 모호함과 불확실성이다.[70] 지금까지 딥 맵은 오직 실험적으로 특정 주제에 관련하여만 만들어져왔다.[71] 딥 맵이 실제로 어떠한 결과물을 도출할 수 있는가에 관한 것은 하이퍼씨디스 프로젝트의 웹 페이지에서 확인할 수 있다.[72] 도입 된 연구는 실제로 보덴하머의 관점에서는 딥 맵은 아니지만, 이러한 연구들이 달성할 수 있는 한층 발전된 매핑 기술이 도입될 수 있다는 점을 엿볼 수 있다.

인문학 분야에서 GIS의 또 다른 응용 프로그램은 데이터를 서로 공간적으로 관계되는 정보를 시각화, 구조화한 정보지도 혹은 마음지도에 연결할 수 있다. GIS의 도움으로 부가 자료 및 정보는 지도 위에 놓이고 이처럼 구축된 지도를 기반으로 그 뒤에 특정 개념에 대한 더 깊이 있는 연구를 진행함에 있어 분석 도구로 사용될 수 있다. 지금 이 순간, 여전히 역사 과학을 제외한 그 밖의 인문학 분야를 연구하는 도구로써 지속가능한 GIS 응용프로그램이 개발될 필요가 있다. 그러나 인문학의 연구를 용이하게 하는 방법으로 GIS를 사용하고 변형하는 데에 있어서 그 한계는 오직 사용자의 창의성에 의해 지도를 어떻게 설정하는지에 달려있다는 것이 밝혀졌다.

6. 결론

공간과 장소는 위치와 지형을 참고하는 몇 가지 변수만으로는 설명될 수 없는 다

69 http://ecai.org/textpatternanalysis/ - last retrieved on 29.03.2015.

70 David J. Bodenhamer, 앞의 글, 26-28쪽.

71 Mia Ridge, Don Lafreniere, Scott Nesbit, Creating Deep Maps and Spatial Narratives Through Design. International Journal of Humanities and Arts Computing 7.1-2, 2013, 176-189쪽.

72 http://www.hypercities.com/ - last retrieved on 19.02.2015.

차원적 실체로 정의된다. 또한 공간과 장소는 사람들에 의해 적극적으로 만들어지고 경험되고 있다. 공간과 장소는 메시지를 전달하고 인간의 행동뿐만 아니라 감정에도 영향을 미친다. GIS 애플리케이션 도입을 통해, 처음으로 공간의 다차원적 특성의 복잡성을 표시하고 기록한 레이어 구조를 통한 잠재적 능력을 이용하는 일이 가능해졌다. 인문학을 위해 GIS를 활용하는 전도유망한 많은 시도들이 있음에도 불구하고, 많은 학문 분야에서 여전히 자신의 연구에 이러한 도구를 끌어들이기를 주저한다. 주된 이유 중 하나는 GIS가 종종 인문학 연구의 영역에서 사용할 수 없는 고도로 구조화 된 데이터 세트를 요구하기 때문이다.

그럼에도 불구하고, 선구적인 작업들은 GIS가 역사과학뿐만 아니라 다른 여러 학문 분야에서도 유용하다는 것을 보여준다. 심지어 탈지리적 데이터의 경우, 가상공간이나 정신세계와 관련하여 예를 들면 GIS는 특정 연구 분야에 있어서 완전히 새로운 관점을 여는, 데이터 전송 지식의 새로운 옵션을 만드는, 그리고 다른 방법으로 연구의 특정 측면을 경험하는 것과 같은 엄청난 잠재력을 보유하고 있다. GIS가 본래 탄생된 목적과 그 선형적 특성에 의해 설정된 인식론적 한계들은 멀티미디어 요소와의 새로운 매핑 기법, 예를 들어 딥 맵의 구현을 통해 극복될 수 있다. 인문학의 주제와 관련된 대부분의 학문분야를 위한 디지털 시대는 이제 막 시작하고 있다. 새로운 응용 프로그램을 개발하는 학자들과 GIS에 기반을 둔 연구의 접근은 분명히 앞으로 수년 동안 연구의 과정에 일정한 영향을 미칠 것이다.

"출판" 개념의 확장 관점에서 본 디지털인문학 고찰

—

한주리

연결이 지배하는 미디어 세상에서 출판의 영역에 나타난 변화는 거의 혁명에 가깝다. 출판산업에 나타난 다이나믹한 변화는 과거 우리가 출판이라고 생각했던 개념만으로는 설명해낼 방법이 없다. 이제는 출판을 '콘텐츠 비즈니스'로 볼 것인가, 더 나아가 '네트워크 비즈니스'로 볼 것인가에 대한 고민을 해야 하는 시대가 된 것이다. 네트워크로 연결되어 있는 디지털 생태계(Digital Ecosystem) 안에서 저자, 독자, 콘텐츠가 연결되어 '관계'를 만들고, 그 안에서 새로운 가치를 창출하는 미디어로 기능하는 것을 출판이라고 해야 하는가? 혹은 묶여진 책(册)이 아닌 살아 움직이며 작동하는 디지털 생태계 속에서 공표되어 공유된 모든 미디어로 보아야 할 것인가라는 질문을 통해 출판 개념의 확장에 대해 진단하고 논의하고자 한다. 아울러 출판 개념의 확장 관점에서 디지털인문학에 대해 고찰하고자 한다.

1. 기술, 소비자, 출판산업의 다이나믹한 변화

기술 발달로 인한 생활방식의 변화가 사람들의 삶의 방식에 영향을 미치는 현상들을 오랜 시간을 거쳐 경험해왔다. 생활방식의 변화는 생각의 변화를 초래하고, 대다수 사람들의 생각이 변화되어 그것이 보편적이고 일반적인 것으로 동질화되면, 마지막으로 법제도의 변화로 이어진다. 현재를 사는 우리는 디지털 기술의 급속한 발달

속에서 과거와는 다른 지형의 정보 습득과 학습 방식을 취하고 있음을 발견한다.

우리는 이제 최첨단이라고 일컬어지는 다양한 기술이 생활 속으로 들어와 있는 시대에 살고 있다. 아파트 광고에서는 디지털시스템을 이용하여 집 밖에 있더라도 집 안의 불을 켜고, TV를 켜는 삶이 가능해졌다고 말한다. 최근 사물인터넷(IoT: Internet of Things) 분야가 빠르게 성장하고 있으며, 인공지능, 빅데이터(big data)라는 화두가 나타난지 오래다. 이러한 기술 변화는 1990년대에 PC통신이 나타난 이후, 컴퓨터 통신(computer network), 월드 와이드 웹(www)의 등장 등으로 이어졌고 그 속도는 점차 빨라지고 있다. 기술의 급속한 발달은 정보사회(information society), 정보기술(information technology), HTML(Hypertext Mark-up Language), 유비쿼터스 컴퓨팅(Ubiquitous computing), 데이터 마이닝(Data mining), SNS(Social Network Service) 등 새로운 용어들을 탄생시켰고, 첨단 디지털 기기가 개개인의 손에 들려있는 세상이 되면서 스마트 기기는 현대인의 일상생활에 없어서는 안되는 요소가 되었다. 이제 디지털 기술의 발달로 인한 변화는 숨쉬듯 자연스러운 것이 되어 가고 있다. 게다가 현재의 변화는 어느 한 두 개가 변화되는 정도가 아니라, 프레임이 완전하게 변화되는 수준으로 모든 것이 리셋(reset)되는 상황으로 급변하고 있다.

스마트 기기를 활용한 다양한 서비스가 제공되고 있으며, 현대인은 자신들의 욕구(needs)를 충족시켜 주리라고 기대하는 제품이나 서비스 혹은 아이디어를 탐색, 구매, 사용하는 소비자 행동을 보여준다[1]. 또한 어떠한 제품이나 서비스를 사용한 후 그에 대한 평가를 페이스북과 같은 SNS(Social Network Service)를 통해 즉각적으로 공유하는 것이 가능해졌다. 이처럼 소비자 행동 양식은 디지털 시대로 넘어오면서 더욱 능동적이고 참여적인 성격을 띠게 된다.

이러한 사례는 뉴스 소비에서 찾을 수 있다. 김사승은 『저널리즘 생존 프레임, 대화 생태 전략』에서 현대인들의 뉴스 소비에서의 욕구가 디지털 시대에 어떠한 변화를 가져왔는지에 대해 설명하였다[2]. 뉴스를 소비하는 경우에 있어서 수용자들은 더

1 Leon G. Schiffman & Leslie Lazar Kanuk, Consumer Behavior, Prentice Hall, 2004 참조.
2 김사승, 『저널리즘 생존 프레임, 대화 생태 전략』, 서울: 커뮤니케이션북스, 2012.

이상 억눌려 있기를 원하지 않았다. 자신들의 목소리가 뉴스에 반영될 수 있기를 바랐다. 공공 저널리즘이 수용자의 목소리를 반영하고자 하는 노력을 기울이고자 했으나, 저널리스트(journalist)의 가치에 초점을 맞추는 기존의 행동반경에서 크게 벗어나지 못했다. 이후 지지부진하게 시간이 흐르면서 디지털 테크놀로지의 시대를 맞이했으며, 디지털 시대 뉴스의 가치구조는 기존의 패러다임과는 질적으로 다르다. 가장 힘든 문제는 특정한 이해 당사자에게 가치의 초점을 맞추지 않는다는 점이다. 저널리스트, 투자자, 광고주, 뉴스 조직, 수용자 가운데 어느 한 편을 강조하는 식의 접근으로는 디지털 테크놀로지의 성격을 따라갈 수 없다. 디지털 시대의 뉴스는 수용자의 가치를 가장 높게 평가한다고 볼 수 있다. 이로 인해 이제 수용자는 매체보다 더 강력한 힘을 발휘하게 되었으며, 이러한 변화의 흐름 속에서 소비자층에서도 세대 변화가 두드러지게 나타났다.

밀레니엄 세대(Millennial generation)는 1981년에서 2000년 사이에 태어난 사람들을 의미한다. 미국 통계국 자료에 따르면, 밀레니엄 세대는 2012년 현재 8,540만 명에 달하는데 베이비붐 세대보다도 많다.[3] 이들은 올웨이스-온(Always-On) 세대, Y세대, 디지털 네이티브(Digital Native) 등으로 불리기도 한다. '밀레니엄 세대'로 일컫는 12세에서 15세 청소년의 90퍼센트 이상은 전화 통화 대신 소셜미디어나 문자메시지로 커뮤니케이션하는 것이 더 익숙하다. 스마트폰이 개개인의 손에 들려 엄지로 사고하고 행동하는 세대라는 의미로 엄지세대(Thumb Generation)[4]라는 말도 나타났다.

엄지 세대는 스마트 기기를 또 하나의 머리로 활용하여 '두 개의 뇌'로 생각한다.[5] 이들은 스마트 기기를 자유롭게 활용해서 타인과 연결 짓고, 필요한 정보를 언제 어디서든지 쉽게 찾아낸다. 결국 과거에 우리가 외워야 했던 자료들은 이제 '검색'을 통해 접근 가능해 진 시대가 된 것이다. 세르는 '두 개의 뇌'로 사고하는 '엄지 세대'들에게서 미래의 긍정적인 모습을 기대한다.

3 Tom Kaneshige, '밀레니엄 세대, IT 소비자화, 그리고 미래' from http://www.ciokorea.com/news/14051, 2012 참조.

4 미셸 세르, 『엄지 세대, 두 개의 뇌로 만들 미래』, 양영란 옮김, 갈라파고스, 2014 참조.

5 미셸 세르, 위의 책, 2014.

새로운 세대를 탄생시킨 기술의 발달과 이로 인한 변화는 출판 분야에서도 예외가 아니다. 전자책의 기술 발달에 따라 출판콘텐츠의 중개(mediation), 재현(representation), 하이퍼링크(hyper link), 시각화(visualization)의 영역 등 다양한 형태로 출판산업의 변화가 진행되고 있다. 디지털 출판으로 인한 출판 영역의 확장은 출판 산업 내에서 다양한 시도로 나타난다. 출판 산업은 출판 자체에 대한 개념을 어떻게 볼 것인가에 대한 고찰과 더불어, 리디자인(redesign), 리에디팅(reediting), 리패키징(repackaging) 등의 다양한 시도를 계속하고 있는 상태이다. 글로벌 IT 기업들은 '밀레니엄 세대'를 위한 다양한 콘텐츠 및 비즈니스 개발을 계속 진행 중이다.

이러한 변화는 전 세계 출판인이 모이는 독일 프랑크푸르트 도서전의 2015년도 논조에서도 확인할 수 있다. "프린트 미디어와 결합한 모든 비즈니스 모델은 출판이다"라는 형태로 출판에 대한 사업 범위를 확대한 것이다. 종이 위에 특수 인쇄를 한 후 스마트 폰으로 보면, 포켓몬들이 싸우는 입체 영상이 나타나는 증강현실(Augmented Reality) 기법을 선보이는 회사들도 대거 프랑크푸르트 도서전에 참가하였다. 증강현실은 현실 세계의 기반 위에 가상의 사물을 합성하여 현실 세계만으로는 얻기 어려운 부가적 정보를 보강해 제공하는 것을 가능케 하는 기술이다. 이러한 변화는 기존의 출판 산업에서 종이책 중심으로 출판을 바라보던 시각과 완전히 달라진 형국임을 보여준다.

최근 전자책 시장에 등장한 변화는 '밀레니엄 세대', '엄지 세대', '올웨이스-온' 세대에 맞춤형 서비스를 제공한다. 출판 산업에서는 디지털 시대를 맞아, 전자책과 구독 모델(subscription model)이 주요 화두로 등장하고 있다.[6] 전자책 구독 모델은 음악 스트리밍 서비스처럼 일정 기간 동안 일정한 금액을 지불하고 다양한 전자책을 구독할 수 있게 하는 서비스이다. 이는 책이라는 상품을 하나의 완벽한 형태의 완결된 미디어로 보아왔던 기존의 사고 방식으로 볼 때, 다소 이해가 되지 않는 서비스 형태일 수 있다. 그러나 글로벌 기업을 중심으로 개인화된 콘텐츠 소비에 익숙한 '밀레니엄 세

6 글로벌 전자책 구독 공급자로는 러시아의 Bookmate, 독일의 Skoobe, 스페인의 Nubico, 폴란드의 Legimi, 에스토니아의 Elisa 등이 있다.

대'를 공략할 서비스가 지속적으로 확대되어 가고 있는 것이다.

미국의 인터넷 조사전문업체인 닐슨(Nielsen)의 조사에 따르면, 미국 내 전자책 구독 서비스의 시장 점유율은 아마존(Amazon)이 60%, 사파리(Safari)가 15%, 스크리브드(Scribed)가 10%, 24심볼즈(24Symbols)가 5%를 차지하고 있다.[7] 또한, 현재 미국의 전자책 구독자 중 '밀레니엄 세대'가 차지하는 비중은 37%에 달한다. 이러한 구독 모델이 보편화되어 있는 미국의 경우, 전자책 시장이 급속하게 성장하고 있으며 전자책의 판매량은 급속도로 증가하고 있는 추세를 보인다.

프라이스 워터하우스 쿠퍼스(PriceWaterhouseCoopers)의 조사에 따르면, 2014년 미국의 전자책 시장과 종이책 시장은 종이책이 더 큰 규모를 차지하고 있는데 반해, 2018년에는 전자책 시장이 종이책 시장보다 더 성장할 것으로 전망하고 있다.[8] 2014년 종이책 및 전자책 시장 대비 2018년 예측치는 〈그림 1〉과 같다.

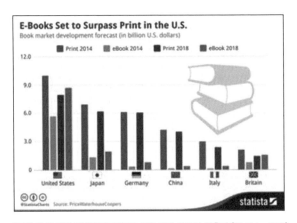

〈그림 1〉 2014년 종이책 및 전자책 시장 대비 2018년 예측치 (Statista, 2015)

미국 이외에 일본, 독일, 중국, 이탈리아는 2018년에도 종이책 시장이 규모가 더 커질 것으로 예측하고 있다. 이에 비해, 영국 시장은 2014년에는 종이책 시장이 전자책

7 Edward Nawotka, "Publishing Perspective", Digital Book Fair Korea, 2015 참조.
8 Statista, "E-Books set to surpass print in the U.S.", 2015 originally published in PriceWaterhouseCoopers, 2015.

시장보다 크지만, 2018년에는 종이책 시장이 줄어들고, 전자책 시장이 더 많은 비중을 차지할 것으로 전망하고 있다. 이는 영어라는 글로벌 언어가 작용한 것으로 해석할 수 있다. 디지털로 연결된 세상에서 글로벌한 네트워크가 작동하듯이, 출판 산업에서도 그러한 움직임이 나타남을 알 수 있다.

전자책 구독 모델은 오디오북 시장에서도 성장세를 나타내고 있다. 예를 들어, 오디오북닷컴(Audiobooks.com)이라는 기업은 훌륭한 책을 읽는 것(혹은 책을 읽는 것) 자체가 사람을 행복하게 만든다는 믿음에 기반하여 서비스를 제공하고 있다. 이 회사는 사람들이 책을 언제 어디서나 들을 수 있도록 하는 가치를 제공하고 있는데, 6만 5천 권에 달하는 오디오북을 가지고 있으며, 서비스 사용자들은 구독 모델을 통해 3천 권의 도서를 무료로 들을 수 있다. 애플리케이션과 모바일에 초점을 맞춰 운영하고 있으며, 이러한 서비스에 대해 독자의 65%가 재구독을 하고 있다.[9] 이 회사의 경우 앞으로 오디오북을 듣는 포맷으로 자동차를 타겟으로 삼고 있다. 이제는 책의 유통 시장을 과거의 형태와 완전히 다른 방식에서 접근하는 것이다. 기존 종이책 출판 시장에서 존재했던 유통사–출판사의 관계를 탈피하여 책을 듣는 포맷으로써 자동차를 타겟으로 하겠다는 유통에 대한 접근방식의 변화는 앞으로 출판산업의 확장이 무한하게 가능함을 의미한다. 이제는 단순히 출판 영역만 출판산업의 서비스 범주에 들어가는 것이 아니라, 타 산업과의 연계를 통한 협업(collaboration) 서비스 제공 형태가 보다 가속화되리라는 조짐을 보여준다.

이처럼, 기존의 출판산업에서 보편화되어 있던 서비스 이외에 타 산업 분야에서 진행되어 온 서비스가 접목되는 형태는 출판산업의 변화를 가져오고 있다. 예를 들어 타 산업 분야에서 진행되어 온 크라우드펀딩(crowd funding)을 출판산업에 적용하여 저자가 원고를 작성하는데 자금을 모으는 방식을 취하기도 한다. 독서와 글쓰기에 관한 소셜 네트어크 왓패드(Wattpad)가 '팬 펀딩(Fan Funding)[10]'이라고 하는 새로운 킥스타터 창작 프로젝트를 통해 작가들이 그 팬들로부터 창의적 작업을 위한 투자금

9 Edward Nawotka, "Publishing Perspective", Digital Book Fair Korea, 2015 참조.
10 Wattpad Fan Funding, http://www.wattpad.com/fanfunding 참조.

을 모집할 수 있게 하고 있다.

게다가 출판산업 내부에는 다양한 형태의 변화와 종합연횡의 기업 간 인수 합병이 진행되고 있으며, 플랫폼을 통해 셀프 퍼블리싱(self-publishing, 자가 출판)을 하는 상황이 온라인을 통해 확대되고 있다. 미국 애플사의 경우, 2012년 1월에 'iBooks Author'라는 전자책 저작툴 앱(e-book authoring application)을 선보였다. 이 앱은 이용료가 없으며, 글 쓰는 이들이 원고를 탈고한 후 스스로 전자책을 만들 수 있는 환경을 제공해 준다. 이는 과거에 저자와 독자가 구분되는 시대에서 일반 대중들의 읽기 · 쓰기 영역이 출판 영역으로 편입되어 확장되고 있음을 의미한다. 기술 발달로 인해 저자의 다변화가 나타난 것이다. 저자의 다변화는 메시지의 다변화를 초래하며, 콘텐츠의 창작과 소비에 변혁을 가져왔다. 앞으로는 리디자인(redesign), 리에디팅(reediting), 리패키징(repackaging) 등의 다양한 시도가 보다 확대될 것이다.

이처럼 전자책 시장, 소비의 다변화는 출판산업의 다변화를 초래하고, 출판에 대한 개념을 어떻게 할 것인지에 대한 원천적 질문을 우리에게 던진다. 그러나, 출판 시장 내에서의 다양한 변화에도 불구하고, 사람들은 여전히 책이라고 하면 기존의 종이책을 당연하게 떠올리고 그 이외의 책의 형태에는 익숙하지 않은 것 또한 사실이다.

그렇다면, 책(冊)이라는 매체가 과거부터 현재에 이르는 기나긴 여정 속에서 어떠한 변화를 겪어 왔는지에 대해 역사적 관점에서 살펴보고자 한다. 이는 전자책이 단순한 종이책의 변환에 그치는 것인지, 혹은 새로운 미디어로서 기능하는 책인지에 대한 의미 규정과 이어지며, 결국 출판에 대한 재개념화 논의와 연결된다. 이는 출판의 본질을 어디에 둘 것인가에 대한 물음을 우리들에게 던지며, 출판의 목적, 즉, 존재 이유가 무엇인지를 고민하게 한다. 왜냐하면, 출판이 무엇인가에 대한 개념을 어떻게 보느냐에 따라 출판산업이 준비해야 할 미래는 어떠한가에 대한 고민의 실마리를 찾을 수 있기 때문이다.

2. 출판 개념의 역사적 변화와 재개념화

　일반적인 소비자 입장에서 '책'이라고 할 때 떠올리는 형태는 '종이책'이며, 인류는 종이책(冊)의 형태를 도서의 전형으로 받아들여 왔다. 그러나 처음부터 책이라는 것이 지금의 종이책 형태였던 것은 아니다. 고대 사람들은 돌이나 파피루스에 글자를 새기거나 적어서 책을 만들었고, 그 이전에는 점토판이나 상아, 거북딱지 등에 그림이나 문자 등 상징을 새긴 것으로 지금의 책이라고 여겼다[11]. 파피루스로 만든 책은 두루마리 형태로 만들었기 때문에 보관을 할 때에도 항아리에 말아서 보관하였으며, 고대 알렉산드리아도서관에서는 약 70만 개에 달하는 천문학, 수학, 철학, 의학서적을 두루마리 형태로 소장하기도 하였다[12]. 그러다가 서기 1세기에 파피루스보다 수백 년 더 오래 보존이 가능한 양피지의 사용이 늘면서, 4세기 경에는 모두 양피지로 대체되었다. 이 시기에 양피지로 만든 책은 파피루스로 만들어진 두루마리 형태에서 책자본의 형태로 바뀌었다[13]. 이 책자본은 '코덱스(codex)'라고 불리었는데, 코덱스의 형태는 현재 우리가 사용하고 있는 책의 형태와 동일하다. 여기서 흥미로운 점은 〈그림 2〉에서 보듯이, 당시에 위쪽으로 묶은 형태의 코덱스(Vertically hinged tablet codices)와 왼쪽을 묶어서 볼 수 있도록 만든 코덱스 형태(horizontal form)의 책이 있었다는 점이다.[14] 또한, 코덱스 형태를 가능하게 하는 각 각의 개별 페이지를 태블릿(tablet)이라고 칭했음을 알 수 있다.

11　Colin H. Roberts & T.C. Skeat, The Birth of the Codex, London: The Oxford University Press, 1987.

12　Nicole Howard, The Book, CT: Greenwood Publishing Group., Inc.,2005, 송대범 옮김, 『책, 문명과 지식의 진화사』, 서울: 플래닛미디어, 2007.

13　김세익, 『세계 출판의 역사, 세계의 출판』, 서울: 한국언론연구원, 1991.

14　Robert A Kraft and associates, "The writing tablet", 2008 from http://ccat.sas.upenn.edu/rak/courses/735/book/codex-rev1.html

〈그림 2〉 위쪽으로 묶은 형태의 코덱스
[출처: Robert A Kraft and associates][15]

코덱스의 발명은 책의 역사에서 가장 중대하고 지속적인 영향을 미친 혁명적인 사건 중 하나이다. 이 형태가 1,700여 년 이상 지속되면서 책의 독특하고 가시적인 물리적 형태를 규정하게 되었다[16]. 이 이후 1440년 경 구텐베르크의 인쇄술 발명으로 인해 우리가 익숙하게 읽고 있는 종이책의 대량 생산이 가능해졌으며, 종이책의 역사는 아직 600년이 채 되지 않는다.

그럼에도 불구하고, 인쇄 기술의 발달이 가져온 의미는 단순히 책의 물리적 형태 변화만을 의미하지 않는다. 인쇄기술의 발달로 대량 생산이 가능해지면서 책의 물리적 형태뿐만 아니라 생산, 유통, 소비방식의 변화를 가져왔고, 이는 곧 사회적 변화를 초래하였다. 즉 초창기에는 손으로 직접 베껴 써야 하는 필사(筆寫) 방식에 의해 책이 만들어졌기 때문에, 수작업으로 소량 생산할 수밖에 없는 유통구조였다. 이로 인해

15 Robert A Kraft and associates, "From Scroll ad Tablets to Codex and Beyond", 2008 from http://ccat.sas.upenn.edu/rak//courses/735/book/vert-tablets.jpg

16 한주리, 김정명, 구모니카 외, "출판이란 무엇인가", 『책은 책이 아니다』, 꿈꿀 권리, 2014, 149쪽 참조.

손으로 직접 쓴 필사본은 현재의 예술작품 거래방식과 유사하게 유통이 이뤄지면서 매우 고가로 거래되었다. 책이 너무나 고가여서 개인이 책을 구매하기 어려웠기 때문에, 당시 책을 소비하는 방식에 있어서도 공동체적으로 낭독되는 형태로 소비되었다.[17]

그 이후 인쇄에 의한 정보 전달이 가능해지면서 종이에 인쇄하여 대량생산이 가능해졌고, 개인독서와 묵독이 대중화되었다. 그러한 개인화된 종이책의 소비 형태가 거의 500년 이상 600년 가까이 지속되어 왔다. 인쇄술의 발전은 독서의 대중화를 가능하게 했는데, 그 전에는 아무나 볼 수 없을 정도로 고가였던 책이 대량생산이 가능하게 되었다. 아무나 못 보는 상황에서 누구나 볼 수 있는 상황으로 바뀐 것은 시민의 의식에 큰 변화를 가져다주었다.

그러다가 1990년대 전자적 정보기술의 발전에 따라 전자출판 개념이 도입되면서 전자형태의 하이퍼텍스트가 나타나기 시작했다. 이는 생산에 있어서 아마추어 집단의 대거 참여가 가능한 구조를 만들었고, 하이퍼링크를 통해 비선형적, 비순차적 독서가 가능하게 되었다.

이로 인해 다양한 형태의 책이, 혹은 출판물이, 혹은 디지털 콘텐츠(digital contents)가, 혹은 디지털 퍼블리싱(digital publishing)이 기존의 책에서 보여준 것과는 완전히 새로운 형태로 등장하였고, 그 세력을 지속적으로 확장해가고 있다. 앞으로 기술력의 발달은 지금보다 더 가속화될 것이며, 다만 변화를 받아들이는 사람의 적응 정도가 변화된 기술을 보편 타당한 것으로 받아들일지 여부를 결정짓는 기준이 될 뿐이다. 이에 따라 출판인은 물론 편집자나 디자이너들의 경우, 매체가 변화할 때마다 가독성과 심미성을 확보하기 위한 수많은 시도를 지속해왔고, 그 결과 현재와 같은 형태의 출판물이 출간되어 독자의 손에 전달되고 있는 것이다.

이처럼 오랜 역사를 통해 변화를 거듭해 온 출판물의 형태 변화는, 출판과 관련된

17 인쇄된 책이 나타난 이후에도 낭독은 지속되기도 하였다. 로버트 단턴(Robert Darnton)의 『책과 혁명』에서 보면, 화가 및 연대 미상인 〈크라코프 나무 아래〉라는 그림이 나오는데 이 그림은 프랑스대혁명의 본부였다고 해도 좋을 팔레 루아 알(Palais Royal)의 정원에서 사람들이 모여 책을 읽는 모습이다. 글자를 모르는 사람들은 한 사람이 낭독하고 여러 사람이 듣는 방식으로 낭독해주는 것을 들었다.
강창래, 『책의 정신』, 서울: 알마, 2013, 52~53쪽에서 재인용.

기술의 발달로 인한 매체 발달에서 비롯되었고, 미디어의 형태가 바뀌면서 그 안에 담긴 내용의 변화를 촉발하였다. 이러한 매체의 변화와 그에 따른 편집(editing)의 변화는 볼터(Bolter)와 그루신(Grusin)의 재매개(remediation)로 설명될 수 있다. 볼터와 그루신은 『재매개(Remediation: Understanding New Media)』[18]라는 책에서 기존의 미디어(Old media)의 콘텐츠(contents)가 새로운 미디어의 콘텐츠로 유입되면서 이전과는 다른 메시지를 형성한다고 주장하였다. 저자들은 "새로운 미디어가 기존미디어를 인정하거나 경쟁, 혹은 개조하면서 스스로의 문화적 의미를 획득해 나가는 과정"을 재매개라고 이름 붙였다. 재매개는 "그 어떤 미디어의 경우도 '내용'은 항상 또 다른 미디어가 된다"는 마셜 매클루언(M. McLuhan)[19]의 주장을 계승하는 개념이다.

또한, 볼터(2001)는 재매개를 재목적성(Re-purposing), 재구조화(Re-construction)로 보기도 하였는데, 매체가 달라지면 그 안에 담기는 내용이 가공 과정을 거치면서, 그 과정에서 콘텐츠가 새롭게 구조화되고 구조화된 콘텐츠는 그 이전과는 다른 메시지를 형성하기도 한다는 것이다[20]. 즉 각각의 미디어는 다른 미디어의 기술, 형식, 사회적 중요성 등을 자신에게 맞게 활용하고 개조하여 경쟁관계를 형성한다. 이를 통해 새로운 미디어는 올드미디어의 재매개를 통해 새로운 미디어에 맞는 의미를 독자적으로 갖출 수 있는 방향으로 진화한다. 출판산업에서 이러한 재매개가 이뤄진 예로는 과거 죽간이나 파피루스에 담겨졌던 내용(콘텐츠)가 양피지나 종이책으로 옮겨 오면서 하나의 페이지(tablet) 안에 편집된 형태로 재구성된 데서 찾을 수 있다. 이 과정에서 삽화 등을 추가하여 책의 심미적 부분을 가미하였다. 그 이후 종이책에서 디지털 전자책으로 옮겨 오면서 동영상이나 음성 등이 추가되는 등 미디어의 변화는 내용의 확장으로 이어지는 결과를 가져왔다.

디지털 테크놀로지가 출판산업 및 출판의 개념에 본질적인 충격을 가하고 있는 상황에서 출판의 의미에 대한 천착이 논의로서 얼마나 실효성을 가질지는 알 수 없다.

18 Bolter, J. David & Grusin, Richard, Remediation: Understanding New Media. Cambridge: The MIT Press, 1999; 이재현 옮김, 『재매개』, 서울: 커뮤니케이션북스, 2006.

19 Marshall McLuhan, Understanding Media, Routledge & Kegan Paul Ltd., 1964 참조.

20 Bolter, J. D., Writing space: The computer, hypertext, and the remediation of print (2nd ed.). Hillsdale, NJ: Lawrence Erlbaum Associates, 2001.

니콜라스 네그로폰테 매사추세스공대 교수는 2010년 8월 미국의 테코노미 컨퍼런스 토론에서 "종이로 된 책은 5년 안에 없어진다"는 전망을 내놓기도 했다. 지금까지 우리가 이해해 온 출판의 영역이 셀프-퍼블리싱으로 확산되고, 소비자의 개별화된 읽기 쓰기가 진행되고 있는 현 상황에서 기존의 출판의 개념이 유지될 수 있을까 하는 의문도 든다. 더욱이 출판산업의 주체로서 기능하고 존재했던 출판사들의 생존 가능성에 대해서도 우려를 표하는 목소리가 있다. 과연 미래에도 출판사는 존재할 수 있을까? 이러한 행위 주체에 대한 본질적 질문은 생태학적 관점에서 파악할 수 있다.

생태학은 환경을 행위 주체로 이해한다. 환경은 산업 구조에서부터 경쟁관계, 시장 상황 등 다양한 요소들을 포괄한다. 이런 행위 주체로서의 환경은 조직의 외부에 존재하며 그 정체가 명확치 않다. 추상적 성격을 띠는 경우가 대부분이다. 추상적이라는 것은 예측하기 어렵고 역동적으로 변할 수 있음을 의미한다. 디지털 테크놀로지의 역동적 혁신성은 이런 환경의 속성을 잘 보여 준다. 환경의 추상성은 환경 속에 존재하는 조직이 환경과 관련해 자신에게 적합한 적소(niche)를 찾아가지 않으면 안 되도록 만든다.[21] 이처럼 환경은 적소를 추구하게 만드는 힘이라고 할 수 있다. 적소를 찾아냄으로써 경쟁에서 유리한 위치를 차지할 수 있게 된다. 적소 개념은 미디어 대체 이론으로 설명 가능하다.

미디어 대체 이론(Media Substitution Theory)에 따르면, 신매체의 등장은 기존 매체의 이용을 감소시키는 요인으로 작용한다. 즉 한 매체의 이용 감소는 다른 매체의 이용자 증가로 나타난다. 또 각 매체 간 경쟁관계를 도출해내는 적소 분석 등이 매체 이용과 관련된 연구에 주로 적용되어 왔다[22]. 여기서 적소 이론(Niche theory)이란 디믹(Dimmick, 2003)이 생태학에서 생태계 내 개체군 간의 경쟁 관계를 설명하는 데 적용하는 이론을 미디어 산업에서 매체들 간의 경쟁 관계를 파악하는 데도 적용할 수 있다고 하여 설명한 개념이다. 자연 생태계 내에서 다양한 개체군들이 한정된 자원을 두

21 김사승, 위의 책 참조.

22 이지훈, 윤충한, 온라인뉴스와 종이신문의 대체관계에 관한 실증연구, 『정보통신정책연구』, 15권 4호, 125~151, 2008.
 Perse, E. M., & Dunn, G.D., The utility of home computers and media use: Implicaions of multimedia and connectivity, Journal of Broadcasting & Electronic Media, 42(4), 435~456.

고 서로 경쟁을 벌이고, 경쟁 양상에 따라 한 개체군이 다른 개체군을 대체하거나 공존하게 되는 것과 같이, 미디어 산업에서도 한 매체가 다른 매체와 한정된 자원을 두고 경쟁을 벌이면서 다른 매체를 대체하거나 보완, 공존하게 된다는 것이다. 적소 이론은 한 매체가 자원들을 얼마나 폭넓게 차지하고 있는지를 나타내는 적소 폭(niche breadth), 두 매체가 동일한 자원을 차지하기 위해 경쟁하는 정도를 나타내는 적소 중복(niche overlap), 한 매체가 다른 매체보다 자원 경쟁에서 얼마나 우월한 입지에 있는가를 나타내는 경쟁적 우위(competitive superiority)를 통해 매체 간의 경쟁 관계를 파악한다[23](Dimmick, 2003; 이승엽 · 이상우, 2014, pp.12~13). 이러한 사례로는 브리태니커 백과사전을 들 수 있다. 오랜 기간 동안 백과사전의 대명사로 여겨졌던 브리태니커 백과사전의 경우, 이제는 더 이상 종이에 인쇄된 형태로는 출간되지 않는다. 또한, 한 때 책에 붙여서 판매를 했던 CD-ROM은 이제 우리 주변에서 거의 찾아보기 어렵게 되었다.

또한, 김사승(2012)은 『저널리즘 생존 프레임, 대화 생태 전략』에서 새로운 테크놀로지에 의한 미디어의 발전은 일괄적 대체(substitution)로 나타나는 것이 아니라 공존 진화(co-evolution)를 통해 이루어진다고 말한다. 피들러(Fidler, 1997)에 따르면, 공존 진화(co-evolution)이란 기존의 테크놀로지와 새로운 테크놀로지 사이의 진화가 같이 이루어짐으로써 전체 미디어 시스템의 진화가 이뤄지는 것을 의미한다. 새로운 발전이 의미를 갖는 것은 기존의 존재가 변하도록 영향을 미치는 데 있다. 새로운 것이 반드시 기존 것을 대체하거나 없애는 것은 아니라, 공존 진화는 양자의 공존을 강조한다. 모든 미디어 형식들은 인간이 역사적으로 구축해 온 커뮤니케이션 시스템 안에서 긴밀하게 얽혀 있다. 현재 종이책과 전자책이 서로가 서로에게 영향을 미치며, 닮은 듯 서로 다른 형태로 공존 진화하고 있는 상태이다.

이러한 논의를 종합해 보면, 미디어의 형식은 언어와 같은 커뮤니케이션 코드

23 John Dimmick, Media Competition and Coexistence: The theory of the niche. Mahwah, New Jersey: Lawrence Erlbaum Associates, 2003. (Translated into Korean by Sang-Hee Kwon and marketed in that country by Taylor and Francis).
이승엽, 이상우, 온라인 동영상 서비스와 기존 매체 간의 경쟁관계에 관한 적소분석, 『미디어경제와 문화』, 제12권 3호, 7~45쪽.

(communication code)에 의해 지속되고 또 그 속에 내재되어 이어져 간다. 아날로그 언어들은 사라지지 않고 디지털 언어 속에 스며들어가 있다.[24] 전통적인 출판과 디지털 출판이 존재하는 공간은 서로 다른 공간이 아니라, 하나의 문화 안에서 존재한다. 따라서, 디지털 출판을 테크놀로지의 문제로만 이해해서는 안되며, 출판의 독특한 미디어 형식의 문제로 이해해야 한다. 이는 앞서 논의했던 재매개와 맥락을 같이 한다. 텍스트(text)의 재매개 과정을 살펴 보면, 고대에 흙이나 파피루스 등에 글을 새겨 내용을 담아 메시지 전달하던 것을 종이 발명 이후에 한 번의 재매개 과정을 거친다. 즉, 파피루스에 적었던 내용을 종이에 필사본 형태로 담은 것이다. 이 후 1454년 인쇄술 발명으로 인하여 종이에 담겼던 텍스트가 다시 인쇄매체를 통해 변형됨으로써 두 번의 재매개(Remediation)가 이뤄졌다. Html 언어 도입 후에는 전자매체로서의 글쓰기로 인해 인쇄매체로서의 글쓰기와 다른 특징이 나타나는데, 이를 세 번째 재매개로 볼 수 있다.

　이러한 맥락에서 보면 전자책은 단순히 종이책을 다른 매체에 옮겨 담은 것인가 아니면 옮겨담는 과정에서 그 전과 다른 메시지로 재구성된 것인가에 대한 논의가 도출된다. 이에 대한 정답은 없다. 다만, 어떠한 형태로 기존의 메시지를 담아내고 재구성하는 과정을 거치느냐에 따라 그 해답은 달라진다. 예를 들어, 기존의 종이책을 PDF로 변환하여 전자책으로 만들 경우에는 책의 물리적 형태만 종이책에서 전자책으로 달라진 것이지 메시지의 변화를 동반하지는 않는다. 하지만, 동영상 등을 추가할 수 있는 전자책 포맷 형태인 ePub3.0 버전의 전자책이 만들어 질 때처럼 기존과 다른 형식의 표현이 가능한 전자책으로 바뀔 경우, 그 안에 담긴 메시지 자체에 동영상이나 오디오 파일 등 새로운 콘텐츠가 추가되고, 추가된 콘텐츠를 포함하는 메시지는 기존의 메시지와는 다른 메시지로 전달되는 것이다. 이 때에 새롭게 등장한 미디어는 기존 미디어의 기술, 형식, 사회적 중요성 등을 자신에게 맞게 활용하고 개조하여 기존의 매체와 경쟁관계를 형성할 수 있다. 이를 통해 새로운 미디어는 스스로의 의미를 독자적으로 갖출 수 있는 방향으로 진화한다.

24　김사승, 「저널리즘 생존 프레임, 대화 생태 전략」, 서울: 커뮤니케이션북스, 2012.

결국, 새로운 형태의 전자출판(electronic publishing) 혹은 디지털 출판(digital publishing)이 종이출판의 형태와 유사성을 띠는 방식으로 생존을 시작했던 것처럼 기존의 출판 양식으로부터 소비자의 관심을 일부 양도받아 가고 있으며, 일부는 기존의 출판물을 대체하거나 일부는 재매개하거나, 또 일부는 공존 진화하고 있는 것이 현재의 출판 환경에서 나타나는 생태적 변화이다.

3. 비즈니스 생태학적 관점에서 본 출판 개념의 확장

최근 들어 디지털 생태학(digital ecosystem) 관점과 오가닉 미디어(Organic media)로 출판을 보는 관점이 등장하였다. 먼저, 디지털 생태학적 관점에서 논의를 하기 위해 생태학적 접근에서 도출된 디지털 생태학에 대해 파악하고자 한다. 생태학적 접근은 일련의 상호작용하는 조직들과 행위 주체를 둘러싼 환경에 주목한다. 새로운 현상이 나타나면서 기존의 사고방식과 기존의 생산 행태에 초점을 맞춘 이해태도에서 벗어날 것을 요구한다.[25]

생태계를 둘러보라는 지적은 환경을 주요 행위자로 이해하라는 의미로써, 이를 기존의 출판 생태계에 적용하여 파악하면 출판사를 위주로 진행되어 온 기존의 생산자 중심의 출판 산업 방식은 더 이상 디지털화된 출판 산업을 설명하기에 한계가 따른다. 디지털 기술이 막대한 영향을 미치고 있는 출판 생태계의 변화는 디지털 생태계로 설명할 수 있는데, 디지털 생태계는 생태계의 핵심적인 4가지 속성을 반영한다.

우선, 볼리와 장(Boley & Chang, 2007)[26]은 생태계(ecosystems)의 핵심적인 속성을 네 가지로 구분하였다. 첫 번째 속성은 상호작용성(interaction)과 개입(engagement)이다. 생태계를 구성하는 종 사이에는 늘 상호작용이 발생한다. 사회적 생활을 위해 상호작용하고 자원을 공유하며 흥미로운 것들을 찾아낸다. 둘째는 균형(balance)이다. 이는 생

25 김사승, 위의 책 참조.

26 Harold Boley, & Elizabeth Chang, Digital ecosystems: Principles and semantics, 2007 Inaugural IEEE International Conference on Digital Ecosystems and Technologies. Cairns, Australia. February 2007.

태계 내부의 조화와 안정, 지속성 등을 유지하려는 것을 의미한다. 만약 어떤 종이나 생태계의 일부가 불균형적으로 긴장하거나, 과열되거나 분열이 이뤄지면, 결국 생태계 전체가 붕괴될 수도 있다. '이득은 없이 고통만 따를 뿐이다.' 이 때 어떤 한 부분의 실패가 전체에게 재앙으로 작동하지는 않는다. 셋째는 영역 군집적이며 느슨한 연결을 유지하려는 속성(domain clustered and loosely coupled)이다. 생물학적 환경에서, 각 각의 종(species)은 스스로의 선택에 의해 생태계 안으로 진입하게 된다. 이들은 느슨하게 연결된 집단을 형성하며, 그 구성원들은 서로 유사한 문화와 사회적 습관, 관심사와 목적을 공유한다. 각 각의 종은 자신을 둘러싼 환경을 보존하려고 하면서 자신의 이익을 위해 전향적이거나 대응적인 태도를 취한다. 그렇게 함으로써 함께 살아갈 수 있고, 지속성을 유지하기 위해 서로 지지한다. 넷째는 자기조직화(self-organization)이다. 각 각의 종은 독립적이며 스스로 힘을 불어넣고, 자체 준비성을 갖추고 있으며, 자기 방어 능력을 갖추고 있다. 이로 인해 자기 생존적(self-surviving)이며 자기 조정능력을 갖고 있다.

볼리와 장(Boley & Chang, 2007)은 이러한 생태학적 분석을 디지털 생태계(digital ecosystem)에 적용하여, 디지털 생태계는 개방적이고 느슨하게 연결을 유지하려는 속성을 지니며, 영역 군집적이고, 자기조직화를 한다고 보았다. 또한 시스템 내에서 각 각의 종(species)은 이익을 얻기 위해 반응한다. 이처럼 디지털 생태계는 사회적 생태계와 중복되는 부분이 있긴 하지만, 지리적 접근성에 있어서 그 한계가 완전히 제거되었기 때문에 시스템을 넘나드는 콜라보레이션(cross-system collaboration)을 위한 도구로 작동할 수 있다. 이러한 특성은 생태계 모두 상호 의존성을 지니거나, 상호작용함을 의미한다.

이를 비즈니스에 적용한 개념이 비즈니스 생태계인데, 비즈니스 생태계에서는 단순히 미디어와 미디어 간의 관계나 차이 뿐만 아니라 행위 주체를 둘러싼 요인들이 다양하게 작동한다. 여기서 비즈니스 생태계란 일련의 상호작용하는 조직들과 개인들에 의해 유지되고 진화되는 경제적 공동체를 의미한다. 따라서 시장에서 재화나 서비스가 생산. 유통. 소비되는 과정을 선형적으로 분석하는 가치사슬 개념과 달리, 비즈니스 생태계는 행위자(agent), 자원(resource), 환경(environment) 간의 상호작용을 통

해 전체 시스템과 개별 구성요인들이 공존진화(co-evolution)해가는 역동성을 강조한다. 이처럼 비즈니스 생태계는 기본적으로 자연 생태계의 원형적 개념에서 비롯된 것으로 적자생존, 먹이사슬, 자정작용, 협력상생 등의 원리들을 내포한다. 이를 출판산업에 적용하면 출판 비즈니스 생태계에 대한 도식화가 가능해지며, 그 내용은 〈그림 3〉과 같다.

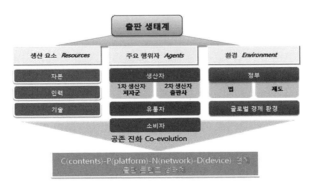

〈그림 3〉 출판생태계 구성 요소

출처: 황준호, 박유리, 박민성 (2012). 〈콘텐츠 산업의 생태계 진단과 향후 정책과제〉,
정보통신정책연구원 pp.25~26 내용을 출판산업에 적용하여 저자가 도식화함

이와 같이 비즈니스 생태계의 관점에서 출판 산업을 설명해 보면, 기존의 출판 산업 내에서 일어난 많은 변화를 보다 명확하게 설명할 수 있다. 디지털 출판을 포함한 출판 생태계 환경(environment) 내에는 다양한 영역이 공존하고 있으며, IT, 인문학, 사회학, 심리학 등 다양한 분야가 상호작용(interaction)하고, 서로가 서로에게 영향을 미치는 개입(engagement)의 과정이 전개된다. 출판사, 유통자, 통신사, 저자, 독자 등이 안에서 조화와 안정(balance)을 꾀하고자 하는 각 각의 행위 주체의 노력이 지속되며, 한계가 있는 자원(resource)를 가지고 '따로 또 같이'라는 행보(domain clustered and loosely coupled)를 보여준다. 어제의 파트너가 오늘의 경쟁자가 되기도 하고, 어제의 경쟁자가 오늘의 파트너로서 각 행위자가 갖는 지위를 유지 발전시키기 위해 노력한다. 이 과정에서 각 행위자들은 새롭게 펼쳐진 환경(environment) 속에서 자기 조정능력을 발

휘하면서 자기 생존을 지속해가고자 끊임없이 노력(self-surviving)하고 있다.

이러한 비즈니스 생태학적 관점과 연결되는 지점에 '네트워크(network)'라는 개념이 추가 가능하다. 파워와 저지안(Power & Jerjian, 2001)[27]은 상호작용성에 초점을 맞추어 생태계를 '네트워크로 연결된 비즈니스(networked business)'라고 칭했다. 결국 네트워크로 연결되지 않고는 개별적으로 비즈니스를 행할 수 없음을 강조한 것이다. 출판 비즈니스 생태계도 이처럼 생산요소, 주요 행위자, 환경이 서로 상호작용하면서 네트워크로 연결되어 있다고 하겠다.

특히, 디지털 생태계가 네트워크로 연결됨으로써 나타나는 새로운 특징은 조지 P. 란도(George P. Landow)에 지속적으로 설명되고 진화되어 왔다. 그는 온라인 상에서 텍스트와 텍스트가 서로 연결되어 넘나드는 개념을 하이퍼텍스트(hypertext)로 설명해왔는데, 『하이퍼텍스트(1992)』, 『하이퍼텍스트 2.0(1997)』, 『하이퍼텍스트 3.0(2006)』을 통해서 하이퍼텍스트와 하이퍼미디어라는 개념을 정립하였다. 하이퍼텍스트란 비연속적인 글쓰기로 분기점이 있어서 독자가 선택할 수 있도록 하며, 상호작용 화면에서 가장 잘 읽을 수 있는 텍스트이다. 즉 텍스트 덩어리와 그것을 연결해주는 링크로 구성된 텍스트로, 독자들은 링크를 통해 연결된 일군의 텍스트 덩어리로 온라인 상에서 이동 가능하다. 란도는 이러한 하이퍼텍스트의 성격을 개념화하고 기술 발달에 따라 진화된 개념을 개발하였다. 2006년에 발표한 『하이퍼텍스트3.0』[28]에서는 하이퍼텍스트인 블로그의 발전, 플래시 등을 활용한 애니메이션 텍스트에 대한 관심이 증가하는 현상을 파악하여 하이퍼미디어(hypermedia)라는 개념을 도출하였는데, 하이퍼텍스트에 시각 정보, 소리, 애니메이션, 다른 형태의 데이터를 첨가하여 하이퍼텍스트 안에 있는 텍스트 개념을 확장한 것을 하이퍼미디어라고 칭하였다. 이 때, 링크를 통해 작가, 텍스트, 작품, 읽기에 대한 우리의 경험을 근본적으로 뒤흔들어 저자–독자 구분을 모호하게 하는 효과가 있음을 강조하였다. 이렇게 란도의 하이퍼텍스트와

27 Power, T., & Jerjian, G., Ecosystem: Living the 12 Principles of Networked Business, London: Pearson Education Ltd., 2001

28 Landow, George P., Hypertext 3.0 : critical theory and new media in an Era of Globalization, 2006; 조지 P. 란도, 『하이퍼텍스트 3.0』, 김익현 옮김, 서울: 커뮤니케이션북스, 2009.

하이퍼미디어 개념을 파악하다보면, 그 안에서 작동하는 원리가 사전적 의미의 출판 (publishing) 그 자체인 '공표한다(to make public)'라는 개념과 맞닿아 있음을 발견하게 된 다.

디지털 생태계에서 나타나는 또 다른 특징으로는 '읽고 쓰기 텍스트'라는 측면에 서 살펴볼 수 있는데, 포털과 각종 온라인 매체에서 유행하는 UCC(이용자 제작 콘텐츠) 에서 행위 주체자인 소비자의 새로운 특징을 찾아볼 수 있다. UCC를 통해 자기 의견 을 개진하는 사람들은 '능동적 소비자'이며, 이들이 쓰는 글은 '읽고 쓰기 텍스트'라 할 수 있다.[29] 또한 최근에는 페이스북이나 트위터와 같은 소셜 네트워크 서비스(Social Network Service)가 네트워크 세상으로 이용자들을 대거 유입시켰다. 이로 인해 읽기 관습에도 변화가 나타났는데, 전자책의 경우 SNS로 연결 되어 독서를 할 경우 새로 운 형태의 읽기가 가능해 진다. 즉 다중적 읽기(multiple reading)인 하이퍼 집중 관습이 나타나고, 다른 독자들과 교류하는 소셜 읽기(social reading), 그리고 정보가 새롭게 부 가되어 중첩된 텍스트를 읽는 증강 읽기(augmented reading)가 나타날 것으로 예측하고 있다[30]. 이제 디지털 환경에서 읽고 쓰는 행위자는 과거에 독점적 지위를 유지하고 지 켜왔던 '저자' 혹은 '전문가'들만의 몫이 아니다. 이러한 변화를 자크 데리다는 '탈중 심'이라는 관점에서, 롤랑 바르트는 독자들 역시 텍스트의 생산자로 참여해야 한다 는 논리에서 '저자의 죽음'이라고 선언했다.

이러한 현상에 대해 빌렘 플루서(1996)[31]는 실재가 실재 아닌 파생실재라는 개념으 로 거듭나는 것으로 파악하였다. 동굴벽화가 정보를 알리는 주요 수단으로 이용되는 그림(선사) 시대에서 텍스트로의 발전을 통해 문자 시대(기원전 1500~서기 1900년)로 변

29 디지털 생태계에서 나타나는 이러한 긍정적인 측면 이외에도, 디지털 미디어의 읽기, 쓰기의 한계로써 확인되지 않은 정보의 유통, 무분별한 저작권 침해 가능성, 정보편식과 파편화된 공론장 형성 가능성이 나타날 수 있다는 논의 또한 다 양한 관점에서 나타나고 있다(Fraser & Dutta, 2008).
　　Matthew Fraser & Soumitra Dutta, Throwing Sheep in the Boardroom: How Online Social Networking Will Transform, Between Lines Publishers, Inc., 2008, 매튜 프레이저, 수미트라 두타, 「소셜 네트워크 혁명」, 최경은 옮 김, 서울: 행간, 2010.

30 이재현, 「디지털 시대의 읽기 쓰기」, 서울: 커뮤니케이션북스, 2013 참조.

31 Vilem Flusser, 「Kommunikologie」, 1996; 빌렘 플루서, 「코무니콜로기」, 김성재 옮김, 서울: 커뮤니케이션북스, 2001.

화하였다. 그리고, 1900년 이후 기술적 형상의 시대로 왔으며, 이 시기에는 실재 대상의 존재나 공간적 제약이 없다. 그로 인해 탈문자화된 기술적 형상의 시대에는 자유로운 이미지를 창조하는 창조적 상상가를 배출하는 것이 가능하다. 즉, 코드(code)를 자유롭게 유희하는 창조적 상상가는 미디어를 통해 작동하는 코드 해독 행위에 멈추지 않고, 새로운 코드의 창조에 다다른다. 또한 그들은 다양한 시공간 체험을 통해 기술적 상상을 자극한다. 이러한 사상가들의 생각처럼 지속적으로 진화를 거듭해 온 디지털 생태계(digital ecosystem) 안에서 독자가 저자가 되는 세상이 주를 이루게 되는 것인지에 관심은 셀프 퍼블리싱(self-publishing)이라는 현상으로 출판 산업 내에서 나타나기도 하였다.

지금까지 살펴본 바와 같이, 디지털 생태계는 네트워크로 연결되어 있고, 상호의존적이며 상호작용을 통해 콜라보레이션이 가능하다. 최근에 디지털 생태계 안에서 '상호작용'과 '네트워크'를 중요시 하는 관점으로 오가닉 미디어(organic media) 개념을 들 수 있다. 윤지영(2014)은 『오가닉 미디어: 연결이 지배하는 미디어 세상』에서 매스 미디어는 끝나고 네트워크 자체가 미디어로 기능한다고 주장한다.[32] 오가닉 미디어(Organic media)는 노드(node)들의 활동을 통해 유기적으로 진화하는 네트워크를 의미한다. 그는 오가닉 미디어라는 관점에서 출판이 어떻게 될 것인가에 대해 자신의 견해를 내놓고 있는데, 오가닉 미디어 시대에는 누구나 저자이자 독자가 될 것이기 때문에, 책이 사라지지는 않지만 사용자 경험이 바뀌고 그에 따라 미디어와 나의 관계가 바뀐다고 말한다.

다시 말해, 책이 지닌 "지식과 사고를 전달하는 미디어의 역할은 계속되지만, 시대의 변화에 따라 책에 대한 정의는 달라질 수밖에 없다"는 것이다. "이를 받아들이지 못한다면 책은 사라질 것이다"라고 강력하게 어필한다. 그는 이 책에서 네트워크의 4가지 속성에 대해 말하는데, 네트워크는 연결이고, 열린 속성을 지니며, 사회적이며, 유기적이라고 하였다. 또한 하나로 규정될 수 없는 다면성을 지닌 생명체로 네트워크를 설명한다. 이로 인해, 앞으로 오가닉 미디어 시장에서 출판의 역할과 가치

32 윤지영, 『오가닉 미디어: 연결이 지배하는 미디어 세상』, 경기도: 21세기북스, 2014, 31~32쪽, 205~206쪽.

는 '전달'이 아니라 '매개'가 될 것이라고 주장한다. 여기서 핵심은 오가닉 미디어에서 우리의 모든 행위가 출판 행위가 된다는 점, 그리고 모든 출판 행위는 다시 무언가를 '매개'하는 행위가 된다는 점이다.

이처럼 다변화하는 디지털 생태계 안에서 출판과 관련된 개념을 살펴보면, 여전히 과거의 미디어 중심적 관점에 머물러 있다. 출판문화산업진흥법[33] 에서는 "출판이란 저작물 등을 종이나 전자적 매체에 실어 편집 · 복제하여 간행물(전자적 매체를 이용하여 발행하는 경우에는 전자출판물만 해당한다)을 발행하는 행위를 말한다"라고 정의하고 있다. 또한, "전자출판물이란 이 법에 따라 신고한 출판사가 저작물 등의 내용을 전자적 매체에 실어 이용자가 컴퓨터 등 정보처리장치를 이용하여 그 내용을 읽거나 보거나 들을 수 있게 발행한 전자책 등의 간행물을 말한다"고 정의한다. 이 때 이 법의 적용 범위를 정해두고 있는데,「잡지 등 정기간행물의 진흥에 관한 법률」제2조제1호에 따른 정기간행물 및 「신문 등의 진흥에 관한 법률」제2조제1호 · 제2호에 따른 신문 · 인터넷신문 등은 적용하지 않는다고 명시하고 있다. 이 개념은 매우 좁은 의미에서 출판을 보고 있는 것으로 현 시점에서 출판과 출판산업을 논하기에는 턱없이 부족하다.

온라인이 활성화되면서 출판산업과 다른 산업들 간의 경계가 흐려지고 서로 중첩되기 시작하였고[34] , 전자출판이라는 새로운 개념을 어떻게 정의하고 이에 대한 기술, 시장, 독자를 확보할 것이냐라는 화두가 지속적으로 이어져 왔다.[35] 한국소프트웨어진흥원(2006)에서는 "전자책은 단순한 텍스트 기반 정보의 디지털화된 콘텐츠만을 의미하는 것은 아니며, 전자책 구현을 위한 소프트웨어 및 하드웨어 시스템으로만 인식되어서도 안 된다. 전자책 안에는 텍스트 기반의 콘텐츠에 멀티미디어 요소를 구현하는 기술 및 소프트웨어 플랫폼, 그리고 이 모두를 패키징 하는 하드웨어 시스템

33 출판문화산업 진흥법 http://www.law.go.kr/

34 European Commission, Publishing market watch: Final report, London: Rightscom Ltd., 2005.

35 사실상 출판에 대한 개념을 과거 종이책 뿐만 아니라 더욱 폭넓게 전자출판까지 확장해서 보자는 논의는 그 전에도 지속적으로 있어왔다. 이은국, 한주리(2004)는 출판물에 대한 정의로, "뉴미디어 및 인터넷의 발달로 인하여 전자책 등 다양한 형태의 도서가 나온 시점에서 출판물을 전자책 및 인터넷이나 휴대폰을 통해 다운로드 또는 스트리밍하여 보는 도서 등을 모두 포함하는 개념"으로 파악한 바 있다.
이은국 · 한주리, 출판학 관련 학과의 커리큘럼에 관한 일고찰. 「출판연구」, 14호, 2004, pp. 151~183.

이 융합되어 종이책의 물리적 한계를 뛰어넘어 새로이 창작된 콘텐츠를 전달하는 매체의 역할을 담당하게 되었기 때문이다." 다양한 멀티미디어 콘텐츠 구현기술과 쌍방향성이 확대된 콘텐츠가 전자책에 포함되면서 전자책은 새로운 미디어로 거듭나고 있다. 이러한 정의는 기술에 기반한 다양한 포맷과 전달 방식까지 고려한 전자책 정의라 하겠다.

그러나, 본 논고에서 살펴보았듯이 디지털 생태계는 시공간을 뛰어 넘어 무한한 가능성을 열어 놓고 있는 상태이며, 소비자는 더 이상 저자가 전달하는 메시지를 수동적으로 받아들이는 존재가 아니다. 노드(node)를 통해 연결되어 있는 네트워크 세상에서는 누구나 독자이면서 동시에 저자로 기능할 수 있는 플랫폼이 도처에 존재한다. 기술의 발달과 네트워크의 확장은 우리들로 하여금 '자유로운 이미지를 창조하는 창조적 상상가'가 될 것을 독려한다. 링크로 이어지는 하이퍼텍스트 연결망 속에서 내가 찾고자 하는 정보를 찾아 끝없는 항해를 할 수 있는 세상이 우리들 눈앞에 펼쳐져 있다. 이러한 관점에서 보면, 출판의 개념은 무한한 확장이 가능하다.

출판은 일정한 독자들의 필요와 기대, 그리고 저자와 출판사가 출판 프로젝트를 진행하는 과정에서 찾아낸 시장의 필요와 기대를 충족시킨다. 출판의 개념은 기술의 발달에 따라 점차 진화하고 있으며, 여전히 진화 중이다. 이로 인해 앞 서 재개념화된 출판의 개념 또한 디지털 기술의 급속한 변화에 따라, 지속적으로 확장(extension)할 것을 요구받는 상황이 전개되고 있다.

지금까지 디지털 기술이 사람들의 쓰기, 읽기, 출판과 책의 비즈니스 방식을 바꾸어 놓았으며, 출판 생태계 안에서 변화는 지속적으로 가속화되고 있음을 다양한 관점을 빌어 설명하였다. 연결이 지배하는 미디어 세상에서 출판의 영역에 나타난 변화는 거의 혁명에 가깝다. 출판산업에 나타난 다이나믹한 변화는 과거 우리가 출판이라고 생각했던 개념만으로는 설명해낼 방법이 없다. 네트워크로 연결되어 있는 디지털 생태계(Digital Ecosystem) 안에서 저자, 독자, 콘텐츠가 연결되어 '관계'를 만들고, 그 안에서 새로운 가치를 창출하는 미디어로 기능하는 것을 출판이라고 해야 하는가? 혹은 묶여진 책(冊)이 아닌 살아 움직이며 작동하는 디지털 생태계 속에서 저자의 의도를 가지고 씌여진 후 공표되어 공유된 모든 미디어를 출판으로 보아야 할 것

인가라는 질문에 대한 답을 출판 개념의 확장에서 찾고자 한다.

결국, 전자책은 종이책과는 별개의 새로운 책이 될 수밖에 없는가라는 이분법적인 논의는 스스로 변화하는 생태계로서 작동하는 네트워크로 연결된 디지털 생태계 안에서는 더 이상 논의에 대상이 아니다. 이제 그러한 논의는 한 켠에 접어 놓고, 출판의 본질은 무엇인지에 대해 기초부터 다시 고민해야 때이다. 이에 본 저자는 출판이 원래 가진 본연의 의미인 '출판한다'는 개념에 초점을 맞추고자 한다. '출판한다(to publish)'는 것은 사전적으로 '공표한다'(to make public)는 의미를 갖는다. 출판의 개념을 출판(出版)이라는 매체 혹은 틀에 맞추어 정의내리기 보다는 보다 확대된 개념으로서 "기존에 지식 생산자가 지닌 생각을 체계적으로 구성하여 대외적으로 공표한다는 의미로의 개념 확장이 필요"하다. 그렇게 보면, 출판이란 시간이나 공간을 넘어 사람들에게 지식을 유지하고 알리고 설명하는 모든 행위가 될 수 있다. 또한, 네트워크로 연결된 출판 비즈니스 생태계 내에서 이제는 출판을 '콘텐츠 비즈니스'로만 볼 것이 아니라, 더 나아가 '네트워크 비즈니스'로 보고 미래를 준비해야 하는 상황이 현 시점에서 우리가 반드시 인지해야 할 측면이다.

4. 출판 개념의 확장 관점에서 본 디지털인문학 고찰

본 논고를 통해 저자는 출판이라는 개념을 기존에 지식 생산자가 지닌 생각을 체계적으로 구성하여 대외적으로 공표하는 모든 것을 포괄하는 광의적 개념으로 확장하였다. 결국, 출판이란 시간이나 공간을 넘어 사람들에게 지식을 유지하고 알리고 설명하는 모든 행위를 포함한다. 이렇게 보면, 출판이 인류에 기여한 바에 대한 원론적 고찰을 동반하게 된다.

출판물은 사회적 커뮤니케이션을 본질적인 기능으로 하는 매체(媒體)이며, 출판은 문화 보호·전승 및 발전과 새로운 문화의 창조과정에서 중추적 기능을 담당해 왔다. 우리는 책을 통해 전대의 지식과 지혜를 배우고 익히며, 이를 통해 새로운 문화를

창조한다[36]. 결국 출판은 인류가 지내온 역사와 함께 했으며, 앞으로도 그러한 기능을 지속할 것이다.

IT 전문가이자 저명한 칼럼리스트인 저자 니콜라스 카(Nicholas G. Carr)는 『생각하지 않는 사람들』에서 디지털 기기가 등장한 이후 우리의 사고하는 방식은 어떻게 변화하고 있는지 살핀다. 그는 "인쇄된 책을 읽는 행위는 독자들이 저자의 글에서 지식을 얻기 때문만이 아니라 책 속의 글들이 독자의 사고 영역에서 동요를 일으키기 때문에 유익하다. 오랜 시간, 집중해서 읽는 독서가 열어준 조용한 공간에서 사람들은 연관성을 생각하고 자신만의 유추와 논리를 끌어내고 고유한 생각을 키운다. 깊이 읽을수록 더 깊이 생각한다."[37] 고 주장하였다. 우리는 디지털 시대에 급속한 정보 획득에 휘말리지 말고 깊이 있게 생각하는 노력을 게을리하지 말라는 니콜라스 카의 조언에 주의를 기울일 필요가 있다.

디지털 기술이 전 세계적으로 사회적 영향을 미치고, 인터넷에 의해 우리가 생각하는 방식이나 깊이에서도 변화가 일어나고 있다. 우리들의 뇌활동 과정에서 과거와 다른 형태의 활동이 이뤄지고 있는 것이다. 앞 서 '밀레니엄 세대' 혹은 '엄지 세대'로 일컬어 지는 '디지털 네이티브'들은 인터넷을 통해 다양한 정보에 빠르게 접속하고 많은 정보를 접하는 데 능수능란하다. 이러한 과정에서 수많은 자료를 통해 다각적으로 처리할 수 있는 능력이 키워지는 측면도 있다. 그러나 디지털 세상이 정보와 지식이 항상 도처에 널려 있고 언제 어디서나 획득 가능한 '올웨이스-온(Always-On)'인 상태라면, 이러한 지식과 정보를 어떻게 활용할 수 있을지에 대해 새롭게 사고하는 창의력과 상상력이 필요하다.

사람들이 스스로 사고하고 창의력을 발휘하게 하는 방법을 찾는 것이 중요하다고 보면, 우리는 인문학에서 그 해답을 찾을 수 있을 것이다. 인문학이 인간의 본성을 스스로 반성하고 미래를 만들어가는데 기여하는 학문으로 본다면, 모순적이게도 디지털 생태계 안에서 우리는 인간 본연의 진리를 탐구해 나가는 인문학에 기대게 되는

36 민병덕, 『출판학원론』, 서울: 범우사, 1995.
37 니콜라스 카, 『생각하지 않는 사람들』, 최지향 옮김, 청림출판, 2011, 101쪽 참조.

것이다.

뇌과학자이자『빅퀘스천』의 저자 김대식은 인문학의 중요성에 대해 강조한다. 그는 인문학은 스스로 질문을 하게 만드는 학문이라고 말한다. 질문을 어떻게 표현할까 고민하는 과정에서 어떤 사람은 수식으로, 어떤 사람은 말로, 어떤 사람은 음악으로, 어떤 사람은 시로 표현한다는 것이다.[38] 저자 김대식은 과학과 철학, 윤리학, 미래학 등이 서로 연결되어 있으며, 끊임없는 소통과 교감이 필요하다고 말한다. 특히, 고대로부터 시작된 현대 과학 문명을 살피면서, 고대 과학자들이 어떠한 현상이 왜 나타나는가에 대한 질문에서부터 이를 해결하기 위한 방법들을 다양하게 소구해 온 역사적 사실들에 대해 설명한다.

결국 인문학의 핵심은 질문이고, 우리에게 왜라는 질문을 하도록 만들기 때문에 인문학은 중요하다. 또한 미래를 예측하기 위해서는 과거를 알아야 하고, 어디로 향하는지 알려면 어디서 시작해서 어디를 거쳐왔는지를 알아야 한다. 만물은 서로 연결되어 있고, 삶의 의미는 무엇인가를 찾는 학문으로서 인문학이 다시금 중요성을 갖는 이유가 여기에 있다. 그런데 이 인문학에 기술적 확장으로 인한 변화가 나타나고 있다. 이를 '디지털인문학'이라고 칭한다. 그리고, 인문학에 새롭게 등장한 디지털인문학이 무엇인가에 대한 논의가 지속적으로 이뤄져 오고 있다. 이는 어찌보면 출판 분야에 등장한 디지털 퍼블리싱을 어떻게 바라볼 것인가라고 하는 출판 분야의 고민과 닮은 꼴이다.

디지털인문학과 관련하여, 미국 UCLA 대학교에서 "디지털인문학과 미디어 연구"를 통해 2년 간 이뤄진 세미나 자료를 정리하여 PDF 형태의 백서를 발간하였다. 이 세미나에는 영화나 디지털 미디어 분야, 영문학, 정보학, 스페인어학 및 포르투갈어학, 비교 문학 등 매우 다양한 분야의 교수들이 참여하였다. 2009년에 발간된 이 백서에서 디지털인문학의 특징을 '간학제적(interdisciplinary)', '협업적(collaborative)', '사회적 연계(socially engaged)', '글로벌(global)', '시의적절성(timely and relevant)'으로 제시하였다.[39]

38 김대식, 『김대식의 빅퀘스천 : 우리 시대의 31가지 위대한 질문』, 동아시아, 2014.

39 Todd Presner, Chris Johanson, The Promise of Digital Humanities : A Whitepaper, 2009, 3쪽 참조.

즉, 디지털인문학은 학문 간 논의를 통해 현상에 대해 논의하고, 하나의 문제에 대해 다양한 시각의 전문가들이 협업하는 방식으로 이뤄진다. 또한 다수의 기관들이 사회적으로 연계한 방식으로 진행하며 이 때 연구 주체는 대학이 맡는 형식을 갖춘다. 또한, 웹을 기반으로 하는 형태이기 때문에 글로벌한 성격을 띠고 있으며 디지털 기술로 인해 온라인 상태에서 협업이 가능하다. 결국 이 논의에서 핵심은 새로운 형태의 디지털 기술을 인문학 영역에 대입함으로써 글로벌 네트워크를 통해 '협업'하고 '융합'하며 실천한다는 것이다.

디지털인문학의 예로 출판과 기술이 결합되면서 간학제적으로 새로운 가능성을 제시한 사례로 구글의 n그램이 있다. 기술이 출판에 대한 디지털화를 통한 빅데이터와 결합되면서, 인문학에 기여할 수 있는 부분이 확대되고 있는 것이다.

사실상 데이터, 도서 등 텍스트나 이미지를 디지털화(digitalizing)하는 작업은 전 세계적으로 각 국의 도서관을 중심으로 이뤄지고 있다. 이 중에서 전 세계적인 반향을 일으킨 사건으로 구글(google)의 구글 북스 라이브러리 프로젝트(Google books library project)를 들 수 있다. 구글은 이 프로젝트를 통해 전 세계의 책을 디지털화하고 있다.[40] 구글 북스 라이브러리 프로젝트는 저작권이 만료된 책이나 저자가 이 프로젝트에 반대의사를 밝히지 않은 책을 디지털화하여 누구나 활용 가능하게 하는 프로젝트이다. 현재 구글이 이 프로젝트를 통해 디지털화한 책은 3000만 권에 이른다. 이 책의 권수는 현재 미의회도서관이 보유한 책 3,300만 권을 제외하고는 전 세계 도서관 어느 곳보다 많은 장서수이다[41]. 이러한 수치는 조만간 역전될 수 있다.

구글 북스 라이브러리 프로젝트는 전 세계의 수많은 데이터 중에서도 그 수준이 가장 높고 정제된 내용을 담고 있는 것이 출판물이라고 여기는 증거라고도 볼 수 있다. 디지털화함으로써 데이터화가 가능하고, 데이터화함으로써 이를 분석할 수 있는 기술도 발달하고 있다. 따라서 디지털인문학이 어떻게 인문학에 기여할 수 있는

40 구글이 디지털화하는 과정에서 나타난 다양한 저작권 분쟁이 있어왔고, 일부는 여전히 진행 중이다. 그러나 그러한 본 논의에서는 출판의 개념 확장과 이에 대한 디지털인문학적 고찰에 초점을 맞추어 진행하기 위해, 저작권 분쟁 등 다른 측면은 논외로 한다.

41 Aiden & Michel, Uncharted: Big Data as a Lens on Human Culture, Riverhead Books, 2014 참조.

지에 대한 해답의 실마리를 에레즈 에이든(Erez Aiden)과 장바티스트 미셀(Jean-Baptiste Michel)의 연구에서 찾을 수 있다.

에레즈 에이든과 장바티스트 미셀(Aiden & Michel, 2014)은 빅데이터를 통해 인류의 과거, 현재, 미래를 이해하는 데 있어 어떠한 특정단어가 얼마나 많이 나타났는지를 역사적 시기마다 살펴볼 수 있는 기술을 개발하였다[42]. 에레즈 에이든과 장바티스트 미셀의 『빅데이터 인문학』에는 '구글 엔그램 뷰어(Google N-gram Viewer)'의 기술에 대해 자세히 나타나 있다. 두 저자는 '구글 북스 라이브러리 프로젝트'를 통해 구글이 디지털화한 책 중 800만 권을 선택하여 그 안에 들어간 8,000억 개의 단어가 1520년부터 2012년까지 얼마나 쓰였는지를 보여주는 '구글 엔그램 뷰어'를 만들었다.

구글 엔그램 뷰어에 검색을 원하는 기간과 단어를 입력한 뒤 클릭하면 책을 검색한 후 결과를 보여준다. 이렇게 클릭을 함과 동시에 바로 나온 결과를 분석하는 연구 방법이 '컬처로믹스(Culturomics)'이다. 이 방법이 인문학에 기여한 것은 인문학은 통계치를 추출한만한 데이터가 없어서 정량 분석이 쓰일 수 없다는 통념을 깼다는 데에 있다. 이 저자들은 인류가 축적해 온 역사를 빠른 속도로 디지털화함으로써 이 데이터를 분석할 수 있는 기술이 등장하였음을 설명하고 있다. 이를 통해 향후 인문학이 과학과 결합하여 엄청난 규모의 진전을 가져올 것으로 예측했다. 결국, 우리가 과거에 접근하고, 이를 관찰하여 이해하는 방식에 새로운 변화를 가져올 수 있다는 것이다.

구글 엔그램 뷰어 사이트에서 1800년부터 2000년 사이에 영어로 된 책의 단어 중에서 book, publishing, ebook, library를 검색해 보았다. 그 결과를 아래 〈그림 4〉에서 살펴볼 수 있다.

42 Aiden & Michel, 위의 책, 2014.

〈그림 4〉구글 엔그램 뷰어 단어 검색 결과(1874)[43]

먼저, 〈그림 4〉에서 보듯이 'book'이라는 단어는 1800년부터 등락을 반복하면서 지속적인 성장선을 나타내고 있다. 이에 비해 'publishing'이라는 단어는 아주 완만하게 조금씩 단어의 빈도수가 늘어나고 있으나, book에 비하면 그 빈도수가 높지 않다. 'library'는 'publishing'보다 많은 빈도를 보인다. 이에 비해 ebook은 거의 0에 가까운 빈도를 그래프 상으로 보여주고 있다. 이는 책이라는 단어가 매우 오랜 기간 동안 거론되고 그 빈도도 높았던 데 비해, 도서관은 상대적으로 적게 나타나고, 출판이라는 용어가 제시된 것은 더 낮은 빈도를 나타냄을 알 수 있다.

ebook의 경우를 구체적으로 살펴보면, 〈그림 4〉에서 보듯이 1874년 이전에는 단 한 번도 나타난 적이 없다. 그러다가 〈그림 5〉에서 보듯이 1875년에 최초로 단어가 나타난다. 0.0000000227%(100만 단어당 227건)가 처음으로 등장하고, 〈그림 6〉에서는 2000년에 0.0000013897%(100만 단어당 13,897건)으로 증가했음을 나타낸다.

43 https://books.google.com/ngrams/graph?content=book%2Cpublishing%2Cebook&year_
 start=1800&year_end=2000&corpus=15&smoothing=3&share=&direct_url=t1%3B%2Cbook%3B%2Cc0%3B.
 t1%3B%2Cpublishing%3B%2Cc0%3B.t1%3B%2Cebook%3B%2Cc0

〈그림 5〉 구글 엔그램 뷰어 단어 검색 결과(1875)

〈그림 6〉 구글 엔그램 뷰어 단어 검색 결과(2000)

그러나 1520년부터 2008년으로 그 검색 년도를 늘리게 되면, 사용단어 빈도의 양
상은 확연히 달라진다. 〈그림 7〉에서 보면, 'book'이란 단어는 1520년에서 1670년대
에 상당히 높은 빈도를 보이고 있음을 알 수 있다. 이는 'library'란 단어에서도 유사한
패턴을 보인다.

〈그림 7〉 구글 엔그램 뷰어 단어 검색 결과(1575)

결국, 구글 엔그램 뷰어를 통해, 매우 빠른 속도로 출판과 책, 전자책에 대한 데이터를 분석할 수 있다. 인류가 축적해 온 역사를 담은 책 속에 등장하는 단어를 '엔그램 뷰어'를 통해 해당 시기의 역사적인 내용과 교차하여 살펴보게 되면, 이 시기에 책과 도서관에 대한 논의가 이뤄졌다는 인문 사회학적 사실을 접할 수 있다. 결국, 이러한 기술의 발달은 구글 북스 라이브러리 프로젝트가 지속적으로 확대되면서 보다 다양한 언어와 더 많은 책을 통해 통시적 혹은 공시적 연구를 진행하는 데 도움을 주게 될 것이다. 이 과정에서 저작권과 관련된 부분을 벗어나기 위한 두 저자이자 연구자의 노력이 반영되었고, 추후 이 프로젝트에 자발적으로 동의하는 저자들이 생긴다는 가정 하에 보면 그 영향력은 더 커질 수 있을 것이다. 그러나 디지털화 과정에서 나타난 단어 누락이나 오류 등의 문제는 여전히 풀어야 할 숙제로 남아있다.

책의 내용을 디지털화하는 것은 방대한 아카이브(archive) 구축이라는 점에서 디지털인문학을 위한 새로운 방법이 하나 더 추가되었다고 볼 수 있다. N그램 뷰어를 통해 문화연구나 미디어연구가 보다 용이해지며, 다양한 정보를 보다 쉽게 접근하여 획득할 수 있는 편의성을 제공하게 되었다. 이는 디지털인문학에서 진행하는 목적 중 하나인 아카이브의 효율적 관리에 해당한다.[44] 여기에 덧붙여 다양한 디지털 정보

44 David M. Berry, "Introduction: Understanding the Digital Humanities", Understanding Digital Humanities, Palgrave Macmillan, 2012, 1쪽 참조.

를 활용할 수 있는 방법이 빅데이터를 통해 가능해졌다. 이러한 가능성은 향후 기술 발전을 통해 인공지능 등의 형태로 우리가 상상하는 것보다 빠르게 발전할 수 있다. 따라서 기술에 힘입은 인간 본연의 탐구라는 인문학의 본질적 영역이 디지털인문학으로 인해 보다 활성화되고, 그 깊이를 더할 수 있는 길이 미국 내에서 디지털 영역과 출판 영역의 협업(collaboration)적 사고에서 시작되고 있음을 알 수 있다.

또한, 데이비드 베리(David Berry, 2012)의 논의처럼 디지털인문학을 사회과학, 인문학, 공학 등이 어우러진 학문으로 규정한다면, 이는 출판 영역에서 나타나는 출판의 재개념화와도 맥락을 같이 한다. 이는 인문학이 그 존재 이유에 대해 고민하면서 1940년대 후반에 인문학 영역에서 디지털 기술과의 결합을 시도[45] 하는 문제를 시작한 이래 현재에 이르기까지 디지털인문학의 성격에 대해 다양한 방식의 고민을 해왔고, 현재도 그 고민을 이어가고 있듯이, 출판 영역에 있어서도 디지털 기술의 발달로 인해 새로운 형태의 전자책이 등장한 이후부터 지속적으로 출판의 개념을 어떻게 보고 그 존재 이유를 어디서 찾아야 할 지에 대한 고민이 시작되었으며, 지금까지도 그러한 문제 의식에 대한 탐구 노력이 지속되고 있다.

이러한 측면에서 디지털인문학을 바라보면, 인문학의 범주 내에 디지털인문학이 그 일부로서 기능하는 것이지, 디지털인문학이 인문학의 미래가 될 수는 없을 것이다. 이러한 점은 출판의 본질과 개념에 대한 논의에서도 그 맥락을 같이 한다. 출판의 본질과 개념에 대한 탐구 역시 출판의 영역을 디지털 퍼블리싱으로 온전하게 대체해서 볼 수만은 없는 지점이 생겨남을 앞 서 설명한 바 있다. 결국, 인간의 비판적 사고 능력(critical thinking)과 성찰적 인간 주체성(reflexivity)에 대한 관심을 갖는다는 점에서 출판과 인문학이 지향하는 접점이 생긴다고 하겠다.

결국, 출판 과정을 통해서 생겨난 미디어로서의 책을 소비하는 과정에서, 우리는 인간 본연의 정체성을 살리고, 이성능력을 실현하는 것이 가능하다. 알베르토 망구엘은 『독서의 역사』[46]에서 "인간 삶의 의미를 반성하고, 인간이 수행하는 삶의 가치를

45 Brett D. Hirsch, Digital Humanities Pedagogy: Practices, Principles and Politics, Open Book Publishers, 2012 참조.

46 알베르토 망구엘은 『독서의 역사』에서 독서를 문학적 독서와 철학적 독서로 구분하였다. 문학적 독서는 삶의 문제를 성

반성적으로 검토하는 윤리를 마련하는 일, 인간 삶의 이념을 모색하는 일과 연관된 독서가 철학적 독서"라고 말한 바 있다. 이처럼 우리에게 쌓여온 역사적 산물인 지식과 정보의 보고(寶庫)인 출판물이 재조명되고 이를 바탕으로 미래를 예측하는데 도움이 되는 중요한 문화유산으로서의 위치를 놓치지 않기를 희망한다. 그러기 위해서는 출판 생태계 내부에서도 출판 비즈니스 생태계를 지속시키고 타 분야와 연결하고, 네트워크로 연결된 새로운 형태의 오가닉 미디어로 인지하며, 노드(node)로 연결된 다양한 분야와 다양한 행위자들과 함께 변화하는 환경 안에서 콜라보레이션하면서 융합하기 위한 노력을 끊임없이 경주해야 할 것이다.

이러한 출판 분야에서의 디지털화에 따른 "출판" 개념의 확장은 디지털 출판이라는 영역을 포함하여 디지털이 인문학에 미친 영향과 묘하게도 닮아 있다. 왜냐하면, 인문학이 과학과 결합하여 디지털인문학이라는 분야를 탄생시켰고 앞으로 디지털인문학까지 포함하는 개념으로 인문학에 대한 재조명이 이뤄질 수 있기 때문이다.

찰하면서 그 과정 자체가 즐거움이 되는 독서로, 삶의 질을 고양하는 데 기여한다. 삶의 통합성을 추구하지 않고는 정체성의 위기에 끊임없이 시달려야 하는 것이 우리 시대 상황이기 때문이다. 이에 비해 철학적 독서는 인간의 이성능력을 실현하는 제반 사항과 연관된 독서이다. 인간 삶의 의미를 반성하고, 인간이 수행하는 삶의 가치를 반성적으로 검토하는 윤리를 마련하는 일, 인간 삶의 이념을 모색하는 일과 연관된 독서가 철학적 독서이다.
알베르토 망구엘, 「독서의 역사」, 서울: 세종서적, 2000; 우한용, 지식정보화시대의 독서: 독서의 정치학을 위한 각서, 〈독서연구〉 5권, 한국독서학회, 2000, 1~24.

사이버 공간과
레비의 집단지성

김윤재

1990년대 말에 제시된 "집단 지성"은 사이버 공간의 등장과 함께 변화된 인간의 지식 형성과 관리 능력으로서 새로운 지성이 무엇인지 보여준다. 현대인의 탁월한 제작물 중 하나라 할 수 있는 사이버 공간은 그 고유한 특성을 통해 인간성 자체가 이전과 달라진 양상을 보이며, 인간의 삶에 있어서 지나칠 수 없는 지식에 있어서도 마찬가지이다. 이런 점에서 지금의 인간상을 새롭게 검토하려는 "디지털인문학"을 검토함에 있어 빼놓을 수 없는 논의이다.

1. 새로운 기술 체계와 사이버 공간

우리가 살아가는 이 시대와 과거를 구분하는 가장 변별적인 요소 중 하나가 디지털이라는 정보 처리 기술과 인터넷이라는 쌍방향적이고 다중적인 연결 체계라는 것은 누구도 부인할 수 없어 보인다. 어떻게 보면 우리에게 친숙하고 자연스러워 보이는 이 새로운 기술 체계는 사실 이전의 시대와 지금을 단절시키는 중요한 요소라 할 수 있는데, 그 이유는 현대인의 삶을 근본부터 뒤바꾸었기 때문이다.

우리의 삶을 구성하는 근본적인 양식이 이들과 함께 어떻게 변화했는지를 간단히 검토하면서 이 기술 체계의 혁신적 성격을 생각해보도록 하자. 디지털과 인터넷 기술의 등장 이전에 인간은 다른 장소에서 벌어진 사건을 알기 위해 직접 움직이거나

물질 위에 인쇄된 활자화된 매체들이 전해지길 기다려야 했다. 물론 TV의 등장 이후에는 이동해야 하는 물리적인 거리가 전파로 압축되거나 육체적 노동을 통해 정보가 전해지는 노력은 상대적으로 줄어들었다. 그러나 특정 사건에 대한 소식이 규격화되어 정해진 기획과 순서에 따라 전달되길 기다려야 한다는 점을 고려할 때 정보가 전달되길 기다려야 한다는 것은 크게 달라지지 않았다. 여기에서 디지털 기술에 따라 정보를 연산하는 컴퓨터와 이것을 연결하는 인터넷의 등장은 상황을 완전히 바꿔놓는다. 사건은 이제 실시간에 가깝게 도처에 있는 단말기를 통해 중계되고, 현대인은 그것을 어디서든지 접할 수 있다. 여기서 우리는 새로운 기술 체계가 인간이 수고롭게 들여야 하는 물리적 시간을 끊임없이 압축시킨다는 것을 알 수 있다. 즉 특정한 사건에 대해 알기 위한 시간은 기술의 혁신과 함께 점점 줄어들고 생략되는 것이다. 이처럼 디지털과 인터넷이라는 새로운 기술 체계의 등장의 근본적인 특징 중 하나는 기다림의 시간을 가능한 끝없이 축약하고 생략하는 것이라 할 수 있다. 이제 현대인은 새로운 기술 체계와 함께 시간과 공간의 제약에서 벗어난다. 언제, 어디서나 원한다면 모든 정보들에 접근할 수 있는 권한이 열려있다. 정보의 접근이 실시간으로 이뤄진다는 것은 바로 기다림의 시간이 그만큼 영도(零度)로 수렴하고 있다는 방증이라 할 수 있다.

그런데 여기서 실시간으로 접근할 수 있는 정보가 이제는 활자의 형태로만 전달되지 않는다는 점을 또한 생각해 볼 필요가 있다. 지금의 정보는 텍스트와 스틸 이미지라는 정적인 형식만이 아니라 음성과 동영상, 더 나아가 상호 작용을 포함하는 다각적인 방식으로 전달된다. 기술력의 증대와 함께 실시간으로 다른 곳에서 벌어지는 사건을 영상으로 접하는 것은 이제 그리 생소한 이야기가 아니다. 소위 '멀티미디어'라고 말해지는 여러 매체들을 통해 정보가 종합적으로 전달되는 양상은 현대인으로 하여금 실제로 벌어지는 현상 자체에 생생하게 접근한다는 인상을 준다. 더 나아가 지금의 기술적 수준은 매체가 '다중(multi)'적으로 조직되는 양상을 넘어서 '횡단(trans)'하는 방식으로 융합된다.[1] 흥미로운 점은 현상과 실제에 가깝게 근접하는 미디

1 이에 대한 연구는 Henri Jenkins, Convergence Culture —Where Old and New Media Collide, New York University, 2006, Chap. 3, Searching for the Origami: The Matrix and Transmedia Storytelling 참조.

어들의 다중적이고 횡단적인 조직을 통해 형성된 정보는 디지털 기술을 통해 철저하게 재구성된 산물이라는 것이다. 디지털 기술의 핵심은 무엇보다 연속적인 실제를 0과 1이라는 신호로 분절시켜 연산하는 것이기 때문이다. 따라서 실제에 가까운 정보를 실시간에 가깝게 전달한다는 것은 그만큼 철저하게 재구성된 기술적 산물을 제공하는 것이라 할 수 있다. 현대인들이 생생하다고 느끼는 정보는 이처럼 현상 자체가 아닌 가상적(假象的)으로 조직된 현상을 의미한다. 따라서 새로운 기술 체계는 실제에 가까워질수록 그것은 사실 철저하게 가상적이라는 묘한 아이러니를 성립시킨다.

이상과 같이 간략하게 살펴 본 정보를 구성하는 새로운 기술 체계의 특징은 끊임없이 수렴하는 두 운동이라 정리할 수 있다. 하나는 물리적인 제약에 따른 거리와 시간을 영도에 수렴시키는 것이며, 다른 하나는 실제를 가상적인 방식으로 재구성하여 실제에 수렴시키는 것이라 할 수 있다. 이 두 가지 운동의 공통점은 인간이 살아가는 실제적 공간에서 벌어질 수 없다는 점이다. 오히려 이러한 수렴들이 이루어지기 위해서는 실제와는 변별되는 전적으로 다른 공간이 필요하다. 말하자면 그 공간이야말로 이러한 운동들이 가능할 수 있는 존립 근거인 셈이다. 시간과 공간을 한없이 압축시키고 실제에 가까운 정보들이 활발하게 움직이고 명멸하는 이 공간, 현대 문명을 특징짓는 핵심이라 할 수 있는 이 역설적인 공간을 우리는 '사이버 공간'이라 부른다.

사이버 공간에 대한 여러 담론들에서 공통적으로 나타나는 규정은 이 공간이 디지털화된 무한한 정보들로 가득하다는 점과 쌍방향적 양식을 취한다는 점, 그리고 서로가 연결되는 네트워크의 형식을 가능하게 한다는 점이다. 이것은 지금까지 정리한 기술 체계로 인한 수렴들로 인해 무한한 발산의 가능성이 개방되었다는 것으로 이해할 수 있다. 물리적 시공간의 압축은 정보가 국경이나 지리적 한계에, 그리고 시간에 제한되지 않음을 말해준다. 또한 기술의 발달로 인한 컴퓨터와 스마트 매체 보급률의 증가는 이념이나 신분과 같은 사회적 조건들로 인해 정보에 접근할 수 있는 권한이 한정되지 않음을 보여준다. 그리고 이 정보들은 가상적인 방식으로 실제에 가깝게 재구성되면서 제공된다. 이러한 정보들이 모두에게 열려있는 공간, 모두가 이 정보를 공유할 수 있으며 더 나아가 이에 대한 의견과 의사를 실시간으로 나누면서 여론을 형성하고 전달하고 드러낼 수 있는 이 공간은 가치 판단의 여부를 떠나 분명 혁

명적이라 볼 수 있다.

언제나 새로운 기술적 산물의 등장은 인간에게 경탄을 불러일으킨다. 현대인에게 이제는 진부하리만치 익숙해진 라디오의 탄생을 보면서 한 철학자는 "진정 라디오는 인간 정신의 총체적인 현실화이고 일상적인 현실화"라고 말하며 감탄한 바 있다.[2]

우리는 지금의 사이버 공간에 비하면 조악해 보이는 라디오에 대한 감탄을 단순히 새로운 충격 정도로 해석하는데 그쳐서는 안 된다. 사이버 공간이 현대인의 삶 자체를 뒤바꾼 것처럼 라디오 역시 당대의 사람들의 삶의 양식 자체를 바꾸었을 것을 우리는 충분히 고려할 수 있기 때문이다. 삶의 양식이 변화한다는 것은 인간의 삶이 변화한다는 것이며, 이것은 인간 자체가 이전과는 달라진다는 것을 의미한다. 즉 새로운 기술적 산물은 인간성 자체를 변형시키며 새로운 반성이 요구되는 상황을 제시하는 것이다. 경탄은 시간과 함께 잠잠해지고, 참신함은 익숙함으로 완만하게 대체된다. 그런데 바로 새로운 것이 익숙해지는 이때에 우리는 기술적 산물이 인간에게 어떤 변형을 가했는지 잘 이해하게 된다. 도구가 친숙해지는 것은 그것이 삶에 가깝게 밀착되고, 삶이 그것과 함께 재구성을 이루었기 때문이다. 베르그송의 통찰처럼 "한 발명의 심층적인 영향은 우리가 이미 그것의 새로움을 잃어버렸을 때 비로소 주목된다."[3] 그렇다면 사이버 공간이 사실인지 허구인지에 대한 담론들이 케케묵어 보일 정도로 현대인의 삶과 밀착된 지금이야말로 이 기술 체계의 공간이 인간에게 어떤 변화를 일으켰는지 검토할 수 있는 시기가 아닐까?

우리는 이러한 사이버 공간의 특성 속에서 인간성의 어떠한 변화가 일어났는지를 최근 빈번하게 담론의 대상이 되는 레비(Lévy)의 '집단 지성(intelligence collective)'이라는 개념을 검토하면서 살피고자 한다. 사이버 공간은 그것을 이루는 기술 체계로 인해 다양한 매체들로 조직된 정보들이 공존하며, 이에 대한 자유로운 의견들이 실시간으로 오갈 수 있는 새로운 공간이다. 인간은 이러한 정보들을 어떻게 다룰 수 있고, 공론화하는가? 이 공간은 인간의 인식과 떨어져 생각할 수 없는 지식에 어떠한 변화

2 Gaston Bachelard, La droit de rêver, Puf, 1970, 216쪽.
3 Henri Bergson, L'évolution créatrice, Puf, coll. 《Quadrige》, 2009, 139쪽.

를 초래했는가? 사이버 공간이라는 새로운 공간은 우리에게 어떤 전망을 허락하는가? 우리는 이러한 문제의식을 1990년대에 사이버 공간의 등장과 함께 새롭게 등장한 '집단 지성' 개념을 살피면서 구체화해보려 한다.

2. 인간의 지성과 '집단' 지성

사이버 공간과 함께 나타난 집단 지성이란 개념은 최근 많은 사회적 문제들에 대한 대안 혹은 해결책으로서 주목받고 있다. 수많은 사용자들이 정보를 자유롭게 선별하고, 의사를 거리낌 없이 표현하고, 이를 통해 여론을 형성하는 유동적인 사이버 공간에서 새로운 인간성이 무엇인지 설명하고 그것의 이상적 역할로서 제안되는 것이 레비의 집단 지성이라 할 수 있다. 그런데 이러한 정의를 곧바로 수용하기보다는 먼저 이 개념이 어떤 배경에서 형성되었고 기능하는지 정확히 검토해보도록 하자. 이를 위해서는 논점을 곧바로 집단 지성으로 개진하기 보다는 인간의 고유한 능력으로 오랫동안 간주되어 온 '지성'이 어떻게 변천되어 왔는지를 정돈하는 것이 바람직해 보인다. 이러한 사전 작업을 통해 우리는 '집단'이라는 수식(修飾)과 함께 지금의 인간 지성이 어떻게 변화했는지를 접근할 수 있게 될 것이다. 그렇다면 지성이란 무엇인지 우선적으로 다루면서 집단 지성의 고유함이 무엇인지 생각해 보자.

'이해하다'라는 어원적 의미를 갖고 있는 지성은 통상 인간이 무엇인가를 인식하기 위한 능력을 지칭한다. 칸트의 정리를 빌려 말하자면, "일반적으로 말하자면, 지성은 인식들의 능력이다."[4] 오랜 기간 인간이 특정한 대상을 인식한다는 것은 그것의 외양만이 아니라 그것을 넘어선 본질 혹은 참된 지식의 파악으로 받아들여졌다. 특히 참된 인식을 추구했던 서구 근대에서는 본성상 지식을 획득할 수 있는 능력은 오직 지성뿐이며, 육체와 대립되는 의미에서 인간이 갖고 있는 정신적인 특성을 의미하기도 했다.

4 Immanuel Kant, Critique de la raison pure, trad. A. Renaut, Flammarion, 3e éd, 2006, 201쪽.

분명한 것은 인간의 정신적 특성이라는 점을 고려할 때, 지성은 모든 인간들에게 부여된 자연적 능력이라는 것이다. 그렇다면 이 지성이란 능력은 어떻게 인간에게 주어진 것일까? 베르그송은 생물학의 성과들에서부터 검토하면서 "식물적 마비, 본능, 지성, 이 세 가지는 결국 식물과 동물에 공통적인 생명적 추진력 속에서 동시에 생겨난 요소들"이라는 지적과 함께 지성이 본능과 함께 생명체의 진화 과정에서 형성되는 중요한 능력 중 하나라는 것을 강조한 바 있다.[5] 지성은 누구에게는 있고, 누구에게는 없는 것이 아니다. 지식을 다루고 획득하는 지성은 생명체로서 모든 인간에게 나누어진 것이다.

그런데 인간에게 지식이란 주어진 대상의 지각만을 의미하진 않는다. 우리가 어떤 대상에 대해 지식을 갖고 있다는 것은 그 대상과 상응하는 개념들을 결합하고 분해하고, 분석하는 복잡한 과정이 동반되기 때문이다. 예를 들어 눈앞에 있는 꽃을 보고 '이 장미꽃은 빨간색이다'라고 말하는 것은 지각의 과정을 넘어서 고유한 대상에 특정한 속성을 부여하는 것이다. 그리고 이것은 개념들의 결합으로 나타난다. 이러한 경험의 반복을 통해 '장미꽃은 빨간색이다'라고 정식화한다면, 이것은 하나의 지식이 된다. 눈으로 바라본 하나의 꽃이 지식이 되는 일련의 과정을 통해 지성을 생각해본다면, 지성이란 경험을 추상하여 개념을 얻고 획득된 개념들을 결합하는 판단의 능력이라고 할 수 있다.

이상과 같은 인간의 지성을 한 문장으로 요약하여 정의한다면, 주어진 세계를 필요에 따라 재단하고 분석하여 지식을 구성하는 능력이라 할 수 있다. 장미꽃의 특징을 분석한다는 것은 다른 꽃들과의 변별점을 드러내는 것이기도 하다. 이를 통해 다른 꽃이 아닌 장미꽃이라는 개념과 그에 관한 지식들이 형성된다. 이처럼 인간은 지식을 형성하기 위해 지성을 사용하며, 이를 위해 개념들과 언어 체계를 활용하고 발전시켜왔다. 베르그송은 이러한 지성의 본질적 특성을 "지성은 임의의 법칙에 따라 분해하고 임의의 체계로 재구성할 수 있는 무한한 힘"[6] 이라고 정리한다.

5 Henri Bergson, 같은 책, 135-136쪽.
6 같은 책, 158쪽.

여기서 다음과 같은 점을 지나치지 않는 것이 좋아 보인다. 언어 체계를 활용하는 능력이 인간에게 본래 주어진 것이라 할지라도, 어디까지나 언어는 인간이 발명한 인공적 소산이라는 점이다. 즉 '임의의' 법칙과 체계라는 것은 자연적으로 주어진 것이 아니라 인간이 자신의 정신적 능력을 통해 인공적으로 구축하는 것을 의미한다. 이에 대한 훌륭한 예라 할 수 있는 언어는 인간이 세계를 이해하고 표현하기 위해, 또한 지식을 형성하고 더 나아가 이것을 공유하기 위한 도구라 할 수 있다. 그렇기에 우리는 한 언어 체계 내에서 시대에 따라 출현하는 새로운 대상과 사태를 포착하기 위해 개념들이 창안되거나, 반대로 사라져버린 대상들을 지시했던 개념의 활용 빈도가 급격하게 하락하는 현상들을 볼 수 있는 것이다. 이런 점에서 언어는 인간의 시대적, 역사적 필요에 따라 충분히 변형될 수 있는 인공적인 도구라고 말할 수 있다. 여기서 우리는 지성이 갖는 또 다른 특성 중 하나를 엿볼 수 있다. 그것은 언어 체계를 확립하고 변형시키는 것처럼 인공적인 대상과 그것들을 다룰 수 있는 도구들을 제작하는 것이다. "지성을 그 본래적인 행보로 나타나는 것 안에서 고찰할 경우 그것은 인공적 대상들을 제작하고, 특히 도구를 만드는 도구들을 제작하며, 그 제작을 무한하게 변형시키는 능력"[7]이라는 베르그송의 지적은 인간의 지성이 근본적으로 인공적인 도구를 제작하고 활용하는 능력이라는 점을 보여준다.

지금까지 살펴본 논의를 통해 지성은 인간이 가지고 있는 정신적 능력으로서 인공적으로 임의의 법칙과 체계를 주어진 세계를 재구성하고 이를 위해서 얼마든지 도구를 제작하고 활용할 수 있는 힘이라 할 수 있다. 여기서 우리는 지금 시대의 인간의 지성이 어디까지 나아갔는지를 레비의 선언을 통해 짐작할 수 있다. "몇몇 선사학자들이 '신석기(néolithique)' 혁명(수천 년간 이어진 혁명!)이라고 명명했던 것과 유추해서 오늘날 열리고 있는 시기를 누리틱(noolithique)라고 명명할 수 있을 것이다. 이 새 이름은 그리스어 어근인 'nous(정신)'과 'lithos(돌)'를 합친 것으로서 분명히 '지식의 돌'은 이제 더 이상 선사 시대의 부싯돌이 아니라 반도체나 유리 섬유를 이루는 규소다."[8] 과

7 같은 책, 140쪽.
8 피에르 레비, 『지식의 나무』, 강형식 옮김, 철학과 현실사, 2003, 132쪽.

거의 인간이 주어진 자연적 대상인 돌을 연마하여 사용하고, 흙으로부터 그릇을 빚어내는 인공적 도구를 제작했던 신석기 혁명을 통해 농경이라는 새로운 생활양식으로 이행했다면, 지금의 인간은 규소라는 원소를 인공적으로 제강(製鋼)하고, 그것을 통해 반도체를 제작한다. 그리고 이 반도체는 현재의 인간이 사용하는 고도화된 인공적 도구 중에서 특히 컴퓨터를 떠올리게 하는 기술적 산물이다. 컴퓨터는 무엇보다 우리가 앞서 간단하게 다루었던 사이버 공간으로 진입하기 위한 필수적인 매개물이라 할 수 있다. 레비의 다소 확신적인 선언은 인공적인 도구를 제작하고 활용하고, 더 나아가 그것을 변형시키는 인간의 지성이 어디까지 나아갔는지 보여준다. 전적으로 새로운 기술적 공간이라 할 수 있는 사이버 공간 전체가 지성이 제작하는 인공적 도구들의 연쇄 속에서 형성된 것이기 때문이다.

인간 지성이 인공적인 도구들을 발달시켜온 과정이 인간에게 새로운 공간을 개방했다는 개괄적인 정리는 이제 집단 지성이 무엇인지에 대한 재고로 이어져야 한다. 이를 위해서 우리는 논의의 초점을 바꿀 필요가 있다. 인공적 도구의 변천과 발달 과정은 인간 지성의 고유한 특성들이 지속적으로 발현된 결과이지, 지금의 인간에게 새롭게 나타나는 특징이라 볼 수는 없기 때문이다. 따라서 이 고유한 개념이 어떤 의미로 채용되었고, 이것이 현대 인간의 지성의 고유한 지표로 제기되는 이유에 대해 생각해 보자. 집단 지성이란 무엇인가? 아마 지성이란 표현은 지금까지 간략하게 살핀 지식을 획득하고 인공적인 도구를 제작하고 다루는 인간의 고유한 능력 이외의 것을 지칭하진 않을 것이다. 그렇다면 우리가 주목해야 할 것은 '집단(collective)'이란 표현일 것이다. 이미 살펴었듯 지성은 모든 인간에게 주어진 것인데, 집단이란 수식을 덧붙이는 이유는 무엇인가? 이 물음을 숙고하는 것은 지금 시대의 인간 지성이 이전과 어떻게 다른지 이해할 수 있는 첫 걸음이 될 것이다.

먼저 생각해 볼 수 있는 것은 '모든'과 '집단'은 분명한 차이가 있다는 것이다. 특정한 종(種) 전체를 표상하는 것이 전자라면, 후자는 적어도 공통적인 주제나 흥미 혹은 목적을 공유하고 있는 상대적으로 제한된 범위를 가리킨다. 그렇다면 집단적인 지성은 인간 전체의 지성과 어떤 차이가 있는지를 생각해보아야 한다. 여기서 레비의 유명한 정의를 생각해보도록 하자. "집단 지성이란 무엇인가? 그것은 어디에나 분포하

며, 지속적으로 가치 부여되고, 실시간으로 조정되며, 역량의 실제적 동원에 이르는 지성을 말한다."[9] 우리가 지금까지 다루었던 지성과 달리 레비는 '집단'이란 수식을 통해 지성을 편재(遍在)하고, 늘 기획할 수 있으며, 지역의 한계를 넘어서 언제든 조정할 수 있고, 필요한 힘들을 동원할 수 있는 능력이라 정의한다. 이러한 그의 규정은 그 자체로 보면 무엇을 의미하는 것인지 불분명해 보인다. 여기서 우리는 두 가지 용어의 도움을 받아야 한다. 먼저 집단 지성의 대상이 '지식'이라는 점이다. 『지식의 나무』에서 레비는 새로운 지식의 원리 세 가지 중 하나로서 "모든 지식은 인류 안에 있다"[10]라는 슬로건을 제시한다. 인간의 모든 지식이 인류에게 모두 주어졌다면, 그것은 어디에서나 누구든 다룰 수 있고 더 나아가서 지식을 통한 실천적 힘들을 이끌어 낼 수 있다. 어떻게 보면 당연한 이야기라 할 수 있다. 지성은 당연히 지식을 다루는 것이며, 인류라는 단위를 놓고 보면 모든 지식이 있다는 것은 별로 특별하지 않다고 생각할 수도 있다. 그런데 만약 저 슬로건이 실시간에 가깝게 벌어지는 상황이라 한다면 이것은 충분한 논의를 거쳐야 한다.

역사적으로 볼 때 지식은 레비의 슬로건처럼 모든 인류에게 공유되었던 것은 아니다. 여기에서 우리는 두 가지의 근거를 제시할 수 있는데, 먼저 인간이 지식을 기록하고 보존하고 유통하는 기술적 한계이다. 필사(筆寫)에서부터 인쇄술의 보급에 이르기까지 지식이 기록되고 유포되는 양식의 발전은 극적인 방식으로 나타났지만, 여전히 시공간적 제약들을 전적으로 배제할 수는 없었다. 다음으로 생각해 볼 수 있는 것은 지식을 점유할 수 있고 유통할 수 있는 권한이 어디에 집중되어 있었는지를 생각해 볼 수 있다. 여기서 한 가지 참조할만한 인용을 덧붙이기로 하자. "아마추어 학자의 사라짐, 그것이 18세기 고유의 현상이다. 그러니까 대학 기구의 상이한 등급 사이에 존재하는 모든 장벽들과 함께 앎들을 선별하고, 그것들을 양과 질에 따라 각기 다른 수준으로 등급화하여 분배하는 역할, 그것이야말로 대학 교육의 진정한 역할이었다."[11] 오랜 시간 어떤 것에 지식의 지위를 부여할 것인지, 무엇을 보존하고 유통할 것

9 피에르 레비, 『집단 지성 – 사이버 공간의 인류학을 위하여』, 권수경 옮김, 문학과 지성사, 2002, 38쪽.

10 피에르 레비, 위의 책, 130쪽.

11 Michel Foucault, 《IL FAUT DÉFENDRE LA SOCIÉTÉ》, Cours au Collège de France. 1976, Seuil/Gallimard,

인지를 결정하는 것은 대학이라는 기관이었다. 그리고 누가 이러한 역할을 담당할 수 있는지를 검토하고 자격을 부여하는 것 역시 그러하다. 우리는 오랜 기간 이러한 자격을 획득한 사람들을 전문가라 부르며, 전문가들은 학위와 기관에서 인정받은 지식의 유효성을 통해 자신의 자격을 주장해왔다. 레비 역시 이러한 지식을 인정하는 기관의 독점적 성격을 지적한 바 있다. "제도적 기관으로서 학교는 일반교양이든 전문 지식이든 간에 필수적으로, 옳고, 유효한 지식을 (자신의 전통이나 사회 요구에서 파악한 것에 따라) 선험적으로 규정한다."[12]

이상의 두 가지 근거를 통해 생각해 볼 때, 레비가 '모든 지식은 인류 안에 있다'는 슬로건을 통해 주장하려는 것은 기술적 제한과 지식의 점유와 유통의 권한으로 인해 제한될 수밖에 없던 지식이 실제로 모두에게 공유되기 시작했다는 것이다. 이러한 제약들과 장벽들을 허물어버린 것이 무엇인가? '누리틱'이라는 표현에서 확인하였듯, 인간이 기술적 체계로 창안한 사이버 공간이 그것이다. 사이버 공간은 먼저 지식이 실시간에 가깝게 전달될 수 없었던 기술적 한계를 극복해버렸다. 대량으로 인쇄되었다 하더라도 유통을 위해서는 운송 수단을 통해 물리적 거리를 오가야 했던 지식은 이제 인터넷을 통해 실시간으로 모든 곳을 넘나들게 된다. 멀리 떨어진 지역에서 벌어진 사건부터 학술적 논문에 이르기까지 모든 층위의 지식들을 컴퓨터를 통해 접할 수 있다는 것은 이전 시대와는 전혀 다른 지식의 유통 양상을 잘 보여준다. 최근에 활발하게 이루어지고 있는 전자 출판은 이러한 양상에 대한 방증이라 할 수 있다.

인터넷을 통한 사이버 공간은 지식이 더 이상 특정한 집단에 의해서만 점유되는 것이 아니라, 모두에게 개방되고 더 나아가 지식의 위상을 획득하지 못했던 다양한 문화적 현상들도 지식으로 인정하며 이들을 정돈하여 제시한다. 예를 들어 우리는 이제 얼마든지 비전문가라 할지라도 자신이 관심있는 분야에 대한 학술적 성과를 검색하고 열람할 수 있다. 이를 위한 전용 브라우저들은 더 이상 전문적인 지식에 대한 비전문가들의 접근을 제한하지 않는다. 누구나 특정한 분야의 지식들에 형성하고,

1997, 163쪽.

12 피에르 레비, 같은 책, 134쪽.

그 결과를 열람하고 수정할 수 있는 위키피디아 역시 훌륭한 사례라 할 수 있다. 그리고 지식의 지위로 인정되지 못했던 수많은 서브 컬처들에 대한 정보를 공유하는 리그베다 위키의 사례는 전문가들에게는 비록 지식의 지위로 인정받지 못해왔던 정보들을 지식의 차원에서 충분히 다룰 수 있고 공유할 수 있는 예시로 이해될 수 있다.

따라서 집단 지성의 정의를 이해하는 두 번째 용어인 동시에, 인류에게 있어 지식의 실제적 공유를 가능하게 한 것은 바로 '사이버 공간'이라 할 수 있다. 이 기술적 산물로 창안된 새로운 공간이 지식을 기술적이고 물질적인 한계로부터 해방시키고, 모든 지식들이 공존할 수 있게 한 것이다. 그리고 이와 함께 역동적으로 변화하는 집단들이 형성될 수 있는 가능성이 나타난다. 이러한 새로운 지식의 공간의 의의와 함께 우리는 레비의 슬로건을 모두 이해할 수 있게 된다. "각자가 안다 … 절대로 알지 못한다 … 모든 지식은 인류 안에 있다."[13]

인간은 누구나 각자가 아는 바가 있다. 그러나 모든 것을 다 알 수는 없다. 그렇지만 모든 지식은 인류 안에 있다. 수수께끼와 같은 슬로건은 지식의 새로운 분포와 유통을 허락한 사이버 공간과 함께 비로소 이해된다. 집단 지성이란 바로 이러한 사이버 공간이라는 새로운 조건 속에서 지식들을 어떻게 다루고, 가치를 부여할 것인지, 실시간으로 조정할 것인지, 어떠한 실제적 역량들을 동원할 것인지 집단적으로 결정할 수 있는 지성으로서 현재 인간에게 주어진 고유한 것이다. '집단'은 결코 전문가를 이야기하지 않는다. 오히려 더 넓은 외연의 지식인들과 아마추어 학자들의 견해와 정보들까지 지식으로 유통되고 확산된다. 이런 점에서 레비가 제안하는 집단 지성이란 개념은 전적으로 지금의 시대에만 가능한 인간 지성의 새로운 단계라 할 수 있겠다. 레비에 따르자면, "'나는 생각한다, 고로 존재한다'를 일반화시켜 '우리는 함께 집단 지성을 이룬다, 고로 우리는 뛰어난 공동체로서 존재한다'에 이르게 하는 새로운 휴머니즘을 부른다. 데카르트의 '나는 생각한다(cogito)'에서 '우리는 생각한다(cogitamus)'로 넘어가는 것이다."[14]

13 같은 책, 125쪽.
14 피에르 레비, 위의 책, 43쪽.

3. 집단 지성에 대한 낙관적 전망과 현실적 문제들

디지털 기술과 인터넷의 결합으로 출현한 사이버 공간은 지식의 분포 체계 전체를 뒤바꾸어 놓았다. 레비는 그것을 모든 지식이 인류에게 공유되고 전달될 수 있는 조건으로 바라보았으며, 우리는 이러한 상황 속에서 그가 제안한 인간에게 요청되는 새로운 지성으로서 '집단 지성'이란 개념을 검토해 보았다. 물론 새로운 조건은 인간의 삶을 변화시키고 적응을 요구한다. 그리고 인간은 그 속에서 자신의 능력들을 변형시키거나 발현한다는 것을 생각해 본다면, 이러한 레비의 제안은 그리 터무니없는 것은 아니다. 아마도 많은 학자들이 집단 지성을 둘러싼, 혹은 집단 지성을 응용하는 담론들을 생산하는 것도 그러한 이유라 할 수 있겠다. 그렇다면 레비는 이 개념을 통해 어떤 미래상을 제시하고 있는지, 그리고 이를 검토하는 것으로 논의를 이끌도록 하자. 무엇보다도 사이버 공간을 토대로 한 인간의 삶은 지금도 진행되고 있다는 점에서 레비의 예측과 지금의 현실을 견주어보는 것은 이후 인간이 어떻게 나아가야 하는지를 반성할 수 있는 계기가 될 수 있기 때문이다.

레비가 집단 지성에 기대하고 있는 긍정적인 효과는 "역량의 실제적 동원"을 가능하게 한다는 정의에서 두드러진다. 그에게 역량이란 지식을 갖고 있는 개인들의 힘을 의미하며, 이것을 정확하게 식별하는 일이 우선되어야 한다. 정확하게 자신의 힘을 평가받은 개인은 자신이 인정받는 것에 기꺼이 응할 것이라는 것이 그의 생각이다. 그의 입장을 직접 보도록 하자. "반대로 지식의 다양한 폭에 따라 타인의 가치를 인정할 경우, 이는 새롭고 긍정적인 방식으로 정체성을 확보하게 해줄 뿐만 아니라 적극적으로 동원에 응하게 한다."[15] 개인의 능력을 정확하게 파악하여 인정하고, 그 지식의 활용을 요청하는 것은 자발적인 동원을 이끌어낸다는 그의 견해는 집단 지성이 그저 새로운 지식 공간을 활용하는 것에 그치는 것이 아니라 실천적이고 사회적인 효과를 겨냥하고 있음을 잘 보여준다.

사이버 공간으로 인해 형성된 지식들의 공존은 무엇보다도 개별적이고 특수한 지

15 같은 책, 40쪽.

식들을 존중한다. 따라서 레비는 구체적인 사회에서 집단 지성이 어떻게 활용될 수 있는지를 기술한 『지식의 나무』에서 무엇보다도 전체주의적 기획이 아니냐는 반론을 주의를 기울여 반박한다.[16] 오히려 기존의 모든 사회적, 정치적 관계를 구성하는 권력은 극히 위험스러운 것이 된다. 집단 지성은 특수성과 개별성을 인정하는 상호적 관계를 추구하며, 이런 점에서 윤리적 성격을 지닌다. 집단 지성은 다원적인 것을 존중하는 윤리적 특성으로 인해 관계에 있어서 상호 존중의 양식을 중시한다. 레비는 이것이 집단 지성으로 인한 새로운 사회적 유대라고 말한다. 그리고 이 유대는 개인의 지식의 역량에 따라 존중하는, 인간이 중심이 되는 새로운 사회적 풍토로 이행하게 한다. "사회적 유대의 기술의 과제는 보편화된 자유주의의 조정 방식을 만들고 유지하는 것이다."[17]

지식의 공유 아래 모두의 자유가 보장되고 역량이 존중되는 집단 지성의 시대는 새로운 방식의 정치 체계를 도래하게 한다. 레비는 사이버 공간을 통해 다양한 담론의 교환과 이를 통해 형성되는 집단이 이전과 다른 정치적 장을 만들어낼 수 있다고 말한다. "사이버 공간의 메시지들이 매끈매끈하고 탈영토화된 표면 위에서 서로 부르고 상호 작용하는 것과 마찬가지로, 분자 집단의 구성원들은 수평적으로, 상호적으로, 범주를 벗어난 채, 위계화된 길을 벗어나 소통한다."[18] 사이버 공간에서 각 개인들은 서로의 견해를 교환하기 위해 위계적인 질서를 따르지 않아도 된다는 것은 일견 타당해 보인다. 전문가와 비전문가의 경계선이 불투명해지며, 익명성 속에서 자신의 입장을 마음껏 표명할 수 있기 때문이다. 또한 사이버 공간이 갖고 있는 실시간적인 성격은 활발한 상호 교환을 보장한다. 실시간적 상호 교환은 지리적 한계를 넘어서 생산적인 담론이 형성될 수 있는 여건을 마련한다. 따라서 레비는 기존의 정치 체계의 한계를 넘어서는 혁신적인 수단이라는 점을 강조한다. "사이버 공간은 살아있는 정치적 교향악들을 생산하는 발화체제를 수용할 것인데, 이 정치적 교향악들은 인간 집단들로 하여금 복잡한 발화들을 연속적으로 고안하고 표현하며, 미리 규정된

16 피에르 레비, 위의 책, 222쪽.
17 피에르 레비, 위의 책, 57쪽.
18 같은 책, 78쪽.

형태에 갇히지 않으면서 개별성과 다양성의 폭을 넓히게 할 것이다. 실시간 민주주의는 가장 풍요로운 '우리'를 이루는 것을 목표로 하는데, 그 음악적 모델은 즉흥 다성 합창이다." [19]

우리는 각기 다른 목소리를 가진 이들이 즉석으로 화음을 맞추어서 부르는 아카펠라를 연상시키는 레비의 표현에서 사이버 공간으로 인한 인간 지성의 새로운 단계가 서로에 대한 존중에서부터 새로운 정치적 공동체를 확립에까지 이를 것이라는 믿음을 읽어낼 수 있다. "지식 집단은 민주 국가의 새 모습이다" [20]라는 그의 언급은 이를 잘 보여준다. 물론 레비도 인정하듯 이러한 견해는 충분히 유토피아적인 가설이다. "반면 현 단계 많은 집단 지성 연구자들의 결정적인 오류는 집단 지성이 완벽한 형태로 존재할 것이라는 착각이다. 집단 지성은 완성된 형태로서 존재하는 것이 아닌 과정으로서 의미를 가지고 있다" [21]라는 송경재의 지적은 이 점을 잘 보여준다. 그렇지만 집단 지성은 장기적인 관점에서 볼 때 대의 정치제보다 더 이상적인 정치적 공동체를 형성할 수 있는 가능성이란 점을 부인할 수는 없으며, 그렇기에 레비는 이러한 단계로 이행해야 한다는 정당성까지 부인하지는 않는다.

이러한 레비의 견해가 낙관적이라는 데에 이견의 여지는 없어 보인다. 그의 전망이 실현될 수 있다면 그것은 인류의 삶을 또 다른 차원으로 이행시킬 것이 분명하지만, 적어도 지금의 현실을 생각해본다면 우리는 몇 가지 물음들을 제기할 수 있다. 먼저 그의 생각처럼 사이버 공간이 진정 권력으로부터 자유롭고, 저항할 수 있는 공간인가라는 것이다. 물론 이 물음을 통해 사이버 공간의 근본적인 성격을 의문시하려는 것은 아니다. 최근 많은 정치인들이 소셜 네트워크를 통해 자신의 입장과 견해를 적극적으로 알리고 그에 대한 반응을 검토하는 것을 생각해본다면 레비의 견해는 어느 정도 수긍할 수 있는 부분이 있다. 그렇지만 수많은 담론들의 자율적 상호 교환에도 불구하고 여전히 고전적인 방식으로 권력이 작용한다는 점을 부인할 수 없다. 예

19 같은 책, 90쪽.

20 같은 책, 92쪽.

21 송경재, 「인터넷 집단지성의 동학과 정치적 함의 – 아레나형과 아고라형을 중심으로」, 『담론201』, 제15권 제3호, 2012, 147쪽

를 들어 몇몇 국가에서 인터넷에서 오가는 담론들을 제도적으로 검열하고 제한하는 것을 생각해보자. 이러한 결정들 중 어떤 것은 모든 사용자들의 입장을 수렴하여 도출된 것이라기보다는 권력의 자리를 차지하는 특정한 집단들의 이해 관계에 기초한다는 것을 부인하기 어려워 보인다. 적어도 지금의 권력 집단은 사회적 규범이나 제도적 차원에서 언제든 자유로운 견해의 표현과 교환을 제제할 수 있다. 레비의 지적처럼 "메세지의 홍수와 전통적인 결정 및 방향 설정 양식 사이의 편차는 점점 더 넓어지고 있다"[22]하더라도, 지식을 관리하고 유통하는 사이버 공간은 여전히 고전적인 권력의 통제 아래 있는 것이 아닐까? 또한 그의 지적대로 새로운 지식의 공간과 고전적인 의사 결정 양식 사이의 간극이 넓어지고 있다 하더라도 사이버 공간에 기초한 새로운 의사 결정 체제의 필요성이라는 주제로 이어지는가에 대해서 충분히 검토해보아야 한다. 레비는 은밀하고도 완강하게 행사되는 권력의 배제를 너무 쉽게 생각한 것이 아닐까? 그는 "지식의 나무는 어떠한 검열도 받지 않는다"라고 말하지만, 지금의 사회·정치적 수준은 거기에 미치지 못한다.[23] 집단 지성과 관련된 한 연구는 그것이 최근 정치적 담론들에서 주요한 용어로 간주되는 '소통'과 밀접한 연관성을 지적하지만, 과연 소통이라 말할 수 있을 만큼 현실적으로 구체화되었을까?[24]

물론 이러한 의문에 대해서 지금의 시기는 아직 과도기적 단계라고 답할 수도 있겠다. 점차적으로 사회적인 여론이 형성되면서 사이버 공간을 토대로 한 정치적인 가상 포럼이 건강하게 기능할 수 있게 될 것이란 전망을 내놓을 수도 있다. 그런데 우리는 이에 대해 사이버 공간에서 이루어지는 정치적 담론의 영역은 자발적으로 형성된 견해가 실상은 익명성으로 인해 왜곡된 정보와 여론들이 형성되기 쉽다는 것을 연관하여 지적할 수 있다. 한 사회 구성원의 실제적 정보에 대해 상대적으로 느슨하게 제한하거나 묻지 않는 사이버 공간의 자유는 이중적이다. 누구나 자신의 사회적 조건에서 벗어나 동등하게 견해를 나눌 수 있지만, 동시에 이러한 조건으로부터

22 피에르 레비, 같은 책, 82쪽.

23 피에르 레비, 위의 책, 225쪽.

24 이 주제에 대한 논의로서는 김명중 · 이기중, 「커뮤니케이션학 차원에서 본 21세기 네트워크 사회에서의 '집단 지성'」, 『한국언론학보』, 제54권 제6호, 2010, 143-145쪽 참조.

의 자유는 견해에 대한 책임으로부터 벗어나게 한다. 이런 익명성에 의해 사이버 공간의 정치적 담론들은 특정 입장들로 쉽게 기울어지곤 한다. 각자의 입장에서 표출된 견해가 특정한 의도에 의해 집단적으로 조작됨을 통해 여론은 쉽게 흔들릴 수 있기 때문이며, 또한 여러 입장들이 균형적으로 제시되는 것이 아니라 특정 입장만이 반복적으로 제시되는 경우들도 얼마든지 가능하기 때문이다. 그렇기에 사이버 공간은 분명 인간에게 다양한 지식들이 공존하는 새로운 지식의 공간을 제공했지만, 그 안에서 지식들이 어떻게 형성될 것인가에 대한 문제는 더욱 전략적인 방식에서 검토되어야 한다. 상황이 이러하다면 각 개인들은 자신이 접하는 지식의 건전성 여부를 스스로 판단해야 한다. 그런데 이 판단의 지표가 될 수 있는 참조의 기준은 그리 많아 보이지 않는다. 참조가 되는 기준들은 익명적이라는 사이버 공간의 특징에 통해 충분히 조작될 수 있고, 또한 특정 집단의 이익을 위해 충분한 합의 없이 확립될 가능성을 배제할 수 없기 때문이다.

그렇다면 레비의 전망이 현실화되기 위해서는 사이버 공간에 참여하는 개인들이 형성한 집단의 합리적 의식이라는 오래된 믿음에 기대야 한다. 이와 관련하여 "지식의 나무의 이상은 지식의 인정, 평가, 관리의 분야에서 민주주의를 세우는 것이다. 이 계획이 실현되면 우리가 좀 더 자유롭고 형제애가 더해진 사회를 설립하기 위한 결정적인 한 발을 내딛는 계기"가 될 것이라는 레비의 언급은 사이버 공간 속에서 각 개인의 각성을 요청하는 듯이 보인다.[25] 그런데 한 시대의 인간의 합리적 의식을 결정하는 것은 무엇보다 그 시대와 사회가 어떠한 담론들을 생산하고, 유포하고, 실천하는가와 맞닿아 있다. 외적인 방식으로는 제도와 규범을 통한 분리와 대립의 과정이, 내적으로는 특정한 견해와 판단들을 끊임없이 확산시키는 것이라 할 수 있다. 우리가 위에서 제기한 두 가지 현실적인 문제의 지점은 각각 외적인 방식과 내적인 방식으로 레비가 예견한 집단 지성의 성숙한 발전을 억제하고 있음을 보여준다. 기존 권력의 체제 유지를 위해 자유로운 표현과 정보의 유통을 제도로 제제하고, 사이버 공간에서는 이러한 제제의 정당성에 뒷받침하는 담론들을 유포하고 확산시킨다. 집단

25 피에르 레비, 같은 책, 225쪽.

지성과 관련된 많은 연구들이 포착하고 있듯이, 모든 지식들이 횡단적으로 소통될 수 있는 사이버 공간이 현실화되기 위해서는 정치적이고 사회적인 담론들에서 중요하게 다루어져 온 권력의 문제를 재고해야만 한다. 주형일은 이를 "집단 지성은 결국 권력이 어떻게 분배된 상황에서 사람들이 상호작용하는가의 문제"라고 말한다.[26]

집단 지성과 현실을 고려하여 제기한 물음들을 정리해보자면, 집단 지성의 발현과 그 청사진을 제시했던 레비의 논의와 현실적인 문제들 사이의 간극은 아직까지는 그리 좁혀지지 않은 것 같아 보인다. "자율적으로 조직된 집단, 달리 말하면 분자적 집단들이 변화와 탈영토화 상황에 있는 거대 공동체 속에서 직접 민주주의의 이상을 구현한다"[27]는 그의 낙관적 전망에 쉽사리 동의하기 어려운 이유도 아마 이 때문일 것이다. 물론 그가 사이버 공간이 갖는 가능 조건과 현실 조건을 혼동했는지 혹은 가능 조건에 과도한 의미를 부여하는 것이 아닌지를 따지는 것은 소모적인 논쟁만을 불러일으킬 뿐이다. 지식이 종전과 달리 전적으로 새롭게 공존하고 유통될 수 있는 사이버 공간이 갖는 긍정적 가능성을 폄하할 이유 역시 없어 보인다. 인간의 지성은 무엇보다 자신이 제작한 인공적인 도구를 끊임없이 변형시키고 활용할 수 있기 때문이다.

4. 지적 자유를 위한 집단적 노력

우리는 지금까지 사이버 공간의 혁신으로부터 출발하여 이것이 인간 지성의 산물인 동시에, 인간의 지성을 새로운 단계로 이끌면서 새로운 전망들을 열었다는 것을 검토하였다. 레비의 '집단 지성'은 이를 설명하기 위한 이론적 개념으로서 새로운 지식의 존재 방식을 가능하게 한 사이버 공간을 통해 예견된 긍정적 전망들과 지금의 현실의 차이가 무엇인지 간략하게 다루어보았다. 집단 지성은 사이버 공간이라는 대

26 주형일, 「집단 지성과 지적 해방에 대한 고찰 – 디지털 미디어는 집단 지성을 만드는가?」, 『열린정신 인문학연구』, 제13집 제2호, 2012, 25쪽.

27 피에르 레비, 위의 책, 73쪽.

전제 안에서 성립될 수 있는 새로운 지식 공동체가 지식을 관리하는 기법인 동시에 상호 소통하는 이상적 방식이라 할 수 있다. 이런 점에서 레비의 견해는 본인이 인정하듯 지적인 자유를 꿈꾸는 다소 유토피아적인 입장을 견지하고 있다.

특히 사이버 공간을 통해 대의 민주주의를 대체할 수 있는 실시간 민주주의를 실현할 수 있을 것이라는 그의 통찰에서 이러한 낙관성은 더욱 강조된다. 집단 지성은 각 개인의 다양한 역량에 대한 인정으로 정의되기에, 그 속에 윤리적 미덕을 포함하고 있다. 따라서 집단 지성이 실천적으로 구체화되는 실시간 민주주의는 기존의 정치체제의 문제들을 해결할 수 있는 이상적 대안으로 제시된다. "모든 인적 자질을 동원하고 거기에 가치를 부여하고 또 그것을 최상의 방식으로 사용하기 때문에, 실시간 민주주의는 21세기를 특징짓는 효율성과 역능을 부여하기에 가장 적합한 정치체제이다."[28]

개인들의 역량의 다양성을 구체적으로 파악하고 존중하는 것은 사이버 공간의 실시간성 속에서 교환되면서 사회적, 정치적 현안들에 대한 공동적인 모색을 가능하게 한다. 여기에서 전문가와 아마추어라는 지식의 지위를 결정하고 점유하고 유통할 폐쇄적 집단은 기능할 수 없다. 위키피디아의 정책 방향에서 나타나는 반전문가주의는 이 점을 잘 보여준다.[29]

물론 우리는 이러한 사례는 극히 일부분이라고 반박하거나 사이버 공간에 대한 수많은 반대 입장을 열거하면서 레비의 입장을 허무맹랑한 낙관론으로 간주할 수도 있을 것이다. 그러나 이것은 그리 생산적인 담론을 형성하는 것은 아닌 것처럼 보인다. 오히려 레비의 예견이 현실적으로 실현되지 못했다면, 그 이유는 무엇이며 우리가 무엇을 할 수 있는지 검토해보는 것이 필요하다. 우리가 앞에서 검토했듯, 사이버 공간이 개방된 지금의 시대에도 여전히 정치적 권력이 행사되는 방식이 존속되고 있다면 그럴 수 있는 조건들은 무엇이며, 가능하다면 그것을 해체하고 재구성할 수 있는 방법을 논의해보는 것도 유익한 논의라 할 수 있겠다. 또한 기존의 권력 분배의 관계

28 피에르 레비, 같은 책, 111–112쪽.
29 이항우, 「네트워크 사회의 집단지성과 권위 – 위키피디어의 반전문가주의」, 『경제와 사회』, 제84호, 2009, 287–299쪽 참조.

를 재배치할 수 있도록 사이버 공간에서 지식들이 어떤 방식으로 실천적 효과를 나타낼 것인지, 그리고 이를 위해 유통되는 담론들의 건전성을 검토할 수 있는 자발적인 조직들을 형성하고 지표들을 설정할 수 있는지 역시 중요한 논의라 하겠다. 분명한 것은 이 논의들은 끊임없이 활성화되면서 수많은 시행착오를 거듭해야 할 사안들이며, 지금의 시대에 속한 우리들이 행해야 할 집단적 노력이라는 점이다.

이런 점에서 '집단 지성'에 대한 최근의 연구들은 구체적인 영역들에서 긍정적 효과를 증대화하기 위한 방안들을 모색하는데 집중하는 것처럼 보인다. 불특정한 다수의 참여자가 번역의 과정에 참여하는 웹기반의 번역서비스,[30] 지역 공동체의 구성원들이 지역의 문제를 공유하고 매핑(mapping)을 통해 지역을 변화시키는 커뮤니티 매핑,[31] 교육에 있어서 개인의 다양성을 존중하면서 협력적 지식을 공유하게 하는 교육학적 연구[32] 등과 같은 최근의 동향은 협력의 과정을 통해 지식을 공유하고 생산하는 집단 지성의 활동을 위한 지반을 다지는 것이라 할 수 있다. 집단 지성은 무엇보다 우리가 살아가고 있는 시대의 현실이기에, 무엇보다 어떤 영역들에서 구체적으로 실천될 수 있는가를 묻고 검토하는 것이 중요하다. 집단 지성을 둘러싼 다양한 담론들이 여러 영역에서 나타나는 것은 지금의 시대에서 사이버 공간이 어느 정도의 혁신을 가져왔는지, 그리고 이 새로운 공간에서 등장한 집단 지성의 집단적 논의가 필요하다는 것을 잘 보여준다.

사이버 공간은 우리가 살아가는 현실인 동시에 인류의 여러 혁명적 성과들과 비견할 수 있는 인공적 도구이다. 이 공간은 지식과 정보들을 탈영토화시켰으며, 기존의 공간과는 다른 질서의 공간, 즉 공존의 공간이며 지금도 확산되고 변형되어 가고 있다. 그리고 이 속에서 우리는 이전의 시대가 결코 누리지 못했던 지적 자유를 경험하고 있다. 처음의 논의로 돌아가 본다면, 지금의 우리가 어떤 존재인지 말하기 위해서

30 이승희, 「집단지성 웹기반 번역서비스」, 『한국정보통신학회논문지』, 제18권 제12호, 2014, 2998-3004쪽 참조.

31 정수희 · 이병민, 「지역공동체의 실천적 집단지성의 발현으로서 커뮤니티매핑에 대한 소고」, 『서울도시연구』, 제15권 제4호, 2014, 185-204쪽 참조.

32 김도헌, 「대학교육에서 집단지성형 수업을 위한 블로그와 위키의 통합적 활용 탐색」, 『평생학습사회』, 10권, 1호, 2014, 83-107쪽; 임윤서, 「창의 융합인재 양성을 위한 집단지성기반 협력학습 콘텐츠 연구」, 『한국콘텐츠학회논문지』, 제15권 제2호, 2015, 529-541쪽 참조.

는 사이버 공간을 통해 얻은 지적 자유를 결코 배제할 수 없을 것이다. 아마도 사이버 공간이 가진 가능성의 충분한 활용을 통해 우리에게는 더 많은 가능성이 열릴 것이고, 이를 통해 나타나는 새로운 인간성으로의 진전을 포착하고 분석할 수 있을 것이다. 그러나 우리가 기억해야 할 것은 사이버 공간이 인간에게 지식의 장을 열어주고 지적 자유를 경험케 했다 하더라도, 이 공간에서 지식이 구체적으로 어떻게 관리되어야 하는가라는 문제에 대한 논의는 아직 더 많은 시간과 노력을 필요로 한다는 점이다. 이 점에서 레비의 집단 지성은 우리에게 충분한 시사점을 주며, 디지털 기술과 인터넷의 결합으로 인해 변화된 인간상을 다루려는 디지털인문학에 있어서 반드시 검토해야 할 출발점이라 하겠다.

차세대 디스플레이와
체감형 전시

———

박현태

이 글에서 우리는 근시일 안에 구체적인 시장이 형성될 것으로 예상되는 차세대 디스플레이의 전시 매체적 가능성과 그 실제적 활용 방법에 대해 알아보고자 한다. 이는 기존 연구가 새로운 미디어 기술을 활용한 진보된 전시공간 구성에 치중하되, 첨단 디스플레이의 특성을 살린 전시공간에 대한 논의는 다루어지지 않았다는 데서 의의를 찾고자 한다. 따라서 본고는 먼저 차세대 디스플레이의 속성을 파악하고 그 이론적 고찰과 다양한 체험전시 전 사례를 통해 관람객이 전시 관람에서 몰입할 수 있는 요소를 분석했다.

1. 서론

주지하듯 디스플레이는 텔레비전처럼 영상 데이터(문자, 도형, 기호)를 시각적으로 화면에 표시해 주는 기기이다. 이는 정보표시소자 또는 영상표시장치라고도 하며 기본적으로 내부에 어떠한 내용물을 저장할 수 없는 평면 또는 완곡면의 평평한 장치이다. 그러나 오늘날 시청 콘텐츠가 발전하고 시각문화의 위상이 상승하면서, 디스플레이는 IT 및 백색가전의 핵심으로 자리하고 있다.

가전제품은 대체로 보다 뛰어난 성능을 지향하는 한편, 중량과 부피를 경감해 나가는 경향을 보여 온 바, 디스플레이의 발전은 보다 선명하고 뚜렷한 화질, 보다 가

법고 날씬한 형체로 나타나고 있다. 기존의 브라운관(CRT, cathode ray tube)[1] TV가 사장되고 플라즈마 디스플레이(PDP, Plasma Display Panel)[2]와 액정디스플레이(LCD, Liquid Crystal Display)[3]에 의한 평평한 화면을 갖는 진보된 평판디스플레이(FPD, Flat Panel Display)로 대체되었음은 이러한 경향의 소산이다. 그러나 LCD는 디스플레이의 발전도상에서 과도기적인 제품이며, 이제 보다 진보된 디스플레이가 개발되고 있다. 그 대표적인 차세대 디스플레이 장치가 바로 OLED(Organic Light Emitting Diode)이다. OLED에 대한 연구는 1987년 미국 Eastman Kodak의 C. W. Tang과 S. A. Vanslyke가 약 1.5 lm/W 수준의 높은 발광 효율을 내는 소자를 개발한 이후 본격적으로 시작되었다.[4] 이는 LCD에 비해 응답속도가 CRT의 수준으로 빠르며, 고휘도, 저 소비전력 및 초 박막화 등의 장점으로 인해 폭 넓은 활용성을 지니고 있다.[5] 따라서 OLED는 현재 평판디스플레이에서 널리 사용되는 액정 디스플레이의 결점을 해결할 수 있는 차세대 디스플레이로 평가받고 있다.[6] LCD 디스플레이가 과거 주력 디스플레이였던 브라운관을 밀어내고 시장을 점유했듯이 OLED 기술을 적용한 디스플레이는 향후 디스플레이 시장을 장악함과 동시에 기존에는 구현할 수 없었던 새로운 환경을 구축하는 초석이 될 것이다.

　한국은 디스플레이 개발 분야에서 세계를 선도하는 선진국으로, 발전된 기술을 토

1　빠른 응답속도로 인해서 잔상이 없고 고휘도, 넓은 시야각, 높은 명도비, 최대 밝기 등 영상표시장치로서 많은 장점을 가지고 있음에도 불구하고, 대면적 화면으로 갈수록 두꺼워지는 부피와 무게, 전자기파, 높은 소비전력 등으로 인해 FPD의 기술이 발달과 함께 그 자리를 넘겨주게 되었다. (안일구, 「브라운관 기술의 발전과정」, 『한국정보디스플레이학회지』 제2권, 2011, 39-46쪽 참조.)

2　PDP는 자체 발광방식으로 이미지를 구현하기 때문에 시야각이 넓고 색의 재현성이 우수하며 구조가 단순하며 대면적화가 용이한 장점이 있다. 하지만, 발열과 무게 그리고 높은 소비전력으로 인해서 디스플레이 산업에서 사양추세에 놓여있다. (김용석, 「Plasma Display Panel의 원리와 발전 전망」, 『광학과 기술』 제8권 1호, 2005, 5-12쪽 참조.)

3　액정(Liquid Crystal) 분자배열의 변화로 빛의 투과 특성을 변화시킬 수 있다. 이러한 성질을 이용하여 액정을 배열한 패널을 전면에 배치한 뒤, 그 뒤쪽에 위치한 백라이트(BLU, Back Light Unit)가 빛을 가하도록 한다. LCD는 BLU가 반드시 필요하므로 디스플레이 형태의 변형이 어렵다. (김재훈, 이승희, 「LCD 원리 및 개발동향」, 『광학과 기술』 7권 4호, 2003, 7-14쪽 참조.)

4　C. W. Tand, S. A. Vanslyke, "Organic electroluminescent diodes", Applied Physics Letters. 51, 1987, 913쪽.

5　다만 OLED의 색을 표현하는 RGB 중에서 청색 발광재료는 녹색과 적색재료에 비해 높은 에너지 준위를 가지므로 이 문제를 해결하기 위한 연구가 진행되고 있다. (H. Park, J. Lee, I, kang, H. Y. Chu, J-I. Lee, S-K. Kwon, Y-H. Kim, "Highly rigid and twisted anthracene derivatives: a strategy for deep blue OLED materials with theoretical limit efficiency", Journal of Materials Chemistry. 22, 2012, 2695쪽.)

6　조정대 외, 「유연성 정보표시소자기술」, 『기계와 재료』 제17권 2호, 2005, 60쪽.

대로 일상을 모니터링 하는 등 현대인의 생활문화를 변화시키는 최일선 지점이다. 또한 한국은 인터넷 네트워크를 포함한 통신 인프라가 가장 잘 구축된 국가 중 하나이며, 변화와 속도에 민감한 국민성[7] 등 기술 변화의 적응력이 타국에 비해 매우 빠르다는 이점을 가지고 있다. 이와 같은 이점과 맞물려 차세대 디스플레이 기술은 그 적용 및 확장가능성이 크게 기대되고 있는데, 그 중 유력한 분야는 다름 아닌 전시예술 부분이다.

오늘날 디지털 디스플레이 작품은 그 자체로서 관람객과 작품간 상호작용을 일으키고 영향력을 발휘하는 촉매로 기능한다. 이를 문화적·사회적으로 관찰하면, 첨단 기술사회의 현재 상태를 반영하며 시대에 호응하는 이미지, 서사, 상징 등을 창조함과 동시에 디지털 혁명이 유발하는 변화를 함께 결정하고 대중에게 적응시키는 역할을 한다.[8] 이러한 성격상 디지털 작품은 전시 및 교육기능을 갖는 장소, 즉 박물관이나 전시관과 좋은 상생관계를 가진다. 오늘날 박물관이 평생지식공간의 역할을 수행하며, 첨단 기술을 동원하여 관람객들에게 새로운 경험을 부여하는 장소로 그 성격을 넓혀가고 있는 것은 바로 이러한 디지털 시대의 변화를 보여주는 문화적 현상의 발로라 할 수 있다. 관람객들은 비일상적인 특별한 체험의 공간으로서 전시관이나 박물관을 찾고 있다. 그러나 현재 대다수의 전시공간이 디지털의 쌍방향성을 살리지 못하고 있다. 이는 디스플레이의 활용에서도 일률적이고 단선적인 사용에 그침으로서 관람객들의 기대를 충족시키지 못하는 한계를 보인다. 이러한 현실에서 새로운 디스플레이라는 도구를 활용하여 경험해 보지 못한 가상현실을 경험하고 조작하는 기회를 제공할 수 있다면 전시물의 의도를 파악하고 기억하는 교육적 목적뿐만 아니라 재미와 감동으로 인한 정서적 울림 효과까지 유도할 수 있다.

본 논문에서는 근시일 안에 구체적인 시장이 형성될 것으로 예상되는 차세대 디스플레이의 전시 매체적 가능성과 그 실제적 활용 방법에 대해 알아보고자 한다. 이는 기존 연구가 새로운 미디어 기술을 활용한 진보된 전시공간 구성에 치중하되, 첨단 디스플레이의 특성을 살린 전시공간에 대한 논의는 다루어지지 않았다는 데서 의의

7 강준만, 「세계문화전쟁」, 인물과사상사, 2010, 272쪽.
8 정현희, 「디지털 아트의 미학적 특성에 관한 연구」, 「디지털 디자인학연구」 제12권 1호, 2011, 205쪽.

를 찾고자 한다. 따라서 본고에서는 먼저 차세대 디스플레이의 속성을 파악하고 그 이론적 고찰과 다양한 체험전시 전 사례를 통해 관람객이 전시 관람에서 몰입할 수 있는 요소를 분석했다. 이를 통해 창의적인 기획과 몰입방법의 적용으로 상호작용적인 전시방안을 구축하여 효과를 최대한 드러낼 수 있는 방안을 제시코자 한다.

2. 체험전시와 디스플레이 경험요소

1) 체험전시

현대사회는 정보기술의 발전에 따라서 사회의 양상이 급속하게 바뀌어 가고 있다. 이러한 정보기술에 의한 미디어 형식의 변화는 문화를 담는 그릇의 형식에도 영향을 미치게 되었다. 미디어는 문화를 전달하는 기능 이외에도 첨단 전시와 미디어아트 등을 통해서 미적 세계를 구현하는 현대의 표현매체가 되기도 하였다.

과거의 전시 방법은 전시물의 외형과 그에 부착된 기능들만 분류, 설명하고 나열하는 것이었다. 하지만 현대의 전시물은 전시물과 관람객의 관계도 중요시한다. 이는 관람객의 문화수용과 상호작용을 중요하게 여기는 것으로 다양한 미디어 매체를 이용한 전시방법을 대두시켰다.

디지털 기술과 인터넷의 발전은 정보전달 방식에 있어서 상호작용성을 부각시켰다. 빠르게 발달하는 기술로 전시 형태는 다양하게 확장되었다. 과거의 일방적인 정보의 흐름은 상호작용에 의한 쌍방향적 커뮤니케이션 형태로 변모하고 있다. 게다가 여가활동이 다양화되고 있는 오늘날, 박물관과 같은 전시공간은 현대인들의 문화적 소양을 함양시키는 교육 및 관광자원이라는 점에서 유용한 여가활동의 대상이 되기도 한다.[9] 이러한 변화는 수용자에게 다양한 체험을 하는 장소로서 지적 욕구와 새로운 경험을 체험하는 공간으로서 주목받고 있다.

현대의 전시디자인 방법은 그 전시 기법이나 전시 방식 자체가 상호작용적인 기능

9 정익준, 「박물관 관람객의 몰입경험이 만족도에 미치는 영향 연구」, 『실천민속학연구』 12호, 2008, 333쪽.

을 가진 매체들의 발달과 활용에 의해서 이러한 내용들이 필요로 하는 공간 구성과 전시형태들이 예전과는 많이 다를 수밖에 없다. 또한 급격히 변하는 첨단기술에 대응하여 이를 바탕으로 한 체험형 전시의 개발과 이를 위한 전시기법 및 전시매체의 개발은 첨단 기술에 대한 이해와 대중화를 위하여 반드시 요구되는 사안이라고 할 수 있다. 특히 시각미디어의 발전은 전시구성과 연출방법에도 많은 변화를 야기하고 있다. 단순히 전시물을 보며 해설을 듣거나 읽고 이해하는데서 그치지 않고 촉각, 청각 등 오감을 사용하여 직접적으로 느낄 수 있는 체험전시로 인해서 관람자들의 흥미유발과 이해를 촉진시킬 수 있도록 전시구성이 바뀌고 있다.

체험전시의 체험방식은 크게 직접적 행위에 의한 체험과 간접적 행위에 의한 체험으로 나눌 수 있다. 직접적 행위에 의한 체험은 관람자의 직접적 행동 또는 몸동작으로 전시물과 상호작용하는 방식이고 그를 제외한 나머지 체험 방식은 간접적 행위에 의한 체험으로 구분된다.[10] 간접적 행위에 의한 체험은 체험자의 직접적 행위가 아닌 공간 또는 전시물의 감지에 의한 체험이 있고, 직접 소리를 내거나 소리에 반응하는 체험이 있다. 또한 전시맥락에 따라 공연과 같은 퍼포먼스에 의한 체험이 있으며, 그 밖에는 촉각에 의한 느낌의 체험, 후각을 사용하는 냄새체험, 상상을 유도하는 체험, 놀이체험 등 매우 다양한 종류가 있다. 이러한 유형을 분류하고 분석해 보면, 인터렉션의 요소에 의해 체험형 전시는 〈표 1〉[11]과 같이 분류 될 수 있다.

〈표 1〉 체험형 전시의 종류

전시 분류	개념
조작식 전시	체험 전시의 가장 기본적인 개념으로 이용시 직접 손을 이용하여 체험 할 수 있는 전시
상호작용식 전시	이용자와 전시물과의 대화방식을 통해 정보를 주고받을 수 있는 전시
참여식 전시	재미있는 구성으로 일상생활과의 연결고리를 제공하여 참여를 유도하는 전시
시연/실험 전시	이용자의 신체 일부를 이용하여 직접적인 행위를 통해 정보를 전달하는 전시
놀이 전시	놀이 등을 통해 전시 내용을 이해 할 수 있게 한 전시
현장 체감형 전시	현장을 재현하여 직접 그곳에 있는 듯한 분위기를 느끼게 한 전시

10 김미현 · 김정현 · 최진원, 「인터렉티브 체험형 전시공간 디자인을 위한 사례분석 연구」, 『대한건축학회논문집』 제24권 1호, 2008, 13쪽.
11 김형숙, 「전시공간에서의 이용자 행태에 관한 연구: 디지털 미디어 체험형 전시를 중심으로」, 동서대학교 박사학위논문, 2007, 45쪽.

위와 같은 전시를 위해 전시매체는 다양한 기술을 이용하고 있다. 이러한 기술로 인식기술, 센싱기술, 디스플레이 기술, 저장기술, 엑세스기술, 모바일기술 등을 들 수 있는데, 이 중 디스플레이 기술은 정보를 가시화해서 사용자에게 보여주는 기술로서 전시공간의 디자인과도 직접적으로 연관된다. 특히 디스플레이는 관람자의 체험전시 경험이나 전시매체의 효율을 극대화하는 중요한 매체라는 점을 간과할 수 없다. 인쇄미디어의 발명 이후 인간은 오감을 동시에 사용하는 커뮤니케이션을 제한받아 왔다. 책이나 라디오와 같이 감각기관 중 하나만을 이용하여 왔기 때문에 감각기관의 불균형이 생겼던 것이다. 그러나 영상미디어는 시각이나 청각에 의존하도록 하는 단일감각 커뮤니케이션에서 벗어나 다감각적 커뮤니케이션과 유사한 구조를 형성해냈다. 이는 영상미디어 전시에 있어서 단순히 시각적으로 이해하는 것을 넘어 다양한 정보를 생생하게 전달할 수 있는 장점을 가진다.

디스플레이 전시에는 이미 수년전부터 브라운관과 LCD 디스플레이 등을 사용한 전시 환경이 구성되어 이용되고 있으며, 최근 새롭게 프로젝션 디스플레이를 이용한 미디어 파사드와 미디어 월 등으로 다양한 요소로 이용되고 있다. 디스플레이는 점점 더 고해상도와 대면적화 그리고 유연성을 가지며 발전하고 있다. 그 뿐 아니라 컴퓨팅 기술과의 융·복합을 통한 다기능화와 고성능화로 인해 다양한 미디어 컨버전스화가 이루어지고 있다.[12] 디지털 컨버전스란 디지털 제품이나 기술 간의 융합을 의미하는 것으로 제품의 디지털화, 디지털 제품 간의 융합, 네트워크로의 통합이라는 3단계 과정을 거치면서 진화하며 새로운 사업, 제품, 비즈니스 모델이 생겨나고 소비자들의 생활이나 문화에 영향을 미치는 것을 말한다.[13] 컨버전스는 디지털의 개념 및 기술을 활용하여 미디어화 된 이미지 및 스토리들이 상호소통 할 수 있다는 측면에서 현대의 디지털적 문화변용, 문화복합의 개념과도 연결되고 있다.[14] 이처럼 디스플레이 기술의 발전과 컨버전스화는 다양한 사회적, 문화적 환경변화를 가져다 줄 것이며, 정보제공 방식에서 환경, 제품, 공간, 인간이라는 서로 다른 요소의 인터랙션을

12 한국산업기술평가관리원·지식경제부, 『디스플레이 발전 전략 보고서』, 2008, 159-160쪽.

13 이성훈·이동우, 「디지털 컨버전스와 스마트 시티에 관한 연구」, 『디지털정책연구』 제11권 9호, 2013, 168쪽.

14 박치완 외, 『문화콘텐츠 입문사전』, 꿈꿀권리, 2013, 70쪽.

통해 인간의 감성적 욕구를 충족해 줄 수 있는 맞춤형 시각정보를 제공해 줄 것이다.

디지털 기술의 발달과 함께 최근 모든 전시공간에서 요구되는 역할, 즉 보는 즐거움에 더하여 실제 경험의 의미를 가중시켜서 사람들에게 오래 기억되는 생생한 체험 기회를 제공하고자 하고 있다. 디스플레이를 통한 시각적 체험요소로서 프레즌스와 아우라라는 두가지 경험요소를 꼽을 수 있다.

2) 프레즌스

1895년 뤼미에르 형제가 발명한 시네마토그래프는 당시 사람들에게 커다란 충격을 주었다. 비록 음향효과가 없었다 할지라도 그 시대의 사람들에게 대화면으로 경험하는 움직이는 영상이란 그 당시 느낄 수 없었던 강한 심리적 몰입감을 선사했다. 1896년 〈기차의 도착〉에서 다가오는 기차의 장면을 실제로 착각해서 관객들이 상영하던 극장 밖으로 도망가거나 공황을 일으키는 등의 촌극이 바로 이를 대변한다고 말할 수 있다.

이러한 심리적 몰입감이 바로 프레즌스(Presence)이다. 프레즌스는 '시청자가 매개체로서의 TV의 존재를 지각하지 못한 채 프로그램 장면 속으로 자신이 빠져 들어가는 듯 한 느낌'[15]으로 정의 할 수 있다. 프레즌스는 특히 최근 디지털방송으로서의 HDTV의 등장과 함께 많은 논의가 계속되고 있다.

고화질(HD) TV는 프레즌스 미디어로 살아있는 현실감 있는 이미지를 제공한다. 프레즌스는 전통적인 회화와 사진으로부터 영화와 텔레비전에 이르기까지 미디어의 역사가 시작된 이래 끊임없이 추구되어 왔다. 즉 깊이, 차원, 공간에 관한 환영적 표현을 통해 살아있는 그림을 제공하고자 노력하여 온 것이다.[16] HDTV가 말하는 '고화질'은 오감 중에서 특히 시각적으로 생생한 이미지를 준다는 말을 내포한다. 보다 현실감 있는 이미지를 생성해서 수용자가 그 이미지에 몰입될 수 있도록 바라는 기술은 프레즌스의 발생을 유도한다.

15 이옥기, 「HDTV의 사실성이 프레즌스 경험과 각성, 감동에 미치는 영향 실험연구」, 『한국방송학보』 제20권, 2006, 197쪽.
16 김영용, 『HDTV 프레젠스 미디어의 해석』, 커뮤니케이션북스, 2003, 5쪽.

아날로그 TV와 비교했을 때 HDTV의 장점은 4가지 특성에 의해서 정의될 수 있다. 첫째는 아날로그 텔레비전에 비해서 해상도가 크게 증가하였기 때문에 이미지의 화질이 획기적으로 개선되었다는 점이다. 둘째로는 기존의 아날로그 전송방식에 비해 HDTV는 자연스런 색깔로 높은 재현성을 실현한다는 것이다. 셋째로 전통적인 텔레비전의 화면비율은 4:3인데 반해 HDTV의 화면비율은 16:9로써 수평적으로 더 넓은 소위 말하는 와이드 화면을 가진다. 마지막으로 HDTV 다중 채널인 3/2/1의 입체적인 서라운드 음향 시스템을 도입하여 아날로그 TV에 비해서 훨씬 높은 수준의 입체적인 음질을 제공한다.[17] 그리고 또 다른 연구자는 시청거리[18]에 대해서도 언급하기도 하였다. 이러한 특성은 디스플레이 기술의 발전에 따라 프레즌스의 영향력이 더욱 커진다는 것을 반증하는 것으로 생각할 수 있다. 위와 같은 흐름을 살펴보면, 현재 상용화되고 있는 UHD-TV와 고화질 프로젝션의 등장은 사람들에게 더욱 높은 프레즌스 체험을 가능하게 만드는 기제로 작용한다.

3) 디지털 아우라

일찍이 발터 벤야민은 자신의 논고 「기술복제시대의 예술작품」에서 아우라(Aura)라는 개념을 언급하면서 동시에 아우라의 몰락을 이야기하였다. 복제기술이 독특한 분위기로서의 아우라의 도래에 미친 영향에 대해 그는 다음과 같이 주장한다. 아우라가 생성되기 위해서는 객관적 특성으로 대상이 유일무이한 원본이어야 하고 원본이 가지는 희소성이 필요하다. 그러나 복제기술은 대량복제를 전제로 하므로 '언제 어디서든지' 원본의 이미지(복제된 원본)와 쉽게 만날 수 있기 때문에 원본이 가지는 신비감이 형성되지 않는다는 이유로 예술작품과 관찰자 사이의 독특한 분위기가 형성되지 않는다는 것이다. 따라서 벤야민은 복제기술의 발달은 아우라를 벗겨내기 때문에 아우라의 몰락은 필연적인 현상[19]이라고 진단하였다.

17 위의 글, 38-39쪽.

18 권중문, 「미디어의 형태가 프레즌스에 미치는 영향에 대한 연구」, 계명대학교 대학원 신문방송학과 박사학위논문, 2006, 34쪽.

19 김규철, 「대상과 주체의 개념변화를 기반으로 한 복제 아우라 연구」, 국민대학교 테크노디자인 전문대학원 박사학위논문, 2008, 6-7쪽.

벤야민 사후, 전통적인 예술 작품뿐만 아니라 새로운 형식의 예술작품으로서 사진과 영화에서도 아우라에 관한 논의가 시작되었다. 요세프 퓨른케스(Josef Fürnkäs)는 아우라의 몰락 이후의 아우라의 개념을 보충해서 확장시킨다. 아우라와 기술 복제에 의한 아우라의 몰락. 그리고 아우라의 몰락테제와 반대되는 내용을 갖는 아우라를 이르러 "원본적인 숭배 아우라(originalen Kult-Aura)"가 아니라 일종의 "유사아우라(Pseudo-Aura)"로 규정한다. 그리고 그는 이러한 아우라를 "다른 아우라(anderen Aura)" 또는 "아우라 없는 아우라(Aura ohne Aura)"라고 규정한다.[20] 또한 미카 엘오(Mika Elo)는 아우라의 몰락에 관한 논의를 "아우라의 회귀"라고 규정하며[21], 새뮤엘 웨버(Samuel Weber)는 아우라가 몰락한 적이 없다고 주장한다.[22] 이처럼 아우라의 몰락 이후 새로 등장한 매체로 인한 아우라에 관한 논의는 지속되고 있으며 다양한 아우라의 형태가 논의되고 있다.

기술복제시대의 도래라는 현실문제에 맞서 '원본성'과 '일회성'이 가지던 숭배적 가치는 전시가치로 변화할 수밖에 없게 되었다. 예술작품으로서 가지는 가치는 더 이상 숭배적 가치로서 존재하는 것이 아니라 전시를 위해서 존재할 수도 있게 되었다. 기술복제시대에서 예술작품은 전시를 위해서 존재하게 되고, 예술가들은 자신들의 예술작품을 보여주고 싶어 한다. 더 이상 예술작품이 숭배적 가치로서 기능하지 못하게 되었지만 숭배가치로서의 아우라가 전시 예술작품으로 변환되면서 사라진 것은 아니다. 전통 예술작품이 보유하던 가치만 변화되었을 뿐 지금도 예술작품과 시선을 교감하면 어떠한 분위기를 느낄 수 있는데, 이러한 것을 '유사아우라'라고 칭할 수 있을 것이다.

디지털의 등장은 기술복제시대 이후 새로운 패러다임을 제시한다. 과거부터 복제는 있었지만 진품과 확연히 비교되는 가품은 진정성의 상실로 말미암아 아우라를 가질 수 없는 저질 복제품이었다. 그러나 디지털 시대에 들어서면서 복제에 대한 입장

20 Josef Fürnkäs, "Aura", Benjamins Begriffe Bd.1, Michael Opitz and Erdmut Wizisla(Hg.), Frankfurt am Main 2000, p.103. 심혜련, 「디지털 매체 시대의 아우라 문제에 관하여」, 『시대와 철학』 제21권 3호, 2010, 321쪽 재인용.

21 Mika Elo, "Die Wiederkehr der Aura", Walter Benjamins Medientheorie, Christian Schulte(Hg.), Konstanz, 2005. 117쪽.

22 Samuel Weber, Mass Mediauras: Form, Technics, Media, Standford, 1996, 87-89쪽.

이 완전히 달라진다. 디지털 복제로 생성된 디지털 복제물은 원본과 복제본과의 차이에서 어떠한 변별점을 찾을 수가 없다. 이는 디지털이 갖는 본질에 따른 것이다. 하지만 아날로그와 디지털 복제의 다른 점이라면 아날로그 복제품은 그것이 원본과 얼마나 동일한가의 문제를 덮어두더라도 '복제됨'에서 시간과 노력이 들어감으로써 그만의 고유한 가치를 가진다. 하지만 디지털은 다르다. 디지털은 복제에 있어서 어떠한 시간과 노력이 들어가지 않는다. 컴퓨팅의 원리에 의해서 복제 명령어에 의해 작동될 뿐이다. 이렇듯 디지털 복제는 마음의 창조물 곧 지적 생산물이라는 특징[23]을 가진다. 디지털 생산물 중 디지털 이미지는 분명 창작자의 창작활동에 의해서 디자인된 작품이다. 이 작품은 어디에 존재하는 것인가?

디지털 생산물은 정보로서 존재한다. '0'과 '1'로 이루어진 디지털 생산물은 그 자체로 무엇인지 알 수 없으며 연산장치를 거쳐 정보표시장치를 통해서 나타날 때 비로소 가시적인 형태를 취한다. 문자화된 소설이나 시는 문자만의 아우라를 주장할 수 없다. 글로 쓰인 작품의 아우라는 독자의 머릿속에서 재구성될 때 발생하는 것이지 문자에 내재되어 있는 것이 아니기 때문이다.[24] 디지털 언어로 이루어진 디지털 생산물은 정보표시장치를 통해서 표현될 때 그것이 가진 속성을 발산한다고 하겠다. 그리고 지속적인 기술의 발전은 이를 더욱 효과적으로 보충하고 있다. 최근 등장한 UHD TV와 같은 초고해상도의 디스플레이는 눈으로 식별할 수 있는 한계 화소밀도에 근접하므로 눈으로 볼 수 없었던 세밀한 영상까지도 사실적으로 전달할 수 있게 되었다. 이는 앞으로 만들어지는 디지털 창작물, 디지털 생산물이 더 이상 픽셀과 같은 몰입을 저해하는 요소로부터 상당 수준 벗어날 수 있다는 것을 의미한다. 디스플레이가 전시공간의 전시구조물로서 이용되던 것에서 벗어나 영상표시장치 본연의 모습으로서 디지털 생산물을 관람자에게 현실과 다름없는 모습으로 전할 수 있게 되었다. 이것을 바라보는 관람자는 현실과 디지털 세상을 구분 짓는 디스플레이 창을 바라보며 비로소 '디지털 아우라'를 체험하게 된다.

23 백욱인, 『디지털이 세상을 바꾼다.』, 문학과지성사, 1998, 88쪽.
24 위의 글, 89쪽.

지금까지 체험전시 중 영상콘텐츠를 담는 그릇인 디스플레이가 관람자에게 끼치는 주관적인 경험요소로 프레즌스와 디지털 아우라에 대해 살펴보았다. 다음 장에서는 디스플레이를 효과적으로 이용한 디지털 전시사례의 일단을 분석하고, 차세대 디스플레이를 이용한 새로운 전시구성을 제시코자 한다.

3. 디지털 디스플레이 전시 사례

1) 프레즌스를 부각시킨 전시 사례 - 〈반 고흐: 10년의 기록〉

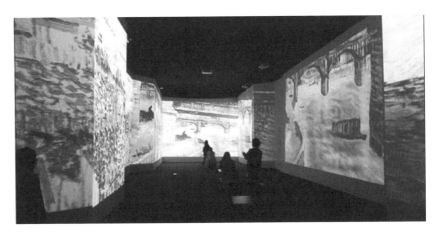

〈그림 1〉 미디어 월로 둘러싸인 전시장 내부

〈반 고흐: 10년의 기록〉은 2014년 10월 18일부터 2015년 2월 8일까지 용산 전쟁기념관 기획전시실에서 개최한 디지털 전시이다. 이 기획은 기존의 전시와 달리 디지털이라는 도구를 사용하여 원화와 최대한 근접한 이미지를 구가하는 한편, 전시공간의 물리적 한계를 넘어 최대한 많은 작품을 전시하였다. 이를 통해 '활짝 핀 아몬드 나무', '까마귀가 나는 밀밭' 등 반 고흐의 마스터피스를 비롯해 약 250여점의 작품을 소개했다. 특히 Full HD급 프로젝터 70여대를 사용하여 4m 이상의 대형 스크린 곳곳에

모션그래픽[25] 작업이 완료된 디지털 이미지 기반 작품들을 연출하여 관람객들에게 색다른 경험과 작품과의 일체감을 느낄 수 있도록 구성되었다.

일반적인 회화 전시가 정교한 모작을 전시함으로써 원본의 아우라를 전달하는데 초점을 두었다면, 본 전시전은 관람자에게 디지털을 이용한 강한 프레즌스를 느낄 수 있는 공간으로 꾸며졌다. 캔버스가 되어야 하는 대부분의 스크린은 사람의 키를 훌쩍 뛰어넘는 초대형 화면이다. 이는 상하로 높을 뿐 아니라 거대한 스크린의 좌우를 계속적으로 연결하여 사람의 시야각 이상의 캔버스로 기능한다. 따라서 관람객의 시선을 완전히 스크린 안에 가두고 다른 환경에 노출되지 않도록 하여 스크린의 작품 속에 몰입하기 쉽도록 만들었다.

디지털로 구성된 작품들은 가만히 있는 것이 아니라 시간의 흐름에 따라서 다른 작품으로 계속 변한다. 다만 이는 한 자리에서 여러 가지 작품을 계속해서 볼 수 있다는 데서 강력한 장점이 될 수도 있지만, 한 작품만을 감상하는 데는 방해가 되는 일이기도 하다. 이는 단독 관람이 아닌 다수를 대상으로 한 전시이기 때문에 어쩔 수 없는 방편으로 보인다. 만약 초대형 화면이 아닌 좀 더 작은 규모의 디스플레이를 사용한 전시라면 터치기술 등을 도입하여 관람자 스스로 다른 작품으로 넘길 수 있는 시스템을 마련하여 상호작용을 유도할 수 있다고 여겨진다.

정지화면이 아닌 움직이는 동화상은 마치 관람자를 그 곳에 있는 것과 같은 분위기를 연출하고 있다. 비단 영상 뿐 아니라 그에 맞춘 음향효과도 동반되어 시각과 청각을 사로잡는다. 특히 반 고흐가 살던 지역을 돌아보는 듯 한 화면은 마치 관람자가 그 곳을 거니는 듯한 느낌을 주려고 노력하고 있다. 3D 화면을 보지 않더라도 이미 시야 안에 가득 들어찬 영상은 강한 프레즌스를 관람자에게 부여하여 색다른 경험을 유도하였다.

25 컴퓨터 그래픽 프로그램을 이용하여 사진 또는 그림들을 움직이도록 하거나 효과를 주어 '움직이는 그림' 으로 만든 것.

2) 디지털 아우라를 부각시킨 전시 사례 - 〈디지털 명화 오딧세이_시크릿 뮤지엄〉

〈디지털 명화 오디세이_시크릿 뮤지엄〉은 2013년 6월 12일부터 9월 22일까지 예술의 전당 한가람미술관에서 기획된 전시이다. 이 전시는 르네상스부터 후기 인상주의까지 기념비적인 명화 35점을 고화질 디지털 장비로 촬영한 영상을 토대로 만들었다. 영상은 원화 본연의 상태를 유지하면서도 작품 의미를 살리는 시각과 청각 효과 등이 가미되어 짜였다.

디지털 시대의 참신한 기획이라는 의견에 반해 "아우라 없는 사진, 영상과 같은 복제물이 명화의 의미와 가치를 온전히 담아낼 수 있는가?"와 같이 원화 없는 전시에 대한 비판적 시각도 있었다. 그러한 시각에 대한 하나의 응답은, 이러한 전시의 사례를 해외에서도 찾아볼 수 있다는 것이다. 실재로 2010년 파리시립미술관인 프티팔레에서 〈재발견-회화 속 디지털 오디세이〉라는 타이틀로 개최된 전시전은 당시 프랑스 언론의 이례적인 주목과 반향을 불러일으키며 성공적인 평가를 받았다.[26] 당시에도 국내 기업의 UHD 디스플레이가 전시에 사용되었는데, 이번 기획전에서도 같은 기업의 디스플레이가 사용되었다.

빈센트 반 고흐의 〈아를의 별이 빛나는 밤〉은 이 전시의 특징을 특히 잘 나타낸 사례로 꼽을 만하다. 주지하듯 이 그림은 아를의 아름다운 밤 풍경을 표현한 것이다. 그런데 현재 뉴욕 현대미술관에 있는 〈별이 빛나는 밤〉이 반 고흐의 정신 상태를 표현한다면, 오르쉐미술관에 있는 작품은 풍경 자체의 분위기를 강조한다. 특히 강렬한 색채와 임파스토 기법, 즉 두터운 붓 터치가 만들어내는 입체적 재질감으로 푸른 밤하늘의 별빛, 수면 위 가로등 불빛, 코발트블루 빛 하늘을 표현하였으며 방사형으로 그린 별은 물감을 튜브에서 직접 짜서 하이라이트로 나타내었다. 이 작품에서 보이는 붓 터치의 질감은 사진과 같은 기존 미디어에서는 느끼기 힘들지만, 진화한 디스플레이에서는 진품을 대하듯 자세히 확인할 수 있게 되었다. 초 고화질의 디스플레이로 표현되는 디지털화 된 명화는 확대를 거듭해도 더 이상 픽셀이 보이지 않게 된 것이다. 이는 관람자가 디지털 명화를 바라보면서 디지털 아우라를 느끼게끔 한다.

26 김진엽, 「디지털 명화 오딧세이 시크릿 뮤지엄」, 아트나우, 2013, 12쪽.

관람자는 명화를 고도화된 촬영기술로
원본과 다름없을 정도로 복제했다는 잠
재적인 신뢰를 바탕으로 전시된 디지털
명화를 보기 때문에 복제된 디지털 작품
에게서 원본과는 동일할 것이라는 의식
을 가지게 되고, 이는 디지털 명화 속으로
의 침잠을 유도하며 마침내 디지털 아우
라의 경험을 가능하게 하는 것이다.

〈그림 2〉〈아를의 별이 빛나는 밤에〉의 확대 장면

〈반 고흐: 10년의 기록 전〉과 〈디지털 명화 오디세이_시크릿 뮤지엄〉은 서로 디지
털 기법을 사용하여 원화 전시가 아닌 디지털 디스플레이 전시라는 점에서 공통점
을 가진다. 하지만 '반 고흐' 전시는 프로젝션 전시가 주로 사용된 반면에 '시크릿 뮤
지엄' 전시는 UHD 디스플레이가 강조된 전시로 차별점을 가진다. '반 고흐' 전시는
관람하는 시야거리가 짧아지면 화면을 구성하는 픽셀이 관찰된다는 점에서 어느 정
도의 거리를 유지해야 했으며 선명도에서도 UHD 디스플레이에는 미치지 못하였다.
하지만 '반 고흐' 전시는 대면적 화면구성이 가능하므로 관람자에게 있어 강한 프레
즌스를 부여했다. '시크릿 뮤지엄'에서는 콘텐츠를 표현하는 디스플레이의 사용용도
가 다르므로 그 크기가 작을 수밖에 없다. 하지만 더 높은 고화질과 선명함은 프로젝
션의 한계를 극복할 수 있다. 더욱 선명한 화면은 디지털 기술과 맞물려 액자 속의 원
화와 유사한 아우라를 표현할 수가 있다. 이렇듯 두 전시관에서 전시된 디지털 전시
는 각각 서로간의 장점과 단점을 비교해 보며 각각 전시에서 느낄 수 있는 효과를 알
수 있었다.

3) 새로운 디스플레이 전시 제언

앞에서 디스플레이와 이를 이용한 전시를 살펴보았다. 하지만 이것은 기존의 디스
플레이를 이용한 전시공간이며 많은 곳에서 시도하고 있는 기술이다. 하지만 탁월한
물리적 특성으로 차세대 디스플레이로 각광받고 있는 OLED는 그동안 상상해오던
플렉서블 디스플레이와 투명디스플레이 등이 현실화가 가능하도록 이끌고 있다. 특

<그림 3> 아쿠아리움 통로

히 이 기술은 국내기업이 세계를 리드하는 형국이므로 특히 한국에서 OLED를 이용한 새로운 이용방법을 모색함에 있어 의의를 가질 수 있다. 따라서 현재 세계적으로 기대되는 차세대 OLED 디스플레이를 전시공간에 적용하여 기존 전시연출과는 다른 프레즌스와 아우라의 체험이 가능할지 고민해 보았다.

OLED를 이용한 디스플레이는 기존의 사각형 틀에 갇혀진 액자형 디스플레이를 벗어난 다양한 형태의 디스플레이로 사용하는 것이 가능하다. 이는 초박형, 두루마리형, 스티커형, 분할형, 다면형, 커튼형 등 다양한 형태로 이용가능하며 새로운 전시공간 뿐 아니라 생활문화 저변에서도 많은 변화가 유도될 것을 예상한다.

OLED 디스플레이를 이용한 전시공간으로는 다음과 같은 예를 제시할 수 있다.

첫째, 디스플레이로 이루어진 통로. 기존의 전시 중에서 디스플레이로 이루어진 공간속으로 들어가는 듯 한 연출을 고른다면 아쿠아리움을 들 수 있다. 깊은 바다 속을 내려다볼 수밖에 없는 상황에서 바다를 아래로부터 올려다본다는 것은 바다 속에 들어와 있는 것 같은 착각을 불러일으킬 것이다. 이를 바탕으로 OLED 디스플레이를 적용하여 완전한 가상세계로의 몰입이 가능토록 유도할 수 있다. 천정과 바닥 그리고 벽을 포함하여 전방과 후방을 제외한 범위를 디스플레이로 둘러싸는 것이다. 기존 디스플레이와는 달리 OLED 디스플레이는 구동하지 않는 부분은 꺼버려서 완전한 검은색을 표현하기 때문에 이를 이용한 새로운 경험의 전시가 가능하다. 특히 공포체험과 같이 어두움을 이용하는 콘텐츠에서 강한 면모를 보일 수 있다. 보다 선명한 색상과 음향효과가 어우러지고 어둠 속에서 사물이 잘 분간이 가지 않는 상태에서 등장하는 괴기스러운 영상은 관람자에게 강한 몰입감을 선사할 것이다. 불빛이 없는 검정색의 바탕 때문에 영상과 관찰자간의 거리가 쉽게 인지될 수 없으며 이는 몽환적인 효과를 야기하며 현실과 가상의 구분을 모호하게 만든다. OLED 디스플레이를 사용한 이 같은 방법은 현재 프로젝션으로 사용되고 있는 디스플레이 통로보

다 더욱 강한 현실감과 몰입감을 제공할 것이다. 왜냐하면 프로젝션의 경우 항상 어느 곳에서 쏘아내는 빛과 스크린에 맺힌 영상의 뚜렷함은 한계가 있으며, LCD와 같은 디스플레이는 구동 중에는 항시 BLU가 켜져 있기 때문에 어둠속에서도 미약하게 빛을 내며 스스로가 디스플레

〈그림 4〉 펩시 광고영상 유사 투명디스플레이

이임을 꾸준히 인식시키기 때문이다. 따라서 선택적으로 빛을 표현할 수 있으며 구부러진 화면으로 빈틈없이 구성할 수 있는 디스플레이 통로에서는 완전한 가상세계로 관람자를 끌어들일 수 있을 것이다.

둘째, 투명 디스플레이 벽. 현재도 널리 사용되고 있는 미디어 월과 같이 전시공간에서 중앙에 위치하는 미디어 전시물의 확장으로 본고는 투명 디스플레이를 사용한 벽을 제안하고자한다. 현재 투명 디스플레이는 상자속의 전시물과 그것을 보충 설명하는 디스플레이로 구성되어있다. 이는 LCD와 같은 원리로서 BLU을 상자 속의 강한 빛으로 대체하여 그 빛으로 디스플레이의 액정을 표시하도록 한다. 즉, 완전한 디스플레이가 아니라 LCD를 확장하여 상자 속의 전시물과 공존하는 형태라고 볼 수 있다. 하지만 OLED는 BLU가 필요치 않고 또한 스스로 빛을 내는 유기물이므로 단독으로 투명 디스플레이를 구현할 수 있다. 전시장에 세워진 투명 디스플레이 벽은 전면부와 후면부로 나눌 수 있다. 기존의 디스플레이는 한쪽 면 만 바라볼 수 있었다면, 투명 디스플레이는 전면부와 후면부 양쪽 면을 모두 사용하여 새로운 상호작용적인 요소를 만들어낼 수 있다. 관람객은 투명 디스플레이를 기점으로 양쪽으로 서서 디스플레이에서 표현되는 콘텐츠와 상호작용하고 반대편에 서있는 다른 관람자와도 소통하는 구조의 디스플레이 전시물을 만들 수 있다.

셋째, 놀이형 체험 디스플레이. 현재 전시관의 말미에는 사진을 찍어서 SNS나 홈페이지로 올리는 체험전시와 포스트잇에 메시지를 적어 전시관에 흔적을 남기는 방법 등이 있다. 여기에서 모티브를 따서 동그란 모양의 디스플레이를 포스트잇처럼 붙이는 직접적 조작방법을 통하여 디스플레이를 사용자의 의도에 따라 다양하게 꾸

밀 수 있도록 제안한다. 짧은 영상은 촬영해서 스티커 디스플레이로 전송시킨 후 관람자의 모습을 원하는 위치에 장식할 수 있도록 한다. 또한 저장된 영상은 다른 기기로 이동 및 저장이 가능하여 전시관에서의 추억을 소장할 수 있다. 이외에도 큐빅형의 사각형디스플레이와 삼각뿔 모양의 디스플레이는 마치 쿠션으로 만들어진 장난감과 같은 친근함을 전할 수 있다. 뿐만 아니라 쿠션과 같은 디스플레이를 들었을 때반응하며 떠오르는 장면은 다양한 호기심을 불러일으키거나 교육적인 콘텐츠를 넣어 보여줄 수 있다는 점에서 디스플레이와의 체험적 요소를 경험하는 것이 가능하다. 디스플레이를 직접 조작하여 사용자가 원하는 대로 꾸밀 수 있다는 점에서 놀이적 요소를 부여할 수 있다.

넷째, 회화 전시. UHD-TV를 이용하여 명화 전시를 한 전신(前身)이 있지만, OLED를 이용한 전시는 좀 더 뚜렷한 명암비로 개선된 효과를 줄 것이다. 또한 액자와 같은 프레임을 사용한 디지로그 디자인을 이용하지 않고도 벽속으로 들어가서 마치 벽지의 무늬인 것처럼 이용될 수도 있다. 디스플레이로 전시하는 회화는 단순히 그림을 제시할 것이 아니라, 디스플레이와 디지털이라는 속성을 이용하여 그림의 이모저모를 자세히 관찰할 수 있는 장을 열어 관람자의 기호에 맞게 다양한 조작과 관찰이 가능토록 한다. 뛰어난 화질과 초고화질 촬영기술을 통하여 표현되는 회화는 관람자에게 원본과 거의 다름없는 경험을 통하여 디지털 아우라를 경험하게 된다.

다섯째, 디스플레이 전시물. TV라는 물리적 매체를 이용한 전시라고 하면 대표적으로 백남준의 TV로 쌓인 '타워'와 같은 작품이 떠오른다. 하지만 OLED 디스플레이의 플렉서블한 장점을 살린다면 다양한 구조물의 제작이 가능하다. 낙산사나 숭례문처럼 소실되어 과거의 모습을 볼 수 없는 건축물 또는 탑, 연등축제에 사용되는 다양한 모양의 화려한 등을 플렉서블한 특성을 이용하여 새로운 느낌의 전시물을 만들수 있다. 디스플레이가 콘텐츠를 표현하는 도구로서 뿐만 아니라 그 스스로의 형태가 전시물의 일부가 될 수 있다는 점을 표현하는 것은 기존의 디스플레이가 할 수 없었던 부분이다.

그동안 전시관에서 디스플레이로 표현하려는 전시물은 새로운 시각적 체험을 경험하도록 연출하기 위해서 다양한 방법을 시도하였다. 하지만 기존 디스플레이의 규

격화된 사각틀로 인해서 포기해야만 하는 부분이 발생할 수 밖에 없었다. 이를 극복하기 위해서 사각형이라는 틀을 벗어난 디스플레이 전시로는 주로 투사형 디스플레이를 이용하는 경우가 많았는데 이와 같은 경우에는 화질적인 부분과 기술적으로 많이 완화되었음에도 불구하고 곡면에 따른 이미지의 일그러짐이라는 문제가 항상 극복해야만 하는 과제였다. 하지만 OLED는 이와 같은 문제에서 자유롭다. 스스로 구부러질 수 있기 때문에 평평하지 않은 위치에서도 영상표현이 가능하며 그로인한 화질의 저하와 보이지 않는 시야각과 같은 문제가 발생하지 않기 때문에 다양한 전시에서 뚜렷한 이미지를 제공할 수 있다. 이 같은 장점은 관람자를 몰입으로 유도하며 강한 프레즌스를 느끼는 요인이 된다.

4. 결론

최근의 박물관이나 전시관 같은 공간은 소득상승과 함께 문화적 소양을 함양할 수 있는 여가활동의 하나로 변모하면서 관람자들이 다양한 체험을 하는 장소로서 지적 욕구와 새로운 경험을 체험하는 공간으로 변화하고 있다. 따라서 과거의 단순 유물 전시나 회화 전시뿐 아니라 디지털을 접목한 다양한 상호작용이 가능한 전시공간이 구성되어지는 추세이다. 초기 디지털 전시는 기술력이 뒷받침 되지 못하여 아날로그 전시에 비해 터부시되는 전시였지만, 현대의 디지털 기술과 그를 표현하는 디스플레이 기술의 성능이 과거의 기술과 비교할 수 없을 정도로 발전하면서 이러한 관계를 변화시키는 시점에 다다랐다.

현대 디스플레이의 발전은 꿈의 디스플레이라고 불리던 OLED 디스플레이를 실현시키기에 이르렀다. OLED 기술을 접목한 디스플레이는 최근까지 기술 구현의 어려움에 봉착해서 기술의 상업적 이용이 불가능하다는 주장까지 거론되었으나 현재 국내 기업에서 상업화에 성공하였고 디스플레이의 최종 종착지라고 할 수 있는 플렉서블 기술이 OLED 기술과 결합하여 초기 구현 단계를 바라보고 있다. 이는 과거 아날로그 텔레비전에서 HDTV의 등장으로 소란스러웠던 과거를 돌이켜보면 또 다른

디스플레이 혁명을 예상할 수 있다.

현재 디스플레이는 주로 텔레비전과 모니터, 휴대용 전자기기에 많이 사용되고 있지만 디스플레이의 특성을 부각시켜 다양하게 사용하고 있는 곳은 전시관이다. 따라서 투사형 디스플레이인 프로젝션을 사용한 디지털 전시 〈반 고흐 : 10년의 기록 전〉과 초고화질 디스플레이인 UHD 디스플레이로 원작 명화 보여주는 〈디지털 명화 오디세이_시크릿 뮤지엄〉이라는 두 가지 디지털 디스플레이 전시를 살펴보았다. 투사형 디스플레이는 장점인 대면적화가 용이하여 눈에 보이는 모든 벽면을 도화지 삼아 디스플레이로 사용하는 것이 가능했다. 이는 인간의 시야각 범위를 초과하여 펼쳐지는 화면을 만들어냄으로써 강한 프레즌스를 부여했다. 하지만 프로젝션에서 일정한 거리가 필요하고 매우 선명한 화면을 만들 수 없다는 한계성을 가졌다. 초고화질 UHD 디스플레이를 사용한 전시에서는 대면적화로는 기술적 어려움이 아직 존재했지만 프로젝션과 비교할 수 없는 뛰어난 화질로 마치 원본과 같은 생생한 현장감을 줄 수 있었다. 한계 해상도까지 끌어올려진 기술은 근거리에서도 픽셀을 발견할 수 없으며 또한 다양한 색상의 구현이 가능함에 따라 자연의 색과 거의 구분할 수 없는 단계에 이르렀다. 초고화질 디스플레이를 통해서 명화를 살펴보는 전시는 마셜 맥루언이 이야기한 '신체의 확장'[27]을 뚜렷하게 경험할 기회를 주었다. 특히 시각적 인지능력을 극도로 확장시켰다. 극도로 선명한 화면의 확대는 우리가 눈으로는 미쳐 볼 수 없었던 세계를 볼 수 있게 하였다.

현대 디스플레이 기술은 과거의 그림과 사진의 논란과 비교되지 않을 정도로 발전하였다. 사진과 영화의 등장으로 위협받았던 회화는 다시 자신의 특성을 살려 여러 가지 방향으로 발전하고 있다. 디스플레이를 통한 새로운 문화와 전시방법의 변화는 발전해 가는 흐름의 한 부분이다. 따라서 발전된 디스플레이가 앞으로 가까운 미래에 전시뿐 아니라 다양하게 생활 속에서 사용될 것이라 확신하면서, 그 전초단계로 현재 활발하게 활용되는 디스플레이라는 도구를 이용한 전시공간을 살펴보며 디스플레이가 인간에게 어떻게 수용될 수 있는지, 어떠한 영향을 미치는지에 대한 연구

27 마셜 맥루언, 『미디어의 이해』, 박정규 옮김, 커뮤니케이션북스, 2008, 12쪽.

를 하였다. 이러한 연구는 앞으로 전시 기획과 공간 배치에서 새로운 아이디어를 구체적으로 구성하는데 도움이 될 것이라 확신하며 글을 끝맺고자 한다.

디지털과 예술의 만남, 디지털 아트

강소영 · 유제상

디지털 아트란 컴퓨터 테크놀로지의 활성화와 더불어 최근 등장한 디지털 매체를 기반으로 이뤄지는 예술 형식들을 총칭하는 용어이다. 디지털 아트는 다른 말로 컴퓨터 아트 혹은 뉴미디어 아트라고도 하며, 경우에 따라 웹 아트, 인터넷 아트, 멀티미디어, 상호 작용적 설치작품(installation), 디지털 영화 등의 형식으로 실현된다. 기존의 아날로그 매체를 사용하는 예술 형식의 범주에는 회화, 조각, 건축 등 전통적인 형식들도 있으나, 사진, 영화, 비디오 등 비교적 최근에 등장한 미디어 아트들도 포함된다. 본고에서 우리는 이러한 디지털 아트의 정의와 특성을 파악하고, 대표적인 작품들을 함께 살펴볼 것이다.

1. 들어가면서

1) 디지털 아트의 개념

디지털 아트란 컴퓨터 테크놀로지의 활성화와 더불어 최근 등장한 디지털 매체를 기반으로 이뤄지는 예술 형식들을 총칭하는 용어이다. 디지털 아트는 다른 말로 컴퓨터 아트 혹은 뉴미디어 아트라고도 하며, 경우에 따라 웹 아트, 인터넷 아트, 멀티미디어, 상호 작용적 설치작품(installation), 디지털 영화 등의 형식으로 실현된다. 기존의 아날로그 매체를 사용하는 예술 형식의 범주에는 회화, 조각, 건축 등 전통적인 형

식들도 있으나, 사진, 영화, 비디오 등 비교적 최근에 등장한 미디어 아트들도 이에
포함된다. 마이클 러시(Michael Rush)는 뉴미디어 예술의 하위 유형으로 미디어 아트
와 퍼포먼스, 비디오 아트, 비디오 설치, 디지털 아트를 들고 있는데, 이 중에서 디지
털 아트는 컴퓨터 아트, 디지털 변형 사진, 웹 아트, 인터랙티브 아트, 가상현실 등 다
섯 가지 하위 장르로 다시 구분된다고 언급하였다.

디지털 아트는 디지털 테크놀로지를 창작 및 표현 과정의 핵심 요소로 활용하는
예술 작품 및 그 창작 행위로서 1960년대 이후 본격화된 컴퓨터 테크놀로지와 함께
발전했다. 1990년대 이후 컴퓨터의 보급 확대와 월드와이드웹의 등장은 디지털 예술
의 영역을 확대시켜 주었다. 넓게는 뉴미디어 아트에 포함되는 디지털 아트는 컴퓨
터 아트, 디지털 변형 사진, 웹 아트, 인터랙티브 아트, 가상현실 등 다섯 가지 하위 장
르로 구분된다. 이 분야는 퍼스널 컴퓨터가 보급되고 다양한 그래픽 프로그램이 개
발된 것과 밀접한 관련이 있다.

〈그림 1〉 백남준의 〈메가트론/매트릭스〉(1995)

디지털 아트의 시작은 백남준과 같은 비디오 아트 작가들이 후반작업을 컴퓨터를
이용했던 것에서 찾을 수 있다. 백남준의 〈메가트론/매트릭스〉(1995, 〈그림 1〉)는 컴퓨
터 애니메이션 등의 이미지를 비디오 영상과 함께 디스플레이 한 것이었다. 특히 설
치미술가들은 다양한 매체를 동원했는데 그 중에서 디지털 미디어를 적극 수용하여
작품을 완성하였다. 디지털 아트의 최대 공헌자는 단연 인터넷으로, 일반적으로는
인터넷의 보급 이후 디지털 아트가 크게 발전했다고 본다. 일례로 인터넷을 통해 미

술가는 프로그램을 다운받거나 다양한 디지털 도구를 이용하여 새로운 작품을 제작할 수도 있게 되었고, 대중은 미술가의 홈페이지나 사이버 갤러리를 통해 작품을 감상할 수 있게 되었다.

그렇다면 디지털 아트의 특징으로는 어떤 것들이 있을까? 이를 살펴보면 다음과 같다. 첫 번째로 디지털 아트는 컴퓨터로 대표되는 디지털 미디어로 제작한다는 점을 들 수 있다. 어떤 오브제를 이용한 제작이 아닌 디지털 미디어를 이용하여 디자인·동영상·음악을 모두 포함하여 제작한다는 것은 기존의 예술 장르와 구분되는 큰 특징이라 하겠다. 두 번째 특징은 디지털 아트가 작가의 기법보다는 창의성에 중점을 둔다는 것이다. 다르게 말해. 작가만의 독특한 미적 기술이나 비법을 통해서 제작되었던 예술 작품이, 컴퓨터 프로그램을 응용하여 다양한 변형과 조합을 통해 '기계적으로' 제작된다는 점이다. 이러한 기계적인 제작 과정을 통해 작가는 기술을 익히는데 들이던 시간을 창의성을 키우는데 쓸 수 있게 되었다. 세 번째 특징으로 단기간의 작업 기간을 들 수 있다. 디지털 미디어와 기술을 활용하면, 과거 한 달에서 수년간 걸리던 작업을 짧은 시간 내 끝낼 수 있다. 네 번째 특징으로 대량 생산이 가능하다는 점을 들 수 있다. 즉. 과거에는 원작이 한 점뿐이었으나 CD롬이나 프로그램 전송을 통하여 다작을 할 수 있으니(그리고 이들은 단순한 복사물이 아닌, 원본과 '똑같은 형식'의 결과물들이다!) 결국 누구나 원본을 소유할 수 있게 된 것이다.

〈그림 2〉 〈숨 쉬는 지구〉(좌)와 인터렉티브 아티스트 짐 콜린스(우)

그러나 앞서 제시한 특징보다도 더 두드러지는 가장 혁신적인 특징은 관객이 찾아와서 보는 작품이 아닌 관객과 함께 한다는 점이다. 이러한 특징은 관객의 능동적인 참여를 가능케 하는 '인터랙티브니스(Interactiveness)'로 요약된다. 이는 언제든지 인터넷을 통해 그 작품을 감상하고 가질 수 있게 하고, 심지어는 작가와 감상자와 함께 동참해 작품을 만들기도 해, 이러한 작업 결과물을 '인터랙티브 아트(interactive art)'라고 명명한다. 때문에 디지털 아트는 몇몇 감상자를 위한 작품이 아닌 보다 대중적이며 세계적인 감상자를 위한 예술이다. 따라서 작가는 과거의 경우처럼 단순한 작품의 제작자로서만 존재하는 것이 아니라, 이를 해설하고 설명하여 관람자의 반응을 이끌어내는 큐레이터로서의 역할도 함께 하게 된다.

디지털 아트의 대표적인 국제공모전인 '일렉트로니카(Electronica)' 공모전에서 1997년 대상을 수상한 센소리엄(Sensorium)의 〈숨 쉬는 지구〉(〈그림 2〉 좌측)는 전 세계에서 발생한 지진의 정보가 매일 서버에 전달되어 웹 페이지의 지구 형상 위에 실시간에 표시된다. 짐 콜린스(Jim Collins, 〈그림 2〉 우측)의 〈스모크 & 미러〉와 같은 작품은 감상자가 스스로 개입하고 만드는 대표적인 인터렉티브 아트 작품이다. 한편 국내의 경우, 한국 디지털 아트의 공식 모임인 '한국 디지털 미술 협회(CoFA: Computer FineArt Association)'가 1998년 3월 3일 설립되었다. 이들은 1999년 3월 예술의 전당에서 한국방송공사와 공동 주최로 '한국회화 600년 디지털 작품전'을 개최한 바 있다. 2000년 2월까지 가나 웹갤러리 주관으로 열린 제1회 디지털 아트 페스티벌(IDAF:International Digital Art Festival)은 한국 최초로 웹과 예술의 결합을 목적으로 탄생한 전시회이다.

2) 디지털 아트의 짧은 역사

초기의 디지털 아트는 주로 과학자나 엔지니어에 의해 제작되거나, 예술가와 엔지니어의 공동 작업으로 창조되었다. 당시 컴퓨터는 소수 과학자나 엔지니어만 접근할 수 있는 고도로 복잡한 거대한 기계장치였다. 최초의 디지털 아트 중 하나는 마이클 놀(Michael A. Noll)이라는 벨(Bell) 연구소의 연구원에 의해 창조되었다. 1960년대에 선보인 놀의 초기의 컴퓨터 예술작품들은 피카소의 큐비즘을 연상시키는 추상적인 드로잉이었다.

그와 함께 초기의 컴퓨터 아티스트로 꼽히는 독일 출신의 게오르그 네스(Georg Nees)와 프리더 나케(Frieder Nake) 역시 기존 예술의 표현 형식을 모방한 것 같은 추상적인 드로잉을 선보였다. 그리드, 프랙탈 등이 무작위적으로 반복되는 추상적인 디자인은 컴퓨터 그래픽의 대표적인 특징 가운데 하나이다. 비록 군사용 아날로그 컴퓨터 장비를 이용하긴 했으나 존 위트니(John Whitney)의 〈카탈로그〉(1961) 또한 초기의 컴퓨터 아트로 기억될 만하다(〈그림 3〉 참조). 이 작품 덕분에 그는 '컴퓨터 그래픽의 아버지'로 간주되었다. 아울러 위트니는 〈퍼뮤테이션〉(1967), 〈아라베스크〉(1975) 등의 작품으로 컴퓨터 영화 제작의 선구자로 인정받았다. 찰스 수리(Charles Csuri)의 〈허밍버드〉(1967)는 컴퓨터 애니메이션의 선구적 작품으로, 오늘날의 관점으로선 원시적인 컴퓨터인 IBM 7094로 제작되었다. IBM 7094의 출력은 정보를 저장하는 구멍난 4×7인치 펀치 카드로 구성되어 있다. 수리는 이 작품을 컴퓨터 프로그래머 제임스 샤퍼(James Schaffer)와 함께 제작했다.

〈그림 3〉 존 위트니의 〈카탈로그〉(1961). 최초의 컴퓨터 아트로 간주되는 작품이다.

브루스 노먼(Bruce Nauman)이나 리차드 세라(Richard Serra), 또는 존 벌드서리(John Baldessari)와 같은 기성 예술가들이 초기부터 참여했던 비디오 아트와 달리, 디지털 아트는 저명한 예술가들을 끌어들이지 못했다. 그 이유 중 하나는 1960년대 중반과 1970년대의 대항문화와 반(反)테크놀로지적 감성의 부상에서 발견된다. 당시는 다양한 생태학 단체와 반핵 단체들이 정부의 핵에너지와 테크놀로지 실험에 반대했던 시기였다. 또 다른 이유는 1960년대에 등장한 소니 사의 포터팩 비디오, 즉 휴대용 비디

오에 비견될 정도로 사용하기 쉬운 컴퓨터가 당시에 없었다는 것이다. 컴퓨터를 이용한 예술이 활력을 띠기 시작한 것은 퍼스널 컴퓨터가 널리 보급되기 시작한 1980년대 이후가 되어서의 일이다.

1980년대에 이르러 일반인이 컴퓨터에 접근하기 용이해지자, 다른 매체로 주로 작업하던 기성 예술가들이 새로운 표현 형식을 찾아 대거 컴퓨터에 손대기 시작했다. 그중에는 데이비드 호크니(David Hockney), 제니퍼 바틀렛(Jennifer Bartlett), 키스 해링(Keith Haring), 앤디 워홀(Andy Warhol) 등의 작가가 있다. 퍼스널 컴퓨터의 사용이 증가하면서 급성장한 디지털 아트는 컴퓨터 그래픽스, 애니메이션, 디지털 이미지, 사이버네틱 조각, 레이저쇼, 키네틱 및 텔레콤 이벤트, 관람자의 참여를 요구하는 상호작용적 예술과 같은 형식으로까지 변화 및 발전하게 되었다.

1990년대 이후 컴퓨터의 개인사용이 일반화되면서 디지털 아트는 폭발적으로 증가하게 된다. 당시의 다양한 결과물들을 단순히 범주화하긴 쉽지 않으나, 각각의 주요 특성들을 염두에 두었을 때 다음의 네 종류로 이를 구별할 수 있다. 디지털 방식으로 수정된 (혹은 조작된) 이미지, 웹 아트(또는 인터넷 아트), 상호작용적 설치 작품, 가상현실 등이 그것이다. 초기의 컴퓨터 아트가 추상적 그래픽에 가까웠던 것과 달리, 1980년대 이후에는 디지털 방식으로 수정된 사진 혹은 영화와 함께 '재현적 이미지'가 대거 등장했다. 그들은 릴리언 슈바르츠(Lillian Schwartz, 〈그림 4〉 참조)의 작품처럼 전통적으로 친숙한 이미지를 차용하는 수단으로 컴퓨터를 사용하기도 하고, 제프 월(Jeff Wall)의 경우처럼 작가가 원하는 다른 실재를 재현하기 위해 사진을 디지털 방식으로 수정하기도 한다.

〈그림 4〉 릴리언 슈바르츠의 〈올림피아드〉(1973)

인터넷의 보급과 함께 등장한 웹 아트는 지극히 최근의 현상이다. 월드와이드웹 (World Wide Web)이 처음으로 등장한 것은 1989년이며, 뉴욕의 구겐하임 미술관에서 웹만을 위한 최초의 예술가 프로젝트를 런칭한 것은 1998년의 일이다. 웹상의 예술은 주로 외부의 이미지들을 병합시키는 형식을 취한다. 즉, 예술가들은 스캐너나 디지털 비디오 장치를 사용하여 컴퓨터에 이미지를 공급하고 웹상에 게시한다. 웹 아트는 단지 웹 사이트를 방문하는 데 그치지 않고, 맷 멀리컨(Matt Mullican)의 결과물처럼 최소한 관람자의 클릭을 요구하는 '참여적' 작품이 다수를 이룬다.[1] 또한 웹 아트는 범세계적인 네트워크의 형성에 힘입어 공간 및 시간에 구애받지 않는 라이브 퍼포먼스 형식으로 등장하기도 한다.

예술가들은 컴퓨터 테크놀로지로 할 수 있는 상호작용의 형식들인 '클릭'과 '서핑' 이상의 더욱 능동적인 참여적 작품들을 창조했다. 이러한 상호작용적 작품들은 뒤샹과 플럭서스(Fluxus)의 이벤트와 해프닝에서 그 선례를 발견할 수 있다. 그러나 플럭서스를 비롯한 초기의 행위예술이 예술가가 미리 정한 지시에 따라 관람자가 반응하거나 참여하였던 반면, 새로운 상호작용 예술은 관람자들의 더욱 능동적인 참여를 요구한다.

컴퓨터 아트를 감상하기 위해 관람자들은 그들 자신의 내러티브나 연상을 창조함으로써 작품을 완성시켜야 한다. 선택할 수 있는 내용은 예술가의 손에 있다 하더라도, 컴퓨터 프로그래밍 덕분에 참여자는 이 내용으로 수많은 변종을 창조할 수 있다. 일례로 빌 시먼(Bill Seaman)의 작품은 관람자가 스크린상의 특정 지점을 눌러 새로운 이미지와 텍스트가 계속 펼쳐지도록 하게 되어 있다. 칼 심스(Karl Sims)는 발생적 유기체가 컴퓨터 안에서 스스로 자라나는 것 같은 시스템을 창조하였다. 관람자가 그림들 중 하나를 선택하면, 색채, 텍스처, 형태 및 다른 매개변수들이 무작위로 변화하여 마치 새로운 생물체들이 발생한 것 같은 효과가 나타난다.

1 www.centreimage.ch/mullican 참조.

〈그림 5〉 샬롯 데이비스의 〈에페메르〉(1998)

한편 가상현실은 사이버스페이스(cyberspace)와 마찬가지로 컴퓨터를 통해 접근할 수 있는 공간과 그런 공간의 경험을 지칭하기 위해 널리 사용되고 있다. 그러나 원래 가상현실의 의미는 사용자가 컴퓨터로 생성된 3차원적 세계에 완전히 몰입하고 그 세계를 구성하는 가상적 대상들과 상호 작용하도록 하는 현실을 지시하였다. 가상현실의 경험을 위해 사용자는 가상 세계와 상호 작용하기 위한 장갑 장치, 3차원 세계로 들어가기 위한 헤드셋 및 기타 의복 비슷한 장치들을 착용해야 한다. 이런 의미에서 가상현실을 구현하는 고전적 사례로는 샬롯 데이비스(Charlotte Davies)의 〈오스모스〉(1995)와 〈에페메르〉(1998)가 있다. 이 작품들은 사용자가 헤드 마운트 디스플레이(head mounted display)와 착용자의 호흡과 균형을 기록하는 특수한 조끼를 입고 감상하게 되어 있다. 사용자가 보게 되는 세계는 처음엔 3차원의 그리드로 제시되나, 사용자의 호흡과 몸의 균형이 변화함에 따라 숲과 기타 자연환경으로 바뀐다.

오늘날 엔터테인먼트 파크와 컴퓨터 게임 등으로 보편화되어 있는 가상현실은 종래의 어떤 시각적 모방 테크닉보다도 더 착각적인 3차원의 경험을 제공한다. 그러나 디지털 테크놀로지의 괄목할 만한 진보에도 불구하고 사용자가 시뮬레이션된 세계의 모든 국면과 상호 작용할 수 있도록 하는 충분한 몰입은 여전히 미래의 꿈으로 남아 있다. 디지털 아트가 본격적으로 발전하기 시작한 1990년대 이후, 디지털 테크놀로지에 의존하는 예술작품들의 주요 경향은 디지털 조작 및 합성 이미지, 웹 아트, 상호 작용적 설치작품, 가상현실 등으로 나타나고 있다. 디지털 테크놀로지에 힘입어 이미지의 조작이 자유로워지고, 실재와 가상의 경계가 모호해질 만큼 현실경험에 가

까운 가상현실이 구현되며, 관람자와 예술가의 혹은 관람자들 간의 상호 작용이 작품의 핵심적 요소로 등장하게 되었다.

2. 디지털 아트의 네 가지 유형
- 컴퓨터 아트, 디지털 변형 사진, 웹 아트, 인터렉티브 디지털 아트

1) 컴퓨터 아트

컴퓨터 아트로 시작된 디지털 아트는 컴퓨터 테크놀로지를 활용한다는 점에서 멀게는 군사적 기원을 갖는다. 이런 목적에서 개발된 컴퓨터가 단순히 연산의 목적만으로 활용된 것은 아니었다. 1960년대 컴퓨터를 다루는 연구원들 중 일부는 컴퓨터를 자신의 예술적 취향을 충족시켜 줄 도구로 생각했다. 미국 벨 연구소의 마이클 놀(Michael Noll)은 1963년 컴퓨터를 활용해 '가우스 이차방정식'이라는 추상적 이미지를 만들어 냈다. 뉴욕의 하워드 와이즈 갤러리는 1965년 세계 최초의 디지털 예술전시회라 할 만한 '컴퓨터로 산출한 그림들'[2]이란 전시회를 열었다. 초창기 이런 작품들은 작가들의 말대로 새로운 미학적 경험을 창조해 내지 못했지만 컴퓨터와 예술의 만남을 만들어 냈다는 점에서 역사적 의미를 갖는다.

컴퓨터 아티스트들은 놀과 마찬가지로 흔히 연구소에 소속되어 있었는데, 벨 연구소에 근무하던 실험 영화감독 스탠 밴더빅, 예술가 릴리언 슈워츠, 공학자 케네스 놀턴은 컴퓨터 아트의 시초라 여겨지는 작품들을 만들었다. 1961년 영화감독 존 휘트니(John Whitney Sr.)는 추상 이미지들로 구성된 단편영화 〈카탈로그〉를 만들었는데, 이것은 군사용 구식 계산 장비를 활용한 것이었다.

1970년대 이후 예술가들이 테크놀로지를 혁신적으로 사용하게 되면서 테크놀로지 자체도 큰 진전을 이루었다. 1970년대 중반 컴퓨터 아트의 발전을 이끈 예술가 맨드레드 모어(Manfred Mohr), 그리고 존 던(John Dunn), 댄 샌딘(Dan Sandin), 우디 바술카

2 이는 관람자가 광학적 기계를 돌리고 1미터 떨어져 보도록 되어 있는 작품이다.

(Woody Vasulka) 등은 2차원, 3차원 이미지를 만들기 위해 소프트웨어를 개발하였다. 작곡가 허버트 브룬(Herbert Brun)과 리저런 힐러(Lejaren Hiller)는 지금은 보편화된 키보드 신시사이저를 예고하는, 컴퓨터 작곡 도구를 고안했다.

1970년대 중후반 침체되었던 컴퓨터 아트는 1980년대 이후 컴퓨터가 저렴해지고 쉽게 이용할 수 있게 되자 다양한 배경의 예술가들이 컴퓨터를 활용하게 되었다. 이에 따라 그 범위도 넓어져 컴퓨터 그래픽, 애니메이션, 디지털 처리 이미지, 인공지능 조각, 레이저 쇼, 원거리 통신을 활용한 이벤트, 인터랙티브 예술 등 다양한 장르에서 컴퓨터 예술이 발전하였다. 1990년대 이후에는 윌리엄 래섬의 〈형태의 진화〉(1990)를 시작으로 '디지털 조각'이라 불리는 작품들이 제작되기도 했다.

2) 디지털 변형 사진

컴퓨터를 활용해 사진이라는 원 자료를 조작할 수 있게 되었다. 사진은 스캐닝을 거쳐 2차원 디지털 이미지로 전환되고 전환된 이미지는 이진 코드라는 숫자로 구현되어 쉽게 변경할 수 있다. 1980년대 이후 예술가들은 기존의 회화 작품을 디지털로 전환해 이를 조작함으로써 새로운 예술작품으로 만들어 내기도 했다. 장-피에르 이브를라과 릴리언 슈워츠는 1987년 〈모나리자〉를 여러 번 디지털로 작업해 새로운 이미지를 만들어 냈다. 이런 '차용의 예술'은 원래 이미지를 기술적으로 비틂으로써 구상화와 추상화가 더 이상 대립적이지 않음을 보여 주려 하였다.

1980년대 이후 예술가들은 기존의 회화 작품을 디지털로 전환해 이를 조작함으로써 새로운 예술작품으로 만들었다. 미국의 키스 코팅엄(Keith Cotingham)은 〈가상 초상화 시리즈〉(1992)에서 보듯 자신의 모든 사진 작업을 디지털 조작만으로 만듦으로써, "사진에서 진실의 종말은 신뢰의 상실로 이어졌고, 따라서 모든 이미지와 재현은 이제 잠재적인 사기"라고 주장한 바 있다. 캐나다의 제프 월(Jeff Wall)은 작품의 시각적 가능성을 확장하기 위해 디지털 테크놀로지를 사용하는 대표적인 사진작가인데 그는 1993년작 〈갑작스런 돌풍〉처럼 "다른 방법으로는 만들 수 없는" 몽타주를 만들기 위해 컴퓨터를 사용한다.

3) 웹 아트

테크놀로지가 급속히 발전하면서 예술의 영역도 확대되어 월드와이드웹에서 예술과 컴퓨터가 만나는, 그리고 예술가와 관람자가 만나는 새로운 형식이 출현했다. 새로운 아방가르드가 출현할 가능성도 있고 단순한 오락거리로 퇴보할 가능성도 있다. 뉴미디어에 적극적인 뉴욕 구겐하임미술관이 웹을 위한 첫 프로젝트에 착수한 것은 1998년 여름으로, 웹을 통해서만 구현되는 미술은 비교적 최근의 현상이다. 그리고 오스트리아 린츠의 아르스 일렉트로니카(Ars Electronica)와 독일 칼를스루에의 예술매체센터(ZKM, The Center for Art and Media)는 웹이 확산되기 시작한 1990년대 중반부터 국제페스티벌과 함께 웹 프로젝트를 선보이기 시작했다.

갈수록 정교해지고 있는 웹 아트는 대부분 컴퓨터 바깥에서 만들어진 이미지를 스캐너와 디지털 비디오 장비를 이용해 컴퓨터 안으로 가져온 후 이를 합성하는 방식을 거친다. 이러한 일반적인 방식과는 달리 미국의 존 사이먼(John Simon)은 1997년 〈모든 아이콘〉에서 가로세로 32인치의 정사각형 그리드를 분할해 1024개의 조그마한 사각형을 만들어 이 조그만 사각형들이 빛과 어둠 사이에서 지속적으로 바뀌면서 한 번에 한 줄씩 끝도 없이 서로 다른 조합을 만들어 내게 하였다. 무한한 조합의 가능성 때문에 모든 변화를 보이는 데에는 무한대에 가까운 시간이 걸린다. 뉴욕의 다이어센터는 예술가의 작업을 후원하는데, 첫 번째 후원 프로젝트인 〈몽환적인 기도자들〉은 작가 콘스턴스 더종(Constance DeJong), 비디오 아티스트 토니 아워슬러(Tony Oursler), 음악가 스티븐 비티엘로(Stephen Vitiello)로 구성된 미국 팀이 1995년 의뢰를 받아 제작한 것이다.

한편 몬트리올 현대미술관은 수십 점의 웹 아트가 링크된 웹 사이트를 운영하고 있는데, 그중에는 〈발터 벤야민 – 기술 복제 시대의 예술작품〉이라는 제목의 사이트도 있다. 미국의 맷 멀리컨(Matt Mullican)은 자사의 웹 사이트에 회화, 드로잉, 그리고 단순화한 장식적 컴퓨터 드로잉을 일컬어 자신이 '픽토그램'이라 부르는 작품들을 전시하고 있다.

아울러 시공간의 한계를 넘어서는 상호작용이 가능한 웹에서는 실시간 퍼포먼스 또한 이루어지고 있다. 캐나다, 호주, 하와이, 오스트리아, 독일, 아르헨티나 등지에서

모인 예술가 집단이 1997년 호주의 린츠에서 열린 〈아르스 일렉트로니카 페스티벌〉 기간에 연출, 공연한 〈오디스〉는 웹을 가상 퍼포먼스 공간으로 전환한 초창기 이벤트다.

4) 인터랙티브 디지털 아트

　컴퓨터 테크놀로지와의 상호작용을 구현한 인터랙티브 아트는 웹 아트와 함께 관람자의 참여를 필요로 하는 예술 형식이다. 선택 가능한 내용을 결정하는 것은 여전히 예술가의 몫이지만, 참가자들이 이 내용을 가지고 무엇을 하느냐에 따라 수많은 변이가 나타난다. 미국 빌 시먼(Bill Seaman)의 〈통로 세트/말이 맴도는 순간 요점을 뽑아내다〉(1995)는 삼면화 형식으로 제시된 인터랙티브 설치로, 관람자는 이 세 영사 영상의 핫스폿이나 가장 밝게 보이는 텍스트를 누를 수 있으며, 누르면 곧 다른 텍스트와 이미지가 나타난다. 이것은 작가 말대로 '공간의 시'로서, 회화를 보거나 시를 읽을 때처럼 연속된 장면을 읽도록 해 준다. 한편 생물공학 학위를 가진 칼 심즈(Karl Sims)는 파리의 퐁피두센터에서 첫 선을 보인 〈발생적 이미지들〉(1993)과 영구 전시된 〈갈라파고스〉(1995)라는 두 작품에서 다윈의 원리를 빠르게 시뮬레이션하는 컴퓨터 내에서 관람자들이 자신만의 '성장하는 인공 생명체'를 창조하도록 했다

〈그림 6〉 칼 심즈의 〈갈라파고스〉(1995)

디지털 테크놀로지는 동시대 예술계에 혁명적인 변화를 가져왔다. 이제 음악가들은 디지털 신시사이저 같은 컴퓨터 테크놀로지에 의존하지 않고서는 작곡을 하지 못하는 상황이 되었다. 그런가 하면, 디지털 신시사이저 덕분에 단 한 명의 작곡가가 오케스트라와 가수들과 함께 작업하지 않고도 충분히 풍부한, 때로는 새로운 음향효과를 얻을 수 있게 되었다. 사정은 시각예술의 경우도 마찬가지이다. 포토샵 같은 이미징 프로그램은 초보자조차도 '예술'을 할 수 있는 수단이 되며, 다른 한편 기성의 미술가들은 컴퓨터 이미징 프로그램에 대한 의존도를 점점 더 높여 가는 추세에 있다.

뿐만 아니라, 컴퓨터 테크놀로지는 예술가들에게 새로운 아방가르드의 영역을 펼쳐보였다 할 수 있다. 디지털 아트가 종전의 예술과 결정적으로 차별화되는 특징은 가상현실과 상호작용성으로 요약될 수 있다. 손쉬운 이미지 삽입과 조작 방식을 제공하는 디지털 테크놀로지는 예술가로 하여금 실제로 존재하지 않지만 실재와 대단히 유사한 이미지를 창조할 수 있게 한다. 사이버 공간에서 경험되는 가상현실은 15세기에 원근법이 발명된 이래 미술가들이 추구해 온 자연 모방의 꿈을 거의 완벽하게 성취시켜 주는 것처럼 보인다.

또한 많은 경우 디지털 아트는 예술가와 관람자의 상호 작용 혹은 관람자의 참여를 요구한다. 가령, 네트워크상에서 완성되는 디지털 예술작품들에 있어서 예술가와 관람자의 상호 작용은 작품의 실현을 위해 필수불가결한 요소이다. 디지털 아트는 이처럼 예술가와 감상자의 전통적이고도 모던한 구분을 포스트모던하게 내파하면서 종래의 예술 개념을 전복한다. 최초의 컴퓨터 에니악(EINAC)이 2차 대전 당시 등장한 이후 지난 60여 년간 컴퓨터 테크놀로지의 기반이 착실히 다져졌지만, 디지털 환경이 보편화된 것은 1990년대에 들어서이다. 그러므로 디지털 테크놀로지가 예술계에 초래한 거대한 변화에도 불구하고 디지털 아트의 역사는 대단히 짧다.

3. 결론

1) 디지털 아트의 미학적 쟁점

발터 벤야민이 1936년에 지적한 바대로, 기계적 복제 예술은 종래의 순수 예술의 '아우라'를 제거하고 예술을 종교로부터 해방시켰다. 다시 말해, 전통적 회화는 그 유일무이함으로 인해 종교적 가치에 필적하는 예술의 고유한 가치, 즉 아우라를 소유하고 있었으나, 복제기술의 발전으로 등장한 사진 및 기타 미디어 아트는 쉽게 복제될 수 있는 가능성으로 인해 아우라를 상실하였다. 벤야민은 아우라의 상실을 예술사에서의 진보로 판단한다. 즉 예술은 오랫동안 종교에 기생하던 방식을 버리고, 현대 대중사회에 걸맞는 민주주의적 존재 방식을 취하게 되었기 때문이다. 일체의 디지털 아트는 예술의 일회성, 유일무이성을 부인하는 복제예술의 한 형식이다.

그러나 가상현실을 구현하는 예술작품들은 실재하지 않는 존재를 재현하기도 한다는 점에서 기존의 복제예술과는 다른 관점에서 고찰될 필요가 있다. 즉 디지털 아트는 자주 지시 대상이 없는 재현을 한다. 통상 '재현'이 외부세계의 지시 대상을 전제로 한다면, 디지털 아트의 재현은 재현(representation)보다는 제시(presentation)라 하는 것이 더 적절해 보인다. 그런 의미에서 디지털 아트의 창조는 복제(reproduction)보다는 새로운 형식의 생산(production)으로 기술되는 것이 더 적절해 보인다. 이때 창조되는 것은 넓은 의미에서의 '가상현실'이다. 컴퓨터는 데이터를 변환하여 현실을 모방하는 이미지들을 만드는 것이 아니라, 그 자체로 현실이라 할 가상현실을 구성하는 이미지들을 만든다.

디지털 예술가들의 작업 대상들은 가상현실 안에 거주하는 존재자들이다. 가상현실 속에서 속성들은 물리적 대상들에 구체적으로 구현되는 것이 아니라, 등위의 체계에 숫자적으로 기술된다. 컴퓨터 안에 창조된 세계는 전통예술에 구축된 세계와 달리 일시적이며, 그 세계를 구성하는 존재자들은 추상적이고 비물질적이다. 그러나 컴퓨터 시뮬레이션은 어떤 종류의 재현보다도 실재와 유사하며, 때로는 실재와 동등한 기능을 하기도 한다.

실재와 가상의 경계를 모호하게 만드는 가상현실은 존재론과 미적 경험과 관련하

여 여러 가지 미학적 쟁점들을 야기한다. 가령, "사이버 공간의 존재론적 위상은 어떻게 규정될 수 있는가?", "실재의 재현과 착각을 일으킬 정도로 동일한 합성 이미지는 미적 경험에 어떠한 변화를 초래하는가?"하는 문제들이 있다.

한편, 디지털 아트는 더욱 증대된 상호작용성을 바탕으로 관람자의 역할을 변모시킨다. 관람자는 수동적으로 정보를 받아들이는 수용자가 아니라 디지털 환경에 개방된 능동적 사용자이다. 디지털 예술가는 관람자가 관조할 수 있는 정적인 광경을 구현하는 것이 아니라, 경우에 따라 사용자가 항해할 수 있는 우주를 창조한다. 디지털 예술 환경에서 관람자의 참여가 증대됨에 따라 예술가와 관람자의 경계는 더욱 모호해지고, 예술 형식은 산물보다는 과정에 충실하게 된다.

이러한 변화의 전조는 20세기 초 다다이즘에서, 1950-60년대의 플럭서스 해프닝에서 이미 나타난 바 있다. 그러나 디지털 예술작품들은 단지 예술가와 관람자의 벽을 허무는 정도에 그치는 것이 아니라, 자주 저자 개념을 침해하곤 한다. 컴퓨터 예술의 제작환경은 거의 무한대에 가까운 선택지들을 시뮬레이션할 수 있는 능력을 제공하기 때문에, 디지털 아트에서의 '참여'는 20세기 중반의 행위예술가들이 마련한 일정한 환경에 관람자들이 참여하는 것과는 정도의 차이가 크다.

가령, 앞서 소개한 칼 심스의 〈갈라파고스〉는 관람자의 우연적인 선택에 따라 유기체적 이미지가 무작위적으로 생성되기 때문에, 결과적으로 얻어진 이미지의 작가를 과연 칼 심스란 예술가로 봐야 할 것인가 하는 의문을 초래하게 된다. 심스의 작품이 아니더라도 관람자의 참여에 의존하는 모든 디지털 아트는 전통적인 저자의 개념을 포스트모던하게 허물어뜨린다.

2) 결어

디지털 예술에서의 예술과 기술의 완벽한 결합은 과거 르네상스 시대를 연상시킨다. 그런가 하면 1960년대에 이미 시작된 순수예술과 대중문화의 구분의 철폐가 디지털 시대에 본격화된 것 같은 양상이 관찰된다. 디지털 테크놀로지에 기초한 뉴미디어는 다양한 문화형식의 인터페이스와 새로운 소프트웨어 기술을 혼합시킨다. 따라서 디지털 예술의 성격은 포스트모던적 절충주의로 특징지어질 수 있다.

말하자면, 이 새로운 예술 형식 안에는 예술과 기술이 혼합되어 있을 뿐만 아니라, 현재의 문화 형식과 과거의 문화 형식이 결합하고, 국지적 문화 전통과 감수성이 세계화된 국제적 양식과 상호 작용한다. 또한 디지털 매체의 멀티미디어적 속성은 다양한 지각요소들을 가진 여러 표현 형식들을 혼합하여 동시적이고 단일한 경험으로 제시한다. 디지털 예술의 문화논리가 새로운 이유는 과거와 급진적으로 단절하는 새로움에 있다기보다는, 이러한 혼합 과정의 광범위함, 속도, 연관된 요소들 자체의 새로움에 있다.

사태가 이렇다 할 때, 디지털 테크놀로지가 예술계에 가져온 변화는 단절적 혁명이라기보다 포스트모더니즘의 절충주의 및 대중주의의 감수성의 극대화라 할 수 있다. 1970년대 이후 그 진면모를 드러내기 시작한 포스트모더니즘은 모더니즘과 아방가르드의 이름으로 고수해 오던 순수예술의 관념을 붕괴하였다. 예술은 삶의 현실과 유리되어 있지 않으며, 따라서 내용 및 형식상에 있어서 예술에만 고유한 재료와 수단은 따로 존재하지 않는다.

디지털 테크놀로지의 진보에 발맞추어 발전 혹은 변화하는 동시대 예술의 현황은 이러한 포스트모던한 개방성을 극대화시키고 있다. 예술과 테크놀로지는 분리시킬 수 없도록 완벽한 결합을 이루었고, 네트워크로 연결된 컴퓨터 단말기들이 과거의 미술관을 대체하였으며, 가상과 실재의 구분은 점점 모호해지고 있다. 컴퓨터와 인터넷의 사용이 날로 증가하고 엔터테인먼트 파크와 컴퓨터 게임이 점점 보편적 오락으로 자리 잡아 가면서, 유기적 신체와 기계적 사이보그의 구분 또한 위협받고 있다.

디지털 테크놀로지가 날로 발전하면서 가상현실의 경험은 실제 현실의 경험을 압도해오고 있다. 1990년대 초에 등장하여 동시대 미술의 주요 주제를 제공해 온 몸 담론과 사이보그 담론은 현실의 경험을 위협하는 가상적 경험에 대한 예술계의 반응이라 할 수 있다. 디지털 아트는 이제 가상현실과 결합해 지금까지 경험해보지 않은 새로운 현상으로 다가오고 있는 것이다.

2부 참고문헌

1. 국내문헌

강준만,『세계문화전쟁』, 인물과사상사, 2010.

권중문,「미디어의 형태가 프레즌스에 미치는 영향에 대한 연구」, 계명대학교 대학원 신문방송학과 박사학위논문, 2006.

그리스티안 폴,『디지털 아트』, 조충연 옮김, 시공아트, 2007.

김규철,「대상과 주체의 개념변화를 기반으로 한 복제 아우라 연구」, 국민대학교 테크노디자인 전문대학원 박사학위논문 퓨전디자인학과 시각디자인 전공, 2008.

김도헌,「대학교육에서 집단지성형 수업을 위한 블로그와 위키의 통합적 활용 탐색」,『평생학습사회』제10권 제1호, 2014.

김명중 · 이기중,「커뮤니케이션학 차원에서 본 21세기 네트워크 사회에서의 '집단 지성'」,『한국언론학보』제54권 제6호, 2010.

김미현 · 김정현 · 최진원,「인터렉티브 체험형 전시공간 디자인을 위한 사례분석 연구」,『대한건축학회논문집』제24권 제1호, 2008.

김영용,『HDTV 프레젠스 미디어의 해석』, 커뮤니케이션북스, 2003.

김용석,「Plasma Display Panel의 원리와 발전 전망」,『광학과 기술』제8권 1호, 2005.

김욱동,『디지털 시대의 인문학』, 소명출판, 2015.

김재훈 · 이승희,「LCD 원리 및 개발동향」,『광학과 기술』제7권 4호, 2003.

김진엽,『디지털 명화 오딧세이 시크릿 뮤지엄』, 아트나우, 2013.

김형숙,「전시공간에서의 이용자 행태에 관한 연구: 디지털 미디어 체험형 전시를 중심으로」, 동서대학교 박사학위논문, 2007.

니콜라스 카,『생각하지 않는 사람들』, 청림출판, 2011.

루돌프 아른하임,『시각적 사고 (개정판)』, 김정오 옮김, 이화여자대학교 출판부, 2004.

마셜 맥루언,『미디어의 이해』, 박정규 옮김, 커뮤니케이션북스, 2001.

마크 포스터,『뉴미디어의 철학』, 김성기 옮김, 민음사, 1994.

_____,『제2미디어 시대』, 이미옥 · 김준기 옮김, 민음사, 1998.

문재철 · 김유성,「63빌딩과 IMAX 영화관의 시각적 체험에 대한 연구」,『영화연구』제36호, 2008.

민병덕,『출판학원론』, 범우사, 1995.

박치완 외,『문화콘텐츠 입문사전』, 꿈꿀권리, 2013.

박치완,「과학적 상상력과 시적 상상력의 구분은 정당한가?」,『철학연구』제49집, 2014.

박치완 · 김기홍,「디지털인문학, 인문학의 창발적 변화인가?」,『현대유럽철학연구』제38집, 2015.

백욱인,『디지털이 세상을 바꾼다』, 문학과지성사, 1998.

송경재,「인터넷 집단지성의 동학과 정치적 함의 – 아레나형과 아고라형을 중심으로」,『담론201』제15권 제3호, 2012.

심혜련,「디지털 매체 시대의 아우라 문제에 관하여」,『시대와 철학』제21권 3호, 2010.

안일구,「브라운관 기술의 발전과정」,『한국정보디스플레이학회지』제2권, 한국정보디스플레이학회, 2011.

이성훈 · 이동우,「디지털 컨버전스와 스마트 시티에 관한 연구」,『디지털정책연구』제11권 제9호, 2013.

이승희,「집단지성 웹기반 번역서비스」,『한국정보통신학회논문지』제18권 제12호, 2014.

이옥기,「HDTV의 사실성이 프레즌스 경험과 각성, 감동에 미치는 영향 실험연구」,『한국방송학보』제20권, 2006.

이은국 · 한주리,「출판학 관련 학과의 커리큘럼에 관한 일고찰」,『출판연구』제14호, 2004.

이항우,「네트워크 사회의 집단지성과 권위 - 위키피디어의 반전문가주의」,『경제와 사회』제84호, 2009.

이희은,「문화연구의 방법론으로서 가추법이 갖는 유용성」,『한국언론정보학보』제54호, 2011.

임윤서,「창의 융합인재 양성을 위한 집단지성기반 협력학습 콘텐츠 연구」,『한국콘텐츠학회논문지』, 제15권 제2호, 2015.

정수희 · 이병민,「지역공동체의 실천적 집단지성의 발현으로서 커뮤니티매핑에 대한 소고」,『서울도시연구』, 제15권 제4호, 2014.

정익준,「박물관 관람객의 몰입경험이 만족도에 미치는 영향 연구」,『실천민속학연구』, 제12호, 2008.

정현희,「디지털 아트의 미학적 특성에 관한 연구」,『디지털 디자인학연구』제12권 제1호, 2011.

조정대 외,「유연성 정보표시소자기술」,『기계와 재료』, 제17권 2호, 2005.

주형일,「집단 지성과 지적 해방에 대한 고찰 - 디지털 미디어는 집단 지성을 만드는가?」,『열린정신 인문학연구』, 제13집 제2호, 2012.

피에르 레비,『지식의 나무』, 강형식 옮김, 철학과 현실사, 2003

_____,『집단 지성 - 사이버 공간의 인류학을 위하여』, 권수경 옮김, 문학과 지성사, 2002.

한국산업기술평가관리원 · 지식경제부,『디스플레이 발전 전략 보고서』, 2008.

한균태 외,『현대사회와 미디어』, 커뮤니케이션북스, 2010.

한주리 · 김정명 · 구모니카 외,「출판이란 무엇인가」,『책은 책이 아니다』, 꿈꿀권리, 2014.

2. 해외문헌

Adam T. Smith, *The Political Landscape: Constellations of Authority in Early Complex Polities*, University of California Press 2003.

Aiden & Michel, *Uncharted: Big Data as a Lens on Human Culture*, 2014.

Alberto Cairo, *The Functional Art: An introduction to information graphics and visualization*, New Riders, 2012.

Andreas Henrich & Tobias Gradl, "DARIAH(-DE): Digital Research Infrastructure for the Arts and Humanities - Concepts and Perspectives", *International Journal of Humanities and Arts*

Computing 7, 2013.

Annee Burdick, Johanna Drucker, Peter Lunenfeld, Todd Presner & Jeffrey Schnapp, *Digital Humanities*, MIT press, 2012.

Atsuyuki Okabe (ed.), *GIS-based Studies in the Humanities and Social Sciences*, CRC Press, 2005.

Bentkowska-Kafel, A. T. Cashen & H. Gardiner (eds.), *Digital Art History,* Art & Design intellect, 2005.

C. W. Tand & S. A. Vanslyke, "Organic electroluminescent diodes", Applied *Physics Letters*. 51, 1987.

D. M. Burton, "Review of Index Thomisticus: Santi Thomae Aquinatis Operum Indices et Concordantiae, by R. Busa", *Speculum*, Vol.59, 1984.

Daniel Alves & Ana Isabel Queiroz, "Studying Urban Space and Literary Representations Using GIS", *Social Science History* 37:4, 2013.

Daniel Chang, Yuankai Ge, Shiwei Song, Nicole Coleman, Jon Christensen, & Jeffrey Heer, "Visualizing the Republic of Letters", Report of the Mapping the Republic of Letters Project, 2009.

David Berry, "The Computational Turn: Thinking about the Digital Humanities", Culture Machine Vol.12, 2011.

David J. Bodenhamer, John Corrigan & Trevor M. Harris (eds.), *The Spatial Humanities. GIS and the Future of Humanities Scholarship*, Indiana University Press, 2010.

David M. Berry, "Introduction: Understanding the Digital Humanities", *Understanding Digital Humanities*, Palgrave Macmillan, 2012.

David Weinberg, "The Problem with the Data-Information-Knowledge-Wisdom Hierarchy", *Harvard Business Review*, 2010.

David Wheatley, "Cumulative viewshed analysis: a GIS-based method for investigating intervisibility, and its archaeological application", In: Gary Lock & Zoran Stancic (eds.), *Archaeology and Geographical Information Systems*, Taylor & Francis 1995.

Dawn J. Wright, Michael F. Goodchild & James D. Proctor, "GIS: Tool or Science? Demystifying the Persistent Ambiguity of GIS as "Tool" Versus "Science"", In: *The Annals of the Association of American Geographers*, 87(2), 1997.

Eric Hoyt, Kevin Ponto & Carrie Roy, "Visualizing and Analyzing the Hollywood Screenplay with ScriptThreads", *Digital Humanities Quarterly*, Vol.8, No.4, 2014.

Estelle Jussim, "The Research Uses of Visual Information", *Library Trends* 25, 1977.

Fernand Braudel, *The Mediterranean and the Mediterranean World in the Age of Philip II*, University of California Press, 1995.

G. Carver & C. Beardon (eds.), *New Visions in Performance: The Impact of Digital Technologies*, Swets & Zeitlinger Publishers, 2004.

Gaston Bachelard, *La droit de rêver*, Puf, 1970.

Graeme Garrard, *Rousseau's Counter-Enlightenment: A Republican Critique of the Philosophes*,

State University of New York Press, 2003

Gustaf Kossinna, "Ursprung und Verbreitung der Germanen" in v*or-und frühgeschichtlicher Zeit*, Germanen-Verlag 1926.

H. Park, J. Lee, I, kang, H. Y. Chu, J-I. Lee, S-K. Kwon & Y-H. Kim, "Highly rigid and twisted anthracene derivatives: a strategy for deep blue OLED materials with theoretical limit efficiency", *Journal of Materials Chemistry*. 22, 2012.

Henri Bergson, *L'évolution créatrice*, Puf, coll. 《Quadrige》, 2009.

Henri Jenkins, *Convergence Culture – Where Old and New Media Collide*, New York University, 2006.

Hunter Whitney, *Data Insights: New Ways to Visualize and Make Sense of Data*, Morgan Kaufmann, 2012.

Immanuel Kant, *Critique de la raison pure*, trad. A. Renaut, Flammarion, 3e éd, 2006.

J. Grant & A. Vysniauskas, *Digital Art for 21st Century: Renderosity*, Harper Collins Publishers, 2004.

J. F. Burrows, *Computation into Criticism*, Clarendon Press, 1987.

James Elkins, *The Domain of Images*, Cornell University Press, 1999.

Jay David Bolter & Richard Grusin, *Remediation: Understanding New Media*, MIT Press, 1999.

Jeffrey Schnapp & Todd Presner, "Digital Humanities Menifesto", 2009.

Jeremy Huggett, "Core or Periphery? Digital Humanities from an Archaeological Perspective", *Historical Social Research* Vol. 37, No. 3 (141), 2012.

Jim Coddington, "The Geography of Art: Imaging the Abstract with GIS".

Jo Guldi, "What is the Spatial Turn? Online resource".

John Burrows, "Textual Analysis", Susan Schreibman, Ray Siemens, & John Unsworth(Eds.), *A Companion to Digital Humanities*, Blackwell, 2004.

Jon Prosser, "Visual Methodology: Toward a More Seeing Research", in Norman Denzin & Yvonna Lincoln (eds.), *The SAGE Handbook of Qualitative Research*, Sage, 2011.

Jürgen Habermas, *The Structural Transformation of the Public Sphere: An Inquiry into a Category of Bourgeois Society*, MIT Press, 1991.

Katherine Hayles. "How We Think: Transforming Power and Digital Technologies", in David Berry (ed.), *Understanding the Digital Humanities*, Palgrave, 2011.

Koenraad de Smedt, "Computing in Humanities Education: A European Perspective, SOCRATES/ERASMUS thematic network project on Advanced Computing in the Humanities(ACO*HUM)", University of Bergen, 1999.

L. John Old, "Information Cartography: Using GIS for Visualizing Non-Spatial Data".

L. Rabinovitz, & A. Geil (eds.), *Memory Bytes: History, Technology, and Digital Culture*, Duke University Press, 2004.

Lorraine Daston, "The Ideal and Reality of the Republic of Letters in the Enlightenment", *Science in*

Context Vol.4(2), 1991.

M. B. N. Hansen, *New Philosophy for New Media*, MIT Press, 2004.

Manuel Fernández-Götz, "Ethnische Interpretation und archäologische Forschung: Entwicklung, Probleme, Lösungsansätze", *TÜVA Mitteilungen* Heft 14, 2013.

Martyn Jessop, "Digital Visualization as a Scholarly Activity", *Literary and Linguistic Computing* 23(3), 2008.

Mary W. Helms, *Ulysses' Sail. An Ethnographic Odyssey of Power, Knowledge, and Geographic Distance*, Princeton University Press, 1988.

Matthew G. Kirschenbaum, "What is Digital Humanities and What's It Doing in English Department?", *ADE Bulletin*, No.150, 2010.

Matthew Lombard, Theresa Ditton, "At the Heart of It All: The Concept of Presence", Journal of Computer-Mediated Communication, 3(2), available at Mia Ridge, Don Lafreniere & Scott Nesbit, "Creating Deep Maps and Spatial Narratives Through Design", *International Journal of Humanities and Arts Computing* 7.1-2, 2013.

Meredith Hindley, "Mapping the Republic of Letters", Humanities Vol.34(6), 2013.

Mia Ridge, Don Lafreniere & Scott Nesbit, "Creating Deep Maps and Spatial Narratives Through Design", *International Journal of Humanities and Arts Computing* 7.1-2, 2013.

Michael F. Goodchild & Donald G. Janelle, "Toward critical spatial thinking in the social sciences and humanities", *GeoJournal*, Vol. 75, No. 1, 2010.

Michael Rush, *New Media in the Late 20th-Century Art*, Thames & Hudson, 1999.

Michel Foucault, "IL FAUT DÉFENDRE LA SOCIÉTÉ", Cours au Collège de France, 1976, Seuil/ Gallimard, 1997.

Mika Elo, "Die Wiederkehr der Aura", Walter Benjamins Medientheorie, Christian Schulte (Hg.), *Konstanz*, 2005.

Niels Brügger & Niels Ole Finnemann, "The Web and Digital Humanities: Theoretical and Methodological Concerns", *Journal of Broadcasting & Electronic Media*, 57(1), 2013.

P. Martijn van Leusen, "GIS and archaeological resource management: a European agenda", In: Gary Lock & Zoran Stancic (eds.), *Archaeology and Geographical Information Systems*, Taylor & Francis, 1995.

Patricia Cohen, "Digital Keys for Unlocking the Humanities' Riches", The New York Times, 2010.11.16.

R. Greene, *Internet Art*, Thames and Hudson, 2004.

Samuel Weber, *Mass Mediauras: Form, Technics, Media*, Standford, 1996.

Stephen Ramsay, "Who's In and Who's Out", Melissa Terras, Julianne Nyhan, Edward Vanhoutte (eds.), *Defining Digital Humanities*, Ashgate, 2013.

Tara McPherson. "Dynamic Vernaculars: Emerent Digital Forms in Contemporary Scholarship". HUMLab 2008.

Tim Cresswell, "Place", In: Nigel Thrift & Rob Kitchen (eds.), *International Encyclopedia of Human*

Geography, Vol. 8, Elsevier, 2009.

Tim Frick & Kate Eyler-Werve, *Return on Engagement: Content Strategy and Web Design Techniques for Digital Marketing*, CRC Press, 2014.

Todd Presner, "Digital Humanities 2.0: A Report on Knowledge", 2010.

Todd Presner & Chris Johanson, "The Promise of Digital Humanities : A Whitepaper", 2009.

Tom Eyers, "The Perils of the Digital Humanities : New Positivisms and the Fate of Literary Theory", *Postmodern Culture* 23(2), 2013.

3부

디지털인문학의
국내외 연구 동향

일 본 : 전 통 문 화 의 디 지 털 화

중 국 : 종 이 족 보 에 서 디 지 털 족 보 로

미 국 · 영 국 : 사 회 와 함 께 호 흡 하 는 디 지 털 인 문 학

유럽: 창조산업 구축을 위한 플랫폼으로서의 디지털인문학 프로젝트

일본: 전통문화의 디지털화

조성환

일본의 디지털인문학은 2010년 무렵부터 본격적으로 시작되었는데, 디지털인문학이라는 새로운 학문의 타당성에 대한 검토보다는 그것을 활용하는 실용적인 방법에 관한 논의가 주를 이루고 있다. 또한 기업이나 영리단체보다는 대학 연구소나 도서관과 같은 공공기관이 중심이 되어 한문고전이나 국보와 같은 전통문화의 보존이라는 방향에서 진행되고 있는 점도 특징적이다. 대표적인 연구소로는 1998년에 설립된 리츠메이칸대학의 '아트앤리서치센터'를 들 수 있는데, 주로 그림이나 영상과 같은 화상 자료의 디지털화에 초점을 맞추고 있다.

1. '디지털인문학'이라는 용어

먼저, 일본에서 사용되고 있는 'Digital Humanities'의 명칭에 대해서 알아보자. 2014년 한 해 동안 일본에서 나온 모든 디지털인문학 관련 논문들을 망라해 놓은 한 인터넷 사이트에는 다음과 같은 소개 글이 실려 있다:

> "(이 사이트는) Digital Humanities(デジタルヒューマニティーズ / デジタル人文学/人文情報学)에 관한 일본어 연구문헌을 모아놓고 있습니다."[1]

1 https://www.zotero.org/groups/digital_humanities_japanese__

여기에서는 'Digital Humanities'라는 원어에 대해서 'デジタル・ヒューマニティーズ', 'デジタル人文学' 그리고 '人文情報学'이라는 세 개의 일본어 명칭을 병행하고 있다. 따라서 우리는 2014년 현재 일본에서 통용되고 있는 'Digital Humanities'의 명칭으로는 다음과 같은 세 가지가 있음을 추측할 수 있다:

① 'デジタル・ヒューマニティーズ'(디지털 휴메니티즈)
② 'デジタル人文学'(디지털인문학)
③ '人文情報學'(인문정보학)

먼저 이 세 가지 명칭의 빈도수에 대해서 알아보면, 야후나 구글에서 'デジタル・ヒューマニティーズ'(이하 '디지털 휴메니티즈'로 표기)라는 검색어를 치면 검색결과가 3만여 건이 나오는데 반해, '人文情報学'(이하 '인문정보학'으로 표기)의 경우에는 120만 건이나 검색되고 있다. 이에 의하면 '인문정보학'이 '디지털 휴메니티즈'보다 더 일반적으로 쓰이고 있는 명칭인 것 같다. 그 이유는 아마도, '디지털 휴메니티즈'는 영어의 'Digital Humanities'를 (일본어에서 외래어를 표기하는 수단인) 가타카나로 그대로 표시한 것에 불과하여, 글자수도 길고 발음도 어려운데 반해(그래서 보통 줄여서 'DH'라는 약자로도 쓰이고 있다), '인문정보학'은 완전히 한자어로 번역하여 일본어화된 용어이기 때문일 것이다. 이로부터 추측해보면 '디지털인문학'이 일본에 막 소개되기 시작하던 때에 '디지털 휴메니티즈'라는 말이 먼저 쓰이기 시작했고, 이후에 이에 대한 일본식 번역어로 '인문정보학'이라는 용어가 나온 것 같다.

양자의 관계를 구체적으로 살펴보면, '디지털 휴메니티즈'라는 말은 2008년 무렵만 해도 일본에서는 거의 알려지지 않았는데,[2] 2009년 4월에 나온 『日本文化デジタル・ヒューマニティーズの現在 : シリーズ日本文化デジタル・ヒューマニティーズ(일본문화 디지털 휴메니티즈의 현재 : 시리즈 일본문화 디지털 휴메니티즈)』에서 사용되고 있

2 赤間亮「デジタル・ヒューマニティーズと教育」(楊曉捷 外『デジタル人文学のすすめ』(東京: 勉誠出版, 2013)) 190쪽. 이하 '赤間亮'로 약칭.

는 것을 보면, 아마도 이때부터 본격적으로 일본에 소개되기 시작한 것 같다. 반면에 '인문정보학'이라는 명칭은 2010년 전후에야 학문용어로 정착되기 시작되었다고 한다.[3] 따라서 시간적으로는 '디지털 휴메니티즈'가 먼저 쓰이고, 이후에 '인문정보학'이라는 명칭이 성립되었음을 알 수 있다.

이에 반해 양자를 혼합한 '디지털인문학'이라는 용어는 검색결과가 무려 400만 건에 달하고 있다. 특히 최근에 간행된『デジタル人文学のすすめ(디지털인문학의 권유)』(2014년 7월)라는 디지털인문학 개론서에 관한 기사가 많이 보이고 있다. 그런데 '디지털인문학'이란 용어가 처음 사용되기 시작한 것은 2013년 6월에 나온『デジタル人文学 : 検索から思索へとむかうために(디지털인문학 : 검색에서 사색으로 나아가기 위하여)』(6쪽)에서라고 한다. 따라서 시간상으로는 '디지털인문학'이라는 용어가 가장 최근에 해당하는데, 그 대신 가장 많이 선호되고 있는 용어이기도 하다.

그런데 이 명칭은 현재 일본에서 전개되고 있는 디지털인문학의 성격을 그대로 반영하고 있다는 점에서 주목할 만하다. 그리고 아마도 이런 점이야말로 일본인들로 하여금 이 개념을 가장 선호하게 만든 이유이기도 할 것이다. 보통 일본어에서 외래어를 표기할 때에는 가타카나를 사용하는데 여기에서도 '디지털'은 'デジタル'라는 가타카나로 표기되고 있다. '디지털'은 어디까지나 서양에서 들어온 외래 기술이다. 반면에 한자로 되어 있는 '人文学'은 일본의 전통문화를 상징하고 있다(가령 황실문화나 불교 또는 마츠리와 같은). 따라서 '디지털인문학'이라는 말 속에는 일본의 문화유산을 서양의 과학기술로 정리 및 구현한다는 함축이 담겨있다. 아마도 이런 점이야말로, 서양과 대비되는, 일본의 디지털인문학의 두드러진 특징일 것이다. 어쨌든 이와 같이 다양한 명칭이 공존하고 있다는 사실 자체가 아직 일본에서는 디지털인문학이 이제 막 연구되기 시작한 새로운 학문분야임을 말해준다.

이하 본문에서는 구체적으로 연구소나 학회 또는 연구서 등을 중심으로 일본의 디지털인문학의 동향을 살펴보고, 그 특징을 간략히 정리해 보고자 한다. 미리 소개해 두면, 전체적으로 일본의 디지털인문학 연구현황은 (1) 세 권의 개론서와 여섯 권의

3　大矢一志『人文情報學への招待』(神奈川新聞社, 2011) 5쪽.

총서 및 두 종류의 정기간행물, 그리고 (2) 두 개의 연구소와 한 개의 메인 학회, 마지막으로 (3) 두 개의 대학원 프로그램과 두 개의 학과 등으로 대표되고 있다고 할 수 있다.

2. 일본의 디지털인문학 현황

문화정보학이 전공인 리츠메이칸대학(立命館大學)의 아카마 료(赤間亮) 교수는 「디지털인문학과 교육」이라는 논문에서 일본의 디지털인문학의 동향을 다음의 다섯 가지로 정리하고 있다.

첫째, 통계학이나 계량적 방법을 활용한 디지털인문학으로, 디지털인문학의 원형이라고 할 수 있다. 2005년에 토지샤대학(同志社大學)에 창설된 문화정보학부가 이에 해당한다.

둘째, 정보과학에서 접근하는 디지털인문학으로 이미 1990년대 무렵부터 성행하였다. 정보지식학회, 정보처리학회의 「인문과학과 컴퓨터 연구회」나 인문계 데이터베이스 협의회, 정보문화학회, 교토대학의 「culture and computing」 등을 중심으로 활발하게 전개되고 있다.

셋째, 도서관학의 일환으로서의 디지털인문학으로, 서적을 비롯하여 다양한 문화자원을 소장한 기관과의 연계를 꾀하고 있으며, 일본도서관정보학회, 아트 다큐멘테이션학회, 정보미디어학회 등이 활발한 활동을 전개하고 있다.

넷째, 지리학에 정보기술이 도입된 분야로, 관련 학회로는 정보지리시스템학회가 있다. 역사학, 고고학, 일본어학 등, 다양한 분야에서 지리정보시스템의 어플리케이션 소프트가 활용되고 있다.

다섯째, 이러한 흐름과는 상대적으로 역사학, 문학, 예술이나 철학 분야에서는 디지털인문학의 활용이 더딘데, 주된 이유는 텍스트의 정본이 아직 만들어지지 않았기 때문이다.

이상의 분류는 일종의 '학문방법론'에 의한 것이라고 할 수 있다. 즉 디지털 기술이

적용되고 있는 학문분야, 가령 '통계학', '정보과학', '도서관학', '지리학' 분야에서의 첨단방법론이 인문학에 어떻게 적용되고 있는지에 따른 분류이다. 그러나 이와는 다른 분류체계, 가령 문헌이나 사료(史料) 또는 그림이나 문화재와 같은 주제별로 분류하거나, 도서관, 미술관, 연구소, 대학과 같이 디지털인문학을 주도하고 있는 기관을 중심으로 분류하는 방식도 가능할 것이다. 그리고 이런 접근방법이야말로 외국인의 입장에서 일본의 디지털인문학의 경향을 살피고, 아울러 필요한 자료에 접근하는데 도움이 되리라 생각한다. 그래서 이하에서는 위의 동향이 구체적으로 어떤 기관이나 주제를 중심으로 전개되고 있는지를 중심으로 살펴보기로 하자

1) 연구소 및 연구프로젝트

일본의 대표적인 디지털인문학연구소로는 세 군데를 들 수 있는데, 이 중 두 군데가 대학에 소속된 연구기관으로 동양학연구를 주된 목적으로 하고 있다는 점이 특징적이다. 먼저 교토지역에 위치하고 있는 리즈메이칸대학(立命館大學)에서는 1998년에 설립된 「아트리서치센터」(이하 'ARC'로 약칭)를 거점으로 디지털인문학을 연구하고 있다. 이 연구소는 특히 2007년에서 2012년까지 5년간 문부성의 지원 하에 「일본문화 디지털 휴메니티즈」 거점으로 활동해 왔다. 이 센터의 주된 활동은 아카이브 구축과 인재 교육 그리고 총서발행으로 요약된다.

디지털 아카이브의 경우에는, '아트'라는 명칭에서 엿볼 수 있듯이, '종이' 자료보다는 '그림'이나 '영상' 자료의 디지털화에 초점을 맞추고 있다는 점이 특징적이다. 또한 최근 10년 동안은 GIS(지리정보체계)를 아카이브 기반시스템으로 위치지어 디지털 아카이브를 가시화하는 데에도 주력하고 있고, 「디지털 뮤지엄」 프로젝트에서는 교토의 기온마츠리의 종합 아카이브를 목표로, 시청각은 물론 촉감까지 더한 이른바 오감에 호소하는 디지털 아카이브의 기술개발을 시도하고 있다. 뿐만 아니라 일본 내외의 자료의 이미지 데이터베이스를 구축하고 있는 점도 이 연구소의 장점이다. 이렇게 다양한 디지털 아카이브연구를 한 곳에서 집중적으로 전개하고 있는 연구소는 세계적으로도 드물다고 한다. 동시에 이러한 연구 활동에 학부 및 대학원 학생들을 참여시킴으로써 전문인력 양성에도 힘쓰고 있다. 특히 글로벌 COE 예산으로 디지털

휴메니티즈 교육을 특화시킨 프로그램을 구축하여, 박과과정이나 박사학위 소지자 등의 젊은 연구자를 육성하기 위해 예산의 대부분을 할애하고 있다고 한다.

이상에 의하면, 리츠메이칸대학의 ARC는 그 규모나 내용면에서 있어서 명실상부하게 일본의 가장 대표적인 디지털인문학연구소라고 해도 과언이 아닐 것이다. 그리고 이 연구소의 연구성과는 2009-2012년까지 총 6권의 총서로 간행되어 있다.

다음으로 교토대학(京都大學)의 「동아시아 인문정보학연구센터」는 2000년에 발족한 「한자정보연구센터」를 계승한 것으로, 이 연구소의 목적은 "인문학에 정보학적인 수법을 도입하여 동아시아의 사료(史料)·언어·문헌·목록에 관한 연구정보를 포괄적으로 다루는 시스템을 연구개발하고, 인문학과 정보학을 융합시킨 인문정보학의 글로벌한 연구거점을 구축"하는 것이라고 밝히고 있다. 이에 의하면 여기에서 인문정보학이라고 할 때의 '인문학'이란, 이 연구소가 「한자정보연구센터」를 계승했다는 점으로부터도 유추할 수 있듯이, 구체적으로는 전통시대 동아시아의 한자문헌, 다시 말하면 한문고전을 가리키는 것임을 알 수 있다.

이러한 사실은 이 연구소가 다음과 같은 네 개의 파트로 조직되어 있다는 점으로부터도 확인할 수 있다: '사료정보학파트', '언어정보학파트', '문헌정보학파트', '목록정보학파트'. 그리고 이 네 파트에서 다음과 같은 다섯 개의 주요사업을 진행하고 있다: 한적목록, 문헌유목(類目), 사료정보, 연구지원, 도서열람. 이 외에도 색인이나 목록과 같은 총서를 간행하고 있고, 홈페이지에 검색시스템을 갖추고 있으며, 「동방학 디지털도서관」과 같은 각종 데이터베이스와 링크되어 있어서 동양학 연구자들에게 연구의 편의를 제공하고 있다. 결국 이 연구소에서 진행하고 있는 디지털인문학은 주된 목적이 동양학연구에 있음을 알 수 있다.

한편 이상의 두 연구소, 즉 리츠메이칸대학의 「아트리서치센터(ARC)」와 교토대학의 「동아시아 인문정보학 연구센터」가 관서지방을 대표하는 디지털인문학 연구소라고 한다면, 관동지역을 대표하는 연구소는 동경에 위치한 「인문정보학연구소 (International Institute for Digital Humanities)」이다.

「인문정보학연구소」의 특징은 불교문헌의 디지털화를 전문으로 하고 있다는 점이다. 연구소의 이사장은 저명한 불교연구자인 다케무라 마키오(竹村牧男) 동양대학

(東洋大學) 학장이다. 홈페이지에 나와 있는 연구소의 소개글을 참고하면, 근현대에 세계학계의 불교연구를 일본이 리드했다는 자부심을 계승한다는 차원에서 연구소가 설립되었음을 알 수 있다. 연구 활동은 크게 세 부분으로 나뉘는데, '불교경전연구', '불교경전 사본(寫本)연구', '인문정보학연구'가 그것이다. 따라서 이 연구소 역시 교토대학의 「동아시아 인문정보학 연구센터」와 마찬가지로 동양학연구, 그 중에서도 특히 불교연구의 일환으로 디지털인문학을 연구 및 활용하고 있음을 알 수 있다.

한편 이 연구소에서는 매달 『인문정보학월보(人文情報學月報)』를 발행하고 있는데, 2011년 8월에 창간하여 2014년 10월 현재 39호가 간행되었다. 내용은 주로 인문정보학의 연구동향 소개와 국내외 학술대회 소개 그리고 참가보고서 등으로 이루어지고 있다. 또한 「Digital Humanities Notes in Japan」이라는 사이트를 별도로 개설하여, 인문정보학에 관한 각종 정보를 제공하고 있다. 가령 2012년에 MIT 출판사에서 Digital Humanities에 수록되어 있는 "A Short Guide to the Digital Humanities"의 일본어 번역 「デジタル・ヒューマニティーズ入門(디지털 휴메니티즈 입문)」[4]을 수록하고 있다.

이상, 일본을 대표하는 세 개의 디지털인문학연구소 – 리츠메이칸대학의 「아트리서치센터」, 교토대학의 「동아시아인문정보학 연구센터」, 동경의 「인문정보학연구소」 – 에 대해서 간략히 살펴보았다. 「아트리서치센터」가 '일본문화 디지털 휴메니티즈'의 거점이고, 나머지 두 연구소가 한문고전연구에 중점을 두고 있는 점을 감안하면, 일본의 디지털인문학 연구소는 주로 일본의 '전통문화'를 연구대상으로 하고 있음을 알 수 있다. 특히 교토지역에 위치한 리츠메이칸대학을 중심으로 교토의 문화를 디지털화하는 작업을 활발하게 진행하고 있다.

2) 학과 및 프로그램

디지털인문학을 전공으로 하는 대학 학과 및 대학원 프로그램을 소개하면 다음과 같다. 먼저, 동경대학대학원의 「정보학환(情報學環)·학제정보학부(學際情報學府)」에

4 http://www.dhii.jp/nagasaki/sg2dh.pdf

는 「대학원횡단형 교육프로그램·디지털 휴메니티즈」가 개설되어 있다. '횡단형교육프로그램'은 좁은 전문분야를 넘어서 폭넓은 분야를 넘나드는 유연한 사고력을 기르는 것을 목적으로 만들어졌는데, '디지털 휴메니티즈'는 이 프로그램 중 하나에 해당한다. '핵심과목', '기초과목', '관련과목'으로 구성되어 있으며, 구체적으로는 '디지털휴메니티즈 입문', '인문정보학개론', '정보기호분석', '미디어문화연구', '문화계승정보론'과 같은 과목이 개설되고 있다. 총 12학점을 취득하면 '프로그램수료증'이 수여된다. 또한 리츠메이칸대학 문학연구과에도 「디지털인문학 과목군」이 개설되어 있는데, 구체적인 과목은 「デジタルアーカイブ(디지털 아카이브) I, II」와 「地理情報学研究(지리정보학연구) I, II」로, 인문학을 전공하는 대학원생이라면 누구나 수강할 수 있다.

한편 오오타니대학(大谷大學)에는 정식으로 「인문정보학과」가 개설되어 있다. 이 과에서는 총 10명의 교수가 크게 두 개의 코스를 가르치는데, '정보메니지먼트코스'에서는 정보시스템을 운영하고 구축하는 방법을 배우고, '미디어표현코스'에서는 정보콘텐츠를 작성하고 발신해 나가는 방법을 배운다. 이 외에도 토지샤대학(同志社大學)에서는 2005년에 「문화정보학부」를 신설하였다. 이상에 의하면, 대부분의 대학이 주로 '정보'의 활용이라고 하는 보다 구체적이고 실용적인 목적에 중점을 두고 있는 반면에, 동경대학은 학문 간의 '융합'이라고 하는 보다 거시적인 차원에서 디지털인문학에 접근하고 있음을 알 수 있다.

3) 학회 및 연구회

일본의 대표적인 디지털인문학학회는 2011년에 창립된 「日本デジタル·ヒューマニティーズ学会(일본디지털휴메니티즈학회)」를 들 수 있다(영어로는 "Japanese Association for Digital Humanities"(줄여서 'JADH'라고 함)라고 표기하고 있다). 이 학회의 특징은 전 세계의 대표적인 디지털인문학학회와의 연계를 통해서 해외 학자 및 연구와의 교류에 중점을 두고 있다는 점이다.

이 학회는 일본의 디지털인문학 연구성과가 해외학계와 연계되지 못하고 있다는 자각에서 발족되었는데, 2012년 7월에 정식으로 ADHO, 즉 '디지털인문학국제연합회

(Alliance of Digital Humanities Organizations)' 가맹학회가 되었다. 그래서 ADHO의 회원이 되면 자동적으로 JADH를 포함한 서양의 5개 디지털인문학학회의 회원이 되게 된다. 학회활동으로는 지금까지 세 차례의 학술대회를 개최한 바 있다.

한편, 이와 같은 전국규모의 학회 이외에도 대학 단위로 이루어지고 있는 소규모 연구팀이 있는데, 먼저 교토대학 인문과학연구소에서는 2013년 4월에 3년간의 계획으로 「인문정보학의 기초연구」라는 이름으로 공동연구팀을 구성하였다. 팀장은 교토대학 인문과학연구소 위턴(Christian Wittern) 교수인데, 위턴 교수는 인문정보학과 중국선불교가 전공으로, 교토대학에서 「동아시아 인문정보학」을 강의하고 있다. 이 연구팀에 들어갈 자격은 "불교경전을 포함한 한문고전을 다룰 수 있으면서 인문정보학에 관심을 갖는 자"로 제한하고 있다.

또한 츠쿠바대학(筑波大學)에서는 2012년에 인문사회계와 도서관정보미디어계의 교수들에 의해 「츠쿠바인문정보학연구회」가 발족되어, 2013년에는 「디지털휴메니티와 인문과학의 재접속」이라는 제목으로 워크샵을 개최하였다.

이에 반해 「인문과학과 컴퓨터연구회」(人文科学とコンピュータ研究会)는 일개 연구팀에도 불구하고 그 역사나 규모에 있어서 전국규모의 학회에 버금가는 스케일을 자랑하고 있다. 이 연구회는 정보처리학회의 미디어지능정보영역에 속하는 연구회의 하나로, 현재 약 240명의 회원을 보유하고 있다. 정보기술을 활용한 인문과학의 연구를 지향하면서, 일 년에 네 차례의 연구발표회와 한 차례의 심포지엄을 개최하고 있다. 2013년 1월 현재 총 97회의 연구발표회를 개최하였다.

4) 정기간행물 및 연구서

디지털인문학을 주제로 한 대표적인 정기간행물로는 『DHM』과 『DHjp』를 들 수 있다. 먼저 『DHM』은 'Digital Humanities Monthly'의 약자로, 일본어 잡지명은 『人文情報学月報(인문정보학월보)』이다. 앞서 소개한 불교문헌의 디지털화를 전문으로 하는 「인문정보학연구소」(동경 소재)가 발행하는 정기간행물로, 2011년 8월에 창간하여 2014년 10월 현재까지 총 39호가 간행되었다. 한편 『DHjp』 시리즈는 Digital Humanities Japan의 약자로, 2014년 1월에 창간되어 2014년 8월까지 총 네 권이 간

행되었다. 각권의 제목은 다음과 같다.

(DHjp No.1) 『新しい知の創造(새로운 '지식'의 창조)』(2014년 1월)

(DHjp No.2) 『DHの最先端を知る(DH의 최첨단을 안다)』(2014년 3월)

(DHjp No.3) 『デジタルデータと著作権(디지털 데이터와 저작권)』(2014년 4월)

(DHjp No.4) 『オープンアクセスの時代(오픈 액세스 시대)』(2014년 8월)

이 외에도 앞서 소개한 리츠메이칸대학의 「아트리서치센터」에서 발행한 『日本文化デジタル・ヒューマニティーズ叢書(일본문화 디지털 휴메니티즈 총서)』(京都: ナカニシャ出版. 2009~2012) 여섯 권이 있다. 각 권의 제목은 다음과 같다.

1. 『일본문화 디지털 휴메니티즈의 현재』(2009년 4월)

2. 『이미지 데이터베이스와 일본문화연구』(2010년 5월)

3. 『교토의 역사 GIS』(2011년 4월)

4. 『디지털 휴메니티즈 연구와 웹기술』(2012년 5월)

5. 『교토 이미지문화자원과 교토문화』(2012년 5월)

6. 『디지털 아카이브의 신전개』(2012년 5월)

한편, 일본어로 된 디지털인문학 관련 서적으로는, 2011년에 최초의 개론서가 나온 이래 현재 총 세 권의 연구서가 나와 있다. 이외에도 디지털 아카이브에 관한 연구서도 2006년부터 활발하게 간행되고 있다. 먼저 대표적인 디지털인문학 입문서 세 권을 소개하면 다음과 같다.

① 大矢一志(오오야 카즈시), 『人文情報学への招待(인문정보학에의 초대)』(横浜: 神奈川新聞社, 2011년 3월)

이 책의 최대의 특징은 "일본어로 된 최초의 디지털인문학 개론서"라는 점이다. 이러한 사실은 저자가 부록에 실려 있는 「학습안내」에서 "인문정보학을 해설하고 있는 일본어 서적을 저는 알지 못 합니다"라고 밝히고 있는 점으로부터도 알 수 있다.

또한 책의 첫머리에서 저자가 "이 소책자에서는 책 한 권을 전부 사용하여 인문정보학이란 어떤 학문인가, 그 정의를 소개합니다"라고 밝히고 있듯이, 이 책은 다른 것보다도 오로지 "디지털인문학이란 무엇인가?"라는 하나의 주제에 초점을 맞춰서 기술하고 있는 점도 특징적이다. 이 외에도 초심자를 위해 부록으로 「학습안내」(서양의 참고문헌)와 「마크업언어 해설」이 실려 있는 점도 친절하다.

이 책은 쓰루미대학(鶴見大学) 비교문화연구소의 기획으로 간행되었는데, 저자인 오오야 카즈시 교수는 원래 전공은 언어행위론(Speech Act Theory)과 상황이론(Situation Theory)인데, 최근에는 '마크업 언어(Markup Languages)'쪽을 주로 연구하고 있다. 저자는 이 책에서 인문정보학을 한마디로 "인문자료를 대상으로 계산기를 사용하여 인간의 정보처리능력을 탐구하는 연구영역"이라고 정의하고 있다. 이러한 정의를 바탕으로 2장에서는 '인문학', '계산기과학', '정보'라는 세 개의 키워드를 각각 상세하게 설명하고 있다. 전체적으로 저자 나름대로의 일관된 관점을 바탕으로 서양의 디지털인문학의 연구 성과를 충분히 섭렵한 상태에서 알기 쉽고 간결하게 소개한 소책자 형식의 입문서라고 할 수 있다.

② 小野俊太郎(오노 슌타로), 『デジタル人文学(디지털인문학) − 検索から思索へとむかうために(검색에서 사색으로 나아가기 위하여)』(東京: 松柏社, 2013년 6월)

이 책은 두 가지 특징을 가지고 있다. 하나는 이 책에서 '디지털인문학'이라는 말이 일본에서 처음으로 쓰였다는 점이고, 다른 하나는 저자가 영문학자라는 점이다. 종래의 '디지털 휴메니티즈'에서 '디지털인문학'으로 명칭을 바꾼 이유에 대해 저자는, '디지털'보다는 '인문학' 쪽에 초점을 맞추기 위해서라고 밝히고 있다. 즉 '디지털시대의 인문학'의 의미를 생각해 보는 것이 이 책의 주된 목적이라고 한다(9쪽). 이러한 의도 하에 저자는 디지털과 관련된 전문적인 논의보다는 주로 교육 분야에서의 디지털인문학의 적극적인 활용에 대해 초점을 맞추고 있다. 아울러 서양과 일본의 디지털인문학 동향을 소개하고 있는 점도 도움이 된다(89~100쪽).

③ 楊暁捷・小松和彦・荒木浩 외, 『デジタル人文学のすすめ(디지털인문학의 권

유)』(東京: 勉誠出版, 2013년 7월)

이 책은 일본에서 가장 최근에 나온 디지털인문학 소개서로, 여러 분야의 전문가가 참여한 공저라는 점에서 『인문정보학으로의 초대』나 『디지털인문학』과 구별된다. 그런 점에서 일본어로 된 최초의 본격적인 디지털인문학 연구서라고 할 수 있다.

대표 저자는 캘거리대학(캐나다)의 양 시아오지에(楊曉捷) 교수인데. 책의 후기에 의하면, 국제일본문화연구센터가 매년 공모하고 있는 외국인연구원에 의한 공동연구과제로 채택된 「디지털환경이 창조하는 고전 화상자료 연구의 신시대」의 연구결과를 출판한 것이라고 한다. 이 연구결과물은 1년 동안 총 여섯 차례에 걸쳐 행해진 공동연구의 성과로, 총 16명의 연구자가 참여하고 있는 공저라는 점이 특징적이다. 일본에서 디지털인문학의 최전선에 있는 각 분야 전문가들이 대거 참여하고 있다는 점에서 현재 일본의 디지털인문학의 현주소를 보여주는 연구서라고 해도 과언이 아니다. 동시에 각 주제들을 디지털인문학의 '출현과 현재 그리고 미래'라는 세 부분으로 나누어서 서술하고 있는 점도 체계적이다.

하지만 이 책의 가장 큰 특징은 역시 '화상 자료의 디지털화'에 논의의 초점을 맞추고 있다는 점이고, 그런 만큼 주제가 세부적이고 전문적이라고도 할 수 있다. 또한 '화상 자료'를 대상으로 하고 있다는 점에서 앞서 소개한 리츠메이칸대학의 「아트앤리서치센터」의 연구주제와 겹치고 있다. 반면에 이 책의 해제에 해당하는 양 시아오지에 교수의 「디지털인문학의 현재」는 디지털인문학에 대한 포괄적인 설명을 제공하고 있어 많은 참고가 된다.

이 외에도 디지털인문학의 한 분야라고 할 수 있는 '디지털 아카이브'에 관한 연구서들도 많이 나와 있는데 몇 가지를 소개하면 다음과 같다.

① 笠羽晴夫『デジタルアーカイブの構築と運用：ミュージアムから地域振興へ
 (디지털 아카이브의 구축과 운용: 뮤지엄에서 지역진흥으로』(東京: 水曜社, 2004)
② 日本大学文理学部 編著『デジタルアーカイブの活用と諸問題(디지털 아카이브
 의 활용과 문제들)：日本大学文理学部の取り組み(니혼대학 문리학부의 대처)』(東
 京: 日本大学文理学部, 2006)

③ 谷口知司 編著『デジタルアーカイブの構築と技法(디지털 아카이브의 구축과 기법)』(京都: 晃洋書房, 2014)

④ 福井健策『誰が"知"を独占するのか(누가 '지식'을 독점하는가) - デジタルアーカイブ戦争(디지털 아카이브 전쟁)』(東京: 集英社, 2014)

5) 특징

여기에서는 주로 『디지털인문학의 권유』에 소개된 내용을 바탕으로 일본의 디지털인문학 연구의 전반적인 특징을 살펴보기로 하자. 먼저, 양 시아오지에 교수는 이 책의 권두논문 「디지털인문학의 현재」에서 문자 및 화상 자료의 디지털화에 있어서 일본과 미국 사이의 흥미로운 차이를 지적하고 있다:

"종이 매체로 된 디지털화에 있어서 미국에서는 전자책을 서비스로 이해하는 'google', 서적판매의 'amazon', 전자도서관의 'ebrary', 인터넷 정보보존의 'Internet Archive'와 같이 다종다양한 영리 혹은 비영리 단체가 활약하고 있고, 그 대상도 영어문헌에만 머무르는 것이 아니라 일본어까지 포함하는 등 상당한 규모에 이르고 있다. 반면에 일본에서는 다른 식으로 접근하고 있다. 디지털화의 중심을 담당하고 있는 것은 도서관, 미술관, 연구기관과 같은 국립·공립 조직으로, 그것을 추진하고 후원하는 것은 주로 공공자금이다. 이러한 일본적 모델이라고도 할 수 있는 디지털환경의 전개는 영리활동과 선을 긋고서 저작권과 같은 대응에도 세심하게 배려하는 등, 주목할 만한 특징을 보이고 있다."(3쪽)

즉, 일본의 디지털인문학은 한마디로 말하면, 대학이나 도서관 또는 미술관이나 연구소와 같은 '공공기관'이 주로 담당하고 있고, 바로 이점이 미국과의 가장 큰 차이라는 것이다. 실제로 양 교수에 의하면, "국립국회도서관의 디지털사업, 국민문화재 기구의 'e국보', 국립국문학연구자료관의 전자자료관사업은 문자 그대로 일본의 디지털사업의 현재의 도달점을 의미하고," 그 규모면에서 일본을 대표할만하다고 한

다. 두 나라의 연구동향을 숙지하고 있는 외국학자이기에 가능한 비교라고 생각한다.

미국에서는 주로 구글과 같은 기업에서 디지털인문학을 리드하고 있는 반면에 일본에서는 공공기관이 주도하고 있다면, 여기에는 아마도 '공공'의 담지자에 대한 인식의 차이가 작용하고 있는지도 모른다. 즉 자료를 디지털화해서 일반에게 공개하는 것과 같은 공공적인 사업을, 미국에서는 민간이 주도하고 있다고 한다면 일본에서는 정부의 역할로 보는 경향이 강하다는 것이다.

두 번째 특징은 문화재보존 차원에서의 디지털인문학의 활용이 활발하다는 점이다. 주지하다시피 일본에는 오랜 전통을 자랑하는 다양한 문화유산이 존재하는데, 이러한 희귀 문화재를 디지털화하여 보존하는데 디지털인문학이 활발하게 사용되고 있다. 2011년에 나온 『디지털문화자원의 활용 – 지역의 기억과 아카이브』[5] 책 제목은 이런 경향을 잘 말해주고 있다. 구체적으로는 교토의 문화유산을 정보지리학을 활용하여 정보화하거나, 국보나 중요문화재를 디지털화하여 인터넷이나 아이폰을 통해 공개하고 있다. 특히 2011년에는 아이폰/아이패드의 어플리케이션인 'e국보'를 통해서 일본의 네 개의 국립박물관이 소장하고 있는 국보와 중요문화재 천여 점의 영상을 5개 국어의 데이터와 해설로 소개하고 있는데, 공개된 지 12일 동안 15만 건이 다운로드될 정도로 커다란 호응을 얻고 있다고 한다.[6]

마지막으로, 위의 연장선상에서 고전문헌의 디지털화도 활발하게 전개되고 있다. 이것은 일본이 근대에 이른바 '동양학' 연구를 리드해 왔다는 자부심과도 관련되는데, 흥미로운 점은 고전텍스트의 디지털화에 있어서 한국이나 중국과 모종의 차이를 보이고 있다는 점이다. 즉 중국이나 한국은 역사적으로 국가가 주도하여 대대적으로 텍스트의 정본을 만들고 그것을 정리·보존·관리해 왔는데, 일본은 상대적으로 이런 전통이 희박하여 텍스트의 표준화가 거의 이루어지지 않았고, 따라서 디지털화에

5 NPO知的資源イニシアティブ 編『デジタル文化資源の活用 – 地域の記憶とアーカイブ』(東京: 勉誠出版, 2011).
6 村田良二「だれでも楽しめるデジタルアーカイブを目指して – 国立文化財団 'e国宝'」.『デジタル人文学のすすめ』수록.

도 어려움을 겪고 있다는 것이다.[7] 이것은 같은 아시아국가라고 해도 나라와 나라 간의 제도사적인 차이(가령 과거제도의 유무 등), 또는 역사적인 경험의 차이가 디지털인문학의 활용에 있어서도 차이를 낳고 있음을 보여주는 사례라고 할 수 있다.

3. 실용학으로서의 디지털인문학

마지막으로 이상의 고찰을 바탕으로 일본의 디지털인문학연구에 대한 필자 나름대로의 인상 및 감상을 간략히 피력하고자 한다.

첫째, 전체적으로 보아 일본의 디지털인문학이 본격적으로 부각되기 시작한 것은 2010~11년 무렵의 일이라고 할 수 있다. '인문정보학'이라는 명칭이 학문용어로 정착된 것도 2010년 무렵이며, 2011년에는 일본을 대표하는 학회 「일본디지털휴메니티즈학회」가 창립되었고, 최초의 개론서 『인문정보학으로의 초대』가 간행되었으며, 수많은 중요문화재가 'e국보'(아이폰 어플리케이션)에 의해 대중들의 손안에 들어왔다. 따라서 일본에서 디지털인문학이라는 학문이 주목을 받기 시작한 것은 최근 4~5년 사이의 일이라고 보아도 무방하다.

둘째, 디지털인문학에 대한 관심이 일차적으로 실용적 목적에서 출발하고 있다는 인상을 준다. 달리 말하면 인문학적 접근보다는 기술적 관심이 더 크다는 것이다. 여기에는 '기술'과 '자료'에 대한 일본인들의 남다른 열정이 작용하고 있는 것 같다. 즉 기존의 디지털 기술을 활용하여, 또는 더 정교한 기술을 개발하여, 문화적 가치가 있는 그림을 선명하게 재현한다거나 중요문화재를 오감으로 생생하게 느낄 수 있게 한다거나 하는 데에 일차적 목적이 있지, 인문학적 상상력을 가미하여 새로운 차원의 소프트웨어나 프로그램을 개발하는 데에는 상대적으로 관심이 덜 한 것 같다. 이 외에도 '실증주의'를 선호하는 학풍에서 비롯된 '자료'의 수집과 정리에 대한 일본인들의 남다른 관심도 디지털인문학에 대한 관심을 증폭시키고 있다고 생각된다. 즉 디

7　海野圭介「電子資料館事業の現在と未來」,『デジタル人文学のすすめ』57~9쪽.

지털이라는 기술을 활용하여 자료를 더 효율적으로 관리할 수 있다는 기대효과가 디지털인문학을 발전시키는데 한몫하고 있는 것이다.

셋째, '디지털인문학'이라는 '학' 자체에 대한 비판적 논의보다는, 이것을 이미 공인된 '학'으로 인정한 상태에서 논의를 진행하고 있다는 점이다. 이러한 경향은 상대적으로 미국에서는 '디지털인문학'이라는 학문 자체에 대한 비판적인 논의가 상당한 것과 좋은 대조를 이루고 있다. 여기에는 위에서 지적한 일본인들의 '실용적' 관심도 크게 작용하고 있다고 생각된다. 그 결과 '디지털인문학'이라는 영역 자체가 처음부터 대단히 제한적으로 수용되고 있는 듯한 느낌을 준다(즉 '문화유산의 디지털화'라는 식으로). 그래서 '인문학'에 초점을 둔 '디지털인문학', 즉 '디지털' 그 자체에 대한 인문학적 성찰과 같은 논의는, 적어도 '디지털인문학'이라는 이름으로는 그리 활발하지 않은 것 같다.

이상을 정리해보면, 일본의 디지털인문학은 대략 2010년을 전후로 민간기업보다는 대학연구소나 공립도서관과 같은 공공기관이 주체가 되어 주로 문화재나 고전으로 상징되는 전통문화를 정리·보존 및 재현하는 작업을 중심으로 진행되어 왔다. 그런 점에서 그 기본 성격이 '인문학의 디지털화'에 초점을 맞추고 있다고 할 수 있다. 그렇다면 반대로 '디지털에 대한 인문학적 성찰'도 디지털인문학의 내용으로 생각해 볼 수 있지 않을까?(아마도 영미권에서의 디지털인문학에 대한 비판도 이러한 일환일 것이다) 즉 디지털인문학의 영역을 단순히 "인문학적 자료를 디지털화하는 것"에 한정시키지 않고, 디지털이라는 도구와 환경의 변화에 따른 인간의 삶의 변화를 성찰하거나, 더 나아가서 디지털 환경에서의 새로운 인문학적 가능성의 탐구 등으로까지 확장시켜 보는 것이다. 가령 디지털 도구의 출현에 의한 인간의 글쓰기 형태의 변화를 "디지텔링"이라는 개념으로 담아낸다거나, 오늘날의 디지털세대를 "엄지세대"[8]라고 특성화시키는 시도 등이 좋은 예라고 생각한다.

일본의 철학자인 이마미치 토모노부(今道友信)는 '에코에티카'라는 개념으로 기술

8 미셸 세르 『엄지세대, 두 개의 뇌로 만들 미래』, 2014

시대의 윤리를 제창한 바 있다[9]. 여기서 '에코'는 과거와 같은 자연환경이 아닌 현대의 '기술환경'을 가리킨다. 즉 우리를 둘러싼 환경이 단순한 자연환경에서 과학기술로 바뀐 현대에 걸맞은 윤리가 필요하다는 것이다. 이러한 발상을 적용해보면, 고대 중국에서는 청동기에서 철기로 기술이 변하는 시점에서 제자백가가 탄생하였고, 근대 서양에서는 산업혁명이라는 새로운 기술의 등장과 더불어 근대적 세계관이 탄생하였다. 즉 기술환경이 근본적으로 변하는 시점에서 그에 부합되는 새로운 인문학이 등장한 것이다. 그렇다면 그 기술이 다시 '디지털'로 변하는 오늘날에도 그에 걸맞은 인문학이 요청되지 않을까? 그것을 '디지털인문학'이라는 범주로 표현하면 어떨까?

9 정명환 옮김, 『에코에티카』, 기파랑, 2013

중국: 종이 족보에서 디지털 족보로

위균

일반적으로 중국에서의 디지털인문학은 고적의 디지털화로부터 언급되고 있다. 디지털 기술의 발전은 이 문제점을 해결할 수 있는 방안을 제시하였고, 고적 소장 기관이 연이어 고적에 대한 디지털 아카이브사업과 활용 시스템을 도입하면서 디지털 방식을 통해서 고적과 기타 소장 문화자원을 활용할 수 있도록 프로그램을 구축하였다. 즉, 다른 내용물에 관한 디지털화보다 고적에 관한 디지털화는 중국에서 가장 일찍 실시한 인문학의 디지털화 사업 중의 선도자 역할로 이해할 수 있다.

1. 들어가며: 중국에서의 디지털인문학 연구 현황

중국은 90년대부터 컴퓨터와 인터넷 등 정보기술의 급속한 발전으로 인해 인문학 분야에사 전통매체를 활용한 기록 방식이 디지털 방식으로 전환되기 시작했다. 즉 책과 잡지, 그리고 신문 등의 디지털화가 시작된 것으로 볼 수 있다.[1] 책의 디지털화는 전자책, 신문의 경우는 온라인 기사라고 칭하고 있지만 전반적 인문학의 디지털화에 대한 호칭은 학계 및 정부가 아직 통일된 의견과 개념을 제시하지 못하고 있다. 그러나 인문학의 디지털화 사업의 과정과 그 연구 내용을 통해서 중국 "디지털인문학"의 개념 변화의 흐름을 파악할 수 있을 것으로 보인다.

1 唐琳, 「數字化古籍軟件的成就及面臨問題」, 『科技創新導報』, 2007(6), 121쪽.

일반적으로 중국에서의 "디지털인문학"은 고적의 디지털화로부터 언급되고 있다. 고적은 중국 각 도서관 및 박물관의 중요한 재산이다. 그러나 대부분 고적 소장 기관이 고적을 보호하기 위해서 고적 열람에 대해서 매우 엄격한 제도를 정하고 있기 때문에 고적 내용물의 보급 및 활용에 있어서 많은 어려움이 있었다. 그러나 디지털 기술의 발전은 이 문제점을 해결할 수 있는 방안을 제시하였고, 고적 소장 기관이 연이어 고적에 대한 디지털 아카이브사업과 활용 시스템을 도입하면서 디지털 방식을 통해서 고적과 기타 소장 문화자원을 활용할 수 있도록 프로그램을 구축하였다. 즉 다른 내용물에 관한 디지털화보다 고적에 관한 디지털화는 중국에서 가장 일찍 시작된 인문학 디지털화 사업 중의 선도자 역할로 이해할 수 있다.

하지만 중국 고적 디지털화의 시작 연도에 대해서는 두 가지의 의견이 나오고 있다. 하나는 지난 90년대부터 시작한 의견이고, 또 하나는 2002년부터 시작한 것으로 판단하고 있다. 맞고 틀린다는 결론을 내리는 것보다는 개념의 기준이 다르기 때문에 두 가지의 의견이 나올 수밖에 없다.

첫 번째 의견은 고적의 내용을 컴퓨터로 저장한 것을 기준으로 하고 있고, 또 하나는 고적의 내용물을 컴퓨터를 통해서 저장하고 활용할 수 있는 기능까지 포함하고 있는 것이다.[2] 이 두 가지 의견을 바탕으로 관련된 연구 과정을 나눠보면 '문헌자원구축'과 '정보자원구축'이라는 개념들로 중국에서의 연구를 진행하고 있다고 볼 수 있다.

문헌자원구축과 정보자원구축의 차이점에 대해서 스석위건(石聿根)[3]이 아래 〈표 1〉과 같이 정리하였다.[4]

2 劉靈西, 「古籍數字化存在的問題及對策」, 『佳木斯教育學院學報』, 2010(3), 115쪽.
3 본 연구에서 학자 이름, 현대 고유 명사는 한국 국립국어원의 외래어 표기법에 따라 표기를 했고, 고대 고유 명사 같은 경우는 한자 표기법 방법으로 표시했다. 그리고 회의명칭 및 학술 연구물과 관련 명사, 그리고 사이트 명칭 등은 한국어로 번역된 명칭이나 한자 표기법을 활용한 것을 명시하였다.
4 石聿根, 「文獻資源建設與信息資源建設的比較研究」, 『現代情報』, 2007(10), 67-68쪽.

내용	文獻資源建設 (문헌자원구축)	信息資源建設 (정보자원구축)
목표	문화자원의 사회적 가치와 경제적 가치의 구현.	최대하게 자원 활용 대상의 요구를 만족시키고 상호작용을 이루어짐.
주요 내용	서적 목록정리 및 구입, 서적대여 및 사본 제공, 소장 기관 간의 교류 등.	서적 구입 및 디지털화된 목록 정리, 온라인 문헌 활용 및 데이터 공유, 소장 기관 간의 교류 등.
주요 기술	복사 및 프린트, PC 입력 등.	디지털, 서버 활용, 온라인 통신, 멀티미디어 등.
메커니즘	행정 및 정부 행위.	소장 기관과 소비자 간의 경제적 커뮤니케이션.
구축 형식	행정 기구의 직능을 통해서 한 구역의 문헌자원 시스템 구축에 대해서 합리적 방안을 제시하여 최대한 "지역 문헌 복개(覆蓋)율"을 달할 수 있는 모델을 추구하는 형식.	소장 및 활용을 바탕으로 디지털 및 멀티미디어 기반에서 전국 지역에서 데이터를 공유할 수 있는 문헌을 포함한 다양한 정보 자원의 공유 및 활용 가능한 형식.

문헌자원구축과 정보자원구축의 개념을 비교해보면 문헌자원구축은 주로 문헌의 수집 및 정리를 의미하여 문헌자원의 아카이브 체계의 설립을 중요시하고 보존하고 있는 문헌을 통해서 사용자에게 자신의 가치를 표현하는 것이다. 정보자원구축은 문헌을 포함한 다양한 자원에 대한 수집과 정리를 멀티미디어의 방식을 통해서 진행, 사용자에게 단순히 자원을 제공하는 것에서 나아가 사용자와 상호간 커뮤니케이션을 통해서 시스템의 가치를 보여주고 있다. 문헌자원구축의 자원 표현 방식은 주로 인쇄, 시청, 그리고 원본 축소 등 형식으로 이루어지고 있는데 이 중에서 인쇄 방식이 메인 형식이다. 정보자원구축은 기본인 인쇄, 시청, 원본 축소 등 형식 외에는 온라인 및 기타 멀티미디어의 형식까지 포함한다. 즉 문헌자원구축의 결과물은 주로 물리 형식을 통해서 실현하고 있는 것이고 정보자원구축은 물리 형식과 가상 형식으로 형성되고 있다.

종합해보면, 문헌자원구축은 비교적으로 자원의 정리 및 소장 기능에 더 중점을 두는 시스템이고 정보자원구축은 디지털 기반에서 자원의 정리와 활용을 핵심 내용으로 구성된 시스템이다. 즉 정보자원구축은 문헌을 포함한 더 광범위적인 내용물을 디지털 기술을 통해서 활용할 수 있는 시스템으로 볼 수 있으며 포함하는 내용물은 고적, 일반 서적 및 연구 결과물 등 문헌은 물론이고, 교육에 관련된 데이터와 멀티미디어를 활용한 자원 등까지 포괄한 것이다.

"정보자원구축은 디지털인문학이다"라는 판정을 아직까지 내릴 수 없지만 "디지털 기술을 통해서 인문학적 내용물을 활용할 수 있도록 한다"는 기능은 유사하다고 볼 수 있다. 마치 디지털은 인문학적 내용물을 활용할 수 있는 플랫폼이고, 인문학적 내용물은 디지털 기술의 활용에 다양하고 중요한 콘텐츠를 제공하여 디지털 기술의 의미를 더욱 부여해주는 역할을 지닌 것이다. 더 나아가 인문학과 디지털 기술은 마치 중국 전통 사상에서 언급된 "도(道)"와 "기(器)"의 관계로 볼 수 있다.

도와 기의 관계에 대해서 『주역·계사』에서 "형상 이전의 것을 도라고 하고, 형상 이후의 것을 기라고 한다"[5]는 말로 설명 가능하다. 즉 도는 무형적인 것이며 추상적인 것이고, 기는 유형적인 것이며 구상적인 것이다. 도와 기는 한 면에서는 추상적인 것을 구상적인 사물로 표현하는 의미를 지니고, 또 다른 면은 기라는 용기로 도라는 내용물을 담는 의미도 있다. 주역에서는 도와 기에 대해서 다양한 해석을 통해서 설명하고 있는데 이에 대해서 오늘날의 관념으로 보면 마인드, 정신 그리고 시스템과 기구 및 모델의 관계로 이해할 수 있다. 더 나아가 도에 대해서는 노자의 『도덕경』에 이런 말이 있다. "도는 하나를 낳고, 하나는 둘을 낳고, 둘은 셋을 낳으며 셋은 만물을 낳습니다."[6] 여기서 도는 모든 사물의 본질과 핵심 요소이며 만물이 돌릴 수 있는 규칙이다. 사용하는 기가 다르면 사물의 본질을 찾는 방법이 다를 것이며 보이는 것도 달라질 것이다.

인문학을 도로 비유하면 디지털은 그 도를 담는 기이다. 디지털인문학의 명명이 어려운 것도 학자들이 보는 시각의 차이인 것으로 보인다. 예를 들면 경제학자들은 디지털인문학의 산업 가치를 보이는 것이고, 프로그래머는 디지털 기술을 더 중요시하고, 인문학 교수는 인문학의 내용에 더 중점을 둘 것이다. 도와 기, 인문학과 디지털이 과연 어느 요소가 더 큰 비중을 차지야 할지에 대해서 많은 중국학자들도 다양한 사례를 통해서 연구를 진행하고 있다. 하지만 인문학의 디지털화는 중국에서 본격적으로 시작한지 얼마 안 되었기 때문에 연구자에게도 많은 어려움을 주고 있다.

5 『周易·繫辭』, "形而上者谓之道 , 形而下者谓之器."
6 老子 , 『道德經』, "道生一 , 一生二 , 二生三 , 三生萬物."

이에 본 연구에서는 중국 디지털인문학의 개념, 디지털인문학의 구성 요소 간의 관계에 대해서 검토하기 위해 '중국 족보 디지털 복원사업'이라는 일정 사례를 통해서 그 의미를 모색해보려 한다. 비록 족보의 디지털 복원사업은 디지털인문학의 빙산의 일각이지만 이러한 작업을 통해서 중국 디지털인문학의 발전 개황에 대해서 탐색해보고자 하며, 이는 향후 더 깊이 있는 연구를 위한 선행 연구 작업이 될 것으로 본다.

2. 공공기관의 족보 디지털화 현황과 의미

지난 2014년 9월 24일, 중국에서 개최된 "공자 탄생 2565 주년 기념 및 국제 학술 포럼(紀念孔子誕辰2565周年暨國際學術研討會)"에 참석한 시진핑(習近平) 중국 국가 주석이 아래와 같은 발언을 했다.[7]

"공자가 창립한 유교 및 이것을 바탕으로 발전된 유교사상은 중화문명의 탄생에 있어서 깊은 영향을 미쳤으며 중국전통문화의 중요한 구성요소이다. …… 공자를 연구하고, 유교문화를 연구하는 것은 중국인의 민족특성을 이해하고 중국인의 사상세계 및 역사의 근원을 이해할 수 있는 중요한 경로이다."

경제의 급속 발전에 따라 민족 문화에 대한 탐구도 날로 필요해지고 있다. 문화 대혁명 시기에 거의 사라진 유교문화는 시진핑 주석의 발언을 통해 다시 공식적으로 사람들의 앞에 나타났고 중국 전통과 민족문화를 찾는 계기가 되었다. 유교문화가 포함한 많은 내용 중에서 "효"문화는 또한 유교문화의 핵심 사상 중의 하나이면서 중국 전통문화의 중요한 구성 요소 중의 하나이다. 유교문화 경전(經典)인 『효경(孝經)』

7 「習近平 : 在紀念孔子誕辰2565周年國際學術研討會上的講話」, 신화방(http://news.xinhuanet.com), 2014.09.24. 참조.

의 시작 부분[8]에서 효문화가 중국의 전통사상과 사회문화의 구성 및 발전에 있어서 얼마나 중요한 요소인지를 언급하고 있으며, 중국의 속담에도 "백선효위선(百善孝為先)"[9]이라는 말이 있을 정도이다. 효문화의 기본이 중국의 오래된 가정에 대한 관념이다. 생활수준이 높아지면서 사람들이 종족에 대해서 알아보고자 하는 마음이 생기기 시작했고 새로운 사회 트렌드가 되었다. 그러나 도시화된 생활공간, 빨라진 생활 방식 등은 모두 자기 종족을 탐구하는 데에 있어서 장벽을 만들고 있는데 이 가운데 문화 대혁명 시기에 거의 사라진 족보 문화가 다시 주목받기 시작했다.

족보는 중국에서 또한 가보(家譜), 종보(宗譜), 세보(世譜), 가첩(家牒) 등으로 부르기도 하며 중국 전통문화의 중요한 구성 요소이다. 마오지안쥔(毛建軍)이 족보를 "한 종족의 발전 역사와 관련 내용을 기록하는 역사 도서[10]"라고 정의를 내렸고 양이치윤(楊一瓊)은 "세족(世族)의 변천과 세가(世家)의 번식을 기록하고 특별한 구성을 통해서 편저된 세족생활사이다"[11]라고 설명을 했다. 문화대혁명 시기가 중국 족보의 계승에 있어서 치명적인 타격을 준 기간으로 볼 수가 있으며 그 이후의 몇 십년간 족보를 가진 집안이 많지 않았다. 무엇보다 전통문화에 대한 이해와 연구에 있어서는 족보가 정치학, 경제학, 역사학 그리고 교육학 등 다양한 분야에 있어서 무시할 수 없는 가치를 지니고 있기 때문에 90년대에 전통문화에 대한 주목과 부흥을 일으키면서 중국에서 족보에 관한 복원사업도 시작했다.

족보 디지털화 사업의 실시는 지금까지 20년이 넘는 시간을 지났지만 이론에 관한 연구는 아직 많이 부족한 현황이다. 고적 디지털화 이론에 관한 연구 서적은 보다 많아 나온 현황인 반면에 족보 연구 서적이 족보 목록과 데이터 수집 및 구축 현황을 서술하는 마오지안쥔(毛建軍)의 『고적 디지털화의 이론과 실천(古籍數字化理論與實踐)』 및 산시(山西)지역의 족보 디지털화 데이터를 통계하고 설명하는 왕리칭(王立清)

8 「孝經」, "身體發膚, 受之父母, 不敢毀傷, 孝之始也；立身行道, 揚名於後世, 以顯父母, 孝之終也。夫孝, 始於事親, 中於事君, 終於立身."

9 중국의 속담이고, 모든 선한 행위 가운데 효가 가장 우선 순인 행위인 의미이자 효를 강조하는 오래전부터 유전된 전통문화에 관한 중국 속담이다.

10 毛建軍,「中國家譜數字化資源的開發與建設」,「檔案與建設」, 2007(1), 22쪽.

11 楊一瓊,「家譜研究價值新探析」,「津圖學刊」, 2004(6), 48쪽.

의 『중문고적 디지털화 연구(中文古籍數字化研究)』만이 있다. 그리고 이에 관한 연구 결과물 같은 경우는 20편 정도 발표된 검색 결과가 나왔는데[12] 초기에 족보 디지털화의 의미에 관한 연구부터 최근에 기술의 활용 및 구체적인 사례분석에 대한 연구가 점차 많아지고 있는 현황이다. 진행하고 있는 사업보다는 이론적 연구가 부족한 것으로 볼 수 있으며, 2013년의 기준으로 중국 공공기관의 족보 디지털화 사업의 현황을 정리하면 아래 〈표 2〉와 같다.[13]

〈표 2〉 공공기관 족보 디지털화 사업 개발 현황

사업 명칭	개발 기구	사이트	설명
家譜數據庫 (가보 데이터베이스)	上海圖書館 (상하이 도서관)	http://search.library.sh.cn/jiapu	상하이 도서관에서 소장된 족보 관련 데이터 정리와 검색, 그리고 일부 자료 열람.
重慶地方家譜 (충칭지방가보)	重慶圖書館 (충칭도서관)	http://etc.cqlib.cn/local/ bjxlndex.asp?cid=156	충칭 도서관에서 소장된 족보 관련 데이터 정리와 검색.
山西家譜 (산시가보)	山西省圖書館 (산시성도서관)	http://lib.sx.cn/ftrweb/ NATION3.DLL?ListResult?SessionID = 123.117.227.22&PageNum=1	산시성 도서관에서 소장된 족보 관련 데이터 정리와 검색.
安徽家譜 (안휘가보)	安徽省圖書館 (안휘성도서관)	http://cm.ahlib.com:9080/ahjp/ index.jsp	안휘성 도서관에서 소장된 족보 관련 데이터 정리와 검색.
浙江家譜總目提要 (저장가보총목제요)	浙江圖書館 (저장도서관)	http://diglweb.zjlib.cn:8081/zjtsg/ jiapu/zt_jp_out.jsp?channelid= 91367	저장성 지역의 종족과 절강성에 있는 도서관에서 소장된 족보 목록 검색 및 족보 구축.
家譜書目數據庫 (가보서목 데이터베이스)	紹興圖書館 (사오싱도서관)	http://www.sxlib.com/ gen.do?action=search	사오싱시 지역의 도서관이 소장된 족보 목록 검색.
家譜提要 (가보제요)	上虞圖書館 (상위도서관)	http://www.sylib.com/syxs/ jp_show.asp?id=305	상위지역 족보 데이터에 관한 정리 및 간략 소개 내용 검색.
市圖館藏譜諜 (시 도서관 소장 보접)	泉州市圖書館 (취안저우시도서관)	http://218.66.169.77/was40/pdk- index.jsp	취안저우시 지역의 도서관 족보 관련 목록 검색.
閩臺姓氏族譜庫 (민다이성씨족보 데이터베이스)	泉州市圖書館 (취안저우저우시 도서관)	http://www.mnwhstq.com/was40/ mtzp-index.jsp	민다이 지역의 씨족 관련 족보 검색.

12 2015년 4월 15일을 기준으로 www.cnki.net에서 검색한 결과임.

13 王昭, 「家譜文獻資源數字化現狀與思考」, 『科技情報開發與經濟』, 2013(10), 111쪽.

臺灣地區家譜聯合目錄數據庫 (타이완 지역 가보 연합 목록 데이터베이스)	臺北漢學硏究中心 (타이베이한학 연구센터)	http://rarebook.ncl.edu.tw/rbook.cgi/frameset5.htm	타이완지역의 족보 관련 목록에 대한 검색 및 일부 내용 열람.
家族譜牒文獻數據庫 (가족보접문헌 데이터베이스)	臺北故宮博物院 (타이베이고궁박물원)	http://npmhost.npm.gov.tw/ttscgi/ttsweb?@0:0:1:phmetai::/tts/npmmeta/dblist.htm@@0.919259965567945	타이완고궁박물관에서 소장된 족보 목록 검색.

〈표 2〉에서 정리된 도서관 및 정부기구의 소장 자료가 바탕으로 이루어진 족보 디지털화 사업 외에는 종합 정보사이트 사업도 추진해왔다. 예를 들면 중국국가도서관이 만든 '종족 근원 찾기 종합 사이트(尋根網, www.xungen.so)'는 2011년부터 온라인 서비스를 제공하기 시작했고 족보와 관련된 기본 정보 외에는 또한 씨족 및 종족에 관련된 문화, 중국 성씨의 기원 등 역사문화 관련된 정보 지식과 개최하고 있는 족보, 혹은 종족과 관련된 행사 등에 대한 소개 및 홍보 내용까지 포함하여 현재 중국 족보 사업의 진행 현황에 관련된 내용의 공유 등 관련 정보들의 종합 서비스를 제공하고 있다. 종족 근원 찾기 종합 사이트 외에도 중화가보망(中華家譜網, www.jiapu.tv)과 백성통보망(百姓通譜網, www.jp5000.com)등 사이트도 족보에 관한 종합 정보를 공유하고 교류하는 플랫폼으로 구축하고 있는 현황이다.

이중 도서관 소장 자료를 기반으로 구성된 사례 중에서 가장 많은 데이터를 가진 상하이도서관의 사용 방법을 살펴보겠다. 상하이도서관에서 현재 소장된 족보 종류는 약 2.2만개, 11만 여권이 있으며 족보 원본을 가장 많이 소장한 도서관으로 선정할 수 있다. 족보의 내용을 보면 지금 약 335개 성씨의 족보를 보유하고 있는데 이 중에서 전 중국 20여 개 지역의 종족을 포함하고 있다. 현재 디지털화된 자료는 약 2만 종류가 된다.[14] 상하이도서관 족보 데이터베이스(search.library.sh.cn/jiapu)에 들어가면 아래 〈그림 1〉과 같은 화면이 열 것이다.

14 毛建軍, 「中國家譜數字化資源的開發與建設」, 「檔案與建設」, 2007(1), 23쪽.

〈그림 1〉 상하이도서관 족보 데이터베이스 기본 검색창

〈그림 1〉에서 표시한 바와 같이 1번은 제목이고, 2번은 검색구역이며 3번은 내용 표시 구역이다. 여기서 가장 기본적인 내용을 입력하면 관련된 족보의 목록이 나오며 찾고자 하는 목록을 클릭하면 관련 족보의 내용을 열람을 할 수 있다. 대신 데이터 양이 많기 때문에 4번 부분을 클릭하면 아래 〈그림 2〉와 같은 고급 검색창에 들어가서 자세한 검색 내용을 통해서 족보 데이터를 찾을 수 있도록 되어있는 시스템이다.

〈그림 2〉상하이도서관 족보 데이터베이스 고급검색창

검색 내용에서 찾고자 하는 내용의 검색어를 입력한 후에 관련 목록이 표시되며 목록을 클릭하면 족보의 저자, 지역, 성씨 및 개요 등 관련 간략한 소개 내용이 표시된다. 일부 자료는 바로 열람할 수 있고 일부는 개요만 정리되고 있는 현황이다. 구체

적인 내용은 아래 〈그림 3〉, 〈그림 4〉와 〈그림 5〉를 통해서 그 사용방법을 살펴보자.

〈그림 3〉 상하이도서관 족보 데이터베이스 검색된 목록

〈그림 4〉 상하이도서관 족보 데이터베이스 검색 자료 개요

〈그림 5〉 상하이도서관 족보 데이터베이스 검색 자료 내용

〈그림 5〉에서 표시한 바와 같이 일부 족보는 스캔의 방식을 기반으로 오래된 족보를 이미지 형식을 통해서 온라인에서 사용할 수 있는 방식으로 구축하고 있는데, 이 방식은 또한 현재 중국에서 가장 많이 쓰고 있는 구축 방식으로 볼 수 있다. 또 다른 방식은 새롭게 족보를 만드는 작업이며 이 작업은 인구의 통계와 민간에서 수집된 문자 혹은 구전 자료를 통해서 족보를 만드는 프로젝트이기 때문에 현재 아직 추진 중인 프로젝트로 볼 수 있다.

3. 개인의 족보 디지털화 현황과 의미

앞에서 언급한 대로 중국의 족보 문화는 문화대혁명시기에 치명적인 타격을 받았는데 그 전에 집집마다 가졌던 족보는 전부 없어지지는 않았지만 민간에서 남은 족보는 극소수인 것으로 알려져 있다. 이제 중국도 글로벌 문화 속에서 급속도의 경제 발전이 이뤄지고 있는 시대를 맞아 사람들이 인간 사이의 관계와 전통문화의 중요성에 대해서 다시 느끼기 시작하면서 가문문화, 종족문화에 대한 주목을 하게 되었다.

지금까지 설명한 족보에 관한 데이터 정리 사업은 모두 국가기구나 공공기관이 주도하는 사업으로서 한 지역의 가문을 대상으로 진행하는 프로젝트나 소장 자료를 기반으로 진행된 것으로 볼 수 있다. 하지만 종족문화에 대해서 점차 더 많은 주목을 하고 있는 중국 일반 가정에서도 가문을 위한 족보를 만들기 시작했다. 그러나 개인이 족보를 만드는 데에 있어서 크게 두 가지의 어려움이 있다. 하나는 갖고 있는 자료가 없기 때문에 예전의 데이터 정리를 하기가 힘든 상황이며 또 하나는 족보를 만든다는 것이 상당히 복잡한 작업으로서 기본적인 문서 작업 프로그램으로는 정리를 할 수 없다는 것이다.[15]

현재 데이터의 문제에 있어서는 공공기관에서 추진하고 있는 족보 디지털화 사업을 통해서 어느 정도 정리를 할 수 있으며 족보를 만드는 과정 중에서 사용하는 프로

15 包錚, 「尋根問祖話家譜家譜全文數字化技術及其網站系統」, 「數字與微縮影像」, 2004(2), 35쪽.

그램도 시장의 수요에 따라 개발된 상황이다. 예를 들면 '가보선생(FamilyKeeper)', '천하가보(天下家譜)', 그리고 '전승가보(傳承家譜)' 등 프로그램은 현재 개인 가족이 족보를 재구축하는 데에 있어서 많이 사용하고 있는 프로그램으로 선정할 수 있다. 이러한 프로그램들이 가진 특징은 세 가지로 볼 수 있다. 첫 번째는 사용 방법이 쉽다는 장점이 있다. 두 번째는 족보의 형식을 갖춘 프로그램이며, 세 번째는 이미지와 동영상을 올릴 수 있는 시스템으로 구축되고 있다는 점이다. 이처럼 쉽게 자기 집안의 족보를 만들 수 있다는 것이 족보 정리 프로그램의 가장 큰 장점으로 보인다. 집집마다 최근에 들어서 오히려 많은 젊은 사람들이 사라진 종족 문화를 되찾기 위해서 자료를 수집하여 노력하고 있다. 사회생활을 위한 작업이기도 하지만 중국에서 전통문화의 부흥이 앞으로 더 활발하게 진행될 것으로 예측된다.

공공기관 족보 디지털화 사업의 사례에서 설명한 상하이 도서관 족보 데이터베이스는 주로 웹 기술을 활용한 검색, 연구 및 자료 활용 등 용도의 목적으로 구성되어있다. 개인 족보 디지털화 사례에서 언급된 가보선생은 가정 혹 개인 단위로 족보의 정리, 제작 그리고 구성 등의 목적으로 설계된 프로그램이다. 두 시스템을 비교해보면, 우선 기능에 있어서는 공공기관 족보 디지털화 같은 경우에 더 많은 사람들이 족보의 역사와 형식에 대해서 보다 포괄적으로 지식을 습득하고 연구할 수 있도록 진행된 작업이지만 가보선생은 사용자가 쉽게 족보를 만들 수 있도록 기본 베이스와 시스템을 마련한 프로그램이다.

결론적으로 공공기관 족보 디지털화의 주요 목적은 전통문화에 관련 지식의 확보, 학술 연구 그리고 정보 교류 등에 있다. 반면 가보선생은 사용자의 입장에서 볼 때에는 자신의 종족과 가족 관계를 쉽게 정리할 수 있는 수단이다. 각각의 의미를 보면 공공기관 족보 디지털화는 광의적 시각으로 사회 분위기를 만들 수 있다. 즉 국가와 정부 차원에서 족보 디지털화 사업을 추진하는 것은 종족 문화의 부흥과 가족 단위로서의 효문화의 중요성에 대해서 일반인에게 계몽하고 선도하는 효과가 있다. 반대로 개인 디지털화 진행 과정은 국가와 정부가 큰 범위에서 진행하는 반면에 작은 단위로 더 실질적으로 트렌드를 만들어가는 의미를 지니고 있으며 이는 마치 '티끌 모아 태산'이라는 속담처럼 마침내 중국 족보 디지털화 사업에 더 많은 기본 데이터베이

스를 제공하고 그 원동력이 될 수 있을 것이다.

4. 나가며: 중국 디지털인문학의 미래

족보 디지털화 사업은 비록 중국 고족보 디지털화 사업의 일부이며, 심지어 전체 인문학 디지털화 사업에서 보면, 일부의 영역이지만 족보가 지니고 있는 중국 전통 문화만의 특징이 있기 때문에 '면(面)'으로 확장될 수 있는 원심역할인 '점(點)'으로 볼 수 있다. 한국과 일본 등 여러 나라에서도 족보 문화가 있다. 하지만 고대 역사에서 가문마다 편찬해왔던 족보 문화가 근대에 들어서서 없어진 것은 중국인뿐이다. 족보 는 한 가족의 변천사를 기록하는 글이면서도 한 지역의 사회 변천, 문화 발전 그리고 인구 변화 등의 자세한 내용까지 담을 수 있을 뿐만 아니라 중국에서는 족보의 복원 을 통해서 또한 근대 역사에서 한 동안 끊어진 중요한 전통문화의 일환을 되찾을 수 있는 계기가 되는 중요한 역할을 하고 있다.

하지만 현 단계에 진행하고 있는 족보 디지털화 사업을 포함한 고적 디지털화 사 업에 세 가지의 개선점이 있다고 볼 수 있다. 첫 번째는 글자의 사용이다. 우선 오래 된 족보에서 사용한 글자는 한자 중의 번체자이며 현재 사회에서 사용하는 글자는 간체자이다. 번체자에 익숙하지 않은 일반인으로서는 족보 자원을 활용하기가 어려 운 상황이므로 이는 빠른 시일 내에 개선해야할 문제점이다. 더불어 이러한 한자 중 에서 의미가 완전히 다른 동음자(同音字)가 많기 때문에 족보 내용을 입력할 경우 오 타의 확률이 많으니 이 또한 신경 써야 할 문제점으로 보인다.

두 번째는 통일된 기준이 아직 규정하지 못하는 상황이다. 2002년부터 중국과학 원문헌정보센터, 그리고 중국과학기술정보 연구소 등 21개의 기구에서 문헌 디지털 화 표준규범을 『고적기술 메타데이터 기록 규칙(古籍描述元數據著錄規則)』, 『고적 기술 메타데이터 규범(古籍描述元數據規範)』 그리고 『탁본 기술 메타데이터 기록 규칙(拓片描 述元數據著錄規則)』 등 규정을 통해서 제정했지만, 고적 디지털화 사업을 진행하는 기 구의 다양함(박물관, 도서관, 연구기관, 일반 기업 등)과 통일된 양식이 없기 때문에 이미

진행된 고적 디지털화 사업이 여러 가지의 형태로 구축되고 있는 현황이다.[16]

세 번째는 전문 인력자원의 부족함이다. 고적 디지털화 사업을 참여하는 인력은 우선 전문적인 역사문화의 지식을 갖춰야 하고, 또한 문학 기초가 있어야 하며 어느 정도의 디지털 기술까지 이해를 하고 있어야 할 것이다. 하지만 현재 많은 기구에서 고적 디지털화 사업을 추진하는 인원들이 이런 모든 조건을 충족하지 못한 상황이라 사업의 진행에 있어서 문제가 되고 있다. 이러한 문제점들을 개선해야만 중국 고적 디지털화 사업을 추진할 수 있는 기반을 제대로 구축한 것으로 볼 수 있을 것이다.

다시 전반적으로 보면 중국에서 인문학의 디지털화는 정보자원구축 사업의 내용으로 이해할 수 있을 것이다. 앞서 이야기한 바와 같이 디지털과 인문학의 관계는 용기와 내용물의 관계인데, 디지털 기술에 중점을 두는 일부 학자들은 디지털화를 위한 디지털화, 즉 단순 디지털 작업에 집착하는 사례가 많다. 다시 말해 디지털 기술을 오직 자료 수집, 정리 그리고 활용하는 방법, 혹은 방식만으로 이해를 하는 것으로, 실제 디지털 기술은 오늘날의 인문학의 발전에 있어서 내용을 표현할 수 있는 방법뿐만 아닌 인문학의 내용을 재구축하면서 오늘날 사회의 현황에 맞추어 설명하고, 응용하여 많은 사람들로 하여금 쉽게 활용하도록 유도하는 역할을 해야 할 것이다.[17]

하지만 중국 인문학의 디지털화는 이론 연구와 실용 과정에 있어 아직 초보 단계이다. 고적 그리고 족보의 디지털화 사업 중의 대부분 사례들은 여전히 자료의 수집과 정리 단계에 멈추고 있다. 하지만 족보에 관련된 종합 정보 사이트는 족보 디지털화 사업에 새로운 방향을 제시하고 있으며, 개인 족보의 구성과 이 수요에 따라 나타난 다양한 족보 작성 프로그램들 또한 족보 디지털화 작업에 있어서의 새로운 트렌드로 볼 수 있다. 비록 개인 족보 디지털화는 아직은 사업이라고 부르기가 힘들지만 중국의 특수한 역사문화 환경과 오늘날 같은 경제와 문화 발전의 불균형 상황에서 보다 가치 있는 시장을 창출할 족보 디지털화 사업이 될 수도 있을 것이다.

중국의 인문학 디지털화, 혹은 정보자원구축 등에 관련된 선행 연구가 부족하여

16 劉靈西, 「古籍數字化存在的問題及對策」, 『佳木斯教育學院學報』, 2010(3), 117쪽.
17 劉偉紅, 「中文古籍數字化的現狀與意義」, 『圖書與情報』, 2009(4), 136쪽.

이번 연구에서는 공공기관의 사례와 개인 족보 구축 방식이라는 두 사례를 통해서 개괄적인 현황을 살펴보았다. 인문학은 인류 역사의 발전에 따라 누적된 사상의 정수와 정신적 재산이며 디지털은 우리의 미래에 핵심이자 기본적인 기술이 될 것이다. 디지털인문학에서 과연 어느 부분이 더 핵심이 되어야할지, 혹은 디지털과 인문학이 융합하여 하나의 새로운 형태로 나타날 것인지에 대한 연구와 검토는 지속적으로 진행될 것이며, 중국의 디지털인문학도 마찬가질 것이다. 디지털 기술의 보유와 업그레이드, 그리고 인문학 기반의 구축 등은 모두 오랜 기간 심혈을 기울여야 가능한 일이며, 이 과정에서 중국의 제도와 사회 현상에 맞는 발전 방식을 모색해야 할 것이다. 이에 다른 선진국의 모델을 그대로 복사하는 것보다는 고적이나 족보 등 자료 수집과 정리에 관한 이론 연구 외에 다양한 인문학의 디지털화 사례들을 통해서 중국에 맞는 디지털인문학의 개념을 정리하고 기본 모델을 구축할 필요를 제기하며, 이야말로 중국 디지털인문학이 앞으로 발전해 나가야 할 방향일 것이다.

미국·영국: 사회와 함께 호흡하는 디지털인문학

유제상·김성수

미국은 디지털인문학의 개념을 처음 제시한 국가 중 하나로 디지털인문학과 관련된 다양한 담론이 들끓고 있는 곳이다. 미국의 디지털인문학 현황을 알아보기 위해서는 우선 이 곳에서 디지털인문학을 어떻게 정의 내리는지에 대하여 먼저 살펴볼 필요가 있다. 미국에서의 디지털인문학은 인문분야와 순수예술, 그리고 미학을 포괄하는 넓은 범주의 우산용어로 사용되고 있다. 한편 영국의 디지털인문학은 영국의 과거와 전통, 신구(新舊)의 조화라는 견지에서 영국의 전통유산을 디지털 데이터화 하는 작업과 직결되는 면이 있다. 영문학 텍스트 사료의 시각화와 데이터베이스화가 좋은 예다. 양국의 현실을 정리해 보고 공통분모와 차이점을 밝혀본다.

1. 미국 디지털인문학 개요

미국은 디지털인문학의 개념을 처음 제시한 국가 중 하나로 디지털인문학과 관련된 다양한 담론이 들끓고 있는 곳이다. 미국의 디지털인문학 현황을 알아보기 위해서는 우선 이 곳에서 디지털인문학을 어떻게 정의 내리는지에 대하여 먼저 살펴볼 필요가 있다. 미국에서 디지털인문학은 인문학과 컴퓨팅(computing)[1] 의 교차 지점

[1] 본래 컴퓨팅(computing)이란 단어는 계산과 같은 뜻이었고, 컴퓨터(computer)는 계산하는 사람을 말했었다. 그러나 이

에서 만나는 연구 · 교육 · 창조의 영역이자, 인문학의 분과학문 중 하나로 취급된다. 미국에서는 디지털인문학 이전에 인문학 컴퓨팅(humanities computing), 인문적 컴퓨팅 (humanistic computing), 디지털인문학 활용(digital humanities praxis) 등의 다양한 개념이 등장하였으며, 특히 인문학 컴퓨팅은 디지털인문학의 전(前) 용어로 2000년대 초반까지 디지털인문학과 거의 동일한 의미로 사용되었다. 그러나 2010년을 전후로 하여 해당 용어들은 모두 디지털인문학으로 수렴되는 추세이다.

미국에서의 디지털인문학은 인문분야와 순수예술, 그리고 미학을 포괄하는 넓은 범주의 우산용어(umbrella term)로 사용되고 있다. 따라서 디지털인문학의 범주는 온라인 콜렉션 큐레이팅(Online Collection Curating)[2]부터 문화적 데이터마이닝(mining)[3]에 이르기까지 다양하다. 또한 디지털인문학은 현재 디지털화와 디지털에 기반을 둔 자료들, 그리고 전통적인 인문학적 방법론을 서로 묶어서 연계한다. 여기에는 컴퓨팅, 데이터시각화(data visualisation), 정보검색(information retrieval), 데이터마이닝(data mining), 통계(statistics), 텍스트 마이닝(text mining)과 디지털 출판이 도구로 제공된다. 뿐만 아니라 디지털인문학과 관련된 소프트웨어 연구, 플랫폼 연구, 그리고 주요한 코드 연구 등과 같은 외적인 영역들이 이에 통합되어 함께 다루어지기도 한다.

디지털인문학의 주체가 되는 디지털인문학자들은 기존의 연구문제를 다루거나, 또는 디지털과 인문학이 결합함으로 인해 야기되는 새로운 문제를 해결하는데 주력하고자 한다. 그 문제가 과거의 것이든 새로 등장한 것이든 공통되는 특징은 바로 이들이 디지털 기술 특히 컴퓨터를 활용한다는 점이다. 이러한 활용에는 몇 가지 목표가 뒤따른다. 그 중 먼저 첫 번째는 컴퓨터 기술을 통해 인문학자의 활동을 체계적으로 통합하는 것이다. 이러한 기술 기반 활동은 텍스트 분석을 활용했던 전통적인 인

후 우리가 사용하는 전기적인 컴퓨터가 등장하면서 이를 구동한다는 의미를 지니게 되었다. 또한 넓은 의미에서 컴퓨팅은 컴퓨터 기술 자원을 개발 및 사용하는 모든 활동을 가리키기도 한다. 디지털인문학에서는 단순한 계산이나 컴퓨터 구동에 그치지 않고, 컴퓨터를 활용하는 활동 전반을 지칭하는 용어로 사용되는 경향이 강하다.

2 온라인 콜렉션 큐레이팅은 인터넷에서 수집된 자료를 선별하여 이에 새로운 가치를 부여, 전파하는 것으로 흔히 콘텐트 큐레이션(Content Curation)으로도 불린다. 온라인에 있는 다양한 자료를 발굴해 가치를 부여하는 작업이므로 디지털 기술의 부족한 부분을 인간이 채워준다는 의미를 지니나, 웹에 나열된 자료를 기반으로 작업하므로 저작권을 위배하기 쉽다는 의견도 있다.

3 대규모로 저장된 문화 데이터 안에서 체계적이고 자동적으로 통계적 규칙이나 패턴을 찾아내는 것을 의미한다.

문학의 분과학문들, GIS(Geographic Information System), 리눅스(Linux)로 대표되는 공유지 기반 공동 작업(commons-based peer collaboration), 그리고 인터랙티브 게임과 멀티미디어의 통합을 꾀하는 것이다. 인문학의 체계적인 통합은 서로 연계되고, 지식의 복합화 양상을 띠며, 사회적 · 시각적 · 촉각적 미디어가 대두되는 현 상황과 밀접한 관계를 맺고 있다. 따라서 첫 번째 목표 아래 디지털인문학의 상당 부분은 미디어 연구, 정보 연구, 커뮤니케이션 연구, 그리고 사회학 속 디지털 리서치 현장조사와의 차별화를 위해 문서와 텍스트에 초점을 맞추고 있다. 아울러 디지털인문학의 또 다른 목표는 텍스트적 소스(textual sources)를 초월하는 학문을 만드는 것이다. 이는 멀티미디어와 메타데이터, 동적환경(dynamic environments)의 통합을 포괄한다. 이에 대한 예로 버지니아 대학의 그림자 계곡 프로젝트(The Valley of the Shadow project), 하버드대의 디지털 개척자 프로젝트 등을 들 수 있다.

적지 않은 디지털인문학자는 구글도서(books.google.co.kr)와 같은 거대한 문화적 데이터의 분석을 위해 컴퓨터적 방법을 사용하고 있다. 이러한 프로젝트의 예로는 2008년 디지털인문학 사무국(Office of Digital Humanities)이 후원하는 '인문학 고성능 컴퓨팅 경진대회(the Humanities High Performance Computing competition)가 손꼽힌다. 또한 이와 비슷한 예로 2009년, 2011년 NEH(The National Endowment for the Humanities)와 NSF(The National Science Foundation)의 주관 하에 개최된 데이터 발굴 챌린지(the Digging Into Data challenge)를 들 수 있다.

2. 디지털인문학의 역사

디지털인문학은 1940년대 후반 인문학의 영역에서 컴퓨터를 활용하는 문제의 연구에 있어서 선구적인 작업을 한 로베르토 부사(Roberto Busa)의 글 「인간 기록의 공식적인 표현」("formal representations of the human record")에서 유래된 것이다. 이탈리아의 예수회 신부인 부사는 이 글을 통해 수학, 논리학, 공학, 그리고 컴퓨터 과학의 요

소도 인문학에 있어서 필요함을 역설하였다.[4] 그는 자신의 주장에 근거하여 1949년부터 IBM사의 도움을 받아 1,100만 단어에 이르는 토마스 아퀴나스(Thomas Aquinas)의 저작과 관련 자료를 정리하기 시작하였다. 그 결과물은 1974년에 인쇄물 형태로 모습을 드러냈고, 1992년에는 하이퍼텍스트 기능을 포함한 디지털 텍스트의 형태로 CD-ROM 간행하였다.

디지털인문학의 다른 국면은 1980년대 브라운 대학의 하이퍼텍스트에 관한 IRIS 프로젝트에서 유래되었다. 인문학 전자 텍스트의 표준 인코딩 방식을 만들고자 하는 욕망에서 태어난 '텍스트 인코딩 계획(The Text Encoding Initiative, TEI)'은 초기 인문학 컴퓨팅의 뛰어난 업적이다. 이 프로젝트는 1987년 진수되어 1994년 5월 첫 번째 TEI 가이드라인의 완전한 버전을 발표하였다.

90년대에, 주요 디지털 텍스트와 이미지 아카이브는 미국의 인문학 컴퓨팅 센터에서 통합되었다.[5] 이들은 문학을 위한 텍스트 인코딩의 세련됨과 견고함을 보여주었다. 이 영역이 단순한 디지털화로 보이는 것을 방지해준 '인문학 컴퓨팅(humanities computing)'에서 '디지털인문학(digital humanities)'로의 용어 변경에는, 단행본 『디지털인문학으로의 동반자』(A Companion to Digital Humanities, 2004)의 편집자인 존 언스워스(John Unsworth)와 레이 지멘스(Ray Siemens)가 공헌하였다. 이들을 통하여 "디지털적 연구대상을 다루는 동시대 인문학의 방법(the methods of contemporary humanities in studying digital objects)"이자 "전통적인 인문학 연구대상을 다루는 디지털 기술(digital technology in studying traditional humanities objects)"이라는 하이브리드적인 용어인 디지털인문학의 범주가 생성되었다. 예술과 인문학에서의 컴퓨터 시스템과 컴퓨터 미디어 활용은 더욱 일반적으로 '컴퓨터적 전환(computational turn)'이라 명명되었다.

2006년 인문학 장학을 부여하는 연방기관인 '인문학을 위한 국가기금(National Endowment for the Humanities, NEH)'은 디지털인문학 계획(Digital Humanities Initiative)을 채택했다. 이는 미국 내에서 디지털인문학이라는 용어가 널리 받아들여지게 하였다.

4 Brett D. Hirsch, Digital Humanities Pedagogy: Practices, Principles and Politics, Open Book Publishers, 379-380쪽.

5 예를 들어 여성 작가 프로젝트, 로제티 아카이브, 그리고 윌리엄 블레이크 아카이브 등이 있다.

이후 2008년 NEH 산하에 '디지털인문학 사무국(Office of Digital Humanities, ODH)'[6]을 설치하여 미국 내부 및 외국 연구기관과도 파트너십을 맺고 연구를 시작하였다.

〈그림 1〉 NEH 산하 ODH의 홈페이지

한편 언론계에서는 뉴욕 타임즈에서 '인문학 2.0(Humanities 2.0)'이라는 주제로 '디지털인문학'을 집중 조명하는 장기시리즈를 연재하고 있다. 구글(Google)에서는 2010년 7월 미국 내 대학들을 대상으로 '디지털인문학' 프로젝트를 선정해 100만 달러를 지원하고 있다.[7] 이처럼 디지털인문학은 과거의 틈새 상태에서 모습을 드러내어, 디지털인문학자들이 "가장 활기차고 가장 가시적인 공헌의 일부"를 만들어낸 2009 MLA 컨벤션에서 "큰 뉴스(big news)"가 되었다. 이는 인문학 내에서 "차세대 거물(next big thing)"로 환영받았다.

3. 미국의 사례

디지털인문학은 전통적인 인문학의 주제를 계승하면서 연구 방법 면에서 디지털 기술을 활용하는 연구, 그리고 예전에는 가능하지 않았지만 컴퓨터를 사용함으로써 시도할 수 있게 된 새로운 성격의 인문학 연구를 포함한다.[8] 다양한 성격의 디지털인문학 프로젝트 가운데 몇 가지를 소개하면 다음과 같다.

6 www.neh.gov/divisions/odh
7 안종훈, 「디지털인문학과 셰익스피어 읽기」, 『Shakespeare Review』 제47권 제2호, 한국셰익스피어학회, 2011, 317쪽.
8 김현, 「디지털인문학」, 『인문콘텐츠』 제29호, 인문콘텐츠학회, 2013, 12쪽.

미국의 메사추세츠 공대(MIT)에서 수행하는 '문화 시각화(Visualizing Cultures)' 프로젝트는 "이미지가 이끄는 학술(Image Driven Scholarship)"을 표방하는 디지털 환경의 인문 교육 교재 개발 사업이다. 역사적 사실에 관한 그림, 사진 등의 이미지 자료를 디지털 영상으로 제작하고, 영상 자료의 곳곳에 담긴 지식의 모티브를 찾아 학술적인 설명을 부가하는 방법으로 시각적인 스토리텔링을 구현하고 있다. 이 저작물은 모두 월드 와이드 웹(World Wide Web)을 통해 공개되고 있으며 MIT의 온라인 교육 프로그램으로 활용되고 있다.

〈그림 2〉 MIT의 문화 시각화 메인 메뉴(좌)와 하부 메뉴 중 하나인 '일본의 현대미술Ⅲ'(우)

또 하나 주목할 만한 디지털인문학 콘텐츠는 미국의 스텐포드 대학에서 수행한 '편지공화국 매핑(Mapping the Republic of Letters)' 프로젝트의 결과물이다. '편지 공화국'(Republic of Letters)이란 17, 18세기 유럽과 미국에서 원거리 편지 교신으로 지식과 감성의 공감대를 형성해 온 문화적 공동체를 지칭하는 표현이다. 편지공화국 매핑은 볼테르(Voltaire), 라이프니츠(Leibniz), 루소(Rousseau), 뉴톤(Newton), 디드로(Diderot) 등 계몽주의 시대의 인물들이 남긴 수많은 편지의 발신지와 수신지, 발신 날짜로 기록된 공간, 시간 정보를 시각적으로 재현한 다이내믹 디지털 콘텐츠이다.

〈그림 3〉 편지공화국 매핑 사이트

아울러 학술적인 활동의 경우도 활발하게 진행되고 있다. 미국의 디지털인문학 학회는 기존의 유럽 디지털인문학 기구(ALLC, Association for Literary and Linguistic Computing), 미국의 컴퓨터와 인문학 기구(ACH, Association for Computers and the Humanities), 캐나다 디지털인문학 모임(SDH/SEMI, Society for Digital Humanities/Société pour l'étude des médias interactifs)등과 연합하여 디지털인문학 연합 기구(ADHO, Alliance of Digital Humanities Organizations)를 만들었다. 디지털인문학 연합 기구에서는 정기적으로 디지털인문학 회의(Digital Humanities conference)를 개최하고 있으며, 옥스포드대학 출판사(Oxford University Press)의 문학과 언어학 컴퓨팅(Literary and Linguistic Computing), 캐나다 디지털인문학 모임의 디지털학(Digital Studies / Le champ numérique), 디지털인문학 연합 기구의 디지털인문학 계간지(Digital Humanities Quarterly)가 온라인으로 공개된 형식의 상호심사 학술지를 발간 중이다.

그런데 사실, 미국의 대학 부설 및 연구소 등지에서 운영하는 웹사이트들에 방대한 양의 다양한 인문학적 자료들이 올라있다는 점도 디지털인문학의 견지에서 간과해서는 안 될 중요 사항이라 할 수 있다. 예전부터 미국의 학자들은 자발적으로 네트워크를 통하여 서로 소통하는 것에 매우 익숙했으며, 이 결과가 디지털인문학이라는 형태로 발현되었다는 측면이 있다.—인터넷의 성립 자체가 그 부산물이다. 영미권 철학 분야에서 주요 웹사이트로 추존되는 '스탠포드 철학사전(Stanford Encyclopedia of Philosophy)'을 비롯하여 여러 유명 대학교에서 운영하는 문학, 예술, 지리학 등 여러 분과의 각종 디지털 자료들이 미국뿐만 아니라 세계 각 국의 인문학 연구자들에게 인터넷을 통하여 실시간적으로 도움을 주고 있다. 자료 링크 웹사이트들을 통해 서로 간에 관련 내용들을 연결시켜 추가적으로 검색하고 연구할 수 있게 되어 있는 경우가 많다.

4. 영국의 디지털인문학 이해

영국의 대학에서 이해하고 있는 디지털인문학 역시 미국의 이해와 크게 차이나지

않는다. 기본적으로 어떻게 디지털 기술들과 방법들이 인문학의 각 영역들 및 학제 간 교류와 연결되고 있느냐를 주제로 한다. 각종의 디지털 도구들과 소프트웨어에 대한 연구, 인문학적 문제들에 대한 분석, 어떻게 디지털 방법론들이 예술사, 고전 문헌 연구, 철학, 역사, 문학, 음악 등에서 활용되느냐 등을 다루고 있다. 일반적으로 디지털인문학자들은 전래의 인문학적 문제들에 대해 새로운 방법으로 접근하려 하고, 기존의 전통적인 인문학적 수단으로는 제기되지 않았던 새로운 문제들을 찾아내어 이에 대해 질문하려는 경향[9]이 있다. 영국의 디지털인문학 역시 이 범위에서 벗어나지 않는 듯하다.

현재 영국의 많은 주요 대학에는 디지털인문학과 및 센터가 개설되어 있는데, 옥스퍼드, 워릭, 런던대[10] UCL, 노팅엄, 글래스고, 버밍엄, 사우스햄턴, 레스터 등 전통·신흥 대학을 가리지 않고 있는 것 같다. 학교의 학과와 센터에 따라 석사 이상의 학위를 수여하는 곳도 있으며, 특정 학과에 소속된 학생들에게 디지털인문학 방법론 혹은 인문학 연구 기술을 가르치는 곳도 있다.

〈표 1〉 영국의 디지털인문학과(검색순[11])

학교명	학과/센터명
University of Cambridge	Digital Humanities Network
Open University	Digital Humanities
University of Nottingham	Digital Humanities Centre
King's College London	Digital Humanities
University College London	Centre for Digital Humanities
University of Oxford	Digital Humanities
University of Glasgow	Digital Humanities Network
University of Birmingham	Digital Humanities Hub
University of Warwick	Digital Humanities
University of Southampton	Digital Humanities
University of Leicester	Digital Humanities

9 http://www.open.ac.uk/arts/research/digital-humanities/

10 런던대(University of London)는 하나의 대학교라기보다는 런던에 있는 각 대학교 칼리지들의 연합체이다. 각 칼리지들이 대학교 한 곳의 지위를 가지고 있으므로 평가 또한 각기 따로 받고 있다.

11 구글을 통해서 검색이 가능하다. https://www.google.co.kr/webhp?hl=ko&gws_rd=ssl#newwindow=1&hl=ko&q=digital+humanities+britain

런던대 킹스칼리지가 이러한 영국 디지털인문학과의 좋은 한 예일 수 있다. 이 학교의 디지털인문학과는 인문학 전공 분야와 컴퓨터 기술 파트의 결합으로 이루어져 있는데, 주요 목표는 역사, 문학, 언어, 예술사, 음악, 문화연구 등의 연구를 어떻게 디지털 방법론들로 강화할 수 있게 하느냐에 있다. 디지털인문학은 디지털 자료들의 구체화된 제작과 같은 매우 강한 실천적인 요소(practical component)를 지니고 있음을 유념해야 한다고 학과의 중점 방향에 강조 명시되어 있기도 하다.―강력한 인문학적 이론과 내용 및 비주얼 디스플레이 문법의 토대 위에서 만들어진다는 점 역시 중요 부분이다. 그러므로 학과의 석사과정 방향은 디지털 기술에 대한 비평적 이해와 예술 · 인문학 연구 능력의 제고, 다양한 디지털 자료들을 통해 디지털인문학의 산물들을 구현해 낼 수 있게 하는 실질적인 컴퓨터 활용 기술 함양에 맞추어져 있다.[12] ―디지털 역사, 디지털 예술사, 디지털 문학 등이 대체적으로 가장 보편적인 예이다.

〈표 2〉 런던대 킹스칼리지의 디지털인문학(DH)과 석사과정에서 가르치는 과목

- Web Technologies
- Communication and Consumption of Cultural Heritage
- Open Source, Open Access, Open Culture
- Digital Publishing
- Editorial models for Digital Texts: Theory and Practice
- Maps and Apps and the GeoWeb: Introduction to Spatial Humanities
- Internship for DH students
- From Information to Knowledge - Metadata and Systems for digital assets and media
- Management for Digital Content Industries
- Crowds and Clouds - Digital Ecosystems
- Curating and Preserving Digital Culture
- Digital Media, Digital Marketing
- Digital Culture and Political Protest
- Digital Industries and Internet Culture
- Ontologies of Digital Media
- Social Life of Big Data

디지털인문학과 관련된 학술대회도 열리고 있다. 비근한 예는 2012년 요크 대학교에서 '가상화와 전통유산(virtualisation and heritage)'이라는 주제로 개최된 디지털인문학 심포지엄이다. 학제간 연구 형태의 이 학술대회에서는 전통문화유산과 디지털 기

12 http://www.kcl.ac.uk/artshums/depts/ddh/index.aspx

술의 연결을 주도해야 한다고 역설하는 디지털인문학 여러 분과의 다양한 논의가 있었다. 최첨단 컴퓨터 장비를 이용하여 다양한 프로그램들을 만들어 내고 기존의 전통 유산 및 자료들을 컴퓨터 자료화 하여 인터넷 네트워크 등을 이용해 역사 유적지에 활용함은 물론 세계 컴퓨터 사용자들에게까지 제공하기 위한 방안이 무엇인가가 중점 논의되기도 하였다. 여러 전통 문화유산들을 디지털 자료화하여 보관하고 일반에 전시하는 디지털 변형(digital transformations)이 기본 안건으로 제기되었다. 세부적으로는 역사유적지의 청각적 모델링(acoustic modelling of heritage sites), 역사유적지의 시각적 모델링(virtual modelling of heritage sites), 자료 수집(data capture), 보급과 문화유적지(dissemination and cultural heritage), 공공 디스플레이를 위한 가상모델링(virtual modelling for public display), 연구를 위한 가상모델링(virtual modelling for research), 기술적 발전과 애플리케이션(technical developments and applications), 매체 기록 수집과 디지털 복원(media archiving and digital restoration), 유적지 보존 및 복원 윤리(ethics of heritage preservation and reconstruction) 등이 제기된 내용이었다.[13]

신구(新舊)의 조화를 사회문화의 근간으로 삼고 있는 영국의 경우에는 기본적으로 오래된 것들을 어떻게 새로운 형태로 변환하고 수용하느냐에 대한 관심이 사회 저변에 바탕이 되어있다.[14] 더욱이 문화 각 부분에서의 사소한 요소들—또한 동네의 작은 문화유산에서부터 세탁기 · 라디오와 같은 생활 발명품들에 이르기까지—에게까지 세세하게 신경을 쓰는 경향이 많다. 이러한 분위기는 영국의 지역 전통 및 자연 보존 협회인 내셔널 헤리티지와 각종 박물관 문화에서 잘 드러나고 있다. 영국은 거의 모든 사회 · 문화 영역에서 관련 정부 부처들과 기업들, 협회들이 긴밀하게 협조하면서, 전통 역사 유적 및 문화유산들, 발명품 등을 자국민들은 물론 외국인들에게까지 계속해서 새롭게 인식시키고 홍보하면서 영국의 위상을 대내외에 과시하고자 하는 열망이 강한 편이다. 이를 감안한다면 영국의 디지털인문학은 디지털 개념과 인문학의 결합이라기보다는 과거 전통 문화와 미래 지향적인 새로운 기술의 결합을 통해

13 https://www.york.ac.uk/tftv/news-events/events/2012/digital-humanities-symposium/
14 김성수, '영국의 문화코드: 전통과 혁신', 박치완 · 김평수 외, 『문화콘텐츠와 문화코드 ─글로컬 시대를 디자인하다』, 한국외국어대학교출판부, 2011.

만들어지는 새롭고 창발적인 형태의 인문학적 디스플레이 결과물이라는 측면이 훨씬 더 부각될 수 있다.

5. 영국의 사례

영국 디지털인문학의 결과물들은 매우 다양하다. 넓게 보면 박물관 및 역사 유적지에 전시되어 있는 역사적 전시물들에 대한 디지털 해설 장치 콘텐츠들까지도 모두 다 디지털인문학의 범주에 들어간다고 간주될 수 있을 것이다. 이 경우에는 다양한 방식으로 깊이 있게 잘 정리된 내용들과 터치 인터페이스 시각적 디스플레이 기법에 의존하는 것이 보통이리라 생각된다. 비근한 예는 영국국립도서관(British Library)이다. 최근 영국 도서관은 몇 년전부터 디지털 장서 시스템 개발을 지속적으로 추진해왔다. 주요 서적의 내용들을 디지털 방식의 자료로 바꾸어 보존하는 작업이다.[15] 다만 모든 물리적 문서 자료들을 디지털 자료화 시키는 일은 쉬운 일이 아니므로, 기본적으로는 예술과 인문학, 사회과학, 과학 기술 및 의학 콘텐츠에 집중하는 전략을 취한다고 한다. 또한 각종의 음향과 소리, 신문, 국가적 장서나 필사본 등을 계속해서 수집하여 디지털 자료로 전환시키고 있기도 하다. 한편 도서관측은 자료의 수집뿐만 아니라 사용자들이 수집된 자료들에 어떻게 접근하고 활용하는가에 대한 문제도 심층적으로 고려한다는 원칙을 세워 놓고 있다. '태생적 디지털(born digital)' 세대의 학자들에게 적합한 디지털 자료들이 되기 위해 접근과 서비스 모델을 신중하게 제작하고 유지하는 것이 매우 중요하다고 보고 있다. 저작권 등의 문제로 인해 모든 디지털화된 자료들을 온라인 상태로 유지할 수는 없겠지만, 최대한으로 많이 접근할 수 있도록 하기 위해 노력 경주하는 것을 목표로 삼고 있다.[16]

15 캐롤라인 브라지어, '디지털 형식으로 생성된 자료@영국국립도서관: 디지털 장서 개발 전략 수행에서의 기회와 도전', 국립중앙도서관 도서관 연구소 역, 월드라이브러리, 2014. 06.
 http://wl.nl.go.kr/?p=22925

16 자세한 내용은 http://www.bl.uk/aboutus/stratpolprog/contstrat/ 참조.

온라인이라는 측면을 감안한다면, 보다 명확하게 적극적으로 디지털인문학 개념으로 조망되고 외국에서도 쉽게 확인할 수 있는 대부분의 결과물들은 인터넷 웹사이트에 있는 것 같다.—물론 '디지털인문학'이라고 구체적으로 명시나 호칭되지 않은 채, 인터넷 웹사이트에 인문학 자료들이 정리 및 게시되어 있는 경우들 또한 미국처럼 많은 듯도 하다. 주지하듯 뉴미디어라고도 통상 지칭되며 시각적 효과 및 가상공간성을 특징으로 하는 현재의 인터넷은 전 세계 네트워크망으로 연결되어 있으며 누구나 자신의 용도에 맞게 활용할 수 있도록 고안되어 있는 현대 기술의 총아다. 최근에는 어떤 분야든 간에 그래픽 디스플레이를 통해 내용이 깊으면서도 쉽게 재구성하여 인터넷에 이식 게재할 수 있을 정도의 컴퓨터 프로그램 기술까지 함께 계속 발달하고 있다. 인터넷 온라인상에서 가장 용이하고 편하게 접할 수 있는 영국 디지털인문학의 좋은 예 중 하나는 영국의 역사나 문학 내용들이 데이터베이스화 되어 인터넷에 게시되어 있는 웹사이트인 것이다.

일례로 런던대학교 내의 역사연구원(Institute of Historical Research)이 주관하고 있는 영국 역사 온라인(British History Online) 웹사이트는 방대한 영국 역사 데이터베이스 창고이다. 이 웹사이트는 일종의 디지털 도서관으로 영국과 아일랜드 역사에 대한 다양한 1차, 2차 자료들을 모아 놓았다. 특히 1300년대~1800년대의 사료가 많은 편이며, 세계 인터넷

〈그림 4〉 영국 역사 온라인

사용자들 모두가 연구할 수 있도록 지원하고 있다. 이 웹사이트는 역사연구원과 의회사 재단이 2003년에 만든 것으로, 1200권의 디지털 책과 문서를 보관하고 있다고 한다. 검색창에서는 영국 역사 각 사안에 대한 방대한 양의 자료들을 지원하고 있으며, 카탈로그 검색에서는 서적 및 문서 등 자료별로 상세하게 접근할 수 있게 배치해 놓았다. 영국 역사에 대한 기본 내용 및 여러 심층적 사항들을 인터넷을 통해 영국인들은 물론, 세계인들 누구나가 찾아볼 수 있게 하고 친숙하게 수용할 수 있도록 하는

것이 주요 역할 중 하나다.

영국 정부의 주요 자료들을 모아 놓은 국가기록보관소(The National Archives) 역시 디지털인문학의 견지에서 주목할 만한 웹사이트로 간주될 수 있을 것이다. 영국 정부에서 운영하고 있는 이 웹사이트는 일종의 디지털 자료 데이터베이스로 영국 잉글랜드와 웨일즈의 역사, 법, 사회, 문화 등 다양한 분야의 주요 자료들을 모아 놓은 거대한 창고이다.—스코틀랜드는 국가기록보관소(National Records of Scotland)를 자체적으로 운영하고 있다. 1000년 이상된 자료까지 확보하고 있는 영국의 이 보관소는 자료들을 디지털화하는 작업을 계속하고 있다고 한다. 일반에게도 열람시킬 수 있는 중요한 자료들은 웹사이트를 통해 공개하고 있으며, 또한 웹사이트에서는 연구와 교육을 위한 항목을 메뉴에 따로 넣어 인터넷 사용자들로 하여금 공개되어 있는 디지털 자료들을 보다 쉽게 열람할 수 있게 하고 있다. 실제로 교육 현장에서 영국의 다양한 역사, 사회, 문화 등의 면모를 보다 생생하게 디지털 자료로 보여주면서 교육 효과를 높일 수 있게 구성되어 있는 듯하다. 정리된 항목과 관련된 외부 링크들도 충실하게 기록되어 일종의 인터넷 사전 같은 역할을 하고 있기도 하다. 나아가 국가 기록 보관소의 자료들을 온오프라인상에서 보고 활용할 수 있게 안내하는, 곧 길잡이 역할을 하고 있는 자세한 활용 설명 또한 있다.[17]

한편, 영국 문학 및 인쇄 문화와 관련해서도 여러 인터넷 웹사이트들이 운영 중에 있다. 주로 영국의 대학교, 연구원, 기관 등에서 운영하는 경우가 많다.—영국뿐만 아니라 미국에서도 영미문학이라는 큰 범주 하에서 개설하여 운영하고 있다. 이 같은 문학 관련 웹사이트들은 광범위하게 다양한 자료들을 데이터베이스화하여 열람할 수 있게 하는 것이 대체적으로 공통적이다. 다만 그 자료들이 일반인들에게까지 완

17 http://www.nationalarchives.gov.uk/

전히 오픈되어 있는 경우도 있고, 대학이나 기관의 소속원들에게만 특별히 제공되는 주요 서비스의 일환인 경우도 있다. 예를 들면 영국국립도서관의 셰익스피어 4절판형(quatro) 웹사이트 및 이와 연계된 셰익스피어 4절판형 아카이브 웹사이트에서는 셰익스피어 생전의 판형 그대로의 희곡 21개를 93종의 디지털 판본으로 제작하여 일반에 공개하였다. 1642년 극장 문이 닫힐 때까지 당시 인쇄되어 판매되었던 대본의 형식으로 디지털화 되어 일반에게 제공되기도 하며, 예

〈그림 6〉 「햄릿」 1603년 판본

전 출판된 책의 판본으로 제공되고도 있다. 사용자들은 디지털화된 원본 및 각 판본들을 확인할 수 있으며, 그와 관련된 다양한 자료들을 찾아볼 수 있게 되어있다. 시대가 흐르면서 어떻게 책이 변화하는지도 직접 확인할 수 있다. 다양한 방식으로 연구에 도움이 될 수 있는 링크 웹사이트들도 있어 보다 더 적극적으로 모든 사람들에게 셰익스피어에 대해 보다 많은 관심을 가지고 접근할 수 있게 해 놓았다.[18] 리즈대학교의 도서관에서 운영하는 리즈 버스 데이터베이스(Leeds Verse Database)도 문학과 연계된 디지털 기술 활용 면모를 볼 수 있는 웹사이트다. 17-18세기 문인들의 시문들을 모아 놓은 브로더턴 콜렉션(Brotherton Collection)을 디지털화한 이 웹사이트(BCMSV)는 6600개의 시 및 160개의 육필원고를 데이터베이스화 해 놓았다. 이 자료와 연결되는 관련 자료들을 연계하여 검색할 수 있도록 하여 보다 심층적인 연구에 도움을 줄 수 있도록 구성해 놓았다. 이 콘텐츠는 리즈대학교의 구성원들에게만 서비스하고 있으며 자료의 질과 양이 매우 높은 편이라 할 수 있다.[19]

18 http://www.bl.uk/treasures/shakespeare/homepage.html
 http://www.quartos.org/index.html
19 http://www.leeds.ac.uk/library/spcoll/bcmsv/intro.htm

옥스퍼드대학과 리즈, 맨체스터, 버밍엄 대학의 연합 프로젝트로 제작되어 18-19세기의 몇몇 잡지들을 디지털 자료화한 디지털 도서관들도 이 맥락과 연결되는 주요한 웹사이트(ILEJ)이다. 1999년에 프로젝트가 종료되어 현재 인터넷에 게시되어 있는데, 18세기의 잡지인 'Gentleman's Magazine', 'The Annual Register', 'Philosophical Transactions of the Royal Society'와 19세기의 잡지인 'Notes and Queries', 'The Builder', 'Blackwood's Edinburgh Magazine'을 읽어볼 수 있게 되어 있다.[20] 디지털인문학이라는 개념이 적극적으로 반영되기 훨씬 이전에 시작되어 끝난 프로젝트이므로 웹사이트에는 스캔된 이미지들만이 올라있지만, 인문학적 자료들을 디지털화 시켜서 일반에 공개한다는 개념이 잘 드러나 있는 초창기 버전의 디지털인문학 결과물이라 조망될 수 있을 듯하다.

6. 영미권의 디지털인문학 서적 및 연구 현황

마지막으로 살펴볼 것은 디지털인문학 관련 서적과 연구 현황이다. 영미권은 다양한 서적을 발간하며 담론을 이끌고 있다. 미국에서 미국 학자들에 발간되는 책이 거의 주종이지만, 책의 저자들 중에는 영국 학자들 및 영국에서 활동하는 미국 학자들도 있으며 영국의 전통 문화가 담긴 내용도 있다.—호주, 캐나다, 인도 등의 학자가 가세한 경우도 있다. 〈표 3〉은 가장 의미 있다고 생각되는 일부를 발췌하여 정리한 것이다.

영미권에서 발간한 디지털인문학 관련 서적 중 본 연구에서 주목한 책은 총 18종이다. 이들은 다시 총론, 교육, 예술, 문화로 구분할 수 있는데, 총론은 디지털인문학 전반에 관하여 설명한 것이고 교육은 그 중 교육학과 관련된 내용을 주로 수록한 것이다. 그리고 예술은 문학을 중심으로 한 예술 관련 서적을 구분한 것이고 문화는 문화연구에 관한 것을 다룬 것이다. 18종의 도서 중 총론에 해당되는 것은 10종으로 전

20 http://www.bodley.ox.ac.uk/ilej/

체의 절반 이상을 차지하며, 교육에 해당되는 서적이 4종으로 그 다음으로 많았다. 그 외 예술과 문화가 각 2종을 차지한다.

각 서적의 내용을 간단히 살펴보면 다음과 같다. 우선 『디지털인문학의 이해』 (Understanding Digital Humanities, 2012)는 The MIT Press에서 발행한 『디지털인문학』 (Digital Humanities, 2012)와 더불어 자주 인용되는 서적으로 총론의 성격을 띤다. 총 16 개의 장으로 나뉜 이 책은 디지털인문학의 이해와 해석, 그리고 디지털적 방법론, 규 범의 컴퓨터적 전환, 법률적 텍스트의 마이닝, 컴퓨터 분석과 시각화를 위한 필름 데 이터, 위키피디아와 페미니스트 비평 등 인문 · 사회학 전반에 디지털과 결합되어 생 성되는 동시대적 문제를 다루고 있다. 특히 데이터마이닝을 중심으로 한 디지털 툴 의 활용에 대하여 심도 있는 논의를 진행하고 있는데, 이는 도입부의 글을 통해서 한 층 더 잘 드러난다.[21]

> "대학을 가로질러 우리가 연구에서 추구했던 방식은 변화하고 있으며, 디 지털 기술은 그 변화에 있어서 중요한 부분을 수행하고 있다. 참으로, 연구가 점진적으로 디지털 기술을 통해 중개됨이 더욱 명백해지고 있다. 이러한 중 개에 대한 많은 논쟁이 연구를 받아들여 그것의 의미에 대하여 서서히 변화 를 시작하고 있다. […] 물론 이러한 발전은 다양한 분과학문과 연구 아젠다 에 의존하고 있으며, 특히 다른 무엇보다도 디지털 기술과 함께 한다. 그러나 오늘날의 강단학문에서 연구 활동의 일부로 디지털 기술에 접근하는 경우를 찾아보기란 쉽지 않다."

디지털 기술은 다양한 분과학문과 연구 아젠다를 해결하는데 있어서 이제 필수 불 가결한 요건이 되었다. 그러나 이러한 디지털 기술에 대한 인문학적인 접근은 아직 까지 활발히 이루어지지 않고 있다. 이후 본문에서 전개되는 다양한 데이터마이닝의

21 David M. Berry, "Introduction: Understanding the Digital Humanities", Understanding Digital Humanities, Palgrave Macmillan, 2012, 1쪽.

문제는 바로 이러한 연구자의 고민이 반영된 결과물이라 하겠다.

<표 3> 영미권의 디지털인문학 관련 서적

저자	도서명	출판사	연도	구분
Anne Burdick et al.	Digital Humanities	The MIT Press	2012	총론
Arjun Sabharwal	Digital Curation in the Digital Humanities: Preserving and Promoting Archival and Special Collections	Woodhead Publishing Limited	2015	총론
Bernadette Dufrene (Ed.)	Heritage in the Age of Digital Humanities: How Should Training Practices Evolve?	LIT Verlag Münster	2014	교육
Brett D. Hirsch	Digital Humanities Pedagogy: Practices, Principles and Politics	Open Book Publishers	2012	교육
Charles Wankel	Digital Humanities: Current Perspective, Practices, and Research	Emerald Group Publishing	2013	교육
Claire Warwick, Melissa M. Terras & Julianne Nyhan	Digital Humanities in Practice	Facet Publishing	2012	교육
David M. Berry	Understanding Digital Humanities	Palgrave Macmillan	2012	총론
Edward Vanhoutte, Julianne Nyhan & Melissa Terras	Defining Digital Humanities: A Reader	Ashgate Publishing	2013	총론
Elizabeth Weed & Ellen Rooney	In the Shadows of the Digital Humanities	Duke University Press	2014	총론
Jeffrey Rydberg-Cox	Digital Libraries and the Challenges of Digital Humanities	Elsevier	2005	총론
Jim Ridolfo & William Hart-Davidson	Rhetoric and the Digital Humanities	University of Chicago Press	2015	예술
Katherine Bode, Paul ongley Arthur & Palgrave Macmillan	Advancing Digital Humanities: Research, Methods, Theories	Palgrave Macmillan	2014	총론
Marilyn Deegan & Willard McCarty	Collaborative Research in the Digital Humanities	Ashgate Publishing	2012	총론
Matthew K. Gold	Debates in the Digital Humanities	Minnesota Press	2012	총론
Roger Whitson & Jason Whittaker	William Blake and the Digital Humanities: Collaboration, Participation, and Social Media	Routledge	2013	예술
Steven E. Jones	The Emergence of the Digital Humanities	Routledge	2013	총론
Steven Totosy De Zepetnek	Digital Humanities and the Study of Intermediality in Comparative Cultural Studies	Purdue Scholarly Publishing Services	2013	문화
Susan Schreibman, Ray Siemens & John Unsworth	A Companion to Digital Humanities	John Wiley & Sons	2008	문화

그리고 『디지털인문학 논쟁』(Debates in the Digital Humanities, 2012)은 디지털인문학 담론의 본격화와 함께 생성된 다양한 문제들에 관해 언급하고 있다. 특히 블로그에 개제된 논쟁적 글들을 함께 실어 이러한 문제의식을 더욱 강화하는 수단으로 사용하고 있다. 이들 중 강한 어조로 비판한 개리 홀(Gary Hall)의 「디지털인문학은 없다」("There Are No Digital Humanities")를 살펴보면 다음과 같다.[22]

"세계 경제 위기와 더불어 고등교육이 심한 상처를 입은 이 시대에, 어느 정도까지는 실용적인 기술이 [인문학의 내용을] 차지하고 있으며, 그들 자신에 대한 방어와 환기의 의미를 내부의 몇몇의 영역에 제공하면서 인문학은 컴퓨터 과학으로 접근하였다. 따라서 인문학의 지식과 배움은 양적 정보 – 이는 '실현 가능한 정보'랄까? – 로 변화한다. 우리는 컴퓨터적 전환을, 인문학 내 특정 요소의 그런 움직임[양적 정보로의 전환]을 정당화하기 위해 창조하는 이벤트로 전락시킬 것인가? 그리고 이것은 다음을 의미하지는 않는가? 만약 우리가 양적이고 계산적인, 그리고 시스템의 효율 극대화를 통해 합법적인 힘과 통제로 향하는 보통의 문화(general culture)에 저항해 현재의 움직임과 함께 가지 않으려면, 우리는 "디지털인문학"이 아닌 다른 용어를 쓰는 게 낫지 않을까? 결국, 컴퓨터적 전환(computational turn)의 아이디어는 인문학이 강

22 Gary Hall, "There Are No Digital Humanities", Debates in the Digital Humanities, U of Minnesota Press, 2012, 134-135쪽. 원문은 다음과 같다. "To what extent, then, is the take up of practical techniques and approaches from computing science providing some areas of the humanities with a means of defanding (and refreshing) themselves in an era of global economic crisis and severe cuts to higher education, though the transformation of their knowledge and learning into quantities of information – deliverable? Can we even position the computational turn as an event created to justify such a move on the part of certain elements within the humanities? And does this mean that, if we don't simply want to go along with the current movement away from what remains resistant to a general culture of measurement and calculation and toward a concern to legitimate power and control by optimizing the system's efficiency, we would be better off using a different term than "digital humanities"? After all, the idea of computational turn implies that the humanities, thanks to the development of a new generation of powerful computers and digital tools, have somehow become digital, or are in the process of become digital, or are at least coming to terms with the digital and computing. Yet one of the things I am attempting to show by drawing on the thought of Lyotard, Deleuze, and others is that the digital is not something that can now be added to the humanities – for the simple reason that the (supposedly predigital) humanities can be seen to have already had an understanding of and engagement with computing and the digital."

력한 컴퓨터와 디지털 도구의 신세대적 발전에 힘입어 어떻게든 디지털이
될, 또는 적어도 디지털과 컴퓨팅 용어가 될 가능성을 내포한다. 그러나 그것
들 중 하나로 나는 리오타르와 들뢰즈, 그리고 다른 이들의 생각인 '디지털은
이제 인문학에 추가 할 수 있는 일이 아니다'라는 것에 그려 보이려 시도 중이
다. – 이는 (가정적으로 디지털 이전) 인문학이 이미 컴퓨팅과 디지털에 대한 이
해 및 참여를 했다고 볼 수 있는 단순한 이유 때문이다."

홀이 위와 디지털인문학에 대해 부정적인 의견을 피력한 이유는 우선 그것이 인
문학을 양적 정보로 전환하는데 앞장서고 있다고 보기 때문이다. 특히 세계화와 경
제 위기로 인해 인문학의 실용성에 심각한 의문이 제기되고 있는 현 시점에서, 디지
털인문학이라는 용어가 이러한 흐름을 가속화할 위험이 있다고 사료되기 때문이다.
아울러 홀은 디지털인문학이 새삼스럽지 않음을 주장했는데 이는 현재 우리가 사용
하는 인문학적 기술 중 컴퓨터와 디지털이 관여하지 않는 것은 이제 거의 없기 때문
이다. 이러한 디지털인문학에 대한 근본적인 문제제기는 정도의 차이가 있으나 총론
성격을 지닌 서적에서 꾸준히 제기되고 있다.

총론 다음으로 많은 수를 차지하고 있는 교육 관련 서적의 경우를 살펴보면 다
음과 같다. 『디지털인문 교육학: 실습, 원칙 그리고 정책』(Digital Humanities Pedagogy:
Practices, Principles and Politics, 2012)는 교육학의 관점에서 디지털인문학을 다룬 서적으
로 디지털인문학의 박사학위 수여 문제, 아카이브와 공적 역사 커리큘럼에서의 디지
털 기술 가르치기, 디지털인문학과 쓰기 코스, 문화 매핑을 통한 디지털인문학 가르
치기 등 교육의 차원에서 디지털인문학을 어떻게 다루어야 하는지 상세히 서술하고
있다. 특히 본 서적은 연습-원칙-정책의 세 가지 차원에서 디지털인문학과 교육을
다루고 있는데, 이들 중 정책의 경우 다문학(multi-literaries), 위키피디아와 공짜 지식
(free knowledge) 같은 새로운 개념들을 다룸으로써 디지털인문학의 미래를 진단하고
있다.

한편 총론에 속하면서도 기술에 더 초점을 맞춘 서적도 있다. 『디지털인문학의 협
업적 연구』(Collaborative Research in the Digital Humanities, 2012)의 경우 기술신봉자를 경

계하면서도, 디지털인문학 연구를 위한 기술적 기여를 주로 다루며 인문학과 기술 간 협업적 사고에 대한 중요성으로 언급하고 있다. 이 책은 디지털인문학 협업 표준의 변화, 디지털인문학 내 가상공간의 협업, 크라우드 소싱(crowd sourcing)[23]의 의미, 텍스트 마크업(mark-up)의 문제 등을 다루며 이후 연구 주제를 HCI(Human-Computer Interaction)로까지 확장하고 있다. 그리고 『디지털인문학 정의하기: 독자』(Defining Digital Humanities: A Reader, 2013)의 경우, 인문학 컴퓨팅을 먼저 다루고 디지털인문학과의 상관관계를 다룸으로써 인문학과 컴퓨팅의 상호작용을 보다 명확히 밝히려 하였다. 이는 무엇이 인문학 컴퓨팅이고 무엇이 아닌가의 문제제기, 인문학 컴퓨팅의 은유와 스토리에 관한 문제, 디지털/인문학/컴퓨팅의 역사와 정의를 다루는 장에서 두드러진다. 아울러 세 번째 섹션에서는 블로고스피어(blogosphere)[24]를 다루면서 좀 더 기술적인 문제에 집중하고 있다. 이는 본 서적이 제기한 "우리는 지금 모두 디지털인문학자이다"라는 문제를 관통한다. 또한 이러한 디지털 기술과 관련된 문제를 좀 더 학부생의 눈높이에 맞는 서적도 눈에 띄는데 『디지털인문학: 현재의 관점, 연습과 연구』(Digital Humanities: Current Perspective, Practices, and Research, 2013)가 이에 해당되는 사례이다. 이 책은 디지털인문학을 코더(coder), 교육학자, 연구자, 창작자 및 사용자 등 주체가 되는 대상에 맞게 소개하고 있으며, 세상과의 의사소통을 소셜 웹, 비디오 브로드캐스팅, 비디오컨퍼런스, 오디오캐스팅 및 기타 협업 도구를 통하여 제시하고 있다. 또한 본문의 내용 사이에 QR코드를 부여하였는데, 이는 책의 이해를 돕는 시청 각자료의 위치를 알리는 것으로 스마트폰을 통해 독자가 직접 접속해볼 것을 독려하고 있다.

그리고 예술 관련 서적의 경우로는 다음을 들 수 있다. 먼저 『윌리엄 블레이크와 디지털인문학: 협업, 참여 그리고 소셜 미디어』(William Blake and the Digital Humanities:

23 크라우드소싱(crowdsourcing)은 기업활동의 전 과정에 소비자 또는 대중이 참여할 수 있도록 일부를 개방하고 참 여자의 기여로 기업활동 능력이 향상되면 그 수익을 참여자와 공유하는 방법이다. '대중'(crowd)과 '외부 자원 활용'(outsourcing)의 합성어로, 전문가 대신 비전문가인 고객과 대중에게 문제의 해결책을 아웃소싱하는 것이다.

24 블로고스피어(Blogosphere)는 커뮤니티나 소셜 네트워크 역할을 하는 모든 블로그들의 집합이다. 수많은 블로그는 매우 촘촘하게 연결되어 있으며, 이를 통해 블로거는 다른 사람의 블로그를 읽거나, 링크하거나, 참고해서 자신의 글을 쓰기도 하고, 댓글을 달기도 한다. 이렇게 서로 연결된 블로그가 블로그 문화를 성장시키는 근본이 된다.

Collaboration, Participation, and Social Media, 2013)는 온라인 전시의 사례를 통해 디지털인문학과 예술의 접목을 설명하고자 하였다. 이 책에서는 플리커와 위키피디아, 유튜브 상에 올라 있는 18세기 영국 문인 윌리엄 블레이크의 미학과 더불어 소셜 미디어와 예술의 결합을 분석하고 있는데, 여기에 자유롭게 선택된 키워드를 이용하여 이루어지는 협업적 분류를 의미하는 폭소노미(folksonomy)[25]의 개념을 부여한 것이 흥미롭다.『수사학과 디지털인문학』(Rhetoric and the Digital Humanities, 2015)은 수사학에 근거하여 디지털인문학을 다룬 책으로, 디지털 수사의 가능성, 수사학과 소프트웨어 연구 등 다양한 논제들을 포함하고 있다.

　이상 영미권의 디지털인문학 서적의 특징을 정리하면 다음과 같다. 우선 단순히 디지털인문학의 내용을 정의 내리는데 그치지 않고, 그 한계를 서술하려 했다는 점에서 일정한 공통점을 지닌다. 사실 디지털인문학에 대한 비판적인 시선은 이들이 처음 지니고 있었던 것은 아니다. 다수의 기존 인문학자들은 디지털인문학을 "엉뚱한(whimsical)" 것으로 치부한다. 문학이론가인 스탠리 피쉬(Stanley Fish)는 디지털인문학은 혁명적인 아젠다이기를 원하며, 그렇게 함으로써 인문학이 지니는 기존의 명성과 권위 그리고 분과학문적 힘을 취약하게 만든다고 비난한 바 있다. 이러한 비판적인 시선은 앞서 살펴본 관련 서적의 사례를 통해서도 확인할 수 있었다. 다만 디지털인문학에 대한 비판은 그것의 불필요함을 주장하는 것이 아니라, 디지털인문학의 여러 특성을 나열하는 가운데 그것이 아무런 의심 없이 수용됨으로 인해 일어날 수 있는 위험을 방지하기 위한 성격을 지닌다. 따라서 비판적인 내용 또한 디지털인문학의 내실을 다지고 외부의 반대자들에게 미리 비판적인 의견을 전달하여 추후 이들을 포섭하기 위한 장기적인 행위로 볼 수 있다.

　영미권 디지털인문학 서적의 상당수가 미디어연구의 성격을 띤다는 점 역시 또 하나의 특징이다. 관련 서적의 글 중에는 구조화, 시각화, 계층, 매체사적 내용 그리고 이러한 개념들을 기반으로 한 실제 사례의 적용 등이 있다. 이러한 현상은 전통적인

25　대중분류법으로도 불리는 폭소노미는 자유롭게 선택된 키워드를 이용하여 이루어지는 협업적 분류를 뜻하는 신조어이다. 바꾸어 말하면 이는 정보를 분류하기 위해 사람들이 자발적으로 협력하는 것을 의미한다.

영미권의 미디어연구와 궤를 같이하는 것으로 리오타르, 푸코, 들뢰즈, 보드리야르 등의 프랑스 포스트모더니스트들이 자주 언급되는 것도 이와 같은 맥락으로 해석된다. 이러한 글들은 독자들에게 어느 정도의 익숙함을 보장하지만, 한편으로는 디지털인문학이 미디어연구 또는 디지털미디어연구의 연장선상에 선 것 같은 착각을 불러일으키기도 한다. 현재 영미권 디지털인문학 서적은 미디어연구라는 과거의 성공적인 사례를 모방하고 있으며, 독창적인 디지털인문학만의 연구방법론 도출이나 연구범주 한정은 아직 행해지지 않았다고 사료된다.

7. 미영 디지털인문학의 시사점

디지털인문학 생성의 공은 어느 특정 국가가 독점할 수는 없다. 미국과 영국 역시 마찬가지일 것이다. 각국에 전개되는 디지털인문학의 양상은 해당 국가의 환경과 사회적 필요성에 따라 차이를 보이고 있으며, 앞으로도 여하간 이에 따라 전개되리라고 추측된다. 다만 디지털인문학은 디지털기술과 인문학이 결합된 것이고 디지털기술의 표준을 상당부분 미국이 제시했음을 감안할 때 미국의 디지털인문학이 다른 국가의 사례보다도 먼저 고려되어야 하며, 어느 정도의 기준점이 될 수는 있을 것이다. 미국의 공은 무엇보다도 통합적인 디지털인문학의 도출을 시도했다는 점이다. 또한 특정한 정부 프로젝트나 민간사업의 결과물에 기인하지 않고, 디지털기술이 인문학의 심연(深淵)에 이를 수 있도록 다각적인 연구를 취했다는 점을 높이 살만하다. 한편 영국은 자신들 사회의 문화코드인 전통문화의 보존과 홍보 및 창조산업과 직결되는 맥락이 강하다는 점을 특기할 만한 내용으로 볼 수 있다. 각자 자신들의 사회 분위기와 문화코드가 반영된 것이다. 디지털인문학을 인문학 하위의 분과학문으로 정의내리고 이에 대한 정부 지원을 수행하는 우리의 현실에 시사하는 바가 크다.

디지털 시대이므로 디지털인문학의 대두는 필수불가결하다고 말할 수 있을 것이다. 그러나 디지털인문학에 대한 명시적인 정의나 그 범주, 디지털인문학에 해당하는 세부적인 분과학문, 디지털인문학의 고유한 방법론은 아직 완전히 정립되지 못

하였다. 학문적인 연구라기보다는 기술적이고 상업적인 디지털 결과물 제작의 일환으로 흐를 가능성도 많다. 인간을 탐구해야 하는 것이 인문학이라면, 깊이 있는 인문학으로서의 디지털인문학은 무엇이고 어떻게 추구해야 하는가는 광범위하고 심각하게 계속 연구되어야 할 과제일 듯하다. 디지털인문학이 기존의 인문학을 넘어서는 위치를 점유할 수 있을지, 상호 어떤 관계가 될지에 대해서는 현재로선 의문부호가 찍힐 수밖에 없다. 앞서 살펴본 서적 중 총론에 해당되는 것들이 구체적이지 않은 내용들을 담고 있다는 점은 이 상황을 감안하면 매우 자연스럽다. 아마도 이러한 문제점은 디지털인문학이 기술적인 의미가 더욱 강했던, 그래서 더욱 구체적이고 범주가 한정적이었던 '인문학 컴퓨팅'이라는 용어를 대체하면서 그 의미가 지나치게 추상적이고 모호해졌기 때문으로 보인다. 즉 '디지털'과 '인문학'이라는 폭넓은 의미의 두 용어를 결합할 때 이미 상술한 문제점이 내포되어 있었다고 보는 게 옳겠다. 사례 연구를 통해 기술발달이 고도로 진행된다고 해도 과거 인문학이라 불렀던 모든 영역이 디지털인문학으로 변경되는 것은 아니며, 디지털 기술발달과 인문학의 접점이 (개념적이고 물리적인) '매체'를 통해 이루어진다는 몇몇의 단초를 확인할 수 있다. 이러한 성과를 정리하는 것으로 글을 마친다.

유럽: 창조산업 구축을 위한 플랫폼으로서의 디지털인문학 프로젝트

홍종열

> 유로피아나는 '창조유럽'을 표방하고 있는 유럽연합과 회원국들을 위해 하나의 중요한 역할을 할 수 있다. 회원국이 보유하고 있는 문화적 다양성과 그 풍요로운 활용의 중심에 디지털기술과 인문학의 결합체인 모델로서의 역할을 할 수 있다. 곧 유럽의 디지털문화유산으로서 인문학 연구에 풍부한 소스를 제공해 줄 수 있고, 유럽 창조산업의 성장과 그 결실인 유럽 전체의 경제적 성장을 위해서도 강력한 소스로서의 활용을 기대해 볼 수 있기 때문이다.

1. EU의 디지털인문학 프로젝트

예일대학의 위트니 인문학 연구센터(Whitney Humanities Center)에서는 디지털인문학이란 용어를 다음과 같이 소개하고 있다.[1] 디지털인문학이란 데이터 발굴에서부터 온라인 보존, 디지털 맵핑, 지리학적 정보시스템 활용, 데이터시각화, 디지털 출판까지를 아우르는 광범위한 활동을 의미하는 포괄적 용어이다. 런던대학(UCL)의 디지털인문학센터(Centre for Digital Humanities)에서는 디지털인문학 연구를 디지털 기술과 인문학의 교차적 지점에서 일어난다고 언급하면서 인문학과 컴퓨터 공학의 협력 작업

1 예일대학교 위트니 인문학 연구센터. http://digitalhumanities.yale.edu

과 성과를 목적으로 하는 새로운 연구방식이라 했다. 특히 문화유산, 박물관, 도서관, 아카이브 등에 대한 기술의 접목과 그 파급효과를 연구한다.[2]

위의 내용을 보면 다음과 같이 디지털인문학을 이해해 볼 수 있다. 디지털인문학은 디지털기술과 인문학의 상호관계 속에서 새롭게 일어나고 있는 연구 분야로 인문학 연구를 위한 온라인상의 데이터 발굴, 보전, 맵핑, 활용을 중요한 측면으로 보고 있다. 또한 데이터 제공자들과 사용자들의 네트워크는 새로운 콘텐츠 생성과 재사용의 반복으로 그 중요성과 활용은 계속적으로 이루어 질 수 있다. 이는 인문학적 소양을 토대로 문화자원을 기획 및 개발하는 융합인문학으로서의 지식콘텐츠나 e휴머니티즈(eHumanities)와 같은 용어와도 깊은 연관을 지닌다.

유럽연합에서도 디지털인문학의 중요성을 역설하며 장기간에 걸쳐 정책적 노력을 기울이고 있다. 특히 유로피아나(Europeana) 프로젝트를 중요한 성과로 보며 지속적인 발전을 꾀하고 있다. 유로피아나는 유럽의 디지털도서관이자 기록보관소이며 박물관이다.[3] 유로피아나는 단순한 포털을 너머 플랫폼 역할을 하려한다. 인문학자들의 연구를 위한 풍부한 디지털 자료를 제공함은 물론이고 다양한 전문가 그룹들의 네트워크 형성과 지적 교류 촉진, 유럽시민들의 문화유산에 대한 쉬운 접근과 향유 및 교육적 활용 그리고 나아가 디지털 혁신가들과 창조산업을 연결시켜주는 교두보 역할까지 추진하고 있다.

유로피아나는 암스테르담국립미술관, 영국국립도서관, 프랑스국립도서관, 루브르박물관 등 수많은 유럽의 도서관, 박물관, 기록관에서 제공한 300만 건 이상의 문화유산 콘텐츠를 일반인에게 무료로 제공한다. 유럽에 산재한 문화유산을 디지털화하여 시·공간의 구애 없이 쉽고 정확하게 찾아볼 수 있게 해 주고 있다. 특히 유럽연합은 그동안의 문화정책을 2014년부터 창조유럽(Creative Europe) 프로젝트로 통합시켜 창조산업을 중심으로 유럽의 다양한 문화와 유산들을 교류와 성장을 위해 적극 활용하고 있다. 이에 유로피아나는 창조유럽 구축을 위한 중요한 동력으로 강조되고 있

2 런던대학교 디지털인문학 센터, http://www.ucl.ac.uk/dh
3 유로피아나, http://www.europeana.eu

으며 모든 데이터의 활용을 통한 창조적 콘텐츠 생산을 적극 독려하고 있다.

유럽연합은 유로피아나를 가리켜 디지털인문학의 "트로이의 목마"라고 지칭했다. 유로피아나가 왜 이처럼 중요성을 가지는가는 다음과 같이 이해해 볼 수 있다. 우선 유로피아나는 '창조유럽'을 표방하고 있는 유럽연합과 회원국들을 위해 하나의 중요한 역할을 할 수 있다. 회원국이 보유하고 있는 문화적 다양성과 그 풍요로운 활용의 중심에 디지털기술과 인문학의 결합체인 모델로서의 역할을 할 수 있다. 곧 유럽의 디지털문화유산으로서 인문학 연구에 풍부한 소스를 제공해 줄 수 있고, 유럽 창조산업의 성장과 그 결실인 유럽 전체의 경제적 성장을 위해서도 강력한 소스로서의 활용을 기대해 볼 수 있기 때문이다. 또한 궁극적으로 유럽연합이 표방하고 있는 '다양성 속의 조화'의 실현을 위해 보다 적극적인 활용을 기대해 볼 수 있겠다. 개별 회원국들을 넘어 유럽 전체를 연결시켜주는 다리 역할을 디지털 기술의 힘을 빌려 좀더 가까이 실현시킬 수 있겠다.

이 글은 디지털인문학의 사례로서 주목을 받고 있는 유럽연합의 유로피아나 프로젝트에 관해 논의해보고자 한다. 거시적인 관점에서 유럽연합의 문화정책 아젠다를 조망하고 이 프로젝트가 어떻게 이러한 맥락에 부응하고 기여하고 있는지에 대해 먼저 고찰해보겠다. 그런 다음 유로피아나가 현재 어떻게 실행되고 있으며, 어떠한 전략을 중심으로 삼고 있는가에 대해 논의해보겠다.

2. 창조유럽과 디지털 아젠다

유럽연합은 새로운 시대의 중요한 패러다임 변화의 하나인 디지털화(digitization)에 대응하여 지속적인 준비를 해 오고 있었다. 디지털 아젠다의 중요성과 그 정책적 노력은 리스본전략 시기에 이미 구체적 준비가 이행되어 오고 있었다. 2001년 룬드(Lund) 원칙에 기초한 e유럽 계획과 e콘텐츠 프로그램(2001-2004)은 2005년 제안된 i2010 및 e콘텐츠 플러스 프로그램(2005-2008)으로 이어졌다. 2000년부터 시작된 10년간의 리스본전략에 이어 유럽 2020 전략은 새로운 시대에 대응하고 있는

유럽의 전략이다. 이는 스마트하고, 지속적이며 포용적인 성장을 목표로 하고 있다. 2010년에 발표된 유럽 디지털 아젠다(A digital agenda for Europe)는 유럽 2020 전략의 주요 추진계획 중 하나로서 제시되었다.[4] 7대 의제로는 ① 디지털단일시장 정립 ② ICT(Information and Communications Technologies) 표준 및 호환성 개선 ③ 신뢰성과 보안성의 제고 ④ 초고속 인터넷의 확대 ⑤ ICT 첨단연구와 이노베이션 ⑥ 전 유럽인의 디지털 활용역량 배양 ⑦ EU공동체에 대한 ICT의 기여를 설정하였다.

전체적인 목표는 빠른 인터넷과 상호운용 가능한 프로그램을 통해서 유럽 디지털 단일 시장의 지속가능한 경제적 사회적 이익창출이다. 우선 문화콘텐츠 등의 디지털 유통을 더 저렴하고 빠르게 하여 공급자와 수요자의 규모를 늘려야 한다. 그리고 유럽은 디지털 콘텐츠의 창작, 생산, 유통을 강화해야 한다. 예를 들어 유럽의 출판업은 우수하지만 이와 연계된 온라인 플랫폼 역시 강화시켜야 한다. 이것은 혁신적인 비즈니스 모델을 요청하는 것이다. 새로운 디지털 미디어는 문화콘텐츠의 광범위한 보급을 촉진시킬 수 있다. 유럽연합은 유로피아나가 이에 대한 하나의 좋은 모델이 될 수 있으며 계속적으로 강화되어야 한다고 보고 있다.

2008년 출범한 유로피아나는 유럽 디지털인문학의 허브로서의 야심찬 구상을 실천에 옮긴 것이다. 지금 유럽은 유럽 전역에 있는 박물관, 도서관, 아카이브, 오디오·비주얼 컬렉션 등의 디지털화 작업을 통해 유럽의 창조산업 영역에서 새로운 동력으로 작동될 수 있는 내용을 구상하고 있다. 이는 유럽의 경제적 성장뿐만 아니라 다양한 문화가 공존하고 있는 유럽의 상황에서 서로 교류하는데 새로운 방안을 제시해 줄 것으로 확신하고 있다. 이는 궁극적으로 유럽이 처한 문화적 다양성이 갈등이 아닌 조화로 승화되는데 큰 역할을 해주길 기원하는 바램이 깊이 배어있다.

4 CEC(Commission of the European Communities), 『Creative Europe- A new Framework Programme for the Cultural and Creative Sectors(2014-2020)』, Brussels: Oopec, 2011.

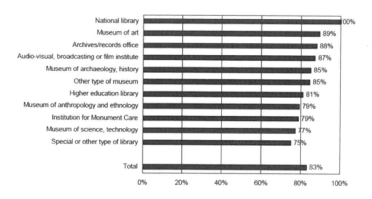

〈그림 1〉 유럽 내 디지털 컬렉션을 보유하고 있거나 이를 진행 중인 기관[5]

한편 유로피아나가 주요 역할의 하나로 삼고 있는 유럽 창조산업에 대한 지원은 2014년부터 시행되고 있는 유럽연합의 창조유럽 프로젝트와 맥을 같이 한다. 유럽연합은 창조성의 원천으로 평가되는 문화다양성의 가치에 대한 인식과 이를 존중하고 발전시켜나가려는 노력을 다져왔다. 오랜 기간 문화와 교육 프로그램에서 문화교류 정책을 추진해왔으며, 그러한 성과를 기반으로 삼아 창조산업 육성을 구상 및 실천하고 있다. 특히 현재 디지털로의 전환이라는 사회 환경의 변화에 대응하기 위한 정책적 실천 계획의 일환인 유로피아나는 이 요청의 핵심적 역할을 하리라고 기대하고 있다.

창조유럽이 제시하는 목표는 1)국경을 초월한 보급을 위해 유럽 문화·창조부문의 수출력 강화 지원, 2)새로운 청중과 소비자 확보를 위한 문화콘텐츠와 창작자의 초국가적인 순환 지원, 3)중소기업과 중소단체의 경쟁력 강화, 4)정책 개발과 혁신적인 사업모델 증진을 위한 초국가적인 정책적 합의 지원 등이다.[6] 이에 대한 실행은 세 부문으로 나뉘어 구체화된다. 문화부문, 미디어부문, 영역 간 교차 부문이다. 문화 부

5 N. Stroeker & R. Vogels, Survey Report on Digitisation in European Cultural Heritage Institution 2012, ENUMERATE, 2012.

6 CEC, 「Proposal for a Regulation of the European Parliament and of the Council on establishing the Creative Europe Programme」, Brussels: Oopec, 2011.

문은 국제적인 관광, 이벤트, 전시 등과 관련된 사업들을 시행하고, 창작자들이 유럽 안팎에서 국제적인 경력을 쌓을 수 있도록 재정적인 지원을 하며, 또한 문학번역 사업들도 지원한다. 미디어 부문에서는 시청각 전문가들의 훈련 및 네트워킹, 유럽 내에서 영화콘텐츠의 초국가적인 생산과 마케팅, 순환 지원 등을 시행하며, 특히 디지털로의 전환에 초점을 맞춰 온라인 플랫폼을 통한 배포도 장려한다. 또한 유럽 시청각콘텐츠의 제공과 증진을 통해 재정을 확보할 계획을 가지고 있는데, 영역 간 교차 부문은 금융기관 지원, 새로운 사업모델에 대한 평가 및 네트워킹을 통한 초국가적 협력 독려, 방대한 데이터 수집과 분석을 통한 정보 제공 등을 시행한다.

창조유럽의 실천 전략에 있어서 매우 중요하게 강조되고 있는 것 가운데 하나가 바로 디지털화에 대한 과제이다. 창조유럽은 디지털시대와 세계화라는 환경에 대해서도 이것이 많은 도전 과제를 던져주고 있지만 동시에 큰 기회로 작용할 수 있음을 인식하고 보다 적극적으로 대응하려 하고 한다. 디지털로의 전환은 창조산업의 상품 및 서비스의 제작과 유통, 소비 패턴에 있어서 큰 충격을 가져왔다. 디지털로의 전환은 적은 배포 비용, 새로운 배포 경로, 그리고 틈새시장의 품목을 위한 접근을 용이하게 했고, 전 세계적인 순환의 증가 또한 가능하게 했다. 창조유럽은 이러한 기회를 붙잡기 위해서는 새로운 기술을 배우고 장비를 업그레이드하는 것이 필요하며 새로운 상품 개발과 사업모델을 채택하는데 활용하기 위한 더 많은 재정적 지원이 요구된다는 점을 인식하고 중요한 과제로 추진할 계획을 세우고 있다.[7]

유로피아나 역시 이것과 발맞추어 유로피아나 사업 계획(Europeana Business Plan)[8]을 발표했다. 주된 내용은 유로피아나 참여기관 모두가 하나의 생태계처럼 서로 유기적인 관계로 이루어져야 하며, 유로피아나에 연계된 콘텐츠 활용자인 제공자, 사용자, 그리고 관계된 모든 기관들이 서로 윈윈(win-win)할 수 있어야 한다는 것이다. 수집(Aggregate), 촉진(Facilitate), 보급(Distribute), 참여(Engage)의 생태적 유기성의 원활한 구축을 위한 개방과 공유가 더욱 활발히 이루어져야 하겠다.

7 CEC, Proposal for a Regulation of the European Parliament and of the Council on establishing the Creative Europe Programme, COM(2011) 785/2.

8 Europeana, Europeana Business Plan 2014, http://www.europeana.eu

3. EU의 디지털 플랫폼 유로피아나

유럽연합의 집행위원장인 바로소(Barroso)는 유로피아나 출범의 의의를 다음과 같이 언급하고 있다:

> "유로피아나를 통해 우리의 풍요로운 문화유산이 기술의 도움을 받아 네트워크와 커뮤니케이션을 증대시키고 더 나아가 유럽 내 선의의 경쟁이 가져다 줄 모두의 이익에 도달할 수 있다. 유럽인들은 지금 위대한 유산들의 풍요로운 보고(寶庫)를 빠르고 손쉽게 접할 수 있게 되었다. 유로피아나는 단순한 디지털도서관이 아닌 그 이상이다. 21세기의 신 르네상스를 열어줄 창조성과 혁신의 동력이 될 것이다. 회원국의 학생은 물론 예술가와 학자 그리고 기업가들까지 유로피아나를 통해 우리의 문화적 보물들을 자유롭게 활용할 수 있다는 것은 굉장한 일이 아닐 수 없다. 또한 이 성과는 문화가 유럽통합의 중심에 있음을 분명하고도 강력히 입증할 것이다."[9]

유로피아나는 2008년 11월 20일에 '문화를 생각한다'라는 슬로건을 내걸고 출범하였다. 앞서 2005년 유럽 6개국 정상회의에서 유럽의 가상도서관 개발이 제안되었고, 유럽연합 집행위원회가 'i2010디지털도서관에서의 소통'을 발간하면서 그 개발과 지원전략이 수립되었다. 유럽 전역의 문화유산 기관들이 협력하여 특화된 귀중한 소장품을 제공하고, 유럽의회가 적극 지원하면서 결실을 맺게 된 것이다. 유로피아나는 네덜란드국립도서관이 프로토타입을 개발하였고, 유럽디지털도서관 재단에서 감독을 하고 있다. 이용자가 모든 매체의 자료를 한 장소에서 볼 수 있게 하기 위해 유럽연합 회원국의 여러 언어들로 제공하기 시작했다. 언어, 국가, 날짜, 제공자, 자료유형(이미지, 사운드, 텍스트, 비디오) 등으로 구분되어 제공되고 있다.

9 Europa: Press releases 2008, http://www.europa.eu

〈그림 2〉 유로피아나의 개념 (C) www.europeana.eu

유로피아나는 2011년 1월 〈유로피아나 전략계획 2011-2015〉를 발표하면서 수집, 촉진, 보급, 참여 등을 주요 구성요소 제시하였다.[10] 첫째, 유럽 문화유산을 위한 신뢰할 수 있는 개방된 정보의 구축을 목표로 삼았다. 메타데이터 곧 데이터에 관한 구조화된 데이터와 콘텐츠의 창의적인 재사용을 위해 품질에 중점을 두고 유로피아나 데이터베이스를 향상시킨다. 둘째, 유로피아나는 유럽의 문화유산에 대한 혁신과 변화를 촉진하며 사고방식을 변화시킨다. 또한 정보처리 상호운영과 접근에 대한 표준 및 모델을 설정하고 네트워크상에서 목표를 성취할 수 있도록 한다. 셋째, 시간과 장소에 구애받지 않고 문화유산을 이용하게 한다. 더 많은 이용자들을 포털로 접속시키고 제3의 플랫폼과 커뮤니티와도 잘 연계된 활용을 장려한다. 넷째, 유로피아나 네트워크는 유로피아나의 지속가능성을 위한 핵심이다. 유로피아나의 지속가능성 문제는 상호 이익의 개념을 강조하고, 협력기관들에게 유로피아나의 가치를 설명하며 장기적으로는 유로피아나의 예산 확보 방법을 찾아낸다. 유로피아나 네트워크는 문화 부처와 새로운 교육 및 관광 부처의 지원과 함께 필요한 서비스의 자금 확보 방안 강구를 책임진다.

2011년 11월 브뤼노 라신(Bruno Racine) 프랑스 국립도서관장이 유로피아나의 첫 번

10 Bjarki Valtysson, EUROPEANA, IT University of Copenhagen, 2011.

째 단장 자리를 역임한 덴마크 국립도서관장 엘리자베스 니거만(Elisabeth Niggemann)에 이어 유로피아나 재단의 이사장으로 선출되었을 때, 그는 유로피아나를 '유럽의 문화 분야에서 가장 중요한 프로젝트'라고 언급하면서, 이를 위해 박물관, 도서관, 기록보존소 등의 협력을 통해 이용자들이 문화유산에 접근하는 새로운 방법을 제공할 것을 강조했다.[11] 유로피아나는 그의 취임이 유로피아나의 발전에 있어 아주 중요한 시기에 이루어졌다고 보았다. 당시 2,000만 점의 문화유산 소장 자료가 유로피아나 포털을 통해 제공되고 있었다. 그 외에도 유럽위원회가 2014년에서 2020년까지 유럽의 기관들을 연결하는 유럽 디지털 아젠다를 위한 지원을 예정하고 있는 등 많은 변화와 도전이 예견되었기 때문이다. 2012년에 이르러 유로피아나는 약 2천 4백만 점의 자료를 2천200개의 기관으로부터 받아 29개 언어로 된 인터페이스를 통해 제공하게 되었다.

유로피아나는 2013년 3월 6일에 웹사이트를 통해 '2013년 사업계획'을 발표했다.[12] 이 사업 계획은 유로피아나 네트워크를 통해 많은 회의와 토론을 거쳐 얻어진 결과물이라고 언급하면서 유로피아나는 '스스로를 끊임없이 성장해가는 생태계'에 속해 있다고 밝혔다. 유로피아나가 추진하고 있는 기술과 콘텐츠 중심의 사업 수, 정보 제공 및 수집 기관 수, 그리고 재정 지원과 현 관리 체제가 그것이 사실임을 어느 정도 증명하고 있다. 유로피아나가 2011-2015년 전략계획의 중반에 접어들면서 2013년은 자료 배급 및 유통이 강조되고 있으며, 투자 대비 수익을 내기 시작해야 하는 시기이기 때문에 더욱 중요하다고 보았다. 따라서 유로피아나는 이러한 목표를 성취하기 위해 다음과 같이 중점적으로 추진할 세 가지 주요 영역을 설정했다.

첫째, 유로피아나는 하나의 생태계로서 공통된 관심사를 가진 집단들이 상호 의존의 관계로서 움직여야 한다는 점이다. 지난 4년 간 유로피아나는 하나의 프로젝트에서 시작하여 네트워크 조직으로 발전해 왔다. 2013년 당시 유로피아나 네트워크에는 500개 이상의 회원기관, 2200개가 넘는 콘텐츠 제공 협력기관, 75개의 기술 관련 커뮤

11 http://pro.europeana.eu/press/press-releases/french-national-librarian-for-chair
12 Europeana Business Plan 2013, http://pro.europeana.eu/files/Europeana_Professional/Publications/Europeana%20Business%20Plan%202013.pdf

니티, 25건의 EU 자금지원 프로젝트, EU 회원국의 정책적 입장을 대변하는 전문가 그룹 등을 포함하고 있었다. 이들은 문화유산에 대한 접근성 향상을 통해 '다양성 속의 조화'를 실현하겠다는 비전을 공유한다. 또한 개별 회원들의 사업 활동이 더 큰 파급력을 갖기 위해서는 유로피아나 네트워크가 상호유대감을 조성하는 것이 중요하다고 보고 있다.

둘째, 유로피아나 재단은 핵심서비스 플랫폼이라는 점을 강조했다. 상호운용성의 원칙 아래 디지털 문화유산 영역과 창조산업을 위한 핵심 서비스 플랫폼의 역할을 수행함으로써 네트워크 조직 차원에서 힘을 쏟고 혁신을 촉진하고자 했다. 데이터 모델링과 지적재산권과 같은 범주에서 경계를 초월한 기준을 개발함으로써 유럽은 모두가 이익을 얻을 수 있는 공평한 창조의 장을 만들어 나갈 수 있을 것이라고 전망하면서, 유로피아나 사무국은 네트워크의 효과를 발전시켜 타 기관이 최종이용자 서비스를 구축할 수 있도록 툴과 인프라를 제공하는 데 주력하고자 했다.

셋째, 유로피아나는 정보 공개의 가치를 증명하기 위해 집중하고자 했다. 유로피아나에 있는 2천만 건 이상의 메타데이터는 권리포기 서약 하에 개방되었으며, 그에 대한 접근을 가능하게 하기 위해 데이터 공개를 목적으로 주요 절차를 밟아왔다. 후속 단계는 메타데이터를 공개한 뒤 만들어지는 가치를 구체적인 증거와 함께 증명하는 것이다. 앞으로 이용자들은 유로피아나 API와 메타데이터의 질적 향상과 서비스 창출을 통해 데이터를 업무에 활용할 것으로 보고 있다. 이것은 전략적 협력하에 개발자가 데이터를 창의적으로 재사용할 수 있는 방안과 인프라 제공을 의미한다.

유로피아나는 2013년 11월 설립 5주년 기념과 함께 문화유산 소장 자료 3천만 건 공개 달성을 축하했다. 3천만 건 달성은 2015년까지 세웠던 목표로 예상보다 2년이나 앞당겨진 것이다. 유로피아나는 웹사이트를 통해 유럽 전역 2,300여 개 미술관, 도서관, 박물관, 기록관의 온라인 장서를 제공하게 되었으며, 이는 창조산업에 종사하는 사람들이 어디서나 유럽의 문화유산을 탐구하고 서비스와 응용프로그램, 게임을 만들 수 있다는 것을 의미한다. 지난 5년간 유로피아나는 디지털문화유산 세계에서 새로운 원동력이 되어왔고, 미국디지털공공도서관(DPLA)이 유로피아나를 벤치마킹하

기도 했다. 오픈액세스에 있어서도 세계적으로 매우 중요한 분수령 역할을 하였고, 이는 모두가 자유롭게 이용할 수 있는 퍼블릭 도메인의 중요성을 강조하는 계기가 되었다는 평가를 받고 있다. 질 쿠진스(Jill Cousins) 유로피아나 사무국장은 "유로피아나는 현재 전환기에 있으며, 유로피아나 발전을 위한 노력에 좋은 결과를 희망한다"고 언급하면서, "유로피아나는 유럽 문화유산의 창의적 이용을 기대하고 있으며, 이에 중요한 과제는 온라인 포털에서부터 누구나 자신의 발전과 프로젝트를 위해 데이터를 이용할 수 있는 글로벌 플랫폼으로 이동하는 것이다"라고 했다.

4. 유로피아나의 비전과 과제

현재 유로피아나는 현 전략계획(2011-2015)에서 신 전략계획(2015-2020)으로 이행하는 과도기에 있다. 유로피아나는 확산을 위해 협력관계를 체결하고 장기적으로 지속 가능한 유로피아나를 만들기 위한 다양한 방법을 모색하고 있다.[13] 문화유산 자료를 필요로 하는 창조산업계의 요구를 충족시키기 위한 노력뿐만 아니라, 문화가 관광, 교육, 연구 등의 경제적 성장을 이끌고 일자리를 창출하는 가치가 있음을 증명하기 위해 다른 네트워크와의 연계 방안을 찾고 있다.

우선, 가장 주요한 사업으로 강조되는 있는 것이 포털에서 플랫폼으로의 전환이다. 팀 셰라트((Tim Sherratt)의 "방문은 포털, 구축은 플랫폼"이라는 말은 유로피아나 포털에서 이미 정해진 방식으로 사람들이 문화유산을 탐색하는 것보다 유로피아나와 협력기관들이 제공하는 데이터와 콘텐츠, 지식과 기술을 재사용하는 이용자층을 개척하는데 더 집중하겠다는 의미를 담고 있다. 유로피아나 클라우드(Europeana Cloud) 프로젝트에서는 최초의 클라우드 인프라 프로토타입을 구축하여 협력자(또는 협력기관)들이 데이터와 각종 도구를 그 어느 때보다 유연한 방식으로 공유할 수 있게 추진하고 있다. 또한 이 프로토타입을 통해 디지털인문학자들은 자신들의 네트워크

13 http://pro.europeana.eu/web/europeana-creative

를 통해서 대량의 문화와 과학 관련 데이터를 활용한 연구를 할 수 있다.

둘째, 문화유산 메타데이터와 콘텐츠의 창의적 재사용을 장려하기 위한 프로젝트로서 유로피아나 크리에이티브(Europeana Creative)이다. 유로피아나가 구축한 콘텐츠를 산업계에서 창의적으로 활용할 수 있도록 지원하는 것이 주된 목표이다. 이 프로젝트는 창조산업 종사자들에 의한 문화유산의 재사용을 가능하게 하고 증진시키는 데 그 주안점을 두고 있다. 유로피아나 크리에이티브는 콘텐츠 제공자와 기관들, 창조산업계 이해관계자들, 교육기관 그리고 투어리즘 분야 이상까지 폭넓게 향후 그 파급효과와 성과를 기대하고 있다. 유로피아나 콘텐츠를 이용해 응용프로그램을 개발하는 제1회 유로피아나 크리에이티브 챌린지(Europeana Creative Challenge) 프로젝트가 2013년 2월부터 30개월간 진행되어 유럽 창조산업에서 문화유산 자원이 활발히 이용될 수 있도록 추진하고 있다. 유로피아나 크리에이티브 챌린지는 자연사교육, 역사교육, 관광, 소셜 네트워크, 디자인이라는 다섯 가지 주제와 관련된 애플리케이션을 만드는 것을 주요 임무로 정하고 있다.

셋째, 변화하는 기술과 습관을 반영해 아이폰과 안드로이드 기기에 유로피아나 오픈 컬처 앱을 확대하고 추가로 10만 건의 주요 자료들을 포함할 계획이다. 유로피아나는 이미 아이패드용 무료 앱을 런칭한 바 있다. '유로피아나 오픈 컬처(Europeana Open Culture)'라는 이름의 앱은 지도, 예술, 사진, 역사, 자연의 다섯 가지 테마를 중심으로 수십만 건의 자료에 접근 가능하며 무료로 재사용할 수 있다.

유로피아나는 2008년에 출범하면서 '문화를 생각한다'라는 슬로건을 내세웠다. 여기서 '문화'라는 개념은 기존 유럽연합의 문화정책 아젠다의 연장선상에서 해석될 수 있다고 본다. 첫째, 오늘날 유럽의 새로운 정체성이자 하나의 문화코드로 이해할 수 있는 '문화다양성'의 이슈를 디지털을 매개로 문화정책에 집약시키고 있다는 점이다. 둘째, 문화 간 대화라는 주요한 아젠다를 디지털 시대 매우 중요한 수단인 포털과 플랫폼을 동시에 활용하여 실현시키려 한다는 점이다. 셋째, 창조성의 촉매제로서 문화를 바라보는 관점으로, 창조유럽을 지향하는 유럽연합의 창조산업에 적극 기여하고자 한다는 점이다.

이러한 세 가지 아젠다의 실현을 위해 디지털을 활용한 유럽연합의 대응을 전개

시켜 온 것이다. 그리고 이를 위해 단순한 포털을 넘어서 플랫폼 구축을 통해 에코시스템을 만들어 대응하려 하고 있다. 앞서 밝혔듯이 유로피아나는 스스로 끊임없이 성장해가는 생태계를 구성해나가고자 한다. 현재 유로피아나 재단과 네트워크는 2020년 전략계획의 목적에 부합하도록 유로피아나의 조직체계를 검토하고, 유럽과 유럽의 사회 경제 복지에 있어 문화의 중요성을 지속적으로 알리는 노력을 계속하고 있다.

3부 참고문헌

1. 국내문헌

김성수, 「영국의 문화코드: 전통과 혁신」, 박치완·김평수 외, 『문화콘텐츠와 문화코드 -글로컬 시대를 디자인하다』, 한국외국어대학교출판부, 2011.

김희철, 『Human Computer Interaction』, 사이텍미디어, 2006.

신동희, 『인간과 컴퓨터의 어울림』, 커뮤니케이션북스, 2014.

캐롤라인 브라지어, 「디지털 형식으로 생성된 자료@영국국립도서관: 디지털 장서 개발 전략 수행에서의 기회와 도전」, 국립중앙도서관 도서관 연구소 역, 월드라이브러리, 2014.06.

2. 해외문헌

Anne Burdick et al., *Digital Humanities*, The MIT Press, 2012.

Arjun Sabharwal, *Digital Curation in the Digital Humanities: Preserving and Promoting Archival and Special Collections*, Woodhead Publishing Limited, 2015.

Bernadette Dufrene (ed.), *Heritage in the Age of Digital Humanities: How Should Training Practices Evolve?*, LIT Verlag Münster, 2014.

Bjarki Valtysson, *EUROPEANA*, IT University of Copenhagen, 2011.

Brett D. Hirsch, *Digital Humanities Pedagogy: Practices, Principles and Politics*, Open Book Publishers, 2012.

CEC(Commission of the European Communities), *Creative Europe- A new Framework Programme for the Cultural and Creative Sectors(2014-2020)*, Oopec, 2011.

CEC, *Proposal for a Regulation of the European Parliament and of the Council on establishing the Creative Europe Programme*, Oopec, 2011.

Charles Wankel, *Digital Humanities: Current Perspective, Practices, and Research*, Emerald Group Publishing, 2013.

Claire Warwick, Melissa M. Terras & Julianne Nyhan, *Digital Humanities in Practice*, Facet Publishing, 2012.

David M. Berry, *Understanding Digital Humanities*, Palgrave Macmillan, 2012.

Edward Vanhoutte, Julianne Nyhan & Melissa Terras, *Defining Digital Humanities: A Reader*, Ashgate Publishing, 2013.

Elizabeth Weed & Ellen Rooney, *In the Shadows of the Digital Humanities*, Duke University Press, 2014.

Jeffrey Rydberg-Cox, *Digital Libraries and the Challenges of Digital Humanities*, Elsevier, 2005.

Jim Ridolfo & William Hart-Davidson, *Rhetoric and the Digital Humanities*, University of Chicago Press, 2015.

Katherine Bode, Paul Longley Arthur & Palgrave Macmillan, *Advancing Digital Humanities: Research, Methods*, Theories, Palgrave Macmillan, 2014.

Marilyn Deegan & Willard McCarty, *Collaborative Research in the Digital Humanities*, Ashgate Publishing, 2012.

Matthew K. Gold, *Debates in the Digital Humanities*, University of Minnesota Press, 2012.

N. Stroeker & R. Vogels, *Survey Report on Digitisation in European Cultural Heritage Institution 2012*, ENUMERATE, 2012.

Natasha Stroeker & Rene Vogels, *Survey Report on Digitisation in European Cultural Heritage Institution 2012*, ENUMERATE, 2012.

Roger Whitson & Jason Whittaker, *William Blake and the Digital Humanities: Collaboration, Participation, and Social Media*, Routledge, 2013.

Steven E. Jones, *The Emergence of the Digital Humanities*, Routledge, 2013.

Steven Totosy De Zepetnek, *Digital Humanities and the Study of Intermediality in Comparative Cultural Studies*, Purdue Scholarly Publishing Services, 2013.

Susan Schreibman, Ray Siemens & John Unsworth, *A Companion to Digital Humanities*, John Wiley & Sons, 2008.

NPO知的資源イニシアティブ 編『デジタル文化資源の活用 － 地域の記憶とアーカイブ』, 勉誠出版, 2011.

大矢一志,『人文情報学への招待』, 神奈川新聞社, 2011.

小野俊太郎,『デジタル人文学 － 検索から思索へとむかうために』, 松柏社, 2013.

楊曉捷 外『デジタル人文学のすすめ』, 勉誠出版, 2013.

唐琳,「數字化古籍軟件的成就及面臨問題」,『科技創新導報』, 2007(6).

劉靈西,「古籍數字化存在的問題及對策」,『佳木斯教育學院學報』, 2010(3).

劉偉紅,「中文古籍數字化的現狀與意義」,『圖書與情報』, 2009(4).

毛建軍,「中國家譜數字化資源的開發與建設」,『檔案與建設』, 2007(1).

楊一瓊,「家譜研究價值新探析」,『津圖學刊』, 2004(6).

王昭,「家譜文獻資源數字化現狀與思考」,『科技情報開發與經濟』, 2013(10).

鄭永曉,「古籍數字化與古典文學研究的未來」,『文學遺產』, 2005(5).

趙曉星,「古籍文化數字化淺析」,『科技情報開發與經濟』, 山西省科技情報研究所, 2007(17).

叢中笑,「論網絡時代圖書館的人文精神建設」,『瀋陽工程學院學報(社會科學版)』, 2005(4).

彭冬蓮,「論數字技術與人文精神」,『中南大學圖書館』, 2006(4).

包錚,「尋根問祖話家譜—家譜全文數字化技術及其網站系統」,『數字與微縮影像』, 2004(2).

맺는말: 디지털인문학의 정체성과 미래 비전 [1]

지금까지 여러 장에 걸쳐 우리는 디지털인문학의 현황을 점검하고 효용과 활용 가능성을 고찰하였다. 다양한 학제와의 관계와 방법론적 접근 가능성을 일견해보았고, 미래에 풀어야 할 과제와 발전방향에 대해서도 고민해 보았다. 마지막으로 우리는 '인문학'의 입장에서 디지털인문학의 근원적인 학문적 정체성에 대해 고민해보고자 한다. 학문에 대한 올바른 인식 없이 디지털인문학을 무비판적으로 수용할 경우, 기존의 인문학이 인류 지식의 발전 과정에서 수행했던 중요한 기능이 왜곡될 가능성이 있기 때문이다.

근본적인 의구심은 첨단 기술과의 조우를 부단하게 추구하는 디지털인문학의 성질에서 기인하는 것으로, 이는 기존의 인문학에서 찾아볼 수 없었던 것이다. 첨단 기술의 추구는 대개 시간경과에 따른 상품의 한계효용체감과 관련된 산업론적 에피스테메를 소환하게 된다. 예컨대 과거 우리의 일상생활은 물론 노동과 여가에 대한 인식까지 바꿔놓은 당대의 첨단 산업 기술 집약체인 세탁기, 냉장고를 더 이상 첨단이라 하지 않는 것과 마찬가지로, 오늘날 '첨단의 최전선'에 위치한 디지털 기술 또한 내일이 되면 과거의 유물이 되고 마는 것이다. '첨단기술과의 조우'가 빚어내는 부가가치는 그것이 늘 첨단일 때 유효하므로, 산업은 끊임없는 혁신과 변화를 요구받게 된다. 하루가 다르게 출시되는 디지털 디바이스 '신상'품들에서 보듯, 산업기술은 부단한 직선적 발전

1 이 글은 박치완, 김기홍이 공동집필한 것으로 『현대유럽철학연구』 제38집(2015년 7월)에 실린 글로, 공동저서의 집필 규정에 맞게 대폭 수정·보완한 것임.

을 통해 체감되는 효용을 끝없이 상쇄해 가며 그 가치를 유지하는 것이다. 이것이 오늘날 우리가 이야기하는 첨단의 본성이며, 그것의 추구에 대해 가지는 우리의 일반적 인식이자 태도이다.

그런데 '인문학'을 표방하는 디지털인문학이 첨단기술의 추구를 본령으로 한다면, 우리는 도대체 무엇을 얻고자 인문학에 대해 끊임없이 첨단기술과 조우하고 혁신을 일상화하라고 요구해야 하는지 질문해야 한다. 이는 디지털인문학이 인문학의 미래 '버전(version)' 혹은 '비전(vision)'이라고 주장하고 있기에 불가피한 질문이다. 디지털인문학은 무엇을 추구하며, 그 학문적 정체는 무엇인가? 디지털인문학은 첨단기술을 통해 어떤 인문학적 가치로 우리를 안내하고자 하는가? 디지털인문학은 과연 인문학이기는 한 것인가? 본고에서 이에 대해 심층적으로 진단하면서, 그 과정에서 인문학의 본연적 사명에 대해 재고하고, 올바른 디지털인문학의 발전 궤적을 상상해 보고자 한다.

"반성적인 태도를 취하면, 우리는 하나가 아니라 다양한 것들을 마주치게 된다. 지금은 현상하는 것들 자체의 경과가 문제이지, 현상하는 것들 속에서 출현하는 어떤 것이 [진정한 탐구의] 주제가 될 수 없다."

― E. Husserl.

"Où est la sagesse (…) que nous avons perdue dans le savoir? Où est le savoir que nous avons perdu dans l'information?"

― T. S. Eliot.

1. 인문학의 디지털화에 대한 의혹

특히 인문학을 필두로 한 현대의 많은 지식들은 기술적 정보의 공유, 경제와의 융합, 활용도 향상 등을 통한 지식의 상품화 및 세속화를 요구하는 거센 신자유주의적 도전에 직면해 있다. 이로 인한 여파는 심각한 수준이어서, 지식의 중심 토대마저 붕괴위협을 받고 있을 정도다. 이는 지식 내부의 공고한 이론체계나 사유의 원리, 지식 축적과 확산의 고유한 역사가 부재해서 빚어진 현상이 아니라 다양한 외재적 요인이 작용한 때문이다.

우리는 정보통신기술이 인터넷, 스마트폰 등을 통해 생활밀착형으로 확산될 즈음 '경제기반지식론(Theory of Knowledge based on Economy)'이 지식계의 하늘을 온통 뒤덮는가 싶더니 최근 창조경제론이 대세로 떠오르자 얼른 '창조지식(Creative Knowledge)'으로 그 옷을 바꿔 입는 현상을 목격한 바 있다. '지식' 앞에 전혀 비교의 범주에 속할 수 없는 수식어들이 임의로 붙었다가 꼬리를 감추는 것이 당연한 시대가 된 것이다. 만일 플라톤이 살아 있었다면 어떻게 평가했을까? 그는 아마 이런 현상을 지켜보며 '요절복통할 노릇'이라고 했을 것이다. 진리를 추구하는 것(epistêmê)은 외부환경의 변화나 시장이 요구하는 대로 이런저런 의견을 내놓는 것(doxa)과는 동종(同種)의 활동이 아니라는 것이 학문에 대한 그의 근본적 시각이기 때문이다. 그가 참된 지식을 추구하는 자(philosophos)와 독설가(philodoxos)를 구분했던 것도 이러한 취지라 할 수 있다.

이렇듯 오늘날 '지식'은 '불변성의 추구'나 '삶의 지혜'를 제공했던 고전적 역할을 포기할 것을 종용받고 있다. '정보화'나 '창조경제' 같은 꾸밈말들에 의해 참 지식(眞知識)과 사이비지식(似是而非知識) 간의 본말전도 현상이 일어나고 있는 것이다. 특히 디지털정보기술이 첨단산업분야에서는 물론이고 지식계 및 일상생활의 전면으로 파고들며 확산되자 대한민국의 눈 밝은 대학들은 발 빠르게, 1980~1990년대에는 기존의 학과를 '정보'로 포장해 지식소비자들을 유혹하더니, 2000년대 중후반에 들어서는 '디지털'로 그 수식어를 바꾸어 변신의 파노라마를 선보이고 있다.[2] 그뿐 아니라

2 문헌정보학과, 경영정보학과, 언론정보학과, 컴퓨터정보학과, 방송정보학과, 정보통신학과 및 디지털미디어학과, 디지털

아예 새로운 학문 영역으로 디지털 마케팅[3], 디지털 경제학[4], 네트워크 디지털경제[5], 디지털 역사학[6], 디지털 철학[7], 디지털인문학[8]을 주창하고 나선 학자와 대학의 연구사업단, 개인연구소들까지 출현해 있는 상태다.[9] 이러한 현실추수적이고 기술중심적이며 자본 및 상품화 경향적인 지식의 개전(開展) 양상은 전통적인 인문과학 및 사회과학의 학문적 연구의 고유성과 경계마저 붕괴시키고 있으며, 마치 모든 학문이 디지털정보기술 기반으로 각색·재구성되지 않으면 안 될 것 같은 분위기를 확산시키고 있다.

이러한 시대의 흐름을 받아들이지 않는 연구자는 일반 대중은 물론 주류 지식소비자들로부터 외면받기 십상이다. 기존의 분과학문 체제로는 생존이 담보되지 않으니 학문 간 융합이 선택이 아닌 필수라는 주장까지 공공연히 회자되고 있다. 이러한 호도는 디지털 매체를 통한 지식의 확산과 공유가 마치 시대적 요청이자 사회·국가적 요구인 것처럼 침소봉대되어 '학문함' 자체를 활용성과 논문의 인용횟수 등 다분히 계량적이고 실용주의적인 잣대로 평가하는 한편, 지식과 학문의 세계화를 위해 빅데이터의 구축이 급선무라는 일각의 주장과 결합돼 학문다양성을 옥죄는 원인으로 작용하고 있다.

문화콘텐츠학계에서도 몇몇 연구자들이 2000년대 초반 들어 '인문정보학(또는 정보인문학)'이란 학명(學名)을 앞세워 인문학과 정보기술의 결합을 강조하더니, 10여년이 지난 현금에 이르러서는 '디지털인문학'이란 학명으로 재차 옷을 갈아입고서 디지털정보기술을 선도적으로 수용해 인문학의 지평을 넓혀 인문학의 위기를 극복해야

기술경영학과, 디지털패션학과, 디지털콘텐츠학과, 디지털디자인학과, 국방디지털학과 등.

3 빌 비숍, 『디지털 마케팅』, 이경렬 외 옮김, 십일월기획출판, 2000; 노전표, 『디지털 마케팅』, 북코리아, 2007; 박진한, 『디지털 마케팅 로드맵: 새로운 지도와 24개의 아이디어』, 커뮤니케이션북스, 2012 참조.

4 신일순, 『디지털 경제학』, 비앤엠북스, 2005; 오원선, 『디지털경제학』, 새로운사람들, 2011 참조.

5 이재하, 『네트워크 디지털경제』, 한국경제신문, 2000 참조.

6 2014년 역사학회의 기획 학술대회명 참조: 〈역사학과 ICT의 융합 모색: 한국역사학의 미래 탐색〉.

7 이종관 외, 『디지털철학: 디지털 컨버전스와 미래의 철학』, 성균관대학교출판부, 2013 참조.

8 김도훈 외, 『디지털 시대의 인문학 무엇을 할 것인가』, 사회평론, 2001; 김성도, 『디지털 언어와 인문학의 변형』, 경성대출판부, 2003; 이화인문과학원, 『디지털시대의 컨버전스』, 이화여자대학교출판부, 2011 참조.

9 아주대학교 디지털 휴머니티 사업단, 사람과 디지털 연구소(한겨레신문사 부설), 삼성디지털연구소(삼성전자 부설), 디지털아트컨텐츠연구소(경북대학교 부설), 디지털미디어연구소((주) 비주얼다이브 부설) 등.

한다는 식의 담론을 유행시키고 있다. 더 구체적으로는 인문학과 문화산업을 연계시켜 취업률을 늘릴 때라며 인문학을 창조경제와 세계화를 지향하는 국가시책에 맞추어야 한다며 강조하기도 한다. '디지털 아트'가 그렇듯, 인문학도 이제 디지털정보기술과 결합(협업)하여 '디지털인문학'이라는 새로운 형태의 인문학으로 거듭날 때가 되었다는 것이 디지털인문학 옹호론자들의 지의(旨義)라 하겠다. 디지털 기술을 매개로 한 "창조적 인문학 활동"과 "혁신적으로 인문지식의 재생산을 촉진"하는 것이 현대 사회가 요구하는 지식의 가치라는 것이다.[10]

이러한 담론의 효율적 유포와 무비판적 수용은 1990년대를 기점으로 국내외적으로 회자되기 시작한 '인문학의 위기' 담론의 반작용으로 보아야 한다. 이에 대해 2장에서 좀 더 자세히 고찰해 보겠으나, 그전에 일반적 문제제기가 필요하다. 분명 인문학은 위기를 운위할만한 사회, 경제적 혹은 내재적 문제들이 있으며, 반성과 대책마련에 대한 논의 또한 활발하다. 그러나 '위기의 인문학'이 디지털인문학으로 옷을 갈아입는 것이 진정한 의미의 위기극복 방안이 아니라는 점이 강조되어야 한다. 디지털인문학의 장밋빛 청사진 속에 결여되어 있는 것은 i) 인문학(liberal arts)이란 무엇이며, 그동안 인문학자들이 어떤 연구를 어떤 방식으로 진행해왔는지, ii) 그 대안 내지는 대체재라 할 디지털인문학이란 기존의 인문학과 비교해보았을 때 어떤 면에서 고유성과 독립성이 있다는 것인지와 같은 근본적 물음들이다.

디지털인문학 담론을 유심히 들여다보면 기존의 인문학을 인문학자들에 의해 생산된 결과물(texts), 즉 '문자화된 인문학적 자료의 총합' 정도로 전제하고 있음을 쉽게 알 수 있다. 디지털인문학은 바로 이렇게 인류가 공들여 축적해놓은 인문학적 자료들을 디지털정보기술을 통해 전산화, 데이터베이스화, 재조직화하는 것을 주요 과업이자 밑천으로 삼는 것이다. 그러나 기존 인문학적 성과물에 대한 전산화, 데이터베

10 김현, 「디지털인문학」, 『인문콘텐츠』, 제29집, 2013, 12쪽. 그가 근년에 새롭게 정향하고 있는 디지털인문학에 대한 구상을 요약해보면 이 점이 보다 분명하게 이해되리라 생각한다: i) 기초적인 인문학 연구의 결과물들을 디지털정보기술을 통해 지식콘텐츠로 조직화할 것, ii) 이렇게 조직화된 지식콘텐츠를 통해 문화산업적 콘텐츠의 생산과 호조(互助)하는 길을 모색할 것, iii) 그리고 특히 인문지식이 사회적 수요를 제고하여 소통과 응용의 차원에서 인문학 연구를 활성화하는데 주력할 것, iv) 결과적으로 이렇게 인문학이 시대의 변화에 부응해 자기변화를 꾀할 때만 범인문학계의 발전 또한 기대할 수 있을 것(23-24쪽).

이스화, 재조직화를 대체 '누가' 주도하는 것인지, '어떤 기획과 목적 하'에서 이를 진행시키는 것인지 묻지 않을 수 없다. 또한 디지털인문학 옹호론자들이 희망하는 방식으로 구축된 지식이 오용·악용될 소지는 없는지, 활용성이나 상업적 가치에 몰두한 탓에 지식의 본래 목적인 지식의 공공성으로서의 역할에 반하는 형태로 인문학이 변질되거나 왜곡될 가능성은 없는지 등에 대한 진단이 어째서 없는지도 검토해 보아야 한다.[11] 디지털인문학이 주어진 자료들을 정보화, 조직화하여 대중과 지식 시장 안에서의 활용도 극대화에 초점을 맞추기 때문에 더욱 중요한 질문이다.[12]

인문학의 디지털화는 기정사실로 받아들이기에는 그 정체성이 아직 모호하고 의도의 순수성 또한 의심되는 측면이 존재한다. 그럼에도 오직 선의(善意)만이 강조되어 짚어봐야 할 것들이 간과되고 있는 듯 하다. B. 라신이 구글의 도서디지털화 프로젝트를 일종의 '신세계'라고 언급한 것이나[13], 다케후미가 『구글의 철학』에서 "새로운 것은 구글이 만든다"고 강조한 것에서 잘 알 수 있듯,[14] 디지털 기술은 긍정적 측면이 있으며 이에 대한 낙관론이 지배적 경향이라는 데는 이론의 여지가 없다. 물론 2004년에 깃발을 올린 구글 프로젝트는 '지식무료서비스'라는 이미지를 사람들에게 각인시키기는 했지만 온라인 서점의 대표 업체인 아마존과 마이크로소프트, 야후의 거센 반발로 현재는 원래 계획은 수포로 돌아간 상태다. 2차 저작권을 통한 수익 창출이라는 구글의 속셈을 간파한 유관업체들의 반발이 심했기 때문이다.

하지만 디지털과 인문학의 인위적 결합은 전혀 다른 차원의 문제다. 양자의 결합

11 이승종, 「문자, 영상, 인문학의 위기」, 『철학』, 제101호, 2009; 양해림, 「인문학과 디지털 미디어의 융합, 그 허와 실」, 『한국문학과 예술』, 제8집, 2011 참조.

12 인문학의 디지털화 작업은 국내에서도 정부기관의 다양한 정책적 지원을 통해 시도된 바 있고, 현재에도 진행 중인 사업들이 적지 않다. 국역 조선왕조실록 시디롬 사업(1995~2005, 서울시스템(주)), 한국현대시어용례사전(한국학중앙연구원), 우리문화원형 아카이브(한국콘텐츠진흥원), 조선시대 전자문화지도(고려대 민족문화연구원), 유교문화권 유물유적지도(한국국학진흥원), 태백산 사고지 복원(한국국학진흥원) 등. 그리고 국사편찬위원회에서는 『承政院日記』와 『日省錄』의 데이터베이스 구축 작업을, 한국고전번역원에서는 『韓國文集叢刊』을 십 수 년째 전산화 작업을 하고 있으며, 한국국학진흥원에서도 유교의례, 유교문화에 대한 디지털화 작업에 매진하고 있다. 자세한 설명은 최희수, 「디지털인문학의 현황과 과제」, 『소통과 인문학』, 제13집, 2011, 86-87쪽 참조.

13 R. Darton, "La bibliothèque universelle, de Voltaire à Google", Le monde diplomatique, mars 2009; B. Racine, Google et el Nouveau monde, Plon, 2010 참조.

14 마키노 다케후미, 『구글의 철학』, 이수형 옮김, 미래의창, 2015, 제2장(〈전 세계에서 가장 글로벌한 발상을 한다〉 / 〈전 세계 정보를 조직한다〉 등) 참조.

이 단순히 물리적 조립이 아니라 화학적 합성이라면, 그것은 불가역한 결과를 초래할 수 있기 때문에, 즉 잘못 되어도 원상회복이 불가능한 상태가 될 수 있으므로 극히 조심할 필요가 있다고 보는데, 너무 무비판적으로 진행되는 현실에 우려를 금할 수 없다는 것이다.

디지털인문학의 전도사들이 인문학의 전산화(humanities computing)나 전산인문학(computational humanities)에 만족하지 못하고 다시 디지털인문학(digital humanities)을 거명하는 까닭이 대체 뭘까? 모든 인문학적 자료들이 디지털화될 수 있다면, 더 구체적인 예로 모든 종이책이 전자책으로 대체될 수 있다면, 이러한 주장은 나름 설득력을 얻을 수 있겠다. 하지만 과연 모든 인문학적 자료들이 디지털화되고, 모든 종이책이 전자책을 대신하는 날이 내도(來到)할까? 라르델리에가 정확히 지목하고 있듯, 결코 그런 날은 오지 않으리라, 필자도 감히 확신한다. 요인즉 우리가 일상 속에서 마주치는 작금의 기술적 · 매체적 현상이나 경제적 이유 또는 소비자의 욕구 변화 등을 증거로 내세우면서 인문학의 르네상스를 디지털정보기술 의존적으로 재편돼야 한다고 확언하는 것은 "인문학이란 무엇인가?", "텍스트란 무엇인가?", 라는 물음을 간과하지 않고는 제기할 수 없는 주장이다.[15]

국내에서의 디지털인문학 논의가 만일 위와 같이 불안전한 토대 위에서 전개되고 있다면, 이는 분명 본말이 전도된 것이라는 비판을 면하기 어려울 것이다. 일찍이 훗설이 『유럽학문의 위기와 선험적 현상학』에서 경고한 바 있듯[16], 현실 속에서 실증주의가 세력을 떨치며 팽배해 있기 때문에 모든 학문이 실증적 검증에 기반해야 한다는 주장을 펴는 것과, 디지털이라는 대세적 플랫폼에 편승하여 모든 지식의 디지털화를 정당화하는 디지털인문학의 거친 행보는 하등 다를 바 없어 보인다.

인문학은 결코 디지털기술 종속적인 '도구학'으로 대체될 수 없다. 그렇게 될 수도 없을뿐더러, 그렇게 대체되어야 할 필연적 이유도 없다. '디지털'을 장착하고서 우리 눈앞에서 현상해 있는 것들에 대해 '이런저런 의견'을 제시할 수 있다. 하지만 이러한

15 P. Lardellier, 「Où vont le livre et la lecture?: Des Humanities à la culture numérique」, 『에피스테메』, 제4호, 고려대학교 응용문화연구소, 2010, 3-4쪽 참조.

16 에드문트 훗설, 『유럽학문의 위기와 선험적 현상학』, 이종훈 역, 한길사, 2007 참조.

의견이 지식 탐구의 본질을 호도하거나 진리 탐구의 본분을 망각하게 할 가능성이 있다면, 제사에서 언급한 훗설의 언급에서처럼 "반성적 태도"를 취해 그 '본질'을 파악하는 일을 더 이상 유기(遺棄)해서는 안 될 것이다. 이런 취지에서, 디지털인문학이 더 큰 힘을 발휘하기 전에 점검해 보아야 할 문제들을 짚어 올바른 방향을 제시하고자 하는 것이 이 글의 목적이다. 디지털인문학은, 무엇보다 그 용어와 개념 때문에 논란의 여지가 많으며, 이는 서구에서 디지털인문학의 발현과 함께 시작된 논의다. 다음 장에서 이에 대해 검토하며, 특히 학자들에 의해 반드시 유념해야 할 대상으로 지목된 과학주의와 실증주의 위험에 대해 자세히 알아보겠다.

2. 디지털 (가상)세계의 외연 확장에 대한 찬반론

디지털인문학의 용어와 개념에 대한 논란은 서구에서 그 태동과 함께 시작된 이래 지금까지 여전히 지속되고 있다. 용어와 개념 시비는 지식의 새로운 패러다임의 추구 과정에서 으레 있게 마련이다. 하지만 우리는 제기된 의혹들 자체 보다 그 비판적 시각과 논의의 맥락을 유심히 관찰할 필요가 있다. 이를 통해 우리는 디지털인문학이 인문학의 역사에 있어 필연적인 과정이 아니라 일부 학자군의 기획과 전략의 산물이라는 것을 확인할 수 있을 것이다. 이들의 기획과 전략은 '인문학의 위기'와 '디지털의 부흥'이 극명하게 대비되는 과정에서 그 파급력과 기대치가 과대 포장되어 인문학의 궤적에 '패러다임 시프트'에 해당하는 영향력을 행사할 가능성이 높다. 때문에 이를 정확히 진단하고, 비판적 시각을 통해 근본적으로 주의해야 할 사항들이 무엇인지를 짚어가며 올바른 디지털인문학의 방향을 모색할 필요가 있다.

먼저 용어에 대한 관련 학자들의 혼선과 시비를 살펴보자. 디지털인문학이라는 용어는 역사를 가진다. 이는 현행 디지털인문학은 '디지털'과 '인문학'의 시대적 요청에 따른 필연적인 결합인 것처럼 신화화되어 있다는 의미이다. 하지만 서구의 학자들은 컴퓨터 기반의 디지털기술을 인문학에 응용하는 연구를 〈computational

humanities〉[17]로 또는 〈humanities computing〉이라 불러왔고[18], 이러한 흐름이 광범 위하게 유포되는 과정에서 '디지털인문학'이라는 신조어가 등장한 것이나, 문제는 그 연구대상이 구체적이지도 않으며 학계에서 합의된 것도 아니라는 사실이다. 유럽과 북미권 학자들 수백 명을 대상으로 디지털인문학의 정의에 대한 견해를 수년 간 조사한 자료에 따르면, 그 접근과 호불호, 관심도도 나열하기 어려울 만큼 백인백색을 띠고 있다는 사실을 확인할 수 있다. "인문학 연구를 위해 컴퓨터 툴을 사용하는 것"(Unsworth)과 같이 인문학 연구와 출판의 디지털기술 적용 전반에 대한 '우산용어'로 보는 시각이 우세한 가운데, 디자인 분야와 같이 컴퓨터 의존도가 높은 학제의 교수는 "어떠한 인문학적 주제에 디지털기술을 적용함으로써 새로운 지식과 학습 방식을 여는 것"(Abbott)으로 그 가치를 부여하기도 하지만, 어문계열 교수는 "전술 편의적 용어(a term of tactical convenience)"(Kirschenbaum)로 격하하기도 한다. 심지어 디지털인문학을 "잘못된 명칭(misnomer)"이라 잘라 말하며 디지털기술 활용도가 상대적으로 매우 높은 과학자들도 '디지털 과학자'라 칭하지 않는데 왜 인문학은 굳이 디지털인문학이라고 불러야 하는가 반문하는 교수도 있다(Carlos).[19]

과연, '디지털'과 '인문학'이라는 두 개의 우주를 하나로 묶은 '디지털인문학'이란 용어는 수용자에 따라 '폭력'으로 느껴질 수 있을 만큼 오해의 소지가 다분해서, 이미 광범위하게 사용되고 있음에도, 시비는 계속 될 것으로 전망된다. 너무나도 다양하고 복잡한 것들을 쉽고 간단하게 결합한 무모하고 무책임한 조어라는 혐의도 그러하거니와, 실제 이 용어가 순수 학술적 필요나 목적이 아니라 대학의 교육사업마케팅과 관련하여 태동했다는 데서도 그러하다.[20] 무엇보다 디지털인문학이 과연 '인문학'인

17 W. Kaltenbrunner, "Decomposition as Practice and Process: Creating Boundary Objects in Computational Humanities?", Interdisciplinary Science Review, Vol. 39 No. 2, 2014, 143-161쪽 참조.

18 M. R. Kirschenbaum, "What is Digital Humanities and What's it doing in English Departments?", ADE Bulletin, No. 150, 2010, 1쪽.

19 "How do you define Humanities Computing / Digital Humanities?," – http://www.artsrn.ualberta.ca/taporwiki/index.php/How_do_you_define_Humanities_Computing_/_Digital_Humanities%3F.

20 커센바움에 의하면, 이 용어는 2001년 미국 버지니아 대학원의 신규 학위과정 개설과정에서 제안된 것으로, 〈humanities computing〉이나 〈digital media〉보다 좀더 '익사이팅'한 이름을 찾는 과정에서 나왔다. 저자는 이에, 이 용어의 확산은 마케팅에의 활용과 본연적 관계가 있다고 주장한다 – T. Haigh, "We have never been Digital: Reflections on the intersection of computing and the humanities", Communications of the ACM, Vol. 57 No.

지, 정체성에 대한 의문은 인문학자들의 초미의 관시사다. 한 교수는 "정작 이 분야의 상당수 연구 성과들은 '인문학' 외부의 IT 분야의 성격으로 보아야 하는데, 그 분야의 전문가들은 프로그래밍 작업을 약간 한 것뿐이며, 장기 보존 포맷이니 오픈 데이터니 하는 것을 가지고 뭔가 쓸모없이 열심히 작업을 하는 듯 보일 뿐, 실제 연구가 수행된 것은 아니다"(Cummings)라고 힐난하기도 한다. 과연 디지털인문학은 인문학인가? 어떤 의미에서 그러한가? 태동과정에서 일부 불미스러운 혐의가 있으나 이제는 마케팅과 같은 수익추구의 수단이 아닌 학문적 영역으로 환치되어 그 혐의가 모두 해소되었는가? 작금의 디지털인문학의 횡횡은 어떤 식으로든 '돈 문제'와 불가분의 관계에 있는 것으로 여겨지는데, 이는 잘못된 선입견일 뿐인가?

더욱 중요하게 논의되어야 할 것은, 이와 같이 '인문학'이라는 개념 자체를 점유한 디지털인문학의 미래전망이다. 디지털인문학은 굳이 부연설명이 필요치 않을 정도로 실용성을 지향한다는 것을 모르는 사람은 없을 것이다. 때문에 학문의 도구화와 실증주의를 반복할 가능성이 대단히 높다. 실증주의 자체가 문제가 아니라 과학이라는 울타리를 벗어난, 스스로 감당하지 못할 실증주의적 태도로 일관하는 소위 '디지털인문학자'에게 문제가 있다는 것이다. 이는 특히 문화 관련 연구 분야에서 수 십 년간 시행착오를 겪으며 다다른 '문화적 전환'의 관점에서 볼 때도 역행하는 것이라 여겨진다.

리우는 "디지털인문학에서 문화비평은 어디에 존재하는가?"라는 글에서 이론과 문화비평을 도외시하고 텍스트 인코딩과 컴퓨터 프로그래밍 등 기술적인 것에만 관심을 집중시키는 경향을 비판한 바 있다.[21] 이는 연구비 지원 확대를 추구하는 디지털인문학의 행보와 관련이 깊다. 이공계열이나 사회과학과 마찬가지로 인문학 연구 역시 재원투자가 요구되는 가운데, 인문학의 위기로 표현되는 전반적인 상황을 타계하기 위해 사회적 관심 유도와 연구비 유치가 용이한 디지털적 전환을 추구한 것이 디

9. 2014, 27–28쪽.

21 A. Liu, "Where Is Cultural Criticism in the Digital Humanities?", Debates in the Digital Humanities, Ed. Mathew Gold. Minneapolis: University of Minnesota Press, 2012, 490–509쪽.

지털인문학 태동의 중요한 배경 중 하나라는 것이다.[22]

문제는 이런 행보가 사회적으로 활용가능성이 높은 연구를 요구하는 정체적 압력과 이에 대한 호응의 순환구조를 조형하며, 종국에는 창의적이지 못한 패러다임으로 연구가 굳어질 수 있다는 점이다. 영국의 한 디지털인문학자는 연구비 지원기관들이 "가치 증거(evidence of value)"라고 부르는 평가 기준, 즉 연구비를 받고 싶으면 디지털인문학 연구가 얼마나 가치가 있는지 증명하라는 요구를 받고 있다는 점을 비판적으로 소개한 바 있다. 테라스는 영국의 교육자 연구기관인 AHDS(Association of Headteachers & Deputes in Scotland)에 대한 지원이 가치증거 부족으로 중단된 것을 예로 들며, 디지털인문학자들이 인문학적 비판과 같은 논의가 아니라 "더 좋고/ 더 빠르고/ 더 많은(better/ faster/ more) 디지털의 천성을 잘 웅변하지 못하면, 앞으로 연구비 지원 수혜는 더 힘들어 질 것"이라 우려한다.[23] 테라스의 사례를 들어 스벤슨은 이런 경향이 "비단 디지털인문학 뿐만 아니라 인문학을 결과 주도적(result-driven) 접근인 실증주의로 이끌 위험"을 안고 있다고 경고한다.[24]

이는 먼 나라의 이야기가 아니다. 한국에서의 디지털인문학 논의 역시 인문학의 역사적 궤적 내에서 자생한 내적 필연성이 아니라 지원기관이나 대중, 시장과 같은 외부세계의 요구에 부응하기 위해 기획된 것이며, 그 방향성은 인문학의 실용성, 활용가능성을 높이는데 초점이 있다. 지원금 수혜를 위한 "가치 증거" 제시 요구는 한국도 예외는 아닐 것이며, 결과 주도적 접근인 실증주의적 경향 또한 피할 수 없을 것이다. 우려되는 점은 디지털인문학의 이러한 실증주의적 경향이 특히 문화와 관련된 연구에 미칠 악영향이다.

경험적이고 과학적인 연구방법의 사회적 선호는 비단 디지털인문학에 국한된 것이 아니라 모더니티 전반과 관련된 본질적인 문제라 할 수 있다. 그러나 이에 대한 총

22 A. Liu, "The state of the digital Humanities: A report and a critique", Arts & Humanities in Higher Education, Vol. 11, 2011, 8-41쪽 참조.

23 M. Terras, "Re: What difference does digital make?" - http://lists.digitalhumanities.org/pipermail/humanist/2009-July/000622.html.

24 P. Svensson, "From Optical Fiber to Conceptual Cyberinfrastructure", Digital Humanities Quarterly, Vol. 5 No. 1, 2011.

체적인 반성으로 시발된 포스트모던 시대의 등장과 함께 특히 문화 관련 연구에 있어 과학적 접근은 너무 많은 이론적, 실제적 문제들을 노출시켰다. 이는 특히 인문학의 위기 못지않은 어려움을 겪고 있는 사회학 분야의 사례를 통해 중요한 시사점을 얻을 수 있다. 버거는 사회학이 과거 미국에서 특권적 지위를 차지했고 우수한 학생들을 끌어들이는 매력과 연구지원의 혜택을 누릴 수 있었으나, 어느 시점부터는 그 모든 것을 잃게 되었다고 진단한다. 이는 사회학이 호황을 누렸던 시기 정부기관 등으로부터 활발히 수주했던 연구지원금과 관련이 깊다. 주로 정부기관이었던 지원처들은 "반박할 수 없는 과학적 논증으로 제시될 수 있는, 오차범위가 매우 적은 연구결과"를 원했고, "돈 주는 사람이 그 사용처도 정하게 마련"이어서, 지속적인 연구비 지원은 결국 "정량적 연구방법의 사용을 지나치게 강제"했다는 것이다. 이런 거래에 익숙해진 사회학의 과학적 연구는 시간이 지날수록 비용은 더 늘고 인간의 행위예측에 대한 정확도나 연구에 대한 신뢰는 점점 떨어졌다. 그 과정에서 사회학의 태동 시기나 전성기에 구성원들이 보편적으로 가졌던 "어째서 현재[의 사회]는 과거와 다른가?"와 같은 건강한 '근본적 의문(big question)'은 사라졌고, 과학으로서의 매력마저 떨어진 사회학은 몰락하게 되었다는 것이다.[25]

　최종렬은 이에 대해 이렇게 진단한다. "갈수록 사회는 전통적인 과학으로는 더 이상 설명도 예측도 통제도 되지 않는 미학적 상황으로 변하고" 있음에도 불구하고, "17세기 수학적 물리학을 모델로 하여 과학의 길로 줄달음쳐" 온 타성을 버리지 못하고 여전히 전통적인 과학관에 매달리거나 오히려 더 정교한 과학적 방법으로 무장해야 한다는 착각에 빠져 사회학이 스스로 위기를 자초했다는 것!(26) 우리가 과학이라 부르는 것은 흔히 '거짓말 하지 않는' 숫자를 앞세우는 탓에 그 자체를 '참'이나 '진리'의 동의어로 오인하기 쉬우나, 과학은 "과학자 집단의 사회적 행위로서, 다른 지식과 같이 사회적 영향 속에서 구성적으로 일어나는 사회문화적 현상"[27]임을 잊어서는 안

25　P. Berger, "What Happened to Sociology?", First Thing, http://www.firstthings.com/article/2002/10/whatever-happened-to-sociology, 2002.

26　최종렬, 『사회학의 문화적 전환』, 살림, 2009, 5쪽.

27　이희은, 「문화연구의 방법론으로서 가추법이 갖는 유용성」, 『한국언론정보학보』, 제54호, 2011, 80쪽.

된다.

　최근 사회과학 전반에 영향을 미치고 있는 '문화적 전환' 개념은 바로 이와 같은 배경에서 등장한 연구방법론의 변화 기류다. 유일하게 과학적으로 인정되어 온 가설연역적 연구 방법과의 단절, 비실증주의적 방법에 대한 재고, 해석학적 방법의 부활 등이 골자다.[28] 인류학을 과학이 아닌 인문학이 되어야 한다고 주창했던 프리처드에서 보듯, 사회과학은 모더니티 과정에서 조형되어 교조화된 과학주의와 실증주의를 문화에 대한 연구의 잠정적 방해물로 간주하고 주의를 기울이거나 심지어 폐기하고 있다. 상황이 이러한데, 문화콘텐츠학계의 일부 학자들이 주도하고 있는 현행 디지털인문학은 오히려 문화 연구의 주류였던 인문학적 방법을 버리고 오히려 '과학'이 되고자 한다. 무언가 엄밀한 과학적 방법으로 측정되고 통계적 방법으로 분석되어 디지털적으로 재현되어야 '미래지향적'인 연구라는 믿음이 현행 디지털인문학을 주창하는 학자들의 무의식에 깔려있다는 것이다. 이는 과학적 방법의 효과가 철학, 사회과학, 인문학 등 모든 영역의 연구에 적용되어야 한다는 신념을 일컫는 과학주의에 다름 아니다.[29]

　수십 년의 시행착오와 그 반성의 결과로 등장한 문화적 전환 사례는 첫째, 과학주의와 같은 연구방법에 대한 인식론이 한번 고착되면 얼마나 강력한 영향력을 행사하는지를 경고하고 있다. 둘째, 연구 활동 지속의 자양분이나 모티브 정도로 생각했던 연구비 유치가 실증주의적 방법을 확대재생산하고, 나아가 그것 이외의 방법론적 다양성을 말살하는 기제가 될 수 있음을 보여준다. 셋째, 특히 문화에 대한 연구에 있어서 실증주의적 접근은 그 선명한 한계가 이미 검증되었으며, 해석이나 인문학적 비판의 중요성이 강조될 필요성이 있음을 깨우쳐 준다.

　디지털인문학의 전개 과정에서 "실증주의와 함께, 후기 실증주의의 가면을 쓴 과학주의가 전통적인 [인문학적] 연구방법을 배재하게 된다면 인문학에 재앙(anathema)이 될 것"이라고 진단한 스미티스의 글에 우리 모두가 주목해야 하는 이유가 여기에

28　노명우, 「에쓰노그래피와 문화연구방법론」, 『담론』 201, 11(3), 2008, 61쪽.

29　M. Ryder, "Scientism", Encyclopedia of Science Technology and Ethics, 3rd ed. MacMillan, 2005.

있다.[30] 디지털인문학이 하나의 기획적인 시도이자 부차적인 선택사항으로 머물러야지, 마치 인문학의 미래 비전이자 패러다임인 것처럼 과대포장 되어서는 안 된다는 것이다. 디지털정보기술의 영향력과 파급력에 의지해 인문학 자체를 디지털화/정보화/자료화/시각화해야 한다고 주장하는 것, 인문학과 디지털인문학을 동가(同價)로 여기는 것 자체가 이미 논리적 비약이자 인문학에 대한 독모(瀆冒) 행위나 다름없다는 뜻이다. 억견(doxa)이 진리와는 구분되어야 하듯, 디지털인문학도 인문학의 주요 활동 영역과 범주를 자신의 것인 양 사칭해서는 곤란하다. 인문학과 디지털인문학은 이미 지식의 생산과 소비 과정부터가 다르며, 연구목적에서도 큰 차이가 난다. 디지털인문학은 인문학의 파생물이자 모조품에 불과하기에 인문학을 대체하거나 인문학 위에 자신의 의자를 배치하는 것은 절중(節中)한 태도라 할 수 없다. 하여 우리는 이 자리에서 묻지 않을 수 없다. "디지털인문학, 인문학의 창발적 변화인가?", 라고.

이에 대한 해답은 인문학과 실증주의의 관계에 대한 지식사적 재탐색을 통해 구해 볼 수 있다. 기본적으로 디지털은 정보를 다루는 기술이며, 그 성격은 실증주의를 지향하고 있다. 그런데 인류의 지식은 정보의 생산, 유통, 저장을 통해 확대재생산 되어 왔기에, 지식의 가치 생산은 정보와 인간의 관계에 의존하고 있다. 문자나 책 형식의 정보가 인간의 인식과 지식 생산에 미친 심원한 영향에서 유추할 수 있듯, 정보의 형식과 인간이 정보를 이해하는 방식은 불가분의 관계에 놓이게 되는 것이다. 기존의 자연과학은 인간과 정보의 관계를 실증주의라는 방식으로 이해하며 그 토대위에 지식을 쌓아올렸고, 인문학은 고유의 인간–정보 관계의 틀을 고수해왔다. 지식사적으로 이 고유의 관계가 제대로 정리되지 않았을 때 늘 불필요한 손실과 갈등이 초래되어 왔으며, 균형 있는 지식발전을 저해해 왔다.

오늘날의 디지털인문학은 이 '정보'를 디지털로 치환함으로써, 인간과 정보가 가져 왔던 기존의 관계를 실증주의적으로 재규정하려는 시도라 할 수 있다. 이는 인간과 정보가 맺어왔던 인문학적 관계를 실증주의로 교체하거나 왜곡할 가능성이 있다. 인

30　J. Smithies, "Digital Humanities, Postfoundationalism, Postindustrial Culture", Digital Humanities Quarterly, Vol. 8 No. 1, 2014.

문학은 실증주의를 왜 경계하는가? 디지털의 실증주의적 성격이 인문학에 이식되는 것이 어떤 문제를 배태하고 있는가? 다음 장에서 고찰해 보기로 하자.

3. 디지털-정보 파놉티콘 시대의 인문학, 그 위상 제고

지식과 정보의 관계는 무엇인가? 디지털인문학에 있어서 정보는 무엇이며 어떤 의미를 지니는가? 에드가 모랭은 『복잡성 사고 입문』에서 정보를 '고르디아스 (Gordias)의 매듭'에 비유하고 있다. 여기엔 상반된 두 가지 의미가 포함돼 있는데, 하나는 아무리 애를 써도 해결하기 어려운 문제를 의미하며, 다른 하나는 대담한 행동을 통해 주어진 문제를 해결한다는 것이 바로 그것이다. 하지만 모랭은 '정보'는 이미 풀 수 없는 매듭처럼 얽히고설켜 있어 그 누구도 이를 명쾌히 "해명해주거나 무언가에 의해 완전히 해명된 개념이 아니"라고 강조한다.

모랭의 말대로 정보는 현대사회를 이해하는데 있어 "대단히 중요하고 또 필요불가결한 개념"이지만, 그럼에도 무수한 "문제를 제기할 뿐 [결코]문제를 해결하는 개념은 아니"라는 것이다.[31] 요인즉 이런 딜레마 상황에서도 막강한 영향력을 음으로 양으로 확대해가기만 하는 것이 정보라는 '유령'이다. 그 유통방식이 디지털의 형태이다 보니 모든 물리적 제약으로부터 자유로워 무한한 우주를 횡행활보하는 것이 또한 정보의 전염력이다. 정보는 실생활에서는 말할 것도 없고, 제 학문 영역까지 개입해 인간의 이성적 판단을 흐리게도 한다. '정보의 홍수' 속에서 우리는 현기증을 느끼며 살아가야 할 운명인 것이다. 그렇다면 단순히 '정보'를 뜻하는 형용사 〈informatique〉가 〈digital〉로 변신한 까닭이 뭘까? 10여 년 전만해도 '정보'는 컴퓨터-기술의 활용에 범주가 국한되어 있었다. 반면 오늘날 '디지털'은 아무런 범주의 국한을 받지 않을 정도로 그 적용영역이 넓고 더더욱 일상에까지 침투해 있다. 부언컨대 '정보'가 '디지털'로 바뀐 것은 컴퓨터-기술의 비약적 발달과 이의 수용자 층의 확대가 낳은 불가피한

31 에드가 모랭, 『복잡성 사고 입문』, 신지은 옮김, 에코리브르, 2012, 41쪽 이하 참조.

용어선택이라 할 수 있으며, 이로 인해 지식의 지형도까지도 바뀌고 있는 게 현실이다. 문제는 이에 그치지 않고 디지털 관련 담론들이 모든 기존의 지식을 컴퓨터-기술 기반으로 치환해야 한다며 '당위'라는 푯대까지 꽂아 예전에 애써 구분했던 학문들 간의 경계마저 송두리째 뒤흔들고 있다는데 있다.

이는 100여 년 전 등장해 실증적 경험 자료만을 절대명령처럼 여기며 형이상학과 신학을 사변(思辨)에 불과한 것으로 치부했던 실증주의의 과오를 떠올리게 한다. 디지털화되지 않으면 지식도 학문도 아니라는 오늘날 디지털인문학의 '지식기술자'적 태도는 이러한 실증주의의 과오가 되풀이되고 있는 것으로 우려된다. 컴퓨터-기술 결정론자들에 의해 사이비과학의 망령이 부활하고 있는 것은 아닌지 의심해 봐야하는 것이다. 문제는 이 과학을 가장한 사이비과학이 인간과 사회와 갈등을 증폭시키며 맞부딪치고 있다는데 있다. 하지만 정보-디지털 사회로의 이동이라는 세기적 경향이 역으로 인간과 인문학의 파괴 위에 건립된다면, 그 사회가 과연 누구를 위한 것이며, 무엇을 위한 지식인지 의문을 갖지 않을 수 없다. 이 의문은 들뢰즈가 모든 것을 언어(명제)로 환원하여 의미를 탐문하는 비트겐슈타인의 분석철학을 일러 〈철학의 재난, 철학의 퇴보, 철학의 암살자〉라고까지 앙분한 까닭이 어디에 있는지를 되새겨보는 것으로 충분하리라 본다.[32] 비트겐슈타인 방식의 '언어적 전회'는 들뢰즈에 따르면 100여 년 전 보들레르가 "사진이 예술이라면, 이는 인간 정신의 재앙이다"고 비판했던 것과도 또한 맥을 같이한다. 훗설의 경고, 즉 "현상하는 것들 속에는 본질이 없다"는 말을 재삼 되새김질해 볼 수밖에 없는 이유가 여기에 있다.

지식의 구분과 분류는 지식의 기나긴 역사에 견주어보면 대개 사회적 요구와 수요가 강하게 작용한 것이라 할 수 있다. 정신과학과 자연과학을 나누기도 하고, 인문과학을 사회과학과 구분하기도 했던 것도 같은 이유에서다. 이와 관련해서는 주지하듯 설명(Erklären)과 이해(Verstehen)라는 개념이 정신과학/자연과학, 인문과학/사회과학으로 구분된 두 진영의 중심에 자리하고 있다. '설명'은 주로 '과학'을 등에 업고 논리

32 G. Deleuze, L'Abécédaire de Gilles Deleuze, de Pierre-André Boutang, entretiens avec Claire Parnet réalisés en 1988, Éditions Montparnasse, 2004, 〈W 항목〉 참조.

와 증명, 법칙, 인과, 필연 등을 기준으로 대상을 분석하며, '이해'는 주로 '비과학'이라는 비난을 감수하며 설득과 공감을 중시하고, 우연 등을 놓치지 않고 살핀다. 문제는 이 둘의 관계는 이미 '서로 다른 문화'를 형성할 정도로 간극이 벌어져 있다는데 있으며, 상대문화에 대한 일종의 '적대감' 또한 깊다고 할 수 있다.[33] 서로 연구 대상을 분석하며 개척해온 길, 다시 말해 그 이력(履歷) 다르다보니, 이제 와서 "왜 조화(종합)를 꾀하지 않느냐?"고 탓할 수도 없는 노릇이다. 그런데 두 진영 간의 게임은 매번, 아니 대개는 '과학'의 진영에 늘 승전보가 돌아갔다는 점이다. 물론 이에 대한 반발이 없었던 것은 아니다. 인문과학(특히 역사학)을 자연과학적 방법론으로 접근하려는 19세기 초엽의 학문적 태도, 즉 실증주의적 관점에 반대해 인문과학을 그 자체의 고유한 해석학적 학문으로 정립하려고 했던 딜타이가 대표적이라 할 수 있으며[34], 훗설 또한 19세기 말 당시 제 학문이 '과학'의 멍에를 쓰고 있는 것에 대응해 인간의 '의식'을 중심으로 한 현상학을 새롭게 창설하게 된다.[35]

물론 인간이 자신에게 주어진 자연환경을 초월해 살 수 없듯, 생활세계의 보금자리이자 가치관의 형성체인 역사와 문화로부터 자유로운 인간도 없다. 인간은 이렇듯 〈~과 함께 자신을 창조해가는 존재〉다. 내적으로는 정신과 신체가 한 인간을 그와 다른 인간과 차이지게 하는 핵심 요소다. 이런 까닭에 우리는 실증주의의 현대판이라고 할 수 있는 컴퓨터-정보-기술에 대해 아무런 의심 없이 무한 신뢰를 보내며, 인문학을 디지털 방식으로 각색해야만 할 것처럼 '급보'까지 전하며 법석을 떨 필요는 없지 않나 싶다. 일반적으로 도덕적 판단이 행위의 배후에서 동기를 유발하는 힘이 되는 것처럼 전통의 학문들이 오랜 기간 동안 개척해온 경계를 허물지 않으면 안 될 정도로 잘못된 것이며, 컴퓨터-정보-기술이 이를 해체-재구성할 권한이라도 품부(稟賦)받고 있다는 것인가? 대체 누구로부터 그 권한을 위임받은 것인가?

33 C. P. 스노우, 『두 문화: 과학과 인문학의 조화로운 만남을 위하여』, 오영환 옮김, 사이언스북스, 2001 참조. 저자는 이 책에서 인류문화의 영원한 두 함수인 과학 문화와 인문 문화의 조화가 우리의 미래를 위해 얼마나 중요한지를 강조하면서 작금의 분리·구분된 지식의 전문화가 몰고 온 폐단을 비판하고 있다.

34 빌헬름 딜타이, 『정신과학 입문: 사회와 역사 연구의 토대를 구축하기 위한 시도』, 송석랑 옮김, 지식을만드는지식, 2014 참조.

35 에드문트 후설, 『유럽학문의 위기와 선험적 현상학』, 이종훈 역, 한길사(한길그레이트북스), 1997(2007) 참조.

철학, 문학, 역사, 예술을 근간으로 하는 인문학은 지식기술자처럼 오직 자신이 개발한 시스템과 기계적 세계관에만 몰닉(沒溺)하는 학문이 아니다. 이종관이 디지털인문학의 현재 지형도에 대해 경고하면서 제안하고 있듯, 인문학은 빠른 속도로 무엇인가를 만들어내는 '속성의 공학'이 아니라 두고두고 음미하는 '숙성의 미학'이다.[36] '본디의 것'으로부터 '파생된 것'은 결코 본디의 것을 초탈할 수 없다. 만일 디지털인문학이, 격의불교(格義佛敎)가 그랬듯, 도구적·매체적 확장 가능성만을 내세워 인문학의 뿌리를 뒤흔든다면, 이를 누가 정당한 행위라고 평가하겠는가? 수단과 방편은 결코 목적에 우선할 수 없는 이치와 같이, 다분히 자기 수사에 갇혀 있을 뿐인 디지털인문학은 인문학의 본의(本義)에 의해 방향을 재조정 받을 필요가 있다. 그 근본적 이유는 디지털인문학이, 서론에서도 누차 언급한 바 있듯, 아직은 그 정체성이 정립된 것이라 단정하기는 이르기 때문이다. 재삼 강조하지만 디지털인문학은 결코 이 시대의 보편학이나 제일철학일 수 없다. 디지털인문학은 어디까지나 인문학의 활용학(science appliquée)이자 조력학(science assistée)이며, 영역학(science régionale)이라는 것을 잊어선 안 된다.

이런 점에서 시대가 제아무리 디지털 환경이 지배적인 현실로 바뀌었다고 해도, 지식 탐구의 최종 목표는 여전히 참 진리, 즉 지혜의 함양에 있다는 점을 각심(刻心)해야 할 때다. 여차의 지식 습득이나 지식의 활용에 무게 중심을 둔 지식의 탐구는 '의견학'이지 결코 진리를 탐구하는 것과는 거리가 멀다. 〈그림 1〉에서 재삼 확인할 수 있듯, 제아무리 연구 자료가 넘쳐난다고 해도(그림 오른쪽) 기본적으로 주어진 일차적 자료가 지식이 되고 나아가 지혜가 되는 과정에 있어서는 아날로그적 자료(그림 왼쪽)와 큰 차이가 없다. 오히려 우리는 왜 21세기가 요구하는 지식의 피라미드에 '지혜'라는 최종심급이 추가돼 있는지를 고민해야 할 것이다.[37] 넘쳐나는 디지털 자료와 정보들을 참지식과 그렇지 않은 의견으로 구분해줄 혜안이 요구되기 때문이다. 현상학의 창시자 훗설과 동시대인이면서 훗설의 철학적 대응과 달리 문학비평적 대응으로 당

36 이종관, 「속성의 공학에서 숙성의 미학으로」, 『디지털타임스』(2012.11.01. 〈디지털인문학〉 칼럼 기사) 참조.

37 〈그림1〉은 필자가 Russell L. Ackoff의 "From Data to Wisdom"(Journal of Applied Systems Analysis, Vol. 19, 1989, 3–9쪽)을 참조해 재구성한 것이다.

대를 진단했던 엘리엇의 '지혜를 상실한 시대의 지식'과 '넘쳐나는 정보'에 대한 대비가 필자의 가슴에 와 닿는 이유 또한 여기에 있다. 제사의 인용구를 현대적으로 해석해보면 이렇게 번역될 수 있을 것이다: "넘쳐나는 정보의 홍수 속에서 우리가 상실한 (따라서 되찾아야 할) 지식은 대체 어디에 존재하며, 지식의 풍요 속에서 상실해버린 지혜는 또 어디에서 구하란 말인가?"

부주의의 맹목성(inattentional blindness)이란 말이 있다.[38] 이는 눈앞에 현상해 있는 것들을 본질적인 것으로 착각하다보면, 현상하고 있는 것들과 더불어 또 어떤 것들이 함께 현상하고 있는지(즉 현상하고 있는 것에만 집중한 결과 놓쳐서는 안 되는 것을 놓치게 되는), 그렇게 현상하고 있는 것들을 현상하게 하는 것의 본체가 무엇인지를 놓치기 쉽다는 의미로 풀이된다. 부언컨대 디지털정보기술은 우리 앞에 다양한 형태로 그 모습을 드러내놓고 있으며, 그 영향력은 가히 지구촌 전체를, 조지 오웰의 『1984』에 등장한 '빅 브라더'처럼, 자신의 손 안에 넣고 있다고 해도 과언이 아니다. 쉽게 부인하기 힘든 이러한 현사실성을 근거로 정보의 DNA라 할 수 있는 비트의 세계를 받아들이는 것만이 현대사회를 이해하는 첩경이라고들 주장하는 사람들이 많다. 하지만 이들의 주장 속에도 함정이 없는 것은 아니다. 이들의 주장을 곧 대로 믿게 되면 "인문학(모든 인문학적 자료들)을 비트화(계량화)해야 한다"는 명제를 수용한다는 말이 성립된다. 그러나 모든 인문학적 자료들을 과연 비트화(계량화)할 수 있을까? 그렇게 해서 취하는 것이 뭔가? 지식의 상품화? 시장 가치에 맞추어 변질된 지식?

인문학의 본령은 사회과학이나 자연과학에서 널리 사용하는 방법처럼 통계분석을 이용해 분석대상을 계량화할 수 없다는데 있다. 메를로-퐁티를 응용해 부언컨대, 비가시적인 것(l'invisible), 즉 계량화할 수 없는 것을 계량화하려는 억설(臆說)은 따라

38 김헌, 「창조의 원천, 인문학적 상상력」, 『디지털타임스』, 2013년 2월 21일 기사 참조. 그 내용은 이렇다: 1999년 하버드 대학에선 흥미로운 실험이 있었다. 두 명의 심리학 교수는 학생들에게 하나의 동영상을 보여주었다. 흰 옷 3명과 검은 옷 3명이 각각 팀을 이루고 농구공을 하나씩 나눠 가진 뒤 같은 팀끼리 주고받는 것이었다. 교수들은 학생들에게 흰 팀의 패스 개수를 세라고 했다. 대부분의 학생들은 개수를 정확하게 맞췄다. 그런데 실험은 그것이 전부가 아니었다. 교수들은 학생들에게 다시 물었다. "고릴라를 보았는가?" 교수들은 화면 속에 검은 고릴라 복장을 한 사람을 지나가게 했던 것이다. 놀랍게도 절반이 넘는 학생들이 '고릴라'를 보지 못했다. 학생들은 흰 팀의 움직임에 정신을 파느라 검은색의 움직임에 주목하지 않았던 것이다. 교수들은 이 현상을 "주목하지 않기 때문에 보지 못했다"는 뜻에서 "부주의의 맹목성"이라고 불렀다 한다.

〈그림 1〉 전통의 지식 피라미드와 디지털 시대가 요구하는 지혜 피라미드 비교표

서 별 호소력도 별 설득력도 없는 무리(無理)한 주장이다.[39] 차라리 말할 수 없는 것에 침묵하는 것이 '세계'와 '우주' 앞에 선 인간의 보다 인간다운 태도라고나 할까. 부언 컨대 눈으로 보고 손으로 만지는 것만이 지각, 인식, 인지의 핵심인 양 착각하거나[40], 그렇게 하는 것만이 인문학의 새로운 항로(航路)라도 되는 냥 호도하지 말라는 것이 다.[41] 『디지털이다』의 저자 네그로폰테의 비트결정론, 『피상성 예찬』의 플루서가 설계하고 있는 디지털정보그림이론은 감히 말하건대 지혜의 함양에 목표가 있는 것이 아니라 〈그림1〉에서 보았듯, 기본적으로 정보의 조작을 허용한다는 전제로부터 파생된 이론이다. 물론 자신 앞에 현태(現態)해 있는 것들에 침혹한 사람들이 볼 때는 이들의 결정론이 유효한 것처럼 여겨지기도 할 것이다. 하지만 이들의 소위 '비트정보론'은 마치 우리에게 이미 다차원 · 다문화적으로 주어진 세계를 통제 · 관리 · 감시해야 한다는 빅 브라더의 태도와 크게 다르지 않다. 결국 이들은 일종의 악지(惡知)를 마치 선지(善知)인 양 선전하고 있는 셈이며, 인문학을 고작 기술식민주의에 안에 유폐시키지 못해 안달하는 사람처럼 보인다.

이들 기술편애주의자들에게 지식은 수집된 정보의 처리 결과이다. 이들에게 진리

39 M. Merleau-Ponty, Le visible et l' Invisible, Paris: Galliamrd, 1964 참조.
40 B. Latour, "Visualization and Cognition: Thinking with Eyes and Hands", Knowledge and Society: Studies in the Sociology of Culture Past and Present, Vol. 6, 1986, 1-40쪽 참조.
41 니콜라스 네그로폰테, 『디지털이다』, 백욱인 옮김, 커뮤니케이션북스, 1999 참조.

의 탐구나 지혜의 함양은 안중에도 없다. 이들에게 인문학은 지능형 웹 기반의 서비스 제공이나 비즈니스를 위한 방편이자 수단 정도에 그친다. 최근 국내에서도 많은 독자층을 확보하고 있는 니콜라스 카의 『생각하지 않는 사람들』이란 저서가 필자에게 공감을 불러일으키는 이유가 여기에 있다.

> "온라인 저작물들의 검색 가능성은 목차, 색인, 용어 색인과 같은 오래된 검색 보조 수단의 변형을 보여준다. (…) 그 어느 때보다도 쉽고 빠른 검색을 가능케 한 링크 덕분에 인쇄 미디어에 비해 디지털 문서 사이를 건너뛰어 다니기가 더욱 용이해졌다. 하지만 문서에 대한 집중력은 더욱 약해지고 일시적인 것이 되었다. (…) 검색엔진은 종종 우리가 그때그때 찾는 내용과 깊이 연관 있는 문서의 일부분이나 문장의 몇몇 단어를 보여주며 우리의 관심을 끌지만 이 저작물을 전체적으로 파악할 만한 근거는 거의 제공하지 않는다. 웹에서 검색할 때는 숲을 보지 못한다. 심지어 나무조차도 보지 못한다. 잔가지와 나뭇잎만 볼 뿐이다."[42]

인용문에서 재삼 확인할 수 있듯, 카는 분명 디지털정보기술에 힘입어 현태하고 있는 것들 때문에 오히려 인간이 '사고하지 않는다'고 경고한다. 상상력과 창의성은 상실되고 기억력이 약화되는가 하면 상황판단 능력마저 모자라 스스로에 대한 자신감을 잃게 되는 등, 인간이 배제된 기술최우선주의가 몰고 올 위험이 어떤 것인지 회성(回省)하지 않으면 안 될 때라는 것이다. 단적으로 말해 기술이 발전한 만큼 역으로 인간은 더 무능해지고 있다는 것! 기술적 편의가 "더 이상 자신과 세계에 대해 생각하지 않는 사람들을 양산하고 있다"는 것!

GPS가 없인 행선지를 찾지 못하는 초보 운전자들, 검색엔진에 의존하지 않고서는 리포트를 쓸 수 없는 대학생들, 환자를 면전에 앉혀 놓고 환자가 아닌 모니터와 의사

42 니콜라스 카, 『생각하지 않는 사람들: 인터넷이 우리의 뇌 구조를 바꾸고 있다』, 최지향 옮김, 청림출판사, 2011, 139. 그밖에도 그의 『빅스위치』, 임종기 옮김, 동아시아, 2008; 『유리감옥』, 이진원 옮김, 한국경제신문사, 2014 참조.

〈그림 2〉 니콜라스 카의 『유리감옥』을 향상화한 삽화(by
Luci Gutiérrez)

소통하는 의사들, 사고를 넘어 뇌까지 바꾸어 놓는 인터넷, 카의 디지털 가상 세계에 대한 비판적 성찰은, 그의 책 제목에서부터 이미 암시돼 있듯, "인간이란 무엇인가?", "인문학이란 무엇인가?"라는 물음 앞으로 우리를 소환한다. 그가 이렇게 컴퓨터, 스마트폰 등 자동화 시스템 및 디지털기기에 갇힌 현대인을 '유리감옥'에 비유한 것도 같은 이유 때문이다 (〈그림 2〉 참조).

카의 메시지인즉 더는 엔지니어들의 기술 중심적 표상 시스템에 현혹되지 말고 비판적인 사고, 즉 철학적 성찰을 통해 유리감옥을 깨고 나오라는 것이다.[43] 이는 고르디아스의 매듭의 두 번째 의미를 우리 스스로 실천에 옮기자는 것과 같은 얘기다. 그리고 바로 그 때만이 디지털-정보 파놉티콘에 갇힌 인간이 스스로의 사고와 행동을 합리적으로 제어하는 인간으로 거듭날 수 있을 것이다.

4. '제2의 문예부흥'과 디지털인문학

신탁의 예언을 추종했던 신화시대에는 비가시적인 것이 가시적인 세계의 참조-거울 역할을 했다. 소위 사유의 원형과 사유의 모델이 비가시적 공간에 현세 초월적으로 존재했던 것이다. 하지만 소크라테스와 플라톤으로 대표되는 철학의 시대, 그리고 칸트, 헤겔 이후 근대의 도구적 이성의 시대를 거쳐, 소위 '포스트주의자들'에 의해

43 2014년 1월 17일 한국경제와의 인터뷰에서: "엔지니어들은 기술 중심의 자동화를 추구하는 경향이 있다. 그들은 우선 컴퓨터가 할 수 있는 것을 찾아낸 뒤 모든 가능한 일을 컴퓨터로 옮긴다. 컴퓨터가 하지 않는, 남겨진 일들이 인간의 몫이 된다. 결국 인간을 점점 기계에 종속시키는 것이다. 인간 중심의 자동화는 사람들이 잘 할 수 있는 것에서 출발한다. 창조성, 비판적 사고, 신선한 발상 등이 그것이다. 그리고 컴퓨터로 하여금 사람을 돕게 하는 것이다.": "기술이 우리 삶의 경험에 영향을 미친다는 것을 이해한다. 우리가 쓰는 기술에 대해 보다 비판적인 사고를 갖고 대응하는 것이 필요하다. 그러면 좀 더 현명한 결정을 내리고 삶의 가능성을 좁히는 것이 아닌 넓히는 방향으로 기술을 활용할 수 있다."

전통의 '해체'라는 바람이 전 세계의 학계를 휩쓴 이후 21세기 접어들어 디지털 시대가 본격화되자 사람들은 이제 가시적인 것이 비가시적인 것을 대체했다고, 아니 비가시적인 세계는 아예 존재하지도 않는다는 궤변을 마다하지 않는다. 기표, 피상성, 시뮬라크르 등이 진리, 윤리, 역사, 신, 주체, 정신 등을 대체했다고 주장하는 학자들까지 출현해 있는 상태이고 보면[44], 우리는 과연 어떤 방향과 목표 하에서 인문학문을 전개해가야 하는 것인지, 그 무력감을 인간이 아닌 기계와 더불어 의논해야 하는 것인지?

그러나 잠시만이라도 이를 반추해보자. 디지털 시대가 도래했다고 해서, 정보화가 추세라고 해서 아날로그적 세계에 대한 기대와 믿음이 완전히 사라진 것일까? 이보다 더한 우문이 있을 수 없다. 오히려 인간이 살아가는 현세적 세계를 때로 생겼다 때로 사라지는 이론의 놀이터 정도로 치부하는 자들에게 문제가 있다면 있는 것이다. 요인즉 비가시적인 세계는 가시적인 세계에 의해 대체될 수 없다. 비가시적인 세계는 오늘날에도 여전히 많은 사람들에게 영향을 끼치며, 주지하듯 다양한 종교가 상존하고 있는 것이 그 대표적인 반증이라 할 수 있다. 첨단과학의 도움이 없이는 접근이 불가능한 미시의 세계도 인간의 공통감각을 통해서는 파악할 수 없는 비가시적 세계 중 하나다. 또한 비가시적인 세계는 오늘날에도 여전히 모든 인문학적 고뇌의 출발점이자 예술적 창작 과정에 있어서도 창작의 모태로 작용한다. 우리가 현상·현태했다가 사라지고 말 것들을 본질적인 것과 혼동해서는 안 되는 이유가 여기에 있다. 그런데 역설적으로 바로 이 현세적 세계에서 '참 지혜'를 추구하는 '필로소포스'보다 '그럴듯한 진리'를 저자거리에 퍼뜨려 대중을 유혹하는 '필로독스'가 대중으로부터 더 많은 환심과 호감의 대상이 되고 있다는 사실이다. 보드리야르는 자신의 마지막 저서인 『사라짐에 대하여』에서 이렇게 외친 바 있다. "왜 모든 것은 아직 사라지지 않았는가?", 라고. 그러나 그의 이와 같은 반문에 대해서는 아마도 《매트릭스》를 제작

44 빌렘 플루서, 『피상성 예찬: 매체의 현상학을 위하여』, 김성재 옮김, 커뮤니케이션북스, 2004; 장 보드리야르, 『시뮬라시옹』, 하태환 옮김, 민음사, 2012; 장 보드리야르, 『사라짐에 대하여』, 하태환 옮김, 민음사, 2012(원제는 Pourquoi tout n'a-t-il pas déjà disparu?로 2007년 L'Herne에서 출판되었음).

한 워쇼스키 형제(남매),『시뮬라시옹』의 애독자이자 '보드리야르 효과'[45]의 수혜자이기도 한 그들에게 물어보면 우리가 기대하는 대답을 전해줄까? 글쎄다. 사라지는 것은 오히려 진리, 윤리, 역사, 신, 주체, 정신이 아니라 '시뮬라크르'라는 것을 보드리야르만 모르고 있었던 것은 아닐지?

　단지 현상해 있는 것들을 절대시하며 오직 그 효용성과 대중적 확장 가능성 등에 기댄 주장이라 할 디지털인문학의 맹점도 바로 여기에 있지 않나 싶다. 연목구어(緣木求魚)라 했던가! 해서 우리는 다시 묻게 된다. 디지털인문학의 기본 전제가 무엇인가? 그것은 바로 "모든 것이 디지털 방식으로 변환가능하다"는데 있다. 범위를 더 줄여 말하자면, 0과 1이란 수치로 전환 가능한 것만을 대상으로 하는 인문학이 곧 디지털인문학인 셈이다. 시뮬라시옹이란 가상세계를 위해 현실세계에 존재하는 모든 것이 사라져야 하는 것처럼 디지털인문학을 위해서도 모든 인문학적 자료들이 디지털 정보로 변환되어야 한다. 이는 마치 기술적 자동화를 경제적 효율성과 등가로 보았던 산업화 시대의 논리와도 크게 다르지 않다. 문제는 바로 이러한 담론의 전개 속에 '인간 존재'가 고려의 대상에서 제외돼 있다는데 있다. 이들에게 '인간 존재'는 애니메이션《에르고 프록시》에서 묘사하고 있는 바, 전자공화국의 시스템 작동에 지장을 초래하는 '바이러스'에 불과하며, 얼마든지 다른 부속품으로 대체가능한 존재자이다.

　이렇듯 현금의 가시적인 것에 대한 절대적 믿음은 수치로 계량화할 수 없는, 디지털 기기를 통해 시각화될 수 없는 것들에 대한 전면적 부정으로 이어지며, 그 결과는 '인간'마저도,《The Second Renaissance》나《Modern Times》에서 확인할 수 있듯, 기계, 즉 로봇-인간(l'homme-machine)의 시중을 들어야 하는 상황으로 전락하게 된다. 지팡이에 의존한 장님의 길 안내를 뒤따를 수 없듯, 디지털인문학을 뒤따르는 것 또한 위험을 감수해야 하지 않느냐는 것이다. 더욱 디지털인문학은 '인간을 연구하고 인간을 존중하는 것'이 본령인 '르네상스'와는 거리가, 멀어도 너무 멀다. 더군다나 디지털 시대인 오늘날 개인의 프라이버시마저 얼굴 없는 사람들(faceless)에 의해 침해받는 일이 도처에서 빈번히 일어나고 있다. 갸르핑켈의 저서『가상국 데이터베이스』

45　F. L'Yvonnet, L'Effet Baudrillard, l'élégance d'une pensée, éd. François Bourin, 2013 참조.

가 역설적으로 잘 보여주고 있듯[46], 모든 곳(everywhere)에 있는 모든 사람들(everyone)을 감시 · 통제하여 지배하려는 것이 '디지털 파놉티콘'의 저의라고나 할까.[47]

어쩌면 이런 이유 때문에 이제는 우리 모두가 양식(良識)에 준한 '집단지성'을 발휘해 '전자-정보 전체주의'로부터 벗어날 발 방법을 강구해야 할 때가 되지 않았나 싶다. 현대인의 의식과 무의식마저 지배하고 있는 디지털이라는 '검은 방'에 스스로를 가두어 놓고 빛을 찾는 어리석음을 범할 것인지 아니면 집단지성을 발휘해 '인간'과 '세계'를 디지털의 감시와 지배라는 검은 방으로부터 해방시킬 것인지? 이는 결코 양자택일의 문제는 아닐 것이다.

"사유는 과학이 내려온 길을 다시 거슬러 올라가는 것"이라 했다.[48] 지금 우리가 처한 상황도 이와 크게 다르지 않아 보인다. 때문에 디지털 세계의 내부 시스템으로 들어가 그 안에서 구성되고 조작되는, 수집되고 유포되는 정보-지식의 생산 및 소비 방식을 들여다볼 필요가 있다. 아직은 구성 중에 있는 '디지털인문학', 둘이 하나가 되어 살을 비비며 성장하는 연리지(連理枝)처럼, 〈디지털〉과 〈인문학〉이 하나가 된 상태라고 한다면 혹 몰라도, 인문학의 미래를 섣불리 디지털인문학에 거는 것은 가위(可危)한 선택이 아닌가 싶다.[49] 그렇게 대언(大言)하기 전에 우리 스스로 디지털 세계에 몸과 영혼을 맡길 수 있는지부터 먼저 결정해야 할 것이다. 수학이나 기하학에서 시적 영감을 받는 것과 수학이나 기하학처럼 시를 써야 한다고 주장하는 것은 완전히 다른 얘기다.[50] 동일한 맥락에서 인문학의 궁극 가치는 새로운 세계의 모색과 창조에 있지 결코 빅 데이터를 조작하고 재조직화하는 것으로 그 임무가 매조지되지 않는다.

46 S. Garfinkel, Database Nation: The Death of Privacy in the 21st Century, O'Reilly Media, 2001 참조.

47 한병철, 『투명사회』, 김태환 옮김, 문학과지성사, 210. "디지털 파놉티콘은 신뢰가 불가능하다. 아니, 그 이전에 신뢰에 대한 필요 자체가 존재하지 않는다. 신뢰는 믿음의 행위다. 그것은 어디서나 정보를 쉽게 구할 수 있게 된 현실로 인해 낡아빠진 관념이 되어버렸다. 정보사회는 모든 믿음을 불신한다."(210쪽)

48 G. Deleuze & F. Guattari, Qu'est-ce que la philosophie?, Paris: Minuit, 1991, 133쪽.

49 이런 점에서 김욱동이 '디지털 문화의 빛과 그림자'를 동시에 고찰한 것은 본고와 연관해 볼 때 시사하는 바가 크다 하겠다 - 김욱동, 『디지털시대의 인문학』, 소명출판, 51~63쪽 참조.

50 수학이나 기하학적 형상 등을 시적으로 표현한 시인이 없는 것은 아니다. 프랑스의 현대시인 귀빅(1907~1997)이 대표적이라 할 수 있다 - E. Guillevic, Euclidiennes, Paris: Gallimard, 1967 참조. 문제는 논리적 언어의 가장 이상적인 형식이 수학이기 때문에 시 역시도 언어의 개연성(probabilité)으로부터 야기될 수 있는 시인-독자 간의 이해의 모호함을 제거하기 위해 일종의 수학적 시작법(poétique mathématique)이 필요하다고 주장하는 자들이 없지 않다는 점이다 - S. Marcus, "Poétique mathématique non-probabiliste", Langages, No. 12, 1968 참조.

인간은 자신이 걸어온 길을 반성하며 동시에 미래를 창발해가는 아주 '특별한 동물'이다. 인문학의 미래를 논리나 형식, 수치와 계산을 통해 모델화하려는 현금의 '비트적 트렌드'에 대해 거리를 유지할 필요가 있다고 생각하는 것도 이 때문이다. 더더욱 엄지로 사고하고 행동하는 세대를 위한답시고 전통적인 지식의 종말을 고하는 것은 곧 인류가 그동안 오랜 세월에 걸쳐 공들여 구성하고 재구성해온 역사와 문화적 전통 및 기억과 서사를 부정하려는 것과 다르지 않은 태도다.[51] 강물이 흐름을 막아설 정도의 장애물과 만나면 소용돌이를 일으킨다. 어쩌면 우리가 사는 이 시대

〈그림 3〉 심슨 갸르핑켈의 『가상국 데이터베이스』 표지

가 바로 기존 질서와 신질서, 아날로그적 세계와 디지털적 세계, 전통인문학과 디지털인문학 간에 소용돌이가 일고 있는 시대가 아닌가 싶다. 그런데 주지하듯 소용돌이는 소용돌이로 끝나지 않는다. 소용돌이는 이후 반드시 새로운 흐름을 만든다. 여기에 우리는 희망을 걸어본다. 그 새로운 흐름 속에 악어와 악어새처럼 기존 질서와 신질서, 아날로그적 세계와 디지털적 세계, 전통인문학과 디지털인문학이 상대에 대해 배타적이지 않고 함께 화합하여 인문학이 인류 공생을 위한 학문으로 거듭날 수 있기를…

51 미셸 세르, 『엄지 세대, 두 개의 뇌로 만들 미래』, 양영란 옮김, 갈라파고스, 2014 참조.

참고문헌

김도훈 외, 『디지털 시대의 인문학 무엇을 할 것인가』, 사회평론, 2001.

김성도, 『디지털 언어와 인문학의 변형』, 경성대출판부, 2003.

김욱동, 『디지털시대의 인문학』, 소명출판, 2015.

김현, 「디지털인문학」, 『인문콘텐츠』, 제29집, 2013.

니콜라스 네그로폰테, 『디지털이다』, 백욱인 옮김, 커뮤니케이션북스, 1999.

니콜라스 카, 『빅스위치』, 임종기 옮김, 동아시아, 2008.

_____, 『생각하지 않는 사람들: 인터넷이 우리의 뇌 구조를 바꾸고 있다』, 최지향 옮김, 청림출판
사, 2011.

_____, 『유리감옥』, 이진원 옮김, 한국경제신문사, 2014.

노명우, 「에쓰노그래피와 문화연구방법론」, 『담론201』, 제11호 3집, 2008.

마키노 다케후미, 『구글의 철학』, 이수형 옮김, 미래의창, 2015.

미셸 세르, 『엄지 세대, 두 개의 뇌로 만들 미래』, 양영란 옮김, 갈라파고스, 2014.

빌렘 플루서, 『피상성 예찬: 매체의 현상학을 위하여』, 김성제 옮김, 커뮤니케이션북스, 2004.

양해림, 「인문학과 디지털 미디어의 융합, 그 허와 실」, 『한국문학과 예술』, 제8집, 2011.

에드가 모랭, 『복잡성 사고 입문』, 신지은 옮김, 에코리브르, 2012.

에드문트 훗설, 『유럽학문의 위기와 선험적 현상학』, 이종훈 역, 한길사, 2007.

이승종, 「문자, 영상, 인문학의 위기」, 『철학』, 제101호, 2009.

이종관 외, 『디지털철학: 디지털 컨버전스와 미래의 철학』, 성균관대학교출판부, 2013.

이화인문과학원, 『디지털시대의 컨버전스』, 이화여자대학교출판부, 2011.

이희은, 「문화연구의 방법론으로서 가추법이 갖는 유용성」, 『한국언론정보학보』, 제54호, 2011.

장 보드리야르, 『사라짐에 대하여』, 하태환 옮김, 민음사, 2012.

최종렬, 『사회학의 문화적 전환』, 살림, 2009.

최희수, 「디지털인문학의 현황과 과제」, 『소통과 인문학』, 제13집, 2011.

한병철, 『투명사회』. 김태환 옮김, 문학과지성사, 2014.

Lardellier, P., 「Où vont le livre et la lecture?: Des Humanities à la culture numérique」, 『에피스테메』 제4호,
고려대학교 응용문화연구소, 2010.

, 「Le lien social à l'ère des réseaux numériques」, 『에피스테메』, 제5호, 고려대학교 응용문화연구소,
2011, 1-9.

Ackoff, R., "From Data to Wisdom", *Journal of Applied Systems Analysis*, Vol. 19, 1989, 3-9.

Aufderheide, P.(ed.), *Beyond PC: Toward a Politics of Understanding*, St Paul, MN: Greywolf Press,
1992.

Berger, P., "What Happened to Sociology?", *First Thing*, http://www.firstthings.com/article/2002/10/

whatever-happened-to-sociology, 2002.

Deleuze, G. et Guattari, F., *Qu'est-ce que la philosophie?*, Paris: Minuit, 1991.

Dreyfus, H., *Alchemy and AI*, RAND Corporation, 1965.

, *What Computers Can't Do: The Limits of Artificial Intelligence*, New York: MIT Press, 1972.

Garfinkel, S., *Database Nation: The Death of Privacy in the 21st Century*, O'Reilly Media, 2001.

Haigh, T., "We have never been Digital: Reflections on the intersection of computing and the humanities", *Communications of the ACM*, Vol. 57 No. 9, 2014.

Kaltenbrunner, W., "Decomposition as Practice and Process: Creating Boundary Objects in Computational Humanities?", *Interdisciplinary Science Review*, Vol. 39 No. 2, 2014.

Kirschenbaum, M. R., "What is Digital Humanities and What's it doing in English Departments?", *ADE Bulletin*, No. 150. 2010.

Kurzweil, R., *The Age of Intelligent Machines*. Cambridge, MA: MIT Press, 1990.

, *The Age of Spiritual Machines: When Computers Exceed Human Intelligence*, New York: Penguin Books, 2000.

Latour, B., "Visualization and Cognition: Thinking with Eyes and Hands", *Knowledge and Society: Studies in the Sociology of Culture Past and Present*, Vol. 6, 1986.

Liu, A., "Where Is Cultural Criticism in the Digital Humanities?" *Debates in the Digital Humanities*. Ed. Mathew Gold. Minneapolis: University of Minnesota Press, 2012.

, "The state of the digital Humanities: A report and a critique", *Arts & Humanities in Higher Education*, Vol. 11, 2011.

Merleau-Ponty, M., Le visible et l'Invisible, Paris: Galliamrd, 1964.

Ryder, M., "Scientism", *Encyclopedia of Science Technology and Ethics, 3rd ed. MacMillan*, 2005.

Smithies, J., "Digital Humanities, Postfoundationalism, Postindustrial Culture", *Digital Humanities Quarterly*, Vol. 8 No. 1, 2014.

Svensson, P., "From Optical Fiber to Conceptual Cyberinfrastructure", *Digital Humanities Quarterly*, Vol. 5 No. 1, 2011.

Terras, M., "Re: What difference does digital make?", http://lists.digitalhumanities.org/pipermail/humanist/2009-July/000622.html.

강소영

광고학 박사로, 신문방송학과에서 「기업의 사회적 책임(CSR)과 기업 공공정체성」이라는 논문으로 박사를 받았다. 현재 HPN f&b라는 다문화 여성를 고용 창출하는 까페 직영점을 경영하고 있다. 공저로 『공공브랜드』, 마이스트 고교 교과서인 『문화와 엔터테인먼트』 등이 있다. 미술을 포함한 문화와 예술 전반에 관심이 있다.

구모니카

M&K출판사 대표. 한국외국어대학교 문화콘텐츠학 박사(「디지털 시대의 읽기 · 쓰기 문화 연구」). 저서로는 『출판사를 위한 전자책 가이드북』, 『책은 冊이 아니다』, 「한국 전자출판 플랫폼 정립에 관한 연구」, 「읽기/쓰기 문화의 변천에 따른 디지털 콘텐츠의 부상」, 「셀프 퍼블리싱(Self-publishing) 현황 연구」 등이 있다.

김기홍

한성대학교 외래교수. 애니메이션 시나리오 작가로 활동하며 만화, 애니메이션, 시각예술 관련 다수의 논고와 기고문을 집필하였다. 논문으로는 「몰입에 관한 고찰 - 미메시스 프로시니엄 개념을 중심으로」, 「한국형 '창조경제' 담론의 논의사 고찰」 등이 있다.

김성수

한국외국어대학교 외래교수. 한국외대 철학과 및 동대학원 졸업 후, 영국 Lancaster, Essex대에서 사회철학 · 문화이론을 공부하고 한국외대 글로벌문화콘텐츠학과에서 글로컬 · 비주얼문화 연구로 박사학위를 받았다. 『시각문화대표콘텐츠』, 『상상력과 문화콘텐츠』(공저) 등의 저서가 있고, 대중문화사회, 비주얼문화 주제의 논문들을 집필하였다.

김윤재

한국외국어대학교 외래교수. 한국외국어대학교 철학과를 졸업하고 동대학원에서 「바슐라르와 푸코의 인식론에 나타난 불연속성의 모델 연구」로 박사학위를 취득하였다. 논문으로는 「바슐라르와 푸코의 인식론 비교」, 「바슐라르의 대지의 시학에 나타난 상상력의 두 축」(공저) 등이 있다.

김평수

한국외국어대학교 외래교수. 저작권 관련 다수의 논문을 집필하였으며, 현재 마포문화재단에 재직하며 다양한 문화 활동의 정책적 지원에 관심을 쏟고 있다. 논문으로는 「애플이 주도한 DRM-Free 전략의 경제성 분석」, 「음악 창작의 딜레마, 표절과 순수창작」 등이 있다.

세바스티안 뮐러

세바스찬 뮐러는 선사 시대 고고학을 공부하고 베를린의 자유대학교의 박사 학위를 받았다. 현재 그는 부산 외국어 대학교 지중해 연구소의 HK 교수로 일하고 있다. 그는 공간 문제에 대한 많은 관심을 두고 그의 연구 분야에 맞춰 GIS를 실험 도구로써 자주 사용하고 있다.

박치완

한국외국어대학교 철학과 교수. 프랑스 부르고뉴대학교에서 베르그송의 방법론 연구로 박사 학위를 받았다. 대학에서는 주로 비주얼컬처, 글로컬문화, 상상력 관련 강의를 하고 있다. 저서로는 『키워드 100으로 읽는 문화콘텐츠 입문사전』(공저), 『한국인의 일상과 문화 유전자』(공저) 등이 있으며, 논문으로 「글로컬 시대가 요구하는 지식의 새로운 지형도」 등이 있다.

박현태

한국외국어대학교 글로벌문화콘텐츠학과 석사. 본래 공학도로 디스플레이에 관해 오랜 기간 연구했으며, 시각 이미지와 디스플레이 기술의 결합으로 인해 생성되는 '디지털아우라'에 대해 큰 관심을 가지고 있다. 논문으로 「OLED 디스플레이를 활용한 체감형 전시 방안」이 있다.

위군

한국외국어대학교 외래교수. 중국 출신으로 다년간 한국에서 생활하며 '중국인의 눈으로 본 한국문화'를 풀어 설명하기 위해 다양한 아이디어를 제시하고 있다.

유제상

한신대학교 외래교수. 한국외대 불어과를 졸업하고 같은 대학원에서 「원형이론을 활용한 콘텐츠 구성요소 분석틀에 관한 연구」로 문화콘텐츠학박사학위를 받았다. 지은 책으로 『키워드 100으로 읽는 문화콘텐츠 입문사전』(공저)이 있고, 논문으로 「글로컬문화콘텐츠의 원형 분석」, 「글로컬문화콘텐츠의 세계관 기획에 관한 연구」 등이 있다.

조성환

원광대학교 종교문제연구소 전임연구원. 서강대 수학과를 졸업하고, 철학과 대학원에서 「천학에서 천교로 – 퇴계에서 동학으로 천관의 전환」으로 박사학위를 받았다. 지은 책으로 「세종리더십의 핵심가치」(공저)가 있고, 논문으로 「중국적 사상형태로서의 교(敎)」, 「한국의 공공철학, 그 발견과 모색 – 다산 · 세종 · 동학을 중심으로」 등이 있다.

한주리

서일대학교 미디어출판과 교수. 한국출판학회, 한국전자출판학회, 한국소통학회 상임이사, 출판문화산업진흥원 자문위원, 산업인력관리공단 전문위원. 언론학 박사. 저서 및 연구논문으로는 「현대사회와 언론」, 「디지털 독서의 새로운 추세에 대응하는 출판기업의 전략」, 「출판학과의 커리큘럼 현황 및 발전 방향 연구」, 「한국출판산업의 유연전문화 연구」, 「국제출판유통지수 비교연구」, 「출판정책 평가와 발전방향」 등이 있다.

홍종열

홍종열은 독일 트리어대학교 경영학과를 졸업하고, 영국 런던대학교에서 비교문화경영학과 유럽연합학을 전공하여 유러피언 비즈니스(European Business) 석사학위를 받았다. 한국외국어대학교에서 유럽연합(EU)의 문화정책에 관한 논문으로 문화콘텐츠학 박사학위를 받고, 현재 한국외국어대학교 미네르바 교양대학에 재직하고 있다.